조선의 불교회화

조선의 불교회화

2024년 5월 3일 초판 1쇄 찍음
2024년 5월 17일 초판 1쇄 펴냄

지은이 정명희
편집 이소영·한소영
디자인 김진운
본문조판 토비트
마케팅 김현주
펴낸이 윤철호
펴낸곳 (주)사회평론아카데미
등록번호 2013-000247(2013년 8월 23일)
전화 02-326-1545
팩스 02-326-1626
주소 03993 서울특별시 마포구 월드컵북로6길 56
이메일 academy@sapyoung.com
홈페이지 www.sapyoung.com
ISBN 979-11-6707-150-7 93600

조선의 불교회화

정명희 지음

사회평론아카데미

홀쩍 떠날 수 있는 가까이에 사찰이 있다면, 특별한 목적 없이도 계절마다 달라지는 시간의 변화를 느낄 수 있다. 하늘을 올려다보면 바람이 흔드는 이파리의 빛이 보이고 그 계절에만 들을 수 있는 소리가 들린다. 그 절의 가장 큰 건물인 대웅전에 들어가 한쪽에 잠시 앉아도 좋다. 드나드는 사람들의 소리가 잦아든 고요한 시간이라면, 가만히 주변을 돌아보자. 불단과 벽면, 공포와 천장까지 전각 전체가 그림으로 가득 차 있다.

불교회화는 불교의 교리를 시각적으로 재현한 종교화이다. 따라서 직업 화가나 일반 화원(畫員)이 그리지 않으며 계율을 따르는 승려 화가에 의해 도상의 엄격한 법식을 지키며 제작되었다. 지금처럼 시각 매체가 넘쳐나지 않던 과거에 돌에서 채취한 귀한 안료와 금을 녹여 채색한 화면은 성스럽고 존귀한 존재에게 헌정되었다. 사람의 손을 거쳐 탄생했지만 세속의 기준과는 다른 질서에 의거해 도해된 다채로운 색과 문양의 향연은 불화를 보는 기쁨 중 하나이다.

승려 화가가 그린 그림을 신앙의 대상으로 봉안하기 위해서는 점안(點眼) 절차를 거친다. 점안이란 불화를 그리는 마지막 단계에 불보살의 눈동자에 점을 찍는다는 의미로, 인간의 손에서 탄생한 시각 매체가 성보(聖寶)가 되는 중요한 의례 절차다. 참배객의 예배 공간에 봉안되면 이 그림은 화면의 내용을 넘어 사람들에게 영향을 미친다. 불화가 걸린 곳에서 이루어졌던 신앙 행위나 불화를 보는 예배자와의 상호작용은 화면에 재현된 주제를 넘어 보다 확장된 의미를 만들어냈다.

이 책은 필자의 박사학위 논문을 기반으로 썼다. 사찰을 찾았을 때 불상 뒤편에 걸리는 불화 이외에도 왜 이렇게 많은 불화가 있는지 궁금했다. 어떤 이유로 이 그림들이 한 공간에 모이게 된 건지 의문을 찾아나가며 「조선시대 불교의식의 삼단의례(三壇儀禮)와 불화 연구」라는 주제의 박사학위 논문을 쓰게 되었다. 만들어졌을 때의 의미와 불화에 그려진 주제를 아는 일도 중요하지만, 같은 그림도 받아들이는 방식이 시간에 따라 변한다는 점이 재미있었다.

전각에 걸리는 불화의 주제나 조합은 당시의 신앙과 수요를 반영했으며, 각각의 불화는 불교의식을 구성하는 종합적인 시나리오에서 구체적인 역할을 지녔다. 시간과 공간이 다하면 사라지는 무형의 문화 속에서도 불교회화는 이 그림을 바라봤을 사람들에 대한 이야기를 들려주었다. 불교회화라는 낯선 주제 앞에 망설이지만, 조금 더 알고 싶은 마음을 갖는 이들에게 이 책이 도움이 되었으면 한다.

2024년 5월
정명희

차례

책을 펴내며 · 4

프롤로그 · 9

1부　불화를 읽는 법

1장　불화를 보는 새로운 시선 · 40

불화, 어떻게 볼 것인가 ｜ 공간의 측면에서 이해하는 불화

2장　새롭게 등장하는 불화의 명칭과 그 의미 · 58

만다라, 의식을 위한 단 ｜ 의식과 불화 ｜ 부처를 눈앞에 마주하는 방법

3장　불교의식집을 왜 알아야 하는가 · 80

불교의식집이란 무엇인가 ｜ 조선 후기 의식집의 특징

2부　주불전에 걸린 불화의 조합

4장　주불전의 불화와 삼단의례 · 100

「진관사수륙사조성기」와 조선 전기 삼단의 기록 ｜ 『진언권공』에 수록된 일상의례 ｜
주불전의 불화들

5장　후불벽 뒤편의 〈관음보살도〉 · 129

주불전의 〈관음보살도〉 벽화 ｜ 관음단과 의식 ｜ 〈관음보살도〉 벽화의 유형

3부 세 개의 단, 세 점의 불화

6장 이름보다도 널리 알려진 별명, 상단탱 · 152

불상 뒤에 거는 그림, 후불탱 | 상단 의례의 정비와 불화

7장 의식의 실세, 중단탱 · 182

중단 불화의 변화 | 수륙재와 〈삼장보살도〉 | 예수재와 〈지장시왕도〉 |
일상의례와 〈신중도〉

8장 영혼을 위한 불화, 하단탱 · 223

시식의례와 하단탱 | 하단을 배치하는 방법 | 상설화된 하단탱, 〈감로도〉

4부 전각 밖으로 나온 불화

9장 의식단의 확장과 괘불의 조성 · 282

야단법석 | 괘불과 성물의 이동

10장 도량에 걸리는 작은 불화들 · 321

도량을 꾸미는 불화 | 수륙재의 성행과 새로운 불화의 등장 |
네 명의 사자와 다섯 명의 왕

11장 연결된 공간 · 359

에필로그 · 367

본문의 주 · 380
참고문헌 · 448
찾아보기 · 480
부록 · 487

프롤로그

불교회화는 낯선 주제다. 틈나는 대로 여행 가기를 좋아해서 각 지역의 유명 사찰 정도는 익숙한 이들에게도 불화는 생소하다. 나 역시 그랬다. 사찰에는 보통 여러 채의 전각(殿閣)이 있다. 전각마다 불화가 없는 곳은 없다 보니 비슷비슷해 보이는 불화가 여기저기 있다는 인상이 다였다.

전각의 중앙에 놓인 불단(佛壇)에는 불상이 있고, 그 뒤편에는 전각 내에서 가장 크고 중요한 불화가 걸린다[도 1]. 불화는 불단이 놓인 벽면 이외의 공간에도 걸린다. 천장, 서까래, 창방, 목조 공포(栱包) 사이에 그려진 벽화로까지 눈을 돌리면, 불전(佛殿) 내부는 불화로 가득 채워져 있다. 하지만 어두컴컴한 데다 앞에 놓인 불상이 있으니 불화는 잘 보이지 않고 아까 본 불화와 어디가 다른지 구분하기 쉽지 않다. 하여 불화는 다 똑같고 어렵다는 결론에 다다른다.

특별한 경우가 아니면 불화를 자세히 바라볼 기회는 생각보다 많지 않다. 1725년 송광사 응진당(應眞堂)에는 열여섯 명의 나한(羅漢)을 여섯

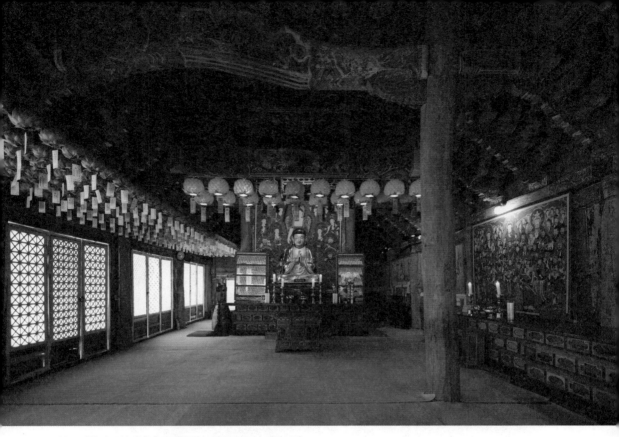

도 1. 사찰의 주불전에서 바라본 모습. 공주 마곡사 대광보전.

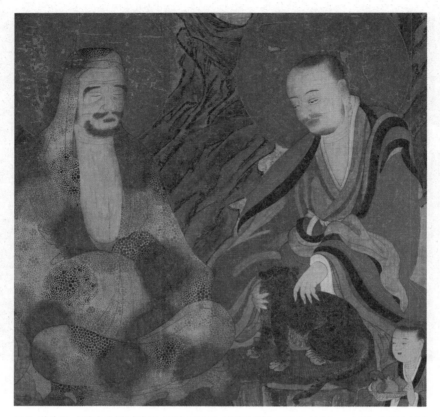

도 2. 의겸 등, 송광사 〈십육나한도〉, 조선 1725년, 삼베에 채색, 120.0×149.0cm, 보물, 송광사 성보박물관.

폭에 나누어 그린 불화를 새로 만들어 걸었다[도 2]. 응진당은 부처님의 제자로 신통력을 지닌 나한의 공간이다. 작고 동글동글한 물방울무늬 옷을 입은 나한이 생각에 잠길 때 어떤 표정을 짓는지, 호랑이를 고양이처럼 다루는 나한의 무심함은 또 어떤 느낌으로 다가오는지 잠깐 쨈을 내어 살펴보자. 300년 전에 이 그림을 그린 이의 붓 끝을 따라가보고, 그림을 마주했을 이들이 어떤 표정을 지었을지 상상해보는 재미는 알아차리는 이의 것이다.

도 3. 송광사 응진당 〈십육나한상〉과 〈십육나한도〉(제7, 9, 11, 13, 15존자), 1961년 촬영.

목조 전각에는 시간의 흐름에 따라 낡고 훼손된 곳을 고쳐 쓴 보수의 흔적이 남아 있다. 아무도 없는 전각에 앉아 있으면 오래된 공간에서 맡을 수 있는 향기와 소리가 우리를 채운다. 오랜 시간을 견뎌온 곳에 머물 때 느끼는 평화로움은 보통의 하루를 특별하게 만든다. 물론 전각에는 불화만 놓이는 것은 아니다. 송광사 응진당처럼 〈십육나한상〉과 〈십육나한도〉는 나란히 봉안되었다[도 3].

불단 앞에 놓는 탁자인 불탁(佛卓)에는 향, 등, 꽃, 과일 등의 공양을

위한 공양구(供養具)와 불전패(佛殿牌)가 있고 의
례를 올리는 범음구(梵音具)도 놓인다. 무언가를
올려놓기 위한 나무 대좌에도 연꽃이 핀 물가에
서 노는 어린아이가 숨겨져 있다[도 4]. 이들은
고유한 기능이 있지만, 예배와 의례가 진행될 때
는 서로 어우러지며 사용된다.

　　화재나 전쟁을 겪은 역사적 상황으로 인해
사찰에 전하는 전각과 전각 내부의 성보(聖寶)는
대부분 조선 후기에 조성된 것이다. 통상 불화는
전각을 다시 짓고 봉안할 불상을 갖춘 후에 만

도 4. 〈연꽃과 동자가 있는 목조대좌〉, 조선 후
기, 높이 18cm, 국립중앙박물관.

든다. 불화는 불상에 비해 다시 조성되는 경우가 많았다. 손상되거나 낡
은 불화를 대체하고자 하는 목적일 때도 화승의 스타일은 새 그림에 반영
되었다. 불화를 그리던 시점의 신앙적 요구에 따라 기존과는 다른 주제가
그려지기도 했다.

　　신앙은 어떤 요인에 의해 지속되며, 또 어떤 속도로 변화되는 걸까?
신앙의 대상을 시각화하는 방식은 어떤 과정을 거쳐 변하며 변화의 원인
은 무엇일까? 불화를 조성하고 기원을 담았을 사람들에 대해 기억해낼 수
있는 것은 얼마나 될까? 평화로운 공간에 머물며 떠오르는 상념은 여러 갈
래로 이어진다. 단편적으로만 남아 있는 기록에서 우리가 복원할 수 있는
건 미미할지도 모른다.

　　사찰은 성스러운 예배상이 봉안된 종교적인 성소(聖所)인 동시에 전
통 사회에서 일종의 박물관과 같았다. 오랜 시간을 넘어 전해진 인류의
지혜와 예술이 존재하는 공간에 머무는 것은 일상에서 누릴 수 없는 경험
이었다. 성물(聖物)을 친견할 수 있다는 신앙적인 의미 이외에, 생활 공간
에서는 접할 수 없는 진귀한 물건을 볼 수 있었다.

프롤로그에서는 하고많은 연구 주제 중에서 왜 불교회화를, 그것도 조선 불화를 택하게 되었는지를 세 가지 에피소드로 들려주고자 한다. 그리고 그 출발은, 답사는 좀 가봤어도 불화에는 별다른 관심이 없었던 이가 어떻게 불화를 연구해야겠다는 마음을 먹게 되었는지에서부터가 될 것이다.

첫 번째 에피소드: 주불전 불화의 수수께끼

주불전(主佛殿)은 여러 신앙의 대상을 모신 전각 중에서 중심 예배상을 봉안한 불전이다.[1] 사찰에 따라 대웅전(大雄殿), 대광명전(大光明殿), 대적광전(大寂光殿), 극락전(極樂殿)으로 명칭이 다르나, 가람배치에서 경내의 중심에 위치한다는 점은 같다[도 5]. 주불상 중심의 이해에 기초해서 보면 불전은 주재하는 부처의 세계를 입체적으로 형상화한 공간이다[도 6]. 대웅전은 석가모니불의 세계, 대광명전은 비로자나불의 세계, 극락전은 아미타불의 교리와 세계관을 구현해놓은 곳이다.

불상을 중심으로 전각의 성격을 정의한다는 건 개괄적인 이해에서는 명쾌한 정리다. 하지만 단순히 신앙의 대상을 모신 상징성만 있는 것은 아니다. 참배객과 수행승의 의례 공간인 사찰 전각의 실제 쓰임은 어떠했을까? 불교회화사를 처음 배우던 시절, 여수 흥국사를 찾았다. 당시 미술사 수업에서는 대부분 슬라이드 프로젝터를 사용했다. 강의실에 암막 커튼이 쳐지고, 두 개의 릴이 담긴 슬라이드 트레이가 찰칵찰칵 돌아가면, 모두 숨죽여 스크린을 바라봤다. 어둠 속에 모습을 드러낸 알록달록한 그림은 모두 처음 보는 것들이었다.

수업 시간에 슬라이드 영사기로 본 화면은, 이런저런 것이 놓인 전각

도 5. 대웅전. 불상을 중심으로 이해할 때 대웅전은 석가모니불의 세계를 형상화한 공간이다.

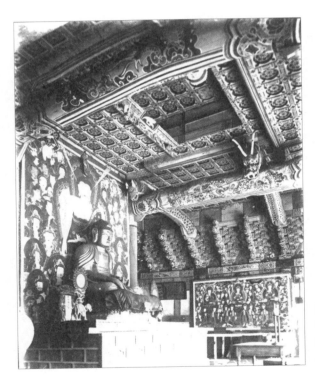

도 6. 선암사 대웅전에 봉안된 불상과 불화, 1920년대 촬영, 국립중앙박물관 소장 유리건판.

내부가 보이지 않아서 오로지 불화 자체에 집중할 수 있었다. 교수님은 비슷해 보이는 형식과 구도 안에서도 모임을 주최한 이와 참석자가 누구인지를 먼저 살펴보라고 했다. 복잡한 구성에서도 주인공을 찾으면 불화의 명칭을 알아내는 것이 그다지 어렵지 않은 공식처럼 느껴졌다.

그런데 흥국사에 도착했을 때 나를 가장 당황하게 한 것은 수업 시간에 본 불화 말고도 안 배운 불화가 많다는 점이었다. 안 그래도 어둑어둑한 곳이어서 다들 비슷해 보이는 데다가 가장 중요하다는 불단 위, 전각의 중앙에 걸린 불화는 불상에 가려 잘 보이지도 않았다. 좌우 측벽에는 오래된 불화와 그린 지 얼마 되어 보이지 않는 불화가 나란히 있었다. 참배객들은 두 불화 앞에서 차별 없이 손을 모으고 있었다. 누가 누구인지 파악하기도 쉽지 않아 당황한 나와는 사뭇 다른 모습이었다.

전각 안에 머무는 시간이 길어지고 내부의 빛에 익숙해지자 그제야 불화가 조금씩 눈에 들어왔다. 주 벽면 이외에도 기둥과 공포 사이의 벽면, 천장, 창방에 이르기까지 여백이 있는 곳이면 어김없이 벽화가 있었다. 흙벽이나 목조 기둥에 그려진 붉고 노랗고 초록색의 안료는 오래된 나뭇결 사이에 스며들어 건축의 일부가 되어 있었다. 우리 곁에 이런 그림들이 있었다는 사실이 놀랍고 또 반가웠다. 불단이 있는 정면과 좌우 측벽에는 불화가 봉안된 아래로 공양구를 올려놓기 위한 목제 단이 있는 점도 눈에 띄었다. 초를 켜거나 향을 올린 후 참배객이 합장하는 순서와 발걸음을 옮기는 곳을 관찰하는 것도 재미있었다. 흥국사의 주불전인 대웅전을 다시 찬찬히 살펴보았다.

임진왜란 때 승병의 주둔지였던 흥국사는 전란으로 전소되었다. 전쟁이 끝난 어려운 시기, 1650년에 대웅전을 다시 짓고 내부에 봉안할 석가삼존상을 조성한 후, 그 뒤편에는 인도 영축산(靈鷲山)에서의 설법모임을 그린 〈영산회상도(靈山會上圖)〉를 새로 걸었다[도 7]. 1693년에 화승 천

도 7. 천신 등, 〈영산회상도〉, 조선 1693년, 삼베에 채색, 458.0×407cm, 보물, 흥국사 대웅전.

신(天信)과 의천(義天)이 그린 이 〈영산회상도〉는 석가모니불의 설법회에
참석한 보살(菩薩)과 나한(羅漢), 제석천(帝釋天)과 범천(梵天), 사천왕(四天
王)과 팔부중(八部衆)을 도해했다. 이들은 단체 사진을 찍듯이 열을 지어
서 있었는데, 세번 째 열에서 고개를 갸우뚱하는 두 보살이 특히 눈에 들
어왔다.

불전의 좌측과 우측 벽에는 〈삼장보살도(三藏菩薩圖)〉[도 8], 〈감로도

도 8. 긍척 등, 〈삼장보살도〉, 조선 1741년, 비단에 채색, 지장보살 212×171.5cm, 천장·지지보살 215×292cm, 전라남도유형문화재.

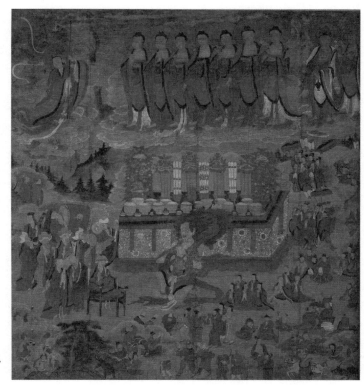

도 9. 〈감로도〉, 조선 1723년, 비단에 채색, 152.7×140cm.

도 10. 긍척 등, 〈천룡도〉와 〈제석천도〉, 조선 1741년, 비단에 채색, 129×115.5cm, 흥국사 의승수군유물전시관, 전라남도유형문화재.

(甘露圖)〉**[도 9]**, 〈천룡도(天龍圖)〉와 〈제석천도(帝釋天圖)〉가 봉안되어 있다. 〈삼장보살도〉는 하늘과 땅, 명부의 삼계(三界)를 수호하는 천장보살(天藏菩薩), 지지보살(持地菩薩), 지장보살(地藏菩薩)의 무리를 상징적으로 그린 불화다. 흥국사의 경우는 천장보살과 지지보살을 한 폭에 그리고, 지장보살도는 별도의 화폭에 그렸다. 지장보살은 지옥에 떨어진 중생을 구제하는 서원을 세운 이로, 머리를 깎은 민머리의 승려 모습에 지옥을 다스리는 시왕과 함께 표현된다.

　　대웅전에 걸리는 불화 중에는 〈감로도〉, 즉 '단 이슬[甘露]'이라는 재미있는 명칭을 지닌 불화도 있다. 〈감로도〉는 불행한 죽음을 맞은 이들을 위로하고 영혼을 천도하는 의례의 장면을 그린다. 누구나 피할 수 없는 죽음에 의연하게 대처하는 법을 그렸기에 조선시대 사찰에서 꼭 갖춰두고자 하는 불화 중 하나가 되었다.

　　불법(佛法)이 베풀어지는 공간을 수호하는 〈신중도(神衆圖)〉도 주불

도 11. 〈관음보살도〉, 조선 후기, 흙벽에 종이를 붙여 채색, 393.5×289.5cm, 흥국사 대웅전, 보물.

전에 반드시 걸리는 불화다. 흥국사 대웅전의 〈신중도〉는 〈제석도〉와 〈천룡도〉로 구성되어 있다[도 10]. 주불전의 기능을 '전각의 명칭을 대표하는 불상의 공간'이라는 한정된 의미로 이해한다면, 저마다 고유한 신앙이 있는 다양한 불화가 한 공간에 있다는 것이 이상하게 생각되기도 한다. 이들은 왜 한곳에 모여 있는 것일까.

대웅전에서 이제 나가야겠다는 생각이 들 때는 혹시 놓친 공간이 없는지 다시 살펴볼 필요가 있다. 지금까지 본 불화가 다가 아니기 때문이다. 후불벽(後佛壁) 뒤쪽으로 가면 좁은 통로와 같은 숨은 공간이 있다. 흥국사 대웅전 후불벽 뒤에는 〈관음보살도(觀音菩薩圖)〉 벽화가 있다[도 11]. 불상이 놓인 앞쪽 공간에만 있다가는 놓치고 말았을 위치다. 천장을 올려

다보듯이 고개를 완전히 젖혀야 관음보살의 얼굴을 볼 수 있다. 이 거대한 벽화는 왜 사람들 눈에 잘 띄지 않는 곳에 그려진 것일까?

팔상전이나 명부전의 경우처럼 내부에 장엄된 상과 그림의 조합이 동일한 경우는 비교적 명쾌했다면, 사찰의 가장 중심 전각인 주불전은 훨씬 복잡하게 느껴졌다. '어째서 주불전에는 이렇게 여러 주제의 불화가 걸리게 된 걸까' 하는 의구심은 하나의 조합을 이루기까지 나름의 원칙이 있을 것이라는 추정으로 한 걸음씩 나아갔다.

1930년대 선암사 대웅전을 촬영한 유리건판을 보면, 불단에는 대웅전이라는 명칭에 맞게 석가모니불좌상이 있고 그 뒤편에는 석가모니불의 설법 장면을 그린 불화가 걸려 있다[도 6]. 대체로 모임을 주재하는 주인공이 화면 중앙에 위치하고, 그 모임에 초대받은 이들이 한자리에 함께한다. 불전의 측벽과 후벽을 돌아보면 그곳에도 단(壇)이 있고, 홍국사의 경우와 동일하게 〈삼장보살도〉, 〈감로도〉, 〈신중도〉 등 여러 주제의 불화가 있다. 당시로서는 주불전이 불화로 가득 찬 이유를 일관된 원칙으로 설명한 연구는 거의 없었다. 오히려 어떤 불화를 거는지에 대한 교리적인 기준이 느슨해지고 기복적인 신앙 경향을 따라 변형되어 왔다고 보았다. 하지만 이런 현상을 교리상의 기준이 해이해진 결과로 단순하게 볼 문제는 아닐 것 같았다.

주불전에 다양한 불화가 걸리는 것은 불교문화를 공유한 중국이나 일본과도 다른 조선시대만의 특징이었고, 거기에는 분명 어떠한 원칙이 있을 것만 같았다. 불화가 이처럼 조합된 이유를 알아보고 싶다는 생각이 불교회화를 연구하게 된 첫 번째 계기가 되었다.

도 12. 〈장곡사 괘불〉의 화기. 1673년 장곡사에서 중정용[庭中] '영산대회괘불탱'과 '상단탱', 관음전 '상단탱'과 '중단탱', '제석탱'을 조성했다고 기록되어 있다.

두 번째 에피소드: '탱화'라는 오묘한 단어

사찰의 미술을 언급할 때 사용하는 용어 가운데 '탱화(幀畫)'가 있다. 탱화는 불화를 신앙의 대상으로 언급할 때뿐만 아니라 문화재 관련 책이나 답사기에서도 종종 접하게 된다. 예를 들면 인도 영축산(靈鷲山)에서 있었던 석가모니의 설법 장면을 그린 불화를 '영산회탱(靈山會幀)'이라 하거나 석가모니의 생애 중 핵심적인 여덟 장면을 그린 불화를 '팔상탱(八相幀)'으로 부르는 식이다. 예컨대 1673년에 제작된 충남 청양 장곡사(長谷寺) 괘불의 화기(畫記)에는 '영산대회괘불탱'을 만들면서 동시에 대웅전 '상단탱(上壇幀)', 관음전 '상단탱', '중단탱(中壇幀)', '제석탱(帝釋幀)'을 함께 조성했다고 기록했다[도 12, 14].

탱화는 그림 족자를 뜻하는 한자 '정(幀)'과 그림 '화(畫)'가 결합된 단

어이다. 족자(簇子) 형태의 걸개그림을 의미하는 '정'은 유독 불화의 경우 '탱'으로 불리면서 점차 전각의 벽면에 바로 그린 벽화나 액자형 불화까지 탱화라고 부르게 되었다. 탱화는 불화를 지칭하는 용어로 광범위하게 사용되었지만, 학계에서 '탱화=불화'라는 등식을 인정받기에는 무리가 있었다. 그렇기에 불화를 탱화로 일반화하여 부르기보다는 그림을 뜻하는 '도(圖)'를 붙여 명명했다. 즉 '영산회탱(靈山會幀)'으로 기록된 불화를 〈영산회상도〉로 통일하거나, '석가모니불의 설법장면'이라는 그림의 주제를 더 명확하게 전달하도록 〈석가모니설법도〉로 지칭했다. 불화를 국보나 보물로 지정할 때도 '○○탱(幀)'으로 할지, '○○도(圖)'로 할지는 오랜 논쟁거리 중 하나였다. '탱'은 그 연원에 대한 수수께끼를 풀지 못한 채 점차 학계에서 잊힌 단어가 되고 있었다.

그런데 언제인가부터 나는 이 낯설고 오묘한 단어에 꽂혔다. '탱화'가 광범위하게 사용된 것은 조선시대였다고 알려져 있지만, 기록을 살펴볼수록 고려시대의 문헌과 금석문에서도 용례가 발견된다는 사실을 알게 되었다. 탱화라는 용어가 비록 학계에서 공식적으로 사용되지 않고 차츰 기억에서 사라지는 단계를 겪게 되었지만, 그야말로 조선 불화의 특징과 기능을 함축한 용어라는 생각을 하게 되었다. 과거에 이 단어가 지녔을 힘은 나를 불교회화에 대해 골똘하게 생각하게 하고 지속적으로 궁리하게 만든 하나의 계기가 되었다.

조선시대에도 불화의 명칭을 부여하는 방식은 도해된 주제나 내용에 기반한 방식이 가장 일반적이었다. 예컨대 지장보살을 그린 그림을 '지장탱(地藏幀)'으로 명명하는 식이다. 그런데 16세기경부터 불화를 지칭하는 용어에 새로운 명칭이 나타난다. 후불탱(後佛幀), 상단탱, 중단탱, 하단탱(下壇幀)이라는 용어가 등장한 것이다.

후불탱은 불상의 뒤편에 거는 불화이고, 상단탱, 중단탱, 하단탱은 각

도 13. 사찰의 큰 나무. 강화 전등사.

각 상단에 거는 불화, 중단에 거는 불화, 그리고 하단용 불화를 뜻한다. 불화가 어디에 걸리는지, 그 위치를 기준으로 부르는 방식이 빠르게 확산된 것이다. 조선시대 사찰의 역사를 담은 사적기와 각종 문헌 기록, 불화의 화기에는 약속이나 한 듯이 이 용어가 광범위하게 사용되었다. 특히 상단에 거는 불화는 상단탱이라는 용례만큼이나 빈번하게 불상 뒤편[後佛]에 건다는 의미에서 후불탱이라고 불렸다.

이러한 현상은 용어학적인 측면에서 볼 때 조선시대 사찰에서는 불화에 담긴 내용만큼 불화가 걸리는 위치가 중요했음을 보여준다. 어떤 내용을 담고 있는가에서 어디에 걸리는 불화인지로 명명하게 된 것은 불화의 기능에 기존과는 다른 수요가 있었음을 의미했다.

오래 사용해 관습적으로 굳어진 용어를 대신해 새로운 용어가 생겨난 것은 어떤 이유에서일까. 그림에 표현된 주제로 이름을 붙이는 이전의 방식보다 편리했고 당시의 수요에 적합했기 때문은 아닐까? 누가 강제하지 않아도 새로운 명칭으로 부르게 되기까지는 나름의 사연이 있을 것이다. '탱화'가 앞 시기의 명칭을 대체하며 빠르게 확산된 이유를 찾아나가는 과정은 내게 조선 불화를 보는 관점의 한 축이 되었다.

세 번째 에피소드: 대형 불화의 매력

대학원에 진학하여 논문의 주제를 정할 즈음에 야외 의식용 대형 불화인 '괘불탱'에 빠져 있었다[도 14]. 당시만 해도 어떤 주제를 연구하냐는 질문에 "괘불을 공부한다"고 답하면 잘못 들었나 싶은 표정으로 고개를 갸우뚱하는 반응이 드물지 않았다. '괘불'은 '불화를 걸다[掛-佛幀]'는 동작을 뜻하는 용어가 '거는 불화'라는 의미의 '괘불(掛佛)'로 굳어진 데서

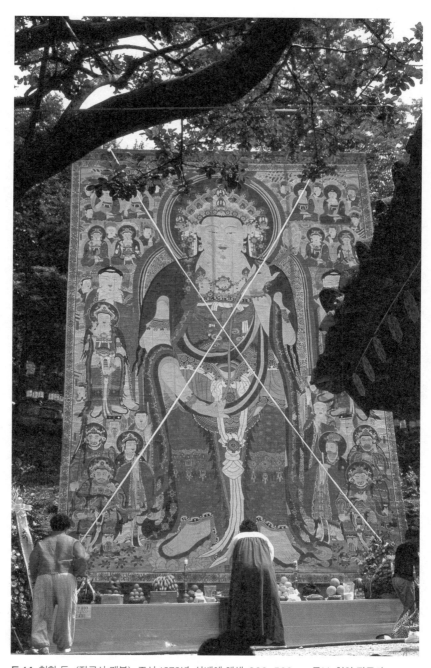

도 14. 철학 등, 〈장곡사 괘불〉, 조선 1673년, 삼베에 채색, 809×566cm, 국보, 청양 장곡사.

유래한다. 평소에 항상 볼 수 있는 불화가 아니라 특정한 목적으로 거는 불화라는 의미를 담고 있다. 조선시대 사찰에서는 불화의 내용만큼 불화의 기능을 중시했다. 하지만 우리에게 대형 불화를 만들고 사용하던 전통이 있었다는 사실은 많이 알려져 있지 않았기에 괘불이란 단어는 많은 이들에게 낯선 개념이었다.

석사 과정을 수료할 즈음이 되자 동기들은 다들 학위 논문 주제를 정하느라 분주했다. 막연하게 불교미술을 더 공부하고 싶다는 생각은 있었지만, 어떤 주제를 정할지는 결정하지 못하고 있었다. 그즈음 청양 장곡사에서 범종을 주조하고 그 낙성을 기념해 괘불재(掛佛齋)를 연다는 소식을 들었다. 낙성식을 찾아가던 봄, 사찰로 향하는 비탈길을 올라가며 대웅전 지붕 위로 높게 펼쳐진 괘불을 올려다보았다. 생애 처음 대형 불화를 본 느낌은 마치 오래된 마을 어귀의 큰 당산나무를 볼 때의 감동과 비슷했다. 평생 한 가지 주제를 공부할 수 있다면 바로 이거구나 싶었다.

1673년에 조성된 장곡사 괘불의 문화재 지정 명칭은 '미륵불 괘불탱'이다[도 14]. 학계에서는 이 불화의 주인공을 '석가모니불'로 보는 의견과 '미륵불'로 보는 두 관점이 팽팽하게 대립했고, 하나의 결론을 내리지 못했다. 따라서 어떤 자료를 제시해 도상과 존명을 논증할 것인지가 논문을 쓸 당시의 가장 크고 무거운 고민이었다.

그러나 반드시 밝혀야 했던 이 질문을 풀고 나자, 과연 이런 대형 불사를 가능하게 한 이들은 누구이며 전국적인 괘불의 수요가 어떻게 생겨난 것인지가 궁금해졌다. 큰 불화가 주는 감동은 괘불의 도상, 양식, 제작자와 같은 불화 자체에 대한 관심으로 이어졌다면, 불교의식이 진행되는 공간에서 마주하는 불화는 또 다른 느낌으로 다가왔다. 범패의 음율을 따라 의식을 집전하는 스님이 읽는 게송(偈頌), 대중이 되받아 화답하듯 외우는 화창(和唱)은 특유의 음률로 마치 랩 배틀과 같았다. 불화를 단순히

그림으로, 화면에 그려진 요소로만 봤을 때는 보이지 않던 현장에서의 기능을 이해할 수 있었다.

연구를 진행하면서 우리에게 그간 존재가 알려지지 않았던 다양한 불교의식집이 존재한다는 것을 알게 되었다. 조선시대 사찰에서는 의식 절차를 정립하고 매뉴얼을 준수하기 위해 노력을 기울였던 것이다. 여러 시기에 간행된 의식집에는 의례가 교단과 신도의 요구를 탄력적으로 수용하면서 변화해온 과정이 담겨 있었다.

한편으로 괘불을 걸고 진행하는 영산재(靈山齋)나 예수재(預修齋), 수륙재(水陸齋)처럼 의식의 규모가 야외로 확장된 경우에도 그 절차와 구성, 설비, 프로토콜은 전각 내부에서 진행된 의례의 틀에 기반한다는 점에 주목하게 되었다. 그리하여 나는 예경을 올리는 예배자나 불화를 보는 관람자의 관점에서 벗어나 점차 불화가 걸린 공간을 떠올리게 되었다. 어떤 불화를 조성해 전각을 장엄할지에 대해 사찰과 승려의 결정이 이루어졌을 시점과 당시에 고려되었을 요소들을 추측했다. 또한 새로 그린 불화와 전각에 이미 걸려 있던 다른 불화와의 관계는 어땠을지, 새로운 변화를 가져온 요인에 대해서도 의문이 생겼다. 신앙의례는 시간의 흐름에 따라 서서히 변했고 그 변화 과정은 건축 공간에 걸리는 불화에도 영향을 미쳤다. 불화의 형식이나 주제의 변화에서 역으로 신앙의례의 변화를 이끌어낼 수 있으리라 생각했다.

이제는 괘불탱이란 단어도 대중적으로 많이 알려졌다. 1996년부터는 성보문화재연구원이 20년에 걸쳐 전국 사찰의 소장 불화를 조사한 성과를 담은 『한국의 불화』(40권)가 발간되었다. 그 결과 전국적으로 120여 점 남아 있던 괘불 중 70여 점이 국보 또는 보물로 지정되었다. 괘불을 처음으로 전시한 통도사 성보박물관이나 괘불 특별공개 전시를 지속적으로 개최해온 국립중앙박물관도 한국의 불교문화를 알리는 데 기여했다.

2000년 나는 '조선후기의 괘불탱화 연구'라는 주제로 석사학위 논문을 썼고, 그 후에도 의식집과 괘불의 도상적 관련성에 대한 연구를 계속했다. 그러다가 2002년 국립중앙박물관에 입사했고 용산으로 박물관 이전을 준비하면서 불교회화실의 설치와 개관을 준비하게 되었다. 용산의 상설전시관에는 경복궁 시절에는 오랫동안 운영되지 않던 불교회화실이 기획되어 있었다. 박물관 소장품을 조사하고, 보존처리가 필요한 작품들을 실사하면서 새롭게 마련할 불교회화실의 구성을 고민하게 되었다. 그 사전 작업으로 기획된 전시가 국립중앙박물관의 조선 불화 특별전인 〈영혼의 여정: 조선시대 불교회화와의 만남〉(2003)이었다.[2]

박물관은 용산으로 이전을 준비하면서 건립 당시부터 괘불을 전시할 수 있는 공간을 설계했다. 높이 10미터에 달하는 대형 불화를 전시하기 위해 불교회화실은 서화관 2층에 위치하지만 불교조각실이 있는 3층과 통층으로 연결되는 구조였다[도 15, 16]. 불교회화를 전통회화의 측면에서 조망하는 동시에 종교미술의 관점에서는 불상과 불화라는 장르를 연결되는 동선에서 볼 수 있도록 한 고려였다.

불교회화실은 '전각 내부의 불화'와 '전각 외부의 불화'라는 두 가지 테마를 중심으로 구성했다. 2005년 10월 국립중앙박물관에 불교회화실이 마련되었고 '법당 밖으로 나온 큰 불화: 청곡사 괘불'을 첫 번째 테마전으로 개최한 이후 2024년까지 총 열아홉 번의 전시가 개최되었다. 매해 봄, 사찰 소장 괘불을 대여해 관람객에게 선보이는 전시를 기획하면서 해보고 싶은 한 가지가 있었다. 전시품에 대한 충실한 정보를 전달하면서도 특별전 도록에 비해 부담스럽지 않게 접근할 수 있는 책을 만들고 싶었다. 이렇게 기획한 첫 번째 책이 『법당 밖으로 나온 큰 불화: 국보 청곡사 괘불』이었다. 소도록은 이후 괘불 테마전뿐 아니라 다른 전시실을 운영하는 동료들에 의해 여러 주제로 다뤄졌고 점차 박물관에서 발간되는 간행물

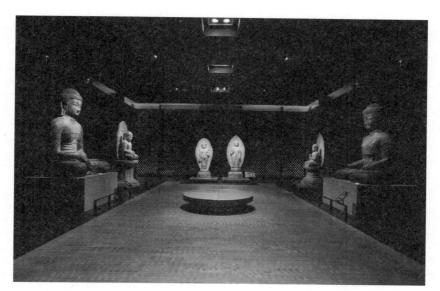

도 15. 불교조각실. 국립중앙박물관.

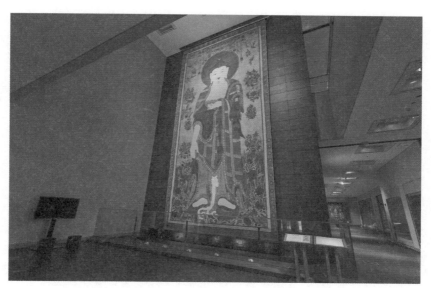

도 16. 불교회화실의 괘불 전시 공간. 국립중앙박물관. (<은해사 괘불>, 조선 1750년, 비단에 채색, 1,165.4×554.8cm, 보물, 영천 은해사)

을 대표하는 시리즈가 되었다.

억불숭유(抑佛崇儒)라는 오래된 오해

불교회화실을 운영하거나 불교미술을 주제로 한 특별전의 언론 공개회를 할 때면 관람객이나 기자들에게 듣는 질문이 있다. 조선의 불교미술로 당시의 사회와 문화를 설명하면, "조선시대는 억불숭유의 시대가 아니었나요?"라든지 "어떻게 이렇게 많은 불교미술품이 남아 있나요?"라는 질문을 받는다. 학교 수업에서 배운 틀이 하나의 공식처럼 인식되었음을 느끼게 된다. 이 질문에는 조선시대를 억불숭유의 정책으로 불교가 침체되고 핍박받은 시기로 배웠는데, 뭔가 석연치 않다는 의구심이 담겨 있다.

한편 조선의 불교를 이른바 '의식불교(儀式佛敎)'로 정의하기도 한다. 애초 이 견해는 조선 말기에서 근세로 이어지는 시기에 이능화(李能和, 1869~1943), 한용운(韓龍雲, 1879~1944) 등에 의해 제기되었다.[3] 의식불교는 현세 기복적으로 변질된 종래의 불교에 대한 개혁을 주창하는 과정에서 조선의 불교는 형식만 남았다는 부정적인 의미로 사용되었다.

조선 불교에 대한 부정적 평가는 불교미술에 대한 인식에도 영향을 미쳤다.[4] 이는 고려의 불교미술이 국가와 왕실의 전적인 후원을 받아 제작 기법과 양식적 측면에서 미학적인 정점을 보인 점과 비교되었다. 종파와 사상에 관계없이 모두가 성불(成佛)의 길로 회통(會通)한다는 뜻을 지닌 '통불교(通佛敎)'라는 용어 역시 회통이 갖는 다양하고 풍부한 의미보다는 종파의 차별성이 제도적으로 차단된 사회에서 불교의 생존 방식을 일컫는 말이 되었다. 이상의 견해는 일제강점기를 거치면서 공정한 재평가가 이루어지지 못한 채 조선시대 불교사를 보는 관점에 영향을 미쳤다.

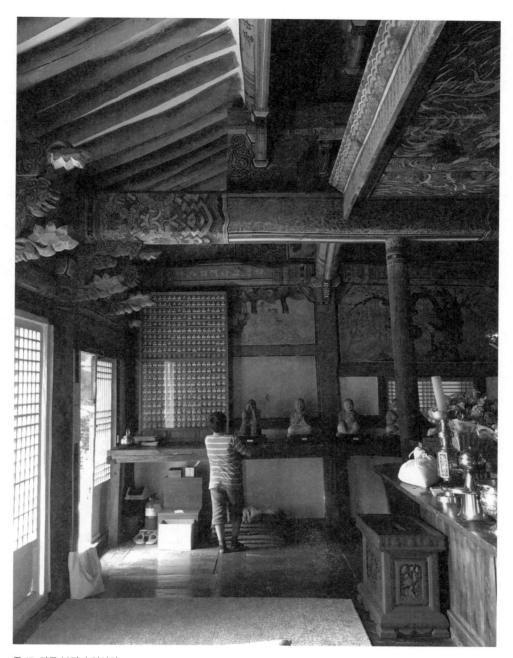

도 17. 안동 봉정사 영산암.

이러한 여러 상황으로 인해 조선시대 불교미술에 대한 입체적인 평가는 이루어지지 못했다. 주불전에 다양한 주제의 불화가 봉안된 현상에 대해서도 규칙성이나 조합의 원칙을 찾기 어렵다고 보았다. 불화가 다시 그려지는 과정에서 같은 위치에 다른 주제가 걸리거나, 봉안 위치가 변한 것에 대해서는 신앙 체계에 대한 이해가 느슨해져 전각의 명칭과 맞지 않는 불화가 봉안되었다고 설명되기도 했다.

그러나 연구를 진행하면서 한 전각에 여러 주제의 불화가 걸리게 된 현상 자체를 '옳다, 그르다'의 가치 판단의 관점에서 볼 수 없다는 생각이 들었다. 일정한 시기 동안 한 공간에 몇 가지 주제의 불화가 함께 걸리는 현상이 지속되었다는 점은 그 내부에 어떤 원리가 작용하고 있기 때문이라는 결론을 내리게 되었다[도 17]. 무엇보다 조선시대 불교에 대한 부정적 평가의 원인이었던 의식문화와 불화의 기능을 총체적인 시각에서 살펴볼 필요가 있었다.

의례나 의식은 모든 종교에 보편적으로 존재한다. 신앙 행위 중에서 이 범주에 속하지 않는 것은 없으며, 엄격한 의미에서는 예배용 불화로서만 기능하는 불화는 거의 없다[도 18]. 의식이 정례적으로 개최되고 일상적인 신앙 활동의 기반이 될수록 그 두 가지는 구분되지 않는다. 불화가 봉안되었던 공간의 쓰임과 활용도가 변화됨에 따라 불화의 기능 역시 다 변화되어 왔다. 예배화로 조성된 불화가 특정한 의식에 사용되거나, 의식용으로 제작된 불화가 예배화로 인식되는 경우도 있었다.

전통사회에서 불교의례는 공동체를 결속하게 하는 축제였다. 현대 사회에서 '축제'라는 용어만큼 생활에 스며든 단어도 없다. 전국 각지에서 열리는 다양한 지역 축제는 여가 시간을 보내는 문화 활동의 동의어로 자리 잡았다. 축제의 종교적 의미를 논하는 것이 다소 낯설게 여겨질 수 있지만, 축제는 어원에서부터 종교적 기원을 지니고 있다. 제의와 축제는

도 18. 의례는 신앙 행위를 절차화한 것이다. 구례 화엄사. ©김선행

성스러운 존재와 소통할 수 있다는 점에서 참여하는 이를 한데 묶는 강력한 통합력이 있었다[도 19].『조선왕조실록』을 비롯한 여러 위정자의 기록에서 불교의례는 '위험한 축제'로 인식되었다. 그러나 의례는 출생, 죽음과 같은 삶의 중요한 전환점에서 다음 단계로의 이행을 도왔다. 전쟁과 같은 사회적 위기와 갑작스러운 죽음을 겪은 공동체는 의례에 동참함으로써 다시 결집했다. 조선 개국 후 유교적 가치관으로 성장한 통치 계급은 다수의 사람을 모여들게 하는 불교의례를 두려워했다.

괘불은 불교회화와 조각, 공예품 같은 유형의 문화와 불교음악, 무용과 같은 무형의 문화가 지닌 기능을 하나의 장르로 구현했다. 괘불을 걸고 진행된 의식은 마치 하나의 종합 예술과 같았다. 16세기에는 큰 사찰

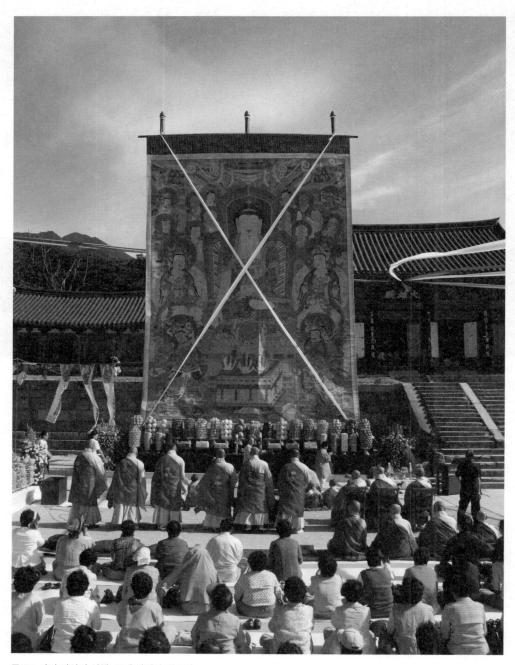

도 **19.** 야외 의식의 설행, 구례 화엄사 예수재.

뿐 아니라 소규모 사찰에서도 괘불은 꼭 갖춰야 하는 필수 품목이었다. 불교미술품은 공연이 끝난 무대처럼 시공간에 따라 존재했으나 지금은 사라진 무형의 유산 속에서 살아남은 귀한 존재이다.

한 점의 불화에는 그 시대와 공동체, 사람의 이야기가 담겨 있다. 조선시대를 '억불숭유의 시대'라는 개념으로 단순화시키면 당시의 불교문화와 시각 매체의 파급력을 이해하기 어렵다. 불교회화는 교단이 불교의례를 통해 당대의 신앙적 요구를 수용해온 과정을 고스란히 담고 있기 때문이다. 이 책은 봉안 공간과 불화의 기능이란 관점에서 조선시대 주불전의 불화와 주불전 바깥에 걸리던 불화를 구분해 다루고자 한다. 이를 통해 마을의 축제이자 공동체의 소통 공간이었던 불교문화의 생생한 면모를 살펴보겠다.

1부

불화를 읽는 법

1

불화를 보는 새로운 시선

1. 불화, 어떻게 볼 것인가

불교회화사를 강의할 때나 박물관에서 강좌를 진행할 때면 수업에 참여한 이들의 마음에 자리 잡은 부담감이 느껴진다. 다 비슷비슷해 보이는 불화에 관심을 기울이기가 쉽지 않기 때문이다. 나 역시 불교회화를 본격적으로 공부하기 전에는 불화에 흥미를 느끼거나 접할 기회가 별로 없었다. 안개 자욱한 아침 폐사지(廢寺址)를 걸을 때의 충만한 느낌이나 해 질 녘 탑이 있는 곳을 찾을 때 만나는 듬직하고 육중한 감상은 좋았지만, 불화는 달랐다. 답사를 가도 불상 뒤편에 가려져 있는 그림에는 관심이 가지 않았다.

불화를 주제로 강의를 하게 될 때는 누구에게든 불화가 다른 장르에 비해 생소하고 친해지기 쉽지 않은 장르라는 점을 먼저 떠올린다. 가능하다면 여행이나 답사로 사찰 입구에 도달했을 때부터 이야기를 시작하는

도 1-1. 해 뜰 무렵의 사찰. 합천 청량사. ©김선행

도 1-2. 상주 남장사 일주문. ©김선행

도 1-3. 누각에서 바라본 중정. 고성 옥천사 자방루.

편이다[도 1-2]. 예컨대, 사찰에 들어선 우리는 벽이 없고 지붕만 있는 일주
문(一柱門)을 지나 성스러운 영역인 경내로 함께 들어간다. 사천왕이 보호
하는 천왕문(天王門)을 지나, 불교의 세계에 이르기 위해서는 낮은 지붕이
있는 누각 아래로 고개를 숙이고 계단을 올라야 한다. 우리는 이제 중정
(中庭)에 도착한다[도 1-3]. 중정은 사찰의 주전각과 누각, 중정의 좌우측에
위치한 요사채(승려의 생활과 관련된 건물)로 인해 형성된 아늑한 마당이
다. 텅 비어 있는 작은 공간이 바로 불화를 보는 시작점이다.

불교에는 깨달은 존재인 여래(如來), 즉 부처가 있고, 깨달음에 이르
기 위해 수행하면서 중생을 교화하는 보살이 있다. 불보살이란 부처와 보
살을 아우르는 말이다. 제석천이나 범천처럼 인도 고대 신화에서 천계에
살던 신은 천부(天部)에 속한다. 이들은 과거에 쌓은 선업(善業)의 결과로

천계에 태어나 즐거움을 나누며 산다. 동서남북에서 부처님과 불법을 수호하는 사천왕이나 손에 금강저를 지닌 금강역사(金剛力士), 설법 공간을 수호하는 여덟 신장(神將)인 팔부중(천, 용, 야차, 건달바, 아수라, 가루라, 긴나라, 마후라가)도 천부에 속한다. 위계에 따른 구분은 엄격하지만, 강의할 때는 학생들에게 이들이 주인공이 된 여러 주제의 불화 명칭을 나열하거나, 다양한 이름으로 불리는 이들을 구별하는 법을 굳이 설명하지는 않는다. 그냥 사찰 앞마당에 같이 서보고, 눈앞에 보이는 것에 대해 함께 나눠본다.

불화를 처음 볼 때는 어떤 주제를 도해한 것인지 즉, 화면에 담긴 내용이 궁금하다. 수업 초기에는 비슷해 보이는 그림을 구별하는 법이 궁금할 수 있지만, 이것이 전부는 아니다. 과거의 사람들에게 이 불화들은 다르게 받아들여졌을 수 있다. 같은 내용을 그린 불화라도 어느 공간에 걸려 어떻게 사용되었는가에 따라 다른 인상을 남길 수 있다. 이 책에서 말하고자 하는 것도 하나의 창일 뿐, 어떤 관점으로 바라볼지는 각자가 선택할 수 있다. 정답은 하나가 아니고, 해답에 이르는 과정은 생각보다 어렵지 않고, 그 과정에서 생각지 않은 재미를 찾을 수 있다.

불화를 연구하는 방법

종교미술 연구자들은 교리나 신앙 같은 추상적인 개념이 어떤 방식으로 시각화되는가에 관심이 많다. 이런 관심은 불교미술사 연구에서도 마찬가지여서, 불화에 도해된 내용과 도상, 양식은 연구의 주된 테마였다. 1970년대부터 본격적으로 진행되었던 한국 불교회화사 연구는 불교 경전을 근거로 불화에 도해된 의미를 파악하려는 도상학(圖像學)적인 접근에서 출발했다.

불화에 도해된 주제의 교리 맥락을 밝히고 도상의 특징과 연원을 규명하는 연구는 1980년대 이후 본격화되었다.[1] 이런 작업은 불화에 나타난 불교 신앙의 체계와 불화의 의미를 이해하고 양식의 변화를 살펴보는 데 있어 필수적인 단계였다. 이러한 주제별 연구로 인해 한국 불교회화의 흐름과 전개에 관한 계통이 정리되었다. 점차 개별 불화에 집중해 그림의 기법이나 양식적 특징을 다루는 미술사 연구가 심화되었다. 또한 불화의 제작 주체인 승려 화가 '화승(畫僧)' 연구 등 다양한 방법론이 적용되었다.

불교미술사 역시 열악하고 제한적인 조건에서 한 걸음씩 쌓아 올린 선학(先學)의 연구로 인해 많은 성과가 축적되었다. 이 책 역시 앞선 연구자들의 성과에 기반하지만, 지금까지와는 조금 다른 시선에서 조선 불화를 살펴보고자 한다. 불화에 담긴 주제, 양식적 특징, 제작자, 후원자와 같은 중요한 정보에 대한 탐구는 불교회화를 연구하는 핵심적인 방법론 중 하나다. 그러나 이 책이 기존 연구서와 가장 다른 점은 불화가 어디에 걸려 어떻게 사용되는가 하는 예배자와의 상호 작용이나 함께 걸려 있던 다른 불교미술과의 관련성에 주목한다는 데 있다.

과거에 조성된 불교미술품의 수용 방식과 기능을 파악하기 위해서는 도상에 기초한 해석 이외에 불화의 봉안 공간과 설비, 불화 앞에서 진행되었던 의례를 파악해야 한다. 불화의 내용과 상징적인 의미를 이해하고 도상의 연원이 된 경전이나 의궤를 파악하는 것 역시 이러한 의문을 해결하기 위해서다. 만약 도상학을 다룬 책에서처럼 불화의 명칭을 파악하는 방법이나 불화 구분법에 대한 설명을 기대한 독자라면, 이 책은 그 기대를 만족시키지 못할 것이다. 이와 관련해서는 훌륭한 책이 이미 시중에 출간되어 있다. 이 책은 기존의 서적들과는 조금 다른 부분을 서술하고자 한다.[2]

도상학은 종교미술의 세계에 진입하기 위한 첫 번째 관문이다. 낯설

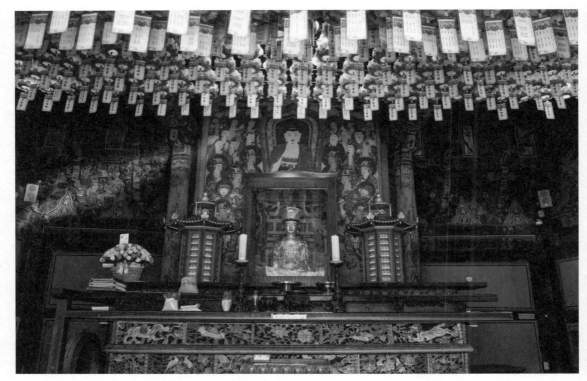

도 1-4. 대구 파계사 원통전의 〈건칠관음보살좌상〉과 〈영산회상도〉.
〈건칠관음보살좌상〉, 조선 1447년 중수, 높이 101cm, 보물, 대구 파계사. ©김선행

기만 한 단계를 지나 눈에 익게 되면 첫 번째 관문을 넘은 셈이다. 비로
소 좀 더 알고 싶어지는 호기심이 자라난다. 이런 감각은 우리를 더 무궁
무진한 세계로 인도한다. 불화가 만들어질 당시의 신앙적 수요가 어땠을
지, 불화가 조성된 이후 특정한 건축 공간에서 신도를 만나고, 그 공간에
서 불화가 어떤 기능을 수행했는지가 궁금해진다. 시간이 흘러도 변하지
않는 주제가 있을 것이고, 더 이상 유효하지 않아 대체되는 신앙도 있을
것이다. 일정 시기를 놓고 보면 오래된 불화는 새로운 불화로 대체된다는
점도 알게 된다.

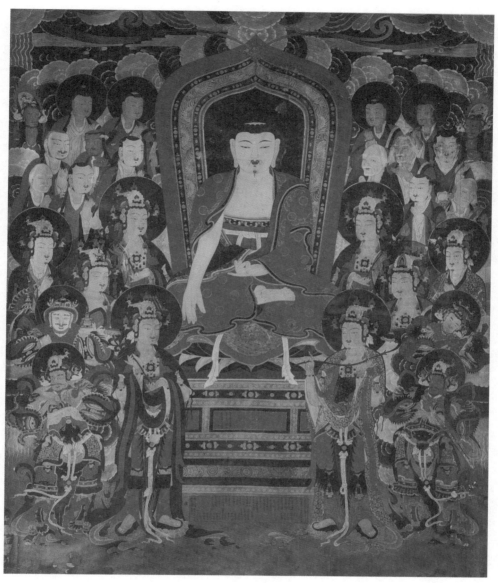

도 1-5. 의균 등, 〈영산회상도〉, 조선 1707년, 비단에 채색, 303×255cm, 보물, 대구 파계사.

대구 파계사(把溪寺) 원통전(圓通殿)에는 팔공산 지역을 중심으로 활동했던 동화사(桐華寺) 화승 의균(義均)이 자신의 제자들과 함께 그린 〈영산회상도〉(1707)가 있다[도 1-4]. 이 불화는 숙종의 4남으로 후에 영조가 되는 연잉군(延礽君)이 왕과 왕비 등 왕실 인물의 만수무강을 기원하며 발원했다. 의균은 파계사가 왕실의 원당사찰(願堂寺刹: 창건주나 후원자를 위해 위패 또는 화상을 모시고 명복을 비는 사찰)로서의 정체성을 확립하던 시기에 초빙되어 주전각인 원통전의 후불도를 제작하였다[도 1-5].

파계사는 영조가 즉위한 이후에도 왕실 원당으로 지정되는데, 〈영산회상도〉 앞에 봉안된 건칠관음보살좌상(乾漆觀音菩薩坐像)의 내부에서 영조의 어의인 청사상의(靑紗上衣)를 비롯해 총 75점의 복장물(腹藏物)이 발견되기도 했다. 흥미로운 점은 파계사의 주전각이 관음보살을 모신 원통전인 데 반해, 불상의 뒤편에 봉안된 불화는 석가모니불의 설법회를 그린 불화라는 점이다. 우리를 갸우뚱하게 만드는 이 현상은 예배자에게는 수백 년간 큰 문제가 아니었다. 오늘날에도 이 공간은 원통전을 찾은 신도들에게 중요한 신앙 공간일 뿐이다.

불화는 예배화인 동시에 의례를 위한 명확한 기능도 가지고 있다. 동일한 주제라도 불화를 걸고 진행한 의식에 따라 다르게 인식되었을 수 있다. 따라서 불화의 기능은 그 불화를 걸고 진행한 의례나 당시의 교단과 승려, 그리고 신도들이 공유하고 있던 공동체의 신앙적 요구라는 관점에서 보다 입체적으로 이해할 수 있다. 연구 방향을 개별 불화보다 다른 불화와의 조합과 그 의미, 신앙 의례와의 관련성으로 잡게 된 것도 이런 이유에서였다.

불화의 기능을 이해하려면 불화를 보는 방법을 알아야 한다. 그것은 단지 불화에 그려진 주인공과 주변 인물의 이름을 아는 것이나 어떤 시공간을 재현했는지를 알아차리는 것을 넘어선다. 불화의 기능은 시각 훈련

도 1-6. 불화는 불상이 있는 불단뿐만 아니라 전각의 측벽과 공포, 천장에도 그려진다. 공주 마곡사 대광보전 내부.

으로서의 '관상(觀想)'과 관련이 깊다. 화면에 도해된 이미지를 통해 부처를 눈앞에 마주하는 방법을 숙지하면, 불화는 평면에 재현된 이미지 이상으로 다가온다.

　이 책에서는 다양한 전각 중에서도 주불전을 중심으로 사찰에서 이루어졌던 의식과 조선시대 불화의 기능을 주로 다루겠다. 흔히, 주불전의 불화는 신앙의 대상을 상징하는 예배화로 기능을 한정하기 쉽다. 그러나 실제로는 의식 수요에 부응하기 위해 장소를 옮겨가면서 여러 역할을 수행했다. 불화는 불상이 놓인 후불벽뿐만 아니라 전각의 측벽과 후불벽의 뒷면에도 봉안되었다[도 1-6].

　불상이 항상 불전 안에 있으며 이동하지 않을 것이라는 통념처럼, 주

불전의 불화도 항상 걸려 있는 상태일 것이라 생각하기 쉽다.[3] 그러나 불전은 단지 예배 상을 봉안한 정적인 공간이 아니라 불교의례가 진행될 때는 역동적으로 활용되었다. 전각의 불화 역시 예배 존상을 회화라는 2차원의 평면에 옮겨놓은 것에 그치지 않는다. 불화는 신앙의례의 변화에 따라 도해된 주제가 바뀌거나 의식단이 마련된 곳을 따라 옮겨지기도 하고, 봉안되는 위치가 바뀌기도 했다. 그러니 현재의 조합은 과거의 수요를 반영해 여러 변천을 겪은 후의 모습이다.

전각 중앙에 걸린 불화는 전각의 명칭이나 교리의 맥락과 대체로 일치한다. 이에 비해 좌우 측벽과 후불벽 후면의 불화는 주불전의 주제와 직접적으로 관련되지 않는다. 명부전(冥府殿), 영산전(靈山殿), 관음전(觀音殿)과 같은 부속 전각이 대체로 한 시기에 조성된 불화로 구성된다면, 주불전에는 여러 시기에 걸쳐 제작된 불화가 봉안되는 경우가 많다.

주불전이 대웅전이든 대적광전이든 내부에 걸린 불화의 조합에는 일정한 공통점이 발견된다. 불화의 배치가 불화가 걸린 공간의 쓰임과 밀접하게 관련되는 것이다. 따라서 이 책에서는 한 공간에 걸린 불화들 간의 관련성과 불교의식에 주목할 것이다. 주불전이 다양한 의례의 공간으로 쓰임이 확대되면서, 불전 내부에 의식 단(壇)을 비롯한 여러 설비를 갖추게 되었다. 공간의 기능 변화가 불화의 배치와 구성에도 영향을 미쳤음을 논증하고자 한다.

이런 원칙은 야외 의식에 거는 괘불에도 적용할 수 있다. 삼단의례(三壇儀禮)가 야외로 확장되고 불화가 이동하는 데 따른 변화는 필자가 지속적으로 진행해온 연구 주제 중 하나이다. 불화의 의례적 기능에 주목하는 방법론은 미술사 연구에서는 본격적으로 다뤄지지 않았다.[4] 하지만 경전에 의거한 도상 해석이나 양식사적인 연구 방식에서는 설명되지 않는 부분을 이해하는 데 도움을 줄 수 있다.[5]

2. 공간의 측면에서 이해하는 불화

사찰에 현존하는 조선 후기 이전의 불화는 드물지만, 조선 전기의 승려 문집(文集)과 의식문을 보면 성대하고 장엄한 의식은 '삼단(三壇)'으로 진행해야 한다는 인식을 공유하고 있었다. 세 개의 단을 뜻하는 삼단과 삼단의례는 조선시대 승려들이 생각하던 의식의 기본 구조였다. 삼단이 있어야 한다는 당시 스님들의 당연한 공감대를 이해하면, 주전각에 한 점 이상의 불화가 걸리게 된 이유를 알 수 있다.[6] 세 개의 단에는 각 단에 맞는 불화가 필요했기 때문이다.

불화는 사찰을 장엄하는 예배화이지만, 보다 본질적으로는 그림에 도해된 대상이 바로 이곳에 현현(顯現)한다는 것을 상징한다. 한 공간에 걸린 서로 다른 주제의 불화의 관련성에 주목하면 보다 풍부한 해석이 가능한 것도 바로 이 때문이다[도 1-7]. 주불전의 구성을 삼단으로 설명하는 이론은 일찍이 홍윤식, 문명대 교수에 의해 제기되었다. 한국의 사원은 어디를 가든지 불단이 상단, 중단, 하단의 삼단으로 나누어져 있고, 조석예불이나 정기적·비정기적 각종 법회 역시 삼단으로 진행하는 점이 특이하다고 본 것이다.[7] 두 교수 모두 삼단을 위계에 따른 개념으로 보았으나 각 단에 대한 해석은 달랐다. 즉 상단은 불단, 중단은 보살단, 하단은 신중단으로 보는 의견과 상단은 불보살단, 중단은 신중단, 하단은 영단으로 보는 차이가 있다.

전자의 견해는 주불전의 중단에 주로 보살을 그린 불화가 걸린다는 점에서는 타당해 보인다.[8] 그러나 중단에 봉안되는 불화는 〈삼장보살도〉와 〈지장보살도〉의 두 주제만 나오기에 보살단으로 통칭하기는 어렵다. 신중단을 중단으로 본 후자의 견해는 현재 행해지는 의례 방식에 근거한다. 그런데 19세기 이전의 불화나 의식집에서는 〈신중도〉를 중단 불화로

도 1-7. 안동 봉정사 만세루. 무엇을 그렸는지 만큼이나 어디에 걸리며 함께 걸린 불화와는 어떤 관계가 있는지를 이해하는 것이 중요하다.

명기한 사례를 찾을 수 없기 때문에 전(全) 시기에 적용하기에는 무리가 있다. 한편, 두 관점 모두 삼단의 존재와 불화의 상관성에 대해서는 인식했으나 각 단이 왜 불전 내부에 있게 되었는지와 단의 기능에 대한 고찰은 이뤄지지 못했다. 같은 단에 대한 인식이 신앙 의례의 변화에 따라 바뀔 수 있었음을 간과한 점도 더 이상의 논증이 진행되지 못한 이유 중 하나였다.

　의식문화의 성행은 동아시아 불교문화 전반에 광범위한 영향을 미친 보편적 흐름이었다. 이 책에서는 시간의 흐름이나 의례의 변화를 중요한 변수로 보고 다음의 순서로 논의를 전개하고자 한다. 첫째로 삼단을 설치하고 각 단에 예경(禮敬)하고 공양(供養)을 올리는 방식이 의례의

도 1-8. 『진언권공』 조선 1496년,
서울대학교 규장각 한국학연구원.

기본 구성이었음을 논증하겠다. 주불전에 삼단을 갖추게 된 연원은 조선
전기 의식집에서 찾을 수 있다. 삼단의례는 1496년에 인수대비(仁粹大妃,
1437~1504)의 명으로 국역(國譯)된 『진언권공(眞言勸供)』에서부터 나타난
다[도 1-8]. 불교의식집과 문헌 기록, 불화와 화기를 살펴보면 삼단의례가
주불전을 구성하는 하나의 원칙이었음을 알 수 있다. 북벽에 상단을 마련
하여 불보살을 모시고 동벽에 중단을 마련하여 삼계제천(三界諸天: 욕계,
색계, 무색계에 있는 모든 하늘)을 모시고 하단은 남벽에 두고 법계망혼(法界
亡魂: 온 세계를 떠도는 영혼)을 위한 단을 가설하는 방식은 조선시대 불화
의 배치 원칙으로 지속되었다.

두 번째로 주불전의 불화를 상단탱, 중단탱, 하단탱으로 분류해 불화
의 제의적 기능을 고찰하고자 한다. 불교회화는 존상의 위계에 따라 여래
도(如來圖), 보살도(菩薩圖), 신중도(神衆圖), 조사도(祖師圖) 등으로 구분하
고 세부적으로는 도상과 주제에 따라 분류되어 왔다.[9] 주제에 따른 분류
는 연구방법론에도 영향을 미쳤다. 그러나 어떤 전각에 봉안되는지, 벽에
직접 그리는 벽화(壁畫)인지, 옮겨 걸 수 있는 족자(簇子)인지와 같은 불화

의 형식, 전각과 불상의 규모와 같은 물리적인 차이는 불화의 기능과 밀접한 관련이 있다. 같은 도상의 불화도 봉안 공간과 의식에 따라 다른 기능을 수행했다.[10] 삼단의례의 정립은 주불전 불화의 구성에 영향을 미쳤다.[11] 불화의 명칭을 상단탱, 중단탱, 하단탱으로 명명하게 된 것은 주불전에서 진행해 온 의례가 불화의 수요를 바꿨기 때문이다.

세 번째로는, 음식을 베푸는 시식의례(施食儀禮)의 발달과 수륙재(水陸齋: 물과 육지의 홀로 떠도는 귀신들과 아귀[餓鬼]에게 공양하는 재) 같은 의식의 성행이 중세 이래 동아시아 불교문화의 보편적 흐름이며, 조선시대 불교의례는 이러한 흐름을 공유하고 있다는 점을 고찰하고자 한다[도1-9]. 조선의 불교는 중국으로부터 유래한『시식의문(施食儀文)』과 수륙재 의식집의 영향은 받았어도 우리의 상황에 맞게 절차를 교정하고 필요한 설비를 갖춰나갔다. 조선시대 주불전 불화의 특징이 형성되는 과정에 주목하여 조선시대 불화의 보편성과 특수성을 살펴보겠다.

연구를 진행하는 동안 동국대학교 도서관의 불교학 자료실은 불교의식을 공부하는 최적의 공간이었다.『영산대회작법절차(靈山大會作法節次)』,『오종범음집(五種梵音集)』 등 기존에는 알려지지 않았던 불교의식집에서 도량을 장엄했을 구체적인 설비와 의례 절차를 찾아낼 수 있었다[도1-10]. 미술사에서 적극적으로 다루지 않았던 방법론이었지만, 의례의 전체적인 맥락을 파악해 이를 불교회화 연구에 적용할 수 있었다. 15세기에서 19세기 사이에 간행된 불교의식집과 승려 문집에 수록된 의식문[의식소문(儀式疏文)]은 불화의 기능을 유추할 수 있는 중요 문헌 자료였다.

불교의식 연구는 2000년대 이후 본격적으로 진행되었다. 기존에는 영산재, 수륙재 같은 특정한 의식을 위주로 하는 연구가 주류였고, 시기적으로는 현대 의식의 원류가 되는 19세기 이후의 의식집이 주 연구 대상이었다. 의례는 쉽게 바뀌지 않는 보수성과, 서서히 진행되는 신앙의 변

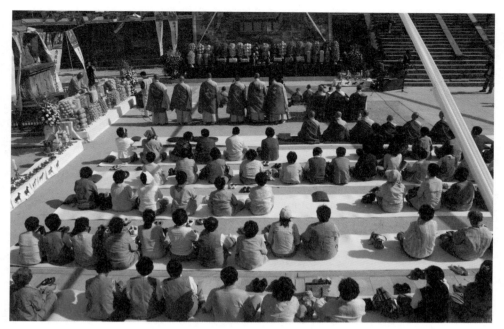

도 1-9. 화엄사 예수재. 영혼을 위한 시식의례는 동아시아 불교문화에 큰 영향을 미쳤다.

도 1-10. 『수륙무차평등재의촬요』(결수문), 조선 1573년, 동국대학교 중앙도서관.

화를 반영하는 수용성의 두 가지 측면을 가지고 있다.

조선 전기 왕실에 계승된 고려 이래의 전통에 명나라를 통해 유입된 다양한 계통의 의식집이 불교 후원에 힘썼던 왕실 인물과 승려에 의해 국역되었고, 이후 전국 각지의 사찰로 나눠 보내졌다. 조선 후기에도 절차를 통합하여 평준화된 의식 설비를 갖추기 위한 노력은 계속되었다.

승려 문집에는 상량문(上梁文), 중창기(重創記), 모연문(募緣文), 권선문(勸善文), 조성기문(造成記文)과 다양한 글이 수록되어 있다. 본 연구를 위해 나암 보우(懶庵普雨, 1509~1565)의『나암잡저(懶庵雜著)』, 청허 휴정(淸虛休靜, 1520~1604)의『서산대사집(西山大師集)』, 사명 유정(四溟惟政, 1544~1607)의『사명당대사집(四溟堂大師集)』, 기암 법견(寄巖法堅, 1552~1634)의『기암집(奇巖集)』, 정관 일선(靜觀一禪, 1553~1608)의『정관집(靜觀集)』, 월저 도안(月渚道安, 1582~1655)의『월저당대사집(月渚堂大師集)』, 무경 자수(無竟子秀, 1664~1737)의『무경집(無竟集)』, 천경 함월(天鏡涵月, 1691~1770)의『천경집(天鏡集)』, 풍계 명찰(楓溪明詧, 1640~1708)의『풍계집(楓溪集)』, 묵암 최눌(黙庵最訥, 1705~1790)의『묵암집(黙庵集)』등을 참고했다.[12]

이 책은 크게 4부로 구성되었다. 1부「불화를 읽는 법」에서는 조선시대 불화를 평면에 그려진 2차원의 그림으로 볼 뿐 아니라 공간으로 접근하는 관점을 들려줄 것이다[도 1-11]. 불화를 그려진 내용과 주제에만 한정하지 않으면 기존에 보이지 않던 것들이 보인다. 2부와 3부에서는 주불전에 놓인 세 개의 단, 세 점의 그림을 기억해야 한다. 주전각의 불화가 삼단의례를 수행하기 편리한 방식으로 조직화된 과정을 설명할 것이다. 특히 새로운 이름을 갖게 된 조선 불화의 세계를 다루겠다. 무엇을 그렸는가에서 어디에 걸렸는가가 더 중요해지게 된 이유를 살펴보는 과정에서 불화의 기능을 파악할 수 있을 것이다.

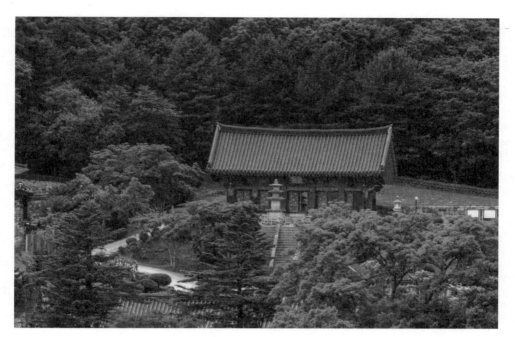

도 1-11. 사찰은 종교적인 성소인 동시에 일상 활동이 이루어지는 공간이다. 김천 수도암. ©김선행

3부까지가 대웅전이나 대적광전 같은 주불전 내부의 불화에 대한 내용이라면, 4부는 전각 밖으로 나온 불화를 다룬다. 전각 내부에서 수행할 수 없는 대형 의식을 위해 불전 바깥의 공간을 활용하면서 나타난 야외 의식과 불화의 변화를 살펴본다. 그리고 이러한 방식의 접근으로 삼단의례와 불화의 기능을 종합적으로 검토해보고 의식문화가 불화에 미친 영향을 조명하겠다. 이 책이 독자들에게 조선시대 불교회화와 불교문화의 매력을 보다 입체적인 시각에서 느낄 수 있게 해 주기를 기대한다.

2

새롭게 등장하는 불화의 명칭과 그 의미

1. 만다라, 의식을 위한 단(壇)

어디서 한 번쯤은 들어봤음직한 '만다라(曼陀羅/曼茶羅)'는 그 의미를 명확하게 설명하기 어려운 용어 중 하나다[도 2-1]. 만다라는 산스크리트어 Maṇḍala를 음역한 것으로, 인도의 힌두교에서는 본질을 담고 있는 도형으로 인식되었다. 인도에서 만다라의 연원은 기원전 1세기경 성립된 팔리어 경전인『아타낭지경(阿眸嚢玁經, Atanatiya Sutta)』에서부터 확인할 수 있다.[1] 경전을 한역(漢譯)하는 과정에서 만다라는 '단(壇)'으로 번역되었다. 단은 평탄하다는 뜻으로, 땅을 구획해 평탄하게 만들어 신앙의 대상을 모시고 존경과 경배의 의식을 올리던 것에서 유래했기 때문이다. 인도에서는 단을 세울 때 칠일작단법(七日作壇法: 7일간 단을 세우는 방법)이라 하여 토단(土壇)을 이용했으나 중국과 일본에서는 목단(木壇)을 많이 사용했다[도 2-2].

도 2-1. 통도사 금강계단. ©김선행

도 2-2. 흑칠화형대단(黑漆華形大壇), 일본 가마쿠라 1289년, 일본 호류지
(法隆寺).

도 2-3. 「단」, 『흠정사고전서(欽定四庫全書)』, 중국 청대.

　　재료는 나라마다 차이가 있었으나 단을 설치함으로써 의식이 시작된
다는 점은 동일했다. 『예기(禮記)』 등 중국의 고대 문헌에서 단은 제단(祭
壇)의 의미였다. 흙을 쌓아 올린 것을 '단'이라 하고, 흙을 제거한 제사 터
를 '선(墠)'이라 했다[도 2-3]. 도량(道場)이나 법회 공간에 단이 놓이면 장
애가 될 만한 것을 차단해 결계(結界)할 수 있었다.

　　단을 만드는 법[壇場法]에 대한 가장 이른 기록은 구마라집(鳩摩羅什,
344~413)이 번역한 『공작명왕다라니경(孔雀明王陀羅尼經)』에서 찾을 수 있
다. 이 경전에서는 소의 분뇨[牛屎]를 땅에 발라 단을 마련하고, 일곱 색깔
의 꽃[華], 번[幡], 칼[刀], 거울[鏡], 화살[箭], 활[弓] 등을 놓아 공양한다고
하였다. 양(梁) 승가바나(僧伽婆羅, 460~524)가 번역한 『공작왕다라니경』
에는 "석회(石灰)로 흙을 말려 땅에 흩어놓고, 삼중 규계(規界)로 삼는다"
했고, 아울러 각 방위[方]를 봉공(奉供)하는 법과 단을 만드는 방법을 그림
으로 설명해놓았다.

　　단에 불화를 사용했음은 의정(義淨, 635~713)이 번역한 『대공작주왕

경(大孔雀呪王經)』의 「단량화상법식(壇場畫像法式)」에 수록되었다.[2] 단을 만드는 법에 이어 상을 흙으로 빚거나 그림으로 그려 배치한 후의 작법(作法)을 상세하게 설명했다. 9세기 전반 일본 승려 엔닌(圓仁, 794~864)의 『입당구법순례행기(入唐求法巡禮行記)』에도 당대(唐代) 불교 사원에서 행해졌던 다양한 의식이 기록되었다.[3] 삼국시대의 기록에서도 단이 설치되었으며, 단에는 의식단을 상징하는 존상(尊像)이 있었음을 확인할 수 있다.

단은 천재지변이 일어나거나 전쟁이 났을 때를 대비해 가설되기도 했다. 신라 신인종(神印宗)의 승려 명랑(明朗)이 문두루법(文豆婁法: 『관정경(灌頂經)』에 의거한 밀교주술)을 개최했을 때도 낭산 신유림(神遊林)에 밀단(密壇)을 마련했다.[4] 명랑은 당나라에서 『불설관정복마봉인대신주경(佛說灌頂伏魔封印大神呪經)』을 가지고 귀국했는데, 오방신상(五方神像: 다섯 방위를 지키는 다섯 신의 상)을 갖추고 유가승(瑜伽僧, 밀교승려) 열두 명이 주술을 외우며 의식을 진행했다. 새로운 의식의 내용을 담은 경전이 유입되면서 의식 존상에 대한 수요도 만들어졌다.[5] 경덕왕대에 기이한 현상을 해결하기 위해 월명(月明)이 개최한 의식 역시 정전(正殿) 중 하나였던 조원전(朝元殿)에서 단을 만드는 것으로 시작되었다.

경덕왕 19년 경자(庚子) 4월 초하루에 두 해가 함께 나타나 열흘이 지나도 사라지지 않았다. 일관(日官)이 아뢰기를 "인연이 있는 중을 청하여 산화공덕(散花功德)을 행하면 물리칠 수 있을 것입니다"라고 하였다. 이에 조원전에 단을 깨끗이 만들고 왕의 가마는 청양루(靑陽樓)에 행차하여 인연이 있는 중을 기다렸다. 이때에 월명사가 밭두둑의 남쪽 길을 가고 있으니 왕이 사람을 보내 그를 불러오게 하여 단을 열고 계문(啓文)을 짓게 하였다.[6]

— 「월명사도솔가(月明師兜率歌)」, 『삼국유사(三國遺事)』 권5 감통(感通) 제7

태양의 이상 현상인 일변(日變)을 물리치기 위해 단을 세운 월명의 일화에서처럼 삼국시대 의식은 유가승과 같은 특정 승려에 의해 주도되었다. 본격적인 불교의례 관련 기록은 고려시대부터 나타난다. 고려시대는 '의식의 시대'라고 부를 정도로 다양한 불교의식이 개최되었다.[7] 일정한 형식이 갖춰지고 주기적으로 개최되면서 점차 세시풍속의 하나로 굳어지기도 했다. 의식도량의 설비를 엿볼 수 있는 자료로 이규보(李奎報, 1168~1241)의 「불정도량소(佛頂道場疏)」를 참고할 수 있다.[8]

> 좋은 때를 가리어 절을 깨끗이 청소하고 사각(四角)의 방단(方壇)을 세우고 향과(香科)를 정성스럽게 베풀며 칠조(七條)의 계복(戒服)을 입고 비구(祕句)를 다투어 선양(宣揚)하나이다. 문득 귀로 옥음(玉音)의 묘리(妙理)를 들으니 금수(金手)로 이마를 어루만지는 듯합니다. 엎드려 바라옵건대 감로(甘露)로 골고루 적시고 진리의 바람으로 널리 펼쳐서 산이 더욱 견고하듯이 왕업의 신령함이 영구하고 신기(神器, 임금의 자리)에 위험이 없어 국가를 태평하게 하소서.[9]
>
> ―「불정도량소」, 『동국이상국집(東國李相國集)』 제39

불정도량(佛頂道場)은 『불정존승다라니염송의궤법(佛頂尊勝陀羅尼念誦儀軌法)』에 근거하여 경전을 암송하고 복을 빌며 재액(災厄)을 물리치는 의식이다. 이 의식에서는 먼저 사찰을 깨끗이 청소하여 도량을 엄정(嚴淨)하게 한 후 사각의 방단을 세웠다. 단을 '열거나[開壇]', '만들거나[設壇]', 우뚝 '세우는[峙方壇]' 용례는 의식을 개최한다는 의미였다. 사찰에서는 기존에 있던 가설물이 아니라 불정도량을 위한 단을 새로 마련했다.[10] 고려시대 단은 고정된 장소에 항구적으로 설치되는 개념이라기보다는 임시로 가설된 성격이 강했다.

2. 의식과 불화

중세 동아시아 전반의 보편적인 상황을 볼 때 불화는 의례용으로 널리 사용되었다.[11] 『고려사(高麗史)』, 『고려사절요(高麗史節要)』 등에는 다양한 법회(法會)와 재(齋), 도량이 수록되어 있다. 의식 존상에 관한 기록은 많지 않지만 불교의식의 종류에 관해서는 상당한 연구가 축적되었다. 단에 설치된 설비는 다양했다. 존상을 그린 번화(幡畫)를 걸기도 했고[도 2-4], 『불정심다라니경언해(佛頂心陀羅尼經諺解)』의 변상도에서 볼 수 있듯이 경전을 놓기도 했다. 단에는 거울이 놓이기도 했다. 거울을 안치한 단은 경단(鏡壇)으로 불렸는데, 거울을 통해 불보살이 눈앞에 존재하는 느낌을 시각적으로 체험할 수 있었다.[도 2-5].[12]

경전에서 설하는 부처의 모습을 본떠서 만든 최초의 상은 전단목(栴檀木)으로 조각한 불상이었다. 상이 없다면 불전(佛殿)이 성립할 수 없다는 인식이 있을 정도로 신앙의 중심은 불상이었다. 불상을 조성하는 공덕은 불화의 경우보다 컸으며, 불화는 오랫동안 불상을 보조하는 기능을 맡았다.[13] 그런데 의식단에는 번, 경전, 거울, 상과 더불어 족자 형식의 불화가 적극적으로 활용되었다.[14] 의식 수행의 결과 획득할 수 있는 결과를 그림으로 그려 걸어놓음으로써 의식의 효험을 높일 수 있었다.

불화는 금속, 나무, 흙 등의 재질로 만드

도 2-4. 의식단의 번(幡), 〈수륙화〉 부분, 중국 명 1609년.

는 불상에 비해 비교적 손쉽게 제작할 수 있었다. 불화에 대한 수요가 커지면서 의식 종류에 따른 다양한 존상이 요구되었다. 그런데 1076년 사신 최사훈(崔思訓)에게 화공(畫工)을 딸려 보내 상국사(相國寺)의 벽화를 모사해 개경 흥왕사(興王寺) 벽화를 그렸던 기록이나[15] 부석사 조사당의 벽화, 봉정사 대웅전의 〈석가설법도〉, 무위사 극락전의 〈아미타삼존도〉 등을 보면, 고려에서 조선 전기에 이르기까지 전각의 불화는 주로 벽화였다[도 2-6].[16] 고려 후기부터는 벽화를 대신해 족자 형식의 불화가 적극적으로 활용되었다. 불상을 더 우위로 보아온 조형 전통에서 볼 때 불화의 위치가 격상되었다고도 할 수 있는 현상이었다.

도 2-5. 경단(鏡壇)과 〈불모준제상(佛母准提像)〉, 『준제정업』, 조선 1724년, 화엄사 간행, 국립중앙도서관.

현존하는 고려 불화는 14세기 이후에 조성된 작품이 대부분이다. 비교적 큰 폭의 경우도 존상의 배치와 구도에서 미루어볼 때 불상과 함께 봉안되었을 가능성은 낮다.[17] 주존과 권속이 함께 도해된 설법회도나 존상화의 경우에도 상하단의 엄격한 구분을 강조하는 구도상, 불화를 불상 뒤편에 걸면 화면의 대부분이 가려진다. 한편 불화의 크기와 화면 구성은 봉안된 공간이 대중이 모인 공개된 장소인지, 개인이나 가족과 같은 소수의 예불자를 위한 사적인 공간인지에 따라 차이가 있다.[18] 불화의 화폭은 대체로 불화가 걸린 벽면과 예배자와의 거리, 전면에 배치된 불상의 규모, 불단의 크기 등 전각 내부의 물리적인 요소에 영향을 받았다.

족자 형식의 불화가 확산될 수 있었던 것은 편리함 때문이었다. 한정

도 2-6. 무위사 극락전 〈아미타삼존벽화〉, 조선 1476년, 일제강점기 촬영, 국립중앙박물관 소장 유리건판.

된 공간에서도 어떤 주제의 그림을 거느냐에 따라 다양한 의례를 설행할 수 있었는데 족자 형식의 불화는 이를 가능하게 했다.[19] 불화는 개인의 수행과 참선을 위한 의례뿐만 아니라 많은 대중이 참여한 야외 의식 단에도 걸렸다.[20] 불화를 거는 행위 자체가 의례 공간을 특별한 장소로 바꾸는 절차로서 인식되었다[도 2-7].

『동국이상국집』에는 관음점안소(觀音點眼疏), 신중도량소(神衆道場疏)를 비롯해 이규보가 지은 190여 개의 글이 수록되어 있다. 다음에 인용한 부분은 그중 거란군사를 물리치기 위해 〈수월관음보살도〉를 조성해 점안하면서 개최한 의식문이다.

삼가 『대비다라니신주경(大悲陀羅尼神呪經)』을 살펴보니 "만약 환난(患亂)이 일어나거나, 원적이 침범하거나, 전염병이 유행하거나, 귀신과 마귀가 설쳐 어지럽히는 일이 있거든, 마땅히 관세음보살상을 만들어라. 모두가 지극히 공경하는 마음을 기울이며, 당번(幢幡)과 개(蓋)로 장엄하고 향과 꽃으로 공양한다면 저 적들이 스스로 항복하여 모든 환란이 소멸되리라" 하였기에, 이 유언을 받들자 마치 친히 가르치는 말씀을 듣는 것 같았습니다. 이에 단청(丹靑)의 손을 빌려 수월관음의 얼굴을 모사하오니, 아! 그림 그리는 공인이 백의(白衣)의 모습을 비슷하게 한지라, 지극한 정성을 다 피력하여 우러러 연모(蓮眸, 불화를 그린 후 마지막으로 그리는 눈동자)를 그립니다. 엎드려 원하건대, 빨리 큰 음덕을 내리시고 이내 묘한 위력을 더하사, 지극히 인자하면서 무서운 광대천(廣大天)처럼 적의 무리를 통틀어 무찌르게 하십시오. 무외신통(無畏神通)으로써 그 나머지는 저절로 물러나 옛 소굴로 돌아가게 하옵소서.[21]

— 「최상국양단병화관음점안소(崔相國攘丹兵畫觀音點眼疏)」,
『동국이상국전집』 권 제41

도 2-7. 족자형 불화 걸이대. 〈효넨상인회전(法然上人繪傳)〉 부분, 종이에 채색, 일본 가마쿠라 14세기, 일본 지온인(知恩院).

　　당시 의식의 발원자는 무신정권의 대표적 인물이었던 최충헌(崔忠獻, 1149~1219)의 아들로, 후에 최이(崔怡)로 이름을 고친 최우(崔瑀, ?~1249)였다. 『대비다라니신주경』에 의거해 천수다라니(千手陀羅尼)를 외우며 진행된 의식에는 〈수월관음보살도〉가 현괘(懸掛)되었다. 관음보살도는 전각에 봉안되어 신앙의 대상을 상징하거나 상을 회화적으로 보좌하는 역할에 그치지 않고 의식의 본존으로 사용되었다.

　　의식에 사용된 불화 중에는 도상의 교리적인 의미와는 별개로 신앙된 예도 있다. 오랜 가뭄을 끝내거나 적군을 물리치기 위해 〈오백나한도〉를 조성하고 재를 마련하거나 왕실의 안위와 임금의 축수(祝壽)를 위해 불화를 그리기도 했다.[22] 고려 전기의 술사[卜者] 영의(榮儀)는 〈제석천도〉

와 〈관음보살도〉를 그려 도성의 사원에 나누어 보내 임금의 수명 연장을 기원하는 축성법회(祝聖法會)에 사용하게 했으며, 개성의 안화사(安和寺)에서는 제석과 관음보살, 수보리(須菩提)의 소조상을 두고 보살의 명호(名號)을 부르는 연성법회(連聲法會)를 열었다.[23]

환관 백선연(白善淵)은 의종(毅宗, 재위 1146~1170)의 축수를 빌며 석가탄신일에 40개의 동불(銅佛)을 주조하고 40개의 〈관음보살도〉를 그려 연등회(燃燈會)를 개최했다. 이러한 기록에서 같은 도상의 불화가 다수 그려진 연유를 추정할 수 있다.[24] 이렇듯 불보살의 신비한 힘에 의지해 현실의 고난을 타개하려는 의례로 불화에 대한 수요도 증가했다. 의례는 설비와 의식구를 갖추고 정해진 절차에 의거해 진행되었다. 상설 예불 공간과는 다른 특별한 공간이 의식 수행을 위해 만들어졌다.

탱화, 새로운 용어의 출현

의식 문화의 발달은 중국뿐 아니라 한국, 일본 등 동아시아 불교문화권에서 공통적으로 나타난다. 중국에서는 송대부터 그간 축적된 다양한 경전과 의궤에 의해 의식 문화가 체계화되었다. 불화는 주존을 상징하는 매체로 적극적으로 활용되었다. 불화의 수요가 높아지면서 의례 절차를 기록한 의식집에는 화상법(畫像法)을 중요하게 수록했다.

상축에 고리를 부착해 벽이나 고정된 틀에 걸 수 있도록 하고, 하단에도 나무 축을 달아 하중을 아래로 보내는 족자는 전통적인 회화 표장 방식의 하나였다. 족자형 불화가 널리 조성되면서부터는 '정상(幀像)', '정화(幀畫)'라는 명칭이 확산되었다. '정(幀)'은 축(軸)이 있는 족자 그림을 가리키는 '정(幀)'의 옛 글자이다.[25] 일본 난젠지(南禪寺) 소장 고려 초조대장경(初雕大藏經)이나 오대산 월정사(月精寺)에 소장된 인경본(印經本), 혹

은 고려시대의 여러 금석문을 확인해보면, 많은 경우 불화는 "幀(幀像, 幀畫)"으로 기록되었으나 영인(影印)되거나 번역되는 과정에서 옛 한자를 통일하는 원칙에 의해 '幀'으로 변환되었다. 중국에서도 송대 들어 '정상(幀像, 幀像)'이 불화를 가리키는 용어로 널리 사용되었다. 그러나 '정(幀)'이란 글자가 '탱'으로 읽히게 된 연유가 명확하게 밝혀지지는 않았기에 학계에서는 탱화를 공식적인 용어로 사용하지 않았다.

의식에 앞서 불화를 그리는 것은 '당작정상(當作幀像)' 혹은 '작일정(作一幀)'으로 표현하며, 불화를 거는 행위를 '괘정(掛幀)'이라 했다.[26] 북송대 활약한 남인도 출신의 승려 법현(法賢)이 한역(漢譯)한 『금강살타설빈나야가천성취의궤경(金剛薩埵說頻那夜迦天成就儀軌經)』에는 빈나야가설타상(頻那夜迦天像)을 그리는 화상법과 족자형 불화를 걸기 위한 설비인 장대[竿, 幀竿], 그리고 불화를 거는 방법이 수록되어 있다. 불화를 전각 내부에서 외부 단으로 옮겨 걸 때는 석주(石柱)에 대나무 장대[竹竿]를 꽂아 걸었다[도 2-8]. 두 개의 화상(畫像)을 걸 때는 불화를 서로 등지게 해 장대에 거는데, 기둥을 고정하기 위해서 사람이 들어갈 높이 정도의 구덩이를 양쪽으로 깊이 파 장대[幀竿]를 매립한다 하였다.[27]

정원(淨源, 1011~1088)은 송대 화엄종의 부흥을 가져온 승려로, 대각국사 의천(大覺國師 義天, 1055~1101)과는 일찍부터 편지로 교유했다. 1085년 의천이 송나라로 유학을 떠난 후에는 화엄과 천태교학에 대해 논의했으며 의천은 정원으로부터 가르침을 받았다.[28] 정원의 『화엄보현행원수증의(華嚴普賢行願修證儀)』에는 삼보를 공양하고 참회(懺悔)하는 중요성을 언급하면서 "무릇 성현(聖賢)을 소청하려고 하면 단이 마련된 도량을 엄정(嚴淨)하게 해야 하니 불결(不潔)하면 도심이 발현되지 않고, 일정한 장소가 마련되지 않으면 감응하여 강림할 곳이 없다" 하였다.[29] 도량을 엄정하는 규식을 다룬 「엄정도량(嚴淨道場)」 편에는 청정하게 마련

된 단에 비로자나상과 문수보살상, 보현보살상을 놓고, 비로자나상 앞에 『보현행원경(普賢行願經)』을 안치하고 채화(彩畵) 〈칠처구회원정(七處九會圓幀)〉을 걸고 진행한다고 했다.[30]

족자형 불화는 중국에서도 불교의식이 체계화되고 다양한 의식집이 간행되던 북송대 들어 확산되었다.[31] 고려시대 불전은 주로 벽화로 장엄되었으나, 점차 족자형 불화가 널리 그려졌다.[32] 불화의 화기나 금석문 등에서 '정(幀)'은 족자 형식의 불화를 세는 단위로 기록되었다.[33] 고려 978년(경종 3)에 세워진 법인국사(法印國師) 탄문(坦文)의 비인 〈보원사법인국사보승탑비(普願寺法

도 2-8. 괘불을 걸 때 사용하는 괘불 석주[掛佛石柱], 조선 후기, 안성 칠장사.

印國師寶乘塔碑)〉에는 진영(眞影)을 그렸음을 '경조진영일정(敬造眞影壹幀)'이라 하였다[도 2-9]. 또, 〈칠장사혜소국사비(七長寺慧炤國師碑)〉(1060)에는 보현보살을 그린 500점의 불화를 발원하면서 '보현보살오백정(普賢菩薩五百幀)'으로 기록했다. 〈금산사혜덕왕사진응탑비(金山寺慧德王師眞應塔碑)〉(1111)에는 석가여래와 현장, 규기(奬基)선사, 해동육조의 상(像)을 한 화폭에 그렸음을 '석가여래급 장기이사 해동육조상 도일정(釋迦如來及 奬基二師 海東六祖像 都一幀)'이라 했다.

이상에서 조선 불화의 일반적인 명칭으로 인식되어온 '탱화'는 중국에서는 송대부터 불화를 가리키는 용어로 사용되었음을 고려대장경과 문헌, 비명에서 확인할 수 있었다.[34] 족자형 불화인 탱화는 이동이 가능해 필요한 곳에 옮겨 걸 수 있고 한정된 공간에서도 의식에 맞춰 사용할 수

도 2-9. 〈보원사법인국사보승탑비〉, 고려, 보물, 서산 보원사지.

있었다.[35]

불상 뒷벽을 채우는 크기의 족자형 불화의 사례는 16세기부터 확인된다. 일본 오사카 시텐노지(四天王寺) 소장 〈석가설법도(釋迦說法圖)〉(1587)가 대표적으로, 이 불화는 세로 325cm, 가로 245cm의 큰 규모이다. 무위사 극락전이나 범어사 대웅전처럼 주불전의 측벽을 벽화로 장엄한 사례가 있으나 주 벽면에는 탱화를 걸고, 창방, 두공, 천장, 기둥, 외부 벽체만 벽화로 조성하는 방식을 선호했다. 이렇듯 애초에 임시로 가설된 단으로 옮겨져 걸리던 탱화는 점차 조선 불화를 대표하는 용어가 되었다.

3. 부처를 눈앞에 마주하는 방법

시각 훈련으로서의 관상과 불화

불화에 대한 수요가 높아진 것은 관상(觀想) 수행과 관련 깊다. 관상은 부처의 현존을 눈앞에 대면하듯이 체득할 수 있는 시각 훈련의 일종이다. 후한 대(後漢代) 지루가참(支婁迦讖)에 의해 한역된『반주삼매경(般舟三昧經)』에는 자신의 눈앞에 부처를 바로 보는 방법이 수록되어 있다. 경전의 핵심은 '어떻게 수행하고 염(念)해야 시방[十方]의 부처를 눈앞에 나타나게 할 수 있는가?'라는 질문에 함축되어 있다.[36] 『관불삼매해경(觀佛三

昧海經)』을 비롯한 여러 경전에서도 석가모니의 공덕과 모습을 마음으로 떠올려 관불삼매(觀佛三昧)를 얻기 위해서는 부처의 형상을 만들라고 했다.[37]

관상을 위해서는 거울이 사용되기도 했다. 『칠구지불모심대준제다라니경(七俱胝佛母心大准提陀羅尼經)』이라는 경전에 의하면 불상이나 탑 앞과 같이 청정한 곳에 방형단(方形壇)을 만들고 거울을 안치한다. 꽃, 향, 번(幡), 개(蓋), 음식, 등(燈), 촉(燭)으로 공양하고 향수(香水)와 버드나무 가지(楊枝)로 사방과 상하를 결계해 거울[鏡] 앞에서 관상하고 주문을 외우면 불보살상을 볼 수 있다고 한다.[38]

장승온(張勝溫)이 그린 〈범상도권(梵像圖卷)〉은 대리국(大理國, 938~1253)의 유일한 그림이다. 타이완 국립고궁박물원(臺灣國立故宮博物院)에 소장된 이 귀중한 회화에서도 거울이 놓인 경단을 확인할 수 있다[도 2-11]. 대리국은 938년 건립되어 중국의 송(960~1279) 시대에 윈난성(雲南省) 지방을 주된 영역으로 통치하던 왕조이다. 사리보탑(舍利寶塔) 장면에는 팔각의 단 위에 8개의 원경(圓鏡)이 놓여 있는데, 탑 주변의 승려들이 나발을 불고 바라를 연주하며 의식을 집전하는 장면을 묘사했다.[39] 팔각단에 설치한 거울은 『능엄경(楞嚴經)』의 능엄경단(楞嚴鏡壇) 작법과 일치한다. 경단 아래에는 용왕과 용녀, 향을 든 지송자(持誦者)가 등장한다.

의식단의 거울은 불보살이 눈앞에 현현(顯現)한 모습을 비추는 하나의 창이었다. 여러 경전과 문헌에서 관상으로 도달한 경지는 거울을 매개로 성스러운 존재를 마주하는 느낌에 비유되었다. 관상에 이르는 방법은 「백화도량발원문(白花道場發願文)」에 상세하게 수록되었다. 경단에는 관음보살이 새겨진 관음경(觀音鏡)이 놓였다.[40]

이제 관음경(觀音鏡) 속의 제자 몸이 제자 거울 속의 관음대성(觀音大聖)

도 2-10. 달성 비슬산 대견사지. © 김선행

도 2-11. 장승온, 〈범상도권〉, 대리국 1172~1175년, 타이완 국립고궁박물원.

에게 귀명정례(歸命頂禮)하옵니다. 진실한 발원 말씀 사뢰노니 가피를 입기 바랍니다. 오직 원하옵건대 제자는 몇 번이나 환생하더라도 관세음을 칭송하여 본사(本師)로 삼고 보살이 아미타불을 정대하듯이 저 또한 관음대성을 정대하겠습니다. 십원육향(十願六向)과 천수천안(千手千眼)과 대자대비(大慈大悲)가 모두 다 관세음보살과 같아지며 몸을 버리고 몸을 받는 차에 타방 머무는 곳마다 그림자가 형상을 따르듯 항상 법 설함을 듣고 진화를 조양하여지이다. 널리 법계 일체중생으로 하여금 대비주(大悲呪)를 외우고 보살 명호를 염하여 다 함께 원통삼매성해(圓通三昧

도 2-12. 〈선각준제·백의관음경〉, 중국 12~13세기, 9.7×6.7cm, 국립중앙박물관.

性海)에 들게 하여지이다.[41]

— 체원(體元, 128?~1338), 「백화도량발원문」, 『백화도량발원문약해』

거울은 수행자의 관상을 돕는 도구였다. 국립중앙박물관 소장 〈선각준제백의관음경(線刻准提白衣觀音鏡)〉은 '경단(鏡壇)'이라는 명문이 있는 중요한 사례이다. 관상의례에 사용되었을 거울에는 백의관음과 준제관음이 새겨져 있다[도 2-12]. 관상의 결과 수행자가 마주하게 될 존재가 거울에 선각(線刻)된 것이다.[42] 거울은 준제보살에 관해 설한 경전과 주석서에서 대경염송(對鏡念誦)을 위한 법구(法具)였다.[43]

1724년 화엄사에서 간행된『칠구지불모심대준제다라니경(七俱胝佛母心大准提陀羅尼經)』에는 경단 앞에서 수행하는 행자(行者)가 그려져 있다[도 2-5].[44] 현실의 승려들은 불보살의 대리인으로 의식을 이끌었다. 변상도에 도해된 난타용왕(難陀龍王)과 오파난타용왕(鄔波難陀龍王)이 받쳐 든 연화대좌의 준제관음은 행자가 수행의 결과 만나게 될 대상이었다.

의식구로 활용되었던 거울처럼 불화는 관상의 결과 만날 수 있는 존재를 시각화하고 체득하려는 경지를 나타내는 데 효과적이었다. 2차원 화면에 형상화된 3차원적인 시각적 환영은 신비한 효력을 지녔다. 여러 문

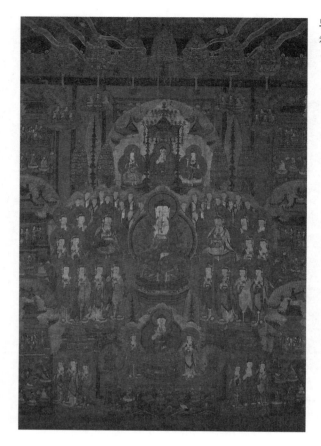

도 2-13. 〈관경변상도〉, 조선 1465년, 비단에
채색, 269×182.2cm, 일본 지온인.

화권에서 회화의 초기 발생지는 분묘(墳墓)와 같은 영생(永生)의 영역, 혹
은 사찰과 같은 종교적인 공간이었다.[45] 불화는 재현된 대상의 현존성을
상징했다.[46]

　　『관무량수경(觀無量壽經)』에 의거해 그려진 〈관경변상도(觀經變相圖)〉
에는 심상에 집중하고 마음을 통일하는 관상법으로 정토에 왕생하는 방
법을 도해했다[도 2-13]. 관상의 매개는 지는 해[日沒], 물, 나무, 연지(蓮池)
같은 자연물에서 정토를 장엄하는 요소로 확대되며, 정토를 다스리는 불
보살에서 다시 정토의 왕생자를 떠올리는 단계로 이행한다. 현실의 경물

도 2-14. 나암 보우, 『수월도량공화불사여환빈주몽중문답』, 조선 16세기.

(景物)과 크게 다르지 않은 모티프에서 출발해 점차 한 번도 보지 못한 곳, 만나지 못한 존재에 대한 시각 훈련으로 전개되었다.

이처럼 불화는 신앙의 대상을 시각적으로 재현하는 목적 외에 수행을 위한 기능을 지니고 있었다.[47] 이는 비단 〈관경변상도〉나 정토를 주제로 한 불화에 한정되지 않으며, 불화 전반에 적용되었다.[48] 불화가 관상을 돕기 위한 시각 매체로 적극적으로 활용된 것은 중세 동아시아 전반에서 나타난 현상이었다.

조선시대에도 관상은 의식의 효험을 부여하는 중요한 요소였다. 관상으로 의식을 이끌고 가는 것을 '작관(作觀)' 혹은 '운관(運觀)'이라 표현했다. 관상을 행하는 작법은 의식 존상과의 대면을 가시화하기 위한 중요 절차였다. 나암 보우(懶庵 普雨, 1509~1565)가 지은 『수월도량공화불사여환빈주몽중문답(水月道場空花佛事如幻賓主夢中問答)』(이하 『수월도량공화불사』)은 판심(版心)에 적힌 제목이 「작관설(作觀說)」일 정도로, 작관의 의미가 중점적으로 설명되어 있다[도 2-14]. 승려는 불보살, 성문, 연각의 대리자로서 작관으로 불보살과 성중이 도량에서 함께할 수 있도록 했다. 대중이 호응하며 부르는 화창(和請)은 이들이 현존한다는 가시성을 높였다.[49]

1723년 간행된 지환(智還)의 『천지명양수륙재의범음산보집(天地冥陽

도 2-15. 의례를 진행하기 위해서는 불보살의 모습과 공덕을 관상(觀相)하거나 명호를 불러[擧佛] 도량에 강림하기를 청한다. 청도 운문사. ©김선행

水陸齋儀梵音刪補集)』의 「사다라니론(四多羅尼論)」에서도 작관 없이 진행하는 의식은 무의미한 것으로 인식되었다.[50] 진언을 외우고 게송(偈頌)을 송하는 각 단계는 관상으로 뒷받침되었다. 의식을 집전하는 운관자(運觀者)는 현실의 재자(齋者), 시주, 승려들뿐 아니라 불보살, 성문, 백만 억의 제 권속을 도량에 불러 모아 보이지 않는 존재를 보이는 세계와 화해하게 할 수 있었다.

　작관으로 신비한 의식의 효험을 강조하던 방식은 점차 대중의 참여가 확대되는 구체적인 방식으로 바뀌었다. 단에 초대할 존상의 강림을 청하는 '봉청(奉請)'에는 불보살의 명호를 소리 내어 부르는 '거불(擧佛)'과 동참자들이 운율을 붙여 부르는 게송이 수반된다[도 2-15]. 봉청 절차는 이

들이 도량에 내려와 함께한다는 느낌을 생생하게 전달했다.[51] 존상을 청하는 일련의 절차는 이후 「청문(請文)」이라는 독립된 형식으로 자리 잡았다.

『진언권공』과 『수월도량공화불사』에서 중요한 것은 승려의 관상과 운관이었기에 당시 사용된 불화에 대한 언급은 없다. 이에 비해 17세기의 의식집을 보면 불화의 쓰임이 강조된다.[52] 관상과 관법은 여전히 의례를 성립하게 하는 주요 개념이었지만, 불화를 옮겨와 단에 올린 후 의식이 시작되는 절차 등이 보다 분명하게 드러난다. 시각 매체가 의례를 효과적으로 수행하는 데 필수적이라는 인식이 확산되었다.

도량에 강림한 성중(聖衆)의 존재감은 그 대상을 그린 불화가 걸린 공간에서 화면에 도해된 존격의 명호를 소리 내어 부르는 절차로 인해 더 생생하게 전달되었다. 불화는 단지 불교의 세계관을 서사적으로 재현하는 데 그치지 않고, 의식 공간을 하나의 연극 무대처럼 느끼게 하는 데 기여했다. 불교회화의 확장된 기능은 조선시대 주불전에 갖추어 두어야 할 불화의 조합과 주제에도 영향을 미쳤다.

3

불교의식집을 왜 알아야 하는가

1. 불교의식집이란 무엇인가

의식집, 오늘날의 매뉴얼

의례는 각 종교에서 행해지는 예법(禮法)이자 신앙의 내용을 절차화한 것으로, 형식의 차이는 있지만 모든 종교에 존재한다[도 3-1]. 의례가 보다 광의의 개념이라면 의식은 의례가 드러나는 구체적인 행위나 절차와 관련된 개념이다.[1] 고려시대에는 총림의 생활 규칙과 규범을 담은 청규(淸規)가 사찰 운영의 지침서로 보급되었다.[2] 화엄교학의 발전으로 의식문화가 발달했으며, 밀교 계통의 경전과 불교의식집도 다수 유입되었다.[3]

조선시대 간행된 불서(佛書) 중 불교의식집은 그 수량과 종류 면에서 큰 비중을 차지한다. 의식집에는 의례에 필요한 설비와 준비 절차, 진행 순서와 세부 내용이 기록되어 활용도가 높았다. 이 책을 가장 필요로 하

도 3-1. 불교의식이 진행되는 야외 도량. (선암 스님, 『영산재』 사진집)

는 주 독자층은 불교의식을 집전하는 스님들이었다. 책을 집필한 저자 역시 의식과 교학에 밝은 스님이었기에 현장의 실제 쓰임에 알맞는 실용적인 내용으로 서술되었다. 각 절차에 대한 보충 설명을 적은 각주도 상세하다.

스님들의 의례 집전을 안내하는 매뉴얼이자 일종의 사용자 설명서인 의식집은 전국 사찰에 소장되어 있다. 그 종류가 매우 다양하고 수량도 많은데, 책을 찍기 위해 나무 널판자에 글자나 그림을 새긴 인쇄용 목판 (木板)을 소장하고 있는 경우도 있다. 사찰은 다양한 책을 소장하고 있는 거대한 도서관인 동시에, 책을 간행할 수 있는 출판사이기도 했다.[4] 사찰 간행 불서에는 시주자, 시주자를 모연해온 화주(化主), 글씨를 쓴 판서(板

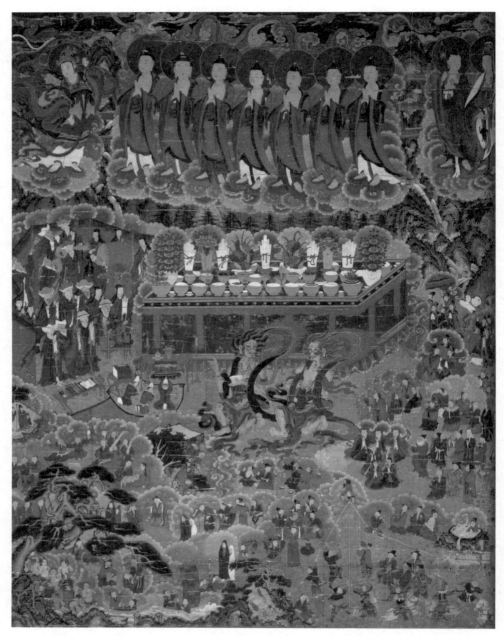

도 3-2. 봉서암 〈감로도〉, 조선 1759년, 비단에 채색, 228×182cm.

도 3-3. 의식승의 서안에 놓인 의식집, [도 3-2] 봉서암 〈감로도〉의 세부.

書), 목판을 새긴 각수(刻手) 등이 기록된다. 특히 불교의식집은 일반 시주자에 의해 간행된 사례도 있지만 주로 승려의 주도로 발간되어 사용 집단의 의견이 반영되는 경우도 많았다.

　　봉서암 〈감로도〉(1759)에는 윤회의 고통을 받는 영혼을 살아 있는 자의 기도와 의식으로 구제할 수 있는 방법을 수록한 여러 불교의식집이 그려져 있다[도 3-2, 3-3]. 그림 속 의식 집전승의 서안에 놓인 『중례문(中禮文)』, 『결수문(結手文)』, 『어산집(魚山集)』, 『운수단(雲水壇)』 등은 바로 이 책들이다. 이러한 경향은 백천사 운대암 〈감로도〉에서도 볼 수 있다[도 3-4]. 사찰에서는 수륙재의 경우에도 한 가지 종류뿐 아니라 다양한 종류의 의식집을 갖춰놓고자 했다. 의식집을 발간한 후 작성한 서문을 살펴보면, 조금씩 특징이 다른 다양한 판본에 대한 수요가 있었으며, 서로 다른 절차를 체계화하기 위해 책을 편찬했다는 것도 알 수 있다.

도 3-4. 백천사 운대암 〈감로도〉, 조선 1801년, 비단에 채색, 196×159cm, 의정부 망월사.

매뉴얼이 먼저인가, 실행이 먼저인가

동아시아 불교문화권에서 불교의식집이 한국만큼 많이 전해지는 국가는 많지 않다. 중국에서는 명맥이 끊어진 계통의 의식집도 조선시대의 불교의례와 의식 매뉴얼을 통해 보완할 수 있다. 그러나 조선의 불교의식집에 대한 연구가 진행된 것은 그리 오래되지 않는다.

의식집에 대한 연구는 홍윤식 교수에 의해 본격적으로 진행되었다.[5] 『천지명양수륙재의범음산보집』(1723), 『일판집(一判集)』, 『작법귀감(作法龜鑑)』(1826), 『석문의범(釋門儀範)』(1935)을 대상으로 불교음악, 불교연희(演戲), 불교의례의 민속학적 측면이 폭넓게 연구되었으며, 불교의식의 서지적(書誌的)·계통적 이해를 위한 기반이 마련되었다.[6] 그러나 그간의 연구는 조선 전기와 후기의 불교의식을 연속성 있게 다루기보다는 『작법귀감』과 『석문의범』에 근거해 진행되었다. 이 책은 현행 불교 의례의 연원이 되지만, 19세기에 재정립된 의례에 기반해 작성되었다. 학계에서도 『작법귀감』이 발간되기 이전의 의례에 대해서는 본격적인 연구가 이루어지지 않았기에 17~18세기 불화를 19세기에 간행된 의례집의 창으로 이해한다는 한계가 있었다.

연구를 진행하면서 조선 후기 불교의식이 조선 전기의 요소를 범본으로 삼아 변해왔음을 파악할 수 있었다. 그래서 그간의 연구가 조망하지 않았던 14세기의 의식집에서부터 불교의례의 연원을 살펴보고, 한국 불교의례가 체계화되는 과정을 고찰하려는 계획을 갖게 되었다. 현존하는 판본을 기준으로 불교의식집의 종류를 분류하면 [표 3-1]과 같다.[7]

의식집은 기준을 어디에 둘 것인가에 따라 분류 방식의 차이가 있다. 본 연구에서는 의례의 종류를 기준으로 수륙재(水陸齋), 시식의문(施食儀文), 예수재(預修齋), 일상재공(日常齋供), 승가상례(僧家喪禮) 등 다섯 종류

도 3-5. 통도사. ⓒ김선행

로 구분했다. 수륙재, 시식의문, 예수재, 상례집처럼 단일한 종류로 구성된 의식서는 전 시기에 걸쳐 간행되었다[표 3-1 ①, ②, ③, ⑤]. 또한 일상 재공의례(齋供儀禮)와 각 단에 대한 권공(勸供) 절차를 위주로 하면서 개최 빈도가 높았던 수륙재, 예수재, 사명일(四明日)의 시식의문, 다비식을 한 항목으로 수록한 의식 모음집 역시 유행했다[표 3-1 ④].

수륙의문은 '재를 지내는 법'이란 의미의 수재법(修齋法)이라 명명되었을 정도로 재를 지낼 때 반드시 참고해야 하는 매뉴얼로 인식되었다. 간행된 의식집의 종류에서도 수륙재에 대한 지속적인 수요를 확인할 수 있다.[8] 『천지명양수륙잡문(天地冥陽水陸雜文)』, 『수륙무차평등재의촬요(水陸無遮平等齋儀撮要)』, 『수륙무차평등재의찬요(水陸無遮平等齋儀纂要)』, 『법계성범수륙승회수재의궤(法界聖凡水陸勝會修齋儀軌)』, 『산보범음집(刪補梵音集)』, 『천지명양수륙재의범음산보집(天地冥陽水陸齋儀梵音刪補集)』 등이 전 시기에 걸쳐 간행되었다.[9]

일상재공의식집으로는 『진언권공』(1496)에서부터 나암 보우의 『수월도량공화불사』, 서산 휴정(西山休靜, 1520~1604)의 『운수단가사(雲水壇謌詞)』[도 3-6], 『권공제반문(勸供諸般文)』(1574), 『영산대회작법절차(靈山大會作法節次)』(1613), 『작법절차(作法節次)』, 백파 긍선(白坡亘璇, 1767~1852)의 『작법귀감』(1826) 등을 참고했다.[10]

중국으로부터 유입된 방대한 의식은 조선의 실정에 맞도록 채록되었다. 의식을 체계적으로 진행하기 위해 영향력 있는 승려들이 의식집의 교정과 간행에 참여했다. 동일한 의식도 개최 공간과 규모에 따라 절차를 확장하거나 생략할 수 있었다. 예를 들면 지반문(志磐文)작법은 3일에 걸쳐 진행되며 첫날 12개의 단을 마련한다. 본재(本齋)가 세상을 떠난 혼령(魂靈)을 위한 것이라면 그날 밤에는 시왕을 청해 권공(勸供) 의례를 진행한다.[11] 다음 날 아침이 되면 재전작법으로 영산작법을 올린 후 예수재,

표 3-1. 조선시대 불교의식집의 종류

연번	분류	의식집(儀式集)	관련 인물(편찬, 교정)	현존 판본
①	수륙재의식집 (水陸齋儀式集)	『수륙무차평등재의촬요(水陸無遮 平等齋儀撮要)』(결수문結手文)	-	15~18세기
		『천지명양수륙재의찬요(天地冥陽 水陸齋儀纂要)』(중례문中禮文)		16~17세기
		『천지명양수륙잡문(天地冥陽水陸 雜文)』(배비문排備文)	문소무(文蕭武) 『수륙의문(水 陸儀文)』, 원(元) 무외(無外) 보 완	15~17세기
		『법계성범수륙승회수재의궤(法界 聖凡水陸勝會修齋儀軌)』(지반문志 磐文)	송(宋) 지반(志磐) 찬술 명(明) 주굉(袾宏) 편(編)	15~17세기
		『자기산보문(仔夔刪補文)』(중국)	금(金) 자기(仔夔)(청清 서하 西河, 1644년)	
		『자기산보문(仔夔刪補文)』(조선)		16세기
		『자기문절차조열(仔夔文節次條例)』	계파 성능(桂坡性能)	18세기
②	시식의문 (施食儀文)	『대찰사명일영혼시식의문 (大刹四明日迎魂施食儀文)』, 『증수선교시식의문(增修禪敎施食 儀文)』	몽산 덕이(蒙山德異)	17~18세기
③	예수재의식집 (預修齋儀式集)	『불설예수시왕생칠경(佛說預修十 王生七經)』	당(唐) 장천(藏川)	15~18세기
		『예수시왕생칠재의찬요(預修十王 生七齋儀纂要)』	송당 대우(松堂大愚)	16~17세기
④	일상재공의식집 (日常齋供儀式集)	『진언권공(眞言勸供)』	학조(學祖) 국역	1496년
		『운수단(雲水壇)』, 『운수단가사(雲 水壇謌詞)』, 『운수단의문(雲水壇儀 文)』	서산 휴정(西山休靜)	16~18세기
		『설선의(說禪儀)』	서산 휴정	17세기
		『수월도량공화불사여빈환주몽중 문답(水月道場空花佛事如賓幻主夢 中問答)』	나암 보우(懶庵普雨)	17세기
		『제반문(諸般文)』, 『청문(請文)』	미상	16~19세기
		『권공제반문(勸供諸般文)』	미상	1574년
		『승가일용식시묵언작법(僧家日用 食時默言作法)』	미상	15~19세기

④	일상재공의식집 (日常齋供儀式集)	『작법절차(作法節次)』	미상	미상
		『영산대회작법절차(靈山大會作法節次)』	미상	17세기
		『오종범음집(五種梵音集)』	벽암 각성(碧巖覺性) 교정	
		『천지명양수륙재의범음산보집(天地冥陽水陸齋儀梵音刪補集)』	지환(智還), 계파 성능(桂坡性能), 무용 수연(無用秀演) 서문	18세기
		『산보범음집(刪補梵音集)』	반운(伴雲), 지선(智禪), 응휘(應輝), 진일(眞一)	1713년
		『일판집(一判集)』	미상	
		『작법귀감(作法龜鑑)』	백파 긍선(白坡亘璇)	1826년
⑤	승가상례집 (僧家喪禮集)	『승가예의문(僧家禮儀文)』	허백 명조(虛白明照)	17세기
		『석문상의초(釋門喪儀抄)』	벽암 각성	17~18세기
		『석문가례초(釋門家禮抄)』	진일(眞一)	17세기

도 3-6. 휴정, 『운수단』, 조선 1664년, 해인사 간행.

조사례(祖師禮), 설선(說禪), 제산단 권공(諸山壇勸供) 중 상황에 따라 본 재를 선택했다.

왕실의 후원으로 간행된 불서와 의식집은 조선 전기의 의식 문화가 후기로 계승되는 데 영향을 미쳤다. 『천지명양수륙잡문』은 당시 유통되던 수륙재 의식집 중에서 소(疏)와 방(榜)을 갖춘 유일한 책이었다[도 3-7]. 『배비문(排備文)』으

도 3-7. 『천지명양수륙잡문』, 조선 전기, 국립중앙박물관.

로도 불렸는데, 수륙재 절차에 필요한 서식(書式)을 수록해 인기가 높았다. 1464년 세조(世祖, 재위 1455~1468)가 중국으로부터 구해온 책을 금속활자로 인출(印出)해 수십 건을 반포했는데, 이를 어찰(御刹)에 하사해 봉행(奉行)하도록 하면서 유포되었다.

이후 이 책자가 귀해 사람들이 안타깝게 여기자 1496년 성종의 계비인 정현왕대비와 덕종의 비 인수대왕대비(仁粹大妃, 1437~1504)가 내탕금으로 목활자를 찍었다. 성종(成宗, 재위 1469~1494)이 타개하자 성종의 명복을 빌며 200건을 인출하게 하고 1495년 성종의 왕비인 정현왕후(貞顯王后)가 원각사에서 승려 학조(學祖)의 도움을 받아 불경을 간행했다. 이후 1496년 안순왕후 한씨가 목활자로 다시 간행하는데, 금강산 표훈사(表訓寺)에서 수륙재를 행할 때도 이 책을 사용했다.

국가사업으로 불경의 국역과 간행을 맡아보던 간경도감(刊經都監)의 존속 기간은 그리 길지 않았다. 그러나 부족한 불서를 구해 국역하거나 흩어진 판본을 모아 재간한 책자는 다시 주요 사찰로 보내졌다.[12] 1472년 인수대비가 세조와 예종(睿宗, 재위 1468~1469)의 비 인혜왕후(仁惠王

后)의 아들 인성대군(仁城大君)의 명복과 정희대왕대비(貞熹大王大妃) 등의 수복(壽福)을 빌기 위해 다양한 불서를 인출한 일은 그 대표적인 사례이다.[13] 김수온(金守溫, 1410~1481)이 지은 발문에서 29종류, 2,815권의 불서를 간행하게 된 경위를 확인할 수 있다. 왕실의 주도로 재간(再刊)된 책들은 다시 사찰에 전해져 유통되었다.

수륙의식집은 중국으로부터 유입된 판본과 조선에서 새롭게 구성하고 편찬한 계통으로 크게 구분할 수 있다. 중국에서 간행된 의식집은 대체로 방대한 내용이었기에, 중국의 원본 중에서 필요한 부분만을 선정하고 동일한 표제를 붙이거나 요약본으로 축약해 간행되는 방식이 유행했다. 서명과 판제(版題)는 동일해도 조선 본은 중국 본과 권수와 내용 구성에서 차이가 있었다. 사찰에서는 수륙재를 지낼 때 대규모로 개최할 경우와 간략하게 치를 경우를 선택할 수 있었다.

우리의 실정에 맞게 채록한 의식집은 의식을 체계적으로 진행할 수 있는 기준을 제공했으며, 공간의 설비, 불화의 조성, 의식구로서의 불교공예 전반에 영향을 미쳤다. '수륙의문'으로 통칭되던 수륙재 의식집은 이미 15세기의 기록에서 『중례문』, 『지반문』, 『결수문』, 『자기문(仔虁文)』 등 독특한 별칭으로 불렸다. 각 의식집의 특성에 맞는 새로운 '조선식' 서명이 만들어진 것이다.

『중례문』은 소례(小禮), 대례(大禮)의 대비적 개념인 중례(中禮)에서 유래한다. 『지반문』과 『자기문』은 편찬자의 이름을 부여한 것으로, 『지반문』은 남송대 승려 지반(志磐)이 1270년에 지은 6권본의 『법계성범수륙승회수재의궤』를 전거로 하며, 『자기문』은 금(金)나라 자기(仔虁)가 1150년에 10권으로 간행한 『자기문』에 전거를 두되 1권으로 요약한 의식집이다.[14]

『법계성범수륙승회수재의궤(法界聖凡水陸勝會修齋儀軌)』는 애초 6권으

도 3-8. 『수륙무차평등재의촬요(결수문)』, 조선 1573년, 덕주사 간행.

로 구성되었으나, 조선에 유입되어 간행될 때는 1권으로 간략화되었다. 『자기문』도 1150년에 간행될 때는 10권본의 방대한 의식집이었으나, 조선에서는 『자기산보문(仔夔刪補文)』이란 이름으로 제10권에 해당하는 권수만 유통되었다. 때로는 「제산단(諸山壇)」이나 「종실위(宗室位)」처럼 『자기문』 중 수요가 많았던 의식문만 다른 의식집과 한데 묶어 내기도 했다.

『결수문』은 『수륙무차평등재의촬요(水陸無遮平等齋儀撮要)』를 일컫는다. 수륙재의 각 절차에서 필요한 진언을 수록하고 수인을 맺는 법인 결수인법(結手印法)을 그림으로 도해해 실용적이었기에 특히 수요가 높았다[도 3-8]. 권근(權近, 1352~1409)이 쓴 『수륙의문』 발문에는 태조가 37본 『수륙의문』을 새겨 무차평등재의를 관음굴(觀音窟), 견암사(見巖寺), 삼화사(三和寺)에서 개최하게 하고, 『연화경(蓮華經)』 1본과 『의문(儀文)』 7본

씩을 비치하여 영구히 보관하고 거행하게 했다.[15] 이때 간행된 수륙의문 도 37편으로 구성된 『수륙무차평등재의촬요』를 가리킨다.[16] 『결수문』은 전국적으로 35종 이상의 많은 판본이 전하는데, 『중례문』과 더불어 수륙 의식집 중 발간 빈도가 가장 높을 만큼 인기 있었다.

15세기에도 다양한 수륙의식집이 사용되었다. 1472년 간경도감에서 는 『중례문』과 『결수문』 각 100건, 『자기문』 50건을 발간했다. 발문에는 당시 유통되는 수륙의문이 광대한 것과 소략한 것 등 각 특징을 지닌 여 러 본이 있다고 했는데, 특히 여섯, 일곱 가지의 수륙의문 중에서 '중례문' 과 '결수문'이 대소(大小)를 절충하여 가장 잘 요약했다고 하여 인기가 높 았다. 사찰은 여러 종류의 책을 갖춰두고 개별 의식에 맞춰 적절하게 활 용했다.[17] 1498년에 『지반문』과 『결수문』을 펴낸 충남 부여 무량사, 1573 년에 『중례문』과 『지반문』을 발간한 충북 괴산 공림사(空林寺), 1635년에 『지반문』과 『배비문』을 동시에 낸 경기도 삭녕(朔寧) 용복사(龍福寺)의 사 례를 들 수 있다.

2. 조선 후기 의식집의 특징

조선 전기에 간행되었던 의식집은 이후에도 계속적으로 판각되었다. 『운수단』, 『권공제반문』, 『청문』처럼 동일한 표제와 항목으로 구성되기도 했지만, 주요 절차 위주로 간략하게 엮는 방식도 선호되었다. 19세기까지 수륙재 매뉴얼은 지속적으로 재간되는 한편, 사찰의 일상 의례를 수록한 재공의식집의 종류가 보다 다양해지고 기존에 없던 새로운 의식집이 간 행되었다[부록].

의식집은 조선 전기의 의식이 후기로 계승되는 데 기여했다. 왕실

도 3-9. 성능, 『자기문절차조열』, 조선 1724년.

의 불교 후원을 보좌하여 불교 중흥을 뒷받침했던 승려들과 의승군으로 활약한 영향력 있는 승려들은 의식집 발간에 적극적이었다. 세조의 불교 진흥기에 활약한 승려 학조(學祖, ?~?)는 경전과 불서, 의식집의 간행과 국역 사업을 주도했다. 문정왕후(文定王后, 1501~1565)의 불교 후원을 도왔던 나암 보우, 임진왜란 시 승병장으로 활약한 청허 휴정(淸虛休靜, 1520~1604), 조선 후기 불교계의 주된 문파를 형성하는 벽암 각성(碧巖覺性, 1575~1660)과 이들의 문도는 의식을 정비하고 통합하려 했다. 임진왜란과 병자호란을 겪은 이후는 소실된 본을 다시 복구하려는 노력이 나타난다. 『자기문절차조열(仔夔文節次條例)』에 수록된 낙암 의눌(洛岩義訥, 1666~1737)의 서문에는 의식문 대부분이 임진란의 병화로 사라지자 멸실(滅失)을 우려해 책을 편찬했다고 밝혔다[도 3-9].

의식집은 의식을 체계적으로 진행하기 위한 지침서였다. 승려의 입

장에서는 수륙재를 개최할 때 필요한 의식구, 읽어야 할 소(疏), 도량에 마련해놓아야 할 방문(榜文), 표장(標章), 방(榜) 등 여러 문식(文飾)에 대한 정보를 얻을 수 있었다.[18] 의식집의 체제와 구성을 살펴보면 16세기에는 진행에 필요한 실제적인 정보에 대한 요구가 높았다. 매 단계에서 사용하는 진언, 수인(手印)을 맺는 결수인법이나 의식문처럼 실용적인 내용 위주로 이루어졌다. 수륙의식집은 17세기에도 지속적으로 간행되나 체제의 변화가 나타난다. 삼단(三壇)에 대한 권공 의례와 수륙재, 예수재 절차를 묶은 모음집 형식이 유행한 것이다.[19] 수륙재, 예수재만을 수록한 단일 의식집이나 『증수선교시식의문』 같은 시식의문의 수요는 점차 『청문』, 『제반권공문』, 『요집』 등 일상의 행위 규범과 사찰의 필수적인 재공(齋供) 의례에 대한 수요로 옮겨갔다.[20]

책의 앞쪽에는 목차를 넣어 전체 구성을 파악하게 하고, 해당 절차가 수록된 쪽수를 기입해 필요한 내용을 쉽게 찾을 수 있도록 했다[도 3-10]. 목차나 쪽수를 넣는 건 현대의 책에서는 당연한 체계이지만, 이전의 의식집에는 없던 방식이었다. 매뉴얼을 필요로 하는 이들이 쉽게 활용할 수 있도록 개선된 것이다. 또한 17세기에는 수요가 높았던 의례를 채록하는 방식이 유행해 상단(上壇)에 대한 권공(勸供) 의례를 수록한 작법 절차나 영산회작법을 기본으로, 중례문, 결수문, 지반문, 자기문, 예수문이 추가되었다. 부록에는 영혼을 위한 단인 하단배치법(下壇排置法)을 별도 항목으로 실었다.

의식문의 구성 항목에서는 개최 빈도가 높았던 의식을 확인할 수 있다. 『영산대회작법절차』(1613), 『작법절차』는 앞쪽에 영산작법을 배치하고 이어서 중례문, 결수문, 지반문의 수륙재 의식문과 예수문을 기본 항목으로 실었다. 세부적으로는 차이가 있지만 영산작법으로 시작해 본 재를 진행하는 순서는 거의 유사하다. 1652년 벽암의 문인 지선(智禪)과 벽

암 각성에 의해 편찬된 『오종범음집(五種梵音集)』에서도 개최 빈도가 높고 수요가 컸던 것은 영산작법, 중례문, 결수문, 예수문, 지반문이었다.[21]

필요한 의식을 모아서 재구성하거나 기존 의식문을 요약해 간행하는 방식이 선호되면서 교단 내에서는 산발적으로 진행되는 절차를 통일해야 한다는 요구가 커졌다. 18세기가 되면 글자가 잘못되고 구절이 바뀐 것을 바로잡고 지역적으로 상이한 방식을 정비하려는 요구가 높아졌다. 이러한 배경에서 간행된 책이 『천지명양수륙재의범음산보집(天地冥陽水陸齋儀梵音刪補集)』이다. 줄여서 『범음집』, 『범음산보집』으로도 불리는 이 책은 조선 후기 불교의식에 큰 영향을 미쳤다.[22] 구

도 3-10. 백파 긍선, 『작법귀감』, 조선 1826년, 국립중앙도서관. 목차와 쪽수를 적어 찾아보기 편하게 했다.

성은 『오종범음집』을 참고해 소례문(小禮文), 대례문(大禮文), 예수문(預修文), 지반문(志磐文), 자기문(仔夔文)으로 이루어졌다. 『범음집』의 체계는 이후에 간행되는 『일판집』, 『작법귀감』으로 이어지고, 근대의 『석문의범』(1935)으로 전승되었다.[23]

한편 현행 불교의례와 밀접한 의례서는 1826년에 간행된 『작법귀감』이다. 이 책은 불교계의 영향력 있던 선승인 백파 긍선(白坡 亘璇, 1767~1852)이 지은 종합 의례서로, 1935년 간행된 『석문의범』의 범본이 됨으로써 현대의 불교의례에 큰 영향을 미쳤다. 서문에는 『작법절차』의 권질이 많으나 빠진 문장이나 글귀가 부족한 본도 많고 체제도 부족해 문하의 요청이 있었고, 이로 인해 여러 글을 널리 살피고 정리해 본서를 편

도 3-11. 봄날의 송광사 승탑원. ©김선행

찬했다고 했다.[24] 그런 이유에서인지 『작법귀감』에는 편찬자의 견해가 풍부하게 수록되어 있다.

의식집의 보급은 의식 절차의 통일뿐 아니라 체계적인 의식 설비를 갖추는 데도 기여했다. 의례의 표준화는 주불전 내·외부에 걸리는 불화의 구성에도 영향을 주었다.

2부

주불전에 걸린 불화의 조합

4

주불전의 불화와 삼단의례

1. 「진관사수륙사조성기」와 조선 전기 삼단의 기록

조선시대 사찰에서는 의식 전용 전각을 짓는 대신, 사찰의 참배객이라면 반드시 들리는 주불전에 삼단을 갖춰두었다. 불전 내부에 삼단을 배치해 의식을 체계적이며 쉽게 진행할 수 있도록 한 것이다. 상단, 중단, 하단에는 각 단을 상징하는 불화가 걸렸다. 상단에는 불상과 불화가 함께 봉안되지만 중단과 하단에는 상은 봉안되지 않고 불화만이 걸렸다.

그렇다면 언제부터 주불전 내부에 삼단을 갖춰두게 된 것일까? 의식 공간에 대한 인식을 살펴보기 위해 동아시아 불교의식의 체계화에 가장 큰 영향을 미친 수륙재로부터 그 단서를 찾고자 한다. 중국의 경우 수륙재를 지내기 위해 수륙전(水陸殿), 혹은 수륙당(水陸堂)과 같은 전각을 별도로 지은 사례가 10세기 오월국(吳越國)에서부터 확인된다.[1] 수륙재에 청하는 불보살과 천선신부중(天仙神部衆), 명부중(冥部衆)과 법계망혼(法

도 4-1. 저녁 예불 후의 안행(雁行), 운문사. ©김선행

도 4-2. 수륙화, 중국 명대, 흙벽에 채색, 하북성 석가장시 비로사(毘盧寺) 비로전.

도 4-3. 〈보녕사(普寧寺) 수륙화〉, 중국 명대 15세기, 중국 태원시 산서박물원(山西博物院).

界亡魂)을 벽화로 그리거나 100여 폭 내외로 구성된 족자형 불화로 조성했다[도 4-2, 4-3].[2] 불전의 벽면 전체를 특정한 의식을 위한 주제의 벽화로 장엄하거나, 의식에 봉청되는 존격을 족자에 도해해 의식을 진행할 때 걸었다.

우리의 경우 고려시대에 수륙재 의식집이 유입되면서 의식의 진행 전거가 마련되었고, 의식 전용 공간을 지으려는 시도가 있었다. 970년 화성 갈양사(葛陽寺)에서 수륙재를 개최한 이래 1090년 태사국사(太史局事)로 있었던 최사겸(崔士謙)이 보제사(普濟寺)에 수륙당(水陸堂)을 짓다 화재로 마치지 못한 일이 그 대표적인 사례이다.[3] 도량의 장엄과 의식 매체에 관한 기록은 단편적으로만 전하지만, 수륙당 건립 기록으로 미루어 고려시대에 이미 수륙재를 위한 불화를 갖추었을 가능성을 추측할 수 있다.

1076년에 중국 상국사(相國寺)의 다양한 벽화 제재를 모사해 개성 흥왕사(興王寺) 내벽에 옮겨 그렸던 일이나, 현화사(玄化寺)의 법당과 진전(眞殿)을 모두 송나라에서 보낸 채색 안료로 장엄했다는 기록에서도 당시 문화의 흐름을 수용했을 분위기를 유추할 수 있다.

1325년 강화도 선원사(禪院寺)에서는 전각 내부를 넓히고 벽화를 새로 그리는 공사가 있었다. 단청을 다시 하기까지의 경과를 기록한 「선원사비로전단청기(禪院寺毘盧殿丹靑記)」에서 벽화의 도상을 유추할 수 있다. 공사의 핵심은 한편에 치우쳐 있던 불단을 불전 중앙으로 옮기고 내진(內陣)을 뽑아 내부를 확장하는 것이었다. 비로전 내부를 확장한 후에는 서편과 동편 벽에 사십신중상(四十神衆像)을, 북벽에는 오십오선지식(五十五善知識)을 그렸다고 한다.[4]

사십신중이나 오십오선지식도는 『화엄경』에 기초한 주제로, 비로전이라는 전각의 명칭과도 부합한다. 또한, 장벽과 난간 창살 사이에 "불

(佛), 성인[聖], 천인[天], 선인[仙], 신(神), 인간[人], 귀물(鬼物) 등이 촘촘하게 늘어서 있다"는 기록에 주목할 필요가 있다. 이들은 『화엄경』의 「세주묘엄품(世主妙嚴品)」에 나오는 화엄신중(華嚴神衆)일 수도 있고, 수륙재에서 중단에 모시는 삼계사부(三界四部)의 대표격인 천선신부중(天仙神部衆)일 수도 있다. 주 벽면에는 전각의 명칭에 맞는 주제를, 그 외의 벽면에는 수륙재의 존상을 그린 선원사의 사례에서 고려시대 불전 장엄의 한 방식을 엿볼 수 있다. 수륙화를 그렸다는 직접적인 기록은 발견되지 않았지만, 수륙재에 청하는 대상이 전각을 장엄하는 여러 테마 중 하나로 인식되었을 가능성이 있다.

그렇다면 주불전에 삼단을 설치하고 이에 맞는 불화를 배치한 것은 언제부터일까? 이미 11세기에는 수륙재가 시식의문으로부터 독립되고 수륙전과 같은 전용 전각을 건립하기 시작했지만, 삼단에 관한 기술을 쉽게 찾을 수 없다.[5] 삼회(三會)에 대한 언급 정도가 확인되는데, 1377년에 건립된 〈광통보제선사비(廣通普濟禪寺碑)〉에는 광통보제선사(廣通普濟禪寺)를 세우고 낙성식을 마련할 때 삼회로 개최한다는 기록이 있다.[6]

광통보제선사는 공민왕(恭愍王)과 그 왕비인 노국대장공주(魯國大長公主)의 명복을 빌기 위해 세워진 사찰이었다. 삼회는 『법화경』의 이처삼회(二處三會)나 미륵불(彌勒佛)의 용화삼회(龍華三會)처럼 세 번의 설법회라는 의미가 강했다. 또한, 고려 말 천태종 승려 천책(天頙, 1206~?)의 「수륙재소(水陸齋疏)」에서도 수륙재를 세 곳에서 개최했다는 기록을 찾을 수 있다.

개인의 곡식으로 국가의 재정을 번거롭게 하지 않고 처음에는 백련도량(白蓮道場)에서 행하고 다음은 만연정사(萬淵精舍)에서 하였으며 삼(三)이라는 숫자를 갖추기 위해 거듭 조계(曹溪)에 다시 설치하였는데, 의범

(儀範)은 모두 축전(竺典)에 따랐다.[7]

<div align="right">— 천책,「수륙재소」,『호산록(湖山錄)』권하</div>

천책은 강진 만덕산 백련사(白蓮社)의 제4대 조사를 지낸 고려 고종 때 승려이다. 천책의 수륙재문은 천태종 계열인 백련사 주도의 수륙재 개최와 수선사(修禪社)의 교류를 전해준다. 수륙재는 백련도량, 만연정사, 조계사의 세 사찰에 마련되었다. 여기서 주목할 것은 '삼'이라는 숫자를 맞추려 했다는 점과 의식의 전거를 축전(竺典), 즉 경전에 의거했다고 한 점이다.[8] 조선 태조 대의 수륙재 역시 세 장소[三所]에서 베푼다는 점이 강조되었다. 수륙의문을 간행하며 작성한 「수륙의문발(水陸儀文跋)」에는 수륙재를 개설한 이유를 다음과 같이 밝혔다.

갑술년(1394) 봄에 감히 모반을 논의하는 자가 있으매 군신이 죄를 물어 나중의 우환을 없애자 청하니 마지못하여 따르셨으나, 측은히 여기고 슬퍼하는 마음이 간절하여 명자(冥資)를 펴내어 혼백을 위로하고자 하셨습니다. 이해 가을에 금물로『묘법연화경』3부를 써서 특별히 내전(內殿)에 친히 납시어 전독(轉讀)하였습니다. 또『수륙의문』37본을 간행하고는 <u>무차평등대회(無遮平等大會)를 세 곳에 베풀게 하고 각각 연화경 1본과 의문 7권본을 비치하되 영구히 그곳에 보관해 두고서 거행하게 했습니다.</u> 하나는 천마산의 관음굴(觀音窟)에 있으니 이는 강화에 있는 왕씨의 천도(薦度)를 위함이요, 하나는 아무 고을 아무 산에 있으니 이는 삼척에 있는 왕씨의 천도를 위함이요, 하나는 아무 고을에 있으니 이는 거제에 있는 왕씨의 천도를 위한 것입니다.[9]

<div align="right">— 권근,「수륙의문발」,『양촌선생문집(陽村先生文集)』권22</div>

태조는 건국 과정에서 죽은 고려 왕족을 천도하기 위해 법화경을 필사하게 했다. 또한 개국을 도운 조종(祖宗)의 음덕(蔭德)에 감사하며 명복을 빌기 위해 수륙재를 개설했다. 수륙재는 매년 봄과 가을에 항구적으로 개최되었다. 천마산 관음굴 등 수륙사찰에는 왕실에서 발간한 『법화경』 1부와 『수륙의문』 7본을 분장하도록 했다.[10] 왕실의 국행수륙재(國行水陸齋)는 삼단을 갖춰 진행되었다.[11] 1397년 권근이 지은 「진관사수륙사조성기(津寬寺水陸社造成記)」에서 수륙재 전용 공간의 구성과 필요한 시설을 파악할 수 있다.

사흘째 되는 정축일에 득분(得芬) 등이 서운관(書雲觀) 신(臣) 상충(尙忠), 양달(陽達), 승려 지상(志祥) 등과 함께 장소를 찾아 삼각산에서부터 도봉산까지 둘러보고 복명하여 말하기를, "여러 절 중에 진관사만큼 좋은 곳이 없습니다"라고 하니, 상(上)이 명령하여 도량을 이 절에 설치하게 하였다. 그리고 대선사 덕혜(德惠)·지상 등을 명하여, 중들을 소집해서 공사를 진행하게 하였는데 내신 김사행(金師幸)이 더욱 힘썼다. 그 달 경진일에 역사(役事)를 시작하였으며 2월 신묘일에 상이 친히 와서 구경하시고, 삼단의 위치를 정하였으며 3월 무오일에도 거둥하여 구경하셨다. 가을 9월에 이르러서 공사가 끝났다. 삼단이 집이 되었는데 모두 3칸이며 중·하의 두 단은 좌우로 각각 욕실(浴室) 3칸이 있고, 하단의 좌우측에 따로 조종의 영실(靈室) 8칸씩을 설치했다. 대문·행랑·부엌·곳간이 갖추어지고 시설되지 않은 것이 없으며 모두 59칸인데, 사치하지도 않고 누추하지도 않아 제도에 맞았다. 이달 24일 계유에 상이 또 친히 와서 구경하셨다.[12]

— 권근, 「진관사수륙사조성기」, 『양촌집』

진관사 수륙사 공사의 핵심은 삼단의 설치였다. 이때 왕이 친히 왕림하여 단의 위치를 정했다. 공사는 1397년 1월에 시작되어 9월에 완성되기까지 8개월이 소요되었다. 삼단은 각각 독립된 전각으로 지어졌다. 중단과 하단에는 좌우측에 각각 욕실을 설치했으며 하단에는 조종의 영실을 두었다. 욕실은 영혼이 숙업(宿業)을 벗고 도량에 올 수 있도록 하는 공간으로 수륙재를 위한 설비 중 하나였다.[13] 8칸에 달하는 조종의 영실을 마련해둔 것은 태조가 수륙재를 항구적으로 마련한 목적과 일치한다.

기록에 보이는 수륙사의 위치는 현재의 사찰 영역과는 떨어진 곳이다[도 4-4].[14] 삼단은 별도의 전각으로 지어 상단의례, 중단의례, 하단의례를 각각의 전각에서 진행할 수 있게 했다. 그러나 진관사처럼 삼단을 개별 전각으로 지은 것은 매우 드문 사례로, 국행수륙사찰이 아닌 경우 전용 공간을 마련하기 어려웠을 것으로 보인다.[15] 대신 일상적인 예불 공간인 주전각을 활용했다. 의식 수요가 커지면서 주전각 내부에 삼단을 마련하고 불화와 설비를 갖추게 된 것이다. 특별한 날 임시적으로 배치하는 단 대신 세 개의 단이 전각 내부에 상설화되었다. 이는 주전각이 실질적인 의식 수행 장소로 쓰이면서 나타난 변화였다.

효령대군(孝寧大君) 이보(李補)가 7일 동안 한강에서 수륙재를 개설했다. 임금이 향을 내려주고, 삼단을 설치하여 중 1천여 명에게 음식 대접을 하며 보시하고, 길 가는 행인에 이르기까지 음식을 대접하지 않은 자가 없었다. 날마다 백미(白米) 두어 섬을 강물 속에 던져서 물고기들에게 먹이를 베풀었다. 나부끼는 깃발과 일산(日傘)이 강을 덮으며, 북소리와 종소리가 하늘을 뒤흔드니, 서울 안의 선비와 부녀 등이 구름같이 모여들었다. 양반의 부녀도 또한 더러는 맛좋은 음식을 장만하여 가지고 와

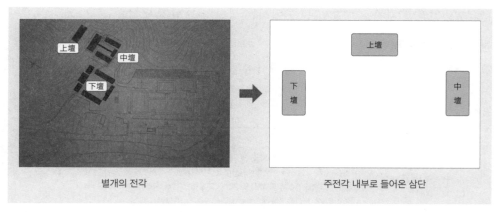

도 4-4. 조선시대 삼단의 변화(별개의 전각→주전각 내부).

서 공양하였다. 승속(僧俗)과 남녀가 뒤섞여서 구별이 없었다.[16]

—『조선왕조실록』, 세종 14년(1432)

효령대군의 주도로 개최되었던 한강 수륙재 역시 삼단을 설치하고 진행되었다, 삼단에 대한 권공을 마친 후 법회를 마련하고 1천 명의 승려에게 음식을 공양하는 반승(飯僧)을 베풀었다. 이처럼 삼단은 조선 전기부터 의례의 기본 구조로 인식되었다. 삼단의 용례는 16세기 즈음하여 더욱 눈에 띄게 나타난다. 기록을 살펴보면, 수륙재뿐 아니라 천도재나 불사를 마친 이후 개최한 낙성식에 이르기까지 의식을 위해서는 삼단을 반드시 설치했다[표 4-1].[17]

16세기 이후의 의식문에서 삼단을 세운다는 의미의 '설삼단(設三壇)', '건삼단(建三壇)'이란 표현은 의식을 개최한다는 뜻으로 사용되었다. 나암 보우의 『나암잡저』에는 천도재(薦度齋), 축성재(祝聖齋), 회암사중수경찬(檜巖寺重修慶讚)처럼 행사의 성격이 다른 경우에도 공통되게 '삼단의 승연'을 마련한다고 했다[표 4-1 ③]. 휴정(休靜)의 스승을 천도하는 글

[薦師疏], 명적암 경찬소(明寂庵慶讚疏)에서는 삼단의 묘법의 법석을 열고, 향기로운 음식을 준비해 7축의 금문(金文)을 송(誦)한다고 하였다[표 4-1 ④]. 『사명대사집(四溟大師集)』의 「각림사심검당낙성소(覺林寺尋劍堂落成

표 4-1. 승려 문집에 나타나는 삼단의 기록

연번	출전	원문
①	『경암집(鏡巖集)』 경암 응윤(鏡巖應允, 1743~1803)	**玉泉寺大法堂冥府殿重修丹雘及三尊像十六羅漢十王改金粉記** 南界故多大刹 若佛宇惟侈 僧寶惟殷晉陽之玉泉稱焉 上之元年丁酉 重修大法堂冥府殿 **改增三壇像釆** 二年戊戌 丹雘兩殿 瓦甓悉新之 用財計萬住持謂此事不可無言 請余記其實 余以無文辭者二年 辭愈固而請盆不已乃投筆而復之日…
②	『기암집(奇巖集)』[18] 기암 법견(奇巖法堅, 1552~1634)	**金剛山船岩萬廻二庵重修落成疏** …又占落成之日 特備萬羞 **敬設三壇** 寶燭輝煌 洞明於三界 妙香芬馥 遍覆於十方 恭惟大覺慈尊 憫有情之微懇 甚深法寶…
③	『나암잡저(懶庵雜著)』 나암 보우(懶庵普雨, 1509~1565)	**薦父疏** 經是成佛之正路 德必叵思 父兮生我之昊天 恩實難報 盍憑法力之勝益 用薦大爺之冥遊 伏念先考靈駕 賦性溫柔 處心諒直 接隣以睦 曾無睚視之人 奉國以忠 恒有盡命之道 以其仁與義 謂必永壽且康 何幻世之無常 返眞鄕之太速 哀哀泣血 徒增五內之潛摧 冉冉流光 空見小祥之遽至 與其扼腕而斯痛 曷若修冥而是宜 故竭罔極之葵心 特備若干之香供畫演四種 靈文言言 皆度生之祕訣 **夜設三壇 勝會事事** 悉薦
④	『청허당집(淸虛堂集)』 청허 휴정(淸虛休靜, 1520~1604)	**薦師疏** … **遽開三壇妙法之席** 明寂庵 慶讚疏 … **設三壇香饌 誦七軸金文**
⑤	『사명당대사집(四溟堂大師集)』 사명 유정(四溟惟政, 1544~1610)	**覺林寺尋劍堂落成疏** 奉佛弟子 沙波世界云云 各各結願隨喜 施主緣化比丘等 奉爲 先王先后 列位仙駕 亦爲某等 伏爲先亡父母師尊弟子 **列名靈駕 兼及法界 無主孤魂 俱生淨界之願** 是以 爰得兵燹故基 卜建一竿精藍 屬玆告訖 **庸設大齋** 弟子與檀那等 誠備若干珍羞 **晝演一乘蓮經 夜設三壇勝會**…
⑥	『월저당대사집(月渚堂大師集)』[19] 월저 도안(月渚道安, 1582~1655)	**平壤川邊水陸疏**(庚午年 三) 大慈大悲世間解 豈但天上之依歸 三月三日天氣新可設川邊之水陸 四姓黔黎之禱久矣 十方玄應之感 卽焉 念我西京一邦 肇自東明千載 興亡衰衰 豈無百敗之煩冤 天地茫茫 久絶四時之祭饗 況無邊之法界 凡有蠢之生民 浮沈苦海之漩流 梗飄千頃之湧浪 嬉戱火宅之堂舍 蓬勃四方之臭煙 和氣散而屬氣蒸 災眚荐至 死者多而生者少 餘民子遺故 致有仁心者所憐 社稷城隍之奠有禮 亦可賴佛力而用救 金山法雲之儀存規 收拾寒家之奇零 **開設三壇之香火** 滑瑠璃金沙潭上 三變道場 妙蓮花貝葉聲中 八音仙樂 禪悅味 法喜食 可充百劫之飢腸 光明燭 智慧燈 能破千年之暗室 幾檀越 寸寸心之虔懇 請佛陀 了了智之照詳 伏願我王國之福… **中別疏** …**爲設三壇之水陸 上來增上 已安佛法僧** 尊前至案前 爲奉**天仙神樂 福淨光梵 欲他自化之天** 耿光下燭 土水火風 空幽顯神之主 肅穆來儀 高下之相雖乖 天人之理

		相感 恭惟權衡之造化廣納 辨善惡而無遺 賞罰之神功大包 察因果以不墜 彼幽魂暗施明用之冤枉 一一決開 此餘生塚訟墓註之病纏 細細分裂 屍氣復連之沈痼 急脚鉤紋之流災 速得性靈而神清 還依體胖而心曠 則出離…
⑦	『무경집(無竟集)』 무경 자수(無竟子秀, 1664~1737)	**代古鏡師亡師閣服別疏** …然幽顯殊途 究死生一理 擗踊 薦拔 徒歎 奚益於冥途 稍登莫宜於覺岸肆醫一生羡財 敬設三壇略禮 齋丁鍊服 序屬抄春 種種珍羞皆非心外出 簡簡物色 盡從誠裏生 法文條陳 金聲玉振 禮樂迭奏 電掣雷轟 晝夜演蓮華妙詮 排雲水勝會 帝網珠互融天上 靈山會恍設人間 伏望大覺慈尊 不特捨圓回之力 開解脫之門 導亡靈 直登九品蓮臺 俾齋者畢遂四大矢顯 然則 金色界 塵墨劫 內 如意逍遙 中 隨緣邂逅 雖日凡聖異矣 是亦感應必然 謹當 隻手擎天 一心向佛 一再呼三諾 縱愧三平生重逢庶效文遠
⑧	『치문경훈(緇門警訓)』[20]	**解行無實反輕戒律** …汝何登壇而受 初樓至菩薩 請立戒壇 創立三壇 佛院門東 佛爲比丘結戒受戒 佛院門西 佛爲比丘尼結戒壇 外院東門南置僧 爲比丘受戒壇 壇立三重 以表三空 初二壇 唯佛所登 共量佛事 外院戒壇 乃僧爲四衆受戒壇也 立戒壇始於佛時
⑨	『풍계집(楓溪集)』 풍계 명찰(楓溪明晉, 1640~1708)	**普濟登階大師 行狀** …咸曰 非師 莫可主張此事 來邀甚懇 義不可辭 於是勇進 齋日卽四月 初八日也 自正月至齋日 其間 凡百設施 皆出師指揮 排三十三壇 七晝夜 悉中儀節 衆皆歎服畢後還棲
⑩	『작법귀감(作法龜鑑)』 백파 긍선(白坡亘璇, 1767~1852)	**三壇合送規 三壇位牌式** 上位 十方三寶慈尊 中位 三界四部眞君 下位 十類三途 儀禮는 三壇을 갖추어야 하고 이치는 六度를 포함해야 한다.

疏)」에서는 낮에는 법화경을 연(演)하고 밤에는 삼단의 승회를 베풀었다[표 4-1 ⑤].

이러한 기록에서 낮에는 법화경을 강설하거나 법화경에 근거한 작법을 진행하고, 밤에는 삼단을 설치해 수륙재를 개최하는 방식이 정착되었음을 알 수 있다. 즉, 앞서 「수륙의문」의 발문에서 태조가 사찰에 『법화경』과 『수륙의문』을 각각 분장(分藏)하도록 명한 것은 영산회와 수륙재가 함께 개최되었기 때문이다. 월저 도안의 「평양천변수륙소(平壤川邊水陸疏)」, 「중별소(中別疏)」에서도 수륙재는 삼단을 설하고 불법승과 천선신중(天仙神衆)을 봉청한다고 했다[표 4-1 ⑥]. 삼단은 각 단에 봉청하는 존상의 위계를 구분해 성대한 의식을 마련한다는 의미였다. 백파 긍선은 『작법귀

감』의 서문에서 "의례는 삼단을 갖추어야 하고 이치는 육도(六度)를 포함해야 한다"고 했다.

삼단의례는 일체 불보살과 성현을 공양하고 그 공덕으로 영혼을 천도하기 위한 수륙재나 시식의문에서뿐 아니라 여러 다양한 의식의 기본 구조로 인식되었다. 기존 연구에서는 삼단의 분단법을 조선에만 나타나는 현상으로 보았다. 중국에서는 상당(上堂)과 하당(下堂)으로 나누는 것에 비해 상단·중단·하단의 삼단으로 구분되는 것은 조선의 특징이라는 것이다.[21] 이러한 견해는 『천지명양수륙잡문(天地冥陽水陸雜文)』 등에 수록된 「수륙연기(水陸緣起)」에 의거한다[도 4-5, 4-6].

도 4-5. 「수륙연기」, 『천지명양수륙잡문』, 조선 1581년, 서산 강당사 간행.

대저 수륙회(水陸會)라고 하는 것은 상(上)인 즉 법계제불(法界諸佛), 제위보살(諸位菩薩), 연각(緣覺), 성문(聲聞), 명왕팔부(明王八部), 바라문선(婆羅門仙)을 공양하고 그다음으로 범천, 제석, 이십팔천(二十八天), 진공숙요(盡空宿耀)와 일체존신(一切尊神)을 공양하며 하(下)인 즉 오악(五嶽), 강과 바다[河海], 대지(大地), 신룡(神龍), 왕고인륜(往古人倫), 아수라중(阿修羅衆), 명관권속(冥官眷屬), 지옥중생(地獄衆生), 유혼(幽魂), 체혼(滯魂), 무주무의제귀신중(無主無依諸鬼神衆), 법계방생육도(法界傍生六道), 사생육범(四聖六凡)을 공양한다.[22]

― 「수륙연기」, 『천지명양수륙잡문』

도 4-6. 아난존자를 찾아온 아귀, 「수륙연기」 장면을 그린 수륙화의 부분, 중국 원대, 흙벽에 채색, 산서성 직산 청룡사 요전 북벽.

수륙재의 유래와 의미를 밝힌 「수륙연기」에서 공양 대상을 '상'과 '하'로 분류한 점은 이후 연구에 영향을 미쳤다. 이에 의거해 중국의 수륙재에서는 의례 대상을 상단과 하단으로 구분했다고 본 것이다. 그런데 문맥을 살펴보면 '상'에 봉청한 대상과 '하'에 청한 대상 사이에 별도로 기록한 범천, 제석, 이십팔천, 진공숙요(盡空宿耀) 등 일체 신의 무리는 통상 삼단 중 '중단'에 청하는 존상이다.

또 다른 예로 『법계성범수륙승회수재의궤』에서도 상단에 '법계의 여러 불보살과 연각, 성문, 명왕, 팔부중, 바라문선'을 두고, 하단은 '오악, 하

해, 대지, 신룡, 왕고인륜, 아수라중, 명관권속, 지옥중생을 비롯해 머물 곳도 의지할 곳도 없는 제 귀신 무리' 등을 두는 것으로 구분했다. 상단과 하단의 두 분류 사이에 있는 '범왕, 제석, 이십팔천, 진공숙요 등 일체 존신'은 마찬가지로 수륙재의 중단에 해당한다.

의식집에서 확인되는 상당과 하당은 수륙재가 설행되는 장소를 전각 내부와 외부라는 공간으로 구분한 용어이다. 즉, 대전(大殿)이나 법당에 마련한 내단(內壇)과 배전(背殿)이 상당이라면 전각 외부에 가설한 외단(外壇)은 하당에 해당한다. 삼단의례는 송 휘종(徽宗) 연간(1068~1077) 탕악(湯鍔)에 의해 간행된『수륙의문』에서도 확인되기에, 삼단의 가설을 조선만의 독특한 방식으로 본 기존 견해는 정정할 필요가 있다.

2. 『진언권공』에 수록된 일상의례

삼단에 해당하는 불화를 만든 기록은 조선시대의 경우 16세기경부터 나타난다. 그렇다면 삼단탱의 수요를 초래한 삼단의례는 언제부터 확인할 수 있을까? 1496년 승려 학조(學祖)가 국역한『진언권공』은 현존하는 자료 중에서는 삼단의례가 수록된 가장 앞선 기록이다[도 4-7].[23]

인수대비(仁粹大妃)는 1495년에 아들 성종(成宗)이 타계하자 성종의 비 정현대비(貞顯大妃)와 함께 원각사(圓覺寺)에서 대대적으로 경전을 간행하는 불사를 벌였다. 그 이듬해에는 인경목활자를 만들어 국역본을 간행하려 했으나 신하들의 반대에 부딪히자 다음 해 왕실의 내탕금(內帑金)으로 먼저『천지명양수륙잡문』을 찍고, 학조로 하여금『육조대사법보단경(六祖大師法寶壇經)』과『진언권공』을 한글로 번역하게 했다.[24]

『진언권공』은「진언권공」,「작법절차」,「삼단시식문(三壇施食文)」의

도 4-7. 책을 간행한 이유를 적은 발문(跋文), 『진언권공』, 조선 1496년, 규장각 한국학연구원.

세 가지 의식으로 이루어져 있다.[25] 「진언권공」과 「작법절차」는 법당에 들어가 일체제불과 존법, 보살, 연각, 성문과 승려에게 육법 공양을 올린 후 퇴공(退供)하는 내용으로 구성되었다. 즉, 법수(法水)를 뿌려 삼보를 법회에 임하도록 하여 공양을 올리고 그 공덕으로 중생 제도를 기원하게 된다. 「삼단시식문」은 삼단에 권공과 시식을 올리는 내용으로, 공양이 원만하게 작용하기 위해 작관(作觀)과 진언의 효험을 강조했다. 이 책의 발문에는 『진언권공』을 발간한 동기를 다음과 같이 밝혔다.

시식(施食)과 권공(勸供)은 일상에서 항상 사용하는 법사(法事)이나 혹 빠뜨리거나 순서가 바뀌어 문리가 맞지 않아 배우는 자가 이를 병통으

로 여겼다. 하여 (의식문을) 상세히 교정하고 바름을 얻어 <u>400건을 인출</u>
<u>해 중외(中外)에 널리 전해지게 하였다.</u>[26]

<div align="right">—『진언권공』</div>

책에 수록된 발문에서 시식과 권공이 일상 의례의 기본 절차였다는
점과, 당시에 전해지는 판본을 모아 틀린 것을 바로잡아 간행했음을 알
수 있다. 『진언권공』은 '일상에서 항상 행해지는 법사'를 담은 책으로 인
식되었으며, 1496년 당시에도 이미 여러 판본이 전해지고 있었다. 또한
『진언권공』 400건을 새로 인출하여 요긴한 곳에 분장하도록 했다는 기
록도 중요하다. 왕실 주도의 불서 간행이 왕실 내에서만 영향력을 미쳤던
것이 아니라, 흩어져 전하는 판본을 모아 교정한 후 다시 내외로 보내졌
음을 알 수 있다.[27]

무엇보다 주불전에 삼단을 갖추게 된 연원을 『진언권공』의 「삼단시
식문」에서 확인할 수 있다. 봉청 대상과 도량에 내려와 자리하게 될 단의
위치는 위계에 따라 삼단으로 나뉜다. 상단은 북벽으로 불법승 삼보를 모
신다[도 4-8]. 중단은 삼계제천(三界諸天), 즉 천주(天主), 천후(天后), 천룡
신(天龍神), 팔부중(八部衆), 사바내외주(娑婆內外主), 천관(天官), 성군(星
君), 천선(天仙), 신선(神仙), 바라문선(婆羅門仙), 지부(地府), 수부(水府)의
각 벼슬아치[官曹]의 자리로 동벽에 단을 마련한다[도 4-9].[28]

하단은 대왕(大王), 왕후(王后), 내선(內仙) 영가(靈駕)와 일체귀신(一
切鬼神), 하리제모(訶利帝母), 초면귀왕(焦面鬼王), 여러 아귀중(餓鬼衆) 영
가와 삼도팔난(三途八難)의 고통받는 중생[受苦衆生], 무주고혼(無主孤魂)
과 법계망혼(法界亡魂)을 위한 자리이다. 『진언권공』에서는 이들의 자리
가 남벽(南壁)이라 했다[도 4-10]. 이처럼 삼단에 해당하는 존상을 모셔 공
양을 권하는 '권공'과 법식을 올리는 '시식'은 조선 전기 일상 의례의 기본

도 4-8. 「소청삼보」 『진언권공』의 상단.
도 4-9. 「소청제천」 『진언권공』의 중단.

구성이었다.

그런데 『진언권공』의 삼단을 전각 내부에 대입해 보면 몇 가지 흥미로운 점이 발견된다. 사찰에 따라 차이는 있지만 대체로 전각의 중심은 상단이 위치한 북벽이다. 북벽인 후불벽면을 중심으로 동쪽은 삼계제천을 위한 중단이 되고, 법계망혼을 위한 하단은 불단의 앞쪽인 남쪽에 위치하기에 상단과 하단은 마주보게 된다.

실제로 중단은 삼단의 분단법에 의거해 측벽에 마련되었다. 하단은 조선 전기와 후기의 양상에 차이가 있다. 『진언권공』에서 하단은 남벽으로, 상단이 위치한 북벽과 마주했다[도 4-11]. 이 방식은 상단과 중단의 공덕을 하단으로 회향하는 의식의 진행에 편리했으나 하단은 점차 측벽으로 옮겨졌다.

쌍계사 대웅전에는 〈삼장보살도〉가 봉안된 중단과 〈감로도〉가 봉안된 하단이 동벽에 나란히 위치한다[도 4-12]. 1920년에 촬영된 유리건판의 사진에는 동벽에 〈삼장보살도〉와 〈산신도〉가, 서벽에는 〈감로도〉가 걸려 있었다[도 4-13]. 이후 어느 시점에 〈감로도〉가 서벽에서 동벽으로 옮겨

도 4-10. 「소청하위」 『진언권공』의 하단.

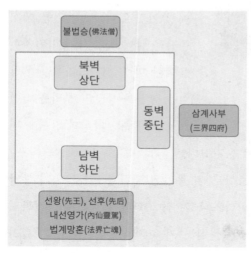

도 4-11. 『진언권공』에 수록된 단과 방위.

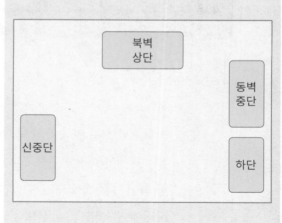

도 4-12. 쌍계사 대웅전 내부의 현재 배치.

도 4-13. 쌍계사 대웅전 내부의 불화 배치, 1920년 촬영, 국립중앙박물관 소장 유리건판.

진 것이다.

　　조선 전기부터 정립되는 삼단의 방위 개념을 일본 고묘지(光明寺) 소장 〈감로도〉에서 확인할 수 있다[도 4-14].[29] 성대하게 차린 단 위로는 영혼을 구제할 수 있는 인로왕보살(引路王菩薩)과 칠여래가 나타나며 의식단의 중앙과 하단에는 천도 대상이 도해된다. 『진언권공』에서 북벽에 청하는 삼보는 〈감로도〉에서 단 위로 강림한 칠여래로 화면의 상단에 나타난다. 동벽에 봉청하는 삼계제천은 〈감로도〉의 중앙 향우측에서 등장한다. 『진언권공』에서 남쪽에 위치하는 하단은 〈감로도〉에서도 그림 하단에 도해된다. 의식승과 마주 보는 채색 구름 사이에 선왕과 선후가 있으며, 그 아래로는 법계를 떠도는 영혼이 배치되었다[도 4-15].

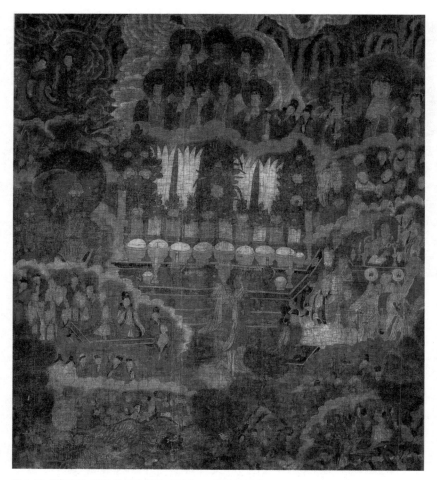

도 4-14. 〈감로도〉, 조선 16세기, 129×123.6cm, 일본 고묘지.

이상에서 북쪽에는 상단을 위치시키고 중단은 동쪽, 하단은 남쪽에
두는 방식이 조선 전기에서부터 나타난다는 것을 알 수 있다. 삼단은 의
례 대상을 분류하는 하나의 원칙이었다. 현재 사찰에 가면 볼 수 있는 주
전각의 불화 배치는 상단에는 불법승, 중단은 삼계제천, 하단은 영혼을
초청해 공양을 올리고 법식을 베푸는 삼단의례로 인해 형성된 것임을 알

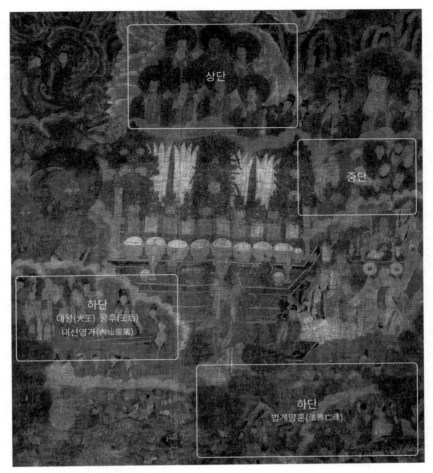

도 4-15. 고묘지 〈감로도〉의 도해도.

수 있다. 단지 하단은 애초의 위치인 남쪽에서 일상 예불과 의례에 방해
되지 않는 벽면으로 옮겨졌다. 주불전 불화의 조합은 시기에 따라 세부적
인 변화가 있으나, 삼단의례에 효율적인 방식으로 전개되었다.

3. 주불전의 불화들

사찰에 따라 주불전의 명칭은 대웅전, 극락전, 대적광전 등으로 달랐지만, 불전이 상징하는 공간과 교리 계통이 다른 불화가 봉안된 점은 조선시대의 공통된 현상이었다. 전각의 명칭과 관련이 없는 〈삼장보살도〉, 〈지장시왕도〉, 〈감로도〉, 〈신중도〉가 걸리고, 때로는 〈산신도〉, 〈독성도〉, 〈현왕도〉, 〈칠성도〉 등도 봉안되어, 전각 내부가 불화로 가득 찬 인상을 주는 경우도 있었다. 불화의 종류는 사찰마다 달랐지만, 삼단 불화를 갖추는 현상은 16세기경 정착되었다.

1548년 금강산 도솔암을 방문한 휴정(休靜, 1520~1604)은 주불전인 극락전 불단에는 7구의 불상과 더불어 불화로는 〈순금미타회탱〉과 〈서방구품회탱(西方九品會幀)〉이 걸려 있었다는 기록을 남겼다.[30] 또한 벽 서쪽에는 지지보살(持地菩薩)·천장보살(天藏菩薩)·지장보살(地藏菩薩)과 천선신부이십사중(天仙神部二十四衆)을 한 폭에 그린 탱화가, 창과 문 사이에는 〈수묵어람관음보살도(水墨魚籃觀音菩薩圖)〉가 있었다고 한다. 창 좌우측에는 종, 북, 경쇠가 있는데, 이는 새벽과 저녁으로 주인이 치는 것이며, 불단 앞 서안에는 삼족동로(三足銅鑪)와 버드나무 가지가 꽂힌 고동병(古銅瓶)이 놓여 있었다. 이러한 기록은 16세기 중엽 일상 예불에 사용되던 불화와 공예품의 종류를 알려준다.

아미타불을 주존으로 한 7구의 불상과 〈순금미타회탱〉, 〈서방구품회탱〉은 상단에 모셔졌을 것이다. 불단에 놓인 상과 불화의 주제는 주불전인 극락전의 성격에 부합한다. 이에 비해 서벽에 걸린 〈삼장보살도〉나 〈관음보살도〉는 불전의 의례를 위해 봉안되었다. 불전의 측벽에는 상 없이 불화만 걸리는데, 촛대, 향로 등을 놓는 목제 단은 단순히 탁자의 기능 이외에 의식단의 역할을 맡았다.

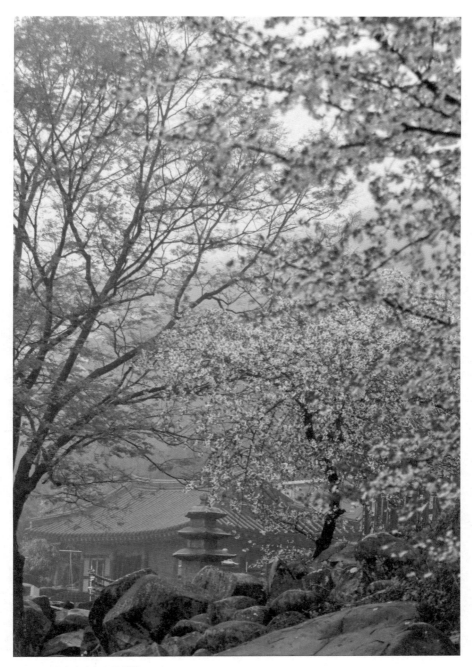

도 4-16. 밀양 만어사. ©김선행

건축사 연구에서는 임진왜란 이후 건립된 주전각의 특징으로 많은 사람을 수용할 수 있게 내부 공간이 변화된 점을 꼽는다. 전돌이나 왕골이 깔려 있던 바닥이 마루로 마감되고 문과 창호의 수도 많아졌으며, 내진주(內陣柱)와 불단이 뒤쪽으로 물러나 불상 앞 공간이 넓어졌다.[31] 불상이 안치된 단과 앞쪽의 불탁(佛卓)은 불단의 뒷벽 쪽으로 이동하고, 공양물과 기물, 예불에 필요한 물품들을 올려놓을 수 있도록 넓게 확장되었다. 불전 전면은 분합문이나 위쪽으로 들어 올릴 수 있는 창호를 사용하여 중정으로 개방되고, 배면에도 문과 창호를 두어 다른 전각으로 동선이 이어졌다.[32] 이러한 변화는 주불전 내부를 예불이나 재에 적극적으로 활용하면서 나타난 현상이다.

그간의 연구에서는 의례의 진행을 주로 불상을 기준으로 이해했으며, 벽면에 봉안된 불화와 그 앞에서 진행되었던 의식에 대해서는 주목하지 않았다. 불단 앞 공간을 확장하기 위해 후불벽 뒤쪽 공간은 점차 그 기능을 상실하게 되었다고 보았다.[33] 그러나 불화를 기준으로 전각의 쓰임을 재고해보면, 불상이 놓인 불단뿐만 아니라 동벽과 서벽, 내부 고주(高柱)가 가설된 후불벽면의 뒤쪽 공간은 전각 내부에서 설행되는 일상 예불과 특정 의식에서 총체적으로 활용되었다.[34]

〈삼장보살도〉, 〈감로도〉, 〈지장보살도〉처럼 불교의 사후 세계관을 담은 불화를 주불전에 봉안하게 된 것은 16세기경부터 나타난 현상이다. 하동 쌍계사 대웅전에는 1639년에 청헌(淸憲) 등에 조성된 삼세불좌상과 사보살입상이 봉안되어 있다. 불상은 불전을 건립하던 즈음인 1639년에, 뒤편의 〈삼세불회도〉는 1781년에 조성되었다[표 4-2 ①]. 상단 불화는 불상의 조합과 동일하지만 대웅전의 좌측 벽에는 〈삼장보살도〉(1781)와 〈감로도〉(1728)가 있다. 140여 년이 흘렀지만 〈삼장보살도〉와 〈감로도〉의 수요가 지속되었으며, 불전을 구성하는 불화에 대한 인식이 동일했음을 알

수 있다.

선암사 대웅전에도 불단에 걸린 〈석가설법도〉(1765)의 좌측에는 1849년에 그린 〈삼장보살도〉가, 우측 단에는 1753년에 그린 〈제석천도〉가 있다[표 4-2 ②]. 봉안 위치가 달라져도 전각에 걸어야 하는 조합에 대한 인식은 달라지지 않았다.[35] 주불전이 대웅전이 아닌 경우에도 〈삼장보살도〉, 〈감로도〉, 〈지장시왕도〉가 필요하다는 인식은 동일했다.

천은사의 주불전은 아미타불을 주불로 하는 극락보전이다. 불단에는 상단탱인 〈아미타불회도〉(1776)가 있으며, 그 좌측 벽에는 〈삼장보살도〉가, 우측 벽에는 〈신중도〉(1833)가 봉안되었다[표 4-2 ③]. 남장사에서도 1741년에 〈아미타불회도〉와 〈삼장보살도〉를 함께 조성해 극락전에 봉안했다[표 4-2 ④].[36] 화기에 따르면 무량수전의 미타회(彌陀會)와 삼장회(三藏會), 양노전(兩爐殿)의 원불(願佛)과 지장 등을 그리고 제석탱과 무량수전 유명회(幽冥會)를 중수했다고 한다. 현재의 극락전은 당시 무량수전으로 불렸으며, 중단탱으로 〈삼장보살도〉와 유명회, 즉 명부를 그린 〈지장보살도〉를 제작했음을 알 수 있다.

명부전이 아닌 주불전 봉안용 〈지장시왕도〉의 사례는 이밖에도 다수 확인된다[표 4-3]. 기존에는 주불전에 〈지장시왕도〉나 〈현왕도〉와 같은 불화를 갖추는 현상을 명부전을 갖출 여력이 없기 때문으로 보거나 교리에 대한 이해가 부족했기 때문이라고 본 연구도 있다. 그런데 경내에 명부전이 별도로 있음에도 주불전에 같은 주제의 불화를 봉안한 사례를 보면, 명부전과 대웅전 각각에서 이 불화가 필요했음을 알 수 있다. 즉, 각 공간에서 이루어졌던 신앙의례의 맥락에서 불화의 기능을 고찰할 필요가 있다.

의식을 진행할 때는 사찰의 전 도량을 활용한다. 그중에서도 주불전은 특히 의례의 중심 공간으로 인식되었고, 범종, 법고, 바라 등의 범음구

표 4-2. 주불전의 불화 배치

연번	상단	중단	하단
① 쌍계사 대웅전 (대법당)	〈삼세불회도〉, 조선 1781년, 비단에 채색, 474.0×316.5cm(석가모니불).	〈삼장보살도〉, 조선 1781년, 비단에 채색, 197.0×363.0cm.	〈감로도〉, 조선 1728년, 비단에 채색, 225.0× 282.5cm.
② 선암사 대웅전	〈석가설법도〉, 조선 1765년, 삼베에 채색, 590.0×394.0cm.	〈삼장보살도〉, 조선 1849년, 비단에 채색, 191.0×371.0cm.	
③ 천은사 극락보전	〈아미타불회도〉, 조선 1776년, 비단에 채색, 361.0×276.0cm.	〈삼장보살도〉, 조선 1776년, 비단에 채색, 187.0×393.5cm.	〈신중도〉, 조선 1833년, 비단에 채색, 165.5×175cm.
④ 남장사 무량수전	〈아미타불회도〉, 조선 1741년, 비단에 채색, 267.0×306.0cm.	〈삼장보살도〉, 조선 1741년, 비단에 채색, 265.0×298.0cm.	

표 4-3. 주불전에 봉안된 〈지장시왕도〉

	상단 (석가설법도)	중단 (지장시왕도)
① 장육사 대웅전		
	〈석가설법도〉와 〈지장시왕도〉, 조선 1764년, 영덕 장육사 대웅전	
② 수타사 대적광전		
	〈석가설법도〉(1762)와 〈지장시왕도〉, 조선 1776년, 홍천 수타사 대적광전	

를 전각 내부에 갖춘 경우도 많았다. '용문사 대법당(龍門寺大法堂)'이라고 기록된 남해 용문사 소장 금강령이나 '해인사 적광전종(海印寺寂光殿鐘)'이라는 명문이 전하는 홍치사년명(弘治四年銘, 1491) 대적광전 범종은 주법당용으로 조성된 의식구의 예이다.

영혼에게 간단한 시식을 마련하는 대령의(對靈儀)를 살펴보면 여러 전각에 있던 종을 치는 절차가 수록되었다.[37] 이에 따르면, 법당과 선당(禪堂), 승당(僧堂)의 소종은 종각에 걸린 범종이나 운판과 서로 어우러지

며 음율을 맞춘다. 종각이나 누뿐만 아니라 불·보살단이 위치한 법당으로부터 대령 장소인 해탈문 바깥에 이르는 여러 장소에서 의식의 시작을 알리는 것이다. 또한 「총림사명일영혼시식절차(叢林四明日迎魂施食節次)」에서도 유나(維那), 주지(住持), 종두(鐘頭)의 소임을 맡은 승려가 각 전각의 종과 바라, 종각의 범음구를 함께 호응하게 하면서 의식을 진행한다. 작게는 주불전 내부가, 확장되었을 때는 도량 전체를 총체적으로 활용하는 조선시대 불교 의식에서 사찰의 주불전은 언제나 의식의 구심점이었다.

5

후불벽 뒤편의 〈관음보살도〉

1. 주불전의 〈관음보살도〉 벽화

주불전의 불상이 놓인 후불벽 뒤를 따라가면 벽면에 커다란 〈관음보살도〉 벽화가 있는 사찰이 있다[도 5-1]. 좁은 공간이라 벽면 가득 그려진 관음보살이 한눈에 담기지 않을 때면 왜 이런 의외의 공간에 그렸는지 궁금한 적이 있을지 모르겠다.[1]

주불전에 〈관음보살도〉 벽화를 그린 기록은 조선 전기의 문헌에서 확인할 수 있다. 하지만 임진왜란과 병자호란을 겪으며 조선 전기의 많은 건축물이 전소되었기에 현재까지 전해지는 벽화는 주로 18세기 이후에 제작된 것이다.[2] 현존하는 가장 오래된 사례는 무위사 극락전 〈백의관음도〉 벽화이다[도 5-2]. 무위사 벽화는 1430년에 극락전을 건립하고 30여 년 후인 1476년에 조성되었다.[3]

관음보살은 시기를 불문하고 인기를 누려 여러 불교문화권에서 광범

도 5-1. 강진 무위사 극락전 내부의 후불벽, 일제
강점기 촬영, 국립중앙박물관 소장 유리건판.

도 5-2. 〈백의관음도〉 벽화, 조선 1476년, 흙벽
에 채색, 무위사 극락전 후불벽 후면.

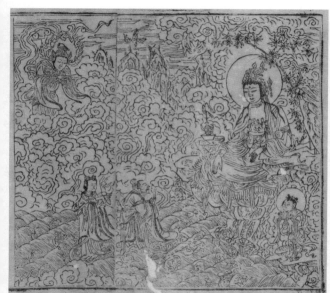

도 5-3. 『불정심다라니경』, 조선 1631년, 서울대학교 규장각.
도 5-4. 『진언집』, 조선 1569년, 안심사 간행, 서울대학교 규장각.

위하게 조성되었다.[4] 선재동자(善財童子)가 관음보살의 정토를 찾았을 때의 모습을 담은 『화엄경』의 「입법계품」이나 『법화경』「관세음보살보문품」, 『고왕관세음경(高王觀世音經)』 등 경전은 관음보살도의 도상에 영향을 미쳤다.[5] 이외에도 『대비다라니신주경(大悲陀羅尼神呪經)』, 『불정심다라니경(佛頂心陀羅尼經)』, 『다라니잡집(陀羅尼雜集)』 등도 관음의례의 발전에 큰 몫을 했다[도 5-3, 5-4].

경전적 연원에서 한 단계 나아가 벽화 앞에서 진행되었을 의식을 살펴보면 〈관음보살도〉 벽화의 의미가 훨씬 생생하게 다가온다. 관음보살은 전쟁, 전염병, 기근과 같은 현실의 고난으로부터 중생을 구제할 뿐 아니라 정토왕생을 돕는 영험(靈驗)을 지녔다.[6]

후불벽 뒷면의 〈관음보살도〉는 원통전의 〈관음보살도〉와는 다른 의

표 5-1. 후불벽 후면에 그려진 〈관음보살도〉 벽화.

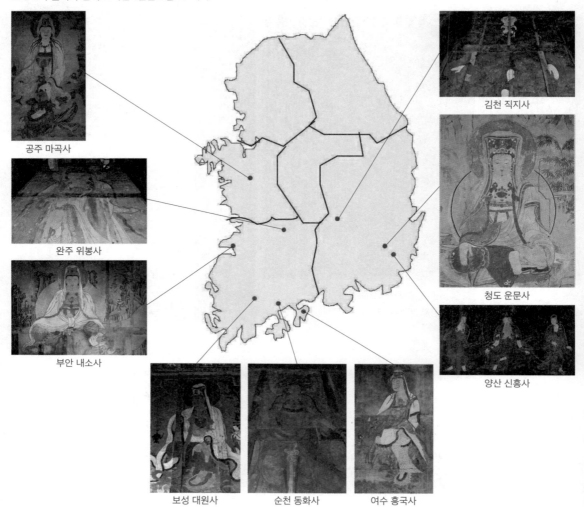

공주 마곡사

완주 위봉사

부안 내소사

보성 대원사

순천 동화사

여수 흥국사

김천 직지사

청도 운문사

양산 신흥사

례적 기능을 수행했다[표 5-1].[7] 같은 주제여도 어디에 봉안되는지에 따라
다른 역할을 맡았다.[8] 후불벽의 〈관음보살도〉는 요불(繞佛, 승려들이 경을
외우며 불상 주위를 도는 의식)할 수 있도록 통로가 있는 위치에 그려졌다.
그동안은 불전 뒤편에 좁은 복도가 형성되는 구조를 조선 후기 들어 나타

도 5-5. 〈연중행사회권(年中行事繪卷)〉부분, 종이에 채색, 일본 가마쿠라(鎌倉)시대.

난 불전 건축의 특징으로 이해해왔다. 그런데 이러한 건축 구조는 조선시대 이전의 전통에서 연원한다.

불상이 봉안된 불단 앞이 내당의 주 공간이라면, 후불벽 이면은 외당을 도는 의식을 수행하는 공간이었다. 문헌 기록에서도 의례가 진행될 때 전각 내부를 내당(內堂)과 외당(外堂)으로 나누어 사용하거나 내랑(內廊)과 외랑(外廊)을 오가며 내부의 상을 참배했다. 일본 사찰의 연중행사를 기록한 〈연중행사회권(年中行事繪卷)〉을 참고하면, 불전 내부에는 내진(內陣)이 있어 주요 의식단이 있는 내당과 외당을 구분했다[도 5-5].[9] 불전 안쪽은 특정 승려만이 진입할 수 있으며, 신도들은 외당에서 동참했는데, 내진, 예당(禮堂), 뒷문 전체가 의례나 법회에 활용되었다.[10]

고려의 기록에서도 이러한 불전 활용 방식을 추정할 수 있다.[11] 「동리산태안사사적(桐裡山太安寺事蹟)」에는 태안사 금당의 본존인 철조약사여래좌상의 사방에 툇간을 뒀으며 내부와 외부에 벽화가 있었다고 한다.[12] 내벽에는 '범천, 제석, 사대천왕, 십대제자의 벽화'가, 중앙에 위치한 사방의 툇간 바깥인 외벽에는 '오십오지식병립상(五十五智識竝立像)'이 그

려져 있었다. 중세 불당에서 내진벽과 외벽 사이에 형성된 통로는 행도(行道)나 요잡(繞匝)의례에 활용되는데, 태안사의 경우 외벽을 따라 화엄경에 수록된 55명의 선지식을 바라보며 돌 수 있도록 구성되었다.

불상이나 〈관음보살도〉와 같은 불화 앞에서 참회(懺悔)하고 관상(觀想)하는 의례는 고려 이래 성행했다. 『법화예참(法華禮懺)』에서도 경전을 외우며 불전 내부를 행도하는 것은 주전각에서 이뤄진 예참의 기본 절차였다. 후불벽 앞쪽이 삼단의례의 공간이라면 그 후면은 관음벽화를 주축으로 한 공간으로 후면의 문은 외부와 연계되었다. 불단 앞이 내당의 주공간이고 그 중심에 주불상이 위치하듯이 관음보살벽화는 불단 뒤쪽에서 진행한 의식의 구심점이었다.

불전 뒷면에 관음보살을 조형화한 중국의 예는 오대(五代), 북송대부터 출현한다. 관음보살을 주존으로 하는 의례는 송대에 체계화되었다. 남송의 역대 황제는 천축관음(天竺觀音)의 조상을 성내의 사원에 맞이해 비를 바라는 기우(祈雨) 법회를 열고 이를 '영청(迎請)' 의례로 개최했다. 선행 연구에서는 이러한 기록에 착안해 〈천수관음보살도〉는 『송회요(宋會要)』에 수록된 왕실의 불교의례를 위해 조성되었다고 보았다. 즉 타이베이(臺灣) 고궁박물원 소장 〈천수관음보살도〉, 일본 에이호지(永保寺) 소장의 〈천수관음보살도〉는 왕실 주도의 불교의례에 걸리는 불화로 해석되었다[도 5-6].[13]

또한 전쟁에서의 승리를 염원하기 위해 대형 관음상을 조성하거나, 주불전 뒷면에 조성한 사례도 요대(遼代, 916~1125), 금대(金代, 1115~1234) 사찰에서 확인할 수 있다.[14] 불전 중앙에 위치하던 불단이 점차 뒤쪽으로 옮겨지고, 배면에 문과 창호를 두는 방식은 오대산 불광사(佛光寺) 문수전, 하북성 광제사(廣濟寺)의 삼대사전(三大士殿), 산서성(山西省) 숭복사(崇福寺) 미타전(彌陀殿), 원대(元代) 청룡사(靑龍寺), 명대(明代) 석가장

도 5-6. 〈천수천안관세음보살도〉, 중국 송, 비단에 채색, 176.8×79.2cm, 대만고궁박물원.

(石家庄) 비로사(毗盧寺), 베이징(北京) 법해사(法海寺) 대웅전 등에서 찾을 수 있다. 불화의 예도 있으나 소조로 부조된 예가 많으며 배면에 문이 있는 점도 조선의 경우와 같다.

963년에 건립된 평요(平遙) 진국사(鎭國寺)의 주불전인 만불전(萬佛殿) 뒷면에는 유희좌에 정면향을 한 소조관음보살좌상이 있으며, 쌍림사(雙林寺)의 석가전 뒷면에는 붉은 연잎을 타고 바다를 가르는 소조 도해관음상이 봉안되어 있다[도 5-7]. 오대산 불광사 문수전은 1050년경 건립된 금대 전각으로, 전각의 배면에는 외부로 연결될 수 있도록 후문이 있다. 하북성 광제사의 주불전인 삼대사전은 요대 건축의 특색이 보존된 중요한 예로, 불전의 앞쪽으로 진입해 참배한 후에는 전각 배면의 문으로 나가 다른 전각으로 이어지는 동선이다[도 5-8]. 산서성 삭주(朔州) 숭복사 미타전의 후불벽에 그려진 금대 〈천수관음보살도〉 벽화 역시 같은 맥락으로 조성되었다. 구성만 차이가 있어 관음보살의 하단 왼쪽에는 길상천(吉祥天)이, 오른쪽에는 파수천(婆藪天)이 도해되어 있다.[15]

도 5-7. 주불전 뒷면에 배치된 소조관음보살좌상. 중국 오대, 산서성 진중 진국사 만불전.

산시성 오대산 불광사(佛光寺) 문수전

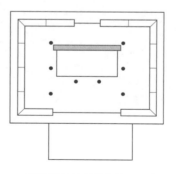

광제사(廣濟寺) 삼대사전(三大士殿)

도 5-8. 중국 전각의 평면 배치. 관음보살이 있는 후불벽과 배문(背門).

원대(元代) 이후 불전 뒷면의 관음보살상은 대부분 소조로 제작되는데, 도상은 천수관음, 수월관음, 관음삼존상 등으로 다양하다. 1336년경의 수륙화가 있는 원대 청룡사 요전(腰殿)도 후불벽 뒷면에 〈관음보살도〉를 그렸다. 명대(明代) 수륙화가 있는 하북성 석가장 비로사는 전전(前殿)인 석가전의 후불벽 뒷면에서 관음보살상을 참례하고 후문으로 나가면 수륙전인 비로전(毘盧殿)으로 들어가는 구조이다.

기존 연구에서는 후불벽을 도는 요잡이나 행도에 주목했으나, 주불전에서 진행되었던 의례의 구체적인 내용은 파악하지 못해 후불벽 뒤쪽 공간은 기능을 상실했다고 보았다. 그러나 주불전의 관음보살벽화는 조선 후기에 갑자기 출현한 것이 아니라 이미 10세기경부터 유행했던 방식이 이어진 것이다. 고려시대 이래 불전에서 개최되었던 의례와 공간의 쓰임에서 그 역할을 살펴보아야 한다.

2. 관음단과 의식

관음의례는 상단의 불보살을 청하기에 앞서 진행하는 의식의 예비절차로, 도량에 관음보살을 봉청하는 것으로 시작된다. 그 연원은 420년경 한역된 『청관세음보살소복독해다라니주경(請觀世音菩薩消伏毒害陀羅尼呪經)』(이하 『청관음경』)에서 찾을 수 있다. 『청관음경』에는 버드나무 가지인 양지(楊枝)와 정수(淨水)로 삿된 것을 제거하는 쇄수관음의 위신력에 대해 설명해놓았다. 버드나무 가지로 질병을 치유하고 근심과 재난을 사라지게 하는 관음보살의 신앙의례는 7세기 초 관음예참이라는 형태로 정례화되었다.[16]

송대 활동한 준식(遵式)은 『청관음경』을 기반으로 관음을 주존으로

도 5-9. 『법계성범수륙승회수재의궤』. 1573년 충주 공림사 개판본.

하는 참회법을 완성했다. 관음예참에는 본존상과 관음상이 함께 사용되며 양지와 정수가 필수적인 의식구였다.[17] 특히 송대에 본격적으로 체계화되는 수륙재의 예비 단계에는 버드나무 가지로 물을 뿌리는 쇄수 절차가 수용되었다. 명대 주굉(株宏)이 간행한 『법계성범수륙승회수재의궤』에서도 이 절차를 확인할 수 있다[도 5-9].[18]

수륙재는 불보살과 여러 천인, 망혼, 원귀 등을 소청하기에 결계법(結界法)을 중시한다.[19] 결계란 수행이나 의식을 위해 일정한 지역을 청정하게 하는 절차이다. 내단이 결계된 후에는 주단(主壇) 1인, 표백(表白) 2인, 재주(齋主) 1인, 향등(香燈)을 담당하는 5인만 출입할 수 있으며, 다른 이들은 휘장[帳] 바깥에서 의례에 동참할 뿐 내단에 진입할 수 없었다. 결계 후 수륙내단은 불보살을 받드는 도량이 되기에 내단을 청정하게 하는 것을 수법(修法)의 성공 여부로 삼았다. 쇄수(灑水)와 훈향(熏香)은 내단을 결계하는 방식이었다. 의식승은 향로를 잡고 불전 내부를 돌며 향을 쐬이

고 사방에 정수(淨水)를 뿌려 공중과 땅을 결계했기에 향과 정수를 담고 뿌리는 의식구가 필요했다.

도량이 결계되면 예적금강(穢跡金剛), 십대명왕(十代明王), 제석, 범천, 사천왕, 천룡팔부 등 불법을 수호하기로 서원한 이들을 부른 후 천수관음을 청해 쇄수를 진행했다.[20] 의식을 집행하는 승려는 향로를 잡고 도량을 돌아 향을 공중으로 보내고, 관음보살이 도량으로 내려와 쇄수하는 것을 관상했다. 시주와 재를 올리는 동참자들은 게송을 송하며 향로를 든 법사를 따라 도량을 돌았다.

중국의 『법계성범수륙승회수재의궤』에서는 정수와 향이 주요 의식구였으나 조선에서 간행한 『법계성범수륙승회수재의궤』에는 향은 생략되고 정수로 결계를 진행했다[도 5-9]. 본존의 강림에 앞서서 관음보살을 청하는 방식은 동일했다. 관음보살의 쇄수 절차는 조선 전기부터 설행되었다. 1496년 간행된 『진언권공』에는 먼저 법수로 사방을 청정하게 한 후 관음을 청하라고 했다. 이어지는 상세 설명에는, 이때 '군왕(君王)이 붓을 잡고 하거나 보살이 유두(柳頭)로 감로 한 방울을 쇄수'하며 대중은 대비신주(大悲神呪)를 송하고, 천수(千手)를 읽는다고 했다. 쇄수를 진행하는 주체와 절차 부분은 특히 흥미롭다.[21] 관음보살의 쇄수를 관상하는 것은 중국의 수륙재나 이후 간행된 조선 후기 수륙재의문에도 동일하나 군왕이 붓을 사용한다는 구절은 조선 전기의 의식집에서만 확인되기 때문이다.

보우의 『수월도량공화불사여환빈주몽중문답』은 『진언권공』의 작법 절차에 대한 해설서라고 볼 수 있다[도 5-10]. 의식에서 관법(觀法)을 올바르게 수행하는 것이 중요하다는 점을 강조했다. 특히 도량을 재계하기 위해 사방에 물을 뿌리는 걸수(乞水)를 '관음 앞의 걸수'로 지칭하고 절차의 교리적 의미를 상세하게 수록했다.[22] 쇄수의 주된 장소는 불전이지만 진행 동선은 전각 안과 바깥을 오가며 중정과 후랑을 두루 돈 후 다시 법당

도 5-10. 보우, 『수월도량공화불사여환빈주몽중문답』, 조선 1642년.

으로 들어온다.[23] 이후의 의식집에서 쇄수는 동방, 남방, 서방, 북방에 뿌리거나 사방찬(四方讚)으로 수록되기도 하고, 법당 내의 쇄수는 유나가 담당하고, 내정에서의 쇄수는 찰중이 진행하는 것으로 분화되기도 했다.[24] 『작법귀감』에 이르면 도량 내외를 도는 대신 법당 안을 세 바퀴 도는 것도 가능하다 하였다.

쇄수 절차는 조선 전(全) 시기의 의식집에 나타난다. 관음보살을 청해 의식에 영험함을 부여하는 내용으로, 관음찬(觀音讚), 관음청(觀音請), 산화락(散花落), 걸수게(乞水偈), 쇄수게(灑水偈)로 구성된다[표 5-2].[25] 승려와 신도가 '관음청', '산화락'과 같은 청문이나 게송을 소리 내어 암송함으로써 관음보살의 존재감은 더욱 가시화되었다. 심오한 수행의 단계에서만 만날 수 있는 관음현신이 아니라, 일정한 절차를 통해 관음보살을 현실의 도량으로 불러올 수 있게 한 것이다. '쇄수게'에서는 관음보살의 감로병에 든 법수향으로 번뇌를 제거해 청량함을 얻기를 기원한다.[26]

〈감로도〉에는 한 손은 물을 담은 단지[水盂]를 들고, 다른 손에는 붓[筆]이나 숟가락[匙], 혹은 불자(拂子)를 든 작법 승려가 도해되었다[도 5-11, 5-12]. 시식의례의 핵심은 음식을 변화시켜 영혼을 해탈할 수 있게 하

표 5-2. 의식집의 쇄수 절차[27]

	절차	내용
①	관음찬(觀音讚)	반조하여 불성을 알고 깨달음이 원만하니 관음불께서 관음의 호칭을 주십니다. 위아래로 자비력을 같게 하시어 32응신으로 진찰세계에 두루합니다.
②	관음청(觀音請)	일심으로 귀의하며 봉청하나니 천수천안 대자대비 관세음자재보살마하살이여. 오직 바라옵건대 본디 서원을 어기지 마시고 중생을 가련히 여기시사 이 도량에 임하시어 성수(聖水)의 영험함을 가지해 주소서.
③	산화락(散花落)	어젯밤에는 보타낙가산에서 관자재하시다가 오늘은 이 도량에 강림하시네.
④	걸수게(乞水偈)	금화로의 구름 같은 한 가닥 향으로 먼저 관음께 이 도량에 오시길 청하옵니다. 원컨대 병 안에 있는 감로수를 주시어 열뇌를 제거하여 청량함을 얻게 하시옵소서.
⑤	쇄수게(灑水偈)	관음보살 대의왕이여. 감로병 속의 법수향으로 나쁜 기운 씻어내어 상서로운 기운 생기고 번뇌를 제거하여 청량함을 얻게 하소서.

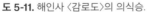

도 5-11. 해인사 〈감로도〉의 의식승.

도 5-12. 용주사 〈감로도〉의 의식승.

는 것이기에, 이 장면은 의식의 클라이맥스에 해당하는 '변식(變食)' 절차로 보아왔다. 그러나 의식집의 절차를 대입해보면, 의식승이 관음보살의 위신력(威神力)으로 쇄수하는 장면임을 유추할 수 있다.[28] 승려는 관음보살의 대행자였다. 들고 있는 도구는 붓이나 버드나무 가지, 숟가락 등 차이가 있지만, 쇄수구(灑水具)로 물을 찍어 뿌리는 장면을 포착했다는 점은 동일하다.

전중과 중랑, 외랑 혹은 전각 내부와 중정을 오가며 진행되는 쇄수 절차에서 후불벽 후면의 벽화는 도량으로 내려온 관음보살의 존재를 상징했다.

도 5-13. 「영산작법절차」, 『천지명양수륙재의범음산보집』, 조선 1723년.

『천지명양수륙재의범음산보집』의 「영산작법절차」에는 큰 불사라면 천수관음 77위의 모든 형상을 중정 왼쪽 편에 단을 설치하여 걸어놓고 의례를 진행하라고 했다[도 5-13].[29] 〈관음보살도〉를 걸고 작법을 진행한 점에서 영산작법과 관음단의 밀접한 관련성을 확인할 수 있다. 또 다른 의식집인 『자기문절차조열』에서도 야외에 마련한 영산단에 갖춰야 할 불화를 〈영산회상도〉와 〈관음보살도〉 계통으로 나누었다.[30]

조선시대 불교의례에서 〈영산회상도〉와 〈관음보살도〉는 영산단과 관음단을 상징했다[도 5-14, 5-15]. 19세기 후반에는 〈석가설법도〉 하단에 〈관음보살도〉가 결합된 도상이 그려졌다. 〈영산회상도〉와 관음보살의 결합은 괘불의 도상에서도 나타난다. 중국에서 쇄수는 수륙재의 한 절차였다면, 조선시대의 쇄수 절차는 수륙재뿐만이 아니라 영산작법의 예비 의

도 5-14. 〈석가설법도〉, 조선 19세기, 비단에
채색, 121.0×170.8cm, 목아박물관.

도 5-15. 〈괘불도〉, 조선 1885년, 비단에 채
색, 548.0×353.5cm, 남양주 내원암, 경기
도유형문화재.

례로도 설행되었다는 점에서 특이점을 찾을 수 있다.

3. 〈관음보살도〉 벽화의 유형

쇄수는 중국에서는 수륙재의 예비 단계였으나 우리는 영산작법의 절차로 수용했으며, 〈관음보살도〉 벽화가 그려진 곳을 관음단으로 인식했다[도 5-16].[31] 후불벽 뒤쪽 공간의 활용에서 〈관음보살도〉 벽화의 기능을 파악할 수 있다. 의례가 시작되면, 쇄수로써 관음단에서 예비 절차를 치른 후 불전의 중앙에 놓인 상단으로 이동해 제 불보살에 대한 권공을 행했다. 관음벽화가 모셔진 곳은 불전 내부의 단을 돌며 진행하는 의식의 동선상에서도 중요한 위치였다.

주불전의 후불벽 관음벽화는 극락전, 대웅전, 대적광전 등 다양한 주전각에서 나타난다[표 5-3].[32] 무위사 극락전의 관음보살벽화를 제외하면 대체로 임진왜란과 병자호란 이후에 재건된 전각에 그려졌다. 그러나 〈관음보살도〉 벽화의 수요 자체는 조선 후기에 주불전을 재건하기 이전부터 뚜렷하게 나타난다. 조선 전기부터 불전의 앞면으로 진입해 퇴공(退供)하는 방식이 자리 잡았다.[33] 불단의 앞쪽이 중정을 향해 확장될 수 있었다면 뒤쪽 역시 배면을 통해 외부로 연결되는 개방성이 있었다. 전각 뒤편의 문은 공양구나 의식구를 옮기거나 소임승이 전각 내외부를 이동하며 의식을 진행하는 데 사용되었다[도 5-17]. 의식 진행 시 증명(證明), 회주(會主), 법주(法主), 인도(引導), 종두(鐘頭), 어산(魚山) 등 승려의 소임은 세분화되었고, 다수의 승려와 재자(齋者), 시주(施主)가 역할을 맡아 불전에 출입했다.

〈관음보살도〉 벽화는 다양한 유형의 도상으로 제작되었다. 중생을 구

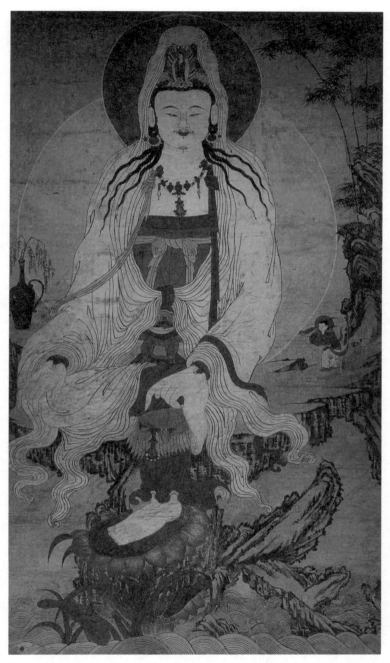

도 5-16. 〈백의관음보살도〉 벽화, 조선 19세기, 흙벽에 종이를 바르고 채색, 마곡사 대광보전 후불벽 후면.

표 5-3. 조선시대 주불전의 〈관음보살도〉 벽화

소장사찰	연대	봉안처	재질
강진 무위사 백의관음도	1476년경	극락전 후불벽 후면	흙벽에 색
김제 금산사 백의관음도	1635년경	대적광전 후불벽 후면	흙벽에 색
청도 운문사 관음보살도	1653년경	대웅보전 후불벽 후면	흙벽에 색
양산 신흥사 관음삼존도	1657년경 (전각중수)	대광전 후불벽 후면	흙벽 위 종이에 색
순천 동화사 관음보살도	1662년경	대웅전 후불벽 후면	흙벽에 색
완주 위봉사 백의관음도	17세기경	보광명전 후불벽 후면	흙벽에 색
여수 흥국사 백의관음도	1690년경	대웅전 후불벽 후면	흙벽 위 종이에 색
김천 직지사 수월관음도	1735년경	대웅전 후불벽 후면	흙벽에 색
창녕 관룡사 수월관음도	1749년경 (1833년)	대웅전 후불벽 후면	흙벽에 색
구례 천은사 백의관음도	1774년경	극락보전 후불벽 후면	흙벽에 색
공주 마곡사 백의관음도	1788년경 (19세기)	대광보전 후불벽 후면	흙벽 위 종이에 색
부안 내소사 백의관음도	18세기경	대웅보전 후불벽 후면	흙벽에 색
경주 불국사 관음삼존도 (어람관음, 백의관음도)	18세기	대웅전 후불벽 후면	흙벽에 색
보성 대원사 백의관음도	18세기?	극락전 동서측벽 상부	흙벽에 색

제하기 위해 현신(現身)한 좌상 형식의 관음보살은 벽화에서 선호된 전통적인 도상으로서, 조형화된 사례도 10세기에서부터 나타난다. 정병(淨瓶)과 버드나무 가지를 들거나 두 손을 교차해 염주를 든 입상 형식 역시 지속적으로 조성되었다. 순천 동화사 대웅전의 〈관음보살도〉는 두 팔을 벌려 쇄수를 진행하는 관음의 역할을 보다 직접적으로 보여준다[도 5-18]. 이 도상 역시 15세기에 간행된 「관세음보살보문품」에서 연원을 찾을 수 있다.

　　도량에 현현(顯現)하는 관음보살의 이미지는 조선 전기 이래 유포되었던 관음신앙 관련 불서와 의식집을 통해 유통되었다. 『제진언집(諸眞言集)』에 수록된 『불정심경(佛頂心經)』에는 두 가지 유형을 모두 확인할 수

도 5-17. 주불전 배면의 문. 순천 선암사 대웅전.

도 5-18. 순천 동화사 후불벽 〈관음보살도〉.

있다. 상권에는 버드나무 가지와 정병을 들고 구름을 타고 나타난 관음보살상이 도해되었으며 하권에는 백의관음보살이 서 있다. 1462년에 간행된 『관음현상기(觀音現相記)』에서도 유사한 도상을 확인할 수 있다.[34] 이 책은 세조가 양평 상원사에 행차했을 때 백의관음이 현상(現相)한 이적(異蹟)을 기록하도록 한 것이다. 세조는 관음보살상을 만들어 상원사에 봉안했으며, 그때의 장면을 그림으로 그려 나라 안에 두루 반포하게 했다 [도 5-19].[35]

전통적인 〈수월관음보살도〉 유형은 고려 이래의 전통 형식을 따르면서 명대 『묘법연화경』 등의 유입으로 새로운 도상이 추가되었다.[36] 치병(治病)의 기능을 강조하는 〈백의관음보살도〉 형식도 널리 그려졌다[도 5-20].[37] 직지사 대웅전의 〈수월관음보살도〉는 『불정심다라니경』 변상도에서처럼 용왕, 위태천, 앵무새와 같은 도상을 추가했다.[38]

신흥사 대적광전 〈관음삼존도〉, 불국사 대웅전 후불벽의 〈관음삼존도〉는 백의관음, 어람관음처럼 대중적으로 인기를 누린 도상을 수용한 사례다.[39] 또한 제천 신륵사 극락전, 범어사 대웅전, 보성 대원사 극락전이나 청도 운문사 대적광전처럼 선종의 창시자인 달마와 함께 그려지거나 혜가(慧可)의 '설중단비(雪中斷臂)' 설화를 그린 〈혜가단비도(慧可斷臂圖)〉와 대칭으로 도해되기도 했다.

〈관음보살도〉의 도상은 이처럼 특정 도상을 고수하기보다는 다채롭게 전개되었다. 『진언권공』에서 '천수관음에서 천수는 관음의 형상이 아니라 능력'이라는 언급도 이런 추론을 뒷받침한다. 주불전에 그려진 〈관음보살도〉는 점차 의례를 위한 관음단의 존격이라는 의미가 옅어지고 불전을 장엄하는 소재의 하나로 인식되었다. 그려진 위치도 후불벽면에서 불전의 좌우 측벽이나 출입문 위쪽 등으로 확장되었지만, 의례에서 관음보살의 역할은 축소되지 않았다.

도 5-19. 『관음현상기』, 조선 1462년, 서울대학교 규장각 한국학연구원.

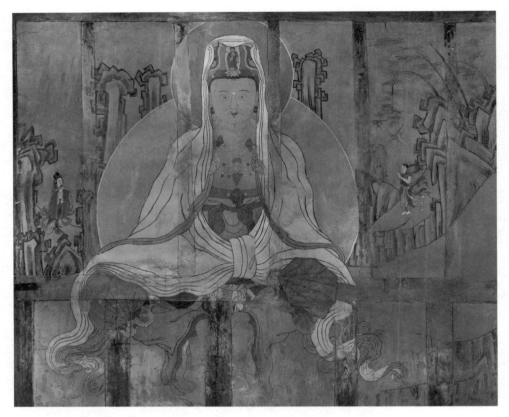

도 5-20. <백의관음보살도> 벽화, 조선 후기, 내소사 대웅보전 (『내소사 대웅보전 후불벽 백의관음보살 벽화 문화재지정신청 보고서』 부안군, 2023, p.61).

　　이상에서 불전 내부에서 작법의 예비 절차였던 쇄수 절차와 연관해 <관음보살도> 벽화의 기능을 살펴보았다. 후불벽 <관음보살도> 벽화는 관음보살을 봉청해 도량을 결계하는 관음의례와 밀접한 관련이 있다. 주불전에 그려진 <관음보살도>는 상단권공을 올리기 전 도량을 청정하게 하는 의례의 존격으로, 원통전에 봉안된 <관음보살도>와는 다른 역할이었다. 이처럼 봉안 공간과 신앙 의례의 맥락에서 살펴보면 기존에 알지 못했던 불화의 기능을 새롭게 인식할 수 있다.

3부

세 개의 단, 세 점의 불화

6

이름보다도 널리 알려진 별명, 상단탱

1. 불상 뒤에 거는 그림, 후불탱

조선시대 사찰은 중국의 수륙전처럼 의식 전용 공간을 마련하는 대신 주불전을 활용하는 방식을 택했다. 사찰의 참배객이라면 반드시 들르는 주불전에 삼단을 상설화하고, 각 단에 맞는 불화를 걸었다. 불상을 중심으로 주불전 내의 공간과 설비를 지칭하는 용례가 많은 것도 이러한 사정과 관련 있다. 불상 뒤의 벽을 '후불벽'으로, 상단에 거는 상단탱을 '불상 뒤에 거는 그림'이란 의미로 '후불탱(後佛幀)'으로 부르는 것이 대표적이다. 중단이나 하단용 불화에는 없는 또 하나의 별명이 있는 셈이다[도 6-1].

후불이라는 용어는 16세기부터 나타난다. 일본 쓰시마(對馬)의 지푸쿠지(持福寺)에 소장되어 있는 〈석가설법도〉(1563)의 화기에는 불상을 '상불(象佛)'로 불화는 '후불(後佛)'로 지칭하고, 불상과 불화 제작을 맡은

도 6-1. 주불전의 상단 불화, 울진 불영사 대웅전.
굉원 등, 〈영산회상도〉, 조선 1735년, 비단에 채색, 396×372cm, 보물. ©김선행

승려 역시 각각 '후불화원(後佛畵員)'과 '상불화원(象佛畵員)'으로 구분했다.[1] 후불화는 다양한 불전의 상단 불화를 가리키는 말로 사용되었다. 일본 지죠인(地藏院) 소장 〈아미타불도〉는 '미타후불'로 명명되었으며 일본 곤카이코묘지(金戒光明寺) 소장 〈삼불회도〉(1573)는 '승당 후불탱(僧堂後佛幀)'으로 조성되었다.

상단 불화는 도상이나 구성을 선택할 때 앞에 놓인 불상과 밀접하게 연관되어 있었다. '불상 뒤[後佛]에 거는 불화'라는 명칭에서도 알 수 있듯이 불단에 놓인 불상이 단독상인지 삼존인지는 상단 불화를 조성할 때 영향을 미쳤다. 이에 비해 중단이나 하단 불화는 대체로 상 없이 불화만 봉안된다. 주불전으로 대웅전의 비율이 가장 높은 만큼 석가모니불의 설법

도 6-2. 돌에 새겨진 사적비는 과거의 불사 기록을 전해준다. 〈선암사 중수비〉, 조선 1707년, 전남 유형 문화재, 순천 선암사.

회를 도해한 〈영산회상도〉의 비중이 크다. 이외에도 〈삼세불회도〉, 〈삼신 불회도〉, 〈아미타불회도〉와 같은 주제도 상단탱으로 조성되었다.[2]

　1636년에 세워진 「송광사개창비(松廣寺改創碑)」에는 '후불(後佛)', '괘 불(掛佛)', '각탱(各幀)'을 조성했다고 하여 상단 불화는 '후불', 그 밖의 다 른 불화는 '각탱'으로 구별했다. 문헌이나 책은 세월을 이기지 못하고 소 실되었지만, 돌에 새겨진 사적비는 사라지지 않고 과거의 불사 기록을 전 해주는 중요한 자료다[도 6-2]. 승려 약휴(若休, 1664~1738)의 주도로 1698 년부터 8년에 걸쳐 선암사를 중수한 기록을 담은 〈선암사 중수비〉도 그 대표적인 사례 중 하나로, 새로 조성한 불상만도 60여 구에 달했다. 임진

왜란과 병자호란 이후, 전국적으로 빈번하게 이루어진 재건 불사에서 불화는 불상 봉안을 마친 후에 조성되었다.

　　벽암 각성(碧巖覺性, 1575~1660)의 문도(門徒)가 주관한 고흥 능가사의 재건 내역을 예로 살펴보자. 임진왜란으로 소실된 사찰을 다시 복구하기까지의 과정과 이를 가능하게 했던 이들이 「능가사사적비(楞伽寺事蹟碑)」에 새겨 있다. 불에 타 사라진 전각을 다시 짓고 불상을 조성해 개금하고 불단을 덮는 탁의(卓衣)를 제작하는 세세한 불사를 위해 수십 명의 인원이 동참했다.

> … **佛像**化主英惠 金化主信熙天日 一岑 **新改金兼後佛幀**化主聰演 別座湛敬 **錦卓衣**化主信熙 **新備**化主雷習 **各法堂丹靑**化主惠英 別座明印 **八相殿**化主柏庵性聰與敏淨 **佛像**化主太烟 別座自烟 **後佛八相幀**化主信益 別座雄習 **應眞堂**化主尙宗 別座懷益 **佛像十六羅漢**化主尙機 別座梵日 **後佛幀**化主震烔 別座戒益 **中下壇使五路幀**化主惠英 **靈山殿**化主宗眼 **佛像後佛幀**化主坦海 別座萬行 **十王殿**化主信贊 別座梵日 **王像**化主天日 別座勝文 **改綵**化主永閑 別座斗演 **香爐殿迎請堂**化主信悟 **各房畵佛幀**化主吳廷柱 鄭世喬 **掛佛幀三藏幀**化主無用 秀演與義軒 別座敏淨 **大帝釋幀及十王各貼** 化主融淨 …
>
> 　　　　　　　　　　 –「능가사사적비(楞伽寺事蹟碑)」 중 불사 내역(*굵은 글씨)

　　그중 불화 목록을 보면, '대웅전 후불탱', '팔상전 후불팔상탱', '응진당 후불탱', '중하단 사오로탱(使五路幀)', '영산전 후불탱', 각방의 '불탱', '괘불탱', '삼장탱', '대제석탱', '시왕각첩(十王各貼)'을 다시 그렸다고 했다.[3] 각 전각의 상단에 걸리는 예배화는 후불탱이나 후불화로 불렸다. '명부전 후불탱'으로 기록된 용연사 〈지장보살도〉(1711), '관음전 상단후불'로 기록된 운흥사 〈관음보살도〉(1730)처럼 명부전, 관음전의 상단탱도 후

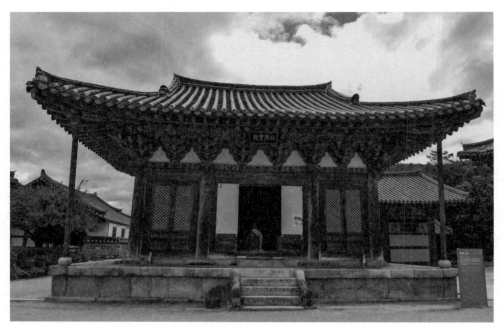

도 6-3. 전각 명칭과 상관없이 상단에 걸리는 불화는 후불탱으로 불렸다. 통도사 극락보전. ©김선행

불화로 명명되었다.

중단과 하단 불화는 시간이 흐르면서 단의 위치가 바뀌거나 애초에 봉안되었던 주제가 바뀌는 경우도 있었다. 이에 비해 상단 불화는 새로 그려지더라도 앞에 놓인 불상의 도상을 따랐다. 의례의 변화가 있다고 해서 다른 존격으로 대체되지 않았지만, 아주 드물게 예외가 나타나기도 했다. 화엄사 각황전에 봉안되어 있는 불상과 그 뒤편에 걸린 상단탱의 조합은 일치하지 않는다. 불화를 새로 그리면서 불상의 존명을 오해했기 때문이다.

화엄사의 재건은 1699년 왕실의 후원을 받아 백암 성총(栢庵性聰, 1631~1700)의 주도로 시작되었다[도 6-4]. 백암 성총이 그 완공을 보지 못하고 타계한 후에는 제자인 계파 성능(桂坡 性能)이 계승했다. 각황전

도 6-4. 화엄사 각황전, 일제강점기 촬영, 국립중앙박물관 소장 유리건판.

은 1702년에 완공되었고, 1703년에는 삼불과 사보살상이 완성되었다[도 6-5].⁴ 당시 조성되었을 후불탱은 현존하지 않고 기록만이 전하는데, 무용 수연(無用秀演, 1651~1719)의 「화엄사장육전중수경찬소(華嚴寺丈六殿重修 慶讚疏)」에 의하면 '삼여래사보살초상(三如來四菩薩肖像)'을 갖추었음을 알 수 있다.⁵

세월이 흘러 이때의 상단탱을 대체할 불화가 다시 그려진 것은 1860 년이었다. 화승 익찬(益贊)은 〈석가모니불회도〉와 〈아미타불회도〉, 〈약사 불회도〉를 각각 한 폭에 그렸다. 즉 각황전의 불상을 석가불, 아미타불, 약사불로 인식하고, 후불화로 〈삼세불회도〉를 조성한 것이다. 각황전에 들어온 참배객은 오른쪽 두 번째 손가락으로 땅을 가리키는 수인(手印)에

도 6-5. 각황전에 봉안된 불상과 불화, 조선 1703년, 보물, 구례 화엄사 각황전.

서 중앙의 상이 석가모니불임을 알 수 있지만 좌·우측의 두 여래는 도상
이 같아 존명을 구분할 수 없다. 대신 불화를 통해 앞에 놓인 상이 석가
모니불[도 6-7], 아미타불[도 6-6], 약사불[도 6-8]의 조합이라고 생각하게
된다.

　　그런데 익찬에게 불화 조성을 의뢰할 때 불상은 삼세불로 잘못 인식
된 것이었다. 조사 과정에서 발견된 발원문을 보면 1703년에 '삼여래'는
영산교주 석가모니불(靈山敎主釋迦牟尼佛), 극락도사 아미타불(極樂敎主阿
彌陀佛), 증청묘법 다보불(證聽妙法多寶佛)로 조성되었으며 '사보살'은 대지
문수(大智文殊), 대행보현(大行普賢), 대비관음(大悲觀音), 대성지적(大聖智
積)보살이었다.[6] 1860년 후불탱을 새로 그리면서 약사불로 보았던 불상은
150여 년 전에 다보불로 신앙되었던 것이다.

도 6-6. 익찬 등, 〈아미타불회도〉, 조선 1860년, 비단에 채색, 670×400cm, 화엄사 각황전.
도 6-7. 익찬 등, 〈석가모니불회도〉, 조선 1860년, 비단에 채색, 675×394.5cm, 화엄사 각황전.
도 6-8. 익찬 등, 〈약사불회도〉, 조선 1860년, 비단에 채색, 662×400cm, 화엄사 각황전.

불상 발원문에는 불상의 명칭과 각 상을 조각한 승려를 기록했다. 불상은 팔영산(八影山) 색난(色難), 조계산(曹溪山) 충옥(沖玉), 능가산(楞伽山) 일기(一機) 등 여러 조각승의 협업으로 만들어졌다. 팔영산 사문 색난은 석가여래와 관음보살을, 조계산 사문 충옥은 다보불과 문수보살을, 능가산 사문 일기는 미타불을, 웅원(雄遠)은 보현보살을, 추붕(秋朋)은 관음보살을, 추평(秋平)은 지적보살을 맡아 조성했다.

석가불, 다보불, 아미타불의 삼불에 문수보살과 보현보살, 관음보살의 조합은 영산회거불(靈山會擧佛)에서 봉청되는데, 세지보살 대신 지적보살(智積菩薩)이 있다는 점만 다르다. 지적보살은 '영산회중백팔상당수(靈山會中百八上堂數)'에서 증명(證明)을 맡은 다보불의 시자(侍者)로, 『법화

경』의「제바달다품(提婆達多品)」에도 등장한다. 석가모니불·다보불·아미타불에 사보살이 결합된 칠존은 영산회상의 불보살을 대표한다. 이 조합의 근거는『오종범음집』을 위시한 의식집에서 찾을 수 있다.

이처럼 18세기 초 각황전 내부는 영산회상에 봉청하는 존상을 봉안해놓는 공간으로 계획되었으나 세월이 흘러 다시 중수하게 된 19세기 후반에는 다보불을 약사불로 오인했다.[7] 도상을 구별할 수 있는 특징이 분명하지 않은 이유 때문이기도 했지만, 시간이 흐르면서 삼존불로 조합된 불상에 대한 인식과 신앙이 달라졌기 때문이다.

1430년경 무위사 극락전 〈아미타여래삼존도〉, 1435년경에 조성된 안동 봉정사 대웅전 〈석가설법도〉는 벽화로 조성된 상단 불화의 사례다[도 6-9]. 구성과 배치는 당시 유포되었던 경전에 수록된 변상도와 유사점이 많다.[8] 변상도는 1405년의 안심사 간행 〈법화경변상도〉, 화암사본 법화경(1443년)의 번각본으로 1572년 대승사에서 간행된 〈묘법연화경 변상도〉 등이 대표적이다[도 6-10].[9]

벽화를 대신하는 족자 형식의 상단탱은 16세기경부터 나타난다. 동아대학교박물관 〈석가설법도〉(1565), 일본 오사카 시덴노우지(天王寺) 〈석가설법도〉(1587), 미국 시카고 박물관 〈석가설법도〉 등 16세기의 현존 불화는 주로 국외에 전한다[도 6-11]. 국내에 현존하는 탱화는 1686년 청도 대비사 〈영산회상도〉, 1688년 쌍계사 〈석가설법도〉, 1693년의 흥국사 〈석가설법도〉, 1699년의 동화사 극락전 〈아미타불회도〉 등 17세기 이후의 불화가 대부분이다[도 6-12, 6-13].[10]

전란 직후 조성된 불상은 비교적 규모가 작았기에, 그 뒤편에 걸리는 후불화는 불상을 보완하는 성격이 강했다. 흥국사, 쌍계사 〈석가설법도〉에서 불화에 그려진 석가모니불은 앞에 놓인 불상보다 크다. 여수 흥국사의 경우 1624년 대웅전을 중수하고 1628년에서 1644년에 걸쳐 목

도 6-9. 〈영산회상도〉, 조선 1435
년경, 흙벽에 채색, 307×351cm,
보물, 안동 봉정사 대웅전.

도 6-10. 〈묘법연화경 변상도〉, 조
선 1572년, 대승사 간행본.

도 6-11. 〈영산회상도〉, 조선 16세
기, 마본채색, 279.0×274.0cm,
일본 고쇼지(興正寺).

도 6-12. 해웅, 의균 등, 〈영산회상도〉, 조선 1686년, 삼베에 채색, 348.2×301.3cm, 보물, 청도 대비사.

조 석가삼존상을 갖추고도 50여 년이 지난 1693년에야 후불화를 조성했다.[11] 사찰 재건은 기금 마련의 어려움으로 한번에 이룰 수가 없었다. 불상은 불화의 주존을 가리지 않기에 석가모니불은 상과 그림이라는 매체

도 6-13. 천신 등, 〈영산회상도〉, 조선 1693년, 삼베에 채색, 458.0×407cm, 보물, 여수 흥국사 대웅전.

로 두 번 출현하게 되나 부감(俯瞰)적인 구도 안에서 하나의 존재로 인식
되었다.

반면에 조선 후기에 들어서면 주불전에 대형 소조불상처럼 압도적인

도 6-14. 화엄사 대웅전에 봉안된 불상과 불화.

규모의 불상을 갖추면서 불화의 주존은 예배자에게 인식되지 않았다. 불화에 그려진 본존은 불상으로 인해 가려져 본존 주변의 협시보살과 권속만이 식별되었다[도 6-14]. 설법회의 여러 성중은 기념사진을 찍듯이 본존의 광배 좌우 측과 그림의 최상단까지도 배치되었다. 화엄사 대웅전 〈삼신불회도〉(1757)에서 볼 수 있듯이 어차피 가려지기에 그림 하단을 여백으로 남기는 경우도 생겼다[도 6-15~17].[12]

　　이러한 구성은 불보살의 위계를 엄격하게 이단으로 구분하던 고려불화나 조선 전기 불화에서는 보이지 않던 조선 후기 불화의 특징으로 언급되어왔다[도 6-18].[13] 그러나 기림사 대적광전의 소조삼존상과 그 뒤편에 걸린 불화를 살펴보면, 불화의 양식 변화는 불화가 걸린 공간과 앞에 놓인 불상과의 관계라는 물리적 조건에서 비롯된 것임을 알 수 있다[도

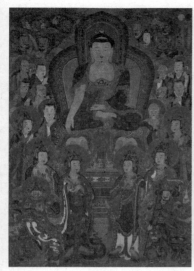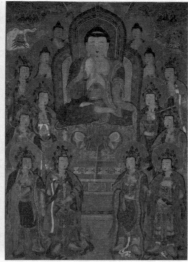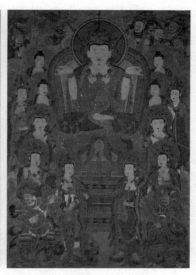

도 6-15. 의겸 등, 〈석가모니불회도〉, 조선 1757년, 비단에 채색, 437×297cm, 보물, 화엄사 대웅전.
도 6-16. 의겸 등, 〈비로자나불회도〉, 조선 1757년, 비단에 채색, 437×294cm, 보물, 화엄사 대웅전.
도 6-17. 의겸 등 〈노사나불회도〉, 조선 1757년, 비단에 채색, 437×296cm, 보물, 화엄사 대웅전.

6-19~21]. 통상 불화는 예배상을 갖춘 후 조성하기에 불상을 염두에 두고 화면의 구도를 조정하게 된 결과이다. 의례의 정비는 불상과 상단 후불화의 결합 방식에도 영향을 미쳤다. 다음 장에서는 주불전의 상단의례가 불화에 미친 변화를 살펴보겠다.

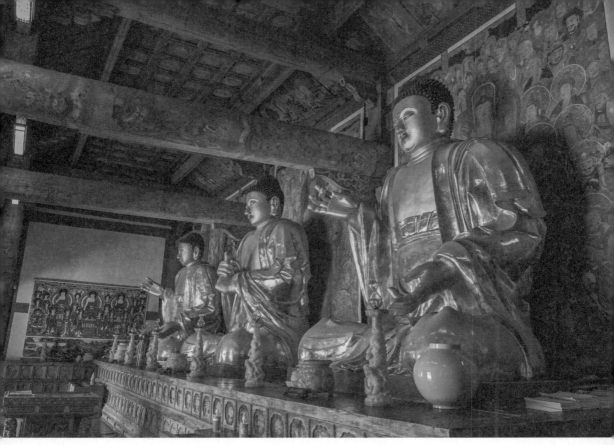

도 6-18. 경주 기림사 대적광전의 〈소조비로자나삼존불상〉과 〈비로자나삼존불회도〉,
〈소조비로자나삼존불상〉, 조선 1546년 이전, 높이 335cm, 보물, 기림사 대적광전. ©김선행

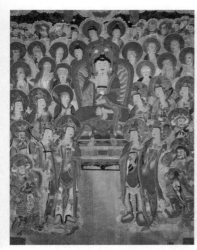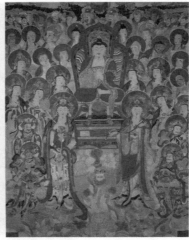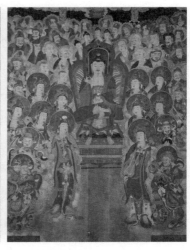

도 6-19. 천오 등, 〈아미타불회도〉, 조선 1718년, 415×313cm, 보물, 기림사 대적광전.
도 6-20. 천오 등, 〈비로자나불회도〉, 조선 1718년, 425×316.5cm, 보물, 기림사 대적광전.
도 6-21. 천오 등, 〈약사불회도〉, 조선 1718년, 402×312.5cm, 보물, 기림사 대적광전.

2. 상단 의례의 정비와 불화

작법절차와 영산작법

불보살을 봉청해 공양을 올리는 의례[上壇勸供]는 1496년 간행된 『진언권공』에 「작법절차」라는 항목으로 수록되었다.[14] 절차는 법당에 나아가 공양을 올리는 '진공(進供)'으로 시작된다. 향, 등, 꽃, 과일, 차, 쌀 등 육법공양을 올린 후에는 단을 물리며 나오는 '퇴공(退供)'으로 이어진다.[15] 상단과 중단, 하단의 방식이 거의 동일한데 각각 상위권공(上位勸供), 중위권공(中位勸供), 그리고 하단에 대한 권공은 시식의(施食儀)라는 절차로 구성되었다.

권공의식의 절차와 진언, 게송은 16세기 이후에는 『작법절차』, 『영산

대회작법절차』라는 표제로 발간되었다.『오종범음집』,『천지명양수륙재의범음산보집』과 같은 의식모음집에는「영산작법(靈山作法)」으로 수록되었다[도 6-22]. '작법절차'에 영산회의 성격을 강조하는 내용이 추가된 영산작법은 이후 상단의례의 동의어로 인식되었다.[16]

도 6-22.「영산작법절차」, 조선 1723년, 『천지명양수륙재의범음산보집』.

영산작법은 인도 영축산(靈鷲山)에서 『법화경』을 설했던 석가세존의 설법회를 절차화한 내용으로 구성되어 있다. 불전을 항구적인 영산회상으로 상징하고 의식이 개최되는 도량 역시 영산회상으로 재현했다. 영산재는 오늘날 영혼을 천도하는 대표적인 의식으로 유네스코 인류무형문화유산으로 등재되었다[도 6-23]. 영산재에는 해금, 북, 장구, 거문고 등 여러 악기와 범패(梵唄)가 연주되며 바라춤, 나비춤, 법고춤이 펼쳐진다. 스님과 대중이 주고받는 화청(和唱)은 의식의 진행을 유연하게 이끈다.

조선시대의 영산작법은 현행 영산재와 같은 독립된 의식이 아니라 불보살단에 올리는 상단권공(上壇勸供)이자 본격적인 재를 지내기에 앞서서 행하는 재전작법(齋前作法)이었다.[17] 총 7일에 걸쳐 진행하는「자기문[仔夔文兼七晝夜作法規]」의 구성을 보면, 매 의식은 낮에 지내는 것과 밤에 지내는 의식으로 구분된다. 즉 의식 날 아침에 영산작법을 치룬 후 도량에 마련된 각 단으로 이동해 본재(本齋)를 치뤘다.

의식 절차의 한 단계인 '거불(擧佛)'에서도 상단의례는 영산작법으로 인식되었다. 거불은 불보살의 명호(名號)를 소리 내어 부름으로써 이들이

시련(侍輦): 영산재의 봉청대상을 의식도량으로 모셔오는 의식

괘불이운(掛佛移運): 괘불을 도량으로 옮길 때 행하는 의례

대령(對靈): 천도의식 전에 영혼을 불러 대기하며 법식의 공양을 받는 절차

설단(設壇): 도량에 마련된 야외 의식단과 장엄

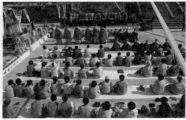

중정에서 의식에 동참하는 신도들

상단권공: 불보살단에 올리는 공양의례

나비춤: 큰 고깔을 쓰고 나비처럼 긴 소매가 달린 장삼을 입고 추는 불교의식 무용

법고춤: 승려가 법고를 두드리며 추는 작법무(作法舞)

봉송(奉送): 의식이 끝난 후 불보살과 영혼을 전송하는 절차

도 6-23. 영산재, 국가무형문화재, 유네스코 인류무형문화유산.

의식을 베푸는 곳에 강림했음을 상징한다. 의식집의 '거불' 절차에 수록된 대상을 살펴보면 눈에 띄는 변화를 확인할 수 있다[표 6-1].

『진언권공』에는 법화거불(法華擧佛), 화엄거불(華嚴擧佛), 참경거불(懺經擧佛), 미타참거불(彌陀懺擧佛), 지장경거불(地藏經擧佛)이 기록되어 있다 [도 6-24]. 거불 절차는 『법화경』, 『화엄경』, 『참경(懺經)』, 『미타참경(彌陀懺

표 6-1. 상단 거불 절차의 변화

	『진언권공』(1496년)		『오종범음집』(1661년)
법화거불 (法華擧佛)	영산교주 석가모니불(靈山教主 釋迦牟尼佛) 증청묘법 다보여래(證聽妙法 多寶如來) 극락도사 아미타불(極樂導師 阿彌陀佛) 문수보현대보살(文殊普賢大菩薩) 관음세지대보살(觀音勢至大菩薩) 영산회상불보살(靈山會上佛菩薩)	➡	법화거불 영산교주 석가모니불 증청묘법 다보여래 극락도사 아미타불 문수보현대보살 관음세지대보살 영산회상불보살
화엄거불 (華嚴擧佛)	화엄교주 비로자나불(華嚴教主 毘盧舍那佛) 원만보신 노사나불(圓滿報身 盧舍那佛) 천백억화신 석가모니불(千百億化身 釋迦牟尼佛) 보현문수대보살(普賢文殊大菩薩) 관음세지대보살(觀音勢至大菩薩) 화엄회상불보살(華嚴會上佛菩薩)		
참경거불 (懺經擧佛)	흥자시적 미륵존불(興慈示寂 彌勒尊佛) 시멸도생 석가모니불(示滅度生 釋迦牟尼佛) 문수보현대보살(文殊普賢大菩薩) 무변신관세음보살(無邊身觀世音菩薩) 용화회상불보살(龍華會上佛菩薩)		
미타참거불 (彌陀懺擧佛)	일대교주 석가모니불(一代教主 釋迦牟尼佛) 극락도사 아미타불(極樂導師 阿彌陀佛) 관음세지대보살(觀音勢至大菩薩) 청정대해중보살(淸淨大海中菩薩) 미타회상불보살(彌陀會上佛菩薩)		
지장경거불 (地藏經擧佛)	일대교주 석가모니불(一代教主 釋迦牟尼佛) 유명교주 지장왕보살(幽冥教主 地藏王菩薩) 문수보현대보살(文殊普賢大菩薩) 관음세지대보살(觀音勢至大菩薩) 도리회상불보살(忉利會上佛菩薩)		

經)』, 『지장경(地藏經)』에 기반하는데, 모두 천도의식과 관련 깊은 경전이다. 법화거불인 '영산회상불보살(靈山會上佛菩薩)'을 필두로, 화엄거불에서는 '화엄회상불보살(華嚴會上佛菩薩)', 참경거불에서는 '용화회상불보살(龍華會上佛菩薩)', 미타참거불에서는 '미타회상불보살(彌陀會上佛菩薩)', 지장경거불에서는 '도리회상불보살(忉利會上佛菩薩)'을 청했다.

영산회상불보살은 고려 말부터 천도의례의 대표 경전으로 사용된

도 6-24. 의식도량에 존상을 부르는 '거불' 절차. 조선 1496년, 『진언권공』, 서울대학교 규장각 한국학연구원.

『법화경』에 근거한다. 『화엄경』에 기반한 화엄회상불보살과 비로자나불, 노사나불, 석가모니불의 삼신불은 조선시대 천도재로 설행된 수륙재와 예수재에서 상단에 봉청되었다.[18] 용화회상불보살을 부르는 참경 거불은 『자비도량참법(慈悲道場懺法)』과 관련 깊다.[19] 『자비도량참법』은 고려 초에 유입된 이래 종파를 초월해 널리 유포되었다.[20] 고려 말 미수(彌授, 1240~1327)의 『자비도량참법술해(慈悲道場懺法述解)』를 참고하면, 매 권의 참법을 시작할 때마다 삼세제불(三世諸佛)에게 예경한 후 '본사(本師) 석가모니불'과 '당래(當來) 미륵존불'을 부른다. 이들은 용화회상의 불보살로 인식된 존격이다[도 6-25].

　　법화거불, 화엄거불, 미타참거불, 그리고 지장경거불에 봉청되는 이들은 영혼을 천도할 수 있는 힘을 지녔다고 신앙되었다. 나암 보우가 돌아가신 어머니를 천도하기 위해 경전을 간행하고 발문을 적은 「천모인경발(薦母印經跋)」에서는 어머니의 소상(小祥)에 『지장경』, 『참경』, 『법화경』, 『부모은중경』을 1부씩 찍어낸 기록을 찾을 수 있다. 「천망소자소(薦亡小子

도 6-25. 『자비도량참법』, 조선 1474년, 국립중앙도서관.

疏)」는 세자가 역병에 걸려 죽은 후 사십구재를 거행했을 때의 글로, 세자의 명복을 빌며 『법화경』, 『지장경』, 『참경』을 각 21부씩 간행해 봉은사·봉선사·청평사에 나누어 보관하도록 했다. 거불에 호명되는 불보살들은 조선 전기부터 세상을 떠난 이의 영혼을 위해 동원할 수 있는 존재로 인식되었다.

『영산대회작법절차』(1613)의 거불 편에도 『진언권공』과 동일한 불보살이 청해졌다. 그런데 1661년에 간행된 『오종범음집』에 오면 다양한 불보살을 의식도량에 초청하는 대신 법화거불만을 청하게 된다[도 6-26]. 이는 상단의례가 영산작법으로 정비되면서 나타난 결과이다[표 6-1].

법화거불에는 '영산교주 석가모니불', '증청묘법 다보여래', '극락도사 아미타불'의 세 여래를 청한다. '영산교주 석가모니불'은 영축산에서

도 6-26. '거불', 『오종범음집』, 조선 1661년, 범어사 성보박물관.

『법화경』을 설한 석가모니불이며, '증청묘법 다보여래'는 다보여래가 석가의 설법이 뛰어난 묘법임을 찬탄하며 땅 속에서 칠보탑을 솟아나게 했다는데서 연원한다. 다보여래는 본원력으로 여러 부처가 『법화경』을 설하실 때마다 칠보탑을 드러내어 그 설법을 증명했다.[21] '극락도사 아미타불'은 극락을 다스리는 교주 아미타불에게 머리 숙여 경의를 표한다는 뜻이다. 이들의 이름을 부르는 거불 절차는 평소보다 음을 길고 천천히 뽑아 진행한다.

법화거불로 영산회상에 모인 팔만 여 명의 청중은 석가모니불·다보불·아미타불의 삼불과 사보살의 결합으로 정리되었다. '영산회상불보살'을 대표하는 단순지만 명쾌한 칠존의 구성은 야외 의식용 불화인 괘불의 도상으로 그려지면서 확산되었다[도 9-23~29]. 의식 도량에서 소리내어 부르는 존상이 그림으로 재현되었을 때 효과적이었기에 영산회 거불 도상은 〈석가설법도〉(1749)에서처럼 전각 내부에 걸리는 불화로도 그려졌다[도 6-27]. 불교의식은 괘불뿐 아니라 상단탱의 도상에도 영향을 미쳤다.

의례의 정비와 상단 불화

청허 휴정의 『설선의(說禪儀)』는 영산회상에서 가르침을 폈던 석가모니불의 설법회를 하나의 의례로 형상화했다[도 6-28]. 석가모니불이 영축

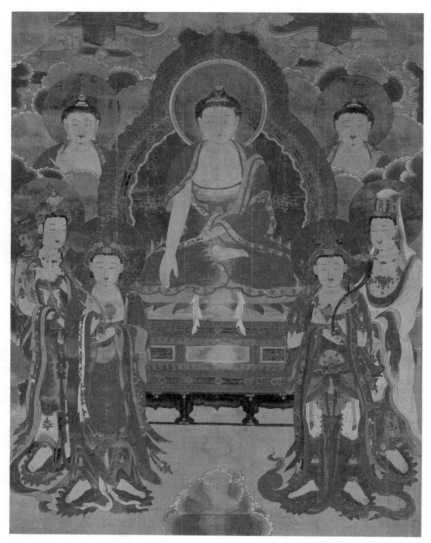

도 6-27. 〈석가설법도〉, 조선 1749년, 비단에 채색, 300.0×232.0cm, 국립중앙박물관.

산으로부터 내려와 권공을 받는 과정을 절차화했기에 상단 권공이 영산
작법으로 정립되는 데 영향을 미쳤다.[22] 영산회상에서 꽃을 들어 보인 석
가모니불과 가섭의 전법(傳法) 고사는 경전의 변상도로도 제작되었다.

도 6-28. 『설선의』, 조선 1634년, 용복사 개간본, 국립중앙도서관.

도 6-29. 『선문조사예참의문』, 조선 1660년, 팔공산 부인사 간행, 국립중앙도서관.

1622년 청계사에서 간행된 『법화경』, 1655년 법주사에서 간행된 『법화경』의 변상도나 『선문조사예참법(禪門祖師禮懺法)』(1660)의 권수판화에서도 연꽃을 든 석가모니불을 확인할 수 있다[도 6-29]. 선가(禪家)에서는 선의 기원을 염화미소(拈花微笑)에서 찾고 조사의 1대(代) 조(祖)를 석가모니불로 보기에, 33조사(祖師)에 대한 예참 의식집에 이 도상을 도해한 것이다.[23] 꽃을 든 석가모니불은 야외의식용 괘불의 도상으로 조성되기 시작해, 19세기에는 불전 내부의 상단탱으로도 그려졌다[도 6-30, 6-31].

임진왜란과 병자호란 이후 중건된 사찰은 중정형 가람배치가 특징이다. 주불전과 누각이 이루는 중정이 사찰의 중심이 되는 방식이다. 주불전 중 가장 많은 비중을 차지하는 대웅전 내부에는 석가모니불상이나 삼불을 봉안하고 그 뒤편에는 '영산회탱'을 걸었다. 영산회탱은 '영축산에서의 설법회를 그린 불화'라는 의미와 '영산회 의식을 위한 불화'라는 중의

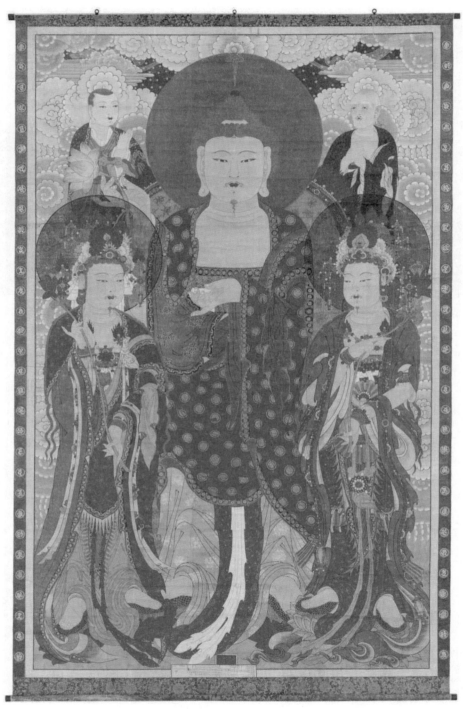

도 6-30. 〈영산회괘불도〉, 조선 1705년, 삼베에 채색, 1,000×609cm, 보물, 예천 용문사.

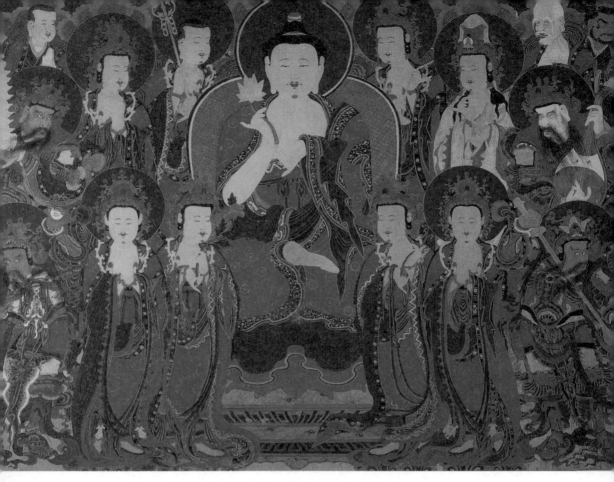

도 6-31. 〈영산회상도〉, 조선 1803년, 김룡사 응진당(현 소재지 미상).

적인 의미가 있었다. 사찰에 따라 주불전의 명칭이 다른 경우에도 영산작
법은 상단에 올리는 의례의 통칭이었다.

조선시대 활동한 승려의 문집에서 당시에 많이 개최되었던 의식의
종류를 살펴볼 수 있다. 망자(亡者)를 위한 천도의식, 생전의 업을 미리 닦
아 지옥에 떨어질 것을 면하는 예수재, 암자나 사찰을 중건한 후 베푼 낙
성식에 이르기까지 다양한데 공통되게 나타나는 점은 '영산회'에 대한 인
식이다[표 6-2].[24] 의식은 낮과 밤에 걸쳐 진행되었는데 『법화경』이 독송되

표 6-2. 각종 의식 소문에 등장하는 영산회

저자		제목	내용	출전
청허 휴정 (淸虛休靜, 1520~1604)	①	명적암경찬소	삼단 칠축의 금문(金文)을 외우니 … 영산회가 눈앞에 펼쳐졌는가, 도솔궁이 인간에 옮겨졌는가 놀랍습니다.	『서산대사집 (西山大師集)』,
	②	대심대비천대왕소 (代沈大妃薦大王疏)	… 금강의 깨끗한 절에 나아가 무차의 법연을 베푸니 자성속의 삼신불께 귀의하고 자심 속 한 권의 경책을 읽는 것입니다. … 화장세계, 영축도량을 방불케 합니다 …	한글대장경 151권, p.626 pp.646-648
사명 유정 (四溟惟政, 1544~1607)	③	등계대사 소상소문 (小喪疏文)	… 낮에는 영산회를 열고 밤에는 평등회를 개최합니다.	『사명당대사집 (四溟堂大師集)』 한글대장경 152권
정관 일선 (靜觀一禪, 1553~1608)	④	망부소(亡父疏)	삼가 정사(精舍)로 달려가 수륙의 훌륭한 자리를 베풀고 스님들을 맞이하여 영산의 묘한 예식을 드리나니 … 삼가 원하옵건대 아무 영가께서는 이 천발(薦拔)을 힘입고 고해를 길이 벗어나 도솔천 내원궁에 올라가 나시어 자씨의 원음을 친히 들으시고 극락국의 상연대에 바로 가시어 미타의 수기를 받으소서 …	『정관집(靜觀集)』, 한글대장경 164권, pp.268-270
천경 함월 (天鏡涵月, 1691~1770)	⑤	수륙야소	… 낮에는 영산을 연주하고 밤에는 수륙재를 베풉니다 …	『천경집(天鏡集)』 p.432
	⑥	예수재소	… 낮에는 영산을 세워 7축의 묘전(妙典)을 연설하고 밤에는 명회(冥會)를 열어 십전(十殿)의 빛나는 자리를 베풉니다.	『천경집』 p.437
	⑦	용연사 중건낙성소	영축도량을 방불케 합니다. 낮에는 7축의 연경(蓮經)을 연설하고 밤에는 3단의 훌륭한 자리를 베풉니다.	『천경집』 p.279
묵암 최눌 (黙庵最訥, 1705~1790)	⑧	천사주별 (薦師晝別, 小喪齋)	영산의 삼존을 받들고 칠축을 함께 외우고 화장의 여러 성인을 모셔 삼단을 갖추어 의식을 베풉니다.	『묵암집(黙庵集)』 하권 pp.584-585

고, 특히 낮재는 영산회상에 비유되었다. 사찰을 재건한 후 베푸는 경찬의식[표 6-2 ①]과 낙성식[표 6-2 ⑦], 부모의 천도재[표 6-2 ④], 수륙야소(水陸夜疏)[표 6-2 ⑤]도 낮에는 영산회로, 밤에는 수륙재로 개최되었다. 천경함월(天鏡涵月, 1691~1770)의 예수재소[표 6-2 ⑥]처럼 지장과 명부신앙이

도 6-32. 「영산작법」, 『오종범음집』 조선 1661년.

중심이 되는 예수재에도 낮재는 영산회였다.

『법화경』을 독송하며 영산작법으로 시작되는 방식은 어떤 의식에서든 공통되었다. 의례의 진행 동선은 상단 불화가 걸린 불단 앞에서 영산작법을 한 후에 중단으로 이동해 의례를 행하고, 다시 하단탱이 걸린 하단으로 옮겨가는 방식이었다.

1652년 승려 지선이 편찬하고 벽암 각성이 교정하여 간행한 『오종범음집』은 당시 가장 수요가 높았던 다섯 가지 의식으로 이루어져 있다. 즉 영산작법, 중례(中禮), 결수(結手), 예수(預修), 지반문(志磐文) 중에서도 가장 우선하는 것은 영산작법이었다. 『오종범음집』의 서문에는 당시 행해지는 의례가 보편적이지 못하고 산란하기에 고금(古今)의 여러 의례집에서 채록하여 책을 발간한다고 했다. 본문에는 현행 의식에 대한 상세하고 실질적인 교정 사항을 많이 실어 서문의 발간 목적과 일치한다.

예를 들면 「영산작법」 편에는 먼저 사보살과 팔금강을 청해 도량을 위호하게 하고 불화[佛幀]를 현괘한 후에 작법을 시작한다고 했다[도 6-32]. 이러한 대목에서 조선시대 다양한 불화가 하나의 조합으로 조성되게 된 맥락을 이해할 수 있다. 예배 공간에 항상 걸려있는 불화뿐 아니라, 의식을 시작하기 전에 거는 불화가 필요했다는 점에서 불화의 수요가 증가했던 이유를 확인할 수 있다.[25]

『오종범음집』에는 불화의 기능이 당시 행해지던 불교의례와 어떤 영향 관계에 있었는지를 살펴볼 수 있는 중요한 내용이 담겨 있다. 첫째, 영

도 6-33. 대영산회탱을 그린 후의 점안 절차, 『영산대회작법절차』, 조선 1613년.

산작법에 미륵탱을 건 사찰의 예를 『법화경』 서품(序品)에서 미륵과 문수가 문답한 곳을 살피지 않았기 때문으로 보고, 당시 법주사와 금산사의 양 대찰(大刹)에서 미륵전에서 영산작법을 행하는 것을 질책했다.[26] 이러한 기록은 재의 종류와 상관없이 영산작법으로 의식이 시작되던 당시의 매뉴얼이 불화에 미친 영향을 보여준다. 즉 17세기경 사찰마다 〈영산회상도〉를 갖추고자 했던 데는 영산작법을 진행하기 위한 수요가 잠재되어 있었다. 때로는 영산작법에 〈영산회상도〉를 걸지 않고 미륵불화를 거는 사찰이 있었으며, 이를 고치려는 움직임이 있었다는 점도 『오종범음집』에서 확인할 수 있다.

『영산대회작법절차』(1613)의 「대영산회탱(大靈山會幀)」 항목에는 「점안(點眼)」편을 별도로 마련해, 대영산회탱을 새로 그렸을 때 눈동자 등에 점을 찍어 성보(聖寶)로서의 위신력을 부여하는 법을 수록했다[도 6-33].[27] 영산회작법을 치를 때 영산회탱을 걸라는 규정에서도 볼 수 있듯이 후불

화로서의 정체성뿐만 아니라 영산작법을 위한 영산회탱에 대한 수요가 높아졌다.[28]

1694년에 간행된 『제반문』의 표제는 '작법절차'이며, 상단의례를 다룬 항목의 제목은 「거영산작법절차(擧靈山作法節次)」이다. 불단이 놓인 상단에서 영산작법을 한 후에 중단, 하단으로 이동한 의식의 동선에서 삼단 불화가 걸린 이유와 기능을 확인할 수 있다. 휴정(休靜)은 당시의 잘못된 의례 방식을 지적하면서, 삼단에 올리는 전물(奠物)을 옮겨 쓰지 말 것과, 상·중·하단의 권공을 동등하게 할 것을 강조했다. 불전 내부의 불화는 삼단의례의 수행을 염두에 두고 현괘되었는데, 특히 상단 불화는 영산작법이 시작되는 곳이라는 상징성을 갖게 되었다.

앞서 보았던 쌍계사 대웅전의 경우도 〈삼세불회도〉가 봉안된 상단에 예경한 후, 〈삼장보살도〉가 봉안된 중단으로 이동하는 식이었다[도 4-12]. 상단과 중단에 올린 권공의 공덕은 〈감로도〉가 걸린 하단에 이르러 법계 망혼의 천도로 회향되었다. 무슨 의식이든 영산작법으로 시작하는 방식이 정착되면서 상단 불화는 단지 불상 뒤에 걸린 불화가 아니라 영산작법을 올리는 주 대상으로 인식되었다.

7

의식의 실세, 중단탱

1. 중단 불화의 변화

의식집과 화기(畵記)에 보이는 중단탱

홍국사 사찰 조사를 갔던 어느 여름날, 대웅전에서 참배를 마친 신
도분들의 대화를 듣게 되었다. 절에 오래 다니셨을 것으로 보이는 한 분
이 초심자에게 불전 내부를 찬찬히 설명해주고 계셨다. 이들이 〈삼장보살
도〉가 봉안된 단에 왔을 때, 초심자는 이 불화가 어떤 불화인지를 물었고,
절에 오래도록 다녔던 신자분은 답을 망설이고 계셨다. 보살님을 그린 불
화이긴 한데 어떤 의미인지는 잘 모르겠다는 답이 돌아왔다.

그날의 대화는 두 가지 점에서 기억에 남았다. 조선시대 의식집이나
현존하는 불화의 사례는 〈삼장보살도〉가 사찰에 필수적인 불화였음을 알
려준다. 하지만 과거의 신앙의례에서 아무리 필수적이었다고 해도 그 효

도 7-1. 선운사 가는 길. ⓒ길선행

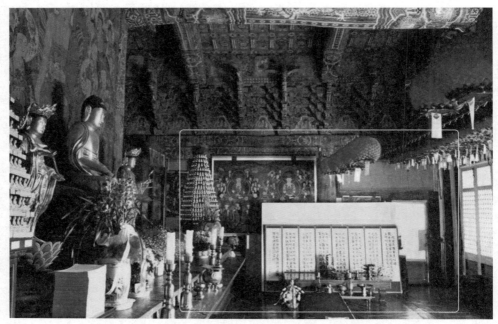

도 7-2. 흥국사 대웅전 내부. 〈삼장보살도〉가 걸린 중단 앞쪽으로 영혼을 위한 단을 마련해 놓았다.

력이 항상 유지되는 건 아니구나 싶었다.

수륙재의 중단에 청하는 대상을 그린 〈삼장보살도〉는 15세기에서부터 주불전 동벽에 걸렸다. 하지만 근래에는 대체로 〈삼장보살도〉나 〈지장시왕도〉가 걸린 곳 앞에 영가를 위한 위패 등이 모셔져 있다 보니 영혼을 위한 단으로 인식되기도 했다[도 7-2]. 영산재는 이미 1973년 국가무형문화재로 등재되고 2009년 유네스코 인류무형유산 대표목록에 수록되었다. 이에 비해 조선시대의 가장 대표적인 천도의례였던 수륙재는 그 전통이 옅어졌다가 2000년 이후에야 복원을 위한 노력이 본격화되고 2013년에 국가무형문화재로 등재되었다. 이런 저간의 사정으로 〈삼장보살도〉의 신앙도 이어지지 못했던 것이다.

주불전의 중단에는 상단과는 달리 상 없이 불화만 걸린다. 주 예배상

도 7-3. 주불전 불화 구성에 대한 기존의 견해.
(왼쪽) 위계에 따른 분류, (오른쪽) 의례의 진행 순서에 따른 분류.

뒤편의 상단탱은 불보살의 권위를 보여주는 상징성이 크다면, 중단 불화의 중요성도 이에 못지 않는다. 중단은 의례의 실질적인 주인공에 해당하기 때문이다. 상단탱화의 주제는 시간이 흐른다고 쉽게 변하지 않는 것에 비해 중단 불화는 신앙의례의 변화에 따라 달라졌다.

주불전의 중단에 대한 학계의 해석은 보살단(菩薩壇)으로 보는 견해와 신중단(神衆壇)으로 보는 의견이 있었다[도 7-3]. 보살을 주인공으로 하는 불화와 신들의 무리를 그린 〈신중도(神衆圖)〉가 모두 주불전에 걸렸기에 서로 다른 답이 나온 것이다. 중단을 보살단으로 본 견해는 위계에 따라 분류하는 입장이었다면, 신중단으로 본 의견은 현행되는 의식집에 의거한 관점이다.[1] 그런데 보살을 주제로 한 모든 불화가 아니라 오직 〈삼장보살도〉와 〈지장보살도〉만이 중단에 걸리기 때문에 중단 자체를 보살단으로 보기는 어렵다. 한편 의식집의 경우에도 신중도가 중단탱이 된 것은 19세기 이후로 그 이전 시기의 의식에서 신중단은 중단이 아니었다.[2]

[표 7-1]을 살펴보자. 화기에 '중단탱'으로 기록된 작품은 〈삼장보살도〉, 〈지장시왕도〉, 〈신중도〉라는 세 가지 주제에서 확인된다. 시기에 따라 주불전의 중단이 누구의 자리인가에 대한 인식이 달랐던 것이다. 중단에 대한 기존의 견해는 같은 단에 대한 인식도 시간이 흐르면 변할 수

표 7-1. 중단탱으로 기록된 불화

시기	주제	작품명	화기상 명칭
16세기	삼장보살도	1562년 함창 상원사 중단탱(中壇幀)	중단탱(中壇幀)
		1568년 일본 뇨이지(如意寺) 〈천장지지보살도〉	중상단탱(中上壇幀)
		1583년 일본 곤고지(金剛寺) 〈삼장보살도〉	중단탱
		1591년 일본 엔메이지(延命寺) 소장 〈삼장보살도〉	중단도탱(中壇都幀)
17세기		중단탱 조성(中壇幀造成)	
18세기	지장시왕도	1724년 정수사 조계암 〈지장시왕도〉	중단탱
		1725년 〈지장시왕도〉	중단탱
		1737년 백천사 도솔암 〈지장시왕도〉	중단탱
		1753년 반야사 〈지장시왕도〉	봉곡사 극락전 중단탱
		1755년 영주 진월사 〈조성기문(造成記文)〉	상중하삼단제석천룡현왕탱신화성 (上中下三壇帝釋天龍賢王幀新畫成)
		1774년 문수사 청련암 〈지장시왕도〉	중단탱
		1777년 불갑사 대웅전 〈지장시왕도〉	중단경조봉안우대웅전(中壇敬造奉安于大雄殿)
		1791년 장의사 〈지장시왕도〉	중단탱
		1796년 선암사 운수난야 〈지장시왕도〉	중단탱
19세기	지장시왕도	1801년 양산 내원사 〈지장시왕도〉	대웅전 중단탱
		1802년 파주 보광사 수구암 〈지장시왕도〉	중단탱
		1804년 문경 혜국사 〈지장시왕도〉	중단탱
		1828년 중흥사 〈지장시왕도〉 (남양주 봉영사)	중단탱
		1830년 현등사 〈지장시왕도〉	중단탱
		1841년 선암사 대승암 〈지장시왕도〉	중단탱
		1854년 대둔사 대광명전 〈지장시왕도〉	중단탱
		1860년 수도암 대웅전 〈지장시왕도〉	중단탱
		1861년 여수 은적사 〈지장시왕도〉	중단탱
		1868년 쌍계사 〈지장시왕도〉	중단탱
		1868년 남양주 흥국사 〈지장시왕도〉	중단탱
		1874년 고성 성불사 〈지장시왕도〉	대웅전 중단
		1878년 정수사 법당 〈지장시왕도〉	중단탱
		1880년 불영사 명부전 〈지장시왕도〉	중상단일위(中上壇一位)
		1888년 봉정사 대웅전 〈지장시왕도〉	중단탱
		1888년 백련사 극락전 〈지장시왕도〉	중단탱
		1893년 호국지장사 대웅보전 〈지장시왕도〉	중단탱
	신중도	1857년 봉은사 판전 〈신중도〉	중단봉안(中壇奉安)
		1874년 안성 청룡사 관음전 〈신중도〉	중단
		1893년 석천암 〈신중도〉	봉안우중단(奉安于中壇)
		1895년 갑사 대성암 〈신중도〉	중단탱
		1898년 동학사 〈신중도〉	중단탱화
		1906년 문경 대승사 〈신중도〉	중단탱
		1906년 마곡사 은적암 〈신중도〉	중단탱

있다는 점을 고찰해 도출된 결론은 아니었다.

　중단탱을 조성한 사례는 1562년의 기록에서부터 찾을 수 있다. 국립중앙박물관 소장 〈사불회도(四佛會圖)〉의 화기에는 풍산정 이종린(豊山正 李宗麟, 1536~1611)이 외조부인 지중추부사(知中樞府事) 권찬(權纘, 1504~1560)의 명복을 빌기 위해 사회탱(四會幀)과 중단탱을 조성했다고 했다[도 7-4].[3] 기록에 등장하는 중단탱은 전해지지 않기에 함창 상원사에 보낸 중단탱의 주제가 무엇인지는 확인하기 어렵다. 그러나 일본 뇨이지(如意寺) 소장 〈천장지지보살도〉(1568)나 일본 곤고지(金剛寺) 소장 〈삼장보살도〉(1583)가 중단탱으로 명명된 사례를 볼 때 〈사불회도〉와 함께 그려진 불화는 〈삼장보살도〉였을 가능성이 높다.

　〈삼장보살도〉는 이후에도 지속적으로 조성되나 중단탱이란 용어 대신 '삼장보살탱', '삼장회(三藏會)'를 그렸다는 기록이 나타나기 시작한다. 18세기에 들어서는 중단탱이라고 기록된 불화 중 〈삼장보살도〉를 대신해 〈지장시왕도〉의 비중이 증가한다. [표 7-1]에 수록된 북지장사 〈지장시왕도〉(1725), 문수사 청련암 〈지장시왕도〉(1774), 불갑사 〈지장시왕도〉(1777)는 대표적인 사례이다. 〈삼장보살도〉를 대신해 〈지장시왕도〉를 중단탱으로 인식하게 된 변화는 19세기에도 이어졌다.[4]

　19세기 후반이 되면 또 다른 변화가 나타난다. 중단이라는 용어는 여전히 사용되었지만 〈신중도〉가 봉안된 단을 중단으로 보고, 〈신중도〉를 중단탱으로 조성한다는 기록이 급증한다. 봉은사 판전 〈신중도〉(1857), 석천암 〈신중도〉(1893), 갑사 대성암 〈신중도〉(1895), 동학사 〈신중도〉(1898) 등이 대표적이다. 이처럼 16세기에서 19세기에 걸쳐 중단에 거는 불화에는 〈삼장보살도〉, 〈지장시왕도〉, 〈신중도〉의 세 범주가 있었다[표 7-2].

　화기에 기록된 명칭은 중단탱으로 동일하지만 시기에 따라 중단에

도 7-4. 〈사불회도〉, 조선 1562년, 비단에 채색, 90.5×74.0cm, 보물, 국립중앙박물관.

걸리는 불화의 주제가 달라졌다. 〈삼장보살도〉는 주불전 내부가 삼단으로 구성되는 16세기부터 중단탱으로 인식되었다. 1725년 〈지장시왕도〉처럼 18세기에 이르면 〈삼장보살도〉를 대신해 〈지장시왕도〉가 중단탱으로 명명되었다.[5] 즉 의례의 수요가 많았던 수륙재, 예수재를 관할하는 존상이 중단탱으로 그려진 것이다. 근래에는 〈삼장보살도〉, 〈지장시왕도〉

표 7-2. 주불전의 중단 불화

주제	화기의 명칭	중단탱으로 인식된 시기	불교의식	사례
삼장보살도	중단탱	16세기	수륙재의 중단	1583년 일본 곤고지 〈삼장보살도〉 등
지장시왕도	중단탱	18~19세기	예수재의 중단 왕공문의 중단	1725년 〈지장시왕도〉 등
신중도	중단탱	19세기 후반	일상의례의 중단	1898년 동학사 〈신중도〉 등

도 7-5. 『수생경(受生經)』, 조선 1720년, 영각사 개판, 서울대학교 규장각 소장.

가 봉안된 단을 영단(靈壇)으로 보고 연구자에 따라 이를 '영단불화'로 명명하는 경우도 있으나, 19세기 이전에 이 두 주제의 불화는 중단탱이라는 동일한 범주로 인식되었다. 19세기 이후가 되면 1898년 조성된 동학사 〈신중도〉처럼 신중이 중단탱의 주제가 되었다.

　중단탱으로 명명된 불화들 간의 연관성은 신앙적인 측면보다는 주불전 공간의 활용과 관련 깊다. 〈삼장보살도〉가 수륙재의 성행과 관련 있다면, 중단으로서의 〈지장시왕도〉는 『지장보살본원경』, 『예수시왕생칠경』, 『예수시왕생칠재의촬요』, 『수생경(受生經)』 등에 의거한다[도 7-5]. 지장보살과 지옥의 시왕은 예수재와 같은 명부 의례에서 중단에 봉청되었다. 그러다 점차 신중 신앙에 대한 인기가 높아지면서 제석, 범천 등의 천부중(天部衆)이 있는 곳이 중단으로 인식되었다.

　시기에 따른 중단탱의 인식 변화는 삼장보살과 지장보살 신앙이 공존하다가 다시 분화되는 과정과 관련 있다. 〈삼장보살도〉의 한 주제였던 지장보살회상은 명부시왕에 대한 의례가 확산되면서 주불전의 중단탱이 되었다. 전각 내부의 상단이 의례 전반을 관장한다는 상징성이 강하다면, 중단은 의식의 실질적인 주존을 나타냈다. 의식의 종류에 따라 중단에 청

하는 존상과 설단법은 달라졌다.

2. 수륙재와 〈삼장보살도〉

〈삼장보살도〉의 조성과 도상 연원

1548년 금강산 도솔암을 방문한 휴정은 암자의 서벽에 지지보살·천장보살·지장보살과 천선신부이십사중(天仙神部二十四衆)을 한 폭에 그린 탱화가 있었다고 기록했다. 휴정이 지은 「금강산도솔암기(金剛山兜率庵記)」의 기록 덕분에 16세기 중엽경 암자의 주불전에도 〈삼장보살도〉가 봉안되었음을 알 수 있다.6 현존하는 작품으로는 1541년에 조성된 일본 다몬지(多聞寺) 소장 〈천장보살도〉를 비롯하여, 일본 죠기인(常喜院) 소장 〈삼장보살도〉(1550), 곤고지 소장 〈삼장보살도〉(1583) 등 16세기의 작례가 전한다.

〈삼장보살도〉의 연원에 관해서는 비교적 많은 연구가 진행되었다.7 초기 연구에서는 삼신사상(三身思想)이 지장보살에게 미쳐 지중계(地中界)의 지장, 지상계의 지지, 천계의 천장보살 등 삼세계(三世界)를 지배하는 삼장보살신앙으로 확산되어 〈삼장보살도〉가 생겨났다고 보았다. 앞서 언급했듯이 현대의 신앙의례에서 〈삼장보살도〉를 영단 불화로 인식하는 경향은 삼장보살의 고유한 신앙이 잊혀지면서 천도 의식용 불화라는 막연한 개념으로 받아들여졌기 때문이다. 그러나 조선시대 〈삼장보살도〉가 하단탱으로 기록된 사례는 찾을 수 없다.

〈삼장보살도〉가 중단탱으로 인식된 것은 수륙의식집에 근거한다. 근래 연구를 통해 〈삼장보살도〉의 도상이 중국의 수륙화에서 연원을 찾을

수 있다는 점이 밝혀졌다.[8] 물론 16세기부터 주불전에 〈삼장보살도〉가 봉안된 데는 수륙재의 영향이 크다. 그러나 수륙화를 〈삼장보살도〉의 도상 연원으로 설명하는 데는 몇 가지 문제점이 있다. 먼저, 수륙재에서 중단에 봉청되는 대상은 의식집에 따라 차이가 있다. 또한 중단탱에 대한 인식이 〈삼장보살도〉에서 〈지장시왕도〉로, 다시 〈신중도〉로 바뀌게 된 현상도 설명하기 어렵다. 수륙재뿐만이 아니라 주불전에서 개최되었던 다양한 의식이 〈삼장보살도〉의 도상 형성에 영향을 미쳤다.

일본 다몬지 〈천장보살도〉(1541)는 삼장보살을 그린 불화 중 천장보살도 한 폭만 현존하는 것으로 생각된다. 화면에는 등장인물의 명호(名號)를 기록했는데,『법계성범수륙승회수재의궤』(1573, 공림사 간행)와 공통점이 많다. 일본 곤고지 소장 〈삼장보살도〉(1583)에는 등장인물의 이름이 방제(傍題)에 적혀있는데,『수륙무차평등재의촬요』(1573, 덕주사 간행)에 기록된 천계, 지상계, 명부계의 인물과 많은 부분 일치한다[표 7-3].[9] 이는 〈삼장보살도〉가 수륙재 의식집에 근거한다는 논거가 되기도 했다.[10]

즉, 의식집의 중위소(中位疏)에 천장보살, 지지보살, 지장보살의 명호는 등장하지 않으나 천선신부중을 중단의 범주로 보았다.[11] 그런데 여기서 흥미로운 도상은 육광보살과 시왕이다. 그림의 가장 상단에는 금강장보살, 상비보살, 용수보살, 관세음보살, 다라니보살, 육광제대보살이란 방제를 지닌 육광보살이 있다[표 7-3 ①]. 하단에는 지옥의 왕인 태광대왕, 초강대왕, 송제대왕, 오관대왕, 염마대왕, 변성대왕, 태산대왕, 평등대왕, 도시대왕, 오도전륜대왕이 있다[표 7-3 ③]. 〈삼장보살도〉에 도해된 시왕은 『천지명양수륙잡문』이나『수륙무차평등재의촬요』에서 출현 근거를 찾을 수 있다. 이에 비해 곤고지 〈삼장보살도〉에 등장하는 육광보살은 수륙의식집과 직접적인 연관이 없다. 오히려 육광보살과 시왕의 결합은 예수재

표 7-3. 일본 곤고지 〈삼장보살도〉(1583년)의 방제

곤고지 〈삼장보살도〉에 기재된 방제		출현 연원
	① 金剛藏菩薩, 常悲菩薩, 龍樹菩薩, 觀世音菩薩, 陀羅尼菩薩, 六光諸大菩薩	『預修十王生七齋儀撮要』
	② 四空天衆, 十八天衆, 六欲天衆, 日月天衆, 諸星君衆, 五通仙衆 諸金剛衆, 八部神衆, 諸龍王衆, 阿修羅衆, 大藥叉衆, 矩畔拏衆, 羅刹婆衆, 鬼子母衆, 大何王衆, 大山王衆, 道明尊者, 諸判官衆 幽顯神衆, 諸冥王衆, 諸獄王衆, 泰山府君, 諸卒吏衆, 諸鬼王衆	『水陸無遮平等齋儀撮要』
	③ 第一太廣大王, 第二初江大王, 第三宋帝大王, 第四五官大王, 第五閻魔大王, 第六變成大王, 第七泰山大王, 第八平等大王, 第九都市大王, 第十五都轉輪大王	『預修十王生七齋儀撮要』 『天地冥陽水陸雜文』 『水陸無遮平等齋儀撮要』

의 전거인 『예수시왕생칠재의촬요』에 의거한다. 전체 구성은 수륙의식문에서 유래하나 예수재의 중단에 대한 인식도 큰 비중을 차지했음을 알 수 있다. 각 회상의 권속을 천선부, 신부, 명부로 명확하게 구별하려는 의도는 보이지 않으며, 도해된 총 40위 중 명부계 인물은 23위에 달한다. 이처럼 16~17세기에 조성된 〈삼장보살도〉에서는 지지보살과 지장보살의 협시가 구분되지 않는다.

　　보스턴박물관 소장 〈삼장보살도〉(1561)에서도 지지보살과 지장보살의 하단에 도해된 인물은 유형이 거의 동일하다[도 7-6].[12] 워낙 간략한 구성이긴 하지만, 반드시 등장해야 할 권속에 대한 규정이 엄격하지 않았음을 알 수 있다. 엔묘지(圓明寺)의 〈삼장보살도〉(1591)나 호토지(寶島寺) 소장 〈삼장보살도〉도 마찬가지로 홀을 든 시왕 중 1위, 신중의 무리 중 1위가 협시하는 구성이다. 이에 비해 〈삼장보살도 판화〉(1581)에서는 지장보살회상의 하단에 도명존자와 제왕 모습의 무독귀왕이 분명하게 식별된다

도 7-6. 〈삼장보살도〉, 조선 1561년, 비단에 채색, 105.0×165.0cm, 보스턴박물관.

[도 7-7]. 천선신부중을 함께 표현해 지지보살과 지장보살의 협시가 구분되지 않던 데서 점차 지장회상의 비중이 커지고 명부계 인물을 분명하게 나타내게 되었다.

18세기의 〈삼장보살도〉에는 당시 유포된 의식집에 수록된 존명이 더욱 구체적으로 반영되었다. 1776년에 조성된 천은사 〈삼장보살도〉에는 삼장회상에 등장하는 각 존상이 누구인지를 화기에 기록했다[도 7-8].[13]

인물의 명칭은 『천지명양수륙재의범음산보집』(1723)의 수설수륙대회소(修設水陸大會疏) 중 중위소에 등장하는 명단과 일치한다.[14] 천은사 〈삼장보살도〉의 화기에는 천장보살의 협시보살은 진주보살(眞珠菩薩)과 대진주보살(大眞珠菩薩)이고, 지지보살(持地菩薩)에게는 용수보살(龍樹菩薩)과 다라니보살(陀羅尼菩薩)이, 지장보살은 도명존자, 무독귀왕과 함께한

도 7-7. 회안사 〈삼장보살도〉 판화, 조선 1581년, 개인 소장.

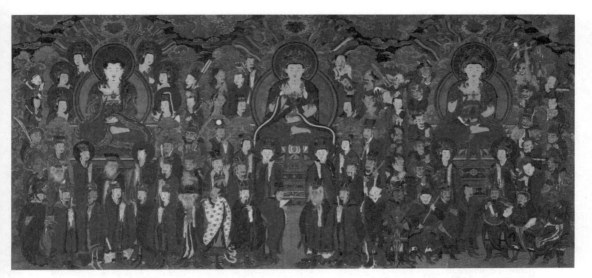

도 7-8. 화련 등, 〈삼장보살도〉, 조선 1776년, 삼베에 채색, 187.0×393.5cm, 보물, 구례 천은사 극락보전.

다는 점을 기록해 삼장보살의 권속을 명확하게 이해했음을 알 수 있다.

〈삼장보살도〉와 〈지장시왕도〉의 결합

중단에 대한 인식에는 수륙의식문으로부터의 영향 이외에도 『진언권공』, 『운수단』 등에 수록된 일상의례나 예수재가 영향을 미쳤다. 〈삼장보살도〉의 경우에도 인물의 구성이나 배치를 단순히 수륙재 의식집만으로 설명하기 어렵다. 앞서 보았듯이 〈삼장보살도〉는 수륙재, 예수재, 일상재공 의식 등의 요소를 포함하게 되기 때문이다. 당시 유행하던 의식이나 수요가 많았던 의례의 변화를 수용했기에 불화의 조성 시기에 따라 중단탱이라고 명명된 불화의 주제가 달라졌다.

일본 엔메이지(延命寺) 소장 〈삼장보살도〉(1591)는 삼장보살의 하단에 지장보살과 시왕을 그린 독특한 구도가 특징이다[**도 7-9**]. 화기에는 '중

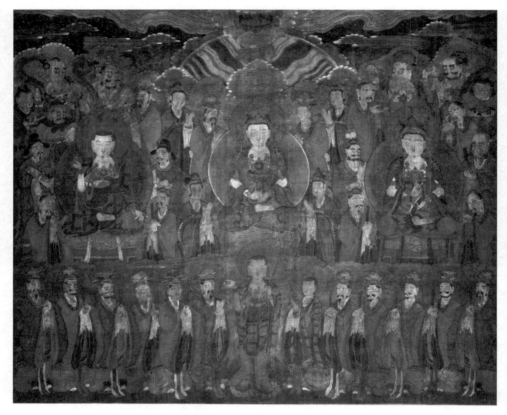

도 7-9. 〈삼장보살도〉, 조선 1591년, 삼배에 채색, 140×167.8cm, 일본 엔메이지.

단도탱(中壇都幀)'을 조성했다고 했다. 상단에는 삼장보살이 대좌 위에 결가부좌한 모습으로 도해되었다. 하단에는 육환장과 보주를 든 지장보살을 중앙에 두고 도명존자와 무독귀왕, 지옥의 시왕을 배치했다.

즉 수륙재의 중단에 봉청하는 〈삼장보살도〉와 예수재의 중단에 해당하는 〈지장시왕도〉가 결합된 셈으로, 지장보살은 상단과 하단에 두 번 출현한다[도 7-10]. 상단의 〈삼장보살도〉 중 지장회상에서는 좌우 보처로 시왕 중 1인으로 보이는 왕과 선인형(仙人形) 인물이 등장하는 반면에, 하단에는 도명존자와 무독귀왕을 두어 일반적인 지장삼존의 구성을 따랐다.

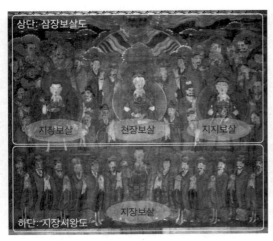

상단: 삼장보살도

지장보살　천장보살　지지보살

지장보살

하단: 지장시왕도

도 7-10. 엔메이지 소장 〈삼장보살도〉의 상단은 〈삼장보살도〉이고, 하단은 〈지장시왕도〉로 구성되어 있다.

수륙재와 예수재는 실제로도 함께 개최되는 경우가 많았다. 일본 고쿠분지(國分寺) 소장 1586년 〈지장시왕도〉의 화기에는 '예수(預修)'와 '지반(志磐)'을 베풀었다는 기록이 있다. 불화를 완성한 후 예수재와 수륙재를 연이어 마련한 것이다.[15] 두 의식을 한 번에 진행하는 실용적인 설행 방식을 수륙재와 예수재에 청해지는 존상을 함께 그린 불화와 연결해 해석할 수 있다.

청허 휴정(1520~1604)의 제자인 기암 법견(奇巖法堅, 1552~1634)이 남긴 유점사의 불사 기록에서도 같은 사례를 찾을 수 있다. 선조(宣祖)의 계비 인목대비(仁穆大妃)가 유점사를 중건한 이후 금강산 일대 사찰에는 왕실의 후원이 지속되었다. 사천왕상을 새로 만든 후 그 낙성을 기념하며 개최한 의식도 예수재와 수륙재였다.[16]

…그리하여 상(像)을 빚고 나서 향화(香花)를 준비한 다음에 금강산의 가장 수승한 도량에 오래 참구(參究)한 늙은 운수납자[雲衲]들을 초청하여 **예수의 재회(齋會)에 이어 수륙의 재회를 개최하고는** 명부[冥司]에 기도하여 앞길이 평탄해지기를 기원하고 승채(勝采)를 설치하여 원수거나 친하거나 널리 이익이 될 수 있게 하였습니다.[17]

– 「유점사천왕점안낙성소(楡岾寺天王點眼落成疏)」

18세기에 이르면 주불전에 예수재와 수륙재에 필요한 불화를 함께

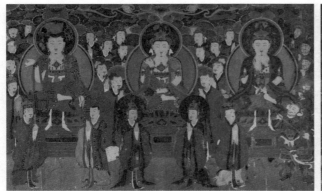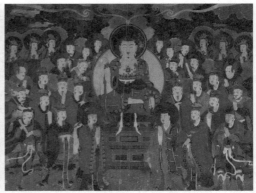

도 7-11. 쾌민 등, 〈삼장보살도〉, 조선 1728년, 비단에 채색, 176.5×274cm, 보물, 동화사 대웅전.
도 7-12. 쾌민 등, 〈지장장보살도〉, 조선 1728년, 비단에 채색, 221×244cm, 보물, 동화사 대웅전.

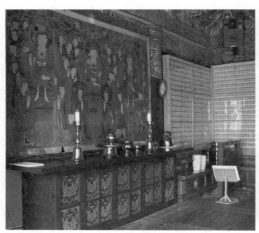

도 7-13. 〈삼장보살도〉가 걸린 동화사 대웅전 서벽.
도 7-14. 〈지장보살도〉와 <신중도>가 걸린 동화사 대웅전 동벽.

봉안하기도 했다. 이 역시 두 의식을 연이어 개최하던 방식과 관련 깊다. 팔공산 동화사에서는 1725년에 대화재로 많은 건물이 소실된 후 〈영산회탱〉, 〈삼장회탱〉, 〈제석탱〉, 〈명부회탱〉, 〈감로회탱〉, 〈사오로탱〉을 새로 그렸다[도 7-11, 7-12].[18] 동화사 대웅전에는 이때 조성된 〈삼장보살도〉와 〈지

장시왕도)가 봉안되어 있다[도 7-13, 7-14].[19] 두 불화는 각각 수륙재의 중단과 예수재의 중단에 해당한다. 예수재를 먼저 올리고 수륙재를 지내는 것이 하나의 방식으로 자리 잡으면서 두 불화가 함께 걸리게 된 것이다.[20]

3. 예수재와 〈지장시왕도〉

명부시왕신앙과 주불전의 〈지장시왕도〉

임진왜란 이후 사찰에서는 주불전 못지않게 명부전을 갖추기 위해 노력했다[표 7-4].[21] 명부(冥府)란 죽은 이를 다스리는 관청으로, 지장보살을 주존으로 삼는다는 점에서 지장전으로 부르거나 명부계의 심판관인 시왕을 모신 공간이란 의미로 시왕전, 시왕당으로 불렸다. 명부전에는 지장보살을 위시하여 명부신앙과 관련된 모든 존상이 판테온처럼 한 공간에 봉안되었다. 조성기나 문헌기록을 보면 사찰 재건 과정에서 명부전을 짓고 상을 조성하는 일은 불사의 우선순위였다.[22]

16~17세기의 불사 기록에서도 명부전 건립에 대한 수요를 확인할 수 있다[표 7-4]. 완주 송광사에서는 1640년에 명부전 지장보살상과 시왕상을 조성하는데, 이는 대웅전의 석가삼존불을 완성한 1641년보다도 앞섰다.[23] 1644년의 선암사 지장전, 1648년 여수 흥국사 무사전의 경우도 전각 내부에 봉안할 지장삼존, 시왕, 판관, 옥졸, 사자, 선악동자, 장군상은 전각을 세우는 시점에 조성되었다.

주불전을 짓고 예배상인 주불상을 갖추고 후불화를 조성하기까지 오랜 시간이 걸리는 것에 비해, 명부전 내부의 상과 불화는 거의 일시에 그려졌다. 지장보살상과 도명존자, 무독귀왕을 봉안하고 시왕상과 사자상,

도 7-15. 문경 봉암사. ©김선행

표 7-4. 16~17세기에 건립된 명부전 사례

시기	명부전 건립 내역	
16세기	1565년 전남 목포 달성사 명부전	
17세기	1613년 충남 서산 개심사 명부전	1667년 전남 화순 쌍봉사 명부전
	1623년 충남 부여 무량사 명부전	1668년 경북 김천 직지사 명부전
	1631~1638년 경기 포천 백운사 명부전	1669년 전남 장흥 보림사 시왕전
	1632년 경남 하동 쌍계사 명부전	1669년 경북 청도 용천사 명부전
	1633년 이전 전북 김제 귀신사 명부전	1670년 경북 의성 고운사 명부전
	1635년 평북 영변 보현사 명부전	1670년 경남 고성 옥천사 명부전
	1636년 이전 전남 구례 화엄사 명부전	1673년 경남 합천 해인사 명부전
	1640년 전북 완주 송광사 명부전	1674년 경북 경주 불국사 명부전
	1644년 전남 순천 선암사 지장전	1674년 울산 석남사 명부전
	1648년 전남 여수 흥국사 무사전	1676년 전북 고창 선운사 명부전
	1649년 강원 고산 석왕사 명부전	1677년 전북 부안 개암사 명부전
	1652년 경남 창녕 관룡사 명부전	1677년 충남 공주 마곡사 명부전
	1653년 대구 용연사 명부전	1680년 광주 덕림사 명부전
	1653년 대구 남지장사 명부전	1680년 경남 통영 용화사 명부전
	1653년 전북 고창 문수사 명부전	1681년 경남 창원 성주사 지장전
	1654년 전남 영광 불갑사 명부전	1681년 경북 울진 불영사 명부전
	1656년 평북 태천 양화사 명부전	1681년 경남 밀양 표충사 명부전
	1657년 부산 범어사 명부전	1682년 경북 예천 용문사 명부전
	1658년 전북 고창 선운사 지장전	1684년 부산 장안사 명부전
	1659년 전남 고흥 금탑사 명부전	1686년 경남 함양 용추사 명부전
	1666년 전남 진도 쌍계사 명부전	1686년 경북 청도 운문사 명부전
	1666년 경남 남해 용문사 명부전	1687년 경남 김해 은하사 명부전
	17세기 전남 해남 대흥사 명부전	1690년 전남 곡성 도림사 명부전
		1690년 경북 김천 봉곡사 명부전

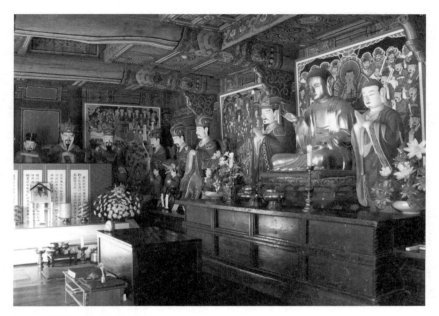

도 7-16. 명부전 내부의 상과 불화.

옥졸, 판관, 동자와 장군상을 놓은 명부전에는 불교의 사후 세계관이 입체적으로 재현되었다[도 7-16].

명부시왕을 주축으로 한 의례의 수요가 높아지면서 의식집에서도 눈에 띄는 변화가 나타난다. 즉 시왕을 봉청하는 절차인 '청사(請詞)', '시왕시식(十王施食)', 망자를 위한 천도의식이자 시왕에 대한 공양의례인 '왕공문(王供文)'이나 '약례왕공(略禮王供)'이 필수 항목으로 수록된 것이다.[24] 1574년에 간행된『권공제반문』,『제반문』에는 시왕상과 지장보살상의 점안법(點眼法)을 수록했다[도 7-17]. 점안의식은 불상이나 불화를 새로 조성한 후 영험과 생명력을 부여하기 위한 것으로, 명부계 존상의 수요가 높아지자 점안문을 따로 갖춰놓게 된 것이다.[25]

지장전, 업경전(業鏡殿)으로도 불리는 명부전은 전란이 끝난 직후인 16세기 말부터 건립되기 시작해 17세기에 이르면 전국적으로 확산된다.

도 7-17. 「점필법(點筆法)」, 『제반문(諸般文)』, 조선 1719년, 해인사.

경내 위치는 주불전이 위치한 곳이나 주불전과 같은 단에 세워진 경우가 많다[도 7-18].[26] 고성 운흥사, 창녕 관룡사, 진주 청곡사 등은 명부전이 주불전에 인접해 세워진 대표적인 사례이다. 이처럼 18세기 이후가 되면 이미 많은 사찰에 명부전이 있음에도 주불전용 〈지장시왕도〉의 수요가 있었다.

은해사 백흥암 극락전의 예를 보면 불단 우측으로 〈지장보살도〉가 걸려 있고, 그 앞으로 시왕상이 놓여 있다[도 7-19]. 사내 암자의 경우 명부전을 독립된 전각으로 갖추지 못해 불전 내에 명부의 존상을 갖춘 경우도 있다. 하지만 주불전에 〈지장시왕도〉를 봉안한 이유를 명부전이 없기 때문이라는 이유로 설명할 수는 없다.[27]

오히려 이는 주불전이 의례의 개최 공간으로 부상하면서 나타난 현상이다. 즉 명부시왕과 지장보살을 청하는 의례는 주불전을 기반으로 진행되었다. 주불전용 〈지장보살도〉는 화기의 명칭에도 차이가 있어 '지장시왕도탱(地藏十王都幀)', '시왕도탱(十王都幀)', '중단탱' 등으로 불렸다. '명

| 대웅전 | 명부전 | | 명부전 | 대웅전 | | 대웅전 | 명부전 |

경남 고성 운흥사 경남 창녕 관룡사 경남 진주 청곡사

도 7-18. 주불전과 명부전의 배치 사례.

부전 지장후불탱'으로 기록된 용연사 〈지장보살도〉(1711), '명부전 상단
탱'으로 기입된 수다사 〈지장보살도〉(1731)의 사례처럼 명부전 봉안용 불
화는 상단탱이나 후불탱으로 불렸다.[28]

　주불전의 〈지장시왕도〉는 개인적인 발원에 의한 천도의례와 관련 깊
다. 대표적인 의례가 명부시왕에게 올리는 왕공문(王供文)이다. 왕공문은
현재에도 사십구재의 한 형태로 개최되는 시왕각배재(十王各拜齋)의 원형
이다. 『천지명양수륙잡문』 등의 수륙재 의식집에 수록되어 있으며, 『권공
제반문』과 같은 의식모음집에서도 가장 먼저 등장한다.

　『작법귀감』에도 「대례작법(大禮作法)」, 「약례왕공문(略禮王供文)」이 실
려 있다.[29] 왕공의례에서는 남방을 교화하는 지장대성(地藏大聖)을 우두머
리로 도명존자, 무독귀왕, 명부시왕과 태산부군, 오도대신, 18위 지옥 왕,
24부 판관, 36위 귀왕, 삼원장군(三元將軍), 2부 동자, 사자, 일체 영재(靈宰)
등을 청한다. 주불전에 〈지장시왕도〉 형식이 많은 것도 시왕을 주존으로
한 천도의례의 전통에서 비롯되었다.

　일본 요다지(與田寺) 소장 〈지장시왕도〉에는 화면 하단의 붉은 방제
칸에 '남방화주 지장대성(南方化主 地藏大聖)', '좌우보처 육광보살(左右補處
六光菩薩)'이라는 묵서가 있다[도 7-20].[30] 지장보살을 '남방을 교화하는 지

도 7-19. 주전각에 봉안된 〈지장시왕도〉와 시왕상. 은해사 백흥암 극락전, 일제강점기 촬영, 국립중앙박물관 유리건판.

도 7-20. 〈지장육광보살도〉, 조선 15세기, 비단에 채색, 129.5×77.5cm, 일본 요다지.

장대성'으로 청하는 것이나 육광보살이 등장하는 사례에서 명부시왕의례의 수요를 알 수 있다[도 7-21, 7-22]. 의례에는 '나무남방화주지장보살(南無南方化主地藏菩薩)'의 명호를 수놓은 번이 사용되었다.[31]

같은 주제여도 봉안처에 따라 등장하는 권속에 차이가 있다[도 7-23]. 주불전과 명부전을 비교해보면 명부전의 상단탱으로 봉안되는 〈지장보살도〉에는 시왕을 그리지 않고 육광보살만 추가한 형식으로 도해된다. 명부전 좌우측 벽에 시왕상과 시왕도를 갖추기에 상단탱은 간략하게 그리는 것이다. 이에 비해 주불전의 〈지장보살도〉는 명부의 구성원을 보다 상

도 7-21. 〈지장시왕도〉, 조선 1558년, 삼베에 채색, 171.9×170.8cm, 일본 시치지.

도 7-22. 지장보살과 시왕을 청하는 천도의례의 수요. 진주 청곡사 업경전.

도 7-23. 주불전의 〈지장시왕도〉와 명부전의 〈지장보살도〉. (왼쪽)〈백천사 지장시왕도〉, 조선 1717년, 옥천사 대웅전. (오른쪽)〈지장보살도〉, 조선 1764년, 서산 개심사 명부전.

세하게 그리는 경향이 있어 육광보살과 명부의 제 권속이 망라되는 경우도 많다.

수타사 대적광전의 〈지장시왕도〉(1776)에는 시왕과 육광보살에 두 보살이 추가된 팔대 보살과 판결을 돕고 기록하는 판관, 사자, 동자와 동녀, 마두옥졸, 우두옥졸, 사천왕 등 다양한 인물이 도해되었다[도 7-24]. 도교의 염라왕에 해당하는 풍도대제(酆都大帝)나 태산부군(泰山府君) 등 예수재에 봉청되는 존상을 수용한 다채로운 구성을 확인할 수 있다[도 7-25].[32]

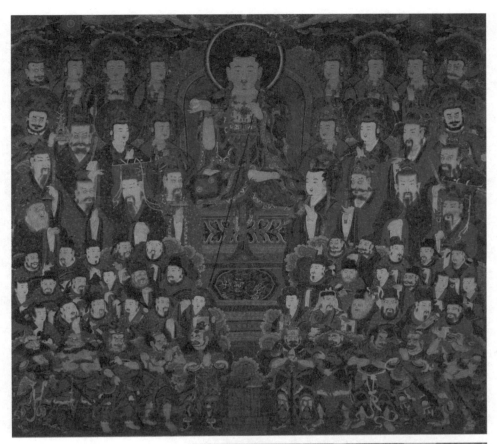

도 7-24. 설훈 등, 〈지장시왕도〉, 조선
1776년, 비단에 채색, 186×205.5cm, 홍
천 수타사 성보박물관.

도 7-25. 명부의 다양한 인물, 수타사 〈지
장시왕도〉의 세부.

예수재의 설단법과 주불전의 활용

생전예수재 혹은 예수시왕생칠재(預修十王生七齋)로 불리는 예수재는 살아있는 동안에 공덕을 미리 닦아 사후의 심판에 대비하는 의식이다. 예수재는 〈지장시왕도〉가 주불전의 중단탱으로 조성되는 데에 큰 영향을 미쳤다.[33] 『예수시왕생칠경』에서는 매달 두 번 삼보(三寶)를 공경한 뒤 시왕을 모셔 이름패에 자신의 이름을 써 넣고 『예수시왕생칠경』을 외우고 부처와 지장보살, 시왕을 염송함으로써 정토에 태어나게 된다고 했다. 조선 중기의 승려 육화(六和)의 『예수천왕통의(預修薦王通儀)』는 시왕뿐 아니라 명부의 제 권속에게 재공(齋供)해야 한다고 했는데, 이는 송당 대우(松堂大愚)가 찬술한 『예수시왕생칠재의찬요』를 저본으로 예수재를 시행하는 행법(行法)을 설명한 것이다.[34]

『수생경(壽生經)』 역시 예수재의 설행 근거가 되었던 경전으로, 전생과 현생에서 맺은 죄업을 소멸시킬 수 있는 방법에 대해 설했다[도 7-26, 7-27]. 사람은 누구나 생명을 받은 대가로 명부로부터 수생전(壽生錢)이라는 빚을 지게 되는데, 『금강경』과 『수생경』을 읽는 공덕으로 빚을 갚을 수 있다고 하였다.[35] 만약 현생에서 수생전을 다 갚으면 삼세(三世)에 인간으로 다시 태어날 수 있지만, 갚지 못한다면 억만 년이 지나도 다시 사람의 몸을 받을 수 없다고 한다. 「십이생상속(十二生相續)」에는 자신이 태어난 60갑자의 띠에 따라 읽어야 할 책의 권수와 수생전 납부액(納付額)이 정해져 있다.

그렇다면 예수재의 광범위한 확산이 중단탱으로 〈지장시왕도〉를 조성하게 된 상황과 어떤 관련이 있는 걸까? 이를 의식의 진행 동선과 주불전의 쓰임을 중심으로 살펴보고자 한다. 불교의식의 효험은 불보살의 증명(證明)에 의해 이루어졌기에 상단은 모든 의식의 증명단이었다. 의식문에서

도 7-26. 명부시왕에게 올리는 예경, 청곡사 업경전.

는 시왕권공을 할 때 삼보의 가피를 입어야 한다며 증명단을 강조했다.

예수재의 설단법에서도 주불전의 역할은 분명하다. 『예수시왕생칠재의찬요』의 단 배치법은 상단에는 삼신불을 청하고 중단은 동쪽에 지장보살과 육광보살, 육천조(六天曹)를 두는데, 두 단은 법당 안에 마련된다. 서쪽에는 대범천왕, 제석천왕, 사방천왕의 위목을 배치한다[도 7-28].[36] 법당 바깥에는 동쪽에 풍도대제(酆都大帝), 제석단, 시왕단을, 서쪽 편에는 사천왕단 등을 배치한다. 『천지명양수륙재의범음산보집』에 수록된 예수재 역시 기본 구조는 유사하다.

예수재의 삼단은 다시 세 단계로 나뉘어 총 9단으로 가설된다. 주된 의례의 대상인 시왕은 중상단(中上壇)에 두고 하판관(下判官)에서부터 위계에 따라 중중단(中中壇), 중하단(中下壇)을 마련한다. 하단(下壇)은 부속 단으로 조관단(曹官壇), 사자단(使者壇), 마구단(馬廐壇)을 두라고 했다.

명부전은 명부의 각종 존상이 갖춰졌기에 예수재에도 최적의 장소였지만 그럼에도 의식의 중심은 상단이 있는 주불전이었다. 큰 규모의 예수

도 7-28. 「예수재 단 배치법」, 『천지명양수륙재의범음산보집』.

재에서 중위 삼단은 법당 외변에 마련했지만, 규모가 작을 경우는 주불전에서 개최했다.[37] 삼신불이 배치된 상단, 중단인 지장단, 그리고 신중단이 주불전에 갖춰져 있어 편리했다.

본격적인 규모의 예수재에서 주불전이 상위 삼단이라면 중위 삼단은 명부전을 활용했다. 시왕, 판관, 영지(靈祗), 장군, 귀왕, 선악동자, 감재사자, 직부사자, 호법선신이 갖춰져 있기 때문이다. 혹은 의례 공간을 아예 야외로 옮겨 법당 바깥에 단을 가설할 수도 있었다. 그 경우 의식의 진행 동선은 주전각에서 중정, 해탈문, 불이문, 천왕문에 마련된 사자단, 마고단을 따라 이어졌다.

불화를 대신하는 매체로는 위목이나 위패 등이 사용되었다. 『자기문절차조열』에 의하면 예수단을 마련할 때에 풍도대제화상(酆都大帝畫像), 시왕화상, 판관, 귀왕화상이 필요하며 장군, 동자, 사자, 영지를 그리거나 위목을 적어 사용할 수도 있었다. '상단영청지의(上壇迎請之儀)'에는 삼신패(三身牌), 육광패(六光牌), 천조패(天曹牌), 도명무독패(道明無毒牌), 석범천왕패(釋梵天王牌)를 놓고 의식을 진행하며 '중단영청지의(中壇迎請之儀)'에는 풍도패, 시왕패, 판관장군패, 귀왕패, 동자사자패, 부지명위패(不知名位牌)가 필요하다고 하였다.[38] 또 해탈문에 마련하는 마구단에는 말 열 필을 그려 단에 걸고, 잘 익은 콩죽을 각 그릇에 담아 배치하라고 했다[도 7-29].[39]

이처럼 예수재를 진행할 때 주불전은 상위 삼단이며 주불전의 〈지장

도 7-29. 야외에 마련된 마구단. 화엄사 예수재.

시왕도〉는 중단탱이었다. 상황에 따라 화상(畵像)을 사용하거나 위패를 제작하는 방식도 선택할 수 있었다.[40] 위패는 관욕(灌浴)에서 권공, 봉송에 이르는 의례의 전 과정에서 의식 존상을 대신했다. 그 쓰임에 대해 본격적으로 연구되지 않은 불교공예품도 단순히 불전을 장엄할 뿐 아니라 구체적인 역할을 지닌 의식 설비의 하나였음을 알 수 있다.

4. 일상의례와 〈신중도〉

일상의례의 중단권공과 〈신중도〉

18세기부터 주전각뿐 아니라 여러 전각에 봉안하기 위해 많은 〈신중도〉가 새로 조성되었다[**도 7-30**]. 김천 청암사 〈제석천룡합위도(帝釋天龍合

位圖)〉(1781), 대승사 〈제석천룡도〉(1859)의 사례에서 볼 수 있듯이 〈제석천도〉와 〈천룡도〉가 결합하거나 위태천의 위상이 커진 형식이 유행했다. 또한 예적금강(穢跡金剛)과 팔금강(八金剛)이 부각되는 유형이 새롭게 등장하며, 그려지는 신의 범주도 다양해졌다.[41]

봉인사 부도암 〈신중도〉(1867)에서 화면의 중심은 예적금강이다[도 7-31]. 물론 범천과 제석천이 주축이 되는 천부(天部)와 예적금강과 팔금강을 주축으로 한 명왕부(明王部), 위태천과 천룡 팔부중을 위주로 한 천룡부(天龍部)도 균형감 있게 배치되었다. 19세기 초부터 예적금강은 〈신중도〉의 중요 도상이자 도량을 옹호하는 신들의 무리를 대표했다. 〈신중도〉에는 화엄신중과 토속신, 밀교의 신 등 광범위한 존상이 추가되어 〈104위 신중도〉라는 형식으로도 제작되었다[도 7-32].[42]

19세기부터 야외 의식단에 봉청되는 신이 주불전 〈신중도〉에 등장한다. 대둔사 금광명전 〈신중도〉(1855)의 화기에는 이들이 옹호단의 신중이며 전각의 우측에 건다고 하였다. 의식의 예비절차에서 도량 결계를 담당하며 옹호회상으로 등장하는 신지(神祇)가 신중단에 수용되고, 기존에는 신중의 범주에 속하지 않았던 다양한 존상도 포섭되었다.

기존에는 〈제석탱〉, 〈천룡탱〉, 〈제석천룡합위도〉로 불리던 〈신중도〉가 중단탱으로 기재된 것은 19세기 중엽경부터다[표 7-5]. 중단에 봉안한다고 기록된 봉은사 판전 〈신중도〉(1857), 석천암 〈신중도〉(1893), 중단탱으로 기록된 갑사 대성암 〈신중도〉(1895), 동학사 〈신중도〉(1898), 문경 대승사 〈신중도〉(1906), 마곡사 은적암 〈신중도〉(1906) 등의 예가 있다. 이는 신중단에서의 예경이 중단작법으로 정비되는 일상의례의 변화에서 비롯되었다. 심우사 〈삼장보살도〉(1881)에서 볼 수 있듯이 삼장보살을 주제로 한 불화에서도 신중의 비중이 확대되는 현상 역시 신중의 위상 변화와 관련 있다.

도 7-30. 전각 내부에 봉안된 신중도, 송광사 대웅전, 일제강점기 촬영, 국립중앙박물관 유리건판.

　　1882년에 범어사에서는 대웅전에 봉안하기 위한 〈석가설법도〉와
〈삼장보살도〉, 〈제석천룡도〉를 새로 그렸다[도 7-33~35]. 당시 조성된 〈삼
장보살도〉와 〈제석천룡도〉는 거의 유사한 구성으로, 화면 상단의 존상이

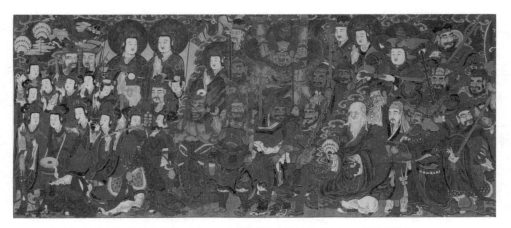

도 7-31. 응석 등, 봉인사 부도암 〈신중도〉, 조선 1867년, 삼베에 채색, 153×318.0cm, 예천 용문사.

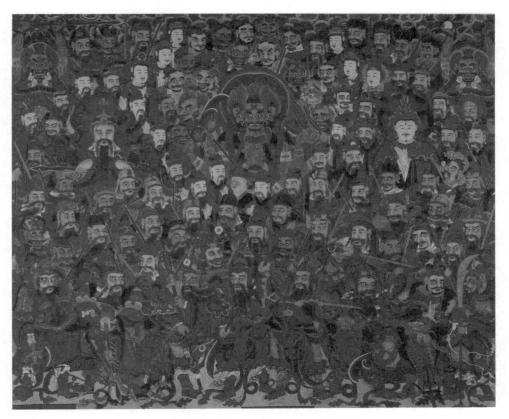

도 7-32. 〈104위 신중도〉, 조선 1897년, 비단에 채색, 292.0×341.0cm, 보은 법주사.

표 7-5. 〈신중도〉 화기에 나타나는 명칭의 변화

시기	화기상 명칭	작품
18·19세기	○제석탱, 천룡탱 ○제석천룡합위도	1730년 능가사 대법당 제석탱(帝釋幀) 1741년 흥국사 대법당 제석탱, 천룡탱(天龍幀) 1751년 실상사 극락전 천룡탱 1781년 김천 청암사 제석천룡합위도(帝釋天龍合位圖) 1859년 대승사 제석천룡합위도 1867년 봉인사 부도암 신중도(神衆圖)
19세기 중엽 이후	○중단 봉안 ○중단탱	1857년 봉은사 판전 신중도[중단봉안(中壇奉安)] 1893년 석천암 신중도[봉안우중단(奉安于中壇)] 1895년 갑사 대성암 신중도[중단탱(中壇幀)] 1898년 동학사 신중도(중단탱) 1906년 문경 대승사 신중도(중단탱) 1906년 마곡사 은적암(중단탱)

삼장보살인지 혹은 제석·범천·마혜수라천의 천부인지의 차이만 있다. 기존의 연구에서는 삼장보살의 설법회 장면에 신중의 비중이 커지는 원인을 19세기 후반 화승들의 창안으로 보았다.[43] 그러나 이는 의례의 변화에서 비롯된 현상이다.

애초에 신중은 지지보살의 설법회에 등장하는 구성원 중 하나였다.[44] 그런데 19세기 후반이 되면 신중이 지지보살의 권속 중 일부에 그치지 않고 화면 전체로 그 비중이 확대된다. 이는 신중단의 의례가 중단작법(中壇作法)으로 수록되었기 때문이다. 특히 재공의식집에서 도량을 수호하는 옹호회상(擁護會上)으로 신중의 역할이 커지게 된다. 새로운 변화를 기존의 여러 의식집을 집대성해 편찬한 백파 긍선의『작법귀감』(1826)에서 찾을 수 있다.

『작법귀감(作法龜鑑)』과 신중단의 의례

17~18세기에는 수륙재, 예수재, 지반문, 자기문 등 특정 의식을 종합

도 7-33. 기전 등, 〈영산회상도〉, 조선 1882년, 비단에 채색, 326.3×367.5cm, 범어사 대웅전, 부산광역시유형문화재.

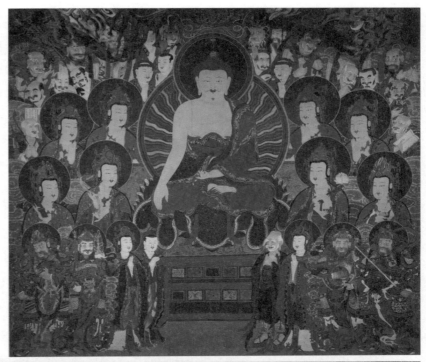

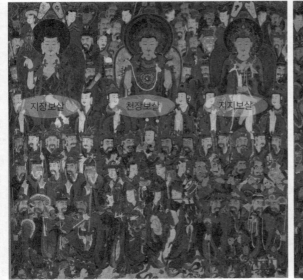

도 7-34. 기전 등, 〈삼장보살도〉, 조선 1882년, 비단에 채색, 244×243.5cm, 범어사 대웅전, 부산광역시유형문화재.
도 7-35. 기전 등, 〈신중도〉, 조선 1882년, 비단에 채색, 207.6×211.5cm, 범어사 대웅전, 부산광역시유형문화재.

한 의식집이 인기를 누렸다면, 19세기에는 일상 재공의식에 대한 수요가 컸다. 『자기문절차조열』의 「옹호단배치(擁護壇排置)」에는 제석단, 범왕단, 십대명왕단, 예적금강단, 팔금강단, 사보살단, 천룡팔부단 등을 설했다.

『천지명양수륙재의범음산보집』의 「자기문오주야작법규」에서도 "승회(勝會)를 열고자 하면 반드시 신총(神聰)에 의지해야 하기에 먼저 협찬(協贊)을 펼치고 청사(請詞)를 서술해야 한다"고 하였다. 자기문작법을 위해서는 첫날 풍백우사단(風伯雨師壇)을 가설하고 작법을 시작하며 가람단(伽藍壇), 당산천왕단(當山天王壇), 당산용왕단(當山龍王壇), 예적단, 범왕단, 제석단, 사천왕단, 성황단을 가설하고 각 단에서 권공을 진행했다.

1826년에 간행된 『작법귀감』은 각종 청문(請文), 권공제반문(勸供諸般文), 수계(受戒) 의식 등 일상의례에 참고할 수 있는 내용으로 구성되었다[도 7-37]. 특히 신중약례(神衆略禮), 신중대례(神衆大禮), 신중조모작법(神衆朝暮作法), 신중위목(神衆位目) 등 신중에 대한 의례가 상세하다. 삼계 제천을 비롯해 예적금강을 우두머리로 도량의 결계와 옹호를 담당하던 신은 중단에 청해졌고 신중단에서의 예경은 중단 권공으로 수록되었다.[45]

「신중위목」에서는 사바세계의 주인이신 대범천왕, 지거세계(地居世界)의 주인이신 제석천왕을 필두로 사천왕, 일궁천자, 월궁천자, 마혜수라천왕 등 다양한 신을 부른다. 불법을 보호하는 일체 선신(善神)과 무장신, 영기(靈祇)를 망라하기에 여기서 부르는 신은 대변재천왕, 공덕천왕, 위타천신에서부터 견뇌지신, 보리수신, 귀자모신, 마리지신, 사가라용왕, 염마라왕, 북극 자미대제와 칠원성군, 28숙(宿), 아수라왕, 가루라왕, 긴나라왕, 마후라왕에 이른다.

신중약례(神衆略禮)는 예적명왕 등 금강회상(金剛會上)과 허공세계(虛空世界)와 산하지계(山河地界)의 옹호회상의 대표신을 불러 진행한다. 이에 비해 신중대례(神衆大禮)는 봉청하는 위목이 많기에 존상의 자리를 좌

도 7-36. 김천 청암사. 대웅전. ©김선행

측과 우측으로 분류해 청제재금강 이하는 왼쪽에, 대범천왕 이하 신중은 오른쪽 단에 자리를 둔다.[46] 팔금강, 대명왕, 주화신(主火神), 주금신(主金神) 등 각종 신과 연직, 일직, 월직, 시직의 신은 왼쪽 자리[左邊位]에, 대범천왕, 제석천왕, 사천왕, 일궁, 월궁천자와 금강밀적, 마혜수라천, 귀자모, 마리지신, 사가라용왕, 칠원성군, 아수라, 가루라, 긴나라, 마후라왕등 팔부중, 도량신, 가람신, 가옥신, 조왕신 등은 오른쪽[右邊位]에 배치된다.

신중위목은 병풍으로도 조성되었다. 좌우 자리를 구분해 만든 두 개의 병풍은 의식 장소에 가져와 설치하기에도, 의식을 마치고 철수하기에도 편리했을 것이다. 흥국사 〈대신중위목병(大神衆位目屛)〉(1842)은 8폭으로 이루어졌는데 '신중좌변열위(神衆左邊列位)', '신중우변열위(神衆右邊列

도 7-37. 필요한 절차를 쉽게 찾을 수 있도록 수록한 목록. 『작법귀감』, 조선 1826년.

位)'라는 제목 아래 신중위목을 기록했다[도 7-38].[47]

『작법귀감』에서는 중단에 삼장보살을 청하는 대신 〈삼장보살도〉의 하단에 등장하던 천부중, 선부중, 신부중의 자리를 마련했다. 또한 예적금 강을 신들의 우두머리로 삼아 법회가 베풀어지는 도량을 지키는 '옹호신 중'의 성격을 강조했다[도 7-39]. 그 결과 제석·범천을 주존으로 한 〈제석 천도〉나 위태천을 주존으로 호법선신과 신장을 도해한 〈천룡도〉에 여러 신들이 추가되었고, 결계(結界)나 호지(護持)를 목적으로 정문(正門)과 천 왕문(天王門)에 청하던 존상도 포함되었다.[48]

예적금강은 1573년 간행된 『법계성범수륙승회수재의궤』, 『천지명양 수륙재의범음산보집』, 『자기문절차조열』에서 옹호신중의 우두머리로 청 해져 일체 악을 제거하고 더러움을 없애 의식 도량을 청정하게 하는 역할

도 7-38. 〈대신중위목병풍〉, 조선 1842년, 여수 흥국사.

을 맡았다. 정문 중앙에 예적단을 두고, 제석단, 범왕단, 사왕단, 팔금강단 등은 좌우측에 배치되었다.[49]

「자기문삼주야작법규(仔虁文三晝夜作法規)」에서도, 재의 첫날 관음보살을 청한 후, 풍백우사단, 가람단 순서로 의례가 진행되었다.[50] 영혼작법(靈魂作法)을 한 이후 예적단을 시작으로 명왕단, 사왕단, 산왕단, 용왕단, 풍백우사단, 제석단, 범왕단, 국사단(國師壇), 성황단, 토지단, 가람단, 천왕단의 13단에 권공을 올렸다.

『작법귀감』의 「신중대례」에서도 예적금강은 중요한 존재이다.[51] 범왕단에서는 '대범왕과 범왕의 보필과 범중천(梵衆天), 색계초선삼천(色界初禪三天)과 그들을 따르는 권속'을, 제석단작법(帝釋壇作法)에서는 '타화천(他化天), 화락천(化樂天), 도솔천(兜率天), 염마천(焰摩天), 제석천(帝釋天),

도리천(忉利天)의 여섯 욕계제천(六欲界諸天)과 그에 따른 권속'을 청한다. 다양한 역할을 수행하던 신중은 삼재(三災)를 주관하고 음양을 조화하는 이로 조석예불을 받는 대상이 되었다.

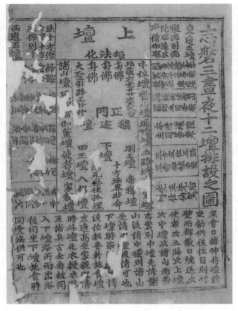

도 7-39. 수륙재 개최 시 정문 주변에 가설되는 단, 『지반삼주야십이단배설지도(志磐三晝夜十二壇排設之圖)』.

8

영혼을 위한 불화, 하단탱

1. 시식의례(施食儀禮)와 하단탱

시식의례의 성행 배경

주불전의 삼단은 고유한 신앙을 지녔으나 의식이 개최될 때는 상호 관련을 맺으며 기능했다. 상단과 중단은 존귀한 존재를 초청해 공양과 예경을 올리는 단이다. 상단이 의식을 증명하는 단이라는 상징성이 컸다면, 중단은 의례의 실질적인 주인공을 위한 단이었다. 이에 비해 하단은 영혼을 위한 단이다. 상단과 중단에 권공한 공덕은 외로운 영혼이 오래된 업[宿業]으로부터 해탈할 수 있게 했다.

불교계에서는 석가탄신일, 성도일, 열반일, 백중일의 4대 주요 기념일을 사명일(四明日)이라 불렀다. 사명일에도 주요 일정을 마친 후에는 영혼을 위한 시식(施食)을 베풀었다. 하단에 법식(法食)을 올리는 하단 시식

도 8-1. 사찰로 가는 길. 김천 청암사. ©김선행

(下壇施食)은 일종의 불교식 제사로, 영혼에게 불법을 듣게 하여 정토에 왕생할 수 있도록 하는 의례다.[1] 사명일에 시식의례를 지내는 법은 「거찰사명일영혼시식의문(巨刹四明日靈魂施食儀文)」, 「총림사명일영혼시식절차(叢林四明日靈魂施食節次)」라는 제목으로 의식집에 수록되었다[도 8-2].

의식의 전거는 중국 원대 승려였던 몽산 덕이(蒙山德異, 1232~1298)가 편찬한 『증수선교시식의문(增修禪敎施食儀文)』에서 찾을 수 있다.[2] 시식단의 배치법을 설명한 「시식단배치규식」을 보면, 의식은 지장보살을 청하는 데서 시작된다. 인로왕보살은 시식단의 증명을 맡으며 본격적인 의례에는 아미타불, 관음보살, 세지보살을 봉청했다.[3] 수륙재 역시 시식의례가 보편화되는 데 영향을 미쳤다. 수륙재는 조선 전기부터 왕실의 기신

도 8-2. 『대찰사명일영혼시식의문』, 조선 1710년, 가야산 해인사, 동국대학교도서관.

재(忌辰齋)를 대체하며 대부(大夫), 사(士), 서인(庶人)의 명복을 비는 추천재(追薦齋)로 설행되었다.[4]

조선 후기에 이르면 유교 예제가 사회 전반으로 확산되었다[도 8-3].[5] 불교 교단은 선조에 대한 추숭(追崇)과 제례를 강조하며 문식(文飾)을 중시하는 유교 사회의 요구를 반영하여 절차를 체계화하였다. 불보살이나 천선신부중(天仙神部衆)뿐 아니라 하단에 대한 의식도 정비되었다. 하단을 배치하는 법, 의식 기물을 갖추는 방법, 하단 시식법은 의식집의 '부록' 편에 수록되었다.

유교의례가 보급된 조선 후기에도 불교식 의례는 쉽게 사라지지 않았다. 집안에 가묘(家廟)를 두고 『주자가례』에 규정된 사시제(四時祭), 초조제(初祖祭), 선조제(先祖祭), 여제(禰祭), 기일제(忌日祭), 묘제(墓祭) 등 유

도 8-3. 봉은사에서 49재(齋)를 지내는 장면(강우방·김승희, 『감로탱』, 예경, 1995, p.343).

도 8-4. 〈감모여재도〉, 조선 1811년, 종이에 채색, 171.0×143.8cm, 미국 브루클린박물관.

교식 예법을 준수하면서도 사찰에 원찰(願刹)을 두고 기일에 재를 올리거나 선조의 영정을 봉안하고 영당제(影堂祭)를 개최했다.[6]

미국 브루클린박물관에 소장된 〈감모여재도〉는 가경(嘉慶) 16년(1811) 6월 동향각(東香閣)에서 그렸다는 화기가 있다[도 8-4].[7] 국혼전(國魂殿)이라는 현판이 걸린 전각에는 '선왕선후열위선가(先王先后列位仙駕)'라고 적힌 위패가 봉안되어 있다. 이 그림은 조상의 제사를 지내기 위한 〈사당도(祠堂圖)〉로, 조상이 이 자리에 와 있는 것처럼 느낀다는 점에서 〈감모여재도(感慕如在圖)〉라고도 불

도 8-5. 〈국혼단〉, 『자기문절차조열』, 조선 1724년, 해인사 간행.

렸다. 특히 이 작품은 삼문(三門)이 있고 담장을 두른 공간에 위치한 국혼전을 도해해, 〈감모여재도〉가 일반인의 사당 규모가 아닌 국가의 조상을 모신 전각용으로도 그려졌음을 알려준다.

『자기문절차조열(仔夔文節次條列)』의 〈자기문 위목 규칙〉을 보면 국혼단(國魂壇)에는 일체 제주(帝主)와 명군(明君) 등을 모신다고 되어 있다[도 8-5]. 수륙재의 일종인 『자기문』에 국가의 조상신을 모신 유교의례가 수용되었다는 점이 흥미롭다.

조선 후기까지도 왕실의 원당이나 사족(士族)의 사암(寺庵)에서 상례나 제례는 불교식으로 진행되었다. 「청계사사적기비(淸溪寺事蹟記碑)」에는 고려시대 유력가였던 조인규(趙仁規, 1227~1308) 가문이 청계사를 원당으로 삼은 이래 조선 후기에 이르기까지 500여 년간 후원이 지속되었던 상황이 수록되어 있다.

' … 공인(工人)을 모아 역사를 일으켜 무릇 영정의 결손되고 더럽혀진 곳을 깨끗이 고치고 기울어지고 허물어진 사우를 고쳤다. 또한 보관소 하나를 짓고 여섯 칸의 함을 만들어 정숙공 이하의 영정을 비단으로 싸서 함 속에 안장하고 당우의 동쪽 따뜻한 방에 봉안하였다. 일이 있을 때는 이를 받들어 당중(堂中)에 내어 걸어 예(禮)를 올리고 예가 끝나면 다시 함에 봉안하여 자물쇠로 잠궈두었으며 사사로이 여닫지 못하게 하였다.'8

범어사 성보박물관에 소장된 〈황실축원장엄수(皇室祝願莊嚴繡)〉는 1902년 10월 범어사 계명암에서 나라의 편안함과 황실의 번성을 위한 국제(國祭)를 치를 때, 대한제국 황실에서 하사한 것이다[도 8-6]. 금색 실로 헌종(憲宗)의 아버지 문조익황제(文祖翼皇帝)와 어머니 신정황후(神貞皇后)

도 8-7. 『대법주사초혼기』와 『망혼책』, 조선 1699년, 보은 법주사.

의 명복을 비는 내용을 수놓았다. 왕실을 위한 사찰 주도의 제의가 이어
졌음을 알 수 있다.

　사찰에서는 기일이나 탄신일에 기신재(忌辰齋)를 올리고 매월 초하
루와 보름, 즉 삭망(朔望)에도 불교식 제사를 모셨다.[9] 특정 사찰과 원당의
관계를 맺은 지역의 유력자나 대후원자뿐 아니라 일반 신도에게도 사찰
이나 암자는 조상숭배시설로 자연스럽게 인식되었다. 영정(影幀)을 사용
하던 방식은 위목을 적은 위패를 봉안하는 방식으로 바뀌었다.

　하단의례에 대한 수요로 영혼을 위한 단은 주불전에 상설화되었다.
17세기 말경에 작성된 『대법주사초혼기(大法住寺招魂記)』, 『대영반(大靈
飯)』 혹은 『망혼책(亡魂冊)』에는 시주자가 천도하고자 했던 돌아가신 부
모, 남편, 망외조(亡外祖), 망숙부(亡叔父), 망증조(亡曾祖) 등의 영가(靈駕)
목록이 수록되어 있다[도 8-7]. 승려 역시 제사를 중시했다.[10] 출가자인 승
려에 대한 제사는 시식이라 하지 않고 영반(靈飯)이라 하여 일반 속인의
제사와 구분했다. 돌아가신 스승의 기제를 법식에 맞춰 올리는 것은 문
도를 결집하는 데 있어 중요한 행사였다.[11] 하단의례는 사찰 운영의 주요
기능 중 하나로 확고하게 자리잡았다.

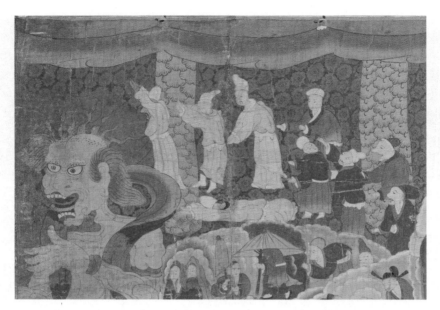

도 8-8. 보석사 〈감로도〉 부분, 조선 1649년, 삼베에 채색, 220×235cm, 국립중앙박물관.

불교의례는 유교의례를 수용하며 복합적인 모습으로 전개되었다. 설암 추붕(雪巖秋鵬, 1651~1706)의 「함월당태헌대상소(涵月堂太軒大祥疏)」는 함월 태헌이란 승려의 대상(大祥)을 지내면서 작성한 소문(疏文)이다. 대상(大祥)은 사후 만 2년이 되는 기일에 지내는 유교식 상례로, 그다음 주년부터는 기제(忌祭)로 바뀌게 된다. 형식은 유교의례를 따랐으나 내용은 운수승(雲水僧)을 청해 도량을 쇄수하고 삼단을 가설해 진행하는 불교식 의례였다.[12]

수륙재에는 사십구재, 백일재, 소상, 대상 등 유교의 길례와 기일에 지내는 제사의 성격이 포용되었다. 〈감로도〉에서도 성대한 음식이 차려진 시식단 아래에 재를 마련한 인물이나 현실의 상주(喪主)를 표현했다[도 8~10]. 개인적인 제례가 빈번해지면서 하단탱에 대한 수요도 높아졌음을 기암 법견(奇巖法堅)의 수륙재 권선문에서 확인할 수 있다. 유점사 보광전

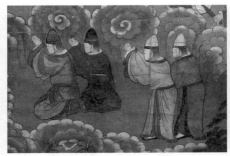

도 8-9. (좌) 해인사 〈감로도〉 부분, 조선 1723년, 278×260.4cm, 보물, 해인사 성보박물관.
도 8-10. (우) 용주사 〈감로도〉 부분, 조선 1790년.

기단과 계단의 개축을 낙성하면서 수륙재를 마련하고자 했는데, 제사와 비교하여 수륙재의 효용을 강조했다[도 8-11].

'고혼(孤魂)을 고통으로부터 구하기 위해서는 수륙무차대재보다 나은 것은 없다고 합니다. … 그런데 혹자가 "천자로부터 서인에 이르기까지 추원(追遠, 돌아가신 부모나 조상을 추모하고 숭배하는 것)하고 보본(報本, 이 세상에 태어나게 된 근본을 잊지 않고 그 은혜에 보은하는 것)하는 예를 행할 때에는 모두 제사와 증상(烝嘗, 겨울과 가을에 올리는 제사)의 이름을 쓰고 있는데 불교에서 봉불(奉佛)하고 초혼(招魂)하는 일을 행할 때에는 모두 수륙(水陸)의 이름을 쓰고 있으니 그 이유는 무엇입니까?" 하고 묻기에 제가 다음과 같이 답했습니다.

대저 제사(祭祀)로 말하면 그 의리가 넓지 못하고 베푸는 것이 두루 미치지 못해서 관계가 친한 이에게만 통하고 소원한 자에게는 미치지 않으며 예의에 구애되고 자비에는 미치지 못합니다. 그래서 예법상 제사를 행해야 할 경우에는 제사를 올리지만 그럴 수 없을 때에는 그만두는 것입니다. 그렇기 때문에 하늘에 제사지내는 교(郊)는 천신(天神)에게만 제사드리고 사당에서는 인귀(人鬼)에게만 제향을 올리는 것이며 나아가

사직(社稷), 산천(山川), 섶나무를 태우며 하늘에 제사 지내는 번시(燔柴)에 있어서도 오직 으뜸가는 자리[主位]인 신령만 공경할 뿐이요, 다른 신령들은 끼일 수가 없는 것입니다. 그런 까닭에 사람은 제사 지낼 귀신이 아니면 제사 지내지 않는 것이요, 귀신은 그 예법이 맞지 않으면 흠향하지 않습니다. 공자는 제사 지낼 귀신이 아닌데도 제사 지내는 것은 아첨이라고 하였고, 또 태산(泰山)의 신령도 계씨(季氏)의 여제(旅祭)를 흠향하지 않을 것이라고 하였던 것입니다.

도 8-11. 〈기암법견진영〉, 조선 후기, 비단에 채색, 103.5×73.0cm, 밀양 표충사.

그런데 수륙재는 이와는 완전히 달라서 베푸는 것이 두루 미치고 구제하는 대상이 다양합니다. 원친(冤親)과 귀천(貴賤)을 동등하게 대하면 물과 육지에 의지해 붙어 있는 혼령들 모두가 이익을 받게 됩니다. 이른바 재(齋)라고 하는 것은 '가지런하다'는 뜻과 '구제한다'는 뜻[濟]을 내포하고 있습니다. 다시 말하면 성제(聖帝), 명군(明君), 충신(忠臣), 효자(孝子), 열녀(烈女), 정남(貞男), 용군(庸君), 암주(暗主), 난신(亂臣), 적자(賊子), 악처(惡妻), 완손(頑孫) 내지 물과 육지에 사는 짐승을 포함해서 굶주린 자, 추위에 떠는 자, 남의 죄를 일러바치는 자, 슬픔에 잠긴 자 등 천태만상의 중생들에게 음식으로 재시[齋施]하고 불법으로 제도하기에 수륙의 이름을 붙이게 된 것입니다. … 임진왜란 때는 삼경(三京)을 지키지 못한 채 만백성이 어육이 되었고 또 정묘호란 때에는 서쪽 변방이 함락되어 수많은 백성[億兆蒼生] 모두 도무지 손을 쓸 수 없는 상태였습니다. 그리하여 해골이 들판을 덮고 핏물이 시내에

넘칠 정도가 되었는데 부자(父子)가 모두 죽었으니 누가 장사 지내고 누가 매장할 것이며 부처(夫妻)가 모두 죽었으니 누가 봉분(封墳)하고 누가 제사 지낸단 말입니까. 아 이것이 하늘 탓입니까. 아니면 명운입니까, 운수입니까. 어찌하여 사람이 도탄에 빠진 것이 이와 같이 극도의 지경에 이르렀단 말입니까 … 저 창천은 죽이는 것을 싫어하니 음양의 조화를 해쳐 재앙이 일어날까 두렵습니다. 만약 방외의 신력(神力)에 의지하지 않는다면 원혼(冤魂)을 해탈하게 하기 어렵기에 산야(山野)에서 무궁한 대원(大願)을 세워 유정(有情)의 고혼(孤魂)을 구제하려고 합니다. 부모와 처자를 천도하려는 마음을 지닌 사람들 모두가 이 글을 읽고서 동참해주시면 매우 다행이겠습니다.[13]

　　　—「유점사보광전기폐개축낙성수륙권선문(楡岾寺普光殿基陛改築落成水陸勸善文)」

부처에게 예배[奉佛]하거나 혼령을 위로[招魂]하는 재에 모두 수륙(水陸)의 이름을 쓴다는 표현에서 수륙재에 대한 인식을 파악할 수 있다. 불교식 제의와 효험은 제사에 비교되었다. 제사는 시행 범위가 친속(親屬)에 한정되고 예의(禮義)에 국한되고 자비(慈悲)에 미치지 못하나, 수륙재는 원친과 귀천을 차별 없이 천도할 수 있다는 점을 강조했다. 수륙재의 혜택은 광범위하여, 억울하게 세상을 떠났거나 제사를 받지 못하는 모든 혼령을 위로하기 위해 설행되었다. 수륙재를 권하는 기암 법견의 글은 여러 시사점을 주는데, 예수재와 수륙재를 함께 개최한 사례라는 점도 의미가 크다.

하단 배치의 몇 가지 유형

영혼을 위한 의례는 중국에서도 당대(唐代)『유가집요구아난다라니

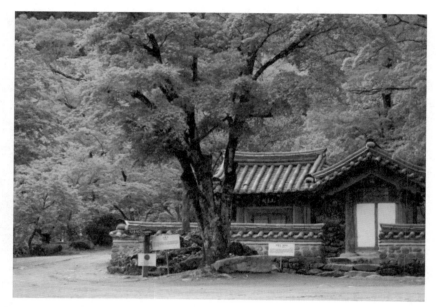

도 8-12. 영혼을 위한 관욕 공간, 세월각과 척주당, 순천 송광사.

염구의궤경(瑜伽集要救阿難陀羅尼焰口儀軌經)』, 『유가집요염구시식의(瑜伽集要焰口施食儀)』 등 유가염구경(瑜伽焰口經) 계통의 경전이 유포되면서 자리 잡았다. 시식의문(施食儀文)과 우란분재 역시 오랜 연원을 지니고 있다.

　　하단 시식은 특정한 날뿐 아니라 상시적으로 개최되기도 했다. 앞서 살펴보았듯이 『진언권공』에서 하단은 상단과 마주하는 남쪽에 위치했다. 진관사에 조성된 수륙사는 세 채의 전각으로 지어졌다. 각각 상단, 중단, 하단의 역할을 맡았는데 상단을 기준으로 동쪽에 중단이, 남쪽에 하단이 마련되었다. 하단의 전각에는 욕실(浴室) 3칸과 조종(祖宗)의 영실(靈室) 8칸씩을 설치했으니 그 규모가 상당했다.[14] 욕실은 영혼이 오랜 세월 윤회하면서 쌓아온 과거의 숙업(宿業)을 벗을 수 있도록 하는 관욕(灌浴)을 위한 시설물이었다. 때로는 욕실이 별도의 전각으로 지어지기도 했다. 순천 송광사에는 일주문을 지나 경내에 들어가기 전에 척주당(滌珠堂), 세월각

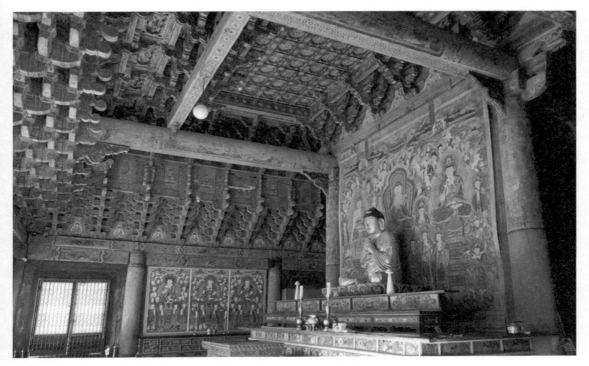

도 8-13. 주불전의 상단과 중단. 청도 운문사 대웅보전 내부.

(洗月閣)이라는 전각이 있다[도 8-12]. 정면, 측면 1칸의 이 작은 건물은 영혼을 위한 관욕처이다. 남자의 영혼은 척주당에, 여자의 영혼은 세월각에 구별해 모시고 관욕을 진행했다.

영단으로도 불리는 하단에 대한 수요는 점차 높아졌다. 17세기에 발간된 의식집을 보면 본문에 삼단의례에 대한 항목이 있음에도, 부록에 「하단배치법」과 하단의례 절차를 따로 수록했다. 그 내용은 18세기 초에 간행된 『천지명양수륙재의범음산보집』에서는 더욱 상세해졌다. 영혼단(靈魂壇), 영청단(靈請壇), 영혼소(靈魂所), 영혼식(靈魂式), 영반(靈飯) 등의 용례도 빈번하게 보인다. 배치 장소는 외부 공간을 적극적으로 활용해 정문, 누각, 불이문, 사찰의 넓은 곳으로 확장되었다.

재를 지내는 공덕을 영혼의 천도를 위해 회향하면서, 하단은 전각 내부에 상설 배치되었다. 주불전의 하단은 망자의 위패와 영정 사진이 놓여 있어 식별할 수 있다. 연구자에 따라서는 〈삼장보살도〉, 〈지장시왕도〉, 〈감로도〉, 〈현왕도〉 등이 걸려 있는 단을 하단으로 보고 대웅전에 이러한 불화를 거는 현상을 교리적으로 잘

도 8-14. 관룡사 대웅전 내부의 단 배치(2013).

못된 것으로 보기도 했다[도 8-13]. 그러나 앞 장에서 보았듯이 〈삼장보살도〉와 〈지장시왕도〉는 조선시대에는 엄밀히 중단탱이었다. 현재 관룡사 대웅전의 단 배치사례에서 볼 수 있듯이 하단이 놓이는 영단(靈壇) 영역이 점차 확장되면서 〈삼장보살도〉가 걸린 단을 잘못 이해하게 된 것이다 [도 8-14]. 다음 절에서는 하단의례에 걸렸던 불화와 하단의 상설화는 어떤 관련이 있는지 살펴보겠다.

하단 불화의 종류

1580년에 제작된 〈감로도〉는 지금까지 조사된 사례 중 '하단탱'으로 기록된 가장 이른 시기의 불화이다[도 8-15]. 하단탱이라는 기록은 시기적으로도 18세기 이후의 〈감로도〉에서만 확인되기 때문이다. 그런데 이미 조선 전기부터 하단을 가설하고 불화를 건 기록을 확인할 수 있으며, 주불전에 하단이 상설화되기 전에는 여러 불화가 걸렸다.[15] 〈감로도〉 이외에도 하단의례에 사용되었던 불화라면 넓은 범주에서 하단탱에 포함된다. 영혼의 구제와 관련 깊은 〈지장시왕도〉, 〈시왕도〉, 〈아미타삼존도〉뿐만 아니라 도량 장엄용 불화로 분류되는 〈오여래도〉, 〈칠여래도〉, 그리고 현재는 생소하게 인식되는 〈사오로탱(使五路幀)〉도 하단의례의 맥락에서

도 8-15. 〈(좌)〈감로도〉, 조선 1580년, 삼베에 채색, 111×128cm, 개인소장. (우)'하단탱'이라고 기록된 화기 세부.

살펴볼 수 있다.

〈시왕도〉는 대표적인 의식용 불화였다. 민간의 빈소에 〈시왕도〉를 사용했으며 수륙재에 생사와 지옥의 인과응보를 그린 불화를 걸었다.[16] 일본 지온인(知恩院) 소장 〈지장보살본원경변상도〉는 인종(仁宗)의 후궁이었던 숙빈 윤씨 등이 명종의 비, 인순왕후의 명복을 빌기 위해 비구니 지명과 함께 발원해 자수궁정사(慈壽宮淨社)에 봉안한 불화다[도 8-16].[17] 상단에는 명부세계의 지장보살을 중심으로 도명존자, 무독귀왕, 지옥의 시왕과 관리, 옥졸이 위계에 따라 표현되었다. 아래로는 불상을 조성하며 예배 공양하는 장면과 『지장보살본원경』에 나오는 18지옥을 도해했다[도 8-17].

도 8-16. 〈지장시왕도〉, 조선 1575~1577년, 비단에 채색, 209.5×227.3cm, 일본 지온인.

도 8-17. 지옥의 형벌, [도 8-16]의 하단 세부.

"지금 승도들이 서울 바깥 사찰에서 '시왕도'라고 칭하고서, 사람 형상을 괴상한 형용과 이상한 모양에 이르기까지 그리지 않는 바가 없사옵니다. 그 잔인하고 참혹한 형상을 눈뜨고 차마 볼 수 없습니다. …후세에 간사한 승도들이 생업을 영위하고자 불설을 가탁하여, 이 그림을 만들어 절간에 걸어두고 어리석은 백성들을 을러메서 많은 재물을 긁어모을 것이오니 …이 때문에 그 부모처자를 내버리고 세상을 도피하여 사람이 지켜야 할 도리를 허물어뜨리오니, 백성의 폐해가 실로 이 그림에서 연유됩니다. 청하건대, 서울은 사헌부에서, 외방은 각 고을에서 샅샅이 수색하여 불태우거나 헐어버리게 하고, 그중에 혹시 감히 숨겨놓거나 혹은 몰래 숨어서 그림을 그리는 자는, 사람들에게 진고하는 것을 허락하여 즉시 불태워 없애고서, 법에 의하여 죄를 주게 하옵소서" 하였으나, 윤허하지 아니하였다.[18]

— 『세종실록(世宗實錄)』88권, 1440년(세종 22) 1월 25일

"근일 이래로 두세 비구니가 머리를 땋아 늘이고 속인의 복장으로 몰래 내지(內旨)라 일컬으며 산중에 있는 절에 출입하며, 쌀과 재물을 많이 가져다가 재승(齋僧)을 공양하고, 당개(幢蓋)를 만들어 산골에 이리저리 늘어놓고, 또 시왕(十王)의 화상을 설치하여 각각 전번(賤幡)을 두며, 한 곳에 종이 1백 여 속(束)을 쌓아두었다가 법회를 설시(設施)하는 저녁에 다 태워버리고는 '소번재(燒幡齋)'라 이름합니다. 이른바 '내지'란 궁중을 가리키는 말입니다. 전하께서 모르시는데 궁중이 행한다면 이는 궁중이 전하를 속이는 것이고 궁중에서 행하는데 전하께서 금하지 않으신다면 이는 전하께서 궁중을 가르치신 것입니다" 하였다.

— 『중종실록(中宗實錄)』34권, 1518년(중종13) 7월 17일

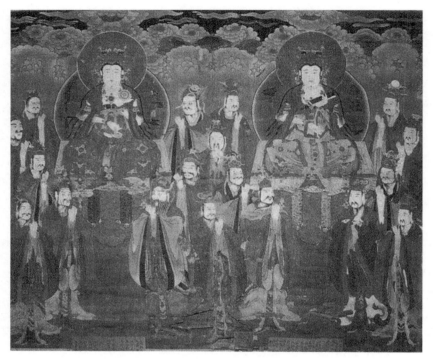

도 8-18. 〈천장·지지보살도〉, 조선 1568년, 삼베에 채색, 198.0×188.8cm, 일본 니요이지.

〈시왕도〉는 명부전이나 시왕전과 같은 전각에 항상 걸려 있는 불화로 생각하기 쉽다. 그러나 위의 기록을 보면 의례가 베풀어지는 공간에 옮겨져 영혼의 천도를 기원하는 의식에 사용되었다. 〈시왕도〉를 불태우고 불화를 그리는 자를 벌할 것을 청하며 불화가 민심을 어지럽힌다고 한 유신의 우려에서 불화의 영향력이 그만큼 막강했음을 알 수 있다.

예수재나 수륙재에서도 지장보살에 대한 신앙의례는 유지되었다. 『법계성범수륙승회수재의궤』나 『천지명양수륙재의찬요』 등 의식집에서 지장보살은 〈삼장보살도〉의 한 구성원으로 중단에 청했다. 이에 비해 『천지명양수륙잡문』에서 지장보살과 시왕은 하단에 등장한다. 의식집의 계통에 따라 이들을 중단으로 보는지 하단으로 보는지는 차이가 있다.

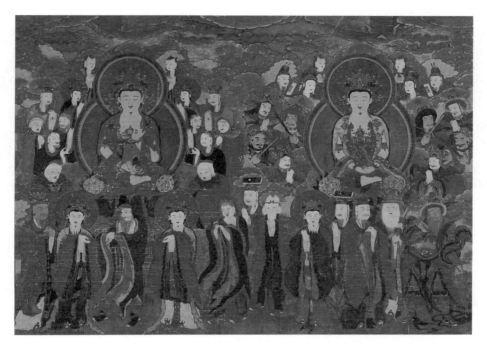

도 8-19. 〈천장·지지보살도〉, 조선 1741년, 비단에 채색, 215×292cm, 여수 흥국사 대웅전, 전라남도 유형문화재.

1568년 일본 니요이지(如意寺) 소장 〈천장·지지보살도〉는 천장보살과 지지보살을 한 폭에 그렸다[도 8-18]. 지장보살을 도해한 폭이 별개로 있었는지는 확인할 수 없지만, 1741년 작 흥국사 〈삼장보살도〉의 사례를 볼 때 천장과 지지보살을 한 폭에 그리고 지장보살을 별개의 폭에 그린 형식이었음을 유추할 수 있다[도 8-19]. 천장·지지보살이 천선신부중(天仙神部衆)을 대표한다면 지장보살은 명부계를 대표하는 의미로 하단의 신앙을 포괄했다.

한편 아미타삼존불이나 인로왕보살을 그린 불화 역시 하단의례에 사용되었다. 시식의문의 '거불(擧佛)'은 아미타불, 관음보살, 세지보살을 부르는 것으로 시작되는데 하단의 정중앙에는 인로왕보살단을 가장 높게

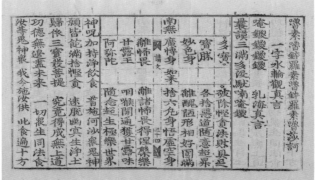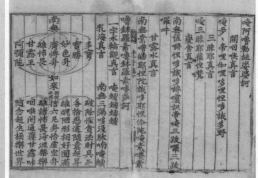

도 8-20. 「시식문」에 수록된 칠여래, 『청문』 조선 1883년.
도 8-21. 칠여래, 조선 1709년, 『천지명양수륙재의범음산보집』.

마련하여 인로왕보살번을 두고, 그 좌우로는 고혼단(孤魂壇)을 나누어 배치했다.[19] 화상(畫像)을 그린 번화나 위목을 글씨로 기록한 번(幡)은 당대(唐代)부터 의식에서 존상을 나타내는 방식이었다. 북송대 편찬된 백과사전『태평어람(太平御覽)』의 우란분(盂蘭盆) 기록에서도, 명호를 쓴 번으로 의식 존상을 나타냈다.[20] 〈오여래도〉나 〈칠여래도〉 역시 영혼의 구제를 위한 의식과 관련 있다. 『천지명양수륙재의찬요』(1562), 『법계성범수륙승회수재의궤』(1573), 『수륙무차평등재의촬요』(1573), 『작법귀감』에는 하단 시식을 위해 다보여래(多寶如來), 묘색신여래(妙色身如來), 광박신여래(廣博身如來), 이포외여래(離怖畏如來), 감로왕여래(甘露王如來)의 오여래를 청한다.[21] 이에 비해『유가집요구아난다라니염구의궤경』,『유가집요염구시식의』,『권공제반문』(1574),『운수단』(1664),

도 8-22. 아귀와 아난존자, 수륙화 부분, 중국.

표 8-1. 오여래·칠여래의 명칭과 역할

분류	명칭	역할	전거
오여래	다보여래	모든 고혼이 간탐(인색함과 욕심 많음)을 버리고 법의 재물을 만족하게 갖추게 한다.	天地冥陽水陸齋儀纂要(1562), 法界聖凡水陸勝會修齋儀軌(1573), 水陸無遮平等齋儀撮要(1573), 作法龜鑑(1823)
	묘색신여래	모든 고혼이 추한 모습 여의고 좋은 모습을 원만하게 갖추게 한다.	
	광박신여래	모든 고혼이 여섯 가지 범부의 몸을 버리고 허공과 같은 몸임을 깨닫게 한다.	
	이포외여래	모든 고혼이 온갖 두려움을 여의고 열반의 즐거움을 얻도록 한다.	
	감로왕여래	모든 고혼의 목구멍을 열어 감로의 맛을 획득하게 한다.	
칠여래	다보여래	모든 고혼이 간탐을 버리고 법의 재물을 만족하게 갖추게 한다.	勸供諸般文(1574), 雲水壇(1664), 諸般文(1694) *칠여래: 오여래+보승여래, 아미타여래
	보승여래	모든 고혼이 악도(惡道)를 버리고 극락에 오르게 한다.	
	묘색신여래	모든 고혼이 추한 모습 여의고 좋은 모습을 원만하게 갖추게 한다.	
	광박신여래	모든 고혼이 여섯 가지 범부의 몸을 버리고 허공과 같은 몸임을 깨닫게 한다.	
	이포외여래	모든 고혼이 온갖 두려움을 여의고 열반의 즐거움을 얻도록 한다.	
	감로왕여래	모든 고혼의 목구멍을 열어 감로의 맛을 획득하게 한다.	
	아미타여래	모든 고혼을 극락세계에 태어나게 한다.	

『제반문』(1694)에는 오여래에 보승여래와 아미타여래를 포함한 칠여래를 청한다[표 8-1, 도 8-20, 8-21].[22]

이들은 영혼이 윤회를 끝내고 열반의 즐거움을 얻어 극락세계에 태어날 수 있도록 돕는다. 영혼을 구제하는 여래에 대한 신앙은 시식의문과 수륙재를 통해 유포되었다[도 8-22]. 수륙의식집에서는 주로 오여래를 청했다면, 재공의식집에서는 칠여래가 선호되었다[도 8-23, 8-24]. 아귀에게 법식을 베푸는 시아귀(施餓鬼) 계통의 다라니 경전에서도 오여래를 청한다. 『유가집요구아난다라니염구궤의경(瑜伽集要救阿難陀羅尼焰口軌儀經)』

도 8-23. 〈오여래도〉, 조선 18
세기, 비단에 채색, 각 75.5×
35.0cm, 양산 통도사 성보박
물관.

과 같은 경전에는 아난존자가 길을 가다가 염구(焰口)라는 이름의 아귀를
만나 자신이 다음 생에 아귀도(餓鬼道)에 태어날 것이라는 것을 듣고 이를

도 8-24. 〈칠여래도〉, 조선 후기, 상주 남장사.

피하기 위해 삼보에게 공양하고 다라니법에 의거해 수행했다는 내용이 나온다.[23]

칠여래를 청할 때 감로왕여래 대신에 세간광대위덕자재광명여래(世間廣大威德自在光明如來)가 수록되기도 했다.[24] 봉청 대상은 차이가 있으나,

도 8-25. 철현 등, 〈감로도〉, 조선 1681년, 비단에 채색, 200.0×210.0cm, 보물, (구)우학문화재단.

세상을 떠난 영혼이 고통으로부터 자유로워지고 극락세계에서 태어날 수 있기를 기원하는 의례에서 연원한다는 점은 공통된다. 그러나 각 여래를 구별할 수 있는 도상 규범은 명확하지 않기에 〈오여래도〉나 〈칠여래도〉 상단에는 붉은 칸을 마련해 여래의 명칭을 기입했다. 각 여래를 청하는 절차에서 도량에 걸린 불화는 유용하게 사용되었다.

개인 소장 〈감로도〉(1580), 영원사 〈감로도〉(1759)에는 의식 도량으

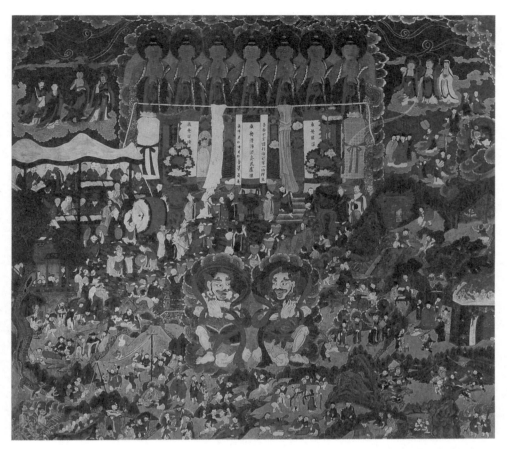

도 8-26. 영환 등, 〈감로도〉, 조선 1868년, 비단에 채색, 173.0×191.5cm, 남양주 흥국사 대웅전.

로 내려오는 오여래를 확인할 수 있다.[25] 감로도에서는 1681년 불영사 〈감로도〉처럼 칠여래를 도해한 사례가 더 많으며, 아미타삼존이나 관음 보살, 지장보살과 함께 구성되기도 했다[도 8-25]. 아미타삼존은 칠여래와 는 개별적으로 나타나다가 18세기에 이르면 결합된 형태로 도해되었다. 〈감로도〉 상단의 존상에서 다양한 시식의례와의 관련성을 알 수 있다[도 8-26].

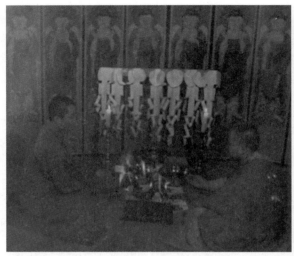

도 8-27. 하단의례에 사용되는 〈칠여래도〉 병풍(禪岩스님, 『靈山齋』, 1989, p.22).
도 8-28. 「자기단배치규식」, 『자기문절차조열』, 조선 1724년.

〈오여래도〉, 〈칠여래도〉는 때로는 병풍으로도 제작되었다[도 8-27]. 오여래와 아미타삼존이 결합되는 방식은 『자기문절차조열』의 「자기단배치규식」에서 '정문에 오여래번을 건다'고 한 방식과도 일치한다[도 8-28]. 후대에 가면 오여래가 방위 개념을 나타내는 오방불(五方佛)과 혼재되기도 하나, 애초에는 하단에서 영혼을 천도하는 불화로 걸렸다.

한편 주불전에 새롭게 봉안되는 영혼의 천도와 관련 있는 불화로 〈현왕도(現王圖)〉가 있다[도 8-29, 8-30]. 〈현왕도〉는 명부의 다섯 번째 왕인 염라대왕을 보현왕여래(普現王如來)로 신앙하는 데서 유래한다. 망자의 사후 3일째 되는 날 현왕재(現王齋)를 마련함으로써 3년에 걸친 열 번의 심판 없이 서방정토에 왕생할 수 있었다[도 8-31].[26] 현왕재는 염라왕신앙에 유교의 삼일제(三日祭)가 접목되며 나타났다.

주불전이 삼단의례의 봉행 공간이 되면서 주불전에 염라왕만을 단독으로 그린 〈현왕도〉를 걸고 현왕재를 쉽게 개최할 수 있었다.[27] 17세기부

도 8-29. 보훈 등, 성불사 〈현왕도〉, 조선 1798년, 비단에 채색, 103.7×85.7cm, 국립중앙박물관.

도 8-30. 성불사 〈현왕탱원문〉, 조선 1798년, 국립중앙박물관.

도 8-31. 「현왕재의문」, 『제반문』, 조선 1694년, 금산사 간행.

터 본격적으로 조성되는 〈현왕도〉에는 명부전의 〈시왕도〉와는 달리 지옥 형벌과 심판 장면이 그려지지 않으며 좌우보처로 대륜왕(大輪王)과 전륜 왕(轉輪王)이 등장한다. 시왕신앙과 유교의례가 결합되었다는 점에서 하 단 불화의 다양한 전개를 확인할 수 있다.

2. 하단을 배치하는 방법

하단배치법의 등장과 그 의미

시간이 흐르면 정해놓은 하나의 원칙도 점차 느슨해진다. 조선시대 의식집에는 시간과 지역에 따라 느슨해지는 방식을 통일하고 올바른 방 식을 알려주려는 의지가 스며 있다. 이 의식집들에는 내용에 대한 설명과 주석뿐만 아니라 단 배치법, 의식문의 형식 등 의례를 수행하는 데 필요 한 정보를 쉽게 찾아볼 수 있도록 수록했다.

도 8-32. 「하단배치(下壇排置)」,『운수단(雲水壇)』(백곡 처능 발문, 해인사 간행), 17세기 이후, 서울대학교 규장각 소장.

주불전에 영혼을 위한 단이 상설화된 것은 특이한 현상이었다. 앞서 살펴보았듯이 1496년 간행된『진언권공』에서 하단은 남쪽에 마련했다. 조선 전기에 하단은 필요시에만 설치되는 임시단이었다. 상단과 중단에 대한 권공을 행한 후 하단으로 이동해 시식 절차를 진행했다. 감로탱을 하단탱으로 조성한다는 기록은 하단이 상설단으로 고정되는 16세기부터 나타난다. 하단을 배치할 때 필요한 설비와 방법을 규정한 「하단배치(下壇排置)」는 청허 휴정의『운수단』에 수록되었다[도 8-32].[28]

이 단을 설치할 곳은 천장과 벽을 종이로 바르고 횃대와 판자를 마목(馬木) 위에 두어 단을 설치하고 초의(草衣)를 덮고 벽 위에 탱화를 걸어 모신다. 단 위 한가운데에는 상(床)을 하나 놓고 상 위에는 신주번(神主幡)을 둔다. 단 위 좌우에는 꽃과 과일, 진수와 패백을 두고 이와 함께 단 위에는 물 뿌릴 버드나무 가지를 둔다. … 하단의 전물(奠物)은 모름지기 상단이나 중단과 동시에 진설해야지 어찌 상단과 중단의 권공을 마친 연후에 그 남은 것으로 대접한단 말인가? 준비된 것이 설령 부족할지라도

다소간에 삼분하여 진설함이 옳지 않겠는가? 운수와 사명일 그리고 수륙의 공덕을 차례로 보았더니 얼마간의 재물을 사찰에 헌납하고 그 공을 꾀한다 하는데, … 재력의 많고 적음을 헤아리지 말고 봉행해야 한다.[29]

천정과 벽에 종이를 바르고 하단을 설치한 후 불화를 걸라는 언급에서 하단은 필요에 의해 설치되었음을 알 수 있다. 또한 삼단에 전물을 올리는 것에 대해 상단, 중단 권공을 끝내고 남은 것을 사용하지 말고 준비한 양이 얼마 안 되더라도 동시에 삼분해서 진설하도록 했다. 당시에 삼단 시식이 형식화되는 관행이 있었다는 점과 이를 수정하려는 의지를 확인할 수 있다. 마지막으로 '운수, 사명일, 수륙의 공덕을 위해 얼마간의 재산을 사찰에 헌납하고, 그 공을 꾀하는' 풍조를 지적한 점도 주목된다. 청허 휴정은 재산을 사찰에 헌납해 의식을 대행하게 하고 그 공덕만을 받으려 하는 실태를 비판했다[도 8-32].

『진언권공』과 『운수단』에서 하단은 상설화되지 않고 필요할 때마다 임시로 가설되었다. 의식을 위해 벽면에 종이를 바르고 단을 가설한 후 불화를 거는 설치 방식이 17세기 이후 의식집의 보급과 함께 확산되었다. 하단은 전각 내부나 야외 공간에 가변적으로 설치되었는데 장소의 변화는 하단에 거는 불화의 종류에 영향을 미쳤다.

하단 설치 장소의 변화

사명일에 영혼을 맞이하여 시식을 베푸는 '시식의문'으로는 여러 의식문이 전한다. 의식집에 따라 책 표지의 제목은 각각 「거찰사사명일시식영혼식(巨刹寺四明日施食靈魂式)」, 『대찰사명일영혼시식의문(大刹四明日迎魂施食儀文)』, 『총림사명일영혼시식절차(叢林四明日迎魂施食節次)』로 차이

도 8-33. 「영청단배치(迎請壇排置)」, 『작법절차(作法節次)』.

가 있으나 그 구성과 내용은 유사하다. 이 중『대찰사명일영혼시식의문』
의 발문을 보면 계림사문(鷄林沙門) 동빈(東賓)이 원나라 몽산 덕이가 지
은 구본(舊本)을 보고 중첩된 부분과 우리의 실정에 맞지 않는 부분을 편
집해 1710년에 해인사에서 간행했다고 한다.[30]

　『한국불교의례자료총서』에는 몽산 덕이의 저작으로 알려진『증수선
교시식의문』이 수록되어 있는데, 불이문(不二門)에 영혼단을 마련하고 병
풍과 휘장을 설치했으며 증명단, 시왕단 등 여러 단을 세웠다.[31] 사찰의 문
은 경계를 나눌 뿐 아니라 의식의 진행에서 구체적인 역할을 수행했다. 불
이문은 영혼이 의식 도량에 들어오기 전에 대기하는 '대령' 장소나 시식을
위해 영혼소(靈魂所)의 설치 장소로 활용되었다.[32]

　17세기경 간행된 의식집은 부록 편에 하단 시식에 꼭 필요한 정보를
수록했다.『작법절차』의 부록을 보면 영청단 및 영혼단의 배치법[迎請壇
排置, 迎魂壇排置], 영혼을 목욕시키는 데 필요한 설비[灌浴堂排置, 下位香浴堂

도 8-34. 의식 공간으로 활용된 정문, 『천지명양수륙재의범음산보집』, 조선 1709년.

制, 浴具], 하단배치법, 삼단에 올릴 공양물을 법식으로 바꾸는 의례[三壇變供儀], 하단에 시식을 올리는 의례[下壇獻食儀] 등이 있어 하단에 대한 높은 수요를 파악할 수 있다[도 8-33].

『작법절차』는 기본적으로 『운수단』의 내용을 계승했으나 하단 배치법과 영단에 대한 용어가 보다 상세한 편이다. 예컨대 『운수단』에서 하단에 불화[佛幀]를 걸라는 부분은 『작법절차』에서 번[神幡]을 거는 것으로 바뀌었다. 『작법절차』에서도 삼단을 갖추고 상단과 중단에 권공한 공덕은 하단으로 회향되었다. 영청단은 누각이나 문간에 마련했는데, 적당한 장소가 없을 때는 차일(遮日)을 치고 야외에 가설하라고 했으며 한 공간에 영청단과 영혼단을 나란히 두기도 했다.[33]

정문은 하단이 설치되는 주요 공간이자 의례 장소였다[도 8-34].[34] 의례가 진행되지 않을 때는 특별하지 않아 보이는 공간도 의식이 진행될 때

는 적합한 역할을 부여받았다. 『권공제반문』(1574)의 「거찰사사명일시식영혼식」을 비롯해 『신간산보범음집』, 『천지명양수륙재의범음산보집』 등에서 하단은 정문에 마련되었다.[35] 『자기문절차조열』에 오면 하단은 불이문, 금강문, 천왕문으로부터 절의 좌우로 넓은 곳에 어느 곳이든 설치할 수 있다고 하여 보다 선택지가 넓어졌음을 알 수 있다.[36]

15세기 의식집에서 불전 내부에서 진행하던 하단 시식은 17세기에는 부록 편에 수록되어 언제든 쉽게 참고할 수 있었다. 또한 하단을 야외로 옮겨 거행할 경우에 대한 설명이 추가되었다. 19세기 이전에 간행된 의식집의 「하단배치법」에서는 점차 사찰의 모든 영역을 활용하거나 아예 야외 도량을 염두에 두고 서술되었다. 의식문에서 의식의 규모에 따른 변화를 읽을 수 있다면, 주불전에 상설화된 하단에서는 하단에 대한 지속적인 수요로 불화가 항상 걸려 있게 된 과정을 짐작할 수 있다.

3. 상설화된 하단탱, 〈감로도〉

화기를 통해 본 〈감로도〉의 명칭

〈감로도〉는 독특한 화면 구성과 풍부한 서사 구조를 지닌 조선 불화의 특징적인 장르이다. 불교문화와 사회상을 이해하는 데 있어서도 중요한 정보를 제공하기에 회화사뿐만 아니라 불교의식, 복식사, 민속학 등 다양한 분야에서 주목받았다[도 8-35]. 그동안 〈감로도〉의 도상 연원이나 도해된 장면에 대해서는 여러 가지 견해가 있었다.[37] 처음에는 백중일에 개최하는 우란분재와 관련해 연구되기 시작한 후 점차 수륙재 의식문과의 관련성이 연구되었다. 수륙재와 일치하는 장면이 많다는 점에서 〈감로

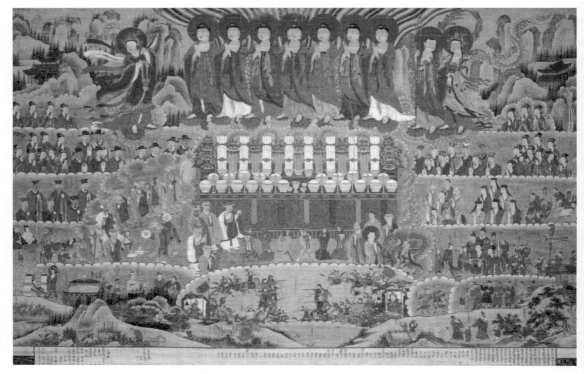

도 8-35. 〈감로도〉, 조선 1701년, 비단에 채색, 185.0×229.0cm, 보물, 상주 남장사.

도〉를 수륙재에 거는 불화로 보는 연구도 있었다.[38] 그런데 〈감로도〉는 한 가지 의식보다 우란분재, 개인적 발원의 천도재, 영산재 등 다양한 의례에 사용되었기에, 수륙재용 불화로 단정할 수 없다.

존귀한 존재를 청해 법식을 올리고, 불행한 영혼을 위해 음식을 베푸는 '시식(施食)' 절차는 〈감로도〉의 핵심 주제이다. 공양물을 감로로 변화시켜 영혼을 구제할 수 있기 때문이다[도 8-36]. 굶주린 아귀에게 시식을 올리는 〈감로도〉의 주요 주제는 성대하게 차려진 공양단을 중심으로 전개되었다. 의례를 집전하는 의식승도 의례의 효력도 시식단으로 인해 힘을 부여받았다. 성대하게 차려진 단은 불보살을 공양하고 법계를 떠도는 불

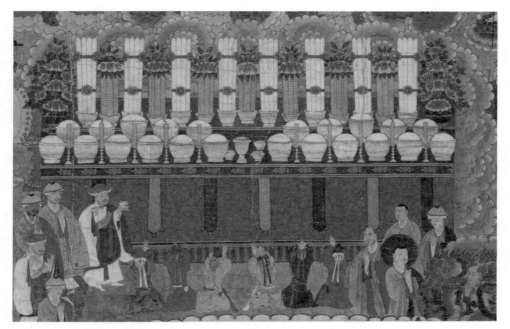

도 8-36. 감로도 중앙에 도해된 성대한 시식단, 남장사 〈감로도〉 부분 .

행한 죽음을 위로할 수 있었다. 하단의례에는 다양한 불화가 사용되었지만, 〈감로도〉는 시식의례에 가장 특화된 형식으로 저변화되었다.

현존 작품 중 이른 시기의 것은 1580년에 조성된 개인 소장 〈감로도〉, 약센지(藥仙寺) 〈감로도〉(1589), 세이쿄지(西敎寺) 〈감로도〉(1590), 죠텐지(朝田寺) 〈감로도〉(1591)가 대표적이다. 수륙재, 우란분재, 시식의례 등이 조선 전기부터 빈번히 개최되었던 상황에 비추어보면 〈감로도〉는 그 이전부터 제작되었을 가능성이 높다[도 8-37].

불화 화기에 기입된 명칭[표 8-2]에서 제작 당시의 인식을 살펴보면, 가장 광범위하게 사용된 명칭은 '감로왕탱(甘露王幀)', '감로회(甘露會)'이다. 이 용어는 영혼을 구제하기 위해 봉청하는 감로왕여래(甘露王如來)에서 유래한다.[39] 감로왕여래는 의식단에 마련된 공양물을 감로로 변화시키

표 8-2. 〈감로도〉의 조성 사례와 화기에 기록된 명칭

연대	작품	화기의 명칭/봉안처	크기(cm)
16세기	1580년 개인소장 감로도	하단탱(下壇幀)	128×111
	1589년 약센지(藥仙寺) 감로도	경성탱불(敬成幀佛)	169.3×158.2
	1590년 세이쿄지(西敎寺) 감로도	.	139×127.8
	1591년 죠텐지(朝田寺) 감로도	.	240.5×208
	16세기 국립중앙박물관 소장 감로도		240×245
17세기	1649년 보석사 감로도	.	220×235
	1661년 개인 소장 감로도	.	-
	1681년 불영사 감로도	화상(畫象)	200×210
	1692년 청룡사 감로도	감로왕탱(甘露王幀)	204×236.5
18세기	1701년 남장사 감로도	감로왕탱	185×229
	1723년 흥국사 감로도	하단탱(下壇幀)	152.7×140.4
	1726년 안국암 감로도(법인사)	하단탱	141×144
	1729년 성주사 감로도	하단탱	190×267
	1736년 선암사 서부도암 감로도	하단탱	167.5×242
	1741년 흥국사 감로도	봉황루(鳳凰樓)/감로탱	279×349
	1759년 봉서암 감로도	하단탱	228×182
	1759년 영원사 감로도	하단탱	138×165
	1769년 봉정사 감로도	감로왕탱/만세루 봉안	218×265.5
	1786년 수도사 감로도	하단감로탱(下壇甘露幀)	189×204
	1791년 관룡사 감로도	하단탱	179×183
19세기	1880년 청련사 감로도	.	156×184
	1896년 동화사 감로도	감로탱/종각(鐘閣)	184.5×186.5
	1898년 보광사 감로도	대웅전	187.7×252.8
	1898년 청룡사 감로도	대웅전	161×192
	1900년 통도사 만세루 감로도	만세루	199.5×203

는 의례에 청해진다. 시식 의례의 가장 핵심 기능은 영혼의 인후(咽喉, 목구멍)를 열어 감로를 맛볼 수 있게 하는 것이기에 불화의 명칭이 되었던 것으로 보인다.[40]

감로왕탱, 감로탱이란 명칭은 청룡사 〈감로도〉(1692), 남장사 〈감로도〉(1701)처럼 17세기에서부터 나타난다. 중국에서는 이미 송대부터 시식의문을 '감로시식(甘露施食)', '감로회(甘露會)'로 지칭했을 만큼 '감로'의 상징성은 컸다.

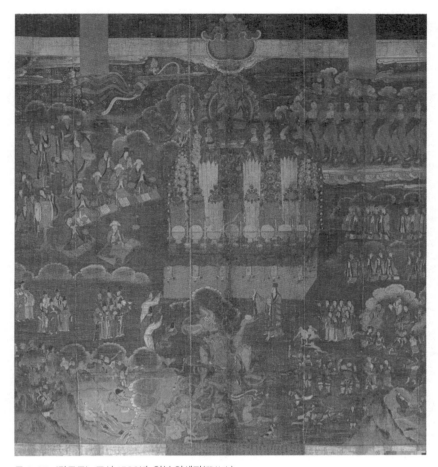

도 8-37. 〈감로도〉, 조선 1589년, 일본 약센지(藥仙寺).

　이에 비해 '하단탱'으로 명명한 가장 오래된 예는 1580년에 제작된 〈감로도〉이나, 본격적으로 확인되는 사례는 18세기에 들어서이다. 안국암 〈감로도〉(1726), 성주사 〈감로도〉(1729), 선암사 서부도암 〈감로도〉(1736), 봉서암 〈감로도〉(1759), 영원사 〈감로도〉(1759), 수도사 〈감로도〉(1786), 관룡사 〈감로도〉(1791) 등은 '하단감로탱(下壇甘露幀)' 혹은 '하단탱(下壇幀)'으로 명명되었다.

현재 사찰에서는 감로도가 명부전에 봉안되기도 하나 조선시대에는 주불전에 걸렸다. 드물게는 흥국사, 봉정사, 동화사, 통도사에서처럼 종각이나 누에 봉안한 사례도 있다.[41] 의식 규모에 따라 하단은 전각 내부에도 야외 공간에도 가설할 수 있었기 때문이다. 하단이 주불전의 상설단이 되고 〈감로도〉에 도해된 단은 더욱 성대하게 표현되었다. 〈감로도〉를 걸어 두면 매번 공양물을 준비하지 않아도 성대한 의식이 가능했다.[42] 항상 하단 불화가 걸려있는 주불전은 일상 시식 의례의 장소가 되었다.

〈감로도〉의 봉안처와 이동

〈감로도〉에 표현된 의식단의 장엄을 살펴보면 시기에 따라 의식 도 도량을 꾸미는 설비에 변화가 나타난다. 〈감로도〉는 주불전의 하단탱으로 조성되었지만, 당시 의식 도량의 모습을 반영한다는 점에서도 중요하다.

1649년에 조성된 보석사 〈감로도〉를 살펴보면, 풍성한 연꽃과 모란이 꽂힌 백자화병, 과일과 공양물이 담긴 금속 제기, 향로와 양초, 감로를 받기 위한 작은 종지는 모두 실제하는 기물이 아닌 그림이다. 끝이 두 갈래로 갈라진 죽간(竹竿) 사이에 있는 10개의 고리는 그림 장막을 걸기 위한 장치이다[도 8-38]. 실제 차려야 할 시식단을 그림으로 대체하는 방식은 사당을 그린 〈감모여재도〉를 걸어 제단을 대신한 방식과 유사하다 [도 8-39].[43] 유교 의례의 〈감모여재도〉 역할을 불교의례에서는 〈감로도〉가 맡았다.

1681년 불영사 〈감로도〉의 의식단의 양 끝에도 죽간을 세우고 여러 개의 번을 걸었다[도 8-40]. 청룡사 〈감로도〉(1682), 구룡사 〈감로도〉(1727), 수국사 〈감로도〉(1832), 수락산 흥국사 〈감로도〉(1868)에서도 바람에 휘날리는 당번(幢幡, 의식 도량을 장엄하기 위해 사용하는 채색 깃발)을

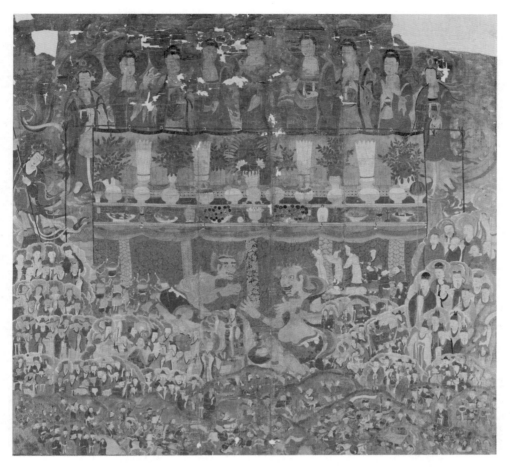

도 8-38. 보석사 〈감로도〉, 조선 1649년, 삼베에 채색, 238x228cm, 국립중앙박물관.

볼 수 있다. 삼신불의 명호를 기입한 불명번(佛名幡)이나 화려한 당번은
현행 불교의례에도 사용된다[도 8-41].

　〈감로도〉가 항상 걸려 있는 불화가 되기 전에는 그림 장막의 역할을
대신해 의식단이 마련된 곳으로 옮겨 걸었을 가능성이 높다. 남장사에는
1701년에 〈감로도〉를 조성하고, 그 4년 후에 만든 '남장사감로왕탱궤(南
長寺甘露王幀櫃)'가 전한다. 항상 걸려 있는 불화는 함을 조성한 경우가 드

도 8-39. 〈감모여재도〉,
조선 말기, 종이에 채색,
96.5×62.5cm, 국립민속
박물관.

물다는 점을 생각해보면, 〈감로도〉가 상설 불화가 되기 전에는 괘불처럼
격납과 이동을 위한 보관함이 필요했다.

　　사찰에 전하는 목제 수납함에 대해 그간의 조사보고서에서는 불화의
보관함을 모두 괘불궤로 보았다. 괘불궤를 불화 보관함의 유일한 형태로
본 것이다[도 8-42].[44] 그런데 괘불은 소실되고 궤만 남은 것으로 추정되는
함 중에는 괘불 보관용으로 보기 어려운 경우도 있다. 옥천사 대웅전에는
묵서 기록이 있는 괘불궤 이외에 200-300cm 정도 폭의 불화를 보관할 수
있는 또 다른 궤가 있다. 남해 용문사에도 1769년에 조성된 괘불궤 이외

도 8-40. 〈감로도〉에 표현된 의식단, 불영사 〈감로도〉 세부, 조선 1681년.
도 8-41. 삼신불의 이름이 적힌 번, 종이에 먹, 대구 동화사.

도 8-42. 괘불궤, 조선 1808년, 소나무, 33.5×820.5×34cm, 고성 옥천사.

에 화폭 250cm 정도의 불화를 보관했던 함이 있어, 감로도궤가 생각보다 많이 존재했을 가능성이 있다. 하단이 주전각 내에 항상 마련되기 전에는 그때그때 필요에 의해 설치되었기에 하단탱 역시 평소에는 별도의 공간에 보관되다가 수요가 있을 때 꺼내졌다.『운수단』의「하단배치법」에서처럼 〈감로도〉를 옮겨와 거는 절차는 하단 의례의 시작을 의미했다.

　한편 〈감로도〉의 봉안처를 주불전이 아닌 누각이나 종각으로 기록한 사례도 있다. 봉서루에 봉안한 여수 흥국사 〈감로도〉(1741)**[도 8-43]**, 만세루에 건 봉정사 〈감로도〉(1765)**[도 8-44]**와 통도사 〈감로도〉(1900), 종각용으로 조성한 동화사 〈감로도〉(1896)가 대표적이다.[45] 불이문, 천왕문, 그리고 정문과 연결되는 누는 주불전과 중정을 연결하는 공간으로, 하단을 설치하는 주요 장소 중 하나였다**[도 8-45]**. 영단(靈壇)에 대한 수요가 급증하는 18세기 이후에 하단을 설치하는 고정된 공간이 되었기에 〈감로도〉 또한 그곳에 봉안되었다. 누는 위치상 주불전이나 중정의 남쪽에 위

도 8-43. 〈감로도〉, 조선 1741년, 비단에 채색, 279.0×349.0cm, 여수 흥국사.
도 8-44. 〈감로도〉, 조선 1765년, 비단에 채색, 218.0×265.5cm, 안동 봉정사.

도 8-45. 강화 전등사 대조루. 누각은 중정에서 개최되는 의식의 장소이자, 때로는 하단의 설치 장소로 활용되었다.

치해 하단에 적절한 방위였으며, 많은 사람을 수용할 수 있었다. 이 때문에 누에 하단을 마련하는 편이 차일을 치고 임시로 의식단을 마련하는 방식보다 선호되었다.

불화의 규모 역시 〈감로도〉의 봉안처와 관련이 있을 것으로 보인다. 대체로 16세기 말에서 17세기에 조성된 〈감로도〉는 150cm 내외의 화폭에 조성되다가 점차 200-250cm 정도의 큰 규모로 그려졌다. 그러나 의식이 있을 때 헌괘하는 불화에서 주불전의 하단 불화로 고정된 이후에는 다시 150cm 내외의 크기로 제작되고 형식적 측면에서도 족자형에서 액자 형식으로 바뀌었다. 이러한 변화는 〈감로도〉가 항상 걸려 있는 불화가 되어 이동에 대한 수요가 감소하면서 나타났다.

하단 시식과 〈감로도〉의 주요 도상

〈감로도〉 상단의 선두에는 정토로 안내하는 인로왕보살이 도해된다 [도 8-46]. 제작 시기에 따라 몇 가지 유형이 있으나, 의식단 위쪽에는 오

여래 혹은 칠여래가 아미타삼존과 함께 나타난다[도 8-47].⁴⁶ 〈감로도〉에
는 현실의 의식 장면이 반영되었다. 물론 풍부한 서사 구조를 지닌 〈감로
도〉의 구성이 정립되기까지 여러 의례가 영향을 미쳤다. 조합되는 여래는
영혼에게 법식을 베푸는 다양한 시식(施食)의례에서 연원을 찾을 수 있으
며, 수륙재의 경우에도 의식집에 따라 차이가 있다. 상단의 불보살은『증
보선교시식의문』의「시식단배치규식」에 수록된 대상과 비교할 수 있다.
사찰의 사명일에는 고혼에게 음식을 베푸는 시식의례가 필수적으로 진행
되었다. 영혼을 위한 시식은 지장보살을 청해 선왕선후, 선망부모 등 제
위 영가를 도량에 인도하는 것으로 시작한다. 이어 아미타불, 관음보살,
세지보살을 부르고 시식단의 증명으로는 인로왕보살을 청했다.

시식을 받을 영혼은 위계의 구분을 두어 왕·왕후·종친을 위한 단은
종실단(宗室壇)에 마련하고 역대 고승·조사·비구와 비구니는 승혼단(僧
魂壇)에 청한다. 시방법계의 영혼을 위해서는 고혼단(孤魂壇)을 별도로 두
었다. 한편, 의례의 핵심인 공양물을 감로로 변화시키는 변식 절차를 위
해 칠여래를 봉청한다. 칠여래는 17세기부터 주요 존상으로 등장해 불영
사 〈감로도〉(1681)에서도 볼 수 있는데, 남양주 흥국사 〈감로도〉(1868) 등
19세기에 이르면 동일한 도상에 수인(手印)만 다른 모습으로 일렬로 배치
되었다[도 8-25, 8-26]. 흥국사 〈감로도〉에서 칠여래는 참배객을 바라보는
정면의 자세로 의식 도량에 막 내려온 모습이다.

〈감로도〉가 시식의례에 연원한다는 점을 그 밖의 도상에서도 확인할
수 있다. 〈감로도〉에는 손에 금강령을 든 노승(老僧)을 선두로 소금(小金),
바라(鈸鑼), 경자(磬子), 법고를 치는 범패승들이 표현된다[도 8-48]. 기존
연구에서는 이 장면은 금강령이 가진 의미에 착안하여 삿된 것을 물리치
는 음성공양의 하나로 보았다[도 8-49]. 그런데『운수단』등에 수록된 시
식문을 보면 이는 소청(召請) 절차를 도해한 것이다. 의식문에는 의식 도

도 8-46. 정토로 가는 길을 인도하는 인로왕보살, [도 8-47]의 부분.

도 8-47. 〈감로도〉, 조선 18세기, 비단에 채색, 200.7×193cm, 국립중앙박물관.

도 8-48. 의식을 진행하는 승려들, 안국암 〈감로도〉 부분, 조선 1726년, 169.5×316.5cm, 보물, 경남 함양 법인사.
도 8-49. 금강령, 고려, 높이 21.1cm, 지름 5.8cm, 국립중앙박물관.

량으로 불보살과 삼계사부중(三界四府衆), 고혼을 불러 모으기 위한 소청상위(召請上位), 소청중위(召請中位), 소청하위(召請下位) 편이 수록되는데, 금강령은 이들을 초청하는 데 사용되기 때문이다.[47]

한편 성대하게 차려진 단 앞에는 또 다른 의식승이 비중 있게 도해된다. 용주사 〈감로도〉, 신흥사 〈감로도〉에는 오른손에는 물이 담긴 잔을, 왼손에는 의식구를 든 승려를 포착했다[도 8-50, 도 8-51]. 이 장면은 영혼을 구제하기 위해 성반의 음식을 감로로 변화

도 8-50. 의식승, 용주사 〈감로도〉 부분, 조선 1790년.
도 8-51. 의식을 진행하는 의식승, 조선 1768년, 신흥사 〈감로도〉 부분.

시키는 변식(變食) 절차와 관련 깊다.[48] 〈감로도〉에 도해된 장면은 『운수단』의 「삼단작관변공」에 수록된 내용과 유사하다.[49] 「삼단작관변공」은 의식과 주문으로 한 알의 음식을 무량한 수의 음식으로 변화시키는 방법을 서술했다. 의식을 집전하는 증명법사(證明法師)가 지녀야 할 의식구와 세부 절차는 다음과 같다[도 8-52].

　　증명법사는 우선 단 앞에 선 후 정수(淨水)를 감로로 변화시키는 감로주(甘露呪)를 송한다. 이때 '먼저 향을 사른 후 왼손으로는 물동이[水盂]를 든다. 오른손으로는 양지(楊枝), 즉 버드나무 가지를 들어 향 연기를 한

도 8-52. 휴정, 「삼단작관변공」, 『운수단』

번 쬐인 후, 수분(水盆)에 세 번 담근다'고 한다. 다음으로 수륜관(水輪觀)을 송한다. 수륜관은 버드나무 가지로 범자로 쓰인 '[암(唵)]'자와 범자 '[맘(鑁)]' 두 자를 공중에 쓰고 범자 '[람(囕)]'자를 떠올린다고 한다.[50]

의식집에서는 버드나무 가지를 언급했으나 〈감로도〉에서 승려가 들고 있는 지물은 버드나무 가지, 붓, 숟가락[匙], 금강저 등으로 다양하다. 상황에 따라 다양한 의식구가 사용되었으며 〈감로도〉가 실제 의식을 반영한다는 점을 알 수 있다.

죠텐지 소장 〈감로도〉(1591), 고묘지 소장 〈감로도〉(16세기)를 보면 왕실 인물이 눈에 띈다.[51] 역대 선왕과 선후는 방형의 평상(平床) 위에 앉아 있다[도 8-53].[52] 시식의례의 효험이 무주고혼에게 두루 미치기를 바라는 동시에 선왕·선후·내선 영가(內仙靈駕)를 표현한 점은 이들을 별도로

도 8-53. 평상(平床)에 앉은 선왕과 선후. 고묘지 〈감로도〉 세부, 16세기.
도 8-54. 영좌평상(靈座平床), 조선 1718년, 『단의빈빈궁도감의궤(端懿嬪殯宮都監儀軌)』, 국립중앙박물관.

봉청한 의식집의 내용과 일치한다.[53] 평상은 상례를 위한 기물로 1474년 왕명(王命)으로 『국조오례의(國朝五禮儀)』가 편찬된 후 상례 부분만을 보충하여 간행된 『상례보편(喪禮補編)』에도 등장한다[도 8-54].

17세기 이후에 조성된 〈감로도〉에서는 왕실 인물이 사라지고, 수륙재의 중단에 청해지는 삼계제천(三界諸天)과 역대 인물에 대한 비중이 감

도 8-55. 조총을 든 왜군을 묘사한 감로도 하단의 전쟁 장면, [도 8-35] 남장사 〈감로도〉의 부분.

소한다. 대신 조선 후기 사회를 강타한 전쟁처럼 현실의 비극이 강조된다
[도 8-55].[54] 조총을 든 왜군과 활을 든 조선 군사가 도해되는 것도 그런 이
유이다. 또한 의식의 효험에 많은 면을 할애하면서 의식을 마련한 재주
(齋主)나 상복을 입은 상주(喪主), 시주자를 강조한 점도 눈에 띄는 변화다
[도 8-8~10].

　　이러한 변화는 신도들이 반드시 들르게 되는 주불전에 하단을 상설
한 목적과도 관련이 깊다. 성대한 야외 의식을 마련하지 못하더라도 〈감
로도〉가 걸린 곳에서 의례를 진행함으로써 불화에 재현된 의식의 효험을
공유할 수 있었다. 주불전에 걸린 〈감로도〉는 시식의례를 올리고자 하는
참배객의 또 다른 수요를 유도할 수 있었다.

　　〈감로도〉는 특정한 의식뿐 아니라 여러 종류의 의례에 사용되었다.
상단에 표현된 불보살의 구성은 시식의식집에서 연원을 찾을 수 있으
며, 중단에 묘사된 의식단은 시식단을 배치하는 방법과 유사하다. 예수

도 8-56. 의식에 사용되는 종이돈(紙錢).
도 8-57. 영청단배치, 『작법절차』, 서울대학교 규장각 한국학연구소.

재(預修齋), 우란분재, 사명일의 영혼시식 등 다양한 의식이 〈감로도〉의 장면을 구성하는 데 영향을 미쳤다[도 8-56]. 예수재에 꼭 필요한 종이돈[紙錢, 掛錢]이나 의식 도량을 장엄하는 장면도 주요 모티브로 표현되었다.

『작법절차』의 「영청단배치(迎請壇排置)」를 보면 단을 설치할 장소가 없을 경우 우선 큰 병풍을 친다[도 8-57].[55] 병풍으로 마련한 공간의 중앙에는 정북(正北) 면에 연화좌(蓮華座)와 모편불자(毛鞭拂子)를 두었다. 좌우에는 붉은 비단 장막을 자리 앞으로 늘어뜨리고, 그 남쪽에는 큰 촛대 한 쌍을 밝혔다. 휘장 안의 우측과 휘장의 바깥에는 향로와 향합, 화병을 한 쌍씩 설치하고, 산화(散花) 한 쌍을 사미에게 들고 단 앞에 서 있게 하였다.

이러한 장면은 〈감로도〉에도 동일하게 도해되었다. 운흥사 〈감로도〉(1730)를 예로 들면, 성반이 차려진 단 앞으로 향로와 향통, 큰 촛대 한 쌍이 놓인 작은 단이 따로 마련되어 있다. 의식승 중에는 꽃을 들거나 모편(毛鞭)으로 된 불자(拂子)를 들고 선 비구니가 있다[도 8-58]. 1739년 봉

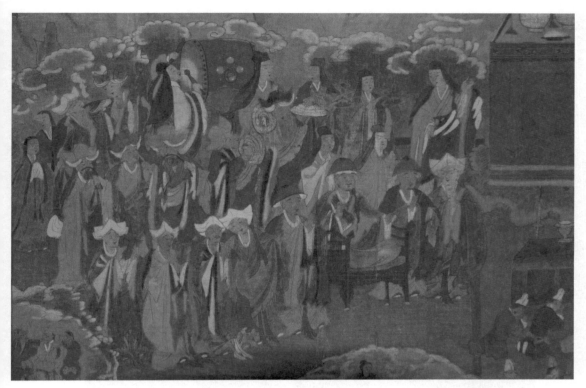

도 8-58. 꽃을 들고 있는 사미승들, 운흥사 〈감로도〉 부분, 조선 1730년, 비단에 채색, 고성 운흥사.

서암 〈감로도〉에서도 휘장이 둘러진 의식단 주변의 승려들이 영단 앞에 서 있는 듯 표현해 하단 시식 장면을 충실하게 재현했음을 알 수 있다[도 8-59].

상단과 중단이 주불전 내부에 마련된 경우에도 하단은 중정과 누, 정 문, 해탈문 등 외부 공간을 활용하는 경우가 많았다. 의식집에는 각 단계 의 진행 방식과 필요한 설비가 설명되었는데 영혼을 모셔오는 '시련', 의 식 장소에 들어가기 전에 영혼을 대기하게 하는 '대령'도 〈감로도〉에 즐겨 그려졌다.

「영청단배치」에는 관욕당의 설치에 대해서도 상세하게 수록했다[도

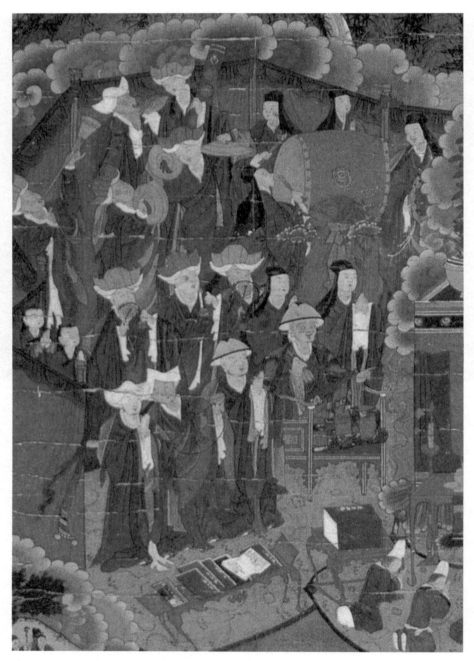

도 8-59. 의식단 주변의 승려들, 봉서암 〈감로도〉 부분, 조선 1759년.

도 8-60. 관욕절차(선암 스님, 『영산재』, 1989, p.98).
도 8-61. 관욕을 위한 대야와 관욕시(灌浴匙). 전체 길이
46.2cm, 순천 선암사 성보박물관.

8-57]. 영혼이 설법을 들을 수 있도록 속세의 숙업을 씻어내는 관욕을 위해서는 관욕 숟가락[灌浴匙], 난경(卵鏡), 난경대(卵鏡臺), 큰 초[大燭], 버드나무 가지[楊枝], 위패(位牌), 신번(神幡), 수건, 종이옷 등 욕구(浴具)를 갖춘 욕실(浴室)을 마련했다[도 8-60, 8-61].[56] 욕실은 중앙에 천류(天類)와 제왕(帝王)의 구역을 나누어 배치하고, 동쪽은 장상(將相)과 남신(男神) 영역을, 서쪽에는 후비(后妃)와 여신(女神) 구역을 두었다. 이렇게 여섯 곳의 욕실을 별도로 마련하고 안에 각각 상을 놓고 위패를 안치했다. 문밖에는 이름과 지위의 귀천을 표시하여 남녀의 혼이 그 장소를 찾아갈 수 있게 했다.

도 8-62. 촛불이 켜진 서안, 〈해인사 감로도〉 세부, 조선 1723년, 비단에 채색, 278×260.4cm, 보물, 해인사 성보박물관.

도 8-63. 버드나무 잎이 들어 있는 잔을 든 의식승, 〈해인사 감로도〉 세부. 감로도는 현실의 의식 장면을 도해했다.

　　의식집에 수록된 하단의 의례는 18세기 이후의 〈감로도〉에서 더욱 비중 있게 도해되었다. 유교식 예제(禮制)가 보급됨에 따라 상례와 제례(祭禮)에 대한 수요가 커졌고 〈감로도〉는 사찰에 반드시 필요한 불화가 되었다. 법계에 떠도는 무주고혼(無主孤魂)을 구제하기 위한 수륙재의 광범위한 보급과 조상 숭배와 효를 강조하는 사회 분위기로 인해 개인의 제사를 대신하는 시식의(施食儀)의 수요가 급증한 것도 한 요인이었다. 영혼

을 위한 하단의 설치는 조선 전기에서부터 확인되나 필요할 때 임시로 가설하던 단이 조선 후기에는 항구적인 단으로 주불전에 고정되었다.

해인사 〈감로도〉를 보면, 의식집을 펼쳐놓은 흑칠(黑漆) 서안 위로 촛대와 꽃병이 있다[도 8-62, 8-63]. 촛불이 켜진 것으로 볼 때 시간은 이미 밤이다. 단을 바라보며 선 의식승은 왼손에 버드나무 잎이 담긴 금속 잔을 들고 물을 뿌리는 동작을 진행하고 있다. 조선시대 사람들에게 이런 장면은 매우 익숙했을 것이다.

주불전에 걸린 〈감로도〉 앞에서는 많은 의례가 베풀어졌다. 실제 그림에서만큼 다양한 음식과 풍성한 단을 차릴 수 없더라도, 불화가 걸린 단 앞에서 살아있는 이들은 세상을 떠난 이를 대신해 기도를 올릴 수 있었다. 당시 사찰의 의례 장면을 충실하게 묘사한 〈감로도〉에서 불교의식집의 의궤가 실제 의식에서도 잘 지켜졌음을 확인할 수 있다.

4부

전각 밖으로 나온 불화

9

의식단의 확장과 괘불의 조성

1. 야단법석(野壇法席)

'야단법석'이란 표현이 있다. 야외에 단(壇)을 만들어 불법(佛法)을 펴는 자리를 마련한 데서 유래한 불교용어로, 대체로 사람들이 많이 모여 분주한 상황을 나타낼 때 쓰인다. 전각 내에서 치를 수 없는 대형 의례는 야외에 마련된 단에서 진행되었다[도 9-1]. 어떤 이유로 전각에 다 수용할 수 없을 만큼 큰 규모의 불교의식이 많아지게 된 걸까?

임진왜란과 병자호란에 의승군을 조직해 국난에 동참했던 불교 교단은 전란 이후에는 피해를 복구하고 국가를 재건하는 데 총력을 기울였다. 전쟁이 끝난 이후에도 전염병과 기후의 악화, 기근으로 위기 상황은 계속되었다. 불교 교단은 궁궐과 도성(都城)을 재건하고 산성(山城)의 축조와 수비에 노동력을 제공하며 주어진 사회적 역할을 해나갔다. 현실의 고난이 커질수록 유교가 수행하지 못하는 종교적 기능에 대한 요구는 더욱 높

도 9-1. 중정에서 개최되는 야외 의식. 공주 갑사 〈삼신불괘불도〉, 조선 1650년, 삼베에 색, 1,086× 841cm, 국보.

았다. 사찰은 천도재를 마련해 갑작스러운 죽음을 겪은 사람들의 마음을 위로했다. 무너진 사회를 일으키고 공동체를 통합하는 데 기여한 노력으로 불교계는 새로운 전환기를 맞이하게 되었다.[1]

　17세기부터 전국적으로 확산되는 사찰 중건은 국가의 암묵적인 지지 속에 이루어졌다.[2] 사찰의 재건은 여러 시기에 걸쳐 점진적으로 이루어졌다. 규모가 큰 사찰의 경우에도 불전을 다시 짓고 불상을 조성하기까지는 적어도 10여 년 정도가 소요되었다. 불전 뒤에 거는 불화를 다시 갖추기 위해서는 시주를 통해 좋은 인연을 맺도록 모연(募緣)해야 했다.

〈흥국사중수사적비(興國寺重修事蹟碑)〉
에는 주불전을 새로 지은 이후 다시 내부를
확장하게 된 과정이 수록되어 있다[도 9-2].[3]
흥국사는 우수영(右水營) 수군(水軍)으로 승
군의 본부 역할을 했기에 임진왜란과 정유
재란으로 큰 피해를 입었다. 사찰이 전소된
후 1624년 계특(戒特) 대사에 의해 법당이
중건되고 선방 및 요사와 여러 당우(堂宇)를
짓고 범종, 불구(佛具) 등도 갖추었다. 그러
나 대웅전이 비좁아 불사에 대한 요청이 계
속되자, 다시 모연해 1690년에는 더 많은 인
원을 수용할 수 있도록 대웅전 내부를 확장
했다[도 9-3].[4]

도 9-2. 〈흥국사중수사적비〉, 조선 1703년, 여수 흥
국사.

　　17세기에 재건된 사찰은 대부분 '중정
형(中庭形) 가람배치'라는 공통된 건축 구조를 보인다[도 9-4].[5] 중정은 주
전각 앞에 놓인 누각, 좌-우측에 놓인 요사 등으로 형성된 마당으로, 야외
의식의 중심 장소였다. 의례 개최 장소로서의 기능이 강조되면서 조선 후
기 사찰 건축에는 변화가 나타난다. 중정형 가람배치도 그 일환으로 주불
전의 확장성과 개방성이라는 두 가지 경향을 찾을 수 있다.[6]

　　불전 정면에는 아래에서 위로 들어 올릴 수 있는 들어열개 창이나 분
합문(分閤門)을 두었다. 문을 활짝 열어 올리거나 창호를 열면 불전 내부
와 중정을 연결된 공간으로 사용할 수 있었다[도 9-5]. 주불전 내부에 갖춰
진 설비는 야외 의식에서도 활용되었고 주전각을 중심으로 사찰의 각 공
간이 연계되었다.[7] 주불전의 뒤쪽 역시 문이 있는 개방된 구조로 배문(背
門)을 통해 외부로의 이동이 가능했다.

도 9-3. 대웅전 전경. 여수 흥국사.

도 9-4. 야외 의식이 개최되는 중정. 구례 화엄사.

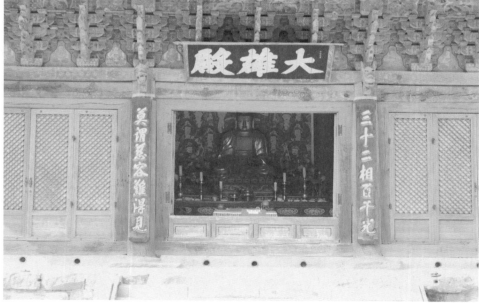

도 9-5. 대웅전의 창호를 개방한 모습. 순천 선암사.
도 9-6. 전각 외부로 확장되는 대웅전 내부. 순천 선암사.

17세기에 재건된 주불전에는 대형 소조불상을 갖춘 예가 급증한다. 갑사 대웅전, 송광사 대웅전, 법주사 대웅보전, 귀신사 대적광전, 선운사 대웅보전, 금산사 미륵전, 무량사 극락전 등은 그 대표적인 예이다[도 9-7].[8] 대형 상은 전각 내부뿐 아니라 전각 바깥으로 확장된 공간에도 영향을 미쳤다. 전면의 창호를 개방하면 중정에서 개최되는 의식에서도 상단으로 기능할 수 있었다[도 9-6].

「지반문(志磐文)」이나 「자기문(仔夔文)」의 단 만드는 법이나 「자기단 배치괘방규(仔夔壇排置掛榜規)」에 수록된 예수재를 보면 전각 내부에 가설할 수 없는 여러 단이 도량 곳곳에 마련되었다. 불이문, 천왕문에서부터 정문, 중정, 주불전으로 이어지는 공간은 의례의 중심축이었다. 특히 하단 의례의 장소로서 정문(正門)의 기능에 주목할 수 있다.[9] 영혼은 업(業)을 소멸한 후 도량에 들어올 수 있었기에, 정문은 의식 도량을 구분하는 경계였다.[10] 이런 이유로 정문의 건립은 재건 불사에서 우선시되었다. 「팔공산 동화사 정문기현판[江左大邱都護府八公山桐華寺正門記懸板]」은 1725년 동화사의 대화재 후 전각과 누의 건립을 미처 마치지 못해 엄두를 못 내다가 30여 원생으로 이루어진 갑계(甲契)의 발원(發願)으로 정문을 세우기까지의 경과를 기록했다[도 9-8].[11] 정문에 대한 수요는 다른 사찰의 경우도 마찬가지였다.[12]

의식의 규모가 확장된 경우 의식단은 두 가지 방식으로 설치되었다. 첫째는 주전각 내부의 상단을 야외 의식에서도 상단으로 쓰고 중정과 그 밖의 공간에는 중단과 하단만을 가설하는 것이다. 둘째로 주불전의 단과는 별개로 중정에 상단을 마련할 수 있었다. 의식집에는 상단을 법당 내부에 두고 중정에서 의식을 진행할 경우와 전각 외부에 단을 설치할 경우를 선택할 수 있도록 세부 실행 지침을 작은 글씨[小字]로 기록해 두었다.[13]

도 9-7. 〈소조석가여래삼불좌상〉, 조선 1641년, 550.0×405.0cm, 완주 송광사.
도 9-8. 「동화사 정문의 건립 내역을 기록한 현판[江左大邱都護府八公山桐華寺正門記懸板]」, 조선 1737년, 45.0×190.0cm, 대구 동화사 봉서루.

그러나 이후에는 내부의 단을 점차 야외로 옮기게 되는데, 이때 공간의 활용은 의식의 규모와 사찰의 여건에 따라 달랐다. 주전각과 중정, 누, 정문, 해탈문을 주축으로 요사(寮舍)나 타 전각으로 확장이 가능했다. 옥천사 자방루나 개심사 안양루(安養樓)에서 볼 수 있듯이 누는 주전각의 남쪽에 위치해 전면이 중정을 향해 개방되어 있고 내부에 하단을 마련할 수 있었다[도 9-9].

야외 공간에도 의식을 위한 설비가 갖추어졌다. 본 재는 저녁에 개최

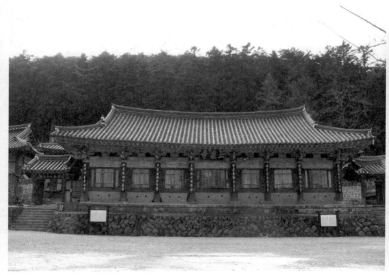

도 9-9. (좌) 옥천사 자방루, 조선 후기, 보물.
도 9-10. (우) 불을 밝힐 때 사용하는 노주석.

되는 경우가 많았기에 불을 피우기 위한 노주석(露柱石)이나 소대(燒臺)가 필요했다[도 9-10]. 야외에 불화를 걸기 위한 석주는 주전각 주변과 중정에 가설되었다. 예를 들면 강진 정수사에는 경내에 1708년의 명문이 있는 괘불석주 이외에도 총 5조, 10개의 석주가 전한다. 모두 괘불석주로 소개되나, 괘불석주는 주로 주전각 앞쪽에 세우며, 두 기둥의 간격이 괘불의 화폭을 넘지 않는다. 이에 비해 중정의 외곽 경계나 대령(對靈)의 개최 장소에 세워지는 석주는 다양한 의식용 불화나 번(幡)을 거는 데 사용되었다[도 9-11].

17세기 불사 기록에서 전각 내부의 상단탱인 후불화와 괘불은 사찰이 반드시 갖춰야 할 필수 품목이었다. 주전각 내부의 단은 야외로 확장된 의식에도 삼단의 기능을 수행했으나 17세기에 이르면 의식에 앞서 '불화를 걸라'는 동작을 의미하던 용례로 쓰인 '괘불탱(掛-佛幀)'이 의식 전

도 9-11. 괘불석주, 조선 1659년, 높이 126.0cm , 여수 흥국사.

용 불화의 명칭으로 굳어지게 되었다[**도 9-12**].[14] 영산작법을 위해 〈영산회
상도〉를 걸라는 규정과 불화를 걸고 의식을 개최한 사례는 많은 시사점을
준다. 18세기에 이르면 야외에 마련한 상단은 영산단으로 불리고, 의식집
에는 영산단작법이 수록되었다.

　　현존하는 괘불 중 가장 이른 시기의 불화는 1622년에 조성된 죽림사
〈세존괘불도〉이다[**도 9-13**]. 괘불의 발생 시기는 확실하게 밝혀지지 않았
으나 17세기부터 본격적으로 조성되었다. 18세기의 괘불은 60, 70여 년
사용해온 불화를 대체하기 위해 그려졌던 경우가 많다. 무경 자수(無竟子
秀, 1664~1737)의「괘불탱권선문(掛佛幀勸善文)」은 오랫동안 괘불이 없던
절에서 괘불을 위해 시주를 모으는 권선문(勸善文)이다. 상(像)이 없다면
진(眞)을 드러낼 수 없다하며 괘불을 조성하는 공덕을 강조했다.[15] 일반
불화의 경우는 낡으면 소각하고 새로 조성했다. 그러나 괘불을 제작하는
일은 사찰에서도 큰 불사였기에, 한두 차례 이상 보수해 사용한 기록이
전한다.

　　초기의 괘불은 화면의 높이가 5m 내외로, 주불전의 상단 불화를 확

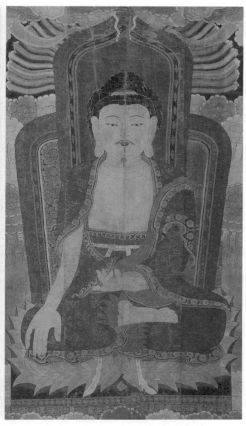

도 9-12. (좌) 주전각 밖으로 옮겨진 불화와 괘불의 발생.
도 9-13. (우) 수인 등, 〈세존괘불도〉, 조선 1622년, 비단에 채색, 436.5×240.0cm, 보물, 나주 죽림사.

장시킨 형식이었다. 쌍계사 고법당 〈석가설법도〉(1688), 흥국사 대웅전
〈석가설법도〉(1693)에서 볼 수 있듯이, 17세기에 조성된 주불전의 상단
불화와 괘불은 규모의 차이만 있을 뿐 주제와 형식, 화면의 구성이 유사
하다.

　　이런 연유로 괘불의 초기 도상은 대웅전의 〈영산회상도〉를 밖으로
옮겨와 사용한 데서 발생한 것으로 추정하기도 한다[도 9-12].[16] 처음에는

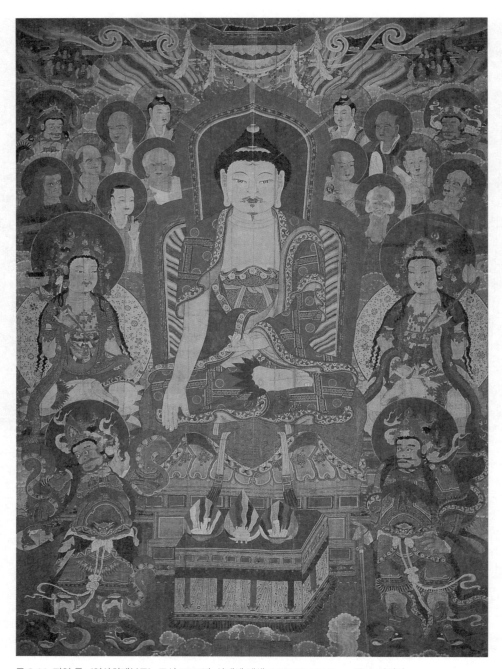

도 **9-14.** 지영 등, 〈영산회괘불도〉, 조선 1653년, 삼베에 채색, 1,009.0×731.0cm, 국보, 화엄사.

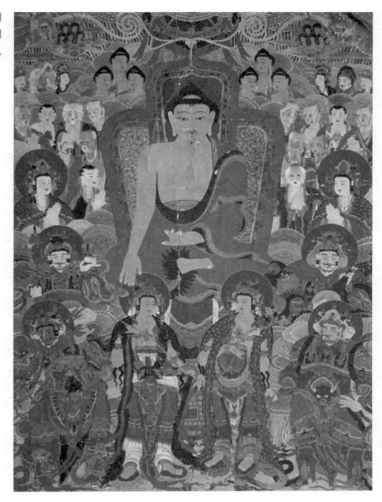

도 9-15. 신겸 등, 〈영산회괘불도〉, 조선 1652년, 비단에 채색, 726×472cm, 국보, 청주 안심사.

대웅전의 후불탱화가 야외 의식에도 사용되다가 점차 야외 의식을 전담하는 불화가 제작되었다. 1653년 화엄사 〈영산회괘불도〉[도 9-14], 1652년 안심사 〈영산회괘불도〉[도 9-15], 1690년 용봉사 〈영산회괘불도〉 등에서도 도상만으로는 주불전의 상단 불화와 괘불을 구별할 수 없다.

17세기의 괘불 중에는 불상처럼 본존의 괴체감을 강조한 형식도 있

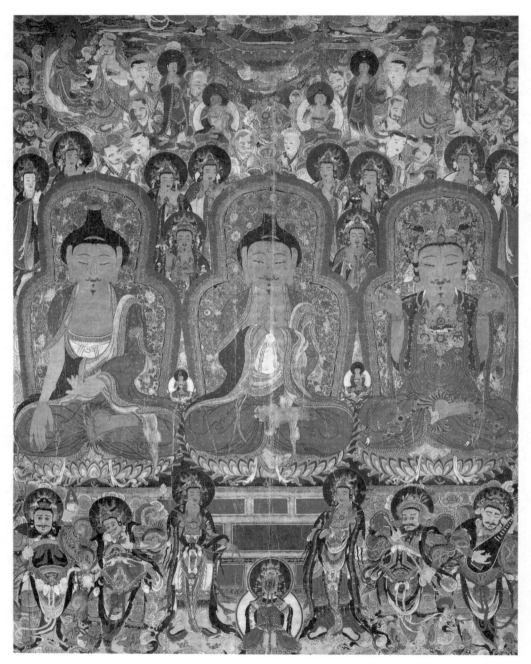

도 9-16. 경잠 등, 〈삼신불괘불도〉, 조선 1650년, 삼베에 채색, 1,086.0×841.0cm, 국보, 공주 갑사.

다. 1649년의 보살사 〈영산회괘불도〉, 1652년 안심사 〈영산회괘불도〉, 1657년 비암사 〈영산회괘불도〉, 1650년 갑사 〈삼신불괘불도〉[도 9-16] 등이 대표적이다. 방형의 얼굴이나 각진 어깨의 체구는 불상의 양식적 특징에 가깝다. 이는 괘불이 거대한 화폭에 그려지며 야외에 걸렸을 때 아래에서 올려보는 데서 생기는 시각적 착시를 고려한 결과이다.

그런데 주불전의 후불화와 유사한 특징을 지니던 괘불은 점차 의식단의 존상이라는 독립된 기능을 수행하면서 의식용 불화로서의 기능과 성격에 맞는 전개를 보인다. 현존하는 괘불의 도상은 대체로 〈영산회상도〉와 〈삼신불회도〉 계통으로 크게 구별된다. 대웅전의 〈영산회상도〉에 이어 대적광전의 상단 불화인 〈삼신불회도〉 역시 괘불의 주제로 그려졌다. 삼신불회도를 도해한 예로는 갑사 〈삼신불괘불도〉(1650), 수타사 〈괘불도〉(18세기), 봉선사 〈괘불도〉(1735), 학림사 〈괘불도〉(1774) 등이 전한다. 삼신불 도상은 〈영산회상도〉 만큼 많이 제작되지는 않았지만, 〈삼세불회도〉와 결합한 〈오불회도(五佛會圖)〉로 그려졌다.

칠장사 〈오불회괘불도〉(1628)는 크게 삼단으로 구성되어 있다. 하단의 도솔천궁(兜率天宮) 좌측에는 관음보살과 선재동자의 만남을 도해한 〈수월관음보살도〉가 있다. 그 우측에는 명부에서의 구제를 담당하는 지장보살과 권속을 그렸다. 중단은 약사불과 아미타불의 설법회이다. 상단은 비로자나불을 중심으로 설법인을 취한 노사나불과 땅을 가리키는 석가모니불을 도해했다. 상단의 삼신불과 중단의 약사불, 아미타불은 의식에 참여한 이들이 거불 절차에서 봉청하던 오불(五佛)이다[도 9-17].[17]

부석사 〈오불회괘불도〉(1745) 역시 삼신불과 삼세불이 결합된 구성으로 여러 의식을 통합하는 괘불의 성격을 보여준다[도 9-18]. 이 도상은 앞서 부석사에서 제작했던 〈괘불〉(1684)을 계승한 것으로, 화면의 중심은 영산교주 석가모니불이다[도 9-19]. 하지만 50여 년 후 다시 괘불을 조성

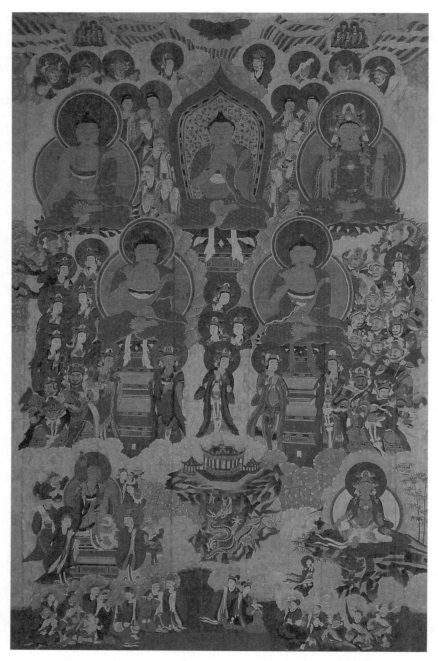

도 9-17. 법형 등, 〈오불회괘불도〉, 조선 1628년, 삼베에 채색, 524.0×337.0cm, 국보, 안성 칠장사.

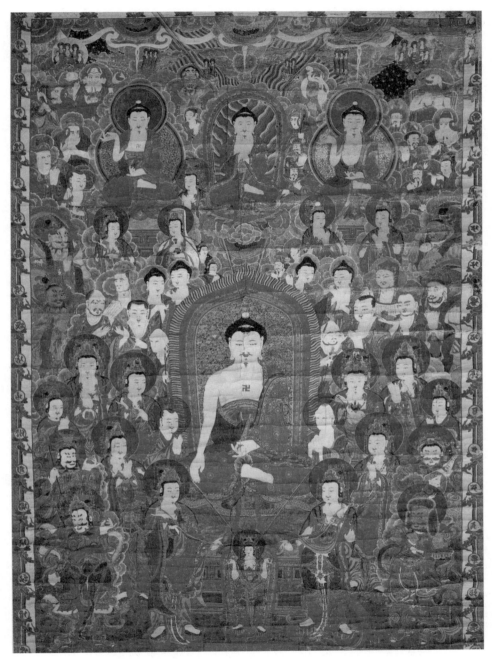

도 9-18. 서기 등, 〈오불회괘불도〉, 조선 1745년, 비단에 채색, 823.0×549.5cm, 보물, 영주 부석사.

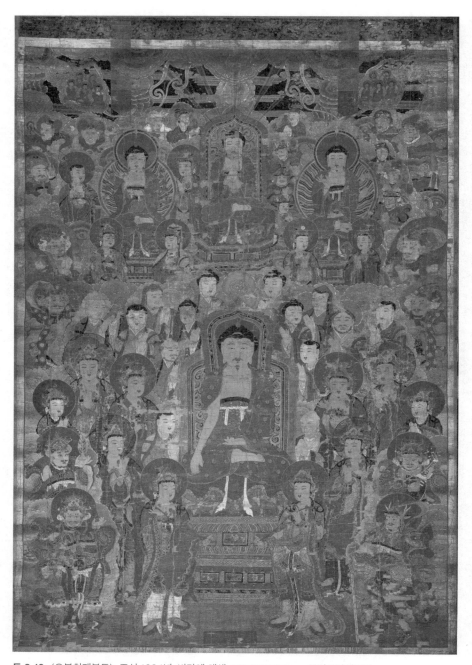

도 9-19. 〈오불회괘불도〉, 조선 1684년, 비단에 채색, 913.3×599.9cm, 국립중앙박물관.

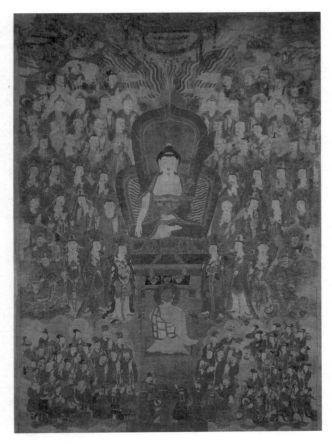

도 9-20. 명옥 등, 〈영산회괘불도〉,
조선 1653년, 삼베에 채색, 780.5×
553.5cm, 보물, 진천 영수사.

할 때는 석가모니불의 대좌 앞쪽으로 노사나불입상을 추가했다. 이로써
비로자나불-노사나불-석가모니불이 이루는 〈삼신불회도〉의 구성을 보
다 확실하게 시각화했다.[18]

　　이처럼 법화신앙의 불신관에 근거한 〈영산회상도〉에 삼신불이 추가
된 다불회도도 제작되었지만, 괘불에서 영산교주 석가모니불에 대한 신
앙은 가장 중요했다. 도상적으로도 1653년 진천 영수사 〈영산회괘불도〉
[도 9-20]에서처럼 영산회상을 재현한 〈영산회상도〉가 가장 많다.[19] 괘불

이 펼쳐진 현실의 도량은 영산회상의 설법처를 상징했기에, 화기의 명칭 역시 '영산괘불(靈山掛佛)', '영산회괘불(靈山會掛佛)로 기록되었다.

그런데 전각 내부의 후불화를 대형 화폭에 확장한 형식은 점차 야외 의식에 맞게 변화되었다. 바람으로부터의 위험을 최소화하기 위해 화면 폭은 좁아졌고 설법회도의 권속은 단순화되거나 생략되었다. 석가모니불의 표현에서도 대좌에 결가부좌한 설법회보다는 의식 도량에 강림한 인상과 현존성을 강조하는 입상 형식이 선호되었다. 그 결과 1727년 미황사 〈괘불도〉, 1753년 선운사 〈괘불도〉 등에서처럼 독존의 입상 형식이 널리 조성되었다[도 9-21].

법화거불에서 '영산회상불보살'로 봉청되던 존상은 괘불도의 대표적인 도상 중 하나였다[도 9-22]. 화승 천신(天信)이 그린 내소사 〈영산회괘불도〉(1700)[도 9-23]에서 볼 수 있었던 영산회상의 축약된 구성은 18세기 화승 의겸(義謙)이 그린 일련의 괘불로

도 9-21. 탁행 등, 〈괘불도〉, 조선 1727년, 삼베에 채색, 1,070.0×449cm, 보물, 해남 미황사.

계승되었다[도 9-24~29]. 의겸이 그린 5점의 괘불은 모두 영산회 의식에

도 9-22. 법화거불, 『제반문』, 1719년, 해인사 간행, 동국대학교.

봉청되는 존상을 도해했다. 석가불, 다보불, 아미타의 세 여래와 네 보살이 결합된 칠존은 의례에 강림한 불보살의 현존감을 높이는 데 일조했기에, 괘불의 대표적인 유형으로 지속되었다.

　조선 후기에는 경전이나 문자로 전하는 가르침보다 마음에서 마음으로 선법(禪法)이 전수된다는 선종(禪宗)의 신앙 경향이 팽배했다. 선종은 자신의 내면에 자리잡은 불성을 깨닫고 수행으로 열반에 도달하는 것을 최대의 목적으로 삼았다. 석가모니불이 가섭에게 법을 전수한 '염화미소(拈花微笑)'의 설화는 선종의 중요한 일화 중 하나이다. 영축산에서 범천이 세존에게 설법을 청하며 연꽃을 바치자, 세존은 그 꽃을 들어 대중에게 보였다.[20] 대부분 그 의미를 알지 못했으나 가섭존자만이 미소를 짓자 세존은 가섭존자에게 정법을 깨달은 눈과 열반을 체득한 묘한 마음[正法眼藏 涅槃妙心]이 있음을 알고 법을 부촉(付屬)한 데서 염화미소의 설화가 유래했다.

　진각국사 혜심(1178~1234)의 『선문염송(禪門拈頌)』 등에 수록된 염화미소의 공안(公案)은 조선의 승려에게도 큰 영향을 미쳤으며 당시의 의례에도 수용되었다. 석가모니불의 설법 형식을 빌려 의례를 구성한 『설선의(說禪儀)』에도 염화게(拈花偈), 영산지심(靈山至心)과 같은 범패로 수록되어 있다. 이러한 절차는 괘불을 도량에 옮겨 펼쳐 올릴 때 승속(僧俗)이 암송하는 게송으로 이어졌다[도 9-30].[21]

도 9-23. 천신 등, 〈영산회괘불도〉, 조선 1700년, 삼베에 채색, 870.0×851.0cm, 보물, 부안 내소사.

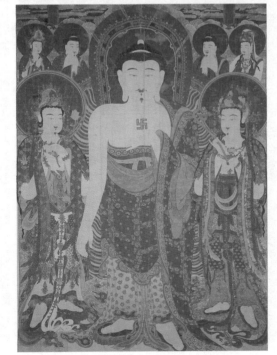

도 9-24. 의겸 등, 〈청곡사 괘불〉, 조선 1728년, 삼베에 채색,
1,022.3×635cm, 보물.

도 9-25. 의겸 등, 〈안국사 괘불〉, 조선 1728년, 삼베에 채색,
1,143×852cm, 보물

도 9-26. 의겸 등, 〈운흥사 괘불〉, 조선 1730년, 삼베에 채색,
1,052.0×726cm, 보물.

도 9-27. 의겸 등, 〈다보사 괘불〉, 조선 1745년, 삼베에 채색, 1,143×852cm, 보물.

도 9-28. 〈개암사 괘불의 초본〉, 종이에 먹, 보물, 통도사 성보박물관.

도 9-29. 의겸 등, 〈개암사 괘불〉, 조선 1745년, 삼베에 채색, 1,321×917cm, 보물.

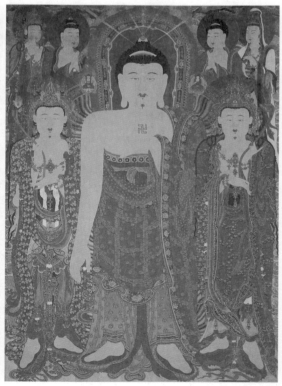

도 9-30. 서산 휴정, 『설선의』, 조선 1634년, 서울대학교 규장각 한국학연구원.

　　영산회상에서 꽃을 들어 보이는 석가모니불은 후불탱보다는 괘불의 도상으로 채택되었다. 1703년 선석사 〈영산회괘불도〉, 1705년 예천 용문사 〈영산회괘불도〉는 어깨 위로 들어 올린 석가모니불의 손에 꽃이 들려 있어 염화게를 반영한 도상임을 알 수 있다[도 9-31]. 의식에서 암송되는 내용을 도해한 불화를 걸고 그 앞에서 소리를 내어 절차를 진행함으로써 의식의 효험은 높아졌다.

　　한편 머리에 보관을 쓰고 영락과 천의로 장식한 장엄신(莊嚴身) 괘불은 불신관(佛身觀)을 반영하는 독특한 도상으로, 일반 불화에서는 잘 나타나지 않는다[도 9-32].[22] 진리 그 자체를 상징하는 법신 비로자나불과 수행을 통해 깨달음을 얻은 공덕신(功德身)인 보신 노사나불, 역사적으로 출현한 화신 석가모니불의 삼신불은 불신관에 기반한 구성이다. 괘불로 도해될 때는 오랜 세월의 수행으로 정각(正覺)을 이룬 석가모니불을 신체를 장엄한 모습으로 나타냈다. 장엄신 괘불은 두 팔을 어깨 높이로 올려 설법인 수인(手印)을 취한 유형과 영산회상에서 꽃을 들어 보이는 두 가지 유형으로 제작되었다.

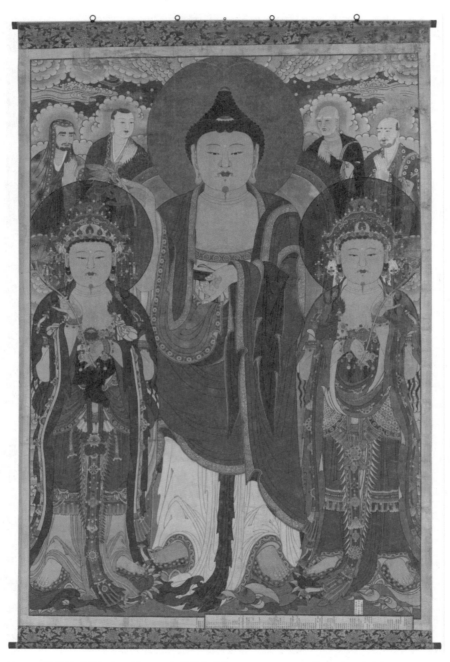

도 9-31. 탁휘 등, 〈괘불도〉, 조선 1702년, 삼베에 채색, 675.0×464.0cm, 보물, 성주 선석사.

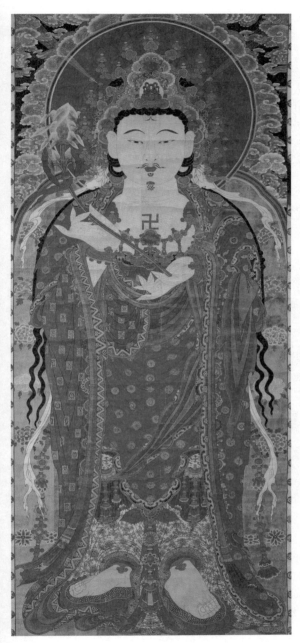

도 9-32. 두훈 등, 〈통도사 괘불도〉, 조선 1767년, 삼베에 채색, 1,204×493cm, 보물, 통도사 성보박물관.

주불전의 상단 불화는 의식단의 확장에 따라 중정에 헌괘하는 상단탱으로 쓰임이 확대되었고 괘불탱이라는 형식으로 조성되었다. 상단 불화는 전각 내부의 불상을 보좌하던 존재에서 독립하여 의식 전용 불화로 고유한 기능을 수행했다. 불화는 불상 뒤에 놓인 후불화가 아닌, 의식의 주존으로 인식되었다.

2. 괘불과 성물(聖物)의 이동

야외 의식의 개최 빈도가 높아지면서 의식에 필요한 설비도 다양해졌다. 사찰의 여러 곳에 단을 가설하면서 〈팔금강도(八金剛圖)〉, 〈사보살도(四菩薩圖)〉, 〈사직사자도(四直使者圖)〉, 〈오방오제위도(五方五帝位圖)〉 등 의식도량에 헌괘하기 위한 불화의 수요가 커졌다[도 9-33]. 『자기산보문(仔夔刪補文)』에서는 큰 불사를 할 때는 '불화[幢佛, 幀佛]'를 걸라고 했으며 의식에 앞서서 재일(齋日) 전날에 새로 그린 화상(畫像)의 점안(點眼)을 마쳐놓으라고 당부했다.

『자기문절차조열』의 「분단배치규」

에는 단을 마련하는 장소와 필요한 각종 화상을 상세하게 수록했다[도 9-34]. 단을 설치하는 방법인 분단배치법(分壇排置法)에는 미타회도(彌陀會圖), 법계도(法界圖) 등의 변상도(變相圖)와 보개(寶蓋), 등(燈), 번(幡), 위패(位牌), 방(榜) 등의 의식구를 준비하라 했다. 하지만 사찰마다 상황의 차이를 의식해서인지 그림으로 그려서 하는 방법도 있지만 그림 대신 위목

도 9-34. 「분단배치규」, 『자기문절차조열』, 조선 1724년.

을 적어 진행해도 된다는 점[此則或畫之 或位目書之]을 친절하게 밝혀놓았
다.[23]

특히 공간의 한계가 있는 경우, 그림을 대신해 존상의 위목(位目)을
천이나 직물에 써서 번기(幡旗)로 제작했다[도 9-35]. 야외에 불화나 번화
를 걸기 위해서는 석주, 노반(露盤) 등의 설비가 필요했다[도 9-12, 9-13]. 의
식단을 야외로 옮겨 개최하는 빈도가 많아짐에 따라 다양한 설단이 가능
해졌다. 의식단으로 불화나 의식구를 옮기는 일이 많아지면서 성물의 이
동은 '이운(移運)'이라는 항목에 수록되었다.[24]

'이운' 편은 성물의 이동을 일정한 의례 행위로 정비하려는 목적에
서 만들어졌다. 불상, 불화 이외에도 불상, 불사리, 경전, 가사 등을 원 장
소에서 옮기는 행위 역시 의례의 일부였다[도 9-36]. 예를 들면 선문조사
예참(禪門祖師禮懺)에는 불전패(佛殿牌)와 조사탱이 필요한데 진영(眞影)을
사용하기 어려울 경우는 이운 절차를 생략했다. 불화 이외에도 금강령,

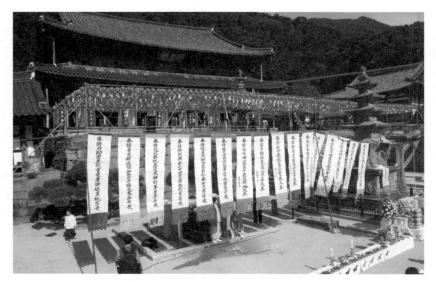

도 9-35. 야외 의식 도량에 걸린 위목, 화엄사 예수재.

금강저, 경전, 경함, 사리, 버드나무 가지, 수우(水盂), 위판(位版), 위패(位牌), 전패(殿牌), 가마[輦], 번, 가사 등이 옮겨졌다[도 9-36, 9-37].

불교공예품이나 불구로 분류되는 이러한 의식구를 의례에서의 기능이란 측면에서 본격적으로 다룬 연구는 많지 않다. 그러나 의식의 개최 기록과 의식집을 살펴보면, 법당, 중정, 누에서 개최되는 의식에서 불교의식구는 고유한 기능을 수행하며 때로는 불화의 기능을 대체했다.

괘불이운이 의식집에 등장한 것은 1709년에 간행된 『천지명양수륙재의범음산보집(天地冥陽水陸齋儀梵音刪補集)』에서부터다[도 9-38]. 이 의식집에 의하면, 괘불을 옮길 때는 옹호게(擁護偈)를 송한다. 그리고 팔부신중(八部神衆)과 금강역사(金剛力士)에게 도량의 보호를 청하고 허공신(虛空神)은 천왕(天王)에게 신속히 알리고, 삼계제천(三界諸天)은 다 함께 자리하도록 하는 내용이 실려 있다. 괘불을 사찰 앞마당인 중정에 옮겨 괘불석주에 펼쳐 올리는 단계는 불보살이 현실의 의식 도량에 내려오는 과정

도 9-36. 의식집에 수록된 '가사 이운'과 '전패 이운' 절차, 『천지명양수륙재의범음산보집』, 조선 1721년.

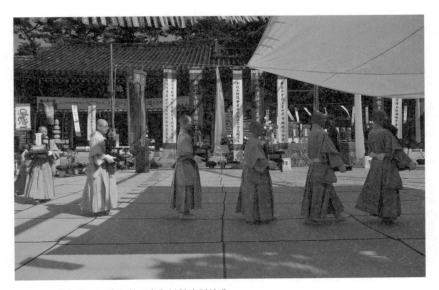

도 9-37. 의식 장소로 이동하는 전패. 봉원사 영산재.

도 9-38. 「괘불이운」, 『천지명양수륙재의범음산보집』, 조선 1723년, 서울대학교 규장각 한국학연구원.

을 극적으로 연출하도록 구성되었다. '영산지심', '행보게(行步偈)' 등의 게 송으로 진행되는 괘불이운의 각 단계는 불화에 도해된 주존이 도량에 강 림해 함께하는 듯한 실재감을 고조시켰다. 이러한 절차로 대중은 영산회 상에 참석하는 느낌을 가질 수 있었다.

불화를 펼쳐 올릴 때는 초청하고자 하는 존상의 명호를 부르는 영산 회 거불이 진행된다[도 9-39, 9-40]. 대형 불화가 펼쳐질 때 대중은 함께 염 화게를 암송하여 영축산에서 꽃을 들어 보이는 석가모니불을 칭송한다. 불보살을 모셔올 때의 게송과 화창(和唱), 불보살을 찬탄하며 올리는 범 패(梵唄)로 인해 현실의 도량은 석가모니부처님의 가르침이 베풀어지는 영산회상을 상징했다[도 9-41].

전각 내부와 외부의 의식단은 삼단의 설비라는 기본 체계를 공유했 지만 의식단에 사용되는 매체에서는 차이가 있었다. 불화를 직접 옮길 수 없는 경우에는 불패(佛牌), 위판(位版), 번화(幡畵), 가마 등이 그 역할을 대

도 9-39. 통도사 개산대재. ©김선행

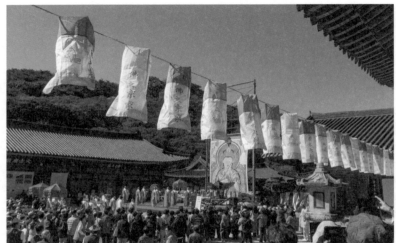

도 9-40. 괘불이운. 해남 미황사.

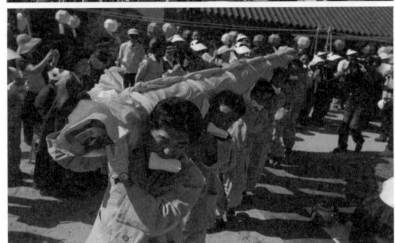

도 9-41. 괘불을 건 야외 의식. 고성 운흥사.

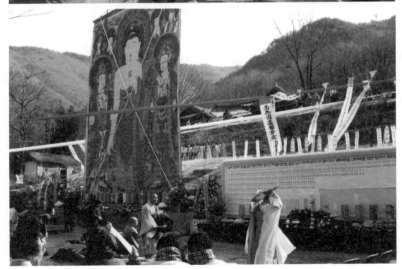

도 9-42. 철현 등 3명, 불영사 목조 불패와 전패, 조선 1678년, 높이 각 72.5cm, 43.0cm, 울진 불영사, 경상북도유형문화재.

도 9-43. 보리 등 3명, 목조 전패, 조선 1701년, 높이 각 80.3cm, 86.9cm, 국립중앙박물관.

신했다. 불교공예품의 범주로 분류되는 이들 의식구의 쓰임을 의식집을 통해 보다 상세하게 이해할 수 있다.

불전패는 위판(位版)에 불보살의 명호를 새긴 것으로, 다양한 불화나 의식 매체와 함께 이운되어 의식단에 놓였다[도 9-42]. 기본적인 형태와 기능은 유교 제례(祭禮)에서 사용하는 신주(神主)와 유사하다. 신주는 죽

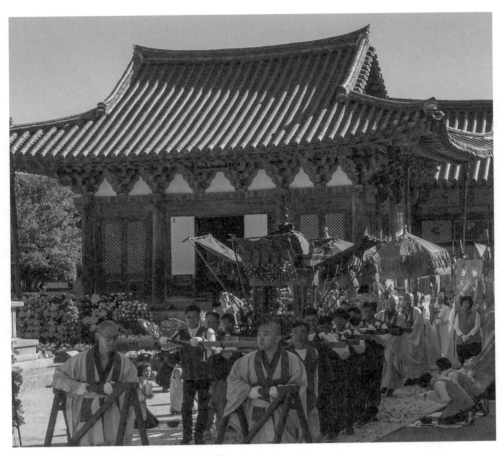

도 9-44. 통도사 괘불재. ©김선행

은 사람의 관직, 시호(諡號), 성명, 친속 관계, 봉사자(奉祀者) 등을 기록한 패로, 조상을 비롯한 혼령을 표상화한 유교 의례의 중요한 매체였다.[25]

왕실 인물의 존재를 대신하는 삼전패(三殿牌)에는 임금과 왕비, 세자의 축수(祝壽)를 위해 조성되는데 보통 '주상전하수만세(主上殿下壽萬歲)', '왕비전하수제년(王妃殿下壽齊年)', '세자저하수천추(世子邸下壽千秋)'의 문구를 새겼다. 국립중앙박물관 소장 전패는 보리 등 세 명의 장인이 만든

도 9-45. 불연, 조선 1670년, 나무에 채색, 127.5×312cm, 보물, 울진 불영사 성보박물관. ©여서스님

삼전패로, 현재는 "주상전하수만세"와 "세자저하수천추"를 적은 두 점만이 전한다[도 9-43]. 전패는 축성전(祝聖殿), 성수전(聖壽殿)과 같은 전각에 봉안되거나 왕실과의 원찰(願刹) 관계를 강조하기 위해 사용되었다. 전패는 의식 진행의 중요 의식구로 주불전의 불탁(佛卓)에 갖춰두었는데, 전패를 옮기는 전패이운(殿牌移運)도 이운의식편에 수록되어 있다.

한편 불연(佛輦)이라고 통칭되는 가마는 눈에 보이지 않는 존재를 상징하는 위패를 태워 대상을 실재감 있게 느끼게 하는 의식구였다[도 9-44]. 현존하는 작례로는 17세기 이후에 조성된 불연이 전하나, 기록으로는 1565년 회암사 낙성식에 사용된 금연(金輦)을 비롯해 16세기의 자료에서부터 확인된다.[26]

도 9-46. 대여, 조선 1757년, 『인원왕후국장도감의궤』, 국립중앙박물관.

　　1670년 조성된 불영사 불연의 명문에는 '삼가 봉연(鳳輦)이라 하는 것은 법회를 열 때에 수많은 부처들이 올라 앉아 궁궐로 내림(來臨)하던 것이다'라는 내용이 있다[도 9-45]. 이는 의식에 사용된 가마에 대한 당시의 인식을 보여준다. 기본 형태는 일반적인 가마와 유사하나[도 9-46], 난간에 봉황과 황룡을 조각하고 칠보 명주로 지붕을 삼고 앞뒤로는 거울을 달아 장식했다. 내부 바닥에는 연화대(蓮花臺)를 만들어 불전패를 안치하고 이동했다. 불전패를 가마에 태워 옮기는 동작은 부처의 움직임과 도량으로의 강림을 상징했다. 감로도에 그려진 벽련대반(碧蓮臺畔)은 영혼을 극락으로 인도하는 인로왕보살이 태워가는 가마로 표현되기도 했다.

　　17세기부터 사찰에서는 의식단을 삼단으로 갖추듯이 의식의 대상을 옮기는 데도 상단을 위한 상연(上輦)과 중단을 위한 중연(中輦), 그리고 영혼을 모셔오는 하연(下輦) 등 총 세 개의 가마가 필요했다. 불화만 삼단이

아니라 가마도 세 채를 갖춰야 했다. 1688
년 운문사 불연의 명문에는 '중하단연(中
下壇輦)을 조성했다'고 했으며 「능가사사
적비(楞伽寺事蹟碑)」에도 삼연을 새로 만든
기록이 전한다.[27]

　1754년에 작성된 옥천사 「삼연기현
판(三輦記懸板)」에는 가마가 한 개밖에 없
어 상단 시련만 진행해오다가, 두 개를 더
조성해 삼연을 갖추게 된 전말(顚末)을 수
록했다.[28] 상연으로 사용하던 예전의 가마
는 중연으로 쓰고, 새로 상연과 하연을 만
듦으로써, 삼단의 시련을 법도에 맞춰 할
수 있었다고 하였다. 또한 누(閣)에서 동
고(銅鼓), 법라(法螺) 등 범음(梵音)이 연주

도 9-47. 〈상중하삼단시련위의지도〉, 『천지명양수륙재
의범음산보집』 조선 1723년.

되고 번(幡)과 개(蓋), 등과 촛불이 켜진 도량에 가마가 움직이는 모습은
마치 제 여래가 옥교(玉橋)를 타고 허공에서 내려오는 것 같다고 비유되
었다.

　가마는 삼단 시련의 필수 기물이었다[도 9-47]. 불전 내부의 의식에
서는 가설된 삼단의 설비를 활용할 수 있었지만, 야외로 불화를 옮길 수
없는 경우에는 위패나 전패를 가마에 태워 진행했다. 가마가 없거나 의
식 장소가 가까운 경우에는 일산(日傘)의 일종인 산개(傘蓋)로 시련을 치
를 수 있었다.[29] 예를 들면 제 성현을 도량으로 맞이하기 위해 영청당(迎請
堂), 혹은 영청소(迎請所)를 마련할 경우, 영청단을 정문(正門)에 시설했으
면 가마로 모셔오는 시련은 행하지 않고 대신 빈 산개로 위패를 모시고
거행할 수 있었다. 의식집에는 만일 영청소가 먼 곳에 있다면 모든 위의

도 9-48. 상단봉송(선암, 『영산재』, 1989, p.16).

를 갖추고 요잡(繞匝)을 행하며 이동한다
했다.

의식이 끝난 후 모든 성중을 돌려
보내는 봉송에도 가마가 사용되었다[도
9-48]. 상단은 〈인로왕번〉, 〈오여래번〉 등
으로 위의하고 마당 가운데서 역방향으
로 돌아 나가고, 중단과 하단의 봉송은 마
당 좌측에서 순방향으로 돌아 나갔다[도
9-49]. 여러 위의구로 장엄된 의식 도량에
서 가마의 움직임과 의례 동참자들의 동
선을 떠올려보면 평소보다 훨씬 활발하고
분주했을 사찰의 모습을 상상해 볼 수 있
다.

도 9-49. 〈상단봉송위의역회지도(上壇奉送威儀逆回之
圖)〉 등 가마로 성중을 돌려보내는 절차, 『천지명양수륙
재의범음산보집』 조선 1723년.

10

도량에 걸리는 작은 불화들

1. 도량을 꾸미는 불화

　야외 의식에는 공간적인 제약으로 전각 내부에는 마련할 수 없었던 여러 단이 가설되었다[도 10-1]. 사자단(使者壇), 오로단(五路壇), 제석단(帝釋壇), 범왕단(梵天壇), 사왕단(四王壇), 가람단(伽藍壇), 종실단(宗室壇), 제산단(諸山壇) 등 불전 외부에 마련되는 단이 많아지면서 불화에 대한 수요도 증가했다.

　조선시대 의식문 중 자기문(仔夔文)은 수륙재를 개최할 때 봉청되는 각 단에 대한 권공(勸供) 절차를 수록했다.[1]『자기문절차조열』의 「자기문위목규(仔夔文位目規)」를 보면 포괄하고 있는 대상의 범위가 매우 다양하다. 삼보단(三寶壇), 비로단(毘盧壇)과 같은 단 이외에도 풍백우사단(風伯雨師壇), 용왕단(龍王壇), 제천단(諸天壇), 제신단(諸神壇), 종실단(宗室壇), 가친단(家親壇), 지옥단(地獄壇), 아귀단(餓鬼壇), 축생단(蓄生壇) 등 수륙재의

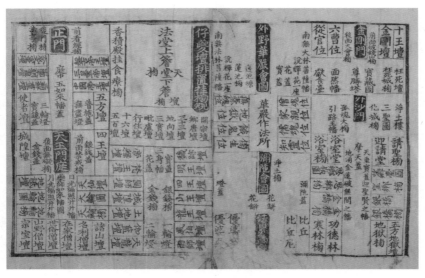

도 10-1. 「자기단배치괘방규」, 『천지명양수륙재의범음산보집』, 조선 1723년.

여러 단이 놓였다.

　단은 정문과 중정, 천왕문정(天王門庭), 금강문(金剛門), 외사문(外沙門) 등에도 마련되어 번(幡), 보개(寶蓋), 방(榜), 등(燈), 위패(位牌)가 놓이고 〈미타회도(彌陀會圖)〉, 〈법계도(法界圖)〉와 같은 불화가 걸렸다. 가설해야 할 단과 위치, 단에 놓아야 할 그림의 대상을 상세하게 구분한 설명에서 의식단의 존상을 그리던 것에서 이름을 적은 위목(位目)을 붙이는 방식으로 간소화되었음을 알 수 있다.[2]

　사찰에는 이른바 '도량장엄번(道場莊嚴幡)'으로 분류되는 높이 1m 미만의 소형 불화가 전한다. 현대의 관점에서 번화(幡畫)로 분류되며 공간을 장엄한다는 부수적인 범주로 보는 경향이 있다[도 10-2]. 이렇게 인식되는 요인 중 하나는 이 불화가 의식이 끝난 후 소각되고 필요에 의해 다시 조성되는 경우가 많았기 때문이다.

　장엄(莊嚴)은 산스크리트어로는 'vyūha', 'alaṅkara'에서 유래하는데,

도량을 엄숙하고 위엄있게 꾸며 장식한다는 의미다. 도량장엄용 불화는
이른바 예배화가 아닌 소형의 번 형식의 불화를 통칭하는 용어로 사용된
다[도 10-3].[3] 대체로 배경이 생략된 화면에 불, 보살, 금강역사 등을 그렸
는데, 도상이 정형화되어 있고 제작 시기를 알 수 있는 예가 많지 않아 불
교회화사 연구에서 본격적으로 다뤄지지 못했다. 하지만 의식단에 걸기
위해 만들어졌으며 구체적인 기능을 지니고 있었다. 이와 관련하여 개심
사의 사례와 의식집에서 소형 불화의 기능을 살펴보고자 한다[표 10-1].

표 10-1. 개심사 소장 의식용 불화

	1676년에 조성한 불화	1772년에 조성한 불화				
화승	일호(一浩)	괘불 화승: 유성(有誠), 유위(宥偉), 성청(性聽), 보은(報恩), 상흠(尙欽), 부일(富一), 수인(守仁), 신일(信日), 법전(法筌), 금인(錦仁), 의현(義玄), 쾌종(快宗)				
작품	오방오제위도 (五方五帝位圖)	사직사자도 (四直使者圖)	팔금강도 (八金剛圖)	사위보살도 (四位菩薩圖)	제석천도(帝釋天圖) 범천도(梵天圖)	영산회괘불 (靈山會掛佛)

개심사에는 1772년에 화승 유성(有誠) 등이 그린 〈영산회 괘불〉과 의식용 불화가 전한다. 〈오방오제위도〉와 〈사직사자도〉는 괘불을 조성하기 백여 년 전인 1676년에 조성되었다[도 10-8, 10-9]. 각각 5점과 4점의 세트 전체가 전하는 데다 제작 시기도 빠르기에 2012년에 보물로 지정되었다.

〈제석·범천도〉, 〈사보살도〉, 〈팔금강도〉 역시 총 14폭 모두가 소실되지 않고 온전히 전한다[도 10-5~7]. 〈팔금강도〉 중 〈정제재금강도(定除災金剛圖)〉 등에 전하는 화기에 '건륭 37년(1772) 가을 괘불을 조성할 때 옹호신중 대범천, 제석, 팔금강, 사보살[開心寺中掛佛幀造成時擁護神衆大梵帝釋八大金剛四位菩薩]'을 그렸다고 하여 괘불이 만들어지던 1772년에 소형 불화도 함께 조성되었음을 알 수 있다[도 10-6, 10-7].[4]

이 불화들은 본격적인 재를 시작하기에 앞서 청하는 옹호신중(擁護神衆)을 그린 것으로, 〈자기문〉 등을 개최할 때 도량에 제석단, 범왕단을 설치하라는 내용과도 일치한다[도 10-5]. 팔금강은 『금강경』을 외우거나 독송할 때 주변을 수호하는 여덟 명의 금강을 그린 불화이며, 사보살은 『법화경』을 널리 유포하라는 부처의 수기를 받은 보살로, 『금강경』에서

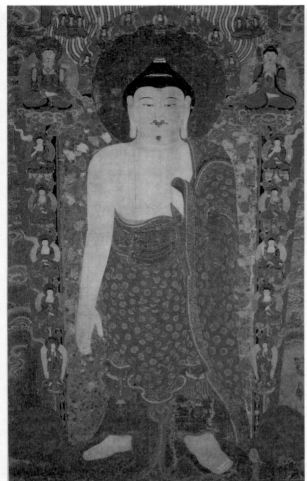

도 10-4. (좌) 유성 등, 〈영산회괘불도〉, 조선 1772년, 보물, 서산 개심사.

도 10-5. (우) 〈제석천도〉와 〈범천도〉, 조선 1772년, 종이에 채색, 보물, 서산 개심사.

도 10-6. 〈사보살도〉, 조선 1772년, 종이에 채색, 보물, 서산 개심사.

도 10-7. 〈팔금강도〉, 조선 1772년, 종이에 채색, 보물, 서산 개심사.

는 '금강권보살(金剛眷菩薩), 금강색보살(金剛索菩薩), 금강애보살(金剛愛菩
薩), 금강어보살(金剛語菩薩)'로 청해진다.

　　간경도감(刊經都監)에서 간행한 『금강경언해(金剛經諺解)』(1464)의 「번
역광전사실(飜譯廣轉事實)」에는 조선 전기에 사보살과 팔금강을 조성했음

도 10-8. 〈오방오제위도〉, 조선 1676년, 삼베(비단)에 채색, 보물, 서산 개심사.

을 확인할 수 있는 일화가 전한다[도 10-10].[5] 1462년 9월에 세조는 돌아가신 세종이 『금강경』의 '사보살, 팔금강'의 뜻을 묻는 꿈을 꾸는데, 정희왕후도 같은 날 세종이 발원해 조성했던 불화 5탱(幀)과 여러 보살이 위요(圍繞)한 입상을 보는 꿈을 꾼다. 이 일을 계기로 불화를 그리고 『금강경』을 번역했다고 한다.

개심사 〈사보살도〉의 방제에는 '권보살', '색보살', '애보살', '어보살'이라는 명칭이 적혀 있다[도 10-6]. 이는 법회가 있는 곳에서 방편으로 중생을 깨우쳐 주는 '경물권보살(警物眷菩薩)', 지혜를 통달하고 안정된 경계에서 복을 지어 정업을 닦게 하는 '정업색보살(定業索菩薩)', 모든 중생을 따라 몸을 나타내어 조복(調伏)하는 '조복애보살(調伏愛菩薩)', 청정한 구름같이 부드러운 음성으로 수많은 미혹한 중생들을 경책하는 '군미어보살(君迷語菩薩)'에서 유래한 명칭이다.[6]

〈팔금강도〉는 칼이나 창, 금강저, 바위 등 무기를 들고 위호하는 자세로, '제일청제재금강(第一靑除災金剛)', '제이벽독금강(第二辟毒金剛)', '제삼황수구금강(第三黃隨求金剛)', '제사백정수금강(第四白淨水金剛)', '제오적성금강(第五赤聲金剛)', '제육정제재금강(第六定除災金剛)', '제칠자현신금강

도 10-9. 〈사직사자도〉, 조선 1676년, 삼베에 채색, 보물, 서산 개심사.
도 10-10. 『금강경』을 언해하여 간행한 이유를 수록한 「번역광전사실(飜譯廣轉事實)」, 『금강경언해』, 조선 1464년, 간경도감 간행.

(第七賾賢神金剛)', '제팔대신력금강(第八大神力金剛)'이라는 묵서가 있다. 도량에 현괘될 때 몇 번째에 걸리는지의 위치와 존명은 실제 의식에 봉청할 때의 순서와 같다[도 10-7].

　　청제재금강은 중생들의 묵은 재해와 오랜 재앙을 없애주며 벽독금강은 유정(有情)들의 돌림병과 유행병, 온갖 독을 없애준다. 황수구금강은 모든 공덕을 주관하며 구하는 일이면 무엇이든 그 뜻대로 다 들어준다. 백정수금강은 온갖 보장(寶藏)을 주관하며 뜨거운 번뇌를 없애준다. 적성금강은 적성화금강이라고도 하는데, 불신(佛身)을 보면 빛을 내고 바람처럼 달려간다. 정제재금강은 사랑의 눈으로 사물의 생장을 보며 자비의 눈

도 10-11. 팔금강과 사보살의 소청, 『금강반야바라밀경』(2권 229), 중국.

으로 재앙을 깨뜨리고, 자현신금강은 단단한 우리를 헤치고 중생들의 깨달음을 열어준다. 대신력금강은 물(物)에 응하여 중생을 다스려 지혜의 싹을 성취하게 한다.[7] 화면에 기록된 사보살과 팔금강의 명호는 승려와 동참자가 의식에서 명호를 호명하는 절차와 관련 있다.

　　이상에서 살펴보았듯이 사보살과 팔금강을 도량에 청하는 것은 『금강반야바라밀경』에서부터다[도 10-11]. 『금강경』은 우리나라에서 가장 널리 유통되고 광범위한 영향을 미친 경전이다. 고려 1339년에 간행된 봉림사 아미타불좌상 복장에서 나온 『금강경』에도 팔금강이 도해되어 있다. 도량에서는 팔금강을 먼저 청하고 이어서 사보살을 봉청한다. 팔금강을 청하는 소청(啓請)에는 "금강경을 수지(受持)하는 자가 지심으로 정구업진언(淨口業眞言)을 염송한 후에 팔금강과 사보살의 명호를 계청하면, 머무르는 곳 어디에서든 항상 옹호할 것이다" 하였다. 보살들이 금강으로 화현할 때는 팔대 금강의 모습으로 어떤 무기로도 당할 수 없는 금강저를 들고 부처 곁에서 호위한다.

도 10-12. 팔금강, 『금강반야바라밀경』 중국 북송.
도 10-13. 팔금강과 사보살, 『금강반야바라밀경』 중국 명대 1470년.

〈팔금강도〉와 〈사보살도〉는 시기에 따른 변화 없이 거의 유사한 형식으로 조성되었다. 금강애보살과 금강어보살을 그린 예를 보면 배경이 없는 화면에 연꽃을 밟고 선 보살이 두 손을 합장한 자세로 서 있다. 팔금강도 대체로 같은 형식이다[도 10-12]. 이는 북송대 간행된 『금강반야바라밀경』 계통을 따른 것으로, 명대 1470년에 간행된 『금강반야바라밀경』에

도 **10-14.** 〈사보살도〉, 『금강반야바라밀경』 조선 1570년, 안동 광흥사 간행본.
도 **10-15.** 〈팔금강도〉, 『금강반야바라밀경』 조선 1570년, 안동 광흥사 간행본.

서 팔금강은 악귀를 깔고 앉아 있다. 사보살 역시 앉아 있는 자세에 꽃 등
의 지물을 손에 들고 있어 조선시대의 형식과는 다르다[도 10-13].

1570년 안동 광흥사에서 간행된 『금강반야바라밀경』의 변상도에도
팔금강과 사보살이 수록되어 있다[도 10-14, 10-15]. 1564년 간행된 『금강
경』 역시 유사한 형식으로 금강경변상도에 등장하는 사보살은 조선 후기

도 10-16. 〈팔금강도〉와 〈오계수호신장도〉, 조선 1736년, 삼베에 채색, 양산 통도사 성보박물관.

까지 도상의 큰 변화 없이 의식도량용 불화로 제작되었다.[8] 『법화경』이나 『금강경』에서 설법이 이루어지는 공간을 위호했던 존상은 옹호단에 걸려 고유한 기능을 수행했다.

기존에 도량장엄용 번화로 분류된 불화 중 1796년에 조성된 통도사 〈팔금강도〉와 〈오계수호신장도(五戒守護神將圖)〉도 주목되는 사례이다[도 10-16]. 특히 〈오계수호신장도〉는 남아 있는 예가 드물어 본격적으로 연구되지 않았다. 현재 병풍으로 장황되어 있으나 원래는 5폭의 족자 형식으로, 각 신장 옆의 붉은 칸에 적힌 명칭은 '호살계신(護殺戒神)', '호기계신(護欺戒神)', '호음계신(護淫戒神)', '호주계신(護酒戒神)', '호도계신(護盜戒神)'이다. 즉 이들은 살생, 음란한 말, 망어(亡語), 도둑질과 술 등 오계(五戒)를 지키는 신이다.

도 10-17. 〈시나삼귀오계첩(尸羅三歸五戒牒)〉, 『천지명양수륙잡문』, 조선 1496년.

흥미롭게도 〈오계수호신장도〉는 신도의 수계식(授戒式)뿐 아니라 하단의 영혼을 위한 의식에도 사용되었다. 『천지명양수륙잡문』의 부록에는 수륙재를 설행할 때 필요한 계첩(戒牒)과 소첩(所牒) 등 서식이 「수륙식양간(水陸式樣簡)」이란 항목에 수록되었다. 서식 중에서 〈시라삼귀오계첩(尸羅三歸五戒牒)〉을 보면 이 계첩은 전생에 저지른 잘못으로 받게 되는 온갖 업장(業障)을 소멸하는 기능이 있었다[도 10-17]. 오계첩의 구체적인 기능은 의식집의 '시식단배치방법[施食壇規]'에서 상세하게 살펴볼 수 있다.[9]

시식단을 설치하고 종실(宗室), 가친(家親), 고혼(孤魂), 삼도(三途) 등 여섯 단에 전물(奠物)을 올리고 법주는 요령을 세 번 울린다. 선왕 선후의 열위 선가와 먼저 세상을 떠난 조상과 부모, 법계의 무주고혼을 받든다. 회주(會主)의 주문으로 감로수로 변화시킨 물을 손가락으로 일곱 번 튕기고, 불전에 헌공하는 제물을 올려 불이공양편, 보공양진언, 고혼수향

편, 재서공덕편, 기성가지편, 원성수은편을 마친다. 대중들은 법상(法床)을 펴고 병법(秉法)은 자리에 오른다. 시라삼귀오계첩(尸羅三歸五戒牒) 5개를 농(籠)에 넣어 병법 앞에 올려놓는다. 병법은 농을 열고 오계첩을 시주에게 주는데, 매번 한 사람씩 일일이 준다.[10]

도 10-18. 「약례신중위목」, 『작법귀감』, 조선 1826년.

시식단배치법에 수록되었듯이 오계첩은 죄와 업장을 사라지게 하는 도구로 사용되었다. 의식이 진행될 때 오계첩을 받아 펼쳐서 읽고 참회게(懺悔偈)를 송하는데, 오계를 받는 주체는 신도로만 한정되지 않았으며 망령의 업장 역시 소멸시킬 수 있었다는 점이 주목된다.

시식단의 오계수호신장은 19세기가 되면 원래의 기능이 약화되고 신중단으로 포섭된다. 『작법귀감』의 「약례신중위목(略禮神衆位目)」을 보면 오른쪽 자리에 봉청하는 신들의 무리 중 대범천, 제석, 사천왕에 이어 25위의 호계대신(護戒大神)과 18위의 복덕대신(福德大神)이 있다[도 10-18].[11] 오계수호신장은 1826년에 간행된 『작법귀감』에서는 모든 일에 길상만 있게 하는 25위의 호계대신과 바른 법을 보호하는 18위의 복덕대신 역할로 수록되었다. 19세기 후반에 신중단의 일부가 된 후 도량장엄번이라는 단일 범주로 분류되지만, 애초에는 각기 다른 연원을 지니며 고유한 기능을 지녔던 존상이 신중단에 포섭된 것임을 알 수 있다.

2. 수륙재의 성행과 새로운 불화의 등장

사오로탱(使五路幀)은 어떤 불화인가?

도 10-19. 「능가사사적비」 등 기록에 보이는 사오로탱의 용례, 조선 1750년, 고흥 능가사.

조선시대 불사(佛事)를 기록한 중수기나 불화의 화기(畵記)를 보면 이전 시기에는 보이지 않던 용어가 등장한다. 16세기에서부터 나타나는 '사오로탱(使五路幀, 四五路幀)'도 그러한 용어 중 하나이다. 이 불화에 대해서는 지금까지 조성 기록은 있으나 구체적으로 어떤 불화를 일컫는 것인지 모호하다고 보아 본격적인 연구는 이루어지지 않았었다.[12] 1565년 일본 쇼가쿠지(正覺寺) 소장 〈아미타삼존도〉의 화기에는 미타·관음·지장과 사오로를 그렸다고 했으며, 1573년 일본 곤카이코묘지(金戒光明寺) 소장 〈삼불회도〉에도 화원 천순(天純)이 승당(僧堂) 후불탱과 시왕탱, 사오로탱을 그렸다고 했다.[13] 17세기에 들어서는 더 빈번하게 등장하는데, 「능가사사적비(楞伽寺事蹟碑)」에는 능가사를 재건하면서 중단탱, 하단탱과 더불어 사오로탱을 조성했다고 했다[도 10-19].[14]

또 다른 기록으로 무용 수연(無用秀演, 1651~1719)의 『무용당유고(無用堂遺稿)』를 참고할 수 있다[도 10-20]. 무용 수연은 승평 대광산 용문사에서 화사 치일(致一)을 불러 새로 〈용화회도(龍華會圖)〉를 조성하고 기문을 남겼다. 화연(化緣)과 보시를 누가 했으며, 증사(證師)와 화사(畵師)는 누구이며, 몇 년 몇 월에 시작해 일을 마쳤으며, 시화(施化)와 찬훼(讚毀)의 인과가 어떠한 것인지를 알게 하기 위해 기록한다고 했다. 이어서 불전 앞

에 광명석경(光明石檠)을 만들고 재를 설할 때 필요한 '난경(卵鏡)', '욕기(浴器)', '소대(疏臺)', '사로각첩(使路各帖)', '하단의(下壇衣)'를 갖추게 된 불사도 상세하게 기록했다.[15] 여기서 '사로각첩'은 사오로탱으로, 하단의례를 위해 관욕당(灌浴堂)과 욕구(浴具) 등의 의식구를 마련하는 것과 더불어, 의례용 불화로 사오로탱이 필요했음을 알 수 있다.

사오로탱은 네 명의 사자를 도해한 〈사직사자도〉와 다섯 방위를 다스리는 왕을 그린 〈오방오제도〉를 말한다. '사(使)'를 숫자 '사(四)'로 바꿔 사오로탱(四五路幀)으로 기록하기도 했다. 동화사에서는 1725년의 큰 화재로 사찰의 여러 전각이 피해를 입고 불화가 소실되자 그 3년 후인 1728년에 〈영산회탱〉, 〈삼장회탱〉, 〈제석탱〉, 〈명부회탱〉, 〈감로회탱〉, 〈사오로탱〉을 다시 그려 봉안했다고 한다.[16] 화재로 소실되기 전에도 사오로탱은 사찰의 필수 품목이었다. 또한 「대곡사창건전후사적기(大谷寺創建前後事蹟記)」에는 법당을 세우고 불상을 조성한 기록에서 주불전을 완성한 후에 〈시왕상〉과 〈오십삼불상〉을 만들고 〈후불탱〉, 〈괘불〉, 〈삼장탱〉, 〈사오로탱〉을 조성했다고 했다.[17]

사오로탱은 17세기 중엽 사찰에서 하단을 위한 설비와 함께 갖춰졌는데, 중단탱, 하단탱과 더불어 반드시 필요한 불화였다. 〈사직사자도〉는 세상을 떠난 이를 명부로 인도하는 사자(使者)를 그린 불화로, 연직사자(年直使者), 월직사자(月直使者), 일직사자(日直使者), 시직사자(時直使者)로 이루어졌다. 〈오방오제도〉는 다섯 방위를 다스리는 제왕에 대한 신앙에서 그 연원을 찾을 수 있다.

『예기(禮記)』에는 중국 고대 전설상의 제왕인 삼황오제(三皇五帝) 중 동방의 태호 복희씨(太昊伏羲氏), 서방의 소호 금천씨(少昊金天氏), 남방의 염제 신농씨(炎帝神農氏), 북방의 고욱 고양씨(顧頊高陽氏), 중방의 황제 헌원씨(黃帝 軒轅氏) 등 다섯 황제를 오제(五帝)라 했다. 오제에 대한 인식은 문헌에 따라 차이가 있으나 대체로 다섯 방위와 색이 결합되었다. 동방은 청색과 결합되어 '청제(青帝) 태호지군(太皞之君)', 서방은 붉은색으로 '적제(赤帝) 소호지군(少皞之君)', 남방은 흰색의 '백제(白帝) 염제지군(炎帝之君)', 북방은 검은색으로 '흑제(黑帝) 전욱지군(顓頊之君)', 중방은 황색의 '황제(黃帝) 황제지군(黃帝之君)'으로 명명되었다.

〈오방오제위도〉의 연원은 당대(唐代)에 간행된 경전에서부터 찾을 수 있다. 7세기 인도 승려 아지구다(阿地瞿多)가 번역한 『불설다라니집경(佛說陀羅尼集經)』에는 단에서의 작법으로 주사(呪師)가 서방을 향해 서서 오방오제와 야차(藥叉)를 봉청한다.[18] 또한 당대 징관(澄觀, 738~839)이 저술한 『대방광불화엄경소초회본(大方廣佛華嚴經疏鈔會本)』에도 오방과 색을 연결하여 오방오제를 언급했다. "동방의 황제는 그 몸이 청색인 까닭에 청제라 하고, 남방의 황제는 그 몸이 적색인 까닭에 적제라 하고, 서방의 황제는 그 몸이 백색인 까닭에 백제라 하고, 북방의 황제는 그 몸이 흑색이기에 흑제라 하고, 중앙의 황제는 그 몸이 황색이기에 황제라 한다"고 하였다.[19]

원대 각안(覺岸, 1286~미상)이 지은 『석씨계고략(釋氏稽古略)』에 오면 오제의 명칭에 차이가 나타난다. 소호 금천씨와 전욱 고양씨는 동일하나 나머지 삼제(三帝)는 제곡 고신씨(帝嚳高辛氏), 제요 도당씨(帝堯陶唐氏), 제순 유우씨(帝舜有虞氏)로 시기에 따라 명칭이 달랐다. 불교·도교·유교에서는 각각 오제에 대한 이해의 접점이 있었으나 수용에서는 차이가 있었다.[20]

조선 전기의 오방오제를 신앙한 기록에는 천자가 하늘에 제사를 지내는 천제단(天祭壇)인 원구단(圜丘壇)에 오방오제의 신위(神位)가 봉안되어 있었다고 한다.[21] 세종 때 기록에서도 원구단의 구조는 고려의 제도를 따라 단 주위가 6장(丈)으로 되어 있으며 단 위에는 천황대제와 오방오제의 신위가 함께 놓여 있었다. 조선시대 오방오제위는 천제에 대한 신앙에서도 유지되었으나 무엇보다 불교의례를 통해 확산되었다. 17세기부터 사오로탱은 삼단 불화와 더불어 재를 설할 때 반드시 필요한 불화였다. 이 불화의 구체적인 기능은 다음 장에서 살펴보겠다.

3. 네 명의 사자와 다섯 명의 왕

사오로탱은 수륙재가 성행하면서 본격적으로 조성되었다. 1573년 덕주사(德周寺)에서 간행된 『수륙무차평등재의촬요』를 참고하면 「소청사자소(召請四者疏)」와 「오로소(五路疏)」라는 항목을 확인할 수 있다[도 10-21].[22] 사직사자와 오방오제, 오방신중을 청하여 공양하는 절차는 상단에 제(諸) 성인(聖人)을, 중단에 제 천선(天仙)을, 하단에 명부의 육도중생을 청하는 단계에 앞서서 진행되었다. 『천지명양수륙잡문』의 「수설대회소」에도 「소청사자소」와 「오로소」가 수록되어 있다.[23] 「소청사자소」에는 '연

도 10-21. 다섯 방향의 길을 열어주는 '개통오로소'와 사자를 청하는 '소청사자소', 『수륙무차평등재의
촬요』.

직 사천사자(四天使者), 월직 공행사자(空行使者), 일직 지행사자(地行使者),
시직 염마사자(琰魔使者)'를 청한다고 하여, 사자가 도착하는 공간적 범위
를 각각 사천(四天), 공행(空行), 지행(地行), 염마사자(琰魔使者)로 보다 자
세하게 명시하였다. 「오로소」에는 '동방 태호지군(東方太皥之君), 남방 염
제지군(南方炎帝之君), 서방 소호지군(西方少皥之君), 북방 전욱지군(北方 顓
頊之君), 중방 황제지군(中方 黃帝之君)'을 도량에 청했다.[24]

　　자기문에서 두 단을 함께 지칭하면서 '사자오로양단(使者五路兩壇)'이
라고 일컬었듯이 사자단에 거는 〈사직사자도〉와 오로단에 거는 〈오방오
제도〉는 하나의 조합으로 인지되었다.[25] 이들은 상단의 존상보다 먼저 봉

청되었다. 『천지명양수륙재의촬요』에는 사
자단과 오로단에서 작법을 진행한 후 상단
으로 이동하는 의식의 동선과 두 단의 가설
이유를 밝히고 있어 주목된다.

　『자기문절차조열』의「오로단작법절차
(五路壇作法節次)」에는 사오로단을 마련하는
이유를 다음과 같이 설명하였다. "『설초과
식(設醮科式)』에서 이르길 오방(五方)을 열어
주지 않으면 명부 지옥의 일체 귀신들이 모
일 수가 없다.[26] 오제지군(五帝之君)은 백천
(百川)의 주인으로 허공천지(虛空天地), 수륙

도 10-22. 사자단과 오로단, 「지반문배설지도」.

산림(水陸山林), 장도협로(長途狹路)의 장애를

제거하고 모든 귀신들을 불러 모은다. 만일 오로(五路)를 열지 않으면, 만
령(萬靈)이 모여들기 어렵기에 먼저 오방오제지군(五方五帝之君)을 삼청한
후 고혼을 영청하는 것이다" 하였다.[27] 여기서 '설초(設醮)'는 도교에서 성
신(星辰)에 지내는 제사인 초제(醮祭)로, 초제를 지낼 때의 법식에서도 사
오로단을 가설했다. 이어서 사오로단은 사람들이 모두 알기에 수시(隨時)
로 수처(隨處)에서 작법이 가능하다고 했는데, 이런 내용은 다른 작법에
서는 보이지 않는 규정이다.

　이처럼 사자단과 오로단은 다섯 방위를 개통해 고혼을 의식도량으로
인도하기 위해 꼭 필요했다.[28] 중정(中庭)의 중앙에는 오여래번(五如來幡)
을 걸고 좌우로 사자단과 오로단을 배치했다. 지반문(志磐文)에서도 오로
단과 사자단은 정문의 바깥 좌측과 우측변에 마련했다[도 10-22].

　영혼을 명부로 데려오기 위해 염라왕이 파견하는 사자에 대한 신앙
은 중국에서도 당(唐) 말기부터 있었다. 『예수시왕생칠경』에는 "염라왕이

도 10-23. 〈직부사자도〉와 〈감재사자도〉, 조선 18세기, 삼베에 채색, 127×80cm(직부사자도), 119×75.2cm(감재사자도), 국립중앙박물관.

흑의(黑衣)에 흑번(黑幡)을 들고 흑마(黑馬)를 탄 사자를 망자의 집에 파견하여 무슨 공덕을 지었는지 이름을 확인한 다음, 도첩(度牒)에 따라 죄인을 가려 뽑아 놓아 준다 … 좋은 공덕의 이름에 따라 삼도지옥(三途地獄) 벗겨주고 명부시왕 엄한 추달, 쓴 고통을 면해준다"고 설명되어 있다. 변상도에는 일직, 월직사자가 각 왕마다 표현되며,『예수시왕생칠재의찬요』에서는 여러 사자의 명칭 중 '사직사자'를 찾을 수 있다.

　　말 앞에 서서 창이나 칼, 염라왕의 부명(符命)이 적힌 두루마리를 들고 있는 〈사자도〉는 당연히 명부전의 불화로 분류되었다.[29] 그런데 〈사자

도 10-24. 〈사직사자도〉, 조선 18세기, 삼베에 채색, 92.5×62.5cm, 국립중앙박물관.

도 10-25. 도심, 태경 등, 〈사직사자도〉, 조선 1676년, 삼베에 색, 92.5×62.5cm, 국립중앙박물관.

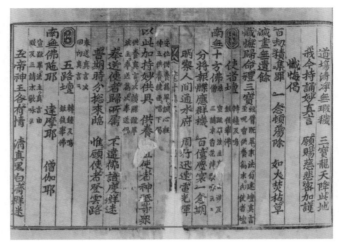

도 10-26. 사자단과 오로단, 『천지명양수륙재의범음산보집』 조선 1709년.

도〉는 명부전 이외에도 하단이 가설된 곳에서 시식의례나 천도의례를 개최할 때 사용되었다. 명부전에 봉안되는 경우는 대체로 〈직부사자도(直符使者圖)〉와 〈감재사자도(監齋使者圖)〉 두 폭으로 조성된다[도 10-23]. 이에 비해 의식을 위해 가설한 사자단에는 〈사직사자도〉가 걸렸다[도 10-24, 10-25]. 통상 네 폭으로 그려지나 한 폭에 모두를 배치한 형식으로도 그려졌다. 주제나 도상 연원에서 보면 큰 차이가 없으나 어떤 공간에 어떤 불화와 함께 걸리는가에 따라 그 기능에는 차이가 있었다.[30]

사자단과 오로단에서의 작법은 상단 권공에 앞서 진행되었다. 18세기 불교의식에 가장 큰 영향을 미친 지환(智還)의 『천지명양수륙재의범음산보집』에서도 사자단과 오로단에서의 작법이 수록되었다[도 10-26]. 사자단은 연직 사천사자중(年直四天使者衆), 월직 공행사자중(月直空行使者衆), 일직 시직사자중(日直時直使者衆)을 위한 자리로, 이들은 중생에게 보첩(報牒)을 주고 인간 세상 어디든 다닌다고 하였다.[31] 오방오제는 오로를 활짝 열어 범성(凡聖)이 다닐 수 있도록 한다. 이어지는 오방찬(五方讚)에는 다섯 방위에 오방불을 대응시켰다. 동방에는 청색의 금강사두불, 남방은 홍

색의 묘연보승불, 서방은 백색의 극락미타불, 북방은 녹색의 유의성취불, 중방에는 황색의 비로자나불을 찬하였다. 오방오제에 대한 찬탄이 오방불찬으로 바뀌게 되는 변화에 대해서는 다음 장에서 다시 살펴보겠다.

현존하는 사오로탱

현존하는 사오로탱으로는 양산 통도사, 서산 개심사, 문경 김룡사, 안동 봉정사, 봉황사의 예가 남아 있으나, 그 기능이 영혼의 천도와 시식 의례를 위한 불화라는 점은 조명되지 않았다. 오방오제는 제왕의 복식에 머리에는 해와 달이 있는 면류관을 쓰고 있다. 각 존상은 도상의 차이 없이 두 손으로 홀을 들고 정면향을 취한 채 의자에 앉은 형식으로 입고 있는 옷의 색으로만 구분된다. 김룡사 〈오방오제위도〉에는 '전욱지군(顓頊之君)', '소호지군(小皞之君)', '태호지군(太皞之君)', '염제지군(炎帝之君)', '황제지군(黃帝之君)'라는 명칭이 있다[도 10-27, 10-28].

통도사 성보박물관 소장 〈오방오제위도〉에도 '동방제위(東方帝位)', '서방제위(西方帝位)', '남방제위(南方帝位)', '북방제위(北方帝位)', '중방제위(中方帝位)'의 명문이 있다[도 10-29, 10-30]. 이런 상황으로 인해 '오방오제'가 본격적으로 연구되기 전에는 단순히 방위를 지키는 신으로 해석되었다[표 10-2].[32] 『대방광불화엄경소초회본(大方廣佛華嚴經疏鈔會本)』에서도 동방은 청제, 남방은 적제, 서방은 백제, 북방은 흑제, 중방은 황제로 수록되었다.

1676년에 조성된 서산 개심사 〈오방오제위도〉와 〈사직사자도〉는 제작 시기와 존명이 전하는 기준작으로, 동방태호지군(東方太皞之君), 남방염제지군(南方炎帝之君), 서방소호지군(西方少皞之君), 북방전욱지군(北方顓頊之君), 중방황제지군(中方黃帝之君)의 명칭이 있다[도 10-8, 10-9]. 불화

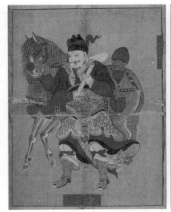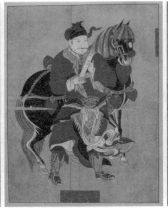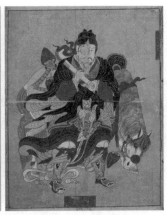

도 **10-27.** 김룡사 〈사직사자도〉, 조선 후기, 비단에 채색, 김천 직지성보박물관.

도 **10-28.** 김룡사 〈오방오제위도〉, 조선 후기, 비단에 채색, 134.0×86.5cm, 김천 직지성보박물관.

에 기록된 명칭은 『수륙무차평등재의촬요』에 근거한다. 이 의식집의 '오
로소' 편에도 '북방 현명 보필 현욱지군(北方玄冥輔弼顥頊之君)'으로 북방을
흑제로 봤다. 이에 비해 개심사, 김룡사 본에서는 청색으로 표현되었다.
흑색 대신 청색으로 채색된 이유를 알 수는 없지만, 〈오방오제위도〉가 널
리 제작되면서 문헌을 참고하지 않고 기존 불화를 모본으로 삼아 색상의
의미를 이해하지 못했기 때문일 수도 있다.

　　네 명의 사자와 다섯 명의 왕을 도해한 〈사직사자도〉와 〈오방오제위
도〉는 수륙재에서 연원하며 중국의 수륙화에서도 확인할 수 있다. 사직사
자는 사직공조(四直功曹)라는 명칭으로 등장하며, 오방오제 역시 수륙도

도 10-29. 〈오방오제위도〉, 조선 후기, 삼베에 채색, 양산 통도사 성보박물관.

도 10-30. 〈사직사자도〉, 조선 후기, 삼베에 채색, 116.0×69.0cm, 양산 통도사 성보박물관.

표 10-2. 경전, 의식집, 불화에 적힌 오방오제도의 명칭

『대방광불화엄경 소초회본』	통도사 〈오방오제도〉 [도 10-29]	『수륙무차평등재의촬요』, 「수설수륙대회소」 오로소	개심사 〈오방오제도〉 [도 10-8]	김룡사 〈오방오제도〉 [도 10-28]
동방-청제	동방제위	태호지군도	동방태호지군	태호지군도
남방-적제	남방제위	염제지군도	남방염제지군	염제지군도
서방-백제	서방제위	소호지군도	서방소호지군	소호지군도
북방-흑제	북방제위	전욱지군도	북방전욱지군	전욱지군도
중방-황제	중방제위	황제지군도	중방황제지군	황제지군도

량에 봉청되는 그룹의 하나로 그려진다. 그런데 흥미로운 점은 중국의 수
륙화에서는 이들이 하나의 조합으로 인식되지 않았다는 점이다.

　　중국 명대 조성된 소화사(昭化寺) 수륙벽화의 예를 보자. 사직사자와

도 10-31. 수륙화 일부, 중국 명대, 소화사(昭化寺) 대웅보전 서벽.
도 10-31의 세부. 〈사직공조도〉 부분, 중국 명대, 소화사 수륙화.

도 10-32. 〈수륙화〉 벽화, 중국 명대, 소화사 대웅보전 서벽.
도 10-32의 세부. 〈오방오제도〉, 소화사 수륙화.

오제는 각각 다른 벽에 그려졌다[도 10-31, 10-32]. 사직사자가 명부계나 망혼의 무리와 함께 나타나는 것에 비해 오방오제는 사직사자와는 다른 벽면에 그려진다. 벽화가 아닌 권축화 형식의 수륙화에도 두 주제를 인접하게 배치하지 않았다. 즉 보녕사(寶寧寺) 수륙화 중 〈사직사자도〉는 오른쪽 제42번째에 걸리는 불화임을 뜻하는 방제가 있다[도 10-33]. 이에 비해 〈오방오제도〉는 오른쪽 제24번째로, 나란히 봉청되지 않았다[도 10-34]. 오제위도의 바로 앞인 제23번은 〈태을제신중(太乙諸神衆)〉이 있으며 다음 차례인 제25는 〈태양목성화성금성수성토성진군(太陽木星火星金星水星土星眞君)〉이다[도 10-33]. 1454년에 조성된 수륙화에서도 이러한 배치 방식은 동일하다.

도상이 출현하게 된 연원은 수륙재였지만 중국의 수륙화에서 이들은 하나의 조합이 아니었다. 조선시대에는 수륙재의 다양한 대상 중에서 이들을 독립시켜 사자단과 오로단에 봉안하는 불화로 정례화했다. 양식적으로도 중국과 조선의 불화는 차이가 있다. 수륙화의 〈오방오제도〉는 다른 봉청 대상과 마찬가지로 도량에 강림하는 모습으로 그려졌고[도 10-34], 〈사자도〉는 사자가 명부의 관리로부터 부첩(簿牒)을 받고 막 길을 떠나는 장면이다.

이에 비해 조선의 〈오방오제도〉는 예배화 형식으로 그려졌다. 입상으로 표현된 예는 없으며 용이 장식된 의자에 앉아 정면을 향하고 발은 족좌(足座) 위에 올려놓은 모습이다. 〈사직사자도〉는 먼 길을 가야하는 사자가 손에 문서를 들고 말 앞에 서 있다. 〈사직사자도〉와 〈오방오제도〉는 〈사보살도〉, 〈팔금강도〉와 마찬가지로 조성 시기나 화승 그룹에 따라 양식적인 차이는 있으나 화면의 구성과 도상에서 강한 정형성을 보인다.

수륙재가 포괄하는 신앙의례의 범주에서 볼 수 있듯이 불교의식에는 도교와 유교가 혼합되어 있었다[도 10-35, 36]. 오방오제에 대한 신앙은 도

도 10-33. 보녕사 〈사직사자도〉, 1460~1464년, 118×61.5cm, 중국 태원시 산서박물원.

도 10-34. 〈오방오제도〉, 중국 명대 1454년, 140.5×79cm, 프랑스 국립기메동양박물관.

도 10-35. (좌)〈천제도〉, 중국 명대 16세기, 비단에 채색, 일본 지온인.
도 10-36. (중)〈북진제왕상〉, 일본 에도 19세기, 종이에 채색, 도쿄예대 박물관.
도 10-37. (우)〈시왕도〉, 조선 1744년, 비단에 채색, 130.0×85.0cm, 김천 직지성보박물관.

교의 신상을 불교에서 수용한 것으로, 대웅전의 〈현왕도〉나 명부전의 〈시
왕도〉처럼 제왕의 모습이라는 특징을 공유하며 도상적으로는 거의 구별
되지 않는다[도 10-37]. 조선의 〈오방오제도〉는 중국의 수륙화보다 도교의
존상을 그린 〈천존도(天尊圖)〉, 〈천제도(天帝圖)〉와도 유사하다. 중국의 수
륙의식집을 수용할 당시 의식문의 도교적 요소도 함께 수용되었을 것으
로 보인다.

　　나암 보우(1509~1565)의 『나암잡저』에는 16세기 왕실에서 도교 의
례를 개최한 기록이 전한다. 「행천초소(行天醮疏)」는 왕의 장수와 국가의
평안을 빌기 위해 초제(醮祭)를 지낼 때 쓴 초제소문(醮祭疏文)이다. 문정
대비의 발원으로 천초(天醮)를 올리면서 천존의 상에 예배하고 『옥추경
(玉樞經)』을 강송했다고 한다[도 10-38].[33]

도 10-38. 『옥추경』, 조선 1736년, 묘향산 보현사 간행, 규장각 한국학연구원.
도 10-39. 『옥추경』, 조선 1736년, 묘향산 보현사 간행, 규장각 한국학연구원.

　『옥추경』은 중국 도교의 천신(天神)인 구천응원뇌성보화천존(九天應
元雷聲普化天尊)이 설했다고 하는 도교 경전이다. 발문에 의하면 우리나라
사신이 중국에 가서 이 경전을 가져온 지 오래되어 파손된 상태로 전해지
다가 성균관 진사 오공(吳公)이 소문을 듣고 출간하려 하였다. 그러나 경
문(經文) 두 장이 낙장되어 이루지 못하다가 낙장을 구하고 난 뒤에야 발
간할 수 있었다고 한다. 이러한 기록에서 『옥추경』에 대한 수요를 확인할

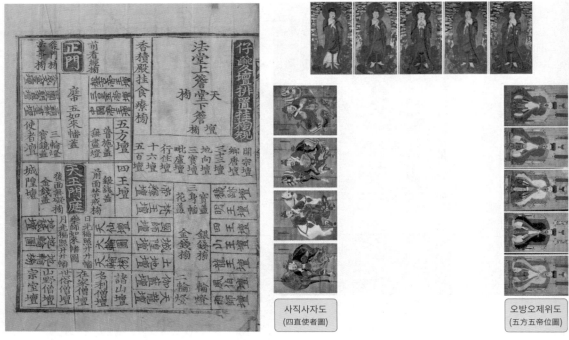

도 10-40. (좌) 「자기단배치규식」, 『자기문절차조열』, 조선 1724년.
도 10-41. (우) 사오로단의 배치.

수 있다[도 10-38, 10-39]. 또한 천존상을 갖추고 초제를 지낸 기록도 전한
다. 「축성천초소(祝聖天醮疏)」에는 문정대비가 주체가 된 의식과 중궁이
주체가 된 두 소문이 실려 있는데, 의례의 대상이 원시천존(元始天尊)과
정명대성(貞明大聖)이라는 점이 주목된다.[34] 이처럼 불교의례에는 도교적
요소가 포함되어 있었다.

영혼을 고통에서 구제하는 사오로탱이 걸리는 장소는 야외로, 정중
(庭中)에 단을 마련한다[도 10-40]. 정문 정중앙의 〈오여래도〉는 사오로단
의 구심점으로, 그 좌우에 〈사자도〉와 〈오방오제도〉를 걸었다[도 10-41].
묘관음사 소장 〈오여래도〉, 통도사 〈오여래도〉 등은 시식의례에서 중정
에 걸렸다. 오여래의 왼쪽에 〈수륙회간경방(水陸會看經榜)〉을 걸고, 〈사직

도 10-42. 수륙회간경방, 일본 무로마치 15~16세기, 종이에 먹, 일본 에이겐지(永源寺).

도 10-43. 「오방불청서규」, 『승가예의문』, 조선 1670년, 통도사 간행.

사자도〉와 〈오방제도〉를 헌괘하면 영혼이 의식도량에 올 수 있는 제반의 준비가 갖춰졌다[도 10-42].[35] 영혼을 위해 사오로단을 가설하고 사오로탱을 조성한 점은 중국과는 다른 조선의 특징이다.

시기에 따라 오여래에 대한 인식은 점차 방위불 신앙으로 바뀌었다. 『천지명양수륙재의찬요』 등 수륙의식집에는 영혼의 천도를 도울 수 있는 다보여래(多寶如來), 묘색신여래(妙色身如來), 광박신여래(廣博身如來), 이포외여래(離怖畏如來), 감로왕여래(甘露王如來)의 오여래를 청했다. 이에 비해 1631년 나암 진일(懶庵眞一)이 지은 『석문가례초(釋門家禮抄)』, 1670년 허백 명조가 다비법을 정리한 『승가예의문(僧家禮義文)』의 오방불청은 동방에는 약사여래불, 남방에는 보승여래불, 서방에는 아미타불, 북방에는 부동존불, 중방에는 비로자나불을 청했다.

이러한 오방불의 구성은 의식서에서 그 연원을 찾을 수 있다[도 10-43].[36] 동방약사불은 청유리세계로, 남방 보승여래불은 적유리세계로, 서

표 10-3. 오방불청(五方佛請)과 오방불번(五方佛幡)의 규식

의식집	『승가예의문』(1670년)		『작법귀감』(1826년)	
	봉청 대상	번의 색깔	봉청 대상	번의 색깔
봉청 대상	나무동방만월세계 약사존불 (南無東方滿月世界藥師尊佛)	청번(靑幡)	동방만월세계 약사여래불번 (東方滿月世界藥師如來佛幡)	청번흑족 (靑幡黑足)
	나무남방환희세계 보승여래불 (南無南方歡喜世界寶勝如來佛)	적번(赤幡)	남방환희세계 보승여래불번 (南方歡喜世界寶勝如來佛幡)	적번청족 (赤幡靑足)
	나무서방극락세계 아미타불 (南無西方極樂世界阿彌陀佛)	백번(白幡)	서방극락세계 아미타불번 (西方極樂世界阿彌陀佛幡)	백번황족 (白幡黃足)
	나무북방무우세계 부동존불 (南無北方無憂世界不動尊佛)	흑번(黑幡)	북방무우세계 부동존불번 (北方無憂世界不動尊佛幡)	흑번백족 (黑幡白足)
	나무중방화장세계 비로자나불 (南無中方華藏世界毘盧遮那佛)	황번(黃幡)	중방화장세계 비로자나불번 (中方華藏世界毘盧遮那佛幡)	황번적족 (黃幡赤足)

방 아미타불은 백유리세계로, 북방 부동존불은 흑유리세계로, 중방 비로자나불은 황유리세계로 영혼을 인도한다. 의식집에는 오방불번(五方佛幡)을 만드는 법이 수록되는데 「오방불청서규(五方佛請書規)」에는 동방 약사존불은 청색 번에, 남방 보승여래불은 적색 번, 서방 아미타불은 백색 번, 북방 부동존불은 흑색 번, 중방 비로자나불은 황색 번에 쓴다고 명시했다 [표 10-3].

『작법귀감』은 17세기부터 본격적으로 간행되었던 승가의 상례집인 『석문가례초』, 『승가예의문』 등의 내용을 계승했는데, 번의 색깔과 규격에 대한 설명은 상세해졌다. 예컨대 오방불번의 위목을 쓴 부분과 번의 색을 구분했는데, '동방 약사불은 청번흑족(靑幡黑足), 남방 보승여래는 적번청족(赤幡靑足), 서방 아미타불은 백번황족(白幡黃足), 북방 부동존불은 흑번백족(黑幡白足), 중방 비로자나불은 황번적족(黃幡赤足)'으로 만들도록 했다.[37] 즉 약사불번을 예로 들면 번의 색깔이 청색이면 배경은 흑색으로, 보승여래번은 적색 번에 배경은 청색으로 한다는 것으로, 현재 사찰에 남아 있는 오방불번과 대체로 일치한다[도 10-44].

도 10-44. 〈오방불번〉, 조선 후기, 부산 범어사 성보박물관.

〈사직사자도〉와 〈오방오제도〉는 19세기 이후에도 봉청되었으나
「104위 신중 대례문」이나 「약례신중위목」을 보면, 각 존상의 고유한 역할
에 대한 언급은 나타나지 않는다. 대신 방위를 주관하거나 더위와 추위를
주관하는 등 이전과는 달리 단지 신중단의 일부로 인식되었다. 사직사자
는 「신중위목」에 "사주(四洲)를 운행하며 춥고 더움을 펼치는 연직 방위
신, 어둠을 깨뜨려서 물생(物生)에 이익을 주기 위해 차갑게도 덥게도 할
수 있는 일직, 월직, 시직의 신"으로 수록되었다.[38] 오방오제는 「약례신중
위목」에 "널리 세간의 업(業)을 살펴보아 미혹함을 영원히 끊어주시며 방
위를 주관하는 오방오제오위신지(五方五帝五位神祇)"로 청해졌다.[39] 이처
럼 오방오제를 방위신으로 보는 현대의 인식은 사오로탱이 지녔던 기능
과 신앙의례가 약해지면서 나타났다.

이상에서 살펴보았듯이 사자단, 오로단에 걸린 불화는 단순히 도량
을 장엄하는 것만이 아니라 영혼이 의식 장소로 올 수 있도록 모든 길을
열어주는 중요한 역할을 수행했다. 중정, 누각, 정문 등 하단이 가설되는

곳에는 〈인로왕보살도〉, 〈아미타불회도〉, 〈지장보살도〉와 같이 영혼의 구제와 관련된 전통적인 주제 이외에도 〈오여래도〉, 〈칠여래도〉가 하단에 걸렸다[도 10-45].

지금까지 도량장엄번으로 분류되는 불화의 경우에도 애초에는 고유한 기능을 지니고 있음을 살펴보았다. 의식의 진행에서 옹호단(擁護壇)에 속하던 존상들은 신중단의 범위가 확장되면서 중단에 포섭되었고, 『작법귀감』이 발간된 이후에는 도량장엄용번으로 인식되었다. 이렇듯 불화가 사용된 공간과 맥락을 함께 고려해야 그 의미를 보다 잘 이해할 수 있다는 점, 그리고 같은 주제도 시간에 따라 역할이 변했음을 알 수 있다.

도 10-45. 인로왕보살번, 조선 말기, 통도사 성보박물관.

11

연결된 공간

조선시대 사찰의 불교회화는 신앙의 대상을 상징하는 의미 이외에도 다양하고 복합적인 기능을 수행했다. 예컨대 불보살상이 놓인 상단에서는 불상의 의미와 역할이 절대적이었으나 그 외 불단에서는 불화의 역할이 커졌다. 중단의 경우, 주불전이 의식 공간으로서 활용되면서 의식 수요가 높았던 수륙재와 예수재의 주존이 중단탱으로 그려졌다. 영혼의 구제 장면을 담은 〈감로도〉가 하단 불화로 항상 걸려 있게 된 것도 의례의 수요에서 비롯되었다. 각 단에 맞는 불화가 걸린 주불전은 의례를 수행하기에 효율적인 공간이었다.

주불전 불화의 특징을 종합해보면 첫째, 불단인 상단에 올리는 권공은 영산작법으로 체계화되었다. 또한 본 재의 성격과 상관없이 먼저 상단에 작법을 올린 후 중단, 하단으로 옮겨가 권공하고 시식하는 방식이 정립되었다. 주불전의 불화는 예배화로서 그 고유한 신앙적 특징을 지니는 동시에 삼단을 순차적으로 돌며 진행되는 의례에서 의식용 불화로 기능

도 11-1. 화순 운주사 전경. @김선행

을 수행했다. 교리적으로는 연관되지 않아 보였던 불화의 조합은 삼단의 례에서의 쓰임 때문이었다.[1]

둘째로, 16세기경부터 불화를 상단탱, 중단탱, 하단탱으로 부르게 된 것은 어느 단에 걸리는 불화인지가 중요하게 인식되었음을 의미한다. 이는 그려진 내용에 기반한 전통적인 제명(題名) 방식과는 다른 것으로, 주불전이 의식 수행 공간이 되면서 나타난 현상이다. 비로자나불을 주존으로 한 〈삼신불회도〉나 석가모니불이 주인공인 〈석가설법도〉가 상단 불화라는 동일한 범주로 인식되어 상단탱으로 불렸고, 〈삼장보살도〉, 〈지장시왕도〉, 〈신중도〉 역시 마찬가지 이유로 중단탱으로 명명되었다. 각 불화에 내재된 고유한 교리만큼이나 의식에서의 역할이 불화에서 더욱 중요

해졌기 때문이다.

셋째, 주불전의 단 배치에서 나타나는 가변성은 주전각에 마련되어 있던 상단에서 비롯되었다. 주불전은 일상 의례의 공간이기도 했지만 사찰에서 진행되는 여러 의식에서 의식의 증명단(證明壇)인 불단(佛壇)이 위치한 곳이었다.

고유한 신앙의례를 진행할 수 있는 독립된 전각이 있는 경우에도 주불전은 의식 수행 공간으로 활용되었다. 명부전에 사후의 세계를 입체적으로 형상화한 상(像)과 불화가 봉안되었더라도 주불전에 〈지장시왕도〉를 걸게 된 것도 같은 이유에서였다. 각 전각에서 진행해도 되는 의식을 주전각에서 개최하는 경우도 있었다.[2]

예를 들어 조사에 대한 예참의식 중 하나였던 선문조사예참법(禪門祖師禮懺法)의 개최 공간을 살펴보면, 의식을 진행하기 위해서는 평소에 조사당(祖師堂)에 봉안되어 있던 진영을 당일 아침 주불전으로 옮겼다.[3] 주불전의 벽면에 삼베나 종이로 휘장을 치고 임시로 조사단(祖師壇)을 설치

도 11-2. 「조사례」, 구례 화엄사.

한 후 예참의례를 하고 의식을 마친 후에는 진영을 다시 조사당으로 옮겨 놓았다[도 11-2, 11-3]. 다른 전각에 있던 불화를 옮겨와 주전각에서 진행하는 이유는 주불전에 삼단이 갖춰져 있었기 때문이다. 증명단이 될 상단이 있어 의식의 효험을 높일 수 있고, 의식의 규모가 커져 야외에 단을 마련한 경우에도 주불전의 삼단은 중요한 역할을 수행했다.

전각 내부와 외부는 하나의 의식에서 동시에 사용되었다. 사후에 갚아야 할 죗값을 생전에 미리 갚는 예수재의 단 배치법에서도 상위

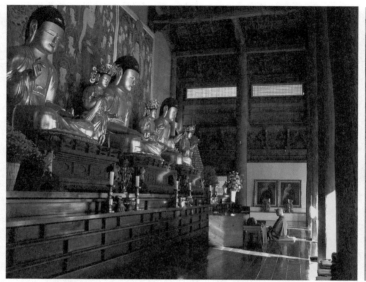

도 11-3. (좌) 주전각에 봉안된 진영, 구례 화엄사 각황전.
도 11-4. (우) 〈예수재의 단 배치법〉, 『천지명양수륙재의범음산보집』, 조선 1723년, 중흥사 간행.

삼단은 법당 내부에, 중위 삼단은 법당 외변에 가설[上位三壇即 法堂內設壇 中位三壇即 法堂外設邊]하도록 한 것도 이런 맥락에서였다[도 11-4]. 동일한 의식도 소규모로 주불전 내부에서 간략하게 치를 경우나 혹은 외부로 확장해 대규모로 진행하고 싶은 경우 공간적 범위나 방식을 선택할 수 있었다. 의식집에는 참여하는 시주자나 재자(齋者)의 범위, 사찰의 상황에 맞춰 규모를 선택할 수 있도록 상세한 설명이 추가되었다.

　17세기부터 전국적으로 조성되는 괘불은 야외 의식단의 상단탱이자 영산회탱이었다. 개최하려는 재의 종류나 성격과 상관없이 중정에 가설된 상단에서 영산작법을 행한 후 본 재를 시작하는 방식은 전각 내부의 의식과 동일했다[도 11-5]. 괘불의 도상으로 가장 선호된 것은 〈영산회상도〉였다. 도상적으로는 〈삼신불회도〉나 〈오불회도〉, 혹은 장엄신(莊嚴身)의 존상을 도해했더라도 화기나 화면에는 '영산회괘불(靈山會掛佛)'을 조

도 11-5. 전각 내부와 외부는 의례가 진행될 때 통합적으로 활용되었다. ©김선행

성했다고 기록했다. 괘불이 걸린 의식단은 영산작법이 시작되는 곳이며 야외 의식에 걸린 불화는 의식도량을 영산회상으로 상징할 수 있다고 인식되었기 때문이다. 괘불은 의식 문화의 전개에 따라 나타난 새로운 형식의 불화로, 불전 내부에서 불상을 보좌하던 상단탱의 역할에서 확장되어 의식용 불화라는 기능에 맞는 형식, 도상, 양식상의 변화를 보여준다.

전각 외부로 확장된 야외 의식에도 삼단의 가설은 기본 체계였다. 야외 의식단의 도해도에서 볼 수 있듯이 주불전의 삼단 설비가 외부로 확대될 경우에도 의례는 주불전 중심의 상단 영역, 명부전 중심의 중단 영역, 그리고 누각과 천왕문을 위시한 하단 영역을 주축으로 진행되었다[도 11-6]. 사찰의 전 영역을 활용하는 야외 의식에서 주불전과 중정은 상단의 영역에 해당한다[도 11-6 ①]. 중단은 법당 왼편에 마련되기도 했고 명부전과

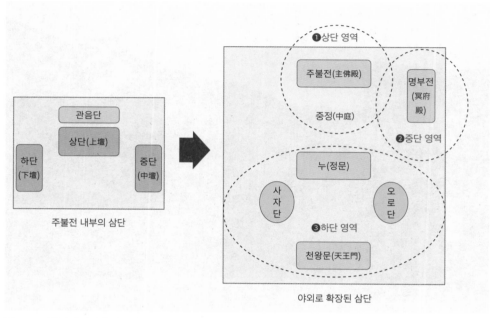

도 11-6. 의식단의 야외 확장과 삼단(三壇) 영역

같은 개별 전각이 중단의 역할을 수행할 수도 있었다[도 11-6 ②].[4] 하단은 천왕문에서 누(각), 정문과 중정에 이르는 영역에 마련되었다[도 11-6 ③].

　야외 의식에서 괘불은 의식의 주존으로, 전각의 상단 불화에서처럼 괘불 앞에서 영산작법을 행한 후 본 재가 진행됐다. 괘불의 도상은 주불전의 상단불화를 야외로 가지고 나온 듯한 설법회 형식이 선호되다가, 점차 야외 의식용 불화로서의 기능에 적합하도록 입상 형식으로 변모하였다. 또한 영산회 작법절차의 정비를 반영한 도상, 즉 보관을 쓰고 보살의 모습으로 장엄한 도상이나 '염화미소'에서 유래한 꽃을 들어 보이는 석가모니불의 도상도 괘불만의 독특한 유형으로 제작되었다. 한편 의식에 봉청되는 다양한 존상에 대한 신앙으로 인해 복합적인 유형의 괘불도 조성되었다. 삼신불과 삼세불에 대한 신앙을 반영한 〈오불회괘불〉에서는 의

례적 기능이 강화된 조선 불화의 특징을 볼 수 있다.

의례가 개최될 때 사찰의 모든 공간은 전체적인 기획 속에서 활용되었다. 음악과 무용, 도량을 장엄한 그림들로 평소에 접할 수 없는 시각적, 청각적 자극이 가득했다. 승속(僧俗)이 동참하여 엄격한 법식에 의해 진행하는 의례는 범패와 작법무가 베풀어지는 종합 예술 공간이었다. 의례는 공연처럼 시간이 지나면 사라졌지만, 괘불은 현실의 도량을 영산회상이자 기원정사(祇園精舍)로 변화시킬 수 있는 시각적 상징물이자 신앙의 구심점이었다. 의례의 성행으로 작은 의식용 불화나 다양한 시각매체에 대한 수요가 높아졌다. 성물(聖物)을 움직이고 상징성을 부여하는 절차와 공연으로 인해 의례 공간의 역동성은 더욱 극대화되었다.

에필로그

이제 책을 마무리할 시간이다. 불화가 걸려 있던 공간에서 불화의 의미와 역할을 탐색해본 과정이 각자에게 어떤 느낌으로 남게 될지 궁금하다. 낯설고 어려운 용어, 한자로 쓰인 불교의식집, 지루한 논증 과정에 지쳤을까? 종교미술은 이해하기 어렵고 쉽사리 접근할 수 없구나 싶어 더 이상 읽기를 포기하게 되는 것은 아닌지 우려가 된다. 그럼에도 무엇이 조선 불화에 대한 관심으로 이끌고 이 책을 쓰게 했는지를 되짚어보면, 그 시작은 오래된 옛 불화를 보는 즐거움을 나누고 싶은 마음이었다.

누군가의 손끝에서 탄생한 후 많은 이들의 바람을 담던 불화는 오랜 시간 그 공간에서 어떤 역할을 수행해온 것인지가 궁금했다. 교리는 같아도 전래된 곳의 문화에 따라 신앙의례가 달라지고 시각적으로 조형화될 때의 방식과 해석도 달라진다는 점이 재미있었다. 물론 우리 주변에 항상 있어 온 것일수록 그 고유한 의미를 파악하기가 쉽지 않다. 한국의 사찰에서 볼 수 있는 중정을 중심으로 하는 가람 배치나 불전 내부를 채우는

도 1. 통도사의 여러 전각. 사찰 전각은 불교의 세계관을 구현해 놓은 공간이다. ©김선행

다양한 불화의 조합은 나름의 의미가 있다[도 1]. 주불전에 걸린 불화의 규칙성과 때에 따라 발생한 변형은 불교문화를 공유한 동아시아의 다른 나라에서는 찾아볼 수 없다.

　사찰을 중수하고 새로 불화를 조성한 사례를 모아보니 조선시대 주불전에 갖춰야 할 필수적인 조합에 대한 공통된 인식이 있었다는 점이 흥미롭게 다가왔다. 무엇보다 상단, 중단, 하단이라는 세 불화의 조합에 대한 공통된 수요가 16세기부터 19세기 불화에서 보편적으로 나타남을 알 수 있었다. 일정한 조합이 깨지고 다른 주제의 불화가 그려지는 것 역시 불화가 예경되는 사용 맥락에서 그 답을 찾을 수 있지 않을까 싶었다. 스스로에게 던졌던 질문으로 인해 봉안 공간과 의례의 맥락에서 불화의 기능을 파악해보자는 목표를 갖게 되었다.

　난관이 많은 책이지만 책장을 넘겨 에필로그를 펼칠 즈음이면, 그래서 조선시대 불화의 기능을 어떻게 볼 것인지, 이 책의 메시지를 정리하

고 싶은 마음이 들었으면 한다. 하여 중간에 건너뛴 본문이 있다면 다시 돌아갈 의욕이 생길 수 있도록 몇 가지 주요한 사항을 요약하면 다음과 같다.

조선 불화에 대한 필자의 관심은 대형 불화인 괘불에서 출발했다. 조선시대에는 큰 사찰이 아니더라도 반드시 의식 전용 대형 불화를 사찰의 필수 품목으로 꼽는 특이한 현상이 유행했다. 이러한 유행의 배경에는 전쟁을 겪은 사회의 상처가 숨어 있다. 현대에도 그렇지만 전통 사회에서 전쟁의 충격은 공동체의 삶의 기반을 뒤흔드는 것이었다. 임진왜란과 병자호란을 겪은 후 사회를 재건하고 민심을 위로하며 사찰을 재건하는 과정을 살펴보면서, 공동체의 요구가 어디로 향하는가를 읽을 수 있었다.

괘불은 조선시대 불교미술을 특징짓는 장르이지만, 괘불의 명확한 발생 시기나 의식 전용 불화로 독립되기 이전의 양상 등 우리가 아직 알지 못하는 영역이 많았다. 한 점의 괘불이 조성되기까지의 사회 경제사적 의미, 후원자의 구성, 불화승의 작업 방식 등 연구해야 할 주제가 다양했고 밝혀내야 할 무궁무진한 이야기가 숨겨져 있다.

처음에는 괘불을 사용한 야외 의례와 주전각 내부의 불화를 별개로 연구했었다. 그러나 불교의식집을 비롯한 여러 기록과 전각 내부 공간의 활용 방식을 조사하면서 주불전에 걸린 불화의 조합은 당시의 신앙적 요구에 기반했음을 파악할 수 있었다. 사찰의 규모나 지역에 상관없이 주불전에 갖춰두어야 한다고 인식한 불화 목록에는 일관된 규칙이 있었다. 이 책에서는 사찰의 운영에 반드시 필요하다고 본 불화의 조합 원칙을 '삼단탱'에서 찾고 그 의미를 다루었다.

같은 의식도 작은 규모로 할 경우와 큰 규모로 치를 경우의 두 가지 타입에 맞추어 절차를 선택할 수 있었다. 주불전과 정문, 누각 등 도량 내의 다른 전각도 의식을 진행할 때 함께 사용되었다. 주불전 내부의 단은

도 2. 의겸 등, 〈영산회상도〉 부분, 조선 1729년, 비단에 채색, 290×223cm, 보물, 해인사 성보박물관.

중정에서 누각으로 확장되었다. 후불화의 확장된 형태에서 출발해 야외
로 옮겨진 괘불은 그 연결 고리를 해석하는 단서였다. 주불전에 걸린 불

화의 조합을 이해하기 위해 불전의 기본 의례에 주목했다. 그리고 19세기 이전에 간행된 불교의식집을 주된 문헌자료로 삼아 삼단의례(三壇儀禮)의 정립 과정과 불화의 기능을 종합적으로 살펴보았다. 특정한 일시에 임시로 가설하던 단(壇)이 주불전에 상설화되면서 항상 갖춰 놓아야 할 불화의 조합이 만들어졌다. 또한 중정에서 개최된 의식은 주불전 내부 의식의 확장된 형태이며, 야외에 걸리는 불화는 전각 내부의 불화와 밀접한 관련이 있음을 확인할 수 있었다.

조선 불화의 일반적인 명칭으로 알려져 온 '탱화(幀畫)'는 단에 손쉽게 걸 수 있는 족자 형식의 불화를 가리키는 명칭에서 유래한다. 탱화는 벽화에 비해 제작 공정과 비용 면에서 장점이 있고 한정된 공간에서도 의식의 수요에 맞춰 바꿔 걸 수 있었다. 임시로 가설된 의식단에 봉안되었다가 의식을 마치면 다시 넣어두기에도 편했기에 점차 불화의 주된 형식이 되었다. 쉽게 이동할 수 있고, 의식 수요에 맞는 도상으로 바꿔 걸 수 있는 장점은 조선시대 의례의 성격과도 잘 부합했다.

한편, 수륙재는 10세기 이후 동아시아 불교문화에서 가장 큰 영향을 미친 천도 의식이다. 중국은 북송대부터 수륙재 전용 공간으로 수륙전(水陸殿), 수륙당(水陸堂)이 건립되었다. 조선의 경우 대표적인 왕실 사찰인 진관사에 마련된 수륙사(水陸社)의 경우 삼단을 별도의 전각으로 지어 각 전각에서 상단의례(上壇儀禮), 중단의례(中壇儀禮), 하단의례(下壇儀禮)를 진행할 수 있도록 했다. 그러나 진관사와 같은 국행수륙사찰이 아닌 사찰에서는 의식 전용 공간을 짓는다는 것이 쉽지 않았기에 주전각 내부에서 언제든 의례가 가능하도록 삼단탱을 걸었다.

의식을 체계적으로 진행하기 위한 의식집이 보급되면서 의식에 사용되는 불화와 의식구도 표준화되었다. 주불전이 일상 의례 장소로 활용되면서 건축적으로도 변화가 나타났다. 많은 대중이 머물며 참여할 수 있도

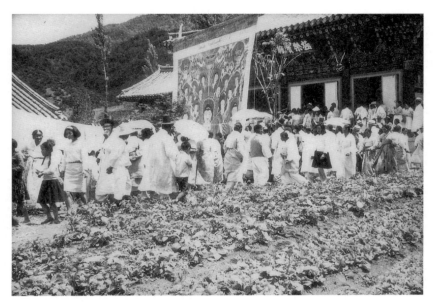

도 3. 괘불 거는 날. 경북 상주 용흥사.

록 가능한 내부 공간을 넓게 확보하는 방향이었다. 주불전 바닥은 기존에 깔려있던 전(塼)을 대신해 마루로 마감되고 내부 기둥인 내진주(內陳柱)는 사라졌으며 빛이 들어오는 창호를 넓게 해 실내의 조도를 밝게 했다. 또한 야외 의식이 있을 때나 의식을 중정과 누(樓)로 확장하고 싶을 때면 전면의 창호를 개방할 수 있었다.

불단과 후불벽이 있는 불전 뒤편 역시 중요하게 쓰였다. 기존 연구는 주로 불상을 기준으로 불단 앞 공간에 주목해 후불벽 뒤쪽 공간은 기능이 감소되었다고 보았다. 그러나 실제로는 주불전의 모든 공간이 의례에 적극적으로 활용되었다.

삼단의례에 적합한 불화 배치는 주전각의 불화 구성에서 일관된 원칙이었다. 예불 공간을 삼단에 맞게 배치하려는 의도는 1496년 승려 학조

(學祖)가 인수대비(仁粹大妃)의 명으로 국역(國譯)한『진언권공(眞言勸供)』에서부터 확인할 수 있었다. 의식에서 선호하는 형식이나 내용은 각 시기별 수요에 따라 달라졌으나, 상단탱, 중단탱, 하단탱이라는 용어가 불화의 명칭으로 광범위하게 사용된 것도 삼단의 분단법(分壇法)이 중시되면서 나타난 특징이었다. 어느 단에 걸리는 불화인가 하는 기능적 측면이 어떤 주제를 담고 있는가 만큼이나 중요해졌다.

주불전 내부는 삼단을 기본으로 각 의례에서 요구하는 단을 추가하는 방식이 정례화되었다. 삼단탱을 기본에 두고 현왕단, 산신단, 칠성단 등 의식 수요가 높은 단에 맞는 불화가 걸리게 되었다. 후불벽을 가설해 뒷면에 〈관음보살도〉를 그리는 전통 역시 여러 의식에 앞서 도량을 엄정(嚴淨)하게 하는 관음참법(觀音懺法)과 관련 있다. 관음의례는 중국에서는 수륙재의 예비 단계로 나타나는데, 조선에서는 불보살을 청하여 권공하는 영산작법에 앞서 행해졌다. 후불벽 뒷면은 불전 내부와 외랑(外廊), 중정 등을 오가며 진행하는 쇄수의식에서 관음단으로 기능했다. 조선 후기 재건된 사찰에서는 일부만이 남아 있으나 의식집의 기록과 중국의 사례 등에서 동아시아에 유행한 관음의례의 전통을 확인할 수 있다.

상단 불화는 전각의 명칭과 봉안된 예배상에 따라 〈석가설법도〉, 〈삼세불회도〉, 〈삼신불회도〉, 〈아미타불회도〉 등 주제의 차이가 있음에도 '불상의 뒤편에 거는 불화'라는 의미에서 '후불탱(後佛幀)', '후불화(後佛畫)'로 명명되었다. 16세기부터 널리 사용된 후불탱이란 용어와 그 용례에서도 알 수 있듯이 앞에 놓인 불상은 불화의 구성과 규모를 결정하는 데 중요하게 작용했다. 설법회상의 권속과 청중은 주존으로부터 멀리 있을수록 위로 배치되는 방식으로 원근과 공간감을 나타냈다. 17세기부터 불상의 규모가 커지면서 후불화에 그려진 주존은 앞에 놓인 상에 가려지나, 불

화에 표현된 협시보살과 권속이 불단에 놓인 불상을 마치 광배처럼 보좌했다.

상단은 의식의 증명단(證明壇)으로, 다른 단이 마련된 곳으로 이동하기 전에 재전작법(齋前作法)으로 영산작법을 진행하는 단이었다. 상단에 대한 의례가 영산작법으로 정비되고, 상단 불화로는 〈영산회상도〉가 활발하게 조성되었다. 영산작법의 내용과 게송(偈頌), 거불(擧佛) 절차를 반영한 삼불사보살도(三佛四菩薩圖), 염화미소에서 유래한 꽃을 든 도상, 석가설법도와 관음보살도가 결합된 〈영산회상도〉가 제작된 것도 상단탱으로서의 기능이 강조되면서 나타난 현상이었다.

의식의 실질적인 주존은 중단에 봉청되었다. 상단 불화는 불상 뒤에 놓인 후불화라는 상징적인 의미가 강했다면, 중단 불화의 주제는 시기에 따라서 의식의 수요를 반영하며 바뀌었다. 예컨대 수륙재에서 중단에 봉청되던 〈삼장보살도〉는 16세기부터 중단탱으로 조성되었다. 〈삼장보살도〉는 수륙재의 영향력에 기반해 20세기에까지 지속적으로 조성되었으나 18세기부터 중단탱으로 인식된 것은 〈지장시왕도〉였다. 명부전에 봉안되었던 〈지장보살도〉와 별개로 주불전의 중단탱으로 〈지장시왕도〉를 봉안하게 된 것은 명부시왕을 주존으로 하는 왕공의례(王供儀禮)나 예수재(預修齋)의 성행과 관련 있다. 19세기부터는 신중에 대한 신앙의례를 중단작법으로 인식하고 〈신중도〉가 중단탱으로 봉안되었다.

조선의 경우 수륙전(水陸殿)을 갖추는 대신 주불전을 적극적으로 활용했다. 일상의례뿐 아니라 수륙재, 예수재와 같은 여러 다양한 의식도 주불전에서 영산작법을 거행한 후 단이 마련된 곳으로 이동해 진행했다. 의식에 사용된 불화에도 조선 불화만의 특징이 나타난다. 중국으로부터 유입된 의식집의 영향을 받았으며 수륙화(水陸畵)로부터 도상을 차용하는 등의 유사성은 있으나, 조선의 실정과 환경에 가장 적합한 방식으로 채록

도 4. 대구 파계사. ©김선행

하는 과정을 거쳤다. 의례에 단을 만드는 방법이나 시각 매체에 이르기까지 조선 특유의 스타일을 정립해나갔다.

대표적으로, 〈삼장보살도〉에 도해된 제 불보살과 성현(聖賢), 천선(天仙)과 신부(神部)와 명부(冥府)의 핵심 인물은 중국에서는 수륙화라는 형식으로 그려졌다. 의식이 개최되는 공간 모두를 장엄하는 벽화나 많게는 100여 폭에 이르는 족자로 제작된 수륙화는 구성상 존상의 강림(降臨)이나 이동성을 강조했다. 그런데 조선은 삼계(三界)의 다양한 인물들을 간략화시켜 〈삼장보살도〉라는 형식의 중단탱으로 조성했다. 수륙화와 달리 〈삼장보살도〉는 설법회도와 유사한 형식으로 그려졌다. 주불전에 삼단의 례를 수행할 수 있는 설비를 갖추고 삼단 불화를 항상 배치해 둔 결과, 도상적 연원은 의식용 불화에서 유래하나 형식은 예배화의 형식을 고수하는 독특한 불화가 조성되었다.

도 5. 괘불을 펼치는 광경. 진주 청곡사(<청곡사 괘불>, 조선 1722년, 삼베에 채색, 국보).

주불전 안에 하단탱을 항상 걸어두어 개인적인 발원의 천도의례 장소를 갖춰두는 방식은 16세기 말부터 나타나 18세기에는 정착되었다. 주불전의 삼단은 각각의 고유한 신앙과 교리적 성격을 지니는 독립적인 영역으로 존재하는 동시에 상호 밀접한 관련을 가지고 기능했다. 상단과 중단에 권공(勸供)한 공덕은 하단의 영혼이 숙업(宿業)을 벗고 해탈(解脫)할 수 있도록 회향되었다.

이 책을 관통하는 주제는 종교회화의 기능이다. 불화에 무엇이 그려져 있고, 어떤 주제를 담고 있는지에서 한 걸음 나아가면 새로운 시야가 확장된다. 불화가 걸린 공간에서 진행된 의례라는 맥락은 더 풍부한 이야기를 들려주기 때문이다. 불화를 그릴 당시에는 예배 존상을 시각적으로 재현하는 것이 중요했지만, 조성 이후에는 봉안된 공간에서 고유한 제의

적 기능을 수행했다.

일제강점기와 근대기에 불교 개혁 운동을 겪으면서 주불전에 불상의 성격과 일치하지 않는 불화를 봉안한 것은 교리에 대한 잘못된 이해와 기복신앙 때문인 것으로 폄하되기도 했다. 그러나 각각의 불화를 개별 단위로 인식하는 것에서 나아가 같은 공간에 봉안된 다른 불화와의 관계성 속에서 살펴보면 다양한 관점의 연구가 가능해진다.

조선시대 불화가 신앙 대상의 시각적 현현물로 적극적으로 활용되는 변화는 조선 후기의 사회적 환경에서 교단을 유지하는 사찰의 대응과 관련되어 있다. 불화는 신앙 주체를 상징하는 고정적인 역할에 그칠 뿐 아니라 의식 문화의 성행이라는 큰 흐름 속에서 기능했다. 유교 질서를 강조하던 조선사회에서 조상에 대한 추숭(追崇)과 제례(祭禮)는 사찰 의례에서도 중요한 위치를 차지했다. 불교의식은 세상을 떠난 7대 조상을 비롯해 법계(法界)의 모든 영혼을 위로하는 시식절차(施食節次)를 강조했다. 유교적 가치관을 수용하는 불교 교단의 대응과 공존의 노력을 살펴보면 조선시대를 '억불숭유(抑佛崇儒)'의 시대로 단순화시켜 이해할 수 없음을 알게 된다.

조선 불화를 비교사적인 시각에서 보면 불교의식의 성행은 동아시아 불교문화의 보편적인 흐름이다. 그러나 중국으로부터 연원한 의식집의 영향을 받았으나 우리의 상황에 맞게끔 설비와 매체를 갖춰 나가는 과정에서 주불전 불화의 특징이 형성되었다.

주불전에 삼단을 갖추고 다양한 의식 수요에 부응할 수 있도록 의례적 기능을 극대화한 점은 조선의 독자적인 측면이다. 중국과 한국과 일본은 개별적으로 자국의 자료를 대상으로 연구하고 있으나, 의식 문화의 보편성을 파악하기 위해서는 보다 넓은 지평에서의 연구가 필요하다. 교류사적 관점에서 불화의 기능을 종합적으로 고찰할 때 더 흥미진진한 스토

리를 발견할 수 있을 것이다. 우리 곁에 이런 그림들이 있다는 사실이 내게는 놀랍고 반가웠었다. 당신에게도 불교회화를 보는 시간이 즐거웠으면 좋겠다. 불교 미술의 전파와 이동 경로를 함께하며 인류가 쌓아올린 지혜와 그 지역만의 자생적인 가치를 느낄 수 있는 시간이 되기를 기대한다.

본문의 주

프롤로그

1 '주불(主佛)'은「감산사미륵·아미타상조상기(甘山寺彌勒·阿彌陀像造像記)」,「보림
사북탑지(寶林寺北塔誌)」,『삼국유사(三國遺事)』의 양지의 신이한 능력을 다룬 기록
에서 확인되며「국청사금당주불석가여래사리영이기(國淸寺金堂主佛釋迦如來舍利靈
異記)」를 비롯해 고려시대의 용례가 많다. 또 '주미륵여래(主彌勒如來)', '주불관음대
사(主佛觀音大師)' 등 불보살의 구분 없이 사용되며,『동국이상국집(東國李相國集)』,
『동문선(東文選)』등 유학자들의 문집에서도 찾아볼 수 있다. 이에 비해 '주불을 모신
전각'을 뜻하는 '주불전(主佛殿)'이란 용어가 고유명사로 쓰인 연원은 그리 오래되지
않는다. 주로 건축사 분야에서 사찰의 중심 전각을 지칭하거나 종파별로 신앙의 구심
점이 다른 체계를 설명하는 말로 사용되었다.

2 『영혼의 여정: 조선시대 불교회화와의 만남』(국립중앙박물관, 2003). 지옥과 정토,
수행과 염원이라는 테마로 구성한 이 전시는 2005년 독일 프랑크푸르트 국제도서전
을 기념해 개최되었고 2005년 독일어 도록 발간 이후 2009년에는 영문 도록이 간행
되었다. *Seelen auf Wanderschaft: Meisterwerke buddhistischer Kunst der Joseon-dy-
nastie aus dem National Museum of Korea*(Seoul: Natioanl Museum of Korea, 2005).
*A journey of soul, The buddhist painting of the Joseon period, National Museum of Ko-
rea*(Seoul: Natioanl Museum of Korea, 2009).

3 불교의식이 민간 신앙과 혼재되어 주술적 성격이 짙은 점을 지적했으며 칠성(七星),
시왕(十王), 신중(神衆), 천왕(天王), 조왕(竈王), 산신(山神)을 신앙대상에서 제외할
것을 주장했다. 의식의 간소화, 통일화에 대한 입장은 만해 한용운의 저술에서도 확
인된다. 李能和,『朝鮮佛敎通史』(新文館, 1918); 韓龍雲,『朝鮮佛敎維新論』(匯東書館,
1913), p.93, p.95, p.102; 최엽,「한국 근대기의 불화 연구」(동국대학교 미술사학과
박사학위논문, 2012), p.52의 각주 148과 150에서 재인용; 서재영,「만해 한용운의 불
교유신사상 연구」(동국대학교 불교학과 석사학위논문, 1994); 한상길,「조선시대 불
교사 연구와『조선불교통사』」,『불교학보』40(2003), pp.349-363. 조선불교사 연구
에 대한 검토로는 김상현,「조선 불교사 연구의 과제와 전망」,『불교학보』39(2002),
pp.265-271.

4 조선시대의 승려들은 사회적 노동력과 효용의 측면에서 노비나 천인보다 낮은 신분
으로 인식되었다고 연구되었다. 윤용출,『조선 후기의 요역제와 고용노동』(서울대학

교출판부, 1998); 同著, 「17세기 후반 산릉역의 승군 징발」, 『역사와 경계』 73 (2009), pp.71-105.

1부 불화를 읽는 법

1장 불화를 보는 새로운 시선

1 한국 불교회화의 개괄은 1970년대 후반에 시작되었다. 문명대, 『한국의 불화』 (열화당, 1977); 홍윤식, 『한국 불화의 연구』 (원광대학교출판부, 1980). 주제별 연구는 1980년대 이후 본격화되었다. 정우택, 「한국불교회화사연구 30년: 불교회화」, 『미술사학연구』 188 (1990), pp.47-59; 同著, 「미술사 연구 현황과 과제」, 『역사학보』 187 (2005), pp.365-379.

2 불교회화의 역사, 유형별 분류, 제작 기법 등 한국 불교회화의 흐름을 이해하기 위해서는 다음의 책이 참고가 된다. 김정희, 『찬란한 불교미술의 세계, 불화』 (돌베개, 2009). 한편, 사찰 소장 불교 문화재, 사찰 벽화 등의 조사보고서는 불화 연구에 큰 기반이 되었다. 국립중앙박물관, 『한국의 불교회화』 (1970); 한국고고미술연구소, 『미술사학지: 여천 흥국사의 불교미술』 제1집 (1993); 『미술사학지: 선암사의 불교미술』 제2집 (1997); 『미술사학지: 선운사·내소사·개암사의 불교미술』 제3집 (2000); 『미술사학지: 동화사·은해사의 불교미술』 제4집 (2007); 국립문화재연구소 편, 『괘불조사보고서』 I·II·III (1992·2000·2004); 『한국의 불화』 1-40권 (통도사 성보문화재연구원, 1996~2007); 문화재청·불교문화재연구소, 『한국의 사찰문화재』 (2002~2011); 문화재청·성보문화재연구원, 『한국의 사찰벽화』 (2006~2013): 문화재청, 성보문화재연구원, 『대형불화 정밀조사』 (2016-2023).

3 불전이 있는데 주존상이 없을 수 없다는 인식은 1463년 세조 때 상원사 승이 불전을 지었으니 주불(主佛)을 안치하게 해달라고 요청하자 이를 윤허한 기록을 비롯하여 여러 곳에서 찾아 볼 수 있다. "上院寺僧上言 僧就觀音現身之地 **已創佛殿 無主佛** … 禮曹啓 **不可有殿而無佛** 請令戶曹磨勘代納事", 『世祖實錄』 (世祖 31卷, 9年, 9월 27일 기사).

4 의례적 측면에서 미술을 보는 연구방법론에 관해서는 다음의 글이 참고가 되었다. Robert H. Sharf, "Ritual," *Critical Terms for the Study of Buddhism*, ed. Donald S. Lopez Jr., (Chicago: University of Chicago Press, 2005), pp.245-270; Robert H. Sharf, "The Rhetoric of Experience and the Study of Religion," *Journal of Consciousness Studies*, vol 7, n. 11·12 (2000), pp.267-287; 주경미, 「불교미술과 물질문화: 물질성, 신성성, 의례」, 『미술사와 시각문화』 7 (2008), pp.38-63; 강희정, 「한국 불

교미술 연구의 새로운 모색—이미지: 도상과 기능의 소통을 위하여」,『미술사와 시각문화』6(2007), pp.134-169. 진영(眞影)의 제작을 의례에서의 수요와 연관 지은 연구는 T. Griffith Foulk and Robert H. Sharf, "On The Ritual Use Of Ch'an Portraiture In Medieval China," *Chan Buddhism in Ritual Context*, ed. Bernard Faure (London; New York: Routledge Curzon, 2003), pp.74-150. 14~15세기 일본 승려들의 장례 의식을 대상으로 불교 매체의 제의(祭儀) 기능을 조명한 연구는 Karen M. Gerhart., *The Material Culture of Death in Medieval Japan*(Honolulu: University of Hawaii Press, 2009). 저자는 기존에 성물(聖物) 혹은 미술품(美術品)의 범주로 이해해 온 사찰의 의식 매체들이 단순히 시각적 부속물이 아니며 의식을 설행하고 구성하는 일부이며 의식의 효험을 강화했음을 논증하였다.

5 조선시대 불화의 도상과 불교의식의 변화를 연관시킨 연구는 다음과 같다. 윤은희,「감로왕도 도상의 형성 문제와 16~17세기 감로왕도 연구」(동국대학교 미술사학과 석사학위논문, 2003); 이용윤,「수륙재의식집과 삼장보살도」,『미술자료』73·74(2005), pp.91-122; 이승희,「무위사 극락보전 백의관음도와 관음예참」,『동악미술사학』10(2009), pp.59-84. 의식집에 나타난 관음신앙에 관해서는 황금순,「조선시대 불화와 의식집에 보이는 내세구제(來世救濟) 관음신앙」,『미술자료』79(2010), pp.81-112; 김리나 등,「불교회화」,『한국불교미술사』(미진사, 2011), pp.172-311. 중국의『선원청규(禪院淸規)』,『칙수백장청규(勅修百丈淸規)』등으로 유입된 불교의 상례(喪禮)와 진영의 기능은 다음의 연구에서 다뤄졌다. 이도영,「조선 후기 승려진영 연구」(홍익대학교 미술사학과 석사학위논문, 2011). 불교회화 이외의 분야로 미술과 제의(祭儀)에 대해 주목한 글로 어진(御眞)과 초상화에 관한 논문을 참고할 수 있다. 조인수,「조선 초기 태조 어진의 제작과 태조 진전의 운영」,『미술사와 시각문화』3(2004), pp.116-153; 이수미,「경기전 태조 어진의 제작과 봉안」,『왕의 초상: 경기전(慶基殿)과 태조 이성계』, 국립전주박물관, 2005, pp.228-241; 강관식,「털과 눈: 조선시대 초상화의 제의적 명제와 조형적 과제」,『미술사학연구』248(2005), pp.95-129; 유재빈,「조선 후기 어진(御眞) 관계 의례 연구: 의례를 통해 본 어진의 기능」,『미술사와 시각문화』10(2011), pp.74-99.

6 주불전의 불화 구성이 삼단에 의거한다는 견해는 일찍부터 제기되었으나 본격적인 논의는 진행되지 못하다가 방위에 따라 삼단(三壇)으로 구성된다는 점이 연구되었다. 이용윤, 앞의 논문(2005), pp.92-102. 주불전 내부와 외부의 의식이 삼단의례(三壇儀禮)라는 공통된 요소로 서로 연관되어 있음을 지적한 연구는 정명희,「불교 의례와 의식 문화」,『불교 미술, 상징과 염원의 세계』(국사편찬위원회, 2008), pp.223-228; 황금순, 앞의 논문(2009), pp.59-84; 정명희,「이동하는 불화: 조선 후기 불화의 의례적 기능」,『미술사와 시각문화』10(2011), pp.100-141.

7 주전각에 봉안되는 소형 불화는 신중도(神衆圖)의 분화로 개별적인 신이 독립적으로 신앙되어 나간 것으로 해석했다. 칠성도(七星圖), 조왕도(竈王圖), 산신도(山神圖), 시왕도(十王圖) 등은 중단탱의 범주에서 다루어졌다. 홍윤식, 「한국 불화의 분화와 전개」, 『한국의 불화』(원광대학교출판부, 1980), pp.215-223.

8 홍윤식, 「조선시대 진언집의 간행과 의식의 밀교화」, 『한국 불교의 연구』(교문사, 1988), pp.288-289. 홍윤식 교수는 조선 초기 중단 권공의 대상은 승려였으나 중기 이후에는 천부중(天部衆) 등의 호법(護法) 신중단(神衆壇)이 중단이 되었다고 보았다. 중단에 대한 구분이나 승려에 대한 공양이 중단 권공의 범주에서 설행되는 것을 한국적인 불교의례의 특성으로 보았다. 수륙재는 상중하 삼단을 설하여 상단에는 불(佛)을 공양하고 중단에는 승(僧)을 공양하고 하단에는 왕후를 공양한다는 조선왕조실록 등의 수륙재 개최 기록에 의거한 것이다. "水陸之說 自祖宗祖有之 **其制則 設上中下壇 上供佛 中供僧 下壇供王后** 其慢莫甚", 『朝鮮王朝實錄』(「燕山君日記」正月 丙申條). 조선 전기 수륙재에서 역대 조사(祖師), 승려(僧侶), 왕실 인물을 별도의 단에 봉청했으나 조선 후기에는 제산단(諸山壇), 종실단(宗室壇)이라는 독립된 단에서 의례를 행했다. 한편 중단에 대한 다른 해석에서는 중단의식을 지장보살 및 명부시왕에 대한 권공으로 봤으며, 중단 권공에 앞서 의식을 주관하는 지계승(持戒僧)에 의해 공승(供僧)이 행해졌다고 하였다. 김희준, 「조선전기 수륙재의 설행」, 『역사와 담론』 30(2001), pp.42-43.

9 문명대 교수는 『한국의 불화』에서 조선시대 불화를 예배의 대상이 되는 존상화(尊像畫)와 경전의 내용을 도설한 주제에 따라 전각의 불화와 경변상도(經變相圖)로 나누고, 다시 전각의 불화를 상단(上壇)·중단(中壇)·하단(下壇)으로 구분했다. 상중단(上中壇) 불화로 석가모니불화(釋迦牟尼佛畫), 노사나불화(盧舍那佛畫), 화엄경변상도(華嚴經變相圖), 아미타불화(阿彌陀佛畫), 관음도(觀音圖), 약사불화(藥師佛畫), 오십삼불화(五十三佛畫)와 천불화(千佛畫), 진영화(眞影畫)로, 하단 불화로는 지장불화와 지옥계 불화, 칠성도, 산신도, 신중도로 분류하였다. 김정희 교수는 불교설화화(佛教說話畫), 존상화, 변상화(變相畫), 괘불화(掛佛畫)의 네 범주로 나누고, 존상화는 다시 여래, 보살, 나한조사화(羅漢祖師畫), 신중화로 분류했다. 김정희, 앞의 책(2009) 참조. 기존의 불교 회화 연구는 여래도, 보살도, 신중도, 감로도, 현왕도, 산신도, 진영 등 불화에 도해된 도상의 내용을 기준으로 진행되었다. 불교회화를 주제로 한 박사학위논문 역시 개별 도상의 연원과 형식 및 양식적 접근에 기초하고 있으며 이외에 불경판화(佛經版畫), 화사(畫師), 괘불탱(掛佛幀), 근대기 불화 연구 등이 진행되었다. 대표적인 박사학위논문으로는 정우택, 「高麗時代阿彌陀畫象の研究」(九州大學 美學·美術史 박사학위논문, 1989); 유마리, 「한국 관경변상도와 중국 관경변상도의 비교 연구」(동국대학교 박사학위논문, 1992); 김정희, 「조선시대 명부전 도상의 연구」(한국

정신문화연구원 박사학위논문, 1993); 朴銀卿, 「李朝前期佛畫の硏究: 地藏菩薩畫像を中心に」(九州大學 美學·美術史 博士學位論文, 1993); 박도화, 「朝鮮 前半期 佛經版畫의 硏究」(동국대학교 미술사학과 박사학위논문, 1998); 장희정, 「조선후기 불화의 화사(畫師) 연구」(동국대학교 미술사학과 박사학위논문, 2000); 이영숙, 「조선후기 괘불탱 연구) 연구」(동국대학교 미술사학과 박사학위논문, 2003); 姜素妍, 「朝鮮王朝 前期の 王室周邊の佛敎繪畫-日本所在の遺品で見た抑佛時代の王室の佛敎文化」(京都大學 박사학위논문, 2005); Gyeongwon Choe, Buddhist Paintings Commissioned by Nuns of the Early Joseon Palace Cloisters(The University of Kansas 박사학위논문, 2010); 신광희, 「한국의 나한도 연구」(동국대학교 미술사학과 박사학위논문, 2010); 이승희, 「고려후기 정토불교회화의 연구: 천태(天台)·화엄(華嚴)신앙의 요소를 중심으로」(홍익대학교 미술사학과 박사학위논문, 2011); 최엽, 앞의 논문(2012) 등.

10 불전(佛殿)에 걸린 불화들의 관계성에 주목한 글은 김승희, 「조선시대 불전(佛殿)의 벽화」, 『불국토(佛國土), 그 깨달음의 염원』(국립대구박물관, 2006), pp.284-291; 同著, 「동화사의 불교회화-대웅전과 극락전을 중심으로」, 『팔공산 동화사』(국립대구박물관, 2008)참조. 일본 중세 불당(佛堂)의 사례에서 건축 공간과 의례의 관련성을 다룬 연구로는 山岸常人, 「法会の變遷と場の役割」, 『儀礼にみる日本の仏教』(京都: 法藏館, 2001); 同著, 『塔と佛堂の旅: 寺院建築から歷史を読む』(朝日新聞出版, 2005); 조선 전기의 사찰건축을 대상으로 건축과 불상의 도상학적 관계를 다룬 글로는 주수완, 「기록문화재를 통한 조선시대 미술의 도상해석학적 연구 특집: 조선 전반기 불교건축과 예배상과의 관계에서 본 도상 의미 연구」, 『강좌미술사』36(2011), pp.396-437.

11 사찰 주불전의 불화를 삼단의 분류법에 의거하여 고찰한 접근은 다음의 두 논고에서 제시되었다. 홍윤식, 「한국 불교의식의 삼단분단법(三段分壇法)」, 『문화재』9(1975), pp.1-13; 문명대, 『한국의 불화』(열화당, 1977). 삼단의 분류법은 분류의 기준을 의식의 분단법으로 볼 것인가, 아니면 신앙 위계에 따른 상·중·하단으로 이해할 것인가의 차이가 있으며 이러한 견해는 더 이상의 논증 없이 두 가지 다른 입장으로 소개되었다. 한편 한국의 불교회화를 주제적인 면에서 삼단으로 나누어 다룬 논고로는 정우택, 「한국의 불교회화」, 『중원문화논총』5(2001), pp.151-160.

12 권상로, 『韓國寺刹全書』상·하(동국대학교출판부, 1979); 『退耕堂全書』(退耕堂權上老博士全書刊行委員會, 1990); 淸虛休靜, 『西山大師集』(『한글대장경』151권, 1969); 浮休善修, 『浮休堂大師集』제5권(『한글대장경』167권, 1986, pp.127-459); 四溟惟政, 『四溟堂大師集』(『한글대장경』152권, 1969); 靜觀一禪, 『靜觀集』(『한글대장경』164권, 1978, pp.191-276); 無用秀演, 『無用堂集』(『한글대장경』165권, 1979, pp.21-204); 天鏡涵月, 『天鏡集』(『한글대장경』165권, 1979, pp.205-468); 黙庵最訥, 『黙庵集』하(『한글대장경』164권, 1978, pp.443-635).

2장 새롭게 등장하는 불화의 명칭과 그 의미

1 『望月佛教大辭典』5(京都: 世界聖典刊行協會, 1954), pp.2509上-2511上; 『伽山佛教大辭林』(가산불교문화연구원, 1998), p.221; 中村元·久野健, 『仏教美術事典』(東京書籍, 2002), p.870. 밀교(密教)에서 수법(修法)할 때 불상(佛像), 삼매야형(三昧耶形) 등을 안치하여 공물(供物), 공구(供具)를 차리는데 대단(大壇)은 수법의 본존을 그려 봉안하고, 호마단(護摩壇)에는 화로(火爐)를 안치하고 대단은 주로 방형(方形)을 사용한다. 『密教工藝-神秘のかたち』(奈良國立博物館, 1992).

2 鳩摩羅什, 『孔雀王呪經』卷下(T19.984.458c12); 僧伽陀羅, 『孔雀王呪經』卷2(T19.984.458c1); 義淨, 『佛說大孔雀呪王經』卷下(T19.985.476a11). 洪錦淳, 『水陸法會儀軌』(文津出版社有限公司, 2006), p.209 재인용.

3 엔닌[圓仁] 著(신복룡 역), 『입당구법순례행기(入唐求法巡禮行記)』(선인, 2007).

4 「四天王寺五方神弓弦皆絶」, 『三國遺事』제2권 紀異 제2 景明王조; 문명대, 「신라 신인종의 연구: 신라 밀교와 통일신라 사회」, 『진단학보』41(1976), pp.187-213.

5 『佛說灌頂伏魔封印大神呪經』(T21.1331.512a3)에 의거해 문두루법을 해석한 연구는 옥나영, 「『관정경(灌頂經)』과 7세기 신라 밀교」, 『역사와 현실』63(2007), pp.249-277 및 同著, 「관정경과 7세기 신라 밀교」(숙명여대 한국사학과 석사학위논문, 2005) 참조. 고려시대 관정도량의 개최에 관해서는 김수연, 「고려시대 관정도량(灌頂道場)의 사상적 배경과 특징」, 『한국사상사학』42(2012), pp.105-135. 허형욱, 「실상사 백장암 석탑의 오방신상(五方神像)에 관한 고찰」, 『미술사연구』19(2005), pp.3-30; 이숙희, 「통일신라시대 오방불의 도상연구」, 『미술사연구』16(2002), pp.3-44.

6 "景德王十九年庚子四月朔 二日並現 挾旬不滅 日官奏請緣僧 作散花功德則可禳 於是潔壇 於朝元殿 駕幸靑陽樓望緣僧 時有 月明師 行于阡陌時之南路 王使召之 命開壇作啓" 「月明師兜率歌」, 『三國遺事』제5 感通 제7.

7 고려의 불교의식에 관해서는 역사학, 불교학 방면에서 다수의 학위논문과 저작이 출간되었다. 여동찬, 「고려시대 호국법회에 대한 연구」(동국대학교 불교학과 석사학위논문, 1973); 김형우, 「고려시대 국가적 불교행사에 대한 연구」(동국대학교 박사학위논문, 1992); 안지원, 『고려의 국가 불교의례와 문화: 연등·팔관회와 제석도량을 중심으로』(서울대학교출판부, 2005); 김종명, 『한국 중세의 불교의례』(문학과지성사, 2001); 한기문, 「고려시기 정기 불교의례의 성립과 성격」, 『민족문화논총』27(2003), pp.29-57. 고려 아미타내영도와 임종의례의 관련성에 대해서는 박혜원, 「고려시대 아미타내영도와 임종의례(臨終儀禮)의 관련성 시론」, 『미술자료』80(2011), pp.45-68.

8 1차 사료나 원전(原典)에 사용된 '소(疏)'는 '踈', '疎', '䟽', '疏' 등 다양한 이체자(異體字)로 쓰이는데, 이 책에서는 '疏'로 통일해 기록했다.

9 "世雄希現 優鉢華之開敷 法藏最尊 摩尼寶之照耀 眷惟眇質 叨襲丕基 安定厥邦 顧乏恭
明之德 歸依於佛 佇蒙覆護之慈 涓選良辰 灑淸梵宇 峙方壇之四角 祇展香科 披戒服之七
條 競揚祕句 耳纔經玉音之妙 頂若受金手之摩 伏願甘露普霑 眞風遠暢 如山益固 享祚業
之靈長 置器不危 擁國家之怗泰"「佛頂道場疏」, 『東國李相國集』 卷 제39. 김수연, 「고려
시대 불정도량 연구」(이화여대 사학과 석사학위논문, 2004), p.20; 박종기, 「이규보
의 생애와 저술경향」, 『한국학논총』 19(1997), pp.38-47. 1126년부터 천복전(天福
殿), 중화전(重華殿), 천성전(天成殿) 등에서 개최되었다. 『佛頂尊勝陀羅尼念誦儀軌法』
(T19.972.364b8)에 의하면 염송하는 장소는 땅을 파고 의궤에 따라 구마이를 바른
다. 본존인 존승다라니상을 그려 동쪽 벽에 두고 지송자(持誦者)의 얼굴을 그곳으로
향하게 한 후 위치에 맞게 9위(位)의 불보살을 모시고 향과 음식, 꽃 나뭇가지 등을
공양한다.

10 『陀羅尼集經』(T18.901.838c)에는 단(壇)의 본존을 그려서[畫作] 사용하라고 하였
으며 또한 단의 개설[壇場]뿐 아니라 화사(畫師)의 태도와 전후 절차에 대해서도 수
록했다. 화사는 그리고자 할 때부터 날마다 팔관재계(八關齋戒)를 받고 향탕(香湯)
에 목욕을 했으며 깨끗한 새 옷으로 갈아입은 후에야 그림을 그려야 한다는 규정
과 점안법(點眼法)이 수록되어 있다. 『佛頂尊勝陀羅尼經』(T19.967.349c)에 의거하
여 개설된 불정도량은 약 500년에 이르는 고려 전 시기 중, 선종 2년(1085)에서 원
종 10년(1269)까지 176년 동안에만 국한되어 있다. 『高麗史』 卷 95 列傳 제8, 黃周亮
條; 배진달(배재호), 「당 정관(貞觀)12년(638년)명 불비상의 도상연구」, 『단호문학
연구』 1(1996); 강희정, 「중국 고대 양류관음 도상의 성립과 전개」, 『미술사학연구』
232(2001); 허형욱, 「통일신라 범천·제석천상 연구」(홍익대학교 미술사학과 석사학
위논문, 2002); 김상태, 「신라시대 가람의 구성원리와 밀교적 상관관계 연구」(홍익대
학교 건축학과 박사학위논문, 2004). 『다라니집경』과 경단(鏡壇)에 대해서는 服部敦
子, 「奈良時代の鏡の用例とその典拠について-『陀羅尼集経』を対象として」, 『帝塚山大
学大学院人文科学研究科紀要』 10(2008), pp.99-105.

11 신중상(神衆像)을 놓고 진행되는 낙성식이나 관음보살도를 봉안한 의례에서 『佛
說陀羅尼集經』의 영향력과 이 시기의 의식문을 참고할 수 있다. 정명희, 「고려시대
신앙의례와 불교회화 시론: 대고려 특별전 출품작을 중심으로」, 『미술사학연구』
302(2019), pp.37-66.

12 北京文物鑑賞編委會 編, 『明淸水陸畫』(北京美術撮影出版社, 2004), p.34. '大明萬曆己酉
年 慈聖皇太后繪造'라는 묵서(墨書)에서 자성황태후(慈聖皇太后)에 의해 만력(萬曆)
기유년, 즉 1609년에 조성된 일련의 수륙화(水陸畫) 중 하나임을 알 수 있다. 『諦阿羅
漢: 中國佛畫之美. 羅漢篇』(2003); 陳玉女, 「明萬曆時期慈聖皇太后的崇佛-兼論佛·道兩勢
力的對峙」, 『國立成功大學歷史學報』 23(1997), pp.195-245.

13 『大乘造像功德經』(T.16.694);『한글대장경』73: 경집부(12), 1966.

14 일본의 참회(懺悔) 의식인 회과회(悔過會)를 통해 불상과 사천왕상을 놓고 진행된 불교의식을 고찰한 글로 나가오카 류사쿠(長岡龍作), 「회과(悔過)와 불상」,『미술사 논단』23(2006), pp.127-170; 불상의 물성(物性)과 종교적 작용에 관해 다룬 연구는 이주형, 「종교와 미학 사이: 불상 보기의 종교적 차원과 심미적 차원」,『미학·예술학 연구』25(2007), pp.89-118.

15 곽약허가 지은『도화견문지(圖畵見聞誌)』등을 참고하면 1076~1077년 고려 사절단 이 북송 상국사(相國寺)에서 모사해 온 상국사(相國寺)의 벽화 제재로는 왕인수(王仁 壽)의 정토(淨土)·미륵하생도(彌勒下生圖), 고익(高益)의 아육왕등변상도(阿育王等 變相圖)와 치성광도(熾星光圖), 구요도(九曜圖), 고문진(高文進)의 항마변상도(降魔 變相圖)와 경탑천왕상(擎塔天王像), 왕도진(王道進)의 급고독장자매기타태자원인연 도(給孤獨長者買祇陀太子園因緣圖)와 지공변십이면관음상(誌公變十二面觀音像), 이용 급(李用及)과 이상곤(李象坤)의 노도차투성변상도(牢度叉鬪聖變相圖), 아육왕등변상 도(阿育王等變相圖), 최백(崔白)의 치성광도(熾星光圖), 십일요도(十一曜圖), 형호(荊 浩)의 관자재보살(觀自在菩薩) 등 화제(畵題)가 알려져 있다. 菊竹淳一, 「高麗仏画に みる中國と日本」,『高麗仏画』(朝日新聞社, 1981), 홍선표, 『고려 회화』(한국미술연구 소, 2022), pp.102-105.

16 불화의 주 매체가 벽화에서 족자로 바뀌는 변화에 대해서는 이동주·최순우·황수영· 안휘준, 「고려시대의 불교회화(학술좌담)」,『한국학보』14(일지사, 1979), pp.178-203; 박도화, 「한국 불교벽화의 연구: 고려시대를 중심으로」,『불교미술』6(1981), pp.89-113; 박은경,『조선 전기 불화 연구』(시공사, 2008), pp.142-148.

17 고려 불상과 불화의 크기, 봉안처에 대해서는 정은우,『고려 후기 불교조각 연구』(문 예출판사, 2007); 박은경, 「고려 불화의 변죽-본지(本地), 화폭(畵幅), 그리고 봉안 (奉安)에 대한 시론」,『동아시아 불교회화와 고려 불화』(국립중앙박물관, 제3회 한국 미술심포지움 발표집, 2010); Eunkyung Park, "On the Periphery of Goryeo Buddhist Painting: Preliminary Study of the Silk Weave, Width of the Silk and Enshrinement of Works," *The International Journal of Korean Art and Archaeology*, vol.4(Seoul: Natioanl Museum of Korea, 2010), pp.63-91. 고려 불화의 양식적 특징에 대해서는 문명대, 앞의 책(1977), pp.139-155.

18 벽화에 대해 비교적 소폭의 규모인 고려 불화가 개인적인 규모의 예배당이나 수행 공간에 걸렸을 것으로 본 견해는 이동주 외 앞 논문(1979); 김정희, 「고려말·조선전 기 지장보살화의 고찰」,『미술사학연구』157(1983), pp.32-47. 한편 고려 불화의 조 성 배경을 특정 종파와 연관해 해석한 연구도 진행되었다. 고려 후기에 조성된 다량 의 불화를 대원(對元) 관계 속에서 새롭게 흥기하는 법상종의 불사와 관련지은 연구

는 토니노 푸지오니,「고려시대 법상종 교단의 추이」(서울대학교 국사학과 박사학위

논문, 1996); pp.127-184. 강호선,「원 간섭기 천태종단의 변화: 충렬·충선왕대 묘련

사계를 중심으로」,『보조사상』16(2001. 8); 김창현,「원 간섭기 고려 개경의 사원과

불교행사」,『인문학연구』32(충남대 인문학연구소, 2006. 9). 고려 말에서 조선 전기

의〈영산회상도〉와〈관경변상도〉를 천태신앙과 화엄신앙의 측면에서 종파의 의례와

관련지어 해석한 연구는 이승희, 앞의 논문(2011).

19 족자형 불화의 확산을 고려 후기 이후 나타나는 의식용 불화에 대한 수요와 관련지

은 글로는 정명희,「의식·관상·환영−기능적 측면에서 본 고려 불화」,『고려불화대

전』(국립중앙박물관, 2010), pp.258-271.

20 의식 장소가 전각 내부에서 외부로 확대되는 시점에 관해서는 구체적인 자료가 확인

되지 않았으나 일본 지온인(知恩院) 소장〈관경십육관변상도〉(1323년), 일본 호우온

지(法恩寺) 소장〈아미타삼존도〉(1330년)처럼 다수의 발원자 및 향도(香徒)가 결연

한 불화에서 의례의 변화 과정을 유추할 수 있다. 또한 가마쿠라 시기부터 조성되는

일본의 대형 열반도에서도 의례의 대형화에 따른 공간의 확대를 추측할 수 있다. 일

본의 대형 열반도와 한국의 괘불을 비교함으로써 의식용 불화의 유사성과 차이점을

논한 학술 행사로『巨大掛軸をめぐる文化交流』(日本 九州國立博物館, 2010) 및 심포지

움(2010.3.14) 자료집 참조. 불화의 의례적 기능을 불사찰 공간의 연관 속에서 논한

글로는 정명희,「불교 의례와 의식 문화」,『불교 미술, 상징과 염원의 세계』(국사편찬

위원회, 2008), pp.223-228 참조.

21 "謹案大悲陁羅尼神呪經云 若患難之方起 有怨敵之來侵 疾疫流行 鬼魔耗亂 當造大悲之像

悉傾至敬之心 幢蓋莊嚴 香花供養 則擧彼敵而自伏 致諸難之頓消 奉此遺言 如承親囑 玆倩丹

青之手 用摹水月之容 吁哉繪事之工 肖我白衣之相 罄披霞懇 仰點蓮眸 伏願邇借丕麻 仍加

妙力 如至仁廣大 憚令醜類以盡劉 以無畏神通 俾反舊巢而自却"「崔相國攘丹兵畵觀音點眼

疏」,『東國李相國全集』卷 제41; 진홍섭,『韓國美術史資料集成』2(일지사, 1991), p.344.

22 정우택,「나투신 은자의 모습: 나한도」,『구도와 깨달음의 성자, 나한』(국립춘천박물

관, 2003), pp.166-179. 고려 나한재(羅漢齋)의 정치적 목적에 관해서는 허홍식,「개

경 사원의 기능과 소속 종파」,『고려불교사연구』(일조각, 1986), pp.300-301 참조.

"廣通普濟寺 在王府之南 泰安門內直北百餘步 寺額 揭於官道南向 門中榜曰神通之門 正殿

極雄壯過於王居 榜曰羅漢寶殿 中置金仙文殊普賢三像 旁列羅漢五百區 儀相高古 又圖其像

於兩廡焉"『高麗圖經』卷17, 祠宇, 廣通普濟寺 (진홍섭, 앞의 책, p. 349.)

23 "又奏曰, 如欲延壽 須事天帝釋觀菩菩薩 王多畵其像 分送中外寺院 廣設梵采 號曰祝聖法會

發州郡倉廩 以支其費 儀乘傳巡視 守令僧徒 皆畏苛酷 爭遣賄賂 又於安和寺 塑置帝釋觀音

須菩提 聚僧晝夜連聲唱諸菩薩名號 稱爲連聲法席 儀陽示勤苦 終霄禮拜 王時幸觀之 特加襃

賞"『고려사』권123 列傳 제36(진홍섭, 앞의 책, p.346).

388

24 "善淵嘗准王行年 鑄銅佛四十 畫觀音四十 以佛生日 點燈祝釐於別院 王乘夜微行 觀之"『고려사』권122 列傳 제35.

25 『집운(集韻)』(台北: 中華書局, 1980), p.603. 북송(北宋) 1039년 정도(丁度) 등이 왕명을 받들어 한자의 운을 정리한 책으로, 정(幀)은 "張畫繪也" 또는 "張開畫繪也"로 기록되어 있다. 또한 명(明) 말 장자열(張自烈)이 쓴 「정자통(正字通)」에는 "今人以一幅爲一幀"이나 "這是一幀仕女圖"에서처럼 단위를 나타내는 용어로 사용되었다. 『강희자전(康熙字典)』의 『유편(類篇)』에도 "猪孟切 音倀 張畫繪也 一作幀"이라 하여 『집운』의 해석을 따랐는데, 고자(古字)인 "정(幀)"자(字)가 수록되었다. 중국 당나라 때 단성식(段成式, ?~863)이 지은 이야기책인 『유양잡조(酉陽雜俎)』의 「사탑기(寺塔記)」에는 만수당(曼殊堂) 외벽에 불공이 서역에서 가져온 불화[泥金幀]가 있다는 기록에서 족자형 불화인 "幀"의 용례를 확인할 수 있다. "曼殊堂工塑極精妙 外壁有泥金幀 不空自西域齎來者" 정환국 역, 『역주 유양잡조』1, 2(소명출판, 2011).

26 '面向陣前列幢旗上 安摩里支菩薩幀像'. 송(宋)나라 천식재(天息災)가 한역(漢譯)한 『佛說大摩里支菩薩經』은 마리지천의 진언과 염송 효험에 대해 서술한 경전으로, 의식에 마리지보살을 그린 불화[摩里支菩薩幀像]를 사용했음을 알 수 있다 (T21.1257.265b17). 『大方廣菩薩藏文殊師利根本儀軌經』에서도 화상법(畫像法)을 비중 있게 다루고 상품탱(上品幀)부터 중품탱(中品幀), 하품탱(下品幀)에 대해 논했다. 단(壇)을 설하고 석가모니불과 16대보살의 화상(畫像)을 그리는 법부터 상품탱상의 칙품(上品幀像儀則品), 중품탱상의칙품(中品幀像儀則品), 하품탱상의칙품(下品幀像儀則品), 제사탱상의칙품(第四幀像儀則品) 등 화상을 네 등급으로 나누어, 경전을 수지 독송하는 공덕보다 화상에 의해 얻게 되는 공덕이 더 크다고 강조했다. 대체로 중앙에 문수보살[묘길상동자(妙吉祥童子)]를 두고 좌우에 관자재보살, 보현보살을 그리고 행하는 수행 방식을 설명했다(T20.1191.860a13).

27 『金剛薩埵說頻那夜迦天成就儀軌經』卷3 "…畫頻那夜迦天像 四臂右第一手作施願 第二手持囉訖多 左第一手執三叉 第二手執髑髏 復用淨行人囉訖多 畫一天像 二臂三目 與前天像同掛竿上 立彼陣前 彼軍見者悉皆驚怖四散馳走 經六箇月不能歸還本國 復次成就法 持明者見二軍列陣將欲交戰 如前作法 畫二幀像用頭髮為繩以二幀相背縛之掛一竿上 於兩陣中間掘坑深一人量 埋立幀竿彼軍若見此竿 可一箭地悉皆驅走 或持明者執幀竿右旋轉之 時彼二軍自然鬪戰 幀竿若住二軍亦止…"(T21.1272.316c28).

28 정원(淨源)은 고려시대 화엄종에서 중요한 위상을 지닌 인물이다. 정원은 의천(義天)에게 화엄관계 전적을 보내주고, 의천은 은(銀) 200냥(兩)을 보내 화엄관계 서적 구입 비용에 충당하게 한 기록이 전한다. 『華嚴普賢行願懺儀』, 『大方廣圓覺懺儀』, 『大佛頂首楞嚴懺儀』, 『原人論發微錄』, 『華嚴忘盡還源觀疏鈔』, 『忘盡還源觀補解』, 『于蘭盆禮讚文』, 『敎義分齊章科文』, 『賢首宗總目圖』, 『華嚴記』 등과 청동향로(靑銅香爐)와 먹(墨),

불자(拂子)가 전해졌다.『大覺國師文集』10의「上淨源法師書」에는 정원이 찬술한『華嚴普賢行願懺儀』,『圓覺經懺儀』,『原人論發微錄』등 8책을 전해 받은 데 대한 감사의 내용을 담고 있어 의천과 스승 정원의 관계를 살필 수 있다. 조명기,「대각국사의 천태의 사상과 속장(續藏)의 업적」,『백성욱박사 송수기념 불교학논문집』(동국대학교출판부, 1959); 조명기,『고려 대각국사와 천태사상』(동국문화사, 1964); 장원규,「규봉(圭峰)의 교학사상과 이수사가(二水四家)의 화엄종 재흥」,『불교학보』16(동국대학교 불교문화연구소, 1979.12); 常盤大定,「大覺國師義天僧統」,『密教』2-1호, 1912; 신규탁,「고대 한중 불교교류의 일 고찰-고려의 의천과 절강의 정원을 사례로」,『동양철학』27(2007), pp.238-242.

29 『華嚴普賢行願修證儀』1卷의 구성은 통서연기(通敍緣起), 엄정도량(嚴淨道場), 정신방법(淨身方法), 계청성현(啓請聖賢), 관행공양(觀行供養), 칭찬여래(稱讚如來), 예경삼보(禮敬三寶), 수행오참(修行五懺), 선요칭념(旋繞稱念), 송경규식(誦經規式)으로 이루어져 있다(X74.1473.370a4).

30 "嚴淨道場第二 …過去世中所有惡業 其檀場方法 先須揀地 …以香泥塗地 懸諸幡花 當中置盧舍那像 兩伴置文殊普賢二像 佛前安普賢行願經 以函盛之 如其有力 依經考疏 彩畫七處九會圓幀 周圍挂之 點蓮花燈 焚百和香 諸莊嚴具 唯要潔淨 不必彌貴 各隨力分 奉獻供養聖賢"『華嚴普賢行願修證儀』권1(X74.1473.370a4).『華嚴普賢行願修證儀』(X74.1472)는 정원(淨源)이 종밀의『圓覺經道場修證儀』(X74.1475)를 깊이 연구해 화엄종의 사상에 부합하는 참회 행법을 제시하는 과정에서 만들어졌다. 신규탁,「대한불교 조계종 현행 상단칠정례(上壇七頂禮) 고찰」,『정토학연구』16(2011), pp. 53-84.

31 송대 불화의 의례적 성격에 관해서는 泉武夫,「王朝仏画への視線-儀礼と絵画」,『王朝の仏画と儀礼』(京都國立博物館, 1998), pp.283-306. 井手誠之輔,「南宋の道釋画」,『世界美術大全集 6-南宋·金』(小学館, 2000), pp.123-140. 수륙재와 송대의 불교의례에 관해서는 Daniel B. Stevenson, "Text, Image, and Transformation in the History of the Shuilu fahui, the Buddhist Rite for Deliverance of Creatures of Water and Land," *Cultural Intersections in Chinese Buddhism.* (ed.) Marsha Weidner(Honolulu: University of Hawai'i Press, 2001); 강호선,「송원대 수륙재의 성립과 변천」,『역사학보』206(2010), pp.139-177.

32 벽화와 족자형 불화인 '탱화(幀畫)'의 관련성은 일찍부터 선학에 의해 연구되었으나 조선 불화의 특징으로 파악된 측면이 있다. 그러나 탱화는 이미 고려시대부터 불화의 형식으로 널리 조성되었다. 이동주 외, 앞의 논문(1979); 문명대,「고려 불화의 조성 배경과 내용」,『고려불화: 한국의 미』(중앙일보사, 1981); 박도화,「한국 불교벽화의 연구: 고려시대를 중심으로」,『불교미술』6(1981), pp.89-113; 유마리,「조선조의 탱화」,『조선불화: 한국의 미』16(1984), pp.188-197; 김승희, 앞의 논문(2006), pp.284-

291.

33 "光宗大王聞之震悼嗟覺花之先落慨慧月之早沈吊以書賻以穀所以資淨供贍玄福 敬造眞影壹
幀仍令國工封層冡門人等號奉色身竪塔于迦耶山西崗邉像法矣"〈普願寺法印國師寶乘塔碑〉
(李智冠,『校勘譯註 歷代高僧碑文』高麗篇2, 伽山文庫, 1995;"月入室因而覺焉尋以有娠爺
則許願紫袈裟一十領孃則約成 普賢菩薩五百生若得子必當爲僧常於飮膳之間"〈七長寺慧炤
國師碑〉(허흥식,『한국금석전문』중세 上(1984), pp.487-494);"許設每年兩度法會 以
爲常式 募得虎頭名手畫成 釋迦如來及奘基二師 海東六祖像都一幀各安于其寺"〈金山寺慧
德王師眞應塔碑〉(李智冠,『校勘譯註 歷代高僧碑文』高麗篇3, 伽山文庫, 1996)

34 일본 네즈(根津)미술관 소장〈아미타여래도〉(1306)를 비롯하여 화기(畫記) 및 금석
문 자료를 통해 정 또는 탱[幀]이 그림을 세는 단위, 혹은 거는 그림을 뜻하는 용례로
사용되었음을 논증한 논문으로는 정우택,「불교미술 서술의 용어 문제」,『미술사학』
17(2003), pp.115-117.

35 17세기에서 19세기에 조성된 불화의 표장 방식을 보면 초기의 족자에서 점차 액자
가 나오고, 수리와 보수를 통해 기존의 족자를 액자로 바꾸게 되는 과정을 확인할 수
있다. 액자 형식은 18세기 후반 이후에 성행한 절충 형식으로, 불화의 이동이 줄어들
면서 선호되었다. 불화의 장황에 대한 변천과 통계 자료는 다음의 논문을 참고했다.
정지연,「조선 후기 불화의 장황 연구」(용인대학교 문화재보존학과 석사학위논문,
2010), p.12.

36 동진대(東晉代) 佛陀跋陀羅에 의해 한역된『觀佛三昧海經』의 본래 경명은『十方現在佛
悉在前立定經』으로 부처를 현전(現前)하게 하는 방법으로 불상을 만들어 공양하거나,
경(經)을 베껴 써서 사람들로 하여금 독송하거나, 중생들을 일깨워 발심하는 방법
에 대해 서술하였다.『大方光十輪經外』194(동국대학교 역경원), pp.579-600; 한보광,
「반주삼매경(般舟三昧經) 연구」,『정토학연구』2(1999), pp.127-154.

37 Eugene Wang, "Mirroring and Transformation," *Shaping the Lotus Sutra-Buddhist
Visual Culture in Medieval China*(University of Washington Press, 2005), p.247.

38 " … 我今說此大陀羅尼所作之事 若於佛像前 或於塔前若清淨處 以瞿摩夷塗地 而作方壇隨
其大小 復以花香幡蓋飮食燈燭 隨力所辦而供養之 復呪香水散於四方上下以爲結界 於壇四
角及壇中央 皆各置一香水之瓶 持呪之者於其壇中 面向東方胡跪 誦呪一千八遍 其香水瓶即
便自轉 叉手捧雜花 呪千八遍 散一鏡面 又於鏡前正觀 誦呪亦千八遍 得見佛菩薩像 … "『七
俱胝佛母心大准提陀羅尼經』(T20.1077.185b6).

39 우주옥,「고려시대 선각불상경(線刻佛像鏡)과 밀교의식」,『한국미술사교육학회지』
24(2010), pp.24-27. Eugene Wang, 앞의 논문, 둔황 31굴(756-781)에 도해된 거울
과 관상 장면에 대해 다루었다.

40 「백화도량발원문(白花道場發願文)」은 의상(義湘)이 찬술한 것으로 전해지는데, 고려

승려 체원(體元)이 주석을 덧붙여 지은 「백화도량발원문약해(白花道場發願文略解)」
에 실려 있다. 「白花道場發願文略解」에는 백화도량발원문을 '신라법사(新羅法師) 의
상제(義相製)'라 하였으나, 이에 대해서는 이견이 있다. 김영태, 「백화도량발원문의
몇 가지 문제」, 『한국불교학』13(1988), pp.11-32; 김해주, 「의상화상 발원문 연구」,
『불교학보』29(1992), pp.327-353; 김상현, 「의상의 신앙과 발원문」, 『의상의 사상
과 신앙 연구』(의상기념관편, 2001); 천옥희, 「백화도량발원문 연구」(동국대학교 불
교학과 석사학위논문, 2006); 정병삼, 「고려 후기 체원의 관음신앙의 특성」, 『불교연
구』30(2009), pp.43-83; 同著, 「백화도량발원문약해의 저술과 유통」, 『한국사연구』
151(2010), pp.33-61.

41 "今以觀音鏡中 弟子之身 歸命頂禮 弟子鏡中 觀音大聖 發誠願語 冀夢加被 惟願弟子 生生世
世 稱觀世音 以爲本師 如菩薩頂戴彌陀 我亦頂戴觀音大聖 十願六向 千手千眼 大慈大悲 悉
皆同等 捨身受身 此界他方 隨所住處 如影隨形 恒聞說法 助陽眞化 普今法界 一切衆生 誦大
悲呪 念菩薩名 同入 圓通三昧性海 … "「白花道場發願文」, 釋體元, 「白花道場發願文略解」
(동국대학교 불전간행위원회, 『한국불교전서』 제6책, 동국대학교출판부, 1979, p.570
下). 번역문은 다음의 논문을 참고하였다. 김호성, 『천수경과 관음신앙』(동국대학교
출판부, 2006); 정병삼, 『한국전통사상총서 불교 편: 정선 화엄 Ⅱ』(대한불교조계종
한국전통사상총서 간행위원회, 2009).

42 경상에 대한 종합적 고찰은 곽동석, 「고려 경상의 도상적 고찰」, 『미술자료』44(1989),
pp.67-113. 국립중앙박물관 소장 준제관음경상에 대한 분석으로 경상을 밀교 의례
의 작단수행(作壇修行)에 사용한 것으로 추정한 글로는 同著, 「준제관음(准堤觀音)·
백의관음선각방형경상(白衣觀音線刻方形鏡像)의 도상해석」, 『미술자료』48(1991),
pp.74-100. 준제신앙과 경상에 관해서는 서윤길, 「요세(了世)의 수행과 준제주송(准
提呪誦)」, 『한국불교학』19(1977); 강재훈, 「준제진언과 염송의궤 연구」(동국대학교
불교학과 석사학위논문, 2005). 동아시아의 경상에 관해서는 다음의 글이 참고가 된
다. 石田尚豊, 「密敎美術, 鏡像」, 『密敎美術』(1977. 3); 內藤榮, 「鏡像の成立」, 『佛敎藝術』
206(1993.1); 服部法照, 「准提鏡壇について」, 『宗敎研究』70권 4집(1997.3), pp.288-
289; 『鏡像の美』(大和文華館, 2006); 우주옥, 「고려시대 선각불상경 연구」(고려대학
교 문화재학 협동과정 석사학위논문, 2008); 정지희, 「고려 수월관음경상과 서울역사
박물관 경상의 연구」, 『강좌미술사』24(2005), pp.11-48; 김순아, 「동국대학교박물관
소장 금동아미타·구층보탑경상」, 『불교미술』21(2009), pp.46-74.

43 준제관음의 도상과 문헌 전거에 관해서는 강영철, 「조선 후기 준제보살 연구–불교문
헌과 불교미술을 중심으로」, 『회당학보』9(2004), pp.301-323.

44 당대 간행된 『七俱胝佛母所說准提陀羅尼經』과 송대 간행된 『顯密圓通成佛心要集』에 수
록된 준제보살의 화상법에는 "연못 가운데 난타용왕(難陀龍王)과 오파난타용왕(塢波

難陀龍王)이 있으며, 연화좌 위의 왼쪽에는 손에 향로를 들고 성자를 우러러 보는 모습의 지송자와 준제불모께서 지송자를 긍휼이 여겨 내려 보는 것을 그린다"고 하였다. "中難陀龍王 塢波難陀龍王 拓蓮花座 左邊 畫持誦者 手執香 爐瞻仰聖者 准提佛母 矜愍持誦人 眼下顧視" 唐 不空三藏, 『七俱胝佛母所説准提陀羅尼經』(T20.1076.184c8).

45 회화의 기능을 신변(神變), 변(變)이라는 개념과 관련지은 해석은 변문(變文)과 변상(變相)의 관련을 주목한 일련의 연구에 의해 이루어졌다. Victor H. Mair, *T'ang Transformation Texts: A Study of the Buddhist Contribution to the Rise of Vernacular Fiction and Drama in China*(Harvard University Asia Center, 1989). 둔황 석굴 사원의 벽화와 텍스트의 상호관련성과 회화의 기능에 대한 재해석을 시도한 글로는 Wu Hung, "What is Bianxiang?: On the Relationship between Dunhuang Literature and Dunhuang Art," *Harvard Journal of Asiatic Studies* vol. 52. 1(Jun. 1992), pp.111-192. 둔황 전래 스케치와 분본이 회화화되는 작용과 기능, 화공의 제작 방식과 공방 시스템 등을 다룬 연구로는 Sarah E. Fraser, *Performing the Visual: The Practice of Buddhist Wall Painting in China and Central Asia, 618-960*(Stanford University Press, California, 2004).

46 초상화가 분묘 미술에서 죽은 자의 영생을 염원하는 데서 발생했다면, 산수화는 그림으로 표현된 환영의 공간에 대한 동경에서 비롯되었다. 자연의 경관, 산수화를 그리는 목적에 대한 동서양의 차이가 있으나 근본적인 작용에서의 유사성과 이해의 접점을 발견할 수 있다. 동양 화론에서의 서화관(書畫觀)은 장언원(張彦遠, 815~879), 조송식 역, 「敍書畫之源流」, 『역대명화기(歷代名畫記)』(시공사, 2008).

47 고려 불화를 통해 관상(觀想)이 당시에 불화를 보는 일종의 공유된 시각이자 불화의 의례적 기능과 밀접하게 관련되어 있음을 입증한 글로는 정명희, 앞의 논문(2010). 그 근거로 이미 7세기 후반부터 활발하게 유통되는 의식단(儀式壇)의 화상(畫像)에 대한 수요가 의례 대상의 형상적 특징을 시각화하여 현존성을 강조하는 데 핵심이 있음을 제시하였다. 한편 불상의 제작 배경을 봉헌자의 관상 체험과 관련하여 고찰한 논문으로는 이주형, 「미륵을 만나다: 감산사 미륵보살상의 형식과 의미에 대한 해명」, 『미술사와 시각문화』 9(2010), pp.8-27.

48 관상의례는 특히 밀교에서 극대화시켜서 수행법의 하나로 정착되었는데 형상을 관하던 것에서 점차 글자의 형이상학적인 개념을 관하는 것으로 변화했다. 고려시대 간행된 『관상의궤(觀想儀軌)』에는 관상법과 관상의 결과 나타나는 형상 특징에 대해 서술되어 있다. 이 의궤는 불보살상을 조성한 후 복장물을 납입하는 절차를 기록한 『조상경(造像經)』의 원류가 되었다. 종자(種子)를 통한 관상법은 불보살을 조성한 후 신앙의 대상으로서의 의미를 부여하는 점안(點眼)에서 특히 중시되었다. 종자로 사용되는 각각의 글자는 불보살의 시각화를 더 진전시켜 추상화시킨 단계였다. 태경,

『조상경』(운주사, 2006); 차상엽, 「관상법의 형성 과정」, 『구산논집』 11(2006. 12), pp.67-87. 진언 수행과 관상법에 관해서는 허일범, 「망월사본 『진언집』 연구」, 『가산학보』 2(1993), pp.233-251.

49 「靈山作法百八上堂數」, 『五種梵音集』 1661년 茂州 赤裳山 護國寺改版本(박세민, 『韓國佛教儀禮資料叢書』 2집, 보경문화사, 1993, pp.179-153).

50 "중례(中禮), 결수(結手) 등의 판본을 두루 살피니 사다라니주(四多羅尼呪)는 상단에서 각각 21편을 치고, 중단에서는 각각 14번을 치고, 하단에서는 각각 7번을 치는 규범이 이미 정법으로 알려져 있다. … 어느 것이 옳은지 상세하지 않다. 『염구경(焰口經)』에는 중국의 만승이 사다라니주를 생략해 운한 일과 관련한 일화가 전한다. 원우(元祐, 1086~1094년)연간에 한 관리가 예주에 이르러 보니 스님들이 쇠로 된 차꼬[着庫]에 메인 채로 갑옷을 입은 군사 수십 인에게 묶여 가기에 사람을 보내 그 연유를 물으니 '이 중들은 진언의 편수를 감략했기 때문에 천신과 귀신 등의 주력의 이익을 힘입지 못하여 지옥에 잡아들여 중죄로 다스리려 한다'는 것이다. … 이 세 번째 주문을 단 7번만 친다면 운관자(運觀者)가 무슨 겨를에 청정한 물을 감로수로 변화시키고, 한 그릇의 물을 만억 그릇으로 변화시켜 법계에 충만케 하여 여러 부처님과 여러 보살 및 삼장(三藏)을 시위하는 백만 억의 권속들에게 공양하리오. 이로써 살펴건대 편수대로 다 치는 것이 옳다" 「四多羅尼論」, 『天地冥陽水陸齋儀梵音刪補集』, (『韓國佛教儀禮資料叢書』, pp.18-19.)

51 작관(作觀)과 운관(運觀)에 대한 강조는 휴정(休靜)의 『雲水壇』, 보우(普雨)의 『水月道場空花佛事如幻賓主夢中問答』 등 조선 중기 간행된 의식집에서 빈번하게 등장한다.

52 종교성과 의례성은 둘을 나누어 생각할 수 없을 만큼 불가분의 개념으로, 종교적인 활동 중 의례의 범주에 포함되지 않는 것이 거의 없다. 불화의 기능은 경전에 설해진 세계의 서사적 재현일 뿐 아니라 의례에서 실질적인 기능을 맡아 기도와 명상, 수행을 돕거나 수행의 경지의 표명이기도 했다. 종교화의 복합적인 기능에 관해서는 Hans Belting, *Likeness and Presence: A History of the Image before the Era of Art* (trans.) E. Jephocott(Chicago: University of Chicago Press, 1994).

3장 불교의식집을 왜 알아야 하는가

1 홍윤식, 「제종(諸種) 불교 전통의례의 기원, 역사와 그 사상성」, 『불교미술』 1(1998. 5), pp.147-211; 정각, 『한국의 불교의례』(운주사, 2002), pp.23-25; 태경, 「의례 내용은 교리와 합치하는가: 석문의범을 중심으로」, 『불교평론』 57(2013. 여름호), pp.74-97.

2 안지원,『고려의 국가불교의례와 문화: 연등·팔관회와 제석도량을 중심으로』(서울대학교출판부, 2005), pp.6-11. 고려 불교의 호국불교론(護國佛敎論)에 대해 재고한 논저로는 김종명,『한국 중세의 불교의례: 사상적 배경과 역사적 의미』(문학과 지성사, 2001); 자각종색(慈覺宗賾), 최법혜 역,『고려판 선원청규(禪苑淸規) 역주』(가산불교문화연구소, 2001); 동양덕휘(東陽德輝), 최법혜 역,『칙수백장청규 역주』(가산불교문화연구원, 2008). 최법혜,「『선원청규』에 나타난 정토의식」,『정토학연구』6(2005), pp.23-62; 정재일,「『선원청규』에 나타난 염불의식 작법」,『정토학연구』9(2006), pp.186-217. 12세기 초 자각 종색이 편찬한『선원청규』는 선종 총림을 운영하는 데 필요한 규칙을 세밀하게 분류했는데, 고려의 지눌이 1205년『계초심학인문(誡初心學人文)』을 저술하는 데 영향을 미쳤다.

3 고려 1011년 초조대장경, 1236년 팔만대장경 간행 이외에 송, 요, 금으로부터 불교문화가 유입되었는데, 이는 인적 교류가 아닌 서적 교류를 통한 수용이었다. 박태화,「한국불교의 밀교경전 전래고」,『한국불교학』1(1975), pp.45-62; 목정배,『한국불교학의 현대적 모색』(동국대학교출판부, 2000), pp.68-88; 서윤길,「고려 초 각종 도량의 밀교적 성격」,『한국 밀교사상사연구』(불광출판사, 1994), pp.295-342. 이제현,「金書密敎大藏經序」,『益齋亂藁』(『동문선』권83, pp.158-161); 헨릭 소렌슨,「동아시아 전통의 관점에서 살펴본 고려시대 밀교의 성격」,『2004년 금강대학교 국제불교학술회의』, pp.57-80; 김영호 편,『한국불교의 보편성과 특수성』,『인하대 한국학연구소 국제학술회의 논문집』(한국학술정보, 2008); 최병헌,「대각국사 의천의 천태종 창립과 송의 천태종」,『인문과학논총』47(2002), pp.29-57.

4 사찰본 불서에 대한 고찰은 남희숙, 앞 논문(2004). 사찰 간행 불서는 특히 임진왜란 전인 1570~1580년대 이전에 비해 두 배 이상 간행되었다. 유교전적을 중심으로 상층문화의 정치, 사회 권력과 연관된 행위로 연구된 서적 간행에 대해 사찰판 불서 간행의 의미에 주목하고 해석한 연구로는 손성필,「16세기 사찰판 불서 간행의 증대와 그 서지사적 의의」,『서지학연구』54(2013.6), pp.359-379.

5 홍윤식,「한국 불교의식의 삼단분단법」,『문화재』9(1975), pp.1-13; 同著,「삼장탱화에 대하여」,『남계 조좌호박사 화갑기념논총』(일조각, 1977), pp.495-525; 同著,「하단탱화(영단탱화)」,『문화재』11(1977), pp.143-152; 同著,「영산회상탱화와 법화경신앙」,『한국불교학』3(1977), pp. 105-123; 同著,「불화와 한국문화」,『불교미술』12(1994), pp.3-25; 同著,「제종 불교 전통의례의 기원, 역사와 그 사상성」,『불교미술』1(1998), pp.147-211; 同著,「한국불화의 기본구조와 유형분화」,『문화사학』11·12·13(2009), pp.827-840; 同著,『한국 불화의 연구』(원광대학교 출판국, 1980); 同著,『불교와 민속』(동국대학교출판부, 1980). 그 외『문화재관리국 조사보고서-영산재』(문화재관리국, 1989);『문화재연구소 조사보고서-불교의식』(문화재

관리국 문화재연구소, 1989) 등 다수가 있다.

6 조선 후기 불서 간행 중 불교의식집의 발간을 분석한 연구로는 남희숙, 「조선시대 다
 라니경·진언집의 간행과 그 역사적 의의」, 『회당학보』 5(2000), pp.67-105; 同著, 「조
 선후기 불서간행 연구: 진언집과 불교의식집을 중심으로」(서울대학교 국사학과 박
 사학위논문, 2004). 조선시대 불교의식에 관한 연구는 수륙재와 영산재를 중심으로
 이루어졌다. 이욱, 「조선전기 원혼(寃魂)을 위한 제사(祭祀)의 변화와 그 의미: 수륙
 재와 여제를 중심으로」, 『종교문화연구』 3(2001), pp.169-187; 심효섭, 「조선 전기
 수륙재의 설행과 의례」, 『동국사학』 40(2004), pp.219-246; 同著, 「조선 전기 영산재
 의 성립과 그 양상」, 『보조사상』 24(2005), pp.247-282; 양지윤, 「조선 후기 수륙재
 연구」(동국대학교 사학과 석사학위논문, 2002); 한상길, 「조선 전기 수륙재 설행의
 사회적 의미」, 『한국선학』 23(2009), pp.671-710; 심효섭, 「조선 전기 영산재 연구」
 (동국대학교 사학과 박사학위논문, 2005); 김순미, 「불교의식에서 불찬류 시가의 기
 능」(부산대학교 박사학위논문, 2005); 김희준, 「조선 전기 수륙재 연구」, 『호서사학』
 30(2001); 이외에도 개별 의식집에 대한 연구로는 김수현, 「조선 중후기 관음경전 간
 행연구」, 『문화사학』 24(2005), pp.137-158; 송현주, 「현대 한국 불교의례의 성격에
 관한 연구」(서울대학교 박사학위논문, 2007); 김종명, 「한국 일상예불의 역사적 변
 용」, 『불교학연구』 18(2007), pp.149-178; 한지희, 「죽암 편찬 『천지명양수륙재의찬
 요』의 서지적 연구」(중앙대학교 문헌정보학과 석사학위논문, 2009); 이성운, 「한국
 불교 의례체계 연구: 시식 공양 의례를 중심으로」(동국대학교 불교학과 박사학위논
 문, 2012).

7 〈표 3-1〉은 불교문화연구소, 『한국불교찬술문헌총록』(동국대학교출판부, 1976); 박
 상국, 『전국사찰소장목판집』(문화재청, 1987); 천혜봉, 「조선전기 불서판본」, 『고산
 천혜봉교수 정년기념 한국서지학연구』(1991), pp.673-712; 박세민, 『한국불교의례
 자료총서』(보경문화사, 1993); 남희숙, 앞의 논문(2004), pp.182-186; 우진웅, 「한국
 밀교경전의 판화본에 관한 연구」(경북대학교 문헌정보학과 박사학위논문, 2011)을
 참조해 작성했다. 조선시대 간행된 불교의식집의 현황은 본 책의 【부록】 참조.

8 이영화, 「조선초기 불교의례의 성격」, 『청계사학』 10(1993), pp.3-49. 수륙재는 불교
 식 상제(喪祭)인 기신재(忌辰齋)와 칠칠재(七七齋)를 폐지하면서, 조선왕조에서 유
 일하게 육전(六典)에 등재되고 법제화된 불교의례로 행해졌다.

9 박세민, 앞의 책(1993); 박종민, 「한국 불교의례집의 간행과 분류: 『한국불교의례자
 료총서』와 『석문의범』을 중심으로」, 『역사민속학』 12(2001), pp.109-124; 우진웅, 앞
 의 논문(2011).

10 정명희, 「조선후기 괘불탱의 연구」(홍익대학교 미술사학과 석사학위논문, 2000). 조
 선시대 대표적인 불교의식으로 현재까지 전승되는 영산재에 대한 연구는 1935년 간

행된 『석문의범』을 위주로 진행되어 왔다. 본 연구에서는 『운수단』, 『제반문』, 『영산대회작법절차』(1634년, 용복사), 『작법절차』, 『오종범음집』(1652년), 『산보범음집』과 『한국불교의례자료총서』에 수록된 의식집을 기반으로 괘불을 헌괘하고 진행하는 의식은 불단에 대한 예경인 상단권공으로부터 비롯되며, 재전작법이던 영산작법이 하나의 완결된 의식으로 독립되는 과정을 조명하였다.

11 "初日 齋前作法 則例設十二壇 而北則上壇 南則下壇 東則中壇 當山城隍五路宗室 西則諸山 風伯伽藍 使壇家親 而勸供 則先風伯伽藍當山城隍使五壇 上中壇諸山下壇宗室家親壇 而衆 會日 則爲先風伯伽藍 當山城隍四壇 請座勸供云云 齋後作法 則對靈及焚修 如常 若齋者 爲 亡靈 先欲王供 則其日夜 十王請座勸供及祝願施食 而勿爲送魂 是謂一晝夜之禮也 次日作法 則莫啼後 法師移運 及靈山作法如常 其日會主 拈香及釋題末 讀蓮華經 次收經偈唱魂云云 因擊久遠劫中 而誦淨法界眞言時 麼指如常 加持勸供及祝願云云 法衆 點心後 或預修 或祖 師禮 或祝禪 或諸山壇 見機作法云云" 「志磐三晝夜作法節次」, 『天地冥陽水陸齋儀梵音刪補集』(앞의 책, 3권, p.38).

12 간경도감(刊經都監)은 고려의 대장도감과 교장도감을 참고하여 중앙에 본사(本司)를 두고 안동부·개성부·상주부·진주부·전주부·남원부 등 지방 여러 곳에 분사(分司)를 두었다. 불서를 간행하고 번역하는 일뿐만 아니라 구입하고 수집함으로써 불서와 의식집이 체계적으로 정비되는 데 기여하였다. 1461년부터 1471년까지 존속했던 간경도감의 서적 수집과 간행 방식은 이후의 불서 간행에도 영향을 미쳤다.

13 "成化八年夏六月初吉 永山府院君臣金守溫跋 我仁粹王妃殿下 發廣大心 立四弘願 … 命令 分詣板本所在 模印法華經六十件 楞嚴經六十件 … 中禮文二百件 志磐文一百件 結手文一百 件 仔夔文五十件 法華三昧懺二十件 … " 천혜봉, 앞의 책, pp.697-698. 당시 간행된 불 서 및 의식집으로는 『法華經』60건, 『楞嚴經』60건, 『圓覺經』20건, 『注華嚴經』6건, 『維 摩經』30건, 『懺經』40건, 『心經』200건, 『六經合部』500건, 『梵網經』20건, 『地藏經』40 건, 『藥師經』20건, 『恩重經』10건, 『法語』200건, 『詠歌集』200건, 『大藏一覽』40건, 『南 明證道歌』200건, 『金剛川老解』200건, 『楞嚴義解』60건, 『眞實珠集』200건, 『中禮文』 100건, 『結手文』100건, 『仔夔文』50건, 『法華三昧懺』20건 등이 있다. 천혜봉, 앞의 책 (1991), pp.673-712; 최연미, 「조선시대 여성 저서의 편찬 및 필사 간인에 관한 연구」 (성균관대 문헌정보학과 박사학위논문, 2000); 同著, 「조선시대 여성 편저자, 출판협 력자, 독자의 역할에 관한 연구」, 『서지학연구』23(2002), pp.113-147.

14 기존 연구에서는 『자기산보문(仔夔刪補文)』이 조선에 큰 영향을 미치지 않았으며 1724년 해인사 발간본만이 알려졌다고 보았으나 이미 인수대비에 의한 왕실의 간행 본에 50부를 발간한 기록이 있다. 풍계명찰(楓溪明察, 1640~1708)의 『풍계집(楓溪 集)』에서 『자기문』에 대한 언급을 찾을 수 있다. 1704년 계파(桂坡) 성능(性能)이 통 도사 금강계단(金剛戒壇)과 세존석종(世尊石鐘)을 중수하고 경찬대회(慶讚大會)를

설하고자 할 때의 일화다. 당시 자기절차(仔夔節次)를 상세히 아는 이가 드물어 원근에서 승려들을 초청했으나 명찰(明察)이 아니면 안 된다고 하여 33단을 가설하고 칠주야(七晝夜)로 개최했다. "大德桂坡性能 重修通度寺 世尊石鐘 欲設慶讚大會 而仔夔節次 詳知者 鮮矣 遠近緇衣 咸曰 非師 莫可主張此事 來邀甚懇 義不可辭 於是勇進 齋日卽四月初八日也 自正月 至齋日 其間 凡百設施 皆出師指揮 排三十三壇 七晝夜 悉中儀節 衆皆歎服 畢後還棲" 「普濟登階大師 行狀」, 『楓溪集』.

15 "越三年甲戌春有敢議以謀變者 群臣請罪以除後患 殿下不獲已從之 隱痛之念 常切于懷 欲修冥資 以慰魂魄 其秋 金書妙法蓮華經三部 特於內殿 親臨轉讀 又印水陸儀文三七本 命設無遮平等大會于三所 各置蓮經一本 儀文七本永藏其地 俾以擧行 其一則在天磨山之觀音窟 爲薦王氏之處江華者也 其一則在某州某山 爲處三陟 其一則在某州某 爲處巨濟者也" 「水陸儀文跋」, 『陽村集』 권22(『國譯陽村集』Ⅲ, pp.167-170.)

16 『수륙무차평등재의촬요(水陸無遮平等齋儀撮要)』의 목차는 설회인유편(設會因由篇), 엄정팔방편(嚴淨八方篇), 발보리심편(發菩提心篇), 주향통서편(呪香通序篇), 주향공양편(呪香供養篇), 소청사자편(召請使者篇), 안위공양편(安位供養篇), 봉송사자편(奉送使者篇), 개벽오방편(開闢五方篇), 안위공양편(安位供養篇), 소청상위편(召請上位篇), 헌좌안위편(獻座安位篇), 보례삼보편(普禮三寶篇), 소청중위편(召請中位篇), 천선례성편(天仙禮聖篇), 헌좌안위편(獻座安位篇), 소청하위편(召請下位篇), 인예향욕편(引詣香浴篇), 가지조욕편(加持澡浴篇), 가지화의편(加持化衣篇), 출욕참성편(出浴參聖篇), 가지례성편(加持禮聖篇), 수위안좌편(受位安坐篇), 가지변공편(加持變供篇), 선양성호편(宣揚聖號篇), 설시인연편(說示因緣篇), 선밀가지편(宣密加持篇), 주식현공편(呪食現功篇), 고혼수향편(孤魂受饗篇), 참제업장편(懺除業障篇), 발사홍서편(發四弘誓篇), 사사귀정편(捨邪歸正篇), 석상호지편(釋相護持篇), 수륙육도편(修行六度篇), 관행게찬편(觀行偈讚篇), 회향게찬편(廻向偈讚篇), 봉송육도편(奉送六道篇)이다. 의식집의 발간 상황에 관해서는 우진웅, 「『수륙무차평등재의촬요』의 판본에 대한 연구」, 『서지학연구』 50(2011.12), pp.351-386.

17 조선시대 전국 사찰 간행 의식집의 현황은 남희숙, 앞의 논문(2004), pp.182-186.

18 서문에는 문소무(文蕭武)가 지은 『수륙의문(水陸儀文)』에 기초하여 1303년 승려 무외(無外)가 『소청재문(所請齋文)』을 얻어 보완하였다고 되어 있다. 『법계성범수륙승회수재의궤(法界聖凡水陸勝會修齋儀軌)』는 원래 남송대 승려 지반(志磐)이 찬한 수륙재의식서 6권으로, 조선시대는 약칭으로 『지반문(志磐文)』이라 불렸다. 그러나 여기에 수록된 의식이 다소 번잡하여 이를 줄여 수정 보완한 의례문이 사용되었는데, 그것이 『결수문(結手文)』으로 불린 『천지명양수륙재의촬요(天地冥陽水陸齋儀撮要)』와 『중례문(中禮文)』으로 불린 『천지명양수륙재의찬요(天地冥陽水陸齋儀纂要)』이다. 이러한 의식집은 통상 남수륙 계통의 의식집이다. 이에 비해 현재까지 중국에서 전승되

는 수륙재 의식은 송대 지반에 의해 기틀이 마련된 의식문에 기반해 명대 주굉(株宏)이 편찬한 『법계성범수륙승 회수재의궤』에 근거한다. 세조 대 명나라에서 선본(善本)을 구해와 간행한 『천지명양수륙잡문(天地冥陽水陸雜文)』은 중국에서도 드물게 전하는 북수륙 계통의 의식집으로 중요하다.

19 1694년에 간행된 해인사 소장 『천지명양수륙재의찬요』은 대자(大字)로 쓴 단권 목판본으로 수륙재의 요점을 찬집하였다. 권말에 기록된 발문에는 "수륙의문(水陸儀文)의 저작은 6, 7가지가 되는데 오직 중례(中禮), 결수문(結手文)이 대소를 절충하여 가장 잘 요약되어 성행했는데 해인사는 일찍이 판본이 있었으나 산일된 지가 오래되어 불자(佛子) 가선 충혜(沖惠)와 통정 현신(玄信)이 공인(工人)을 구해 새기게 해 다음 해 완공되었다"고 되어 있다.

20 『제반문(諸般文)』은 시왕, 나한, 사자, 관음보살, 제석, 제불(諸佛)에 대한 청문(請文)과 시식문(施食文), 점안문(點眼文), 삭발문(削髮文), 성도재의문(成道齋儀文), 그리고 칠성, 현왕, 지장, 독성에 대한 의식문으로 구성되어 있다. 1566년 가야산 보원사 간행본을 비롯하여 16세기에서부터 19세기에 이르는 12본이 보고되었다. 『청문(請文)』은 제반문, 약례왕청(略禮王請), 나한청문, 관음청문, 가사청문, 제석청문, 제불보살청문, 시식문, 조사공양문, 점안문, 탑점안문, 천왕점안문, 삭발문, 성도재문, 다비작법, 북두칠성청의문, 지장청의문, 독성재의문으로 이루어졌으며 16세기에서 18세기에 걸쳐 10회 이상 간행되었다.

21 『작법절차(作法節次)』에는 작법절차, 영산회(靈山會), 중례문(中禮文), 삼단진공권(三壇進供勸), 지반문(志磐文), 예수문(預修文) 그리고 영청단배치(迎請壇排置), 관욕당배치(灌浴堂排置), 영혼단배치(迎魂壇排置), 하위향욕당제(下位香浴堂制), 욕구(浴具), 하단배치(下壇排置) 등 하단 관련 제반 내용과 배치법이 수록되었다. 『영산대회작법절차』는 영산작법절차, 소례결수작법절차(小禮結手作法節次), 중례문작법절차(中禮文作法節次), 지반문작법절차(志磐文作法節次), 성도작법절차(成道作法節次), 별축상작법절차(別祝上作法節次), 독성의문(獨聖儀文), 지장단청(地藏單請), 야작법절차(夜作法節次)가 추가되어 있다. 이 책에서 참고한 『오종범음집(五種梵音集)』은 무주 적상산 호국사 개판본(박세민, 앞의 책 2권, pp.182-188)으로, 기존 연구에서는 순치 18년(1661년) 벽암문인(碧巖門人) 지선(知禪)이 전라도 무주 적상산에서 개판하여 진안 중대사(中臺寺)로 옮겼다는 발문의 연도를 간행 연도로 보았으나, 임진년으로 기록된 벽암 각성의 서문과 각성의 생몰년으로 볼 때 1652년에 간행된 것으로 볼 수 있다.

22 『天地冥陽水陸齋儀梵音刪補集』의 현존하는 판본은 2권 1책으로 이루어진 도림사판(道林寺版, 1709)과 3권 1책의 중흥사판(重興寺版, 1721), 도림사판(道林寺版, 1739)이 알려져 있다. 1739년본은 1709년 도림사판을 번각한 것이다. 한편 범어사 소장 『어산

집(魚山集)』(1700)은 표제는 다르나 내용과 구성이 동일하다. 관련 논문으로는 정영진, 「의례요집『어산집』에 관한 고찰」,『한국음악사학보』40(2008) pp.527-550; 김순미, 「『천지명양수륙재의범음산보집』판본고(板本考)」,『동양한문학연구』17(2003) pp.27-67; 우진웅, 앞의 논문(2010), pp.233-238; 김두재, 「『천지명양수륙재의범음산보집』해제」,『천지명양수륙재의범음산보집』한글본 한국불교전서(동국대학교출판부, 2012), pp.7-17. 최근 들어 2종의 국역본이 출간되었다. 김무조(金戊祚) 소장 3권 1책으로 이루어진 1723년 본을 대상으로 한 김순미 역,『국역천지명양수륙재의범음산보집』(양사재, 2011)와『한국불교전서』에 수록된 3권 2책의 삼각산 중흥사 개판본 (1721)을 대상으로 한 본이 있다.

23 " … 能繼其道者 安國寺證戒其人也 得智還上人而傳其妙 還青於藍者 覽其儀文 字誤句錯 水乳相雜 於是 更加删正 而參諸小大禮 預志仔五種集 删補折中 條例有緒 偏質諸方 已蒙印可 而彙成三篇 題日 删補集 旣又徵余校且序 余三閱其文 略述源流而序之 癸卯仲春日 石室明眼謹識"「梵音集删補序」(『韓國佛教儀禮資料叢書』3집, p.3).

24 "作法節次 卷帙雖多 互相關如 未見全豹 且涇渭高低 都不辨白 膚授之學 率多錯舉 誰知供佛之慶事 翻作謗法之大愆 爰有門下數禪 請爲一本而校正 余以不才而膠讓 衆請雲興 我辭無口 於是 博探諸文而收錄 正其誵訛而楷定 節要補闕 務在一貫 禮備三壇 理該六度 仍圈四聲 亦節句讀 名曰作法龜鑑 將爲門下之私 儲 切勿橫流而揚醜 噫 澄澄潭底 彷彿水月 明明眼前 是甚空華 到這裏 寒山撫掌 拾得呵呵 毗盧遮那如來 喜色滿面道 好好是眞法供養矣 時 道光六年 丙戌 二月 日 白坡老衲識"「作法龜鑑序」,『作法龜鑑』(『韓國佛教儀禮資料叢書』3집, p.374). 백파 긍선은 휴정의 문하인 편양문파(鞭羊門派)의 법통(法統)을 이은 인물로, 율(律), 화엄(華嚴), 선(禪)을 두루 갖춘 것으로 평가되며『定慧結社文』,『六祖大師法寶壇經要解』,『識智說』,『白坡集』,『五宗綱要私記』등의 저술이 있다.『作法龜鑑』의 편찬에 당시 가장 대표적으로 사용되던 의식 모음집인『作法節次』를 기본으로, 지환의 『천지명양수륙재의범음산보집』도 참고했다고 했다.

2부 주불전에 걸린 불화의 조합

4장 주불전의 불화와 삼단의례

1 수륙재의 연원은 중국 양(梁) 무제(武帝)로부터 비롯되었다고 보는 것이 통설로, 1269년 남송(南宋)의 지반(志磐)이 지은『불조통기(佛祖統紀)』의「수륙연기(水陸緣起)」에는 양 무제가 승려들과 스스로 수륙의문(水陸儀文)을 만들고 505년에 금산사 (金山寺)에서 수륙재를 베푼 것이 시초라고 수록되어 있다. 당대를 거치면서 여러 시

식의문(施食儀文)과 유가염구경(瑜伽焰口經)이 유행하면서 수륙재의 성격이 보다 풍부해졌는데, 수륙재의 기본 구조와 골격이 정비되고 집대성되는 것은 송대에 들어와서부터였다. 대체로 역사적인 기록을 볼 때 10세기경 본격적인 의식의 체계를 갖추고 수륙의문이 정비되었다. 북송대 수륙재 전승과 양 무제 연기의 성립 과정에 관해서는 강호선, 앞의 논문(2010), pp.139-177; 戴晓云, 『佛敎水陸画研究』(北京: 中国社會科學出版社, 2009.5).

2 홍기용, 「중국 원명대 수륙법회도에 관한 고찰」, 『미술사학연구』 219(1998), pp.41-85; 유수란, 「명·청대 보녕사 수륙화의 후원자와 기능」(서울대학교 석사학위논문, 2016); 同著, 「산서성 보녕사 수륙화의 후원자 계층과 활용 양상의 변화: 명 황실의 하사와 청대 중수 기록을 중심으로」, 『미술사학연구』 318(2023), pp.161-192.

3 복건성 천주(泉州)의 승천사(承天寺)에 1036년경 수륙당(水陸堂)이 있던 기록을 비롯해 구양수(歐陽脩, 1007~1072), 홍붕(洪朋, 1072~1109), 이신(李新) 등의 시문(詩文)에 의하면 사찰에서 수륙당, 수륙원(水陸院)을 운영했음을 확인할 수 있다. 『불조통기』에 의하면 1173년 남송 대 사호(史浩)에 의해 사시수륙도량(四時水陸道場)이 세워지고 지반(志磬)이 활동하던 시기에는 영파(寧波) 동쪽 동전호 부근 여러 사찰에서 사시수륙도량을 운영했다. 항주와 영파를 중심으로 한 사찰에서 수륙재를 위한 별도 공간을 건립하고 수륙재를 개최한 양상에 관해서는 강호선, 앞의 논문(2010), pp.158-162.

4 “ … 乙丑春西東壁四十神衆像益奇妙. 雪峯和尚次繼席. 覩玆殿曰. 殿信華靡. 然屋小庫且狹. 容僧少不稱寺. 遂令陷墜其下板數寸. 擴拆其南數尺. 接亘其上樑. 拔斥其中樘. 使恢廓. 然後可坐僧百三二十. 先是佛栖居東偏. 衆惑訛言弗敢動. 師又確命之. 中位而南嚮甚逼. 旣而囑任於社友眞淑公幹化. 丁卯冬. 畫北壁五十五知識像. 又朱丹其牕柱欄檻奐如也. 文禽彩獸珍花寶草. 交動於棟橑節梲之間. 佛聖天仙神人鬼物. 森列於墙宇軒窓之內. 可愛也. 可駭也 … ” 「禪院寺毘盧殿丹靑記」, 『國譯東文選』 Ⅵ 제65권(민족문화추진회, 1976), pp.107-108.

5 “所司奉勅 於白馬寺前 精修灑掃 排立道場 分設三壇 道經類 老子莊子列子學惠子廣成子等 三十七家書 三百六十五卷 置於東壇之上 儒書周易尙書毛詩 三禮三典 論語孝經等 三百七十四卷 置於中壇之上 佛經金剛般若 妙法蓮經維摩經等 三部 置於西壇之上 … ” 1328년 고려 말의 승려 무기(無寄)가 지은 『석가여래행적송(釋迦如來行蹟頌)』에는 인도로부터 중국으로 불교가 전해진 역사를 기록하면서, 삼단을 가설하여 서쪽, 중앙, 동쪽에 모신 설치 내용이 수록되었다. 이때 도사(道士)들은 세 개의 단을 꾸미고, 서른네 개의 문을 연 뒤에 도사 690명이 영보진문, 태상옥결, 삼원부록 등 509권을 서쪽 단에 모시고, 모성자, 허성자, 노자 등 27명의 경서 315권은 중앙의 단에 모시고, 모든 신께 공양할 음식은 동쪽 단에 올리고 부처님의 사리와 경과 불상은 서쪽에 모셨다. 『釋迦如來行蹟頌』 하권(X75.1510). 이 내용은 조선 초의 승려 득통기화(得通己

和, 1376~1433)가 유학자들의 불교 비판에 맞서 불교의 입장에서 삼교일치론(三敎
一致論)을 주장한 『유석질의론(儒釋質疑論)』에도 실려 있다. 涵虛(송재운 譯), 『儒釋質
疑論』(동국대학교 역경원, 1984).

6 " … 然而序爛然而輝大設三會以落其成山門之事畢矣一國臣民之心度可以自尉也已 亦可以
無憾也已 … " 허흥식, 『한국금석전문』 중세 下(아세아문화사, 1984); 한국역사연구회
편, 『역주 려말선초 금석문(상)-원문교감 편』(혜안, 1996). 삼회(三會)는 『법화경』의
이처삼회(二處三會), 즉 땅과 허공이란 두 장소에서 영산회(靈山會), 허공회(虛空會),
다시 영산회의 세 번에 걸친 설법과 관련된 용어로 볼 수 있다. 혹은 미륵이 성불하
고 용화수 아래에서 세 번에 걸쳐 설법한 용화삼회(龍華三會)의 의미와 관련지을 수
있다.

7 「水陸齋疏」, 『湖山錄』卷下(『한국불교전서』 6책, p.205), 심효섭, 앞의 논문(2004),
p.67. 『호산록』은 1307년(충렬왕 33) 이안(而安)이 판각하여 간행했으나 원본은 전
하지 않으며, 현재 송광사 등에 필사본이 전한다.

8 심효섭, 앞의 논문(2004), p.222-223. 수륙재를 세 곳의 사찰에서 개최하는 경향과
수륙재에서 법화경을 중시하는 것으로 보아 수륙재가 백련사의 정신을 계승한 법회
였을 가능성을 추정하였다.

9 "自古王者之興. 必有仁厚之澤深結人心. 以洽幽明. 然後天佑民歸而大命集焉. 前朝之季. 政
殘刑暴. 今我主上殿下以寬仁大度. 周旋其間. 愍念無辜. 多所救活. 其有死者. 必加昭雪以釋
其寃. 所謂仁厚之澤結人心而洽幽明者至矣. 是以. 中外人心. 咸願推戴以爲君. 及正位號. 首
下寬旨. 不刑一人. 朝野乂安. 其於王氏宗族. 必欲保全. 分遣于外. 俾獲安宅. 至拔其賢者以致
于朝. 將期永世與國咸休. 而王氏爲天所廢. 自就覆止. 越三年申戌秊. 有敢議以謀變者. 群臣
請罪以除後患. 殿下不獲已從之. 隱痛之念. 常切於懷. 欲修冥資以慰魂魄. 其秋. 金書妙法蓮
華經三部. 特於內殿. 親臨轉讀. 又印水陸儀文三七本. 命設無遮平等大會于三所. 各置蓮經一
本. 儀文七本永藏其地. 俾以擧行. 其一則在天磨山之觀音窟. 爲薦王氏之處江華者也. 其一則
在某州某山. 爲處三陟. 其一則在某州某. 爲處巨濟者也" 權近, 「水陸儀文跋」, 『陽村先生文
集』권22(『國譯陽村集』Ⅲ, 민족문화추진회, 1979), pp.167-170.

10 기록에는 수륙사(水陸社)로 천마산(天磨山) 관음굴(觀音窟), 모주모산(某州某山)으
로만 언급되어 있으나 이후의 자료를 참고하면 강화도 관음굴, 거제 견암사, 동해 삼
화사임을 알 수 있다. "上命設水陸齋於觀音堀 見巖寺三和寺, 每春秋以爲常, 爲前朝王氏
也"太祖 7卷, 4年[1395](乙亥 2月 24日), "命李濩傳旨曰: "觀音窟津寬寺 臺山上元寺 巨
濟見庵寺, 行每年二月十五日水陸齋, 今後行於正月十五日以爲式"太宗 27卷, 14年[1414]
(甲午 2月 6日).

11 송수환, 『조선 전기 왕실재정연구』, 조선시대사 연구총서 9(집문당, 2000). 왕조 개창
사업으로 죽었거나 제향을 받지 못해 명부에서 굶주리는 자를 대상으로 개최된 수륙

사의 운영에 대해 다룬 연구로는 지두환, 『조선 전기 의례연구』(서울대학교 출판부, 1994)가 있다. 조선 전기의 성리학 의례 정비 과정을 다뤘으며, 왕실의 신주(神主), 유교식 소상(小祥), 대상(大祥)과 불교 사찰의 의례와의 연관은 이욱, 『조선시대 재난과 국가의례』(창비, 2009)를 참조할 수 있다.

12 " … 越三日丁丑 得芬等與書雲觀臣尙忠, 陽建沙門志祥等 相自三角山至道峯山 復命日 諸刹 不若津寬寺之勝 於是上令置道場於是寺 爰命大禪師德惠, 志祥等召集僧徒 以事營作 內臣金 師幸尤致力焉 以其月庚辰 始興其役 二月辛卯 上親臨觀 定其三壇位 次三月戊午 又幸觀之 至秋九月功乃告訖 三壇爲屋 皆三間 中下二壇 左右又各有浴室三間 下壇左右 別置祖宗靈室 各八間 門廊廚庫 莫不備設凡 五十有九間 不侈不陋 以中厥度 是月三十四日癸酉 上又親觀 … "權近, 「津寬寺水陸社造成記」, 『陽村集』(『國譯東文選』, 제78권 記(민족문화추진회, 1982), pp.478-480).

13 욕실(浴室)이 가설된 조선 전기 사찰의 사례로 양주 회암사, 오대산 수정암 등을 찾을 수 있다. 욕실은 관욕(灌浴) 등 의식 수행을 위한 공간으로, 기신재(忌晨齋)에서 부처를 공양할 때에는 선왕과 선후의 신주(神主)를 먼저 욕실에 보내어 목욕을 시킨 뒤에 뜰에 꿇어앉아, 절하는 것을 금지할 것을 청하는 상소문에서 욕실의 기능을 확인할 수 있다. "今雖不重佛敎, (忌晨齋)〔忌辰齋〕, 每設於寺刹, 臣子所不忍見之事多矣. 方其供佛之時, 以先王 先后神主, 先入於浴室, 沐浴然後跪拜於庭, 生死無異, 豈以人君, 而屈辱至此乎 痛憤莫此爲甚. 祖宗朝久遠因循之弊, 似難卒革, 然如知其非道, 何待三年 如此之事, 可速革罷"『中宗實錄』(1515년). 한편, 고려시대 사찰에 마련된 욕실을 승려 및 신도들의 일상생활을 위한 공간의 하나로 본 연구로는 이병희, 「고려시기 가람구성과 불교신앙」, 『문화사학』 11·12·13(1999), p.693. 욕실을 별도로 갖추고 있는 사찰의 예로 사자암(獅子庵), 회암사(檜巖寺), 수선사(修禪寺)를 들고, 특히 겨울철에 필요한 시설로 보았다. 사자암의 기록에는 1401년 3칸의 세각(洗閣)을 새로 지었다고 하였다. "上起三楹. 所以安佛寓僧也. 下置二間. 所以爲門與洗閣也"「五臺山獅子庵重創記」, 『陽村集』권13. 수선사에는 목욕방(沐浴房)이라는 용어로 등장하는데, 명칭만으로는 동일한 기능의 시설인지 확인하기 어렵다. 노명호 외, 「修禪寺形止案」, 『韓國古代中世古文書研究』上(서울대학교출판부, 2009). 회암사의 기록 역시 조선 초의 기록으로 욕실이영(浴室二楹)을 지었다고 하였다. "正門之東面西五間. 東客室. 其西面東五間日西客室. 悅衆寮之南日觀音殿. 其西面東五間日浴室"「天寶山檜巖寺修造記」, 『牧隱集』2권; "其堂五架三楹. 浴室二楹. 其規制不異異. 從省便也. 懶庵又與柳公. 新繪彌陀入大菩薩以垂堂中. 古銅香爐淨瓶什器皆備. 設慶讚會. 已至于三"「五臺山西臺水精庵重創記」, 『陽村先生文集』권14, 『國譯陽村集』2권(민족문화추진회, 1979), pp.292-294.

14 진관사에 대해 "수륙사뿐만 아니라, 본사도 수리해야 한다"는 기록에서도 수륙사가 별도 전각으로 세워졌음을 알 수 있다. "津寬水陸社, 泉水不潔, 地且狹隘, 若欲修治, 非惟

水陸社, 本寺亦當修之, 道路險阻, 材瓦轉輪之弊不貲. 有一僧言 寧國寺勢甚爽塏, 水亦淸淨
古籍亦云 鎭風水火三災 有利於國 且創建未久, 道路平夷, 移設水陸社爲便"『조선왕조실
록』세종 31년(1449년 4월 21일 庚午조).

15 " … 新羅憲康王元年乙未 道詵國師二刱曰葛屋寺 大雄寶殿 寶光殿 彌陀殿 羅漢殿 水陸殿
大藏殿東方丈 西方丈 東禪堂 西僧堂 正門 沙門 寺蹟碑塔"梵海覺岸 撰,「全羅左道康津月出
山無爲寺事蹟」. 1739년에 작성된「무위사사적기(無爲寺事蹟記)」에는 신라 헌강왕 3년
(877) 중창(重創) 시 수륙전(水陸殿)이 있었다고 기록되어, 수륙전이라는 별도의 전
각에 대한 인식을 확인할 수 있다. 한편『대둔사지(大屯寺誌)』에서는 중관해안(中觀
海眼, 1567~?)이 1636년에 찬술한 사적기인『죽미기(竹米記)』를 인용하여 승려 응현
이 중수한 수륙전이 있었다고 하였다."其在北院者曰 大雄寶殿竹迷記云僧希式重修 羅漢
殿僧 釋海重修 十王殿僧公敏重修 八相殿僧靈源重修 七星殿僧湛正重修 祖師殿竹迷記不載
圓通殿連于祖師殿 水陸殿僧應玄重修 … 皆在溪水之北也"袖龍頤性 · 艸衣意恂 編,『大屯寺
誌』(전남: 대둔사지간행위원회 · 강진문헌연구회, 1997), p.29.

16 "孝寧大君補大設水陸于漢江七日. 上降香 築三壇 飯僧千餘 皆給布施. 以至行路之人, 無不
饋之. 日沈米數石于江中 以施魚鱉. 幡蓋跨江 鍾鼓喧天. 京都士女雲集 兩班婦女 亦或備珍饌
以供 僧俗男女 混雜無別"『朝鮮王朝實錄』, 世宗 55卷, 14年(1432).

17 "敬開三壇之勝筵", "夜設三壇", "敬建三壇之慶筵"[普雨(1509~1565),「薦亡少子
疏」,「薦父疏」,「祝聖齋疏」,「檜巖寺重修慶讚疏」,『懶巖雜著』]; "夜設三壇勝會"[惟政
(1544~1610),「覺林寺尋劍堂落成疏」,『四溟堂大師集』]; "敬設三壇"[法堅(1552~1634),
「金剛山船岩萬廻二庵重修落成疏」,『奇巖集』]; "敬設三壇略禮"[子秀(1664~1737),「代古
鏡師亡師服別疏」,『無鏡集』].

18 기암법견(奇巖法堅, 1552~1634)은 서산대사(西山大師)의 제자 중 한 사람으로 1592
년(선조 25) 임진왜란이 일어나자 스승의 뜻을 받들어 승병을 모집하여 의승장으로
활약하였다. 1594년 입암산성(笠巖山城)을 축조할 때 감독하였으며, 총섭(摠攝)으로
산성의 수호를 맡는 산성수장(山城守將)이 되었다. 강진길,「기암 법견의 생애와 문
학」(한국학중앙연구원 석사학위논문, 2003); 이대형,「17세기 승려 기암법견의 산문
연구」,『열상고전연구』31(2010), pp.321-349.

19 『월저당대사집(月渚堂大師集)』은 조선 중기의 승려인 월저도안(月渚道安, 1582~
1655)의 시문집이다.「平壤川邊水陸疏」는 천변(川邊)에서의 수륙재 개최 기록으로 중
국에서도 수륙재가 명대 이후 계통을 달리하게 되는데, 조선에서는 명대 이전의 방식
으로 개최되었음을 보여주는 사례로 중요하다.

20 『치문경훈속집(緇門警訓續集)』은『치문집설(緇門集說)』,『치문집(緇門集)』이라고도
하며, 활자본으로 2권 2책이다. 원(元)의 지현(智賢)이 지은 10권본을 명(明)의 여근
(如巹)이 속집(續集)으로 증보한 것으로, 승려들에게 경책과 교훈이 될 만한 글들을

모았다. 지원(智圓)의 면(勉), 영우(靈祐)의 대원경책(大圓警策), 연수(延壽)의 지각수계(智覺垂誡), 지의(智顗)의 관심송경법(觀心誦經法) 등 주로 중국 고승의 권학(勸學)·경유(警諭)·서장(書狀) 및 기타 잡저(雜著) 50여 편이 실려 있다. 1539년(중종 34) 금강산 표훈사 개판본, 1588년(선조 21) 호거산 운문사판, 1664년(현종 5) 순천 홍국사판, 1695년(숙종 21) 백암성총(栢庵性聰, 1631~1700)이 주를 붙여 간행한 지리산 쌍계사판 등이 있다.

21 중국의 수륙재가 상당(上堂)과 하당(下堂)으로 구분되어 진행된다는 내용은 다음의 논문을 통해 널리 알려졌다. 홍기용, 앞 논문, pp.41-85. 조선시대 수륙의식집의 수용과 삼장보살도를 다룬 논문에서 중국의 수륙재는 상당과 하당으로 진행되는 반면 중단(中壇)이 포함된 삼단 분단법은 조선의 고유한 방식으로 보아왔다. 탁현규, 「조선시대 삼장보살도의 도상 연구」(한국학중앙연구원 박사학위논문, 2008); 정승연, 「조선시대 삼장보살도 연구」(동국대학교 미술사학과 석사학위논문, 2010) 등 다수.

22 "詳夫水陸會者 上則供養 法界諸佛 諸位菩薩 緣覺聲聞 明王八部 婆羅門仙 次則供養 梵王帝釋 二十八天 盡空宿耀 一切尊神 下則供養 五嶽河海 大地神龍 往古人倫 阿修羅衆 冥官眷屬 地獄衆生 幽魂滯魄 無主無依諸鬼神衆 法界傍生六道 四聖六凡 … "「水陸緣起」, 『天地冥陽水陸雜文』(『韓國佛敎儀禮資料叢書』 1권, p.505).

23 조선 전기의 불서판본(佛書板本)에 관해서는 천혜봉, 『고산 천혜봉교수 정년기념선집 한국서지학연구』(삼성출판사, 1991), pp.673-712. 인수대비는 이미 1472년에 세종대왕과 예종(睿宗)대왕, 예종비 인혜왕후의 아들 인성대군(仁城大君)의 선지수생(善地受生) 및 정희대왕대비, 주상전하, 왕비의 수복(壽福)을 빌기 위해 경판이 간직되어 있는 곳을 탐방하도록 하여 29종, 2,815부의 불서를 인출하게 했다. 조선 전기 왕실 여인에 의한 불교 전적과 의식집의 간행에 관해서는 다음의 글이 참고가 된다. 최연미, 앞의 논문(2002), pp.113-147; 『진언권공·삼단시식문언해』, 국학자료총서 제2집(명지대학교출판부, 1978); 강희정, 「조선 전기 불교와 여성의 역할」, 『아시아여성연구』 41(2002), pp.269-297; 이성운, 「한국불교 시식의문의 성립과 특성」, 『불교학보』 57(2011), pp.181-206.

24 일본 덴리(天理)대학 소장 『天地冥陽水陸雜文』의 발문 역시 "弘治九年春三月有日敬跋"로 되어 같은 해에 간행된 것으로 알려져 있다. 발문을 쓴 인물이나 구체적인 집필자는 기록되어 있지 않으나 "命僧以國語飜譯六祖壇經…"이라 하여 대체로 승려 학조(學祖)로 본다. 불경의 국역과 간행이 가장 활발하였던 세조 대에 불경 간행 작업에 참여했던 학조·신미(信眉)·학열(學悅)은 삼화상(三和尙)으로 불렸는데, 이 시기는 이미 신미와 학열이 타계했으며 특히 인수대비의 명으로 시행된 간행사업은 학조의 주관 하에 이루어졌다는 점이 근거로 추정되었다. 안병희, 「진언권공·삼단시식문언해 해제」, 앞의 책(명지대학교출판부, 1978), p.7. 이때 『妙法蓮華經』 50부, 『大佛頂首楞嚴

經』50부,『金剛般若波羅密多經六祖解』60부,『般若波羅密多經』60부,『禪宗永嘉集』60
부,『釋譜詳節』20부가 국역되었으며,『漢譯金剛般若波羅密經五家解』50부,『六經合部』
300부 등 총 8종 650부를 인경(印經)했다. 학조의 불교 후원과 사찰 조영에 관해서는
박현숙,「조선초기 사찰조영에서 승 학열, 학조의 감동(監董)활동에 관한 연구」(부산
대학교 건축공학과 석사학위논문, 2002).

25 『진언권공』과 삼단의례에 처음 주목하여 조선시대 의식집에서 삼단에 대한 인식의
변화를 다룬 연구로는 이용윤, 앞의 논문(2005), pp.91-122; 삼단의례가 주불전의 불
화 구성과 배치에 미친 영향에 관해서는 정명희,「불교 의례와 의식 문화」,『불교 미
술, 상징과 염원의 세계』, 국사편찬위원회(2008), pp.240-246; 同著,「이동하는 불화:
조선후기 불화의 의례적 기능」,『미술사와 시각문화』10(2011), pp.109-111; 황금순,
앞의 논문(2010), p.84.

26 "仁粹大妃殿下…命僧以國語飜譯六祖壇經 刊木字印出三百件 領施當世流傳 諸後使人人皆
詳披閱反省 自家廓大之面目 … **且施食勸供 日用常行之法事** 或衍或倒 文理不序 學者病之
詳校得正印出四百件 領施中外焉 弘治九年 夏五月 日跋"『眞言勸供』(『韓國佛教儀禮資料叢
書』, 1권, pp.496-497).

27 1458년 세조(世祖)가 해인사판『高麗再造大藏經』50부를 인출하여 명산복지(名山福
地)의 거찰(巨刹)에 분장시켰다는 발문에서도 왕실을 통한 불서의 유통을 짐작할 수
있다. 왕실에서 간행한 불서들이 조선 후기로 계승되어 사찰본으로 간행되는 상황을
추측할 때 시사하는 바가 크다.

28 『진언권공』의 연원과 계통에 관해서는 아직 명확하게 밝혀지지 않았으나, 기존의 연
구에서는 영산회작법의 원형을 16세기 법화경 공양의식에서 발전한 것으로 보았다.
즉, 1568년에 간행된『제반문(諸般文)』의「공양문작법절차(供養文作法節次)」를 영산
대회를 수록한 가장 이른 시기의 의식집으로 파악한 견해도 있다. 이영숙, 앞의 논문
(2003), pp.71-78. 영산재 연구에서는『진언권공』의 중요성을 언급하나 17세기 이후
에 미친 영향은 주목하지 않았다. 심효섭,「조선 전기 영산재 연구」(동국대학교 사학
과 박사학위 논문, 2004). 또한 몽산덕이(夢山德異)의『시식의문』과 비교해 수륙재
이전의 시식의문을 따른 것인지, 수륙의문을 언해한 것으로 봐야 하는지 고찰이 필요
하다는 의견이 있었다. 이성운, 앞의 논문(2012). 조선 전기에는 고려로부터 전해져
행해지던 방식에 명(明)으로부터 새로 판본을 구해와 간행한 다종의 수륙재문이 유
통되고 있었다. 사찰 소장 의식집의 판각본에 대해서는 남희숙, 앞의 논문(2004); 박
상국 편, 앞의 책 참조.

29 전각 내부의 분단법과 불화 배치는 그 공간에서 이루어졌던 신앙의례와 관련 깊다.
불전 내부에 삼단의례에 기초한 불화를 갖추게 되는 것은 주불전이 여러 의례를 수
행할 수 있도록 설비를 갖춰나가면서 나타난 현상이다. 정명희, 앞의 논문(2008),

pp.240-246.

30 "越戊申春三月 寮之西 特起極樂殿三四間 鑄金像七並安于殿中 殿之壁掛純金彌陁會一幀 西
方九品會一幀 紅綠莊嚴 光彩動人 壁之西 持地天藏地藏三菩薩眞 與天仙神部二十四衆並畫
一幀 又魚藍菩薩水墨眞一幀 風勢尤爲精妙 古今莫比問其 誰畫 則唐畫士吳道子筆也 而特
垂於 門窓之間 門窓戶闥 則皆芍桃花也 白日方當 塵態不到 窓之左右 懸鍾皷錚磬之噐 乃晨
昏主人之所奏繫也 佛之前案 立三足銅鑪一座 香靄郁郁 又鑪之傍 有古銅瓶一口 挿碧柳枝一
枝"「金剛山兜率庵記」,『淸虛集』卷3 記 11편(동국대학교불전간행위원회,『韓國佛敎全
書』제7책, 동국대학교출판부, 1979, p.707).

31 고대 및 중세 시기 불전(佛殿) 내부는 전각 바닥에 흙이 있어 쓸거나, 예불을 위해
신발을 벗거나, 행도할 수 있는 구조로 이루어져 있음을 문헌기록으로 추정한 글로
는 신영훈,『한국의 살림집 上』(열화당, 1983), p.117;"…殿堂之內. 以楮以堯. 塗之鋪
之. 遍施丹艧. 而莊嚴無不備焉…."朴全之,「靈鳳山龍岩寺重創記」,『國譯東文選』제68권
(1970), p.172; 이정국「고대 및 중세 불전 이용방식에 관한 연구」,『건축역사연구』
제12권 2호(2003), p.12.『봉정사 극락전수리공사보고서』(문화재연구소, 1992),
p.163. 1960년대 화엄사대웅전수리보고서, 장곡사 대웅전의 보고서를 보면 전각의
바닥을 마감한 재료는 전(塼)이었다. 이은창,「청양 장곡사 상대웅전의 방전(方塼)」,
『고고미술』3권 6호(1962) pp.258-259; 배병선,「다포계 맞배집에 관한 연구」(서울
대학교 건축학과 박사학위논문, 1993).

32 배병선, 앞의 논문(1993); 김상현,「한국 사찰 불전의 평면 구성과 불단의 위치에 관
한 연구」(영남대학교 석사학위논문, 1997); 김홍주,「18세기 사찰 불전의 건축적 특
성」(연세대학교 건축공학과 석사학위논문, 2001), pp.25-26; 송은석,「조선 후기 불
전 내 의식의 성행과 불상의 조형성 연구」,『미술사학연구』263(2009), pp.71-97.

33 김봉렬,「조선시대 사찰건축의 전각구성과 배치형식 연구」(서울대학교 건축학과 박
사학위논문, 1989), pp.111-113; 이강근,「조선 후기 불교사원 건축의 전통과 신조
류」,『미술사학연구』202(1994), pp.127-161; 송은석, 앞의 논문(2009); 김홍주, 앞의
논문(2001).

34 쌍계사 대웅전은 임진왜란 때 소실되어 벽암대사(碧巖大師)에 의해 1632년에 재건되
었고 목조삼세불좌상 및 사보살은 1639년 청헌(淸憲) 등에 의해 조성되었다. 송은석,
『조선 후기 불교조각사』(사회평론, 2012), pp.140-143. 상단의 주불화는 1781년 승
윤(勝允) 등이 조성한〈삼세불회도〉로 다양한 시기에 조성된 불상과 불화가 주불전
에 봉안되었음을 알 수 있다.

35 이봉수,「조계산 선암사 대웅전 실측조사보고」,『불교문화연구』10(2003) pp.101-
124.

36 1741년 남장사〈삼장보살도〉화기(畫記);"時維乾隆六年歲次辛酉四月初吉始緣五月旣

望後 彌陀會及三藏會 兩爐殿願佛各會 地藏等相 現金重修帝釋幀又 無量壽殿 幽冥會圖敬講

證明良工畢功安 又慶尙右道尙州 西嶺露嶽山南長寺 大法堂與兩爐殿及無量壽殿 … ” 문화

재청·불교문화재연구소,『한국의 사찰문화재』경상북도Ⅱ 자료집(2008), p.221.

37 「對靈儀」,『天地冥陽水陸齋儀梵音刪補集』(『韓國佛敎儀禮資料叢書』3권, p.5): “維那使鐘

頭 進住持前 問擊金之規敎授後 先擊香爐殿金一宗 晨鼓三宗 次大鍾三 十六搥時普請如常

次擊法堂禪僧堂鍾閣金各三搥後 鐘頭正門之外 設迎魂壇安座 掛引路王幡 左邊掛宗室幡 右

邊掛孤魂幡 然後鐘頭擊大鐘三搥 住持與大衆 各持體錢 就於迎魂所 轉鐘七搥 鳴螺三”「叢

林四明日迎魂施食節次」, 위의 책, p.60.

5장 후불벽 뒤편의 〈관음보살도〉

1 기존 연구에서는 관음보살도가 그려진 벽면을 후불벽(後佛壁) '이면(裏面)'으로 불
렀다. 이면은 뒷면, 뒷벽, 후면(後面) 등과 혼용하여 사용되었다. 이면은 물체의 뒤쪽
에 있는 면을 뜻하기도 하나, 대체로는 표면에 나타나지 않는 내부를 지칭하는 용어
이기에 의미가 분명하지 않다. 따라서 이 책에서는 불전의 중심 예배상인 불상을 기
준으로 후불벽이라는 용례가 출현한 것에 착안하여 관음보살도 벽화가 그려진 벽면
을 후불벽 후면, 즉 뒷벽으로 지칭했다.

2 중건 시기를 알 수 있는 사례로 무위사 극락전(1430년 건립), 마곡사 대광보전(1844
년 재건), 내소사 대웅전(1633년, 1865년), 위봉사(17세기, 1828년 보수), 순천 동
화사(17세기), 여수 흥국사(1624년, 1690년) 등이 있다. 문영빈, 「사찰」,『임진왜란
이후의 조영활동에 대한 연구−한국건축사총서Ⅱ』(한국문화재보존기술진흥위원회,
1992), pp.93-146.

3 불단에는 아미타불과 관음·지장보살상을 봉안하고 아미타삼존벽화를 그렸으며, 후
불벽 후면에는 〈백의관음도〉를 그렸다. 문명대, 「무위사 극락전 아미타후불벽화 고
찰」,『미술사학연구』129·130(1976), pp.122-125; 장충식·정우택, 「무위사벽화 백
의관음고(考)−화기와 묵서게찬을 중심으로」,『정토학연구』4(2001), pp.61-90; 최선
일, 「강진 무위사 극락보전 아미타삼존벽화」,『경주문화연구』5(2002), pp.253-278;
이경화, 「무위사 극락보전 백의관음」,『불교미술사학』5(2007), pp.263-287. 백의관
음도상의 의미를 중생구제를 위한 현신(現身)으로 본 견해는 황금순, 「조선시대 관음
보살도 도상의 한 연구」,『미술자료』75(2006), p.58. 아미타삼존불상과 후불벽 뒤쪽
의 관음보살을 하나의 조합으로 보아 정토왕생을 강조하는 예참에서 두 상의 결합을
해석한 연구로는 이승희, 앞의 논문(2009), pp.59-84.

4 후불벽 관음보살도를 다룬 논문으로는 오세례, 「조선시대 후불벽이면 백의관음도

에 대한 연구」(이화여자대학교 미술사학과 석사학위논문, 1990); 이지영, 「조선시대 관음보살도 연구」(동국대학교 미술사학과 석사학위논문, 2005); 김미경, 「조선 17세기-18세기 관음보살도 연구」, 『역사와 경계』 61(2006), pp.25-56. 조선시대 관음보살도의 도상과 양식에 대한 연구는 활발하게 이루어졌으나 그려진 위치와 기능에 주목한 논의는 진행되지 않았다. 유경희, 「조선후기 백의관음벽화의 도상과 신앙 연구」, 『미술사학연구』 265(2010), pp.197-231.

5 林進, 「高麗時代の水月觀音圖について」, 『美術史』 102(1977), pp.101-117: 강희정, 「고려 수월관음도상의 연원에 대한 재검토」, 『미술사연구』 8(1994), pp.3-32: 황금순, 앞의 논문(2001).

6 채상식, 『고려후기 불교사 연구』(일조각, 1991), p.174; 김수현, 「조선시대 관음도상과 신앙 연구」(동국대학교 사학과 박사학위논문, 2006); 송은석, 「고려 천수관음도 도상에 대하여」, 『호암미술관연구논문집』 4(1999), pp.38-63; 정각, 앞의 책(2001). 현행 천수경의 성립 과정과 관음신앙과 의례의 변천을 주목한 연구는 정각, 『천수경 연구』(운주사, 1996); 김호성, 『천수경의 비밀』(민족사, 2005), p.18; 강동균, 「정토신앙에 있어서 의례·의식의 의의」, 『정토학연구』 6(2003), pp.9-22.

7 김무봉, 「영험약초(靈驗略抄) 연구」, 『한국어문학연구』 57(2011), pp.5-47. 『영험약초』는 1485년 인수대비의 명으로 학조에 의해 간행된 『오대진언(五大眞言)』의 뒤편에 합철되어 있다. 『大悲心陀羅尼』, 『隨求卽得陀羅尼』, 『大佛頂陀羅尼』, 『佛頂尊勝陀羅尼』 등 네 편의 진언(眞言)의 이적(異蹟)과 영험담(靈驗談)으로 구성되어 있는데, 16~17세기에는 영험담에 대한 수요로 이 부분만이 별도의 책으로 간행되었다.

8 무위사 극락전 관음보살도와 고려 말 천태종의 예참의례를 연관시킨 연구로는 이승희, 앞의 논문(2009), pp.59-84; 관음보살도의 의례적 측면을 다룬 연구는 황금순, 앞의 논문(2010), pp.81-112. 예경과 선업을 위해 탑과 상 주변을 도는 요잡의례의 전통을 후불벽을 가설하는 건축 구조와 관련시켜 해석한 연구로는 강희정, 「예경과 선업을 위하여: 요잡(繞匝)을 위한 탑과 상」, 『미술사와 시각문화』 10(2011), pp.142-165.

9 『연중행사회권(年中行事繪卷)』 중 궁중의 진언원(眞言院)에서 국태안민과 풍년을 기원하는 의식인 후칠일어수법(後七日御修法)을 도해한 장면으로 동측에 태장계만다라, 서측에 금강계만다라, 정면(正面)에는 오대존화상(五大尊畵像)이 걸려 있다. 진언원은 구카이(空海)의 청으로 당(唐)의 내도량(內道場)을 모사해 새로 만든 것으로, 835년부터 밀교의 교리에 의거하여 매년 정월 8일부터 14일까지 7일간 진호국가(鎭護國家)의 수법(修法)이 행해졌다. 千本英史, 『儀禮にみる日本の佛敎-東大寺, 興福寺, 藥師寺』(法藏館, 2000), p.14.

10 일본 중세(中世) 불당(佛堂)의 공간과 의례에서의 기능에 관해서는 山岸常人, 『塔と仏

堂の旅―寺院建築から歴史を読む』(朝日新聞出版, 2005), p.72 참조. 불당에 마련된 배면의 문은 후호(後戶)로, 이 공간은 일본 고유의 불신(佛神)을 제사하는 장소이자 법회에서 소임을 맡은 사람들이 출입하고 법회에 필요한 법구(法具)를 준비하는 장소였다.

11 황룡사지 중금당, 거돈사지 금당, 영암사지 금당, 법광사지 금당의 예에서 내진벽과 외벽 사이 복도 공간을 행도(行道)에 사용했을 것으로 추정한 연구로는 이강근, 「한국과 중국의 고대 불교건축 비교연구–불전의 장엄 법식을 중심으로」, 『미술사학연구』230(2001), p.30, p.76.

12 "泰安寺金堂堂主 釋迦如來鐵造坐像 內壁畫 大梵帝釋四大天王十代弟子 外壁畫 五十五知識竝立像 僧堂堂主毘盧舍那畫像1幀 羅漢堂 堂主釋迦如來十六聖衆各幀 五百羅漢畫幀 凡行廊三間"「桐裡山太安寺事蹟」, 『泰安寺誌』韓國寺誌叢書 제12집(아세아문화사, 1987); 김동욱, 「곡성 태안사와 순천 송광사 건물구성에 관한 고려시대 문서」, 『건축역사연구』제2권 제1호: 통권3호(1993), pp.147-152. 「廣慈禪師重創當時佛像間閣」은 「桐裡山太安寺事蹟」에 수록되었다.

13 井手誠之輔, 「南宋の道釋画」, 『世界美術大全集 6-南宋·金』(小学館, 2000), pp.123-140.

14 984년 요대의 독락사(獨樂寺) 〈십일면관음상〉을 비롯하여 송과의 전쟁에서 승리를 목적으로 주전각에 대형 관음상을 갖춰놓게 된 현상에 대해서는 정은우, 「고려시대의 관음신앙과 도상」, 『불교미술사학』8(2009), pp.114-115; 同著, 「고려 후기 보살상 연구」, 『미술사학연구』236(2002), pp.120-124.

15 『山西寺觀壁畫』(文物出版社, 1997), p.186.

16 灌頂(561-632)의 『國淸百綠』 중 「청관세음예참법(請觀世音禮懺法)」에는 "도량을 장엄하고 흙에 향니(香泥)를 바르고 제 번과 개[幡蓋]를 건다. 불상은 남쪽을 향하게 안치하고, 관세음상은 별도로 동쪽을 향하게 두고, 따로 버드나무 가지와 정수(淨水)를 준비한다"고 하였다. 주존과 관음상은 각각 남쪽과 동쪽을 향해 안치되었으며, 버드나무 가지와 정수도 참법(懺法)의 진행에 필요한 기물로 수록되어 있다. 안귀숙, 「중국 정병 연구」(홍익대학교 미술사학과 박사학위논문, 2000); 강희정, 「중국 고대 양류관음 도상의 성립과 전개」, 『미술사학연구』232(2001), pp.157-176; 同著, 『중국 관음보살상 연구』(일지사, 2004).

17 『염송의(念誦儀)』에는 단장(壇場)을 설하는 방법을 상세하게 기술했다. '만일 국왕이나 신하나 서민이 그 공간을 미리 비워, 정결하게 청소하고 흙에 향니를 바르고 … 향단(香壇) 위 정면에 석가상을 안치하고 문수, 보현, 관음상을 놓는다. 사방에는 사천왕상을 안치하고 단 가운데 부처의 앞에는 분노명왕상을 놓는다'고 하였다. 洪錦淳, 『水陸法會儀軌』(文津出版社有限公司, 2006), p.210 참조. 『수륙의궤』가 『명왕공』, 『염송의』를 계승하여 단을 꾸미는 방식에서 밀교단법을 기준으로 삼아 정립하게 되었음

에 대해 서술하였다. 〈水陸內壇上下堂位次圖〉(권4, p.500)

18 송대 지반의 『수륙신의(水陸新儀)』를 기반으로 6권본으로 증보 간행한 것으로, 현대까지도 중국 및 대만의 수륙재에 영향을 미치고 있다. 戴曉云, 「〈北水陸法會図〉考-以北方地区明清水陸画为中心」(中央美術學院 博士論文, 2007).

19 의식 수행 공간을 구별 짓는 결주계법(結呪戒法)은 『대길의신주경(大吉義神呪經)』 등 경전에서 연원한다. 단(壇)을 마련하고 결계법과 진언을 통한 호지, 호법신중에 비중을 두는 것은 중국 수륙재의 특징이다. 중국의 수륙의식은 천신(天神) 신앙과 결주계법의 효험을 강조하는데, 그중에서도 결계에 더 강조점을 둔다. 결주계법이 5세기 후반 원위(元魏), 담요(曇曜)의 『大吉義神呪經』에서 처음 출현한다고 본 견해는 洪錦淳, 『水陸法會儀軌』(2006), pp.203-204.(元魏, 曇曜, 『大吉義神呪經』, T21 no.1335, p.569b) 내단(內壇)이 결계된 후에는 출입을 통제하여 소수의 진행자만 진입하고 나머지 인원은 휘장 바깥에서 첨례(瞻禮)하였다. 이 경전은 한글대장경에도 수록되어 있다[K436(13-1109)].

20 결계(結界)는 먼저 삼업(三業)을 깨끗하게 하는 것으로부터 향을 피워 달신(達信)하게 한 후에 대예적금강(大穢跡金剛), 십대명왕, 대범천왕, 제석천왕, 호세사천왕, 천룡팔부 등이 정법(正法)을 보호하고 도량을 수호하겠다는 서언(誓言)을 했으므로 도량에 부른다. 결계는 세 개로 세분화되는데, 우선 길리분노진언으로 가지(加持)하여 정수(淨水)를 뿌리고 지방(地方)을 결계한다. 그 후에 소실지진언으로 가지하여 묘향을 쐬어 공중을 향기롭게 하여 공중(空中)을 결계한다. 상하사방(上下四方)에 주문을 외운 주수(呪水)와 주향(呪香)을 가지(加持)하는 한편, 주법자(主法者)는 호법금강과 제천이 법회에 강림하는 것을 관상(觀想)한다.

21 "方圓隨器盈虛任時 或在君王筆下化作恩波 或居菩薩柳頭洒爲甘露一滴 慈悲十方俱潔用憑法水普洒法筵 滌除萬劫之昏懜 永獲一眞之淸淨" 「開啓文」, 『眞言勸供』(『韓國佛敎儀禮資料叢書』1권, p.449).

22 "觀音前의 乞水時엔 如何-잇고 曰想大士 端處道場ㅎ샤 放眉間光ㅎ샤 入此水中ㅎ샤 以彰聖用ㅎ시ᄂ니라홀디니라 曰以 法水로 三廻ㅎ야 散灑道場內外時엔 如何-잇고 曰想法水所至예 皆成結果ㅎ야 道場內外- 悉皆淸淨ㅎ야 永無瑕穢이니라 曰今以法水로 灑淨道場호ᄃ 必限廻三番者ᄂ 何也-잇고 曰三淨道場而後예 欲奉請諸佛-니라 … 初於殿中애 一 廻者ᄂ 滅衆生의 染緣也-오 次於中廊애一廻者ᄂ 遣識心의 限礙也-오 後於外廊애一 廻者ᄂ 廊法界眞境也-니 三淨之後애 道場이 氷潔ㅎ며 諸佛이 雲臻者ᄂ 示染緣과 礙心ㅣ 旣皆消遣ㅎ고 眞境이 旣廓ㅎ면 則十方諸佛이 當處애 現前也ᅵ들 ㅎ시니라" 『水月道場空花佛事如幻賓主夢中問答』(『韓國佛敎全書』7책). 법수(法水)로 도량을 깨끗하게 하오되 전중(殿中)과 중랑(中廊)과 외랑(外廊)에 세 번 행하는 의미와 행자(行者)가 이 절차를 진행할 때는 관음으로부터 가지(加持)를 입어 법수(法水)가 되는 모습을 관상하

는 것의 중요성 등에 대해 설하였다.

23　낭(廊)은 쇄수 절차가 이루어지는 공간으로, 『영산대회작법절차』(1634년)에 오면 쇄수는 전중(殿中), 중랑(中廊), 외랑(外廊)의 세 곳에서 진행된다. 1448년 묘적사의 경우 종루 앞과 사문 주변에 각각 낭의 위치를 추정했으며, 1468년 봉선사 추정배치도에서는 천왕문 주변을 중행랑으로, 1471년 정인사 추정배치도에서는 정문 바깥의 중문 주변을 외랑으로 보았다. 조선 전기 왕실 사찰의 낭의 존재에 주목한 연구로, 이경미, 「기문(記文)으로 본 세조연간 왕실원찰의 전각평면과 가람배치」, 『건축역사연구』 제18권 제5호(2009) pp.81-100. 특히 장랑(長廊), 중행랑(中行廊)으로 구성된 회랑(回廊) 배치와 원각사 대광명전(大光明殿), 회암사 보광명전(普光明殿), 정인사 범웅전(梵雄殿)처럼 주전각 뒤편으로 특정한 전각을 둔 방식을 왕실의 불사 후원이 있었던 사찰의 특징으로 지적하였다.

24　"一灑 東方潔道場 二灑 南方得淸涼 三灑 西方俱淨土 四灑 北方永安康." 「四方讚」, 『刪補梵音集』(김순미 譯, 『(國譯)天地冥陽水陸齋儀梵音刪補集』 동북아불교사료총서3(양사재, 2011), pp.50-71. 『범음산보집』中卷, 「三日齋前作法節次」에서 쇄수하는 장소는 법당 내부와 내정(內庭)이다. "유나(維那)는 물그릇을 받들고 법당 내에서 쇄수하면서 주변을 두루 돌고 3번 요잡하고 법주(法主)는 『금강부심진언(金剛部心眞言)』을 7편할 때 판수는 판을 받들고 찰중은 수기를 받들고 내정에서 쇄수하고 3회 요잡한다."

25　「觀音讚」 "返聞聞性悟圓通 觀音佛賜觀音號 上同慈力下同悲 三十二應遍塵刹"; 「觀音請」 "南無一心奉請 千手千眼 大慈大悲 觀世音自在菩薩摩訶薩 惟願不違本誓 哀憫道場 加持呪水"; 「散花落」 "一葉紅蓮在海中 碧波深處現神通 昨夜補陀觀自在 今日降赴道場中"; 「乞水偈」 "金爐氛氣一炷香 先請觀音降道場 願賜甁中甘露水 消除熱惱獲淸涼"; 「灑水偈」 "觀音菩薩大醫王 甘露甁中法水香 灑濯魔雲生瑞氣 消除熱惱獲淸涼"; 앞의 책, p.12.

26　의식집에 따라 쇄수게(灑水偈)의 내용에 변화가 있다. 「靈山作法」에서는 "관음보살 대의왕(大醫王)이여. 감로병 속의 법수향으로 나쁜 기운 씻어내어 상서로운 기운 생기고 번뇌를 제거하여 청량함을 얻게 하소서"로 수록되었는데 이는 「결수작법」에서 '걸수게(乞水偈)'에 해당한다. 「재후작법절차」, 「결수작법」의 쇄수게는 "관음보살 버드나무 끝의 감로수는 한 방울로도 시방세계에 뿌릴 수 있네. 비린내, 노린내 더러운 것 모두 없애시어 이 도량을 모두 청정하게 하시옵소서"라고 하여 세부적인 변화를 살펴볼 수 있다.

27　의식집의 쇄수(灑水)는 의식집에 따라 게송의 차이가 있는데 〈표 5-2〉에서는 『天地冥陽水陸齋儀梵音刪補集』을 전거로 하였다(『韓國佛敎儀禮資料叢書』 3권, p.12).

28　정명희, 「조선시대 불교의식과 승려의 소임 변화: 감로도와 문헌기록을 중심으로」, 『미술사연구』 31(2016), pp.253-291.

29　『천지명양수륙재의범음산보집』에는 규모가 큰 의식에는 중정(中庭) 좌변(左邊)에

관음단(觀音壇)을 설치하고 천수관음화상(千手觀音畫像)을 걸라고 하였다.

30 이 도상을 『水月道場空花佛事如實幻主夢中問答』에 연원한 것으로 본 연구는 이은희, 「조선 말기 괘불의 새로운 도상 전개」, 『문화재』 38(2005), pp.223-284. 설법회도의 하단에 관음보살도가 배치된 도상을 아미타정토신앙과 염불선(念佛禪) 수행에서 비롯된 것으로 본 논문은 김미경, 「19세기 여래도에 융합된 관음보살의 신도상 연구」, 『문물연구』 18(2010), pp.159-196. 황금순은 관음보살도 도상을 관음의 도량엄정(道場嚴淨)과 내세구제 역할이 반영된 것으로 보았다. 황금순, 앞의 논문(2010), pp.81-112. 그러한 배치를 화승 신겸(信謙)의 조형적 특징으로 설명한 논고로는 이용윤, 「퇴운당 신겸 불화와 승려문중의 후원」, 『미술사학연구』 269(2011), pp.71-101.

31 보우(普雨, 1509~1565)의 『水月道場空花佛事如幻賓主夢中問答』에서 쇄수 의식은 관음의 앞에서 걸수(乞水)를 진행하는 것으로 바뀌어 있어 관음화상의 존재를 전제할 수 있다. 휴정(休靜, 1520~1604)의 「金剛山兜率庵極樂殿記」에서도 주불전에 〈어람관음상(魚籃觀音像)〉이 있고 버드나무 가지는 불단 위 동제병에 꽂혀 있어 쇄수 의식을 위한 설비가 갖춰져 있었다.

32 벽화의 명칭은 문화재 지정 시의 명칭을 따랐으며, 〈표 5-3〉의 관음보살도 현황은 다음의 논문을 참고하여 작성하였다. 김미경, 「조선 17세기-18세기 관음보살도 연구」, 『역사와 경계』 61(2006), p.33.

33 김수온(金守溫)의 『식우집(拭疣集)』에 수록된 「묘적사중창기(妙寂寺重創記)」에도 묘적사를 중수한 후 법당에 대한 묘사로 '불전삼간전후퇴(佛殿三間前後退)'를 기술하였다. 『국역식우집』(영동문화원, 2001), p.89.

34 『관음현상기(觀音現相記)』를 중심으로 백의관음도상의 전개나 상원사의 가람배치를 다룬 연구는 김재길, 「조선시대 중층 사찰건축의 비례에 관한 연구」(목원대학교 문화재학과 석사학위논문, 2006); 김미경, 앞의 논문(2006); 이경미, 「고려·조선의 법보신앙과 경장건축의 변천 연구」(이화여자대학교 미술사학과 박사학위논문, 2007); 홍병화, 「조선 후반기 불교건축의 성격과 의미: 사찰 중심영역의 배치 및 건축 계획의 변화과정」(연세대학교 건축공학과 박사학위논문, 2010).

35 진성규, 「세조의 불사행위와 그 의미」, 『백산학보』 78(2007. 8) pp.165-193; 이경미, 앞의 논문(2009), pp.81-100; 이병희, 「조선전기 원각사의 조영과 운영」, 『문화사학』 34(2010), pp.111-145; 엄기표, 「조선 세조대의 불교미술연구」, 『한국학연구』 26(2012), pp.463-506.

36 1485년에 인수대비(仁粹大妃)가 간행한 『불정심경언해(佛頂心經諺解)』는 『불정심다라니경(佛頂心陀羅尼經)』, 『불정심요병구산법(佛頂心療病救産法)』, 『불정심구난신험경(佛頂心救難神驗經)』의 세 권을 언해하여 한 책으로 엮은 것이다.

37 김미경, 「마곡사 대광보전과 백의관음벽화」, 『한국의 사찰벽화-충청남도·충청북도』

(문화재청·성보문화재연구원, 2007), pp.369-383. 이 논문은 그동안 마곡사의 〈백의관음보살도〉 조성 시기를 건물의 중수 연도인 1785년경으로 추정해왔던 것에 대한 양식적 분석으로, 이 벽화를 19세기에 제작된 것으로 보았다. 19세기 말에서 20세기 초로 추정한 글은 황금순, 「조선 말기 관음보살도의 제 양상」, 『불교미술사학』 8(2009), p.78, 주9 참조.

38 명대 1432년 『佛頂心經』이 조선시대 관음보살도 도상에 미친 영향에 관해서는 여러 연구자들에 의해 지적되었다. 1470년 전후한 시기 왕실 발원 판화들이 중국본을 저본으로 하고 있음은 다음의 논문에서 본격적으로 다뤄졌다. 박도화, 「15세기 후반기 왕실발원 판화: 정의대왕대비 발원본을 중심으로」, 『강좌미술사』 19(2002), pp.155-183; 황금순, 앞의 논문(2006), pp.64-65. 1485년 인수대비가 성종(成宗)의 수명 연장과 마액(魔厄)이 사라지기를 빌며 간행한 『불정심관세음다라니경』에는 학조(學祖)의 발문이 있다. 김무봉, 「『불정심다라니경언해』 연구」, 『한국사상과 문화』 45(2008), pp.351-395. 관음 관련 전적에 관해서는 이봉춘과 김수현의 앞 논문(2005) 참조.

39 이용윤, 「직지사 대웅전 내부 벽화의 도상과 조성 시기」, 『한국의 사찰 벽화: 경상북도2』(2011), pp.644-663.

3부 세 개의 단, 세 점의 불화

6장 이름보다도 널리 알려진 별명, 상단탱

1 일본 지푸쿠지(持福寺) 소장 〈석가설법도〉(1563) 화기에는 불상과 불화를 조성했다는 사실을 '象佛後佛一時令旣畢功'으로 기록했다. 15세기 왕실 후원으로 비단에 금선묘로 그리던 불화는 16세기 이후 민간 발원으로 삼베 바탕에 석황, 석자황 등의 황선묘로 그려졌다. 재료는 달라졌으나 시각적으로는 마치 금니화로 그린 듯한 동일한 효과를 주고자 했음을 알 수 있다. 박은경, 「조선 전기 선묘불화: 순금화」, 『미술사학연구』 206(1995), pp.5-16; 정우택, 「일본 사국(四國)지역 조선조 전기 불화 조사 연구」, 『동악미술사학』 9(2008), pp.57-89.

2 1568년 일본 니요이지(如意寺) 소장 〈삼장보살도〉 화기에서는 '중상단탱(中上壇幀)'이라는 용어를 확인할 수 있으며, 1673년 장곡사 〈영산대회괘불(靈山大會掛佛)〉의 화기에는 상단탱을 새로 그렸다고 기록되어 있다.

3 " … 佛像化主英惠 金化主信熙天日 一岺 新改金兼後佛幀化主聰演 別座湛敬 錦卓衣化主信熙 新備化主雷習 各法堂丹青化主惠英 別座明印 八相殿化主柏庵性聰與敏淨 佛像化主太�

別座自烔 後佛八相幀化主信益 別座雄習 應眞堂化主尙宗 別座懷益 佛像十六羅漢化主尙機 別座梵日 後佛幀化主震烔 別座戒益 中下壇使五路幀化主惠英 靈山殿化主宗眼 佛像後佛幀化主坦海 別座萬行 十王殿化主信賛 別座梵日 王像化主天日 別座勝文 改綵化主永閑 別座斗演 香爐殿迎請堂化主信悟 各房畫佛幀化主吳廷柱 鄭世喬 掛佛幀三藏幀化主無用 秀演與義軒 別座敏淨 大帝釋幀及十王各貼 化主融淨 … ""「楞伽寺事蹟碑」(1690); 조동원, 『韓國金石文大系』권1(원광대학교 출판부, 1979).「능가사사적비」에는 임란으로 전소된 사찰을 벽암 각성과 의논하여 20동 규모로 새로 짓게 된 과정이 수록되어 있다. 1688년 고개의 남쪽 돌에 이 사실을 새기고, 앞면에 오수채, 조명교의 글을 받아 1690년에 사적비를 세웠다.

4 이강근, 「화엄사 불전의 재건과 장엄에 관한 연구」, 『불교미술』14(1997), pp.77-151; 『화엄사 각황전 실측조사보고서』(문화재청, 2009).

5 "娑婆界勝金洲海東朝鮮國慶尙道梁山郡鷲棲山通度寺 奉佛弟子某 於湖南路方丈山華嚴寺 新建二層寶殿 造奉三如來四菩薩眚像 又於此山是寺 重修本師聖骨靈塔 及鐫石繪事訖 設慶讚水陸三日齋 嚴備諸供養具 仰獻華嚴會上 無盡三寶海 聊陳下情者 … ""「慶尙道梁山通度寺聖骨靈塔及湖南求禮華嚴寺丈六重修慶讚疏」, 『無用堂遺稿』(동국대학교출판부, 『무용당유고』, 한글본 한국불교전서, 2015).

6 화엄사 각황전 불상과 불화의 도상 혼란에 관해서는 정명희, 「조선 후기의 괘불탱화 연구」(홍익대학교 미술사학과 석사학위논문, 2001), pp.45-49. 이후 각황전 불상에 관한 상세한 고찰은 오진희, 「화엄사 대웅전 목삼신불상의 연구」, 『강좌미술사』28(2007), pp.25-46; 최선일, 「조선 후기 전라도 조각승 색난(色難)과 그 계보」, 『미술사연구』14(2000), pp.35-62; 허형욱, 「화엄사의 불교조각」, 『불교미술연구 조사보고 제2집-화엄사의 불교미술』(국립중앙박물관, 2010), pp.53-57; 정명희, 「화엄사의 불교회화」, 『불교미술연구 조사보고 제2집-화엄사의 불교미술』(국립중앙박물관, 2010), pp.30-34; 김정희, 「조선 후기 화승 연구(2): 해운당 익찬」, 『강좌미술사』18(2002), pp.83-123.

7 삼불(三佛)의 조성에 관해서는 문명대, 「비로자나삼신불도상의 형식과 기림사 삼신불상 및 불화의 연구」, 『불교미술』15(1998), pp.77-99; 정은우, 「경천사지 10층석탑과 심신불회고」, 『미술사연구』19(2005), pp.44-53; 同著, 「조선 후반기 조각의 대외교섭」, 『조선후반기 미술의 대외교섭』(예경, 2007), pp.181-193; 이용윤, 「삼세불의 형식과 개념 변화」, 『동악미술사학』9(2008), pp. 91-118; 심주완, 「조선시대 삼세불상의 연구」, 『미술사학연구』259(2008), pp.5-40. 삼신불과 삼세불의 조합은 조선 전기의 기록에서부터 확인되는데 칠장사 〈오불회괘불탱〉(1628), 부석사 〈오불회괘불탱〉(1684)처럼 한 화면에 도해한 경우도 있으나 갑사 대웅전 삼세불좌상과 〈삼신불회도〉처럼 불상과 불화를 조합하여 불전 내부를 삼신불과 삼세불이 융합된 공간으로

형상화하는 경향도 있었다. 삼신삼세불의 작례에 관해서는 김창균,「조선시대 삼신삼세불 도상 연구」,『강좌미술사』32(2009), pp.103-144.

8 박도화, 위의 박사학위논문(1997); 同著,「봉정사 대웅전 영산회상벽화–조선시대 영산회상도의 조형(祖型)」,『한국의 불화』17(성보문화재연구원, 2000), pp.213-230. 고려 말에서 조선 전기의 〈영산회상도〉, 〈관무량수경변상도〉의 새로운 도상에 대해서는 이승희, 앞의 논문(2010), pp.152-195 참조.

9 보살형의 청법자 도상이 추가된 일본 세이라이지(西來寺) 소장 〈법화경변상도〉(1459), 승려 모습의 청법자가 도해된 일본 에헤이지(永平寺) 소장『어제금자대반야경(御製金字大般若經)』[명(明) 1430], 명 영락(1402~1424)년간 〈법화경변상도〉 등은 새로운 유형을 보여준다. 남송대본에서 유래한 공간감 있는 설법회는 15세기에 들어 변화를 보이는데 안심사 간행 〈법화경변상도〉(1405), 대승사 간행 〈법화경변상도〉(1572)에서처럼 본존과 좌우 협시보살은 높은 대좌에 좌상으로 나타내고 상단에는 성문, 팔부중, 제석·범천중을, 하단에는 보살중을 도해한 구도가 유행했다.

10 석가설법도에 관한 기존 연구로는 홍윤식,「영산회상탱화와 법화경신앙」,『한국불교학』3(1977), pp.105-123; 장충식,「법화변상고」,『한국불교학』3(1977), pp.153-164; 홍윤식,『한국 불화의 연구』(원광대학교 출판국, 1980); 문명대,『조선조 불화의 연구: 삼불회도』(한국학중앙연구원, 1985). 근래의 석가설법도 도상 연구는 주불전의 상단 불화와 패불의 사례를 함께 다뤘다. 권진영,「조선시대 후기 영산회상도의 연구」(홍익대학교 미술사학과 석사학위논문, 2003); 박은경,「일본 소재 조선 전기 석가설법도 연구」,『석당논총』50(2011), pp.261-309.

11 주불전의 건립과 불상의 조성 등 일련의 불사 순서에 대해서는 최선일,「조선후기 조각승의 활동과 불상 연구」(홍익대학교 미술사학과 박사학위논문, 2006); 송은석,「17세기 조선왕조의 조각승과 불상」(서울대학교 미술사학과 박사학위논문, 2007); 이강근,「17세기 불전의 장엄에 관한 연구」(동국대학교 미술사학과 박사학위논문, 1995); 박도화, 앞의 박사학위논문(1997).

12 기림사 불상 및 불화를 다룬 연구로는 문명대,「비로자나삼신불도상의 형식과 기림사 삼신불상 및 불화의 연구」,『불교미술』15(1998), pp.77-99; 허상호「조선 후기 기림사 사라수왕탱 도상고」,『동악미술사학』7(2006), pp.299-325; 신현경,「조선후기 기림사 삼세불화 연구: 기림사 창건 연기 설화를 중심으로」(이화여자대학교 미술사학과 석사학위논문, 2012).

13 문명대, 앞의 책(1977); 김정희, 앞의 책(2009); 문명대,「항마촉지인 석가불 영산회상도의 대두와 1578년 작 운문(雲門) 필 영산회도(日本 大阪 四天王寺 소장)의 의미」,『강좌미술사』37(2011), pp.333-341; 신광희,「조선시대 석가설법도의 범본–일본 四天王寺 소장 1587년 〈석기설법도〉」,『정신문화연구』35권 제2호(2012), pp.164-196.

14 『진언권공』의 연원에 대해 몽산 덕이가 지은『施食儀文』의 내용을 간략화한 것으로 보는 의견이 있다. 이성운, 앞의 논문(2011).『시식의문』은 계림사문 동빈이 1707년에 해인사 백련암에 있으면서 원(元)의 몽산화상이 지은 의식문을 보고 1710년에 간행한 것으로, 사명일(四名日)에 영혼에게 시식을 올리는 영혼식(靈魂式)으로 시작되며 영혼을 대기시키는 대령(對靈) 등의 절차가『진언권공』의 체제와는 차이가 있다.

15 「作法節次」,『眞言勸供』(『韓國佛敎儀禮資料叢書』1권, pp.441-469).

16 고려 말 조선 초의 영산회에 대한 신앙은 천도의식과 결합하여 중요한 의미를 지녔다. 조선 초 영산회상도를 정토신앙과 관련하여 분석한 글로는 이승희, 앞의 논문(2011).

17 정명희,「의식집을 통해 본 괘불의 도상적 변용」,『불교미술사학』2(2004), pp.6-28. 영산작법의 변천과정에 대한 성과를 인용하여 감로도에 도해된 장면을 영산재로 본 연구는 허상호,「불교의례의 불구(佛具)와 그 용법: 감로탱 재회 절차에 따른 불구의 재발견」,『문화사학』31(2009), pp.179-220.

18 조선 전기 천도의례의 근저에는 고려 말 법화삼매수행법(法華三昧修行法)을 중심으로 불교의례를 체계화시킨 천태종의 전통이 있다.『법화경』을 독송하고 참회법(懺悔法)과 관법(觀法)을 함께 닦는 수행법은 의례의 기본 구조였다. 천태종 예참의례의 결과 수용된 법화경변상도의 새로운 요소에 관해서는 이승희, 앞의 논문(2011), pp.51-59 참조. 고려 말의 법화참법에 관해서는 다음의 논문을 참조할 수 있다. 이기운,「사명지례(四明知禮)의 법화삼매 연구-수참요지를 중심으로」,『한국불교학』47(2007), pp.165-197; 同著,「고려의 법화삼매 수행법 재조명: 새로 발견된 법화삼매 수행집을 중심으로」,『동서비교문화저널』24(2011), pp.139-169. 요세(了世, 1163-1245)의 백련결사(白蓮結社)에서는 아미타신앙이 강했다면, 점차『법화경』에 의한 참법도량을 강조하던 수행전통에 예불참회와 정토구생이 강조되었다. 도량엄정(道場嚴淨)부터 요선(繞旋), 참회(懺悔)로 이어지는 의식 구조가 천태종 승려에 의해 성립되어 중국의 후기 불교까지 이어진다는 점을 지적한 연구로는 다니엘 B. 스티븐슨,「천태사종삼매의 의례집 연구: 천태의례문헌 상호비교를 중심으로」,『천태학연구』7(2005), pp.149-194.

19 『자비도량참법(慈悲道場懺法)』의 판각과 유통에 관해서는 남권희,「자비도량참법요해(慈悲道場懺法要解)의 복각본에 관한 고찰」,『문헌정보학보』4(1990), pp.185-207; 同著,「홍덕사자로 찍은 자비도량참법집해의 찬자(撰者)와 간행에 관한 고찰: 새로 발견된 복각본의 권수사항을 중심으로」,『서지학연구』7(1991), pp.15-23. 참경(懺經)의 성행과 관련해 천도의식에서 석가불과 미륵신앙의 공존을 다룬 글로는 정명희,「장곡사 괘불을 통해 본 도상의 중첩과 그 의미」,『불교미술사학』14(2012), pp.71-105.

20 고려 말의 국사(國師) 자정 미수(慈淨彌授)에 의해『자비도량참법술해(慈悲道場懺法述解)』가 서술된 이후 조구(祖丘, ?~1395)는『자비도량참법집해(慈悲道場懺法集解)』를 찬술하였다. 미륵예참(彌勒禮懺)의 성행을 고려 말 토착적인 신비 사조의 흐름에 지방 중심의 민중불교와 참회사상이 혼합된 것으로 본 견해도 있다. 이만,「고려 미수의 유식사상-조구의 자비도량참법집해를 중심으로」,『한국불교학』20(1995), pp.369-391.

21 휴정(休靜)이 지은『운수단(雲水壇)』의「영혼식(迎魂式)」에는 '영산대법회에 석가다 보제불타(釋迦多寶諸佛陀)'를 봉청하는데 당(堂)에 모인 청중의 육근(六根)이 청정 해져 삼신불을 돈증(頓證)하고 삼세구유(三世九有)가 다보진신(多寶眞身)을 동참(同 參)하고 사성육범(四聖六凡)이 함께 법화삼매를 깨닫게 되기를 기원한다. 의식 과정 에서 다보불을 강조하고 내용 구성면에서도 법화삼매참의 요소를 간직하고 있어 주 목된다. "抑願一堂淸衆 淸淨六根塵 頓證三身佛 然後願三世九有 <u>同參多寶眞身 四聖六凡 咸證法華三昧</u>"『雲水壇』(『韓國佛敎儀禮資料叢書』2권, p.59).

22 영축산에서 꽃을 들어 상근기(上根機)의 법을 보이시니 눈 먼 거북이가 물에 뜬 나무 조각을 만난 것과 같구나. 가섭존자가 미소를 짓지 않았더라면 한없이 맑은 청풍(淸 風) 누구에게 전했을까. "靈鷲拈花示上機 肯同浮木接盲龜 飮光不是微微笑 無限淸風付與 誰"「說禪偈」,『說禪儀』(『韓國佛敎儀禮資料叢書』, 2권, p.32).

23 "一心禮請 南無靈鷲山末後會拈花示衆 本師釋迦牟尼佛 惟願慈悲光臨法會"『說禪儀』(『韓 國佛敎儀禮資料叢書』2권, p.32); "自此以後 問問答答 二補處決之 世尊拈花示衆 大迦葉破 顔微笑"『說禪儀』(『韓國佛敎儀禮資料叢書』2권, p.34). 염화불(拈華佛)은 17세기부터 괘불의 도상으로 조성되기 시작해 19세기에는 주불전의 상단탱으로도 그려졌다.

24 정명희, 앞의 논문(2000), pp.19-20.

25 "靈山會作法則 先告四菩薩八金剛圍護 掛佛幀後作法爲始可也 今幽僻廻固執者 靈山作法處 掛彌勒幀者 此人不察 法華經序品 彌勒文殊問答之處 今俗璃山法住寺與金山寺兩大刹 彌勒 殿設靈山作法否"「靈山作法」,『五種梵音集』(앞의 책, 2권, p.182).

26 법주사와 금산사는 신라 이래 미륵신앙이 강했던 법상종의 주요 사찰로 각각 대웅대 적광전과 대적광전이라는 주 전각이 있음에도 영산작법을 미륵전에서 진행했다. 금 산사는 대적광전이 단층인 것에 비해 높이 11.82m에 달하는 미륵삼존상이 봉안된 미륵전은 3층의 전각이다.『金山寺誌』,『금산사실측조사보고서』, p.170. 법주사 역시 중심축은 중정에서 대적광전으로 연결되나, 입구에서 가까운 측에 복층·35칸의 용 화전[龍華殿, 사지(寺誌)에는 삼층 장육전(丈六殿)으로 기록]을 마련했다. 김봉렬, 앞 의 논문(1989), pp.69-70.

27 "大靈山會幀盡像則 新畫成某佛菩薩請後 一心奉請新畫成 上方大梵天王帝釋 四王護法善神 等 惟願慈悲降臨道場 ○導呼五眼時 南無新畫成 靈山敎主諸佛諸大菩薩 五眼十眼無盡眼云

次南無新畫成 上方大梵天王帝釋天王 … ”「大靈山會幀」,『靈山大會作法節次』(『韓國佛教儀禮資料叢書』2권, p.148).

28 1574년에 간행된 『권공제반문(勸供諸般文)』에는 시왕상, 범천, 제석, 사천왕상, 나한상 등을 조성했을 때의 점안문이 포함되어 있다. 16세기 말부터 명부전과 명부전 봉안 상들이 전국적으로 조성되는 한편 응진전, 나한전, 영산전이 마련되어 석가삼존과 16나한 등이 하나의 조합으로 봉안되었다. 수요가 높았던 조상(造像)의 점안법이 수록된 것이다. 16세기 응진전, 나한전, 영산전의 건립과 조상에 관해서는 송은석, 앞의 논문(2007. 2), pp.27-30; 정은우, 「남양주 흥국사의 조선 전기 목조 16나한상」, 『동악미술사학』 10(2009) p.139; 어준일, 「16세기 조선시대의 불교조각 연구」(홍익대학교 미술사학과 석사학위논문, 2011), pp.56-57.

7장 의식의 실세, 중단탱

1 홍윤식, 「조선시대 진언집의 간행과 의식의 밀교화」, 『한국 불교의 연구』(교문사, 1988), pp.288-289. 홍윤식 교수는 조선 초기 중단권공의 대상은 승려였으나 중기 이후에는 천부중(天部衆) 등의 호법(護法) 신중단이 중단이 되었으며, 중단에 대한 구분 자체가 중국 수륙재에는 보이지 않는다고 보았다. 이 견해는 여러 연구자들에 의해 계승되었다. 이러한 해석은 상단에는 불(佛), 중단에는 승(僧), 하단에는 왕후를 공양한다는 조선왕조실록 등의 수륙재 기록에 의거한 것이다. “水陸之說 自祖宗祖有之 **其制則 設上中下壇 上供佛 中供僧 下壇供王**后其慢莫甚”『朝鮮王朝實錄』(「燕山君日記」正月 丙申條). 수륙재에서 역대 조사(祖師), 승려, 왕실 인물을 별도로 봉청하던 방식은 조선 후기에 가면 제산단(諸山壇), 종실단(宗室壇)이라는 독립된 단이 되어 고유한 의례로 행해졌다. 한편, 중단에 대한 다른 해석에서는 중단의식을 지장보살 및 명부시왕에 대한 권공의식으로 봤으며 중단 권공에 앞서 의식을 주관하는 지계승(持戒僧)에 의해 공승(供僧)이 행해졌다고 하였다. 김희준, 앞의 논문(2001), pp.42-43.

2 삼단을 위계에 따라 분류한 견해는 세 단을 불단-보살단-신중단으로 보았고, 의식의 분단법을 적용한 입장에서는 불단-신중단-영혼단으로 보았다. 두 입장 모두 신중도를 삼단에 포함시켰다. 이러한 견해는 『석문의범』(1935)에 기반한 해석으로, 삼단에 대한 정의가 시기에 따라 변했다는 점은 고찰되지 않았다. 조선 전기 『진언권공』에서 중단은 삼계사부로 통칭되는데 신중도 그 한 구성을 이루지만 비단 신중에만 한정하지는 않는다. 신중단이 중단이 된 것은 19세기 이후의 현상이다.

3 “嘉靖壬戌六月日 豊山正李氏謹竭哀悼伏爲 先考同知權贊靈駕淑媛李氏靈駕 女億春靈駕 南李氏靈駕共脫生前積象憊之因同證死後修九品之果現存祖母貞敬夫人尹氏保體 … **以眞黃金**

新畫成 西方阿彌陀佛一幀, 彩畫四會幀一面, 彩畫中壇幀一面 送安咸昌地上院寺以奉香火云
爾 願以此功德普及於一切我等與衆生皆共成佛道"『영혼의 여정: 조선시대 불교회화와의
만남』(국립중앙박물관, 2003), p.186.

4 "乾隆二十七年壬午五月日甘露山冥府殿上壇幀敬成本寺西庵奉安" 김정희, 『조선시대 지
 장시왕도 연구』(일지사, 1996). 천은사 명부전 지장도는 상단탱으로, 1753년 반야사
 지장도는 중단탱으로 기록되어 있다. 같은 주제라도 봉안처에 따라 주불전의 중단탱
 으로, 혹은 명부전의 상단탱으로 명명되었으며, 대웅전 이외의 극락전이나 암자의 주
 불전에 걸리는 지장보살도도 중단 불화로 인식되었다.

5 불화의 화기를 근거로 중단(中壇)의 대상이 변한다는 점을 밝힌 연구로는 이용윤, 앞
 의 논문(2005), pp.106-108.

6 "越戌申春三月 寮之西 特起極樂殿三四閒 鑄金像七並安于殿中 殿之壁掛純金彌陀會一幀 西
 方九品會一幀 紅線莊嚴 光彩動人 壁之西 持地天藏地藏三菩薩眞 與天仙神部二十四衆並畫
 一幀 又魚藍菩薩水墨眞一幀 … 佛之前案 立三足銅鑪一座 香雲郁郁 又鑪之傍 有古銅瓶一
 口 挿碧柳枝一枝"「金剛山兜率庵記」,『淸虛集』卷三 記11편(『韓國佛敎全書』제7책, 동국
 대학교출판부, 1979, p. 707).

7 문명대, 앞의 책(1977), pp.92-95. 삼계우주관(三界宇宙觀)인 삼재신앙[천지인(天
 地人)]과 토속신앙인 숭천신앙(崇天信仰), 지지신앙(地祗信仰), 망인천도신앙(亡人
 薦度信仰) 등에 의거한 도상으로 본 견해는 홍윤식, 앞의 논문(1977); 同著, 앞의 책
 (1980), pp.121-141. 삼장보살도의 독자적인 측면에 주목한 논고로는 김정희, 「조선
 전기 불화의 전통성과 자생성」,『한국 미술의 자생성』(한길아트, 1999), pp.173-209.

8 박은경, 「일본소재 조선불화 유례: 안코쿠(安國寺) 장(藏) 천장보살도」,『고고역사학
 지-단설 이난영박사 정년기념논총』16집(동아대학교박물관, 2000) p.581. 삼장보
 살도의 조성에 영향을 미친 여러 계통의 수륙재 의식집과 삼장보살도의 도상 변화를
 고찰한 논문은 이용윤, 앞의 논문(2005), pp.91-122; 탁현규, 앞의 논문(2009).

9 박은경, 앞의 책(2008), pp.292-294.『韓國佛敎儀禮資料叢書』1집, pp.575-620, 643-
 649. 수설수륙대회소(修設水陸大會所) 중위소(中位疏)에는 천장보살, 지지보살, 지장
 보살은 봉청되지 않으며 '사공천중(四空天衆), 십팔천중(十八天衆), 육욕천중(六欲天
 衆), 일월천중(日月天衆), 제성군중(諸星君衆), 오통선중(五通仙衆), 제금강중(諸金剛
 衆), 팔부신중(八部神衆), 제룡왕중(諸龍王衆), 아수라중(阿修羅衆), 대야차중(大藥叉
 衆), 구반나중(矩畔拏衆), 나찰파중(羅刹婆衆), 귀자모중(鬼子母衆), 대하왕중(大何王
 衆), 대산왕중(大山王衆), 유현신중(幽顯神衆), 제명왕중(諸冥王衆), 태산부군(泰山府
 君), 제옥왕중(諸獄王衆), 제판관중(諸判官衆), 제귀왕중(諸鬼王衆), 제장군중(諸將軍
 衆), 제졸리중(諸卒吏衆)'이 청해진다. 곤고지 삼장보살도에 도해된 도명존자 역시 수
 설수륙대회소(修設水陸大會所)에는 수록되지 않았다.

10 후속 논문들에서도 삼장보살의 도상 연원은『수륙무차평등재의촬요(水陸無遮平等齋儀撮要)』에 근거한다고 보았다. 탁현규, 앞의 논문(2009); 유경희, 앞의 논문(2009).

11 중단에 삼계제천(三界諸天), 오통선인(五通仙人), 대력선신(大力善神)으로 청하거나, 일체 천주(天主), 천후(天后), 천룡신(天龍神), 팔부(八部) 사바내외주(娑婆內外主), 천관(天官), 성군(星君), 천선신선(天仙神仙), 바라문선(婆羅門仙), 지부(地府), 수부(水府), 일체관조(一切官曹) 제귀신중(諸鬼神衆) 등으로도 봉청된다. '천선지기명부관료등중(天仙地祇冥府官僚等衆)'은 사공천중에서 시작되는 천부중, 제금강중으로부터 시작되는 신부중, 유현신중, 제명왕중 등 명도의 신지(神祇)일 뿐이다.「회향소(迴向疏)」, pp.647-648에서도 상행(上行)에는 시방법계 삼보성현(三寶聖賢)을, 중행(中行)에는 천선지기명부관료(天仙地祇冥府官僚)를 하행(下行)에는 사생칠취명도유정(四生七趣明道有情)을 소청한다.「행첩(行牒)」, p.648에는 오통신선(五通神仙), 호법천룡(護法天龍), 삼계사부(三界四府), 백억만령(百億萬靈), 십방진재(十方眞宰), 명부시왕(冥府十王), 제사관전(諸司官典), 성황사령(城隍社令), 유현신기(幽顯神祇), 기교대사(起敎大士) 면연귀왕(面然鬼王), 하리제모(訶利帝母), 바라문선(婆羅門仙) 등이 소청되었다.『水陸無遮平等齋儀撮要』(박세민,『韓國佛敎儀禮資料叢書』1집, pp.628-630, pp.647-648 참조).

12 화기를 재판독하여 보스턴미술관 소장〈삼장보살도〉를 가정사십년(嘉靖四十年)에 해당하는 1561년 작으로 추정한 견해는 정우택,「미국소재 한국불화 조사 연구」,『동악미술사학』13(2012), pp.33-63.

13 『수륙무차평등재의촬요』에서 삼장보살의 권속은 천선신중(天仙神衆)으로,『지반문』으로 불렸던『법계성범수륙승회수재의궤』에서는 천도중(天道衆), 신도중(神道衆), 명도중(冥道衆)으로 보았다. 이에 대해 1652년의『오종범음집』에 오면 천장보살의 좌우 보처로는 천중(天衆)을, 지지보살의 좌우 보처로는 공중(空衆)을, 지장보살의 좌우 보처는 도명존자, 무독귀왕으로 보았다.

14 천은사〈삼장보살도〉의 방제(旁題)와 수륙의식집의 중단에 봉청되는 존상의 변화를 비교하여 화면 구성이『천지명양수륙재의범음산보집』에 근거함을 밝힌 연구는 이용윤, 앞의 논문(2005), pp.91-122.

15 '萬曆十四年九月初爲始十一月十六日開眼初點眼丁亥四月初八日預修志磐水陸回向也' 박은경, 앞의 책(2008), p.532 참조. 이 책에서는 화기의 밑줄 부분을 '예수지궁수륙회향야(預修志躬水陸回向也)'로 보았으나, 수륙의식의 일종인 '지반(志磐)'으로 판독되며, 문맥상으로도 9월 초 불사를 시작하여 11월 16일에 점안을 마친 후, 다음 해인 정해년 사월초팔일 예수(재)와 지반(문)을 베풀어 수륙재에 회향했다고 보는 것이 타당하다.

16 기암법견(奇巖法堅)의 문집에 수록된 불교 행사와 의식에 관해서는 남희숙, 앞의 논

문(2004), pp.127-129.

17 "且備香花 就金剛最勝之場 集雲衲久雜之老 始以預修之會 繼以水陸之齋 頌禱冥司 冀前途之平坦 修設勝采 普饒益於寃親"「楡岾寺天王點眼落成疏二」,『기암집』(이상현 역, 동국대학교출판부, 2010, pp.187-191). 관련 내용은 이대형,「기암집해제」,『한글본 한국불교전서』(동국대학교출판부, 2010), pp.7-18; 이지관,「고성 유점사 기암당 법견대사비문: 교감역주(校勘譯註)」,『가산학보』11(2003. 12), pp.385-397 참조.

18 1728년 동화사에서는 운암당 옥준(玉峻)의 시주로 법당의 삼존불상을 갖추고, 대선덕(大禪德) 의균(義均)을 화주(化主)로 쾌민(快敏), 체환(體還) 등이 주도한 불사가있었다. 당시 동화사뿐 아니라 경주 거동사 내원암 삼단탱(三壇幀), 신녕 수도사 감로왕탱, 운문사 청련암 명부회탱, 창녕 용흥사 미타회탱, 영지사 향로전 관음탱과 원불(願佛) 삼축(三軸), 본사 향로전 미타회탱을 조성했다. 동화사 불사의 사례로 후원자로서의 화승의 역할에 주목한 글로는 정명희, 앞의 논문(2007), pp.132-135.

19 「事蹟跋」,『팔공산 동화사』(국립대구박물관, 2008), pp. 284-285; 김미경,「팔공산 동화사 목조삼세불좌상의 검시」『불교미술사학』3(2005), pp. 265-291; 장희정,「18세기 팔공산지역 불화의 화파와 특징」,『미술사학연구』250·251(2006), pp. 287-314; 정명희,「17세기 후반 동화사 불화승 의균 연구」,『미술사학지』제4집(2007), pp. 118-151; 김승희,「동화사의 불교회화-대웅전과 극락전을 중심으로」,『팔공산 동화사』(국립대구박물관, 2008), pp. 242-258.

20 광해군비 유씨 역시 금강산에서 예수재와 수륙재를 설행했다. "嘗畵眞儀 現衣冠之濟濟 又安寶閣 列昭穆之巍巍 經營雖是 十二時因循 已過七八祀 謹命淸淨僧侶 敬詣金剛道場 代致處誠 自出金帛 先當修設預修勝會 次當建置水陸大齋 將此深心 想他明鑑"「生前預修疏」,『기암집』(앞의 책, pp.198-199).

21 『한국의 사찰문화재』(문화재청·대한불교조계종 문화유산발굴조사단, 2002-2012)에 수록된 명부전 봉안 상의 발원문과 다음의 논문을 참조해 작성했다. 조태건,「17세기 후반 명부전의 지장보살상과 시왕상 연구: 승호(勝浩), 색난(色難), 단응(端應)의 작품을 중심으로」(명지대학교 미술사학과 석사학위논문, 2011); 이희정,「조선 후기 경상도지역 조각승과 불상」(동아대학교 미술사학과 박사학위논문, 2011).

22 김정희,『조선시대 지장시왕도 연구』(일지사, 1996), pp.116-129. 지장보살과 결합된시왕신앙은 중국에서도 당 말에서 오대에 확산되어 경전이 번역되고 시왕전, 명부전등의 전각이 세워지며 상이 만들어졌다. 고려시대 기록에서도 낭(廊)에 지장보살상과 시왕상을 갖춰놓거나 시왕전을 짓고 내부를 지옥 장면으로 장엄한 사례가 있다.

23 『한국의 사찰문화재』전라남도(2006), 자료집 편 p.151.

24 왕공의례(王供儀禮)는 그 자체로 독립적인 의례였으나 여러 의식을 함께 개최하는경우에 망자를 위한 절차의 하나로 설행되었다. 지반문을 개최할 때 첫날의 의례를

보면 대령(對靈)이나 분수작법(焚修作法)을 행한 후 재후작법(齋後作法)으로 망령을 위해 왕공(王供)을 진행하고자 하면 그날 밤에 시왕청(十王請)으로 권공하고 시식한 후 영혼을 봉송했다. "初日齋前作法 … 齋後作法 則對靈及焚修如常 若齋者 爲亡靈 先欲王供 則其日夜 十王請座勸供及祝願施食 而勿爲送魂是謂一晝夜之禮也"「志磐三晝夜作法節次」,『天地冥陽水陸齋儀梵音刪補集』(『韓國佛教儀禮資料叢書』3권, p.38).

25 「點筆法」,『諸般文』(1719년 간행,『韓國佛教儀禮資料叢書』2권, p.663). 점안문은 주사(朱砂)를 사용하여 범자(梵字)로 정상(頂上), 구중(口中), 흉중(胸中), 안하(眼下), 안청(眼睛), 안상(眼上), 미상(眉上), 미간(眉間) 백호상(白豪上)에 8자(字)를 적고 양족(兩足), 양액(兩腋) 등에 준제구자(准提九字)를 기입한다.

26 김정희, 「조선시대의 명부신앙과 명부전 도상 연구」,『미술사학보』4(1991), pp.33-74. 김정희, 앞의 책(1996), pp.160-167. 명부전의 위치는 주로 주불전과 동일선상이나 혹은 한 단 아래에 위치하는데 대웅전 옆에 건립된 경우가 37개소, 극락전 옆인 경우가 3개소, 보광전 옆이 4개소, 대적광전 옆이 3개소, 미륵전 옆에 세워진 예가 1개소로 조사되었다. 김봉렬(1989), 김정희, 앞의 논문(1991), p.169에서 재인용; 정성언·박언곤, 「한국 사찰건축에 나타난 명부전 배치 특성에 관한 연구」,『대한건축학회학술발표대회 논문집』23권 1호(2003), pp.381-384. 경남지역의 사찰을 대상으로 주불전과 명부전의 배치 방향, 내부의 구성 등을 분석한 연구로는 정일현, 「조선 후기 경남지방 사찰 주불전과 명부전 연구」(경상대학교 건축공학과 석사학위논문, 2010).

27 김정희, 앞의 책, p.170.

28 지장삼존과 명부시왕을 하나의 화폭에 도해한 경우에 '도탱(都幀)'이란 용어가 사용되는데 시왕도는 '시왕도탱(十王都幀)', 지장시왕도는 '지장시왕도탱(地藏十王都幀)'으로 명명되었다. 일본 이야다니지(彌谷寺) 소장 1546년 작 〈지장시왕도〉는 '지장시왕도탱'으로, 보우가 발원하여 청평사에 봉안한 1562년 작 일본 코묘지(光明寺) 소장 〈지장시왕도〉는 '채화시왕도탱일면(彩畫十王都幀一面)'을 조성했다고 기록되었다. 이외에도 1564년 (구)이시테지(石手寺) 소장 〈지장시왕도〉는 '왕도탱(王都幀)', 1568년 선도사 〈지장시왕도〉는 '지장시왕도탱', 1589년 선광사 〈지장시왕도〉는 '지장도탱'이다. 대체로 16세기 들어 본격적으로 조성되는 지장보살과 시왕이 결합된 도상은 지장시왕탱이나 시왕도탱으로 기록되었다. 지장시왕도가 중단이 된 후 엔묘지 〈삼장보살도〉는 '중단도탱(中壇都幀)'으로 기입되었다.

29 "一心乞請 南方教化 接引衆生 地藏菩薩 地藏大聖誓願力 恒沙衆生出苦海 十殿照律地獄空 業盡衆生放人間鳴鈸 祝願 仰告幽冥教主 地藏菩薩 左右補處 冥府十王 案列從官 諸靈宰等 不捨慈悲 哀憫攝受"「中位勸供」,『作法龜鑑』(『韓國佛教儀禮資料叢書』3권, p.441).

30 김정희, 앞의 책(1996), pp.259-264.

31 육광보살과 시왕이 결합된 지장시왕도의 예로는 일본 시치지(七寺) 소장 〈지장시왕

도〉(1558), 이시데지(石手寺) 소장 〈지장시왕도〉(1564), 젠도지(善導寺) 소장 〈지장시왕도〉(1568), 지후쿠지(持福寺) 〈지장시왕도〉(1587), 젠코지(善光寺) 〈지장시왕도〉(1589) 등이 대표적이다. 지장시왕도의 새로운 형식에 관해서는 박은경, 「조선 전기 불화의 소재와 화법」, 『조선 전기 불화 연구』(시공사, 2008), pp.152-159.

32　풍도대제는 예수재 설단법에서 중위의 중앙에 봉청되는 주요 존상이지만, 조선 불화에서는 조성 기록이 명확하게 전하지 않아 본격적으로 연구된 적은 없다. 중국의 경우 면류관을 쓴 제왕형으로 짙은 수염에 홀을 든 모습으로 그려진다. 중국의 풍도대제와 유사한 인물의 표현은 16세기의 〈삼장보살도〉나 주불전의 〈지장시왕도〉에서도 확인되기에 후속 연구가 필요하다.

33　예수재의 연원은 『지장보살본원경』 및 『불설예수시왕생칠경』, 『불설염마왕수기사중역수생칠왕생정토경(佛說閻摩王授記四衆逆修生七往生淨土經)』 내지 『불설수생경(佛說壽生經)』, 『불설관정수원왕생시방정토경(佛說灌頂隨願往生十方淨土經)』에서 그 유래를 찾아볼 수 있다. 정각, 『한국의 불교의례』(운주사, 2004); 노명열, 「현행 생전예수재와 조선시대 생전예수재 비교 고찰: 의식 절차와 음악을 중심으로」(중앙대학교 한국음악학과 박사학위논문, 2010).

34　정각, 앞 논문(2010), pp.278-279.

35　『불설수생경』은 『수생경』이라고도 하는데 1469년 간경도감에서 간행된 『불설예수시왕생칠경』에도 합본되어 있다. 서문에는 부처가 『수생경』을 설한 이유가 수록되어 있다. 중생들은 자기가 지은 죄업으로 인하여 죽은 후 다음 생(生)에서는 사람으로 태어나지 못할 상태에 놓이게 되는데, 명부에서 빌고 또 빌어 십이상(十二相)에 소속되어 사람의 몸을 받아 태어나게 된다. 이때 명부에서 사람으로서의 삶을 부여받는 댓가로 수생전(受生錢)을 빌리게 된다고 한다. 만약 현생에서 수생전을 다 갚으면 반드시 이후 삼세에도 사람의 몸으로 태어날 수 있다는 것, 죽은 뒤에는 칠칠일(七七日) 이전에 『수생경』을 불살라 바치면 삼세부모(三世父母)와 칠대조상(七代祖上)과 구족(九族)의 원혼(寃魂)들을 구제하여 모두 천상에 태어날 수 있다. 이 경전은 중국에서 당(唐) 현장(玄裝) 이후 찬술된 것으로 알려졌고, 위경(僞經)으로 평가되어 대장경에는 편입되지 못하다가 20세기에 와서 일본의 『만속장경(卍續藏經)』에 수록되었다. 남희숙, 『규장각해제』 참조.

36　"上壇大三身佛 **中壇地藏爲首 六光菩薩 六天曹** 法堂外東邊 酆王壇帝釋壇 西邊四天王壇 酆都大帝連 次十王壇 次下五寸 判官鬼王位 亦次下五寸 將軍童子使者不知名位 西邊低行從官位排置"「預修作法壇排節次規式」, 『預修十王生七齋儀纂要』, 1632년 용복사 간행(『韓國佛敎儀禮資料叢書』 2권, p.94).

37　"上位三壇則 法堂內設壇 中位三壇則 法堂外邊設之"「預修齋二晝夜十壇排設之圖」, 『天地冥陽水陸齋儀梵音刪補集』(『韓國佛敎儀禮資料叢書』 3권, p.102).

424

38 "上壇迎請之 儀沐浴所則別作五區 <u>而位牌則三身牌六光牌天曹牌道明無毒牌釋梵天王牌</u> … 中壇迎請之 儀浴所則別作六區 <u>而位牌則豊都牌十王牌判官將軍牌鬼王牌童子使者牌不知名位牌等矣</u> 轉鐘及鳴鈸後擧佛云"「上壇迎請之儀」,『天地冥陽水陸齋儀梵音刪補集』(『韓國佛教儀禮資料叢書』3권, p.149.)

39 "馬厩壇勸供 解脫門內設壇 畫馬十匹 掛之壇上 進熟太豆粥各器 排置然後 變食呪二七遍云 次運心偈云云"「大禮王供儀文」,『天地冥陽水陸齋儀梵音刪補集』(앞의 책, 3권, p.152).

40 "酆都大帝畫像 十王畫像 判官鬼王畫像 將軍童子使者靈祇此則或畫之或位目書之 … 上皆屬預修壇也",『仔夔文節次條例』.

41 김정희,「조선시대 신중탱화의 연구Ⅱ」,『한국의 불화』5-해인사본말사편下(1997), pp.231-241; 이승희,「조선 후기 신중탱화 도상 연구」(홍익대학교 미술사학과 석사학위논문, 1998), pp.31-34.

42 김보형,「조선 후기 104위 신중도 고찰」,『동악미술사학』7(2006), pp.353-376.

43 탁현규, 앞의 박사학위논문(2009).

44 신중도가 중단탱으로 인식되는 데 있어『천지명양수륙잡문』의 영향에 대한 검토가 필요하다. 수륙재 의식집도 계통에 따라 중단에 청해지는 대상이 달라지는데,『결수문』이나『지반문』계통의 수륙의식집과 달리『천지명양수륙잡문』의「수륙연기서」에는 중단의 대상으로 범왕, 제석 등 일체존신(一切尊神)을 가장 먼저 언급하였다. "대저 水陸會라고 하는 것은 上인 즉 法界諸佛, 諸位菩薩, 緣覺, 聲問, 明王八部, 婆羅門仙을 공양하고 그 다음으로 梵王, 帝釋, 二十八天, 盡空宿耀 등 一切尊神을 공양하며 下인 즉 五嶽, 河海, 大地, 神龍, 往古人倫, 阿修羅衆, 冥官眷屬, 地獄衆生, 幽魂, 滯魂, 無主無依諸鬼神衆, 法界傍生六道, 四聖六凡을 공양한다."「水陸緣起序」,『天地冥陽水陸雜文』(박세민,『韓國佛教儀禮資料叢書』1권, pp.505-506).

45 『승가일용시식묵언작법(僧家日用施食黙言作法)』과『작법귀감』을 들어 신중도가 중단이 되는 과정을 논증한 논문은 이용윤, 앞의 논문(2005), p.101.

46 「神衆大禮」,『作法龜鑑』(『韓國佛教儀禮資料叢書』3권, pp.393-396).「神衆位目」,『作法龜鑑』(앞의 책, pp.397-398).

47 홍국사〈신중위목병풍〉화기의 '마포(麻布) 50척(尺)', '협지(夾紙) 5속(束)'의 용어에서 사용한 재료를 알 수 있다. '불위도감(佛位都監)'이라는 용례에서 보듯이 신중위목병풍은 불전패와 위패 조성 불사의 일환으로 이루어졌다. "順天興國寺大神衆位目屏風 道光貳拾貳年壬寅造成 咸豊拾壹年辛酉重修 化主應月經瑀 佛位都監尙珣 有司萬郁 堂司權俊 持殿蓮波品安 維那國性 麻布伍拾尺 夾紙伍束","順天興國寺大神衆位目屏風 道光二十二年壬寅造成 咸豊十一年辛酉重修 化主應月經瑀 佛位都監尙珣 有司萬郁 堂司權俊 持殿蓮波品安 維那國性 麻布伍拾尺 夾紙五束許"〈順天興國寺大神衆位目屏〉(명문은『한국의 사찰문화재-전남』, 문화재청, 불교문화재연구소, 2006, 도 263).

48 오방오제(五方五帝), 신지(神祇), 사직사자는 그 고유한 역할을 지녔지만 『작법귀
감』의 「백사위신중대례문(百四位神衆大禮文)」이나 「약례신중위목(略禮神衆位目)」
에는 신중단의 일부로 봉청된다. 원래 각 존상이 가졌던 역할이 약화되고 방위나 더
위와 추위를 주관하는 등 별개의 기능을 지닌 것으로 인식되고 있는 점이 주목된다.
즉 "널리 세간의 업을 살펴보아 미혹함을 영원히 끊어주시는 방위를 주관하는 오방
신", "사주(四洲)를 운행하며 춥고 더움을 펼치는 연직(年直) 방위신", "어둠을 깨뜨
려서 물생(物生)에 이익을 주기 위하여 차갑게도 할 수 있고 덥게도 할 수 있는 일직
(日直), 월직(月直), 시직(時直)의 신"으로 청해졌다. (『韓國佛教儀禮資料叢書』 3권,
p.398).

49 자기문을 개최할 때는 야외에 여러 단이 가설되었는데, 『자기문절차조열(仔夒文節次
條例)』은 수륙재를 행할 때 만드는 35단(壇)과 각 단의 권공(勸供)을 설명했다. 불교
와 직접 관계되는 삼보단(三寶壇), 비로단(毘盧壇)뿐만 아니라, 풍백우사단(風伯雨
師壇), 용왕단(龍王壇), 제천단(諸天壇), 제신단(諸神壇), 종실단(宗室壇), 가친단(家
親壇), 지옥단(地獄壇), 아귀단(餓鬼壇), 축생단(蓄生壇) 등도 포함되어 있다. 각 단의
권공은 향례(香禮), 거불(擧佛), 진령게(振鈴偈), 보소청진언(普召請眞言), 안위공양
(安位供養) 등의 순서로 진행된다.

50 "排備始初日 觀音請坐 進供 勸供 祝願 施食 如儀文 衆會日 風伯雨師壇 伽藍壇 請坐 進供
祝願 如文 至對靈所 迎魂作法 如儀文 齋後 穢跡壇 明王壇 四王壇 山王壇 龍王壇 風伯雨師
壇 帝釋壇 梵王壇 國師壇 城隍壇 土地壇 伽藍壇 天王壇 此十三壇 請坐 進供 勸供 祝願 如儀
文" 「十卷仔夒文三晝夜作法規」, 『天地冥陽水陸齋儀梵音刪補集』(1721년 삼각산 중흥사
본, 『韓國佛教儀禮資料叢書』 3권, p.94).

51 「신중대례」에서 '여래가 화현하여 원만신통하신 대예적금강 성자와 그에 따른 권속
들이시어, 원컨대 서언을 어기지 마시고 도량에 강림하시어 이 결계를 지켜주소서'
라고 청한다. "一心奉請 如來化現 圓滿神通 大穢跡金剛聖者 幷諸眷屬 惟願不違願言 臨降
道場 護持結界" 「神衆大禮」, 『作法龜鑑』(앞의 책, 3권, p.393); "一心奉請 大梵梵輔梵衆之
天 色界初禪三天 幷從眷屬 惟願不違本誓 臨降道場 護持結界" 「梵王壇作法」, 『天地冥陽水
陸齋儀梵音刪補集』(앞의 책, 3권, p.167); "一心奉請 他化化樂 兜率焰摩 帝釋忉利 六欲界
諸天 幷從眷屬" 「帝釋壇作法」, 『天地冥陽水陸齋儀梵音刪補集』(앞의 책, 3권, p.167).

8장 영혼을 위한 불화, 하단탱

1 홍윤식, 「한국 불교의식의 삼단분단법」, 『문화재』 9(1975), pp.1-13. 하단은 영단(靈
壇)이라고도 하며 주로 영가의 위패를 봉안하고 그 중앙에 지장보살을 모신다고 보

았다. 상중단에서는 조석예불 시 상용의식으로 행하는 데 반해, 하단은 특정한 날이 아니면 일용의식은 행하지 않는 것을 특징으로 보았다. 홍윤식, 「하단탱화(영단탱화)」,『문화재』11(1977), pp.143-152. 하단은 영가의 극락천도를 위한 단으로 대웅전의 감로도를 하단탱으로 보았다.

2 불갑사 사천왕사 복장물 중에도 1695년 해인사 간행 「대찰사명일영혼시식의문(大刹四明日靈魂施食儀文)」, 16세기 간행 「증수선교시식의문(增修禪敎施食儀文)」, 1652년에 간행된『청문(請文)』,『몽산화상시식의문(蒙山和尙施食儀文)』이 포함되어 있다. 정각, 앞 논문(2010), pp.253-282. 특히 중국의 대장경 중에 시식의문의 원형은 전하지 않으나 조선시대 시식의문이 원대 승려인 몽산 덕이의 구본(舊本)을 참조했다는 전통성은 매우 강하게 지속되었다.

3 감로도의 상단에 나타나는 불보살의 조합과『증수선교시식의문』의 「시식단배치규식(施食壇排置規式)」의 절차를 비교해 그 관련성을 논한 글로는 정명희, 「운흥사 감로탱」,『감로』, 통도사성보박물관(2005), pp.110-121. 종실청(宗室請)에서는 선망황제, 뛰어난 군신, 후비와 천속, 전륜왕과 오제, 삼왕 등을 청하고 승혼청(僧魂請)에서는 선망부모, 스승, 제자, 삼대가친(三代家親), 구족망령(九族亡靈)과 시방법계의 고혼을 청한다. 그리고 공양 음식을 감로로 변화시키는 변식(變食)에 칠여래가 등장한다.

4 김희준, 앞의 논문(2001) pp.27-75. 왕실에서 선왕과 선후의 기일(忌日)에 불교식의 기제사(忌祭祀)를 지내던 기신재(忌晨齋)가 중종 대에 혁파된 후 유교식 기신제(忌辰祭)로 왕릉에서 거행하는 방식으로 바뀌었다. 국행수륙재가 폐지된 시점과 기신재와의 관련성 등에 대해서는 이견이 있다. 김희준의 논문에는 두 가지를 동일한 것으로 보았으나(김희준, 앞의 논문, p.63, pp.69-70), 다음의 논문에서는 기신재와 수륙재를 다른 형태의 의식으로 보았다. 심효섭, 「조선 전기 기신재의 설행과 의례」,『불교학보』40(2003), pp.365-383; 同著, 「조선 전기 수륙재의 설행과 의례」,『동국사학: 사헌 이영정 교수 정년 기념논총』40(2004), pp.219-247, pp.233-234; 정재훈, 「조선 후기 왕실 기신제의 설행과 운영」,『규장각』31(2007), pp.201-214; 이현진, 「조선 왕실의 기신제 설행과 변천」,『조선시대사학보』46(2008), p.1-23.

5 아라키 겐고(심경호 역),『불교와 유교: 성리학, 유교의 옷을 입은 불교』(예문동양사상연구원, 2000); 고영진,『조선 중기 예학사상사: 예의 시행, 예설의 변화, 예학의 성립』(한길사, 1995); 유호선, 「조선 후기 유학자들의 불교관」,『불교평론』18(2004) pp.179-196; 김용태, 「조선시대 불교의 유불공존 모색과 시대성의 추구」,『조선시대사학보』49(2009) pp.5-34; 同著,『조선 후기 대둔사의 표충사(表忠祠) 건립과 '종원(宗院)' 표명』,『보조사상』27(2007), pp.273-316; 도민재, 「조선초기 유교 의례와 예속(禮俗)의 보급」,『동양철학』15(2001), pp.119-147.

6 김경숙, 「16세기 사대부 집안의 제사 설행과 그 성격-이문건(李文楗)의『묵재일기

(默齋日記)』를 중심으로」, 『『한국학보』 26(2000), pp.34-35. 이문건(1494~1567)의 『묵재일기』에서 동지나 단오와 같은 절기나, 집안에 전염병이 돌거나 상(喪)을 당하는 우환의 경우나 혹은 기제(忌祭), 생휘일제(生諱日祭), 시제(時祭)처럼 각 가정에서 지내던 제사도 제물(祭物)이나 지방(紙榜), 제문(祭文)을 사찰에 보내 제사를 올리고 시식(施食)한 기록을 확인할 수 있다.

7 김시덕, 「유교식 제사 실천을 위한 감모여재도」, 『종교와 그림』(민속원, 2008); 정현, 「민화 감모여재도의 불교적 성격」, 『한국민화학회』 6(2015), pp.122-145.

8 " … 己巳春玹與瑀昌動舜賓哲命喜生景福應亮等 募工作役凡影子之缺污者改繪室宇之傾圮者繕治又作一大藏藏 置六隔層 函乃以絹袱裏貞肅以下影子安于函中奉安于堂東溫室 有事則奉出掛于堂中而行禮禮畢還安函中藏有鎖鑰使不得私自開閉 … "「淸溪寺事蹟記碑」, 『경기금석대관』 5(경기도, 1992); 윤기엽, 「고려후기 사원의 실상과 동향에 관한 연구」(연세대학교 사학과 박사학위논문, 2004).

9 18세기 간행된 『아미타경언해(阿彌陀經諺解)』에 합본되어 나오는 「부모효양문(父母孝養文)」에서도 불교의 교리와 효(孝)가 결합되는 현상을 확인할 수 있다. 부모의 은혜가 소중함을 말하고, 그 효의 실천적 수행을 신(身)·구(口)·의(意)의 삼업(三業)으로 나누어 몸과 말과 마음으로 한결같이 효도하는 것이 참된 효라는 점, 부모가 죽은 뒤의 명복을 비는 천도(薦度)의 의의가 수록되어 있다. 부모가 수도(修道)하여 정토(淨土)에 나도록 권하라는 출세지효(出世之孝)를 설명한 것으로 1741년 경상도 팔공산 수도사에서 간행한 목판본과 1753년에 개판한 『아미타경언해』, 1704년에 개판한 『아미타참절요(阿彌陀懺節要)』 등에 수록되어 있다. 명나라 승려 주굉(株宏)이 1584년 정토에 왕생한 사람의 이야기를 모아 간행한 『왕생집(往生集)』에서는 불효하는 사람은 종일 염불해도 효험이 없다 하였는데, 효양부모(孝養父母)를 강조하는 신앙 경향은 주불전에 하단이 상설화되고 하단 시식이 성행하게 된 요인이 되었다. "贊日. 觀經敘淨業正因. 以孝養父母為第一. 故知. 不孝之人. 終日念佛. 佛亦不喜. 今遺民少盡孝養. 而復深入三昧. 屢感瑞徵. 其往生品位高可知矣. 在家修淨業者. 此其為萬代師法"

10 문도(門徒)를 결속하고 문파(門派)를 형성하려는 흐름과 진영(眞影)의 활발한 조성이 밀접한 관련성이 있음을 밝힌 연구는 이도영, 「조선 후기 승려 진영 연구」(홍익대학교 미술사학과 석사학위논문, 2012). 조선시대 진영 제작이 갖는 의미에 대해서는 Maya Stiller, "Transferring the Dharma Message of the Master-Inscriptions on Korea Monk Portraits from the Choson Period," *Seoul Journal of Korean Studies*, 21(2008), pp.251-294; 김용태, 「조선 후기 불교의 임제법통과 교학 전통」(서울대학교 국사학과 박사학위논문, 2008); 김성은, 「조선 후기 선불교 정체성의 형성에 대한 연구: 17세기 고승비문을 중심으로」(서울대학교 종교학과 박사학위논문, 2012). 이 논문들에서는 17세기 불교 교단이 유학자 중심의 사회에서 자신의 정체성을 형성해가는 과정

을 연구했다. 전통 선불교의 전등설에 기반한 것을 불교의 조사(祖師) 전통의 종교적 권위에 의한 것으로 보이게 했으나 실상은 그것이 조선 후기 정치적, 사회적 상황에서 형성된 것이며, 고승 비문이 교단의 정체성을 세우는 데 중요한 역할을 수행했음을 유학자들이 작성한 비문을 통해 규명했다.

11 승려 체운(體云)이 불량답(佛糧畓)을 시주해 망옹사(亡翁師), 망사(亡師)를 위한 기재를 올린 기록 등은 이러한 사례에 해당한다. "虔誠發願 新造成 教主釋迦牟尼佛‧藥師琉璃光佛‧西方阿彌陀佛‧三洲護法童眞菩薩尊像 兼設供養檀越比丘 玉峻 伏爲 亡夫 金貴生 兩主 靈駕 亡祖 金茂陵兩主 靈駕 亡外祖 金玉根兩主 靈駕 亦爲 先亡九玄七祖 多生師長 一切冤魂 俱生淨土"「桐華寺木造釋迦牟尼佛坐像腹藏願文」,『팔공산 동화사』, 국립대구박물관, 2008, pp.262-267 참조. 1727년에 작성된 「동화사목조석가모니불좌상복장원문(桐華寺木造釋迦牟尼佛坐像腹藏願文)」, 「동화사목조아미타불좌상복장원문(桐華寺木造阿彌陀佛坐像腹藏願文)」, 「동화사목조약사불좌상복장원문(桐華寺木造藥師佛坐像腹藏願文)」에는 대공덕주(大功德主)인 비구 옥준(玉俊)의 발원 내용이 수록되어 있다. 승려들에게 있어 속가(俗家)의 가족, 선망(先亡) 부모는 불사 기록에서 뚜렷하게 확인되는데 '돌아가신 아버지 김귀생 내외, 돌아가신 할아버지, 외조부, 구천(九天) 칠대(七代) 조상(祖上), 여러 생(生)의 스승들'의 정토왕생을 비는 문구로 시작된다. 아미타불좌상의 복장원문은 더 자세하여, 돌아가신 스승 원해(圓解), 돌아가신 (속세의) 스승 이천일 내외, 형님, 누이, 조카의 이름을 다 기록하였다. 축원에는 3대 집안 친척 영가들까지 포함되어 있을 정도로 조상 숭배에 대한 인식은 승려들도 동일했다.

12 "遠有科灑掃道場 請邀雲水開建上中下壇 度肅穆班行請迎過未現聖賢 昭回鏡智 七軸蓮經之諷誦 變火宅而作蓮宮 一爐香烟之氤氳 化齎糗以爲香供 一心虔懇 三寶加持 願彼眞靈 使此佛法 大因淸淨乘寶筏於業海中流 勝果成禔導 迷倫於道山彼岸謹疏", "維康熙十八年 歲己未云云伏爲云云亦爲玄曾祖考與十法界 十類三塗滯魄沈魂等 衆脫妄苦 得眞樂仙遊自在之願 於前住衆園 備諸香花之供 珍羞妙味 色色種種奉獻 天仙神三部等衆 動懃焚點祈 妙援者"「涵月堂太軒大祥疏」,『雪巖雜著』3권(『韓國佛敎全書』9책, pp.307-308).

13 「楡岾寺普光殿基陞改築落成水陸勸善文」,『奇巖集』(이상현 역, 동국대학교 역경원, 2010, pp.246-249).

14 하단(下壇) 관욕(灌浴)의 설비는 「관욕당배치제(灌浴堂排置制)」, 「하단관욕당제(下壇灌浴堂制)」라는 항목으로 수록된다. "作室三間 其高 不過二三尺 廣四尺 長則不論尺數 北壁全蔽 中間設二所 一區 天類區 一所 帝王區 東一間 設二所 一所 將相區 一所 男神區 西一間 設二所 一所 后妣區 一所 女神區 合六所三間 門外 各書表名 使貴賤男女之魂 各知其所 若不下貴賤則下賤孤魂 末得參浴 雖得參浴 粧梳未盡 法師 唱普禮云云 則何暇進禮三寶也"「下壇灌浴堂制」,『天地冥陽水陸齋儀梵音刪補集』; 욕실(浴室)에 갖춰야 할 의식구(儀式具)는 「욕구(浴具)」라는 항목으로 『작법절차』,『천지명양수륙재의범음산보집』,

『작법귀감』 등 조선 후기 의식집에 수록되었다. "浴室內 各安一床 床上 各安位牌 牌後 各燃明燭 使牌影倒水器 漱口淨水 六器 楊枝木 各安器邊 又以淨巾 各掛架上 紙衣被封 各書 名目 以盛箱子 各安其床後垂帳 帳外 安爐 記事 奉香敬跪 不昧觀想 加持澡浴云云 沐浴偈呪 時 法衆十分 專心唱和 爲可 引拜數三輩 進壇前 焚香合掌搖身 終而復始 待呪畢 亦可"「浴 具」, 『天地冥陽水陸齋儀梵音刪補集』(『韓國佛敎儀禮資料叢書』 3권, p.37).

15 16세기에서 17세기에 조성된 감로도는 봉안처를 명시한 사례가 드문 것에 비해 18세 기 이후의 지장시왕도는 중단탱으로, 감로도는 하단탱으로 조성한 사례가 나타난다.

16 "卒判府事李和英後妻童氏, 專以夫家田民及夫繼母尹氏田民, 營構大家而居之. 於祠堂基地, **造淨室掛佛象**, 其夫及祖上神主, 置諸卑陋之處, 反令貪居初妻之子李安貞, 造祠堂安神主, 至 使祖上神主, 無所依歸, 不孝莫甚. 且尹氏恩義最重, 而其神主, 至今不祔於廟. 請按律科罪, 破 佛堂造祠堂, 依例奉祀" 從之, 原其罪, 勿破佛堂』『世宗實錄』世宗 65권, 16년(1434년 甲 寅); "今僧徒乃於京外寺社, 稱爲十王圖, 圖畫人形, 至於殊形異狀, 無不畫作, 其殘忍慘酷之 狀, 目不忍見, 眞得其道者, 必不爲此. 後世奸僧欲營生業, 假托佛說, 乃爲此圖, **張掛佛宇**, 恐 嚇愚民, 多聚貲財, 非徒有乖釋氏慈悲之意, 愚民畏慕罪福, 不顧生理, 傾財失業, 未免飢寒, 以 至棄其父母妻子, 逃世剃髮, 敗毁綱常, 生民之害, 實由此圖. 請令京中司憲府 外方各官窮搜 燒毁, 其或敢有藏匿, 或潛隱圖畫者, 許人陳告, 隨卽燒毁, 按律抵罪." 위의 책, 88권, 22년 (1440년 庚申); "聞西郊僧徒, 稱以弘濟橋化主, **設齋館舍, 掛佛像,** 僧尼坌集, 聚衆於王城至 近之地, 供佛於公家廨宇之中. 又聞有佛會之外, 引坐者稱宮人, 奔走者稱宮隷, 捕廳邏卒周圍 呵禁, 無識蚩氓相傳謂宮禁之內, 或有崇奉之事. 若不明覈, 無以解中外之惑. 願命有司, 査出 科罪"『肅宗實錄』肅宗 31권, 23년(1697년 丁丑).

17 김정희, 「조선전기의 지장보살도」, 『강좌미술사』 4(1992), pp.79-118; 정우택, 「조선왕 조시대 전기 궁정화풍 불화의 연구」, 『미술사학』 13(1999), pp.129-166; 백은정, 「지 온인 소장 조선 전기 지장시왕십팔지옥도 연구」, 『미술사학』 27(2013), pp.131-161.

18 "今僧徒乃於京外寺社, 稱爲十王圖, 圖畫人形, 至於殊形異狀, 無不畫作, 其殘忍慘酷之狀, 目 不忍見, 眞得其道者, 必不爲此. 後世奸僧欲營生業, 假托佛說, 乃爲此圖, 張掛佛宇, 恐嚇愚 民, 多聚貲財, 非徒有乖釋氏慈悲之意, 愚民畏慕罪福, 不顧生理, 傾財失業, 未免飢寒, 以至棄 其父母妻子, 逃世剃髮, 敗毁綱常, 生民之害, 實由此圖. 請令京中司憲府, 外方各官窮搜燒毁, 其或敢有藏匿, 或潛隱圖畫者, 許人陳告, 隨卽燒毁, 按律抵罪"『世宗實錄』88권(世宗 22년, 1440년 庚申).

19 " … 中壇則庭中左右排設 天藏天部等衆 虛空雲影寶蓋 一雙 地持仙部等衆 虛空綵華寶蓋 一 座 地藏地部等衆 地聳金蓮寶蓋 一座 天圓地方此則天輪地輪圖 此上皆屬中壇 下壇則排設於 自不二門金剛門天王門 至寺之左右從廣處 可宜 大聖引路王菩薩壇高置 左右分排孤魂可宜 … "桂坡聖能, 『仔夒文節次條列』(『韓國佛敎儀禮資料叢書』 2집, pp.692-693).

20 '당서(唐書)에 이르길 종(宗)을 대신하여 7월 망일(望日) 내도량(內道場)에 우란분

430

(盂蘭盆)을 만들어 금취(金翠)로 꾸미고, 또 고조(高祖) 이하의 7 성신(聖神)의 자리를 설하여 번(幡), 절용(節龍), 산(傘), 의상(依常)의 제도를 갖추고, 존호(尊號)를 번(幡)에 써서 식별할 수 있게 하였다.'『사고전서(四庫全書)』에는 이외에도 당(唐)나라의 시인 양형(楊炯, 650~695)이 지은 「우란분부(盂蘭盆賦)」 등 우란분재에서 의식도량의 장엄과 설행 모습을 추측할 수 있는 기록이 많다.

21 감로도 상단을 구성하는 불보살과 소의 경전은 김승희, 앞의 논문(1999), p.400; 同著, 앞의 논문(2000), p.118; 윤은희, 앞의 논문(2003), pp.69-73; 박은경, 앞의 책, pp.366-369 ; 감로도 상단의 도상 변화에 관해서는 강지연, 「조선시대 감로도의 도상에 보이는 신앙의 변화」(홍익대학교 미술사학과 석사학위논문, 2011).

22 "南無多寶如來 破除慳貪法財具足 南無妙色身如來 離醜陋形相好圓滿 南無廣博身如來 捨六凡身悟虛空身 南無離怖畏如來 離諸怖畏得怛般樂 南無甘露王如來 咽喉皆通獲甘露味" 칠여래에는 보승여래와 아미타여래가 추가된다. "南無寶勝如來 各捨惡道隨意超昇 南無阿彌陀如來 隨念超生極樂世界"

23 『유가집요구아난다라니염구집의경』,『유가집요염구시식의』와 같은 경전이 대표적이다. 김승희, 「감로도의 도상과 신앙 의례」,『감로탱』(예경, 1995), pp.386-388;『望月佛敎大辭典』(東京: 世界聖典刊行協會, 1974, pp.2907-2908).

24 하단의 영혼을 구제할 수 있는 존상으로 오여래를 봉청한 예로는『시제아귀음식급수법(施諸餓鬼飲食及水法)』이 있고, 칠여래를 청한 예로는『유가집요구아난다라니염구집의경』,『유가집요염구시식의』가 대표적이다.

25 『염라왕공행법차제(焰羅王供行法次第)』에는 대나무 잎을 사용하여 쇄수(灑水)하며, 오여래로 보승여래(寶勝如來), 묘색신여래(妙色身如來), 감로왕여래(甘露王如來), 광박신여래(廣博身如來)를 청한다. 무차광대공양을 널리 설하려고 하면 먼저 제 불·보살, 금강천에 이어서 귀신류와 명도(冥道)의 제 아귀(餓鬼)와 비구, 비구니의 영혼(僧尼靈) 등 그 이름을 적(籍)에 기록하고 단 위에 세우고 공양물을 적 앞에 안치한다. 감로왕진언을 송(誦)하고 공물(供物)이 가지(加持)하는 것을 관상한다. "已上香水以竹枝灑之. 若露地修是法. 勿向桃柳之本. '普設無遮廣大供養. 先從諸佛菩薩金剛天等. 乃至鬼類冥道諸餓鬼僧尼靈等. 記其名籍上. 一一立壇上. 以供物置籍前. 當誦甘露王眞言. 加持供物觀想. 右手掌內有字. 是字流出甘露水. 充滿諸供物等"(T21.1290.375c25).

26 정명희, 「봉안 공간과 의례의 관점에서 본 조선 후기 현왕도 연구」,『미술자료』78(2009), p.104. 전통적인 불교식 상례인 칠칠재와 달리 유교 및 속례의 상제(喪祭)가 혼용되어 개최된 방식에서 현왕도의 발생을 다룬 글로는 김윤희, 「조선 후기 명계불화 現王圖 연구」(홍익대학교 미술사학과 석사학위논문, 2007), pp.17-29.

27 삼 일째 지내는 현왕재와 관련해 북송대 간행된『석씨요람(釋氏要覽)』에 주목할 수 있다. "사람이 죽은 지 3일이 지나면 재승(齋僧)을 해야 하며 이를 현왕재(見王齋)라

부른다. … 사람이 죽어 삼 일이 지나면 처자가 재를 설하며, 중승(衆僧)은 범패로서 경을 독송하고 추천함으로서 영가의 고통을 면할 수 있다."『석씨요람』의 「현왕재」에 서 불교식 제례의 시원을 유추한 글로는 정각, 「불교 제례의 의미와 행법」, 『한국불교 학』31(2000), p.317. 사찰의 필수적인 재공 의식을 소개한 『작법귀감』에는 〈성왕청 (聖王請)〉으로 수록되었다.

28 『운수단』에 수록된 「하단배치」는 서체(書體), 판심(版心) 등을 기준으로 볼 때 휴정 이 간행하던 당시의 본이 아니라 17세기에 중간(重刊)하면서 덧붙여진 것으로 보인 다. 남희숙, 박사학위논문(2004). 본문에 하단의례가 있음에도, 부록 편에 다시 하단 의 가설법을 수록했다.

29 "下壇排置 將設此壇之處 以紙天壁衣張之 架板子於馬木爲壇 以草衣覆之掛幀於壁上 壇上正 中加一床 上置神幡之趺 壇上左右花果 … 壇上洒水楊枝亦進"청허 휴정, 「下壇排置」, 『雲 水壇』(1664년 해인사 開刊, 『韓國佛教儀禮資料叢書』 2권, p.61a). 『운수단』과 『작법절 차』의 하단배치법에 주목해 의식집의 하단 규식과의 연관성을 다룬 글은 정명희, 「보 석사 감로탱」, 『감로』(통도사 성보박물관, 2005), pp.15-23.

30 『韓國佛教儀禮資料叢書』 2권, p.570 해제 참조.

31 "미리 단(壇)을 설해 불이문(不二門) 안에 병장(屏帳)을 배치하고 대중은 각 전(錢) 을 잡고 정중(正中)에 증명단(證明壇)을 설하고 인로왕번(引路王幡)을 그 단 좌측에 세운다."『증수선교시식의문(增修禪教施食儀文)』은 선(禪)·교(教) 양가에서 행하던 시식과 육도중생에 법식(法食)을 공양하는 의식집으로 서양사문(瑞陽沙門) 덕이(德 異)의 주가 있다. 몽산 덕이의 시식의문은 현행 시식의문의 원형을 간직하고 있는데 여말선초에 소개되어 『진언권공』, 『권공제반문』, 『운수단가사』 등의 행법이 형성되 는 데 근간이 되었다. 중국에는 현전하지 않아 확인하기 어렵지만 중국에서는 명·청 대 유행한 시아귀회 의식집의 모본이 되었다. 정각, 앞 논문, pp.330-331.

32 정문(正門) 바깥에 영혼단(靈魂壇)을 설하고 중앙에는 인로왕번(引路王幡), 좌측에 는 종실번(宗室幡), 우측에는 고혼번(孤魂幡)을 거는 설비는 「총림사명일영혼시식절 차」, 『천지명양수륙재의범음산보집』 등 18세기에 간행된 의식집에 계승되었다. "叢林 四明日迎魂施食節次 …鐘頭正門之外 設迎魂壇安座 掛引路王幡 左邊掛宗室幡 右邊掛孤魂 幡 然後鐘頭擊大鐘三槌 住持與大衆 各持體錢 就於迎魂所 轉鐘七槌 鳴螺三旨鳴鈸一宗後擧 佛云 南無阿彌陀佛 觀世音菩薩 大勢至菩薩 … "『天地冥陽水陸齋儀梵音刪補集』(1721년 삼각산 중흥사 간행본, 『韓國佛教儀禮資料叢書』 3권, p.60).

33 "靈魂壇排置 或於樓閣 或於門館 設此壇則 不必用遮日倘於露地排置則 不可不備 大遮日也 壇上以五六幡 靑天覆之 或於樓間而 無雲間則 皆用此物也 以一座大屏風圍之 屏內正中 近 北置蓮花座 毛鞭拂子 置左右紅紗帳 垂於座前 近南大燭一雙 燃於帳內右帳 外置香爐 香楮 及花瓶一雙 散花盖一雙 使沙彌奉持於壇前 … "「靈請壇排置」, 『作法節次』(『韓國佛教儀禮

資料叢書』4권 p.183 참조).

34 홍병화, 김성우, 앞의 논문(2007), pp.561-564; 同著, 앞의 논문(2009), pp.51-65.

35 "正門正間設排置而○○ 不過二三尺也 壇上別置小床 安引路王幡 爲證明壇也 壇正中宗室
 位"「施食壇排置規式」,『勸供諸般文』(앞의 책, 1권, p.665).

36 "下壇則排設於自不二門金剛門天王門 至寺之左右從廣處 可宜".

37 김영주,「우란분경변상」,『조선시대 불화 연구』(지식산업사, 1970); 강우방,「감로탱
 의 양식 변천과 도상 해석」,『감로탱』(예경, 1995); 윤은희,「감로왕도 도상의 형성 문
 제와 16·17세기 감로왕도 연구」(동국대학교 미술사학과 석사학위논문, 2004); 박은
 경,「일본 소재 조선 16세기 수륙회 불화, 감로탱」,『감로탱 上』(통도사 성보박물관,
 2005); 김승희,「감로탱의 이해」,『감로탱 下』(통도사 성보박물관, 2005), pp.255-300.

38 박정원,「조선전기 수륙회도 연구」,『미술사학연구』270(2011), pp.35-65; 박정원,
 「조선시대 감로도 연구」(동국대학교 미술사학과 박사학위논문, 2020). 감로도를 수
 륙회도로 명명한 견해에 대해 감로도뿐 아니라 삼장보살도 또한 수륙재와 관련된 점,
 현존하는 70여 점의 감로도 중 수륙화(水陸畫), 수륙회도(水陸會圖)로 기록한 사례가
 없는 점 등을 규명한 연구는 김정희,「감로도 도상의 기원과 전개－연구현황과 쟁점
 을 중심으로」,『강좌미술사』47(2016), pp.143-180; 최엽,「불화 화기의 화제 및 명칭
 검토」,『미술사논단』45(2017), pp.205-225.

39 감로도의 명칭은 1941년 세키노 다다시[關野貞]에 의해 '시아귀도(施餓鬼圖)'로 소
 개되기 시작하여, '우란분경변상도(盂蘭盆經變相圖)'(熊谷宣夫,「朝鮮佛畫徵」,『朝鮮學
 報』44(1967); 김영주, 앞의 논문, 1970)로 불렸으며, 1970년대 들어 '감로탱'(渡邊哲
 也,『韓國の佛畫』, 螢一出版社, 1975), '감로도'(홍윤식,「하단탱화」,『문화재』9(1977),
 '감로왕도'(문명대,『한국의 불화』, 열화당, 1977) 등으로 명명되었다. 감로도의 제명
 (題名)에 관한 기존의 논의에 관해서는 김승희,「조선시대 감로도에 대한 몇 가지 단
 상－제명과 관련하여」,『경계를 넘어서－한중 회화 국제학술 심포지엄 논문집』(국립
 중앙박물관, 2008, pp.324-366) 참조. 적어도 16세기까지 감로도는 수륙재에 거는 시
 아귀회(施餓鬼會)와 관련 있는 불화로 인식되었으며, 감로도라는 제명이 사용되지
 는 않았을 것으로 본 의견은 박은경,『조선 전기 불화 연구』(시공사·시공아트, 2008,
 p.376) 참조.

40 '南無甘露王如來 咽喉皆通獲甘露味'「乳海眞言」,『雲水壇』(『韓國佛教禮儀資料叢書』, 2권,
 p.55).

41 봉황루(鳳凰樓), 만세루(萬歲樓)에 봉안되었던 여수 홍국사〈감로도〉(1741), 봉정사
 〈감로도〉(1765)의 사례에서 감로도의 봉안처가 누각에서 주전각으로 옮겨졌을 가능
 성은 선행 연구에서 제기되었다. 이용윤, 앞의 논문(2005), p.97.

42 감로도가 야외 의식 장소에 걸렸을 가능성은 다음의 글에서 제시되었다. 김승희, 앞

의 논문(2008), pp.180-182.

43 강우방, 앞의 논문(1995). 보석사 〈감로도〉에 도해된 장막에 주목한 연구는 김승희, 앞의 논문(1995). 이를 확대시킨 연구로는 정명희, 「보석사 감로탱」, 『감로』(통도사 성보박물관, 2005), pp.15-23.

44 허상호, 「조선후기 명문 괘불궤 연구」, 『불교미술사학』 28(2019), pp.757-792.

45 "乾隆陸年歲次辛酉十月日 慶尙右道河東府西嶺智異山七佛寺誠心畫成移安于全羅右道順天府東嶺靈鷲山興國寺鳳凰樓寶座甘露幀" 여수 흥국사 〈감로도〉(1741), 『여천 흥국사의 불교미술』미술사학지 제1집(한국고고미술연구소, 1993), p.158; "乾隆三十年乙酉五月二十日安東鳳停寺甘露王幀改造奉安于萬歲樓" 안동 봉정사 〈감로도〉(1765), 『한국의 불화』24 고운사본말사 편(2001), p.205; "漢陽開國五百五年丙申十日月十一日大邱府八公山桐華寺新畫成甘露幀仍奉安于本寺鐘閣" 동화사 〈감로도〉(1896), 『한국의 불화』22 동화사본말사편(2001), p.202; "大韓光武四年潤八月日 慶尙南道梁山郡靈鷲山通度寺金剛戒壇新畫成奉安于本寺萬歲樓" 통도사 〈감로도〉(1900), 『한국의 불화』2(1996), p.281.

46 감로도 상단의 지장보살, 아미타삼존과 칠여래의 조합을 『증수선교시식의문』의 「시식단배치규식」으로 설명한 글로는 정명희, 「운흥사 감로탱」, 『감로』(통도사 성보박물관, 2005), pp.110-121.

47 "以此振鈴伸召請 十方佛利普聞知 願此鈴聲遍法界無邊佛聖咸來集" 「召請上位」, 『雲水壇』(1664년, 해인사 개판본, 『韓國佛敎儀禮資料叢書』1권), p.49; "以此振鈴伸召請 三界四府願遙知 願承三寶力加持 今夜今時來赴會" 「召請中位」(같은 책), p.51; "以此振鈴伸召請 冥途鬼界普聞知 願承三寶力加持 今夜今時來赴會 慈光照處蓮花出 慧眼觀時地獄空 又況大悲神呪力 衆僧成佛利那中" 「召請下位」(같은 책), p.52. 休靜(1520~1604)에 의해 간행된 『운수단』은 불교 승단에 영향력이 있어 19세기에도 그 절차가 계승되었다.

48 기존 연구에서는 『유가집요염구시식의(瑜伽集要焰口施食儀)』에 의거해 시감로인(施甘露印), 개열후인(開咽喉印) 등을 나타낸 결수인법과의 유사성을 근거로 정수(淨水)를 튕기는 모습으로 보았다. 그러나 『유가집요염구시식의』에 소개된 수인은 칠여래가 지닌 구제력을 설명하고 있어서 의식승의 도상을 칠여래의 수인에 의거해 해석하는 것은 다소 무리가 있다. 의식승은 손에 수분(水盆)이나 버드나무 가지[楊枝], 붓[筆], 숟가락[匙], 금강저(金剛杵) 등의 지물을 반드시 지니는데, 여래의 결수인법(結手印法)에서는 이러한 지물의 출현 근거를 찾을 수 없다.

49 『운수단』의 「삼단작관변공(三壇作觀變供)」에 근거해 공양물을 감로로 변화시키는 장면의 포착으로 해석한 견해는 정명희, 앞의 논문(2005), pp.15-23; 정명희, 앞의 논문(2016), pp.253-291. 기존 연구에서는 보집인(普集印)을 취하고 제 아귀를 불러 모으는 장면으로 보거나(강우방, 앞의 논문, 1995), 감로수를 보다 효과적으로 뿌리기 위

434

한 도구인 것으로 보고 감로를 뿌리는 장면으로 이해하기도 했으며(김승희, 「우학문화재단 소장 감로탱화」, 『단호문화연구』 5(2000), pp.124-126), 여래인(如來印)과 전달자로서 법사(法師)의 수인이 동일함을 1591년 죠텐지 소장 〈감로도〉, 1723년 해인사 〈감로도〉를 사례로 입증하였다. 김승희, 「감로도의 도상과 신앙 의례」, 『감로』(2005), pp.40-43; 同著, 앞의 논문(2009), pp.324-340. 박은경 교수는 『염구아귀경』, 『수륙무차평등재의촬요』의 결수인법(結手印法)과 비교해 시식의문의 중요 장면을 도해한 것으로 해석하였다. 아난존자 및 목련존자로 보는 의견은 西山克, 「地獄と繪解く」, 『職人と藝能』(吉川弘文館, 1994). 1589년 약센지 〈감로도〉의 이 장면에 대해서는 법회를 주도하는 승려로 보았다. 服部良男, 『藥仙寺藏重要文化財 施餓鬼圖を讀み解 – 半途に斃れし者への鎭魂譜』(日本ェデイタスクール出版部, 2000), p.48.

50 "誦淨法界呪時 證明舒右手無名指 寫梵書 二字於空中 … 誦甘露呪時 證明立壇前 焚香卽以 左手執水盂 右手執楊枝 以楊枝熏香 烟於水盂三度 … "「三壇作觀變供」, 『雲水壇』(앞의 책, 2권), p.61.

51 정명희, 「조선 15~17세기 수륙재에 대한 유신의 기록과 시각 매체」, 『문화재』 53(2020), pp.184-203.

52 사대부들이 부모와 선조의 기제사(忌祭祀)뿐만 아니라 3대 선왕의 기일인 국기일(國忌日)를 지켰음은 김경숙, 앞의 논문(2000), pp.2-39. 사찰에서 역대 선왕 선후의 기일을 지키거나 종실단을 가설해 작법을 진행한 것은 이러한 전통과 관련 있는 것으로 보인다.

53 평상(平牀)에는 네 가지가 있는데, 목욕에 쓰는 것, 습(襲)할 때 쓰는 것, 소렴 때 쓰는 것, 대렴 때 쓰는 것이다. 각기 길이는 8척, 너비는 4척, 발의 높이 모두 1척으로 하고, 희게 칠을 한다. 난간에 높은 평상이 둘이 있는데, 영좌(靈座)와 영침(靈寢)에 사용한다. 길이는 7척 5촌, 너비는 3척 4촌, 난간은 발 높이와 합하여 2척이며 붉게 칠을 한다.

54 의식집에서 각 대상을 어떻게 인식하고 있는가의 차이가 하단 불화의 다양한 전개를 가져왔다. 〈죠텐지 감로도〉에 도해된 이 인물에 대해 조선 초 수륙재를 지낼 때 왕이 소문(疏文), 축문(祝文)을 내려 행향사(行香使), 유향사(遊香使)를 파견했다는 기록과 관련지어 해석한 의견으로는 강우방, 앞의 논문(1995), p.350; 윤은희, 「감로왕도 도상의 형성 문제와 16~17세기 감로왕도 연구」(동국대학교 미술사학과 석사학위논문, 2004), p.55; 박은경, 「16세기 수륙회 불화, 감로도」, 『조선 전기 불화 연구』(시공사, 2008), pp.339-340. 이러한 인물은 〈코묘지 감로도〉, 〈죠텐지 감로도〉 등 16세기 감로도에서만 나타나는데, 기존의 연구에서는 법회에 참석한 고위의 재자(齋者)나 왕과 왕후 같은 현실 속의 인물로 보았다. 김승희, 앞의 논문(2005); 박은경, 앞의 논문(2008), p.348.

55 '靈魂壇排置 或於樓閣或於門館設此壇則不必用遮日倘於露地排置則不可不備大遮日也壇上
 以五六幡靑天覆之或於樓間而無雲間則皆用此物也以一座大屏風圍之屏內正中近北置蓮花
 座毛鞭拂子置左右紅紗帳垂於座前近南大燭一雙燃於帳內右帳外置香爐香榼及花瓶一雙散
 花盖一雙使沙彌奉持於壇前…'「迎請壇排置」,『作法節次』(『韓國佛敎儀禮資料叢書』4권),
 p.183.

56 "浴室內 各安一床 床上 各安位牌 牌後 各燃明燭 使牌影倒水器 漱口淨水 六器 楊枝木 各安
 器邊 又以淨巾 各掛架上 紙衣被封 各書名目 以盛箱子 各安其床後垂帳 帳外 安爐 記事 奉
 香敬跪 不昧觀想加 持澡浴云云 沐浴偈呪時 法衆十分 專心唱和 爲可 引拜數三輩 進壇前 焚
 香合掌搖身 終而復始 待呪畢 亦可"「浴具儀」,『天地冥陽水陸齋儀梵音刪補集』(앞의 책, 3
 권), p.140;「下位香浴制」,『作法節次』(앞의 책, 3권), p.442.

4부 전각 밖으로 나온 불화

9장 의식단의 확장과 괘불의 조성

1 김문기,「17세기 중국과 조선의 소빙기(小氷期) 기후활동」,『역사와 경계』77(2010),
 pp.133-194; 同著,「기후변동과 역사: 17세기 중국과 조선의 재해와 기근」,『이화사학
 연구』43(2011), pp.71-130.

2 전란 이후에 진행되었던 불교계의 대형 천도재가 국가로부터의 암묵적인 지지에 의
 해 이루어졌음은 정명희, 앞 논문(2004). 전란에서 의승군의 활약을 지켜본 유학자
 들의 글과 기록을 참고하여 불교에 대한 유학자의 인식의 변화를 다룬 연구로는 이
 종수,「17세기 유학자의 불교인식 변화」,『보조사상』37(2012), pp.257-292.

3 주불전을 효율적으로 활용하기 위해 퇴칸을 구분 짓는 내진주(內陣柱)를 제거하고
 불단의 앞쪽과 뒤쪽을 분할 없이 하나의 공간으로 사용하는 경향은 고려 말부터 나
 타난다.「선원사비로전단청기(禪院寺毘盧殿丹靑記)」에 서술된 비로전 공사를 사례로
 전각 내부의 확장을 다룬 글로는 김승희, 앞의 논문(2006), pp.284-291.

4 통일(通日)승려를 화주(化主)로 다음 해인 1691년에 대웅전의 목재를 사용해 팔상전
 을 중건하였고 1703년〈석가설법도〉를 조성하였으며「흥국사중수사적비(興國寺重
 修事蹟碑)」를 세웠다. 1709년에는 대웅전, 팔상전, 봉황루의 편액을 걸고 1729년 봉
 황대루(鳳凰大樓)를 중창하고 1759년 괘불을 조성하였다. 문영빈,『임진왜란 이후의
 조영활동에 대한 연구-한국건축사총서Ⅱ』(한국문화재보존기술진흥위원회, 1992),
 pp.111-112: 김영희,「여수 흥국사의 연혁과 중건」,『불교문화재 조사연구: 여수 흥국
 사』(국립광주박물관, 2021), pp.12-19.

5 김창언·이범재,「한국 사찰입지 유형별 중정공간의 공간구성 특성에 관한 연구」,『대한건축학회논문집』8권 2호(1988), pp.223-228; 정상모·김경표,「사찰건축에서의 누의 건축형식」,『대한건축학회 학술발표대회 논문집』24권 1호(2004), pp.466-469.

6 17세기와 18세기에 세워진 불전(佛殿)의 창호 형식, 정면과 배면의 건축적 변화에 관해서는 김성우·김홍주,「18세기 사찰 주불전의 건축적 특성」,『대한건축학회논문집』152(2001), pp.83-90; 김홍주,「18세기 사찰 불전의 건축적 특성」(연세대학교 건축학과 석사학위논문, 2001); 곽동엽,「한국사찰 불전의 창호형식 변천에 관한 연구」(영남대학교 건축학과 박사학위논문, 1998); 곽동엽, 김일진,「한국 사찰 불전의 정면 창호형식 변경에 관한 연구」,『건축역사연구』11(1997), pp.27-46; 김영기,「17·18세기 주불전의 특성에 관한 연구: 남부지역을 중심으로」(경상대학교 건축공학과 석사학위논문, 2009).

7 의식이 개최되던 공간의 변화 과정을 건축적 측면에서 다룬 연구로는 홍병화·김성우,「조선시대 사찰건축에서 정문(正門)과 문루(門樓)의 배치관계 변화」,『건축역사연구』62(2009), pp.51-65; 同著,「조선시대 사찰 정문의 기능과 형식에 관한 연구」,『대한건축학회 학술발표대회 논문집』27권 1호(2007), pp.561-564; 홍병화, 앞의 박사학위논문(2010).

8 임진왜란과 병자호란 이후의 사찰 재건과 불상 조성에 관해서는 최선일, 앞의 논문(2006), 송은석, 앞의 논문(2007)을 비롯한 다수의 후속 논문 참조. 대형 소조불상에 대한 연구는 불교조각사의 양식적, 도상적 고찰을 중심으로 다뤄졌다. 문명대,「송광사 대웅전 소조석가삼세불상」,『강좌미술사』13(1999); 심주완,「임진왜란 이후의 대형 소조불상에 대한 연구」,『미술사학연구』233·234(2002), pp.95-138; 이분희,「조선 전반기 아미타불상의 연구」,『강좌미술사』27(2006), pp.191-224; 정은우,「불교조각의 제작과 후원」,『불교미술, 상징과 염원의 세계』(두산동아, 2007), pp.210-211.

9 의식의 진행에서 정문(正門)은 중요한 경계로 활용되었다. 영가(靈駕)를 모셔오면서 정문을 밀고 중정(中庭)으로 들어가는 용례가 의식집에 수록된다. " … 행보게(行步偈)를 한 후 정문 바깥에 이르면 산화락을 3번 하고 정중(庭中)에 이르면 탑게(塔偈)를 하고 법당에 들어가 좌불게(坐佛偈)를 한다. … 세 가마가 법당문에 이르면 유나(維那)가 위판(位版)을 받들고 단 위에 올려놓고 법중(法衆)은 정문 누각에 선다"「靈山大會作法節次」,『新刊刪補梵音集』.

10 정문의 위치에 대해서는 누하진입(樓下進入)을 보이는 사찰에서 누각 아래에 마련된 문을 정문으로 불렀거나 혹은 누와 별개로 세워졌을 가능성이 제시되었다.

11 "1725년의 화를 입은 후 3년이 지났으나 전각과 누의 경영도 마치지 못했으니 어찌 정문의 역이겠는가. 기유년(1729) 승경 청우가 시주하여 원에 부임할 때 갑신, 갑유생 등 30여 원생이 재물을 모아 1730년 정월에 역을 시작하여 5월에 공을 기록한다.

… 문을 더하여 그 공덕을 들보 벽 사이에 기록하는 것이 아름답지 않겠는가" 원문은 문화재청·불교문화재연구소,『한국의 사찰 문화재: 경상북도, 대구광역시』(2007), 도 269 참조.

12 정문에 대한 본격적인 논의는 다음의 연구에서 다뤄졌다. 홍병화·김성우, 앞의 논문 (2007, 2009) 참조. 조선 전기의 사찰은 횡으로 배열된 여러 개의 문을 통과하여 진입하고 문 주변에는 회랑이 둘러쳐지는 구조였으나, 조선 후기 들어 전각을 생략하거나 단순화하면서 정문의 기능이 다른 건축과 합쳐지고 사라지는 변화 과정을 다루었다.

13 17세기에서부터 동일한 의식도 사찰의 여건이나 의식의 준비 상황에 맞춰 선택적으로 진행할 수 있는 지침이 수록되기 시작한다. 의식 장소와 규모에 따라 의식단은 주불전 내부에서도 혹은 외부로도 조절할 수 있었는데 이러한 지침은 '대창차편(大唱此篇), 소즉단청(小則單請)', 혹은 '약차광하(略此廣下)', '소즉(小則), 대즉(大則)'이라는 지시어에서 확인할 수 있다. 즉 의식의 규모가 클 경우와 작을 경우, 길게 진행하고자 할 때와 생략하여 간략하게 진행하고자 할 경우를 구분했다.

14 괘불의 발생과 전개에 관해서는 장충식,「조선조 괘불의 양식적 특징」,『지촌김갑주 교수 화갑기념 사학논총』(1994), pp.667-674; 同著,「조선조 괘불의 고찰–본존 명칭을 중심으로」,『한국의 불화 9: 직지사본말사편下』(1994), pp.249-258; 윤열수,『괘불』(대원사, 2003); 정명희,「조선 후기 괘불탱의 도상 연구」,『미술사학연구』 233·234(2004), pp.159-195.

15 "蓋觀釋敎之 設㪳像於罔像 有如易道之 立大象於無象 象不立則意不盡 像不設則眞不顯也 故閻王 描靈儀而設其像 使萬世無不油然 而藉假顯眞於恍惚中 像之設 豈偶然哉 寺無掛佛 久矣 爰有頭陀 岑公 慨然奮出 志于新成 不可不募緣於檀門 而亦不可不勸文 故强히百里外 請余 余雖不才 安敢迷藏而不效嚬哉 夫爪畫成覺 見於蓮花麥 成獲福 聞于貝葉 況此掛佛之 繪 五彩邀金儀 煥若天中天步虛者乎 若乃有心檀那載機 素傾廩紅隨喜助緣於設像顯眞之役 則成佛不遠 獲福無窮矣 勉諸"「掛佛幀勸善文」,『無竟集』3권(『韓國佛敎全書』9책, 2002, p.412).

16 후불탱에서 괘불의 발생을 논한 글로는 법현,『영산재 연구』(운주사, 1996), p.62. 한편 벽화에서 탱화로의 이행 과정과 괘불의 발생을 연결시킨 연구로는 황호균,「전남지역의 괘불에 대한 일고찰– 나주 죽림사의 괘불을 중심으로」,『전남문화재』4 (1992), p.167.

17 이승희,「1628년 칠장사〈오불회괘불도〉연구」,『미술사논단』23(2006), pp.171-204; 박은경,「1628년 법형(法泂) 작 오불회괘불」,『조선시대 칠장사의 역사와 문화』(사회 평론, 2012), pp.107-147.

18 삼신불과 삼세불이 결합된 도상은 칠장사〈오불회괘불도〉(1628), 부석사〈오불회괘 불도〉(1684)의 사례뿐 아니라 주불전의 불상과 불화를 오불회의 조합으로 나타낸

선운사 대웅전 삼불좌상과 금산사 대적광전 등에서도 찾을 수 있다.

19 정명희, 「1653년 영수사 〈영산회 괘불탱〉을 통해 본 조선시대 야외 의식과 괘불」, 『동아시아불교문화』 40(2019), pp.105-131.

20 『大梵天王問佛決疑經』: 조명제, 「수선사의 『선문염송집』 편찬과 대혜종고의 저작」, 『역사와 경계』 92, 2014.

21 이를 상징한 게송은 『설선의(說禪儀)』에서 1826년의 『작법귀감』에 이르기까지 계승되었다. "靈鷲拈花示上機 肯同浮木接盲龜 飮光不是微微笑 無限淸風付與誰" 「說禪偈」, 『說禪儀』(『韓國佛敎儀禮資料叢書』, 2권, p.32).

22 박은경, 「조선 17세기 충청권역 대관보살형(戴冠菩薩形) 괘불의 특색」, 『문물연구』 23(2013), pp.90-120. 괘불에 혼재되어 있는 법화신앙과 참경신앙을 다룬 논고로는 정명희, 앞의 논문(2012). pp.71-105. 고려시대에서 조선 전기에 이르는 시기 『자비도량참법(慈悲道場懺法)』에 의거한 참경의례는 중요한 천도 의식이었다. 미륵 신앙은 사후 도솔천으로의 왕생 신앙과 결합되는데, 1409년 태조의 명복을 빌며 〈용화회도(龍華會圖)〉를 조성한 기록은 그 대표적인 예이다. "1409년 7월에 성비(誠妃)께서 태조대왕의 명복을 빌기 위해 그린 〈미륵회도(彌勒會圖)〉가 완성되었는데, 천태종 승려 석초(釋超)가 그 일을 주관하였다. 우리 전하께서 신에게 그 의의에 대해 글을 쓰라고 명하시기에 석초에게 물어보니 '성비께서 태조대왕을 애도하고 사모하는 마음이 간절하여 이 그림을 그리게 하신 것이다. 이는 대체로 하늘에 계신 태조대왕의 영령이 도솔천으로 올라가 친히 미륵을 뵙고 일언지하에 무생법인(無生法忍)을 깨닫게 하기 위한 것이라 하였다." 卞季良, 「彌勒會圖의 끝에 쓰다」, 『春亭集』 追補 (황인규, 「려말 선초 천태종승의 동향」, 『천태학연구』 11(2009), pp.311-312에서 재인용.

23 「分壇排置規」, 『仔夔文節次條列』(『韓國佛敎儀禮資料叢書』, 4권, pp.690-694).

24 "一邊維那率諸沙彌及板首侍輦威儀 俱進祖師殿 移運而證明佛牌 入輦奉侍 其餘祖師幀 則法衆以手奉持 次咽導如常 移運擧靈山繞市 至法堂前止樂 次座佛偈時 佛牌及祖師幀 次次奉安壇上 每一位各安一小床 床上置香爐一口燭 一鋌可也 幀無則不用移運" 「禪門祖師禮懺法」, 『天地冥陽水陸齋儀梵音刪補集』(앞의 책, 3권, p.152).

25 이욱, 「신주(神主): 영혼의 안착과 공덕의 표상」, 『종교문화비평』 22(2012), pp.265-280.

26 불연(佛輦)의 구조와 장엄에 관해서는 1670년에 조성된 불영사 불연의 명문을 분석한 다음의 글에서 소개되었다. 심현용, 「불영사 불연」, 『미술자료』 72·73(2005), pp.123-132. 조선 후기에 제작된 20여 구의 불연을 종합적으로 다룬 글로는 임소연(여서), 「조선후기 불연(佛輦) 연구」(동국대학교 미술사학과 석사학위논문, 2020).

27 바닥에 '康熙二十七年戊辰 四月日號踞山 雲門寺 中下壇 造輦畢也'라는 묵서 명문이 있다. 그 외 하연(下輦)의 조성 기록으로 1715년의 김해 은하사 불연이 있다("康熙

五十四年乙未二月日金海府南明月山<u>興國寺 下輦</u>以佛粮 余儲年前書記益天貿錢 分利各房
造"). 한편 1760년의 부산 장안사 연에는 중연(中輦)을 조성한 후에 개조했다는 기록
이 있으며, 기장현 남면 안적사에서는 상단연(上壇輦)이란 용어를 사용했다.

28 "三輦記 輦若有之使人有三不可窮一也但由昔有一上輦故常在設齋時無助其壯麗而制度貧且
薄也甚爲觀者之所慨也今遠公謀事謙師與役萬公主財而亦護僉同之攸助命工彫木而新作上下
輦易舊爲中輦以金銀彩色貿玉於寶肆而以珠廉錦帳綵繪得之於延嬪緝而飾之上侍上佐中侍中
佐下侍下佐銅鼓螺聲滿於樓中梵音歌曲和集於前後左右而三輦出入於花香幡蓋燈燭羅列之間
者忽然如諸佛乘玉轎騰空而來往於白雲間也由此而足想佛輝①昔日四十九年說法之形容也亦
爲此也而今日齊時制度亦歸於昔卽斯人之功豈不休且丕哉略記顚末斯知後人焉乾隆甲戌八月
日嶺祐記"「三輦記懸板」, 『연화 옥천의 향기』(옥천사, 1999), pp.199-201 참고.

29 "迎請堂 設正門則 不用侍輦之禮 但以虛蓋 俠牌侍行 爲可迎請 所甚遠處 强爲侍輦則 諸威
儀列立 梵音唱 散花落三 動鈸後 或詠牡丹讚 或詠三歸依 或唱千手 引聲繞帀 至庭中 止樂"
「齋後作法節次」, 『天地冥陽水陸齋儀梵音刪補集』(『韓國佛教儀禮資料叢書』, 3권, p.120).

10장 도량에 걸리는 작은 불화들

1 표제는 『자기문절차조열(仔夔文節次條列)』로 불교의 설재(設齋)에 필요한 의식을 성
능(聖能)이 뽑아 엮은 책으로, 조선 전기부터 있었던 중국본 『자기산보문(仔夔刪補
文)』에서 초략(抄略)하여 실제의 행사에서 필요로 하는 부분을 엮었다. 1724년 해인
사에서 간행된 본이 전해 18세기 이후에 유포된 의식집으로 알려져 있으나, 서문에
는 1664년에 낙암 의눌(洛岩義訥)이 작성한 내용이 포함되어 있어 17세기 중엽경 간
행되었음을 알 수 있다.

2 "若有削髮則 八金剛四菩薩名號 書之四壁 付之袈裟 預呈帝釋壇"「成道齋作法節次」, 『天地
冥陽水陸齋儀梵音刪補集』(『韓國佛教儀禮資料叢書』2권, p.156). 성도재전(成道齋前) 작
법을 설명하면서 번화(幡畫)가 없을 경우 팔금강, 사보살의 위목(位目)을 벽에 붙여
놓으라는 지침에서 약식으로 진행하던 방식을 확인할 수 있다.

3 "五如來幀始造 證師 東峯堂誨寬 誦呪 頓悟 畫貟 有性 樂淨 化主比丘竺侃 比丘世安 持殿典
座 前僧統 時僧統 書記 比丘時悅"〈오여래탱〉의 증사(證師)는 1775년 통도사 응진전
〈영산회상도〉,〈팔상도〉의 증사였던 동봉당(東峯堂) 회관(誨寬)이며 화원(畫員)으로
기록된 유성(有性)은 1765년 봉정사 〈감로도〉, 1772년 개심사 〈영산회괘불탱〉, 1775
년 통도사 영산전 〈팔상도〉를 그린 유성(有誠)과 동일인으로 보인다. 소형 번화 중 화
기나 제작자를 남긴 사례가 많지 않은 상황에서 중요한 작례이다.

4 유성은 18세기 후반 경북 지역을 중심으로 활동했는데, 봉정사 〈감로도〉(1765년)

와 〈환성당대선사지안진영〉(1766년), 개심사 〈영산회괘불도〉(1772), 통도사 영산전 〈팔상도〉(1775) 등의 수화승이었다.

5 1464년에 간행된 『금강경언해(金剛經諺解)』는 세조가 친히 구결(口訣)을 정하고, 한계희(韓繼禧)로 하여금 국역하게 하고 흥덕사 주지(住持) 해초(海超), 회암사 주지 홍일(弘一), 전 진관사 주지 명신(明信), 전 속리사 주지 연희(演熙), 전 만덕사 주지 정심(正心)과 효령대군(孝寧大君)이 교정을 담당했다. 권두에는 발간 경위와 효령대군·해초·김수온·한계희·노사신의 발문이 있다. 『금강경』을 언해하여 간행되게 된 연유는 말미의 「번역광전사실(飜譯廣轉事實)」에 상세하게 수록되어 있다.

6 "智達定境索菩薩現身 調伏愛菩薩 普警群迷語菩薩" 「神衆位目」, 『作法龜鑑』(앞의 책, 3권, p.397).

7 "永滅宿殃靑除災金剛 破除瘟瘟辟毒金剛 主諸功德黃隨求金剛 職守寶藏白淨水金剛 見佛身 光赤聲火金剛 慈眼視物定除災金剛 披堅牢藏紫賢神金剛 應物調生大神力金剛" 「神衆位目」, 『作法龜鑑』(앞의 책, p.397).

8 김무봉, 「한국의 문화: 금강경 언해본에 관한 몇 가지 문제」, 『한국사상과 문화』 40(2007), pp.267-300.

9 『天地冥陽水陸雜文』(『韓國佛敎儀禮資料叢書』1권, p.501); 「仔夔文五晝夜作法規」, 『天地 冥陽水陸齋儀梵音刪補集』(『韓國佛敎儀禮資料叢書』3권, p.164).

10 "總願成佛道彈指七遍 大衆聲鈸 佛前獻供諸物 迎至無溥山前安置 不二供養篇 普供養眞言 孤魂受饗篇 再敍功德篇 祈聖加持篇 願聖垂恩篇畢 大衆設床 秉法昇座 尸羅三歸五戒牒 五 件籠呈秉法前 秉法開籠 一一擧授 施主等 每一人授 各各某甲 受幾件後 各其亡靈 着此五 件 皆印書皮封"『韓國佛敎全書』, pp.89-90; 김순미, 앞의 책, pp.351-354.

11 "左位各位上 亦加 奉請二字 奉請靑除災金剛 辟毒金剛 黃隨求金剛 白淨水金剛 赤聲火金剛 定除災金剛 紫賢神金剛 大神力金剛 金剛眷菩薩 金剛索菩薩 金剛愛菩薩 金剛語菩薩 大威 德十大明王 江神河伯水府等衆 幽顯主宰靈祇等衆 右位奉請娑婆界主大梵天王 地居世主帝 釋天王 護世安民四大天王 日月二宮兩大天子 二十諸天諸大天王 北斗大聖七元星君 妙好音 聲阿修羅王 二十五位護戒大神 一十八位福德大神 道場土地伽藍大神 竈王山王二位大神 帝 五位神祇 伽耶那提二大金剛 監齋直符二位使者 一切護法善神等衆." 「略禮神衆位目」, 『作法 龜鑑』(『韓國佛敎儀禮資料叢書』3권, p.398).

12 사오로탱(使五路幀)이 어떤 불화를 지칭하는지에 관해서는 본격적으로 연구되지 않았으나 중단불화 혹은 하단불화로 조성되었을 가능성이 제시되었다. 김승희, 「동화사의 불교회화-대웅전과 극락전을 중심으로」, 앞의 책, pp.253-254.

13 1565년 〈아미타삼존도〉의 화기에는 "畵成彌陀觀音地藏成使五路"라 하여 아미타삼존 불회도와 사오로탱(使五路幀)을 함께 그렸음을 알 수 있다. 1573년 일본 곤카이코묘지(金戒光明寺) 소장 〈삼불회도〉는 승당 후불탱으로 조성되었는데 이때 〈시왕도〉와

사오로탱을 그리면서 발원문에 아미타불을 친견하고 구품연화대(九品蓮花臺)에 오르기를 기원하였다. 아미타계열의 불화와 〈삼장보살도〉 혹은 사오로탱을 함께 조성하는 경향은 16세기부터 18세기까지 지속적으로 확인된다. 1583년 일본 안코쿠지(安國寺) 소장 〈천장보살도〉에는 "畵形之像造作彌陀三藏幀畵施主○集斯喜利因玆奉視"라 하여 아미타불화와 삼장탱화를 조성했으며, 대곡사 중창기에도 삼장탱과 사오로탱을 함께 조성한다고 했다.

14　" … 中下壇使五路幀化主惠英 …"「楞伽寺事蹟碑」(1690년, 朝鮮總督府, 『朝鮮金石總覽』下, 日韓印刷所, 1919).

15　"長老稀有耿光不可埋也 非獨此長老於數年前 模本師八相成道之相 閣以安之 予已記焉 又於佛殿前 光明石槃 設齋時所需卵鏡浴器 疏臺使路各帖下壇衣"「昇平府大光山龍門寺新畵龍華會記」,『無用堂遺稿』(『韓國佛敎全書』9책, p.342).

16　동화사의 재건 불사에 관해서는 강삼혜,「팔공산 동화사 연혁」,『팔공산 동화사』(국립대구박물관, 2008), pp.202-213.「桐華寺 木造釋迦牟尼佛坐像·木造阿彌陀佛坐像·木造藥師佛坐像 腹藏願文(1727), 八空山桐華寺事蹟記」(1732),「桐華寺三世佛坐像改金願文」(1896) 등 동화사의 문헌 기록에 대해서는 홍선스님 감수본을 참고하였다. 같은 책, pp.260-297.

17　"於是祐公 先構法堂 豈性雲三人 從以瓦蓋之 造佛像以奉安之 其說禪雨花栢樹聚雲等四堂 斗月淡月南月圓通等四寮 有法禪太顚敬眉惠璘印圭覺心秀瓊崇信等 相次而用力者也 西上室香爐殿 普淨太鑑之所創也 五十三佛殿十王殿 德岑熙默所造 而學悅處祥造其像而安之 至於泛鍾閣之嵯峨 不二門之有序 香積殿之嵬然 德祐懷玉義和道閑靈敏等 自甲申至癸亥 前後以建者也 後佛掛佛三藏四五路等幀 處連靈贊之所務也"太虛敬一,「大谷寺創建前後事蹟記」,『東溪集』卷3 記文, p.106.

18　"'金剛烏樞沙摩法印呪品'·'牙印第十七' … 呪師在西方 手執香鑪先當至心奉請五方五帝藥叉 各領八萬四千眷屬 入此壇內使我呪句如意得成一日三時夜復三時 … "阿地瞿多 譯,『陀羅尼集經』卷9 金剛部 卷下(T18.901.785a4).

19　" … 即東方者此主五方有五帝 東方甲乙木其色靑故東方爲靑帝 南方丙丁火其色赤爲赤帝 西方庚辛金其色白爲白帝 北方壬癸水其色黑爲黑帝 中央戊己土其色黃爲黃帝 若十二神即一方有三故故成十二大集經說十二獸皆是大菩薩示迹為之如彼經說"17卷(『乾隆大藏經』 第130冊 No.1557).

20　"少昊金天氏 黃帝子 字靑陽 王金德 都窮桑(今濟寧路兗州曲阜) 有鳳凰之瑞 因之以鳥紀官 在位八十四年 壽終一百歲 顓頊高陽氏 昌意之子 黃帝孫也 以水德 都帝丘(今東昌路濮州兗域) 生八才子 謂之八凱 少昊氏之衰 人民雜糅 民瀆于祀 祭享無度 帝平九黎之亂 神人不雜 無相侵瀆 作曆以孟春為元 故帝為曆宗也 土地東至蟠木 西至流沙 南至交趾 北至幽陵(今燕京也)在位七十八年 海外經曰 東海中有山名曰度索 上有大桃樹 屈蟠三千里 地里誌曰 流沙

在甘肅省甘州路 郡名張掖"「五帝」,『釋氏稽古略』卷1.

21 하늘과 땅, 곡식의 신에게 지내는 천지 제사는 국가를 지탱하는 가장 중요한 가치이
자 왕권 유지의 핵심 요소로, 환구단(圜丘壇) 대제(大祭)는 명나라의 압력으로 폐지
되었다가 고종(高宗)이 대한제국을 선포한 후 다시 부활되었다. 김문식·김지영·박
례경·송지원·심승구·이은주,『왕실의 천지제사』조선왕실의 행사1(돌베개, 2011).

22 『志磐文』(『韓國佛敎儀禮資料叢書』1권, pp.573-620).

23 「修設水陸大會所」,『水陸無遮平等齋儀撮要』(앞의 책, 1권, pp.644-645).

24 "四天捷疾 持符使者 空行捷疾 持符使者 地行捷疾 持符使者 地府捷疾 持符使者"중국『法
界聖凡水陸勝會修齋儀軌』와 비교해보면 년직, 월직, 일직사자의 역할은 사천(四天)과
공행(空行)과 지행(地行)으로 동일하나, 시직사자의 역할이 지부(地府)를 다니는 것
에서 염마사자(琰魔使者)로 달라졌다.

25 "次三日 靈山作法 會主 拈香及法華第三卷 法衆 同誦畢 收經偈 進供 勸祝願 如儀文 齋後 說
禪作法畢 使者五路兩壇 請坐 進供 祝願"「三卷仔夔文十卷仔夔文兼七晝夜作法規」,『天地冥
陽水陸齋儀梵音刪補集』(『韓國佛敎儀禮資料叢書』3권, p.94).

26 "設醮科式云 倘不開通五方 則冥府地獄 一切鬼衆 曷可招集也 五帝之君 百川之主也 虛空天
地 水陸山林 長途狹路 盡阻摠障也 本文云 若不開於五路 恐難集於萬靈 以此先請五方五帝
之君 其次迎請孤魂也"『仔夔文節次條列』(앞의 책, 2권, p.688).

27 "擁護壇排置 帝釋壇 梵王壇 十大明王壇 穢跡金剛壇 八金剛壇 四菩薩壇 天龍八部壇 土地伽
藍壇 此等壇 則內左右分位 而請座勸供后 位目則付置耳 須彌山中 四天王壇 常住護法 四王
壇 本住城隍主司壇 當山龍王諸神壇 五方四海 諸大龍王壇 當山國師壇 此上壇 則天王門內
左右分置 風伯雨師雷公雷母壇 諸大山神壇 當山諸山神壇江河川澤 諸神壇 此等壇 則金剛門
外 東邊西邊排置 **使五路壇 則人皆所知隨時隨處作法 爲**宜"(앞의 책, 2권, p.694). 사오로
단(使五路壇)은 옹호단배치(擁護壇排置)에 수록되어 있다. 제석단, 범왕단이 내외 좌
우에 자리를 마련하는 것을 비롯하여 천왕문(天王門) 내, 금강문(金剛門) 바깥 동·서
변 등, 단을 배치하는 규식이 고정되어 있던 단과는 달리, 사오로단은 사람들이 모두
알기 때문에 수시 수처에서 작법하는 것이 가능했다.『자기문절차조열』이외에도 사
직사자와 오방오제를 소청하며 오방(五方)을 열어주는 것을 먼저 해야 한다는 구절
은 여러 수륙의식집에서 확인할 수 있다.「召請四直篇」,『法界聖凡水陸勝會修齋儀軌』
(『韓國佛敎儀禮資料叢書』1권, p.583);「開五方儀篇」(같은 책, p.585).

28 의식의 종류와 의식집에 따라〈사직사자도〉와〈오방오제도〉를 어느 단(壇)의 범주로
봤는지는 차이가 있었는데 예를 들면 시식의문(施食儀文)계통에서는 하단에 가까우
나『천지명양수륙재의범음산보집』의『지반문』에는 중단에 위치시켰다.

29 김정희, 앞의 책, pp.188-190.『예수시왕생칠재의찬요』에는 직부사자, 추혼사자(追魂
使者), 주혼사자(注魂使者), 황천인로사자(黃川引路使者), 연직사자(年直使者), 월직

사자(月直使者), 일직사자(日直使者), 시직사자(時直使者), 제지옥관전사자(諸地獄官典使者), 제마직사자(諸馬直使者), 부리사자(府吏使者) 등의 명칭이 등장한다.

30 수륙화의 〈사직사자도〉는 도교 의식에서 연원한다. "도교에서 종교의식을 봉행할 때 봉공하는 연직, 월직, 일직, 시직으로 장차 상달(上達)하는 역할을 맡는다. 천정(天庭)의 표문(表文)을 태워 버린 후, 사직공조(四直功曹)가 바로 회(會)에 와서 그들을 대신하여 천정에 전달한다고 믿는다." 王素芳·石永士, 『毘盧寺壁畫世界』(河北教育出版社, 2002), p.65. 도상 역시 의궤 중에 서술된 "머리에는 홍채를 휘감고 손에는 연직, 월직, 일직, 시직이 쓰인 부명을 든다"는 구절과도 일치한다.

31 "使者壇 分將報牒應群機 百億塵寰一念期 明察人間通水府 周行迅速電光輝"; "五路壇 轉鐘 及鳴鈸後 擧佛 南無佛陀耶 南無達摩耶 南無僧伽耶 宣疏畢後 法主眞言 及 由致 與三請 末歌詠云..五帝神王各有情 淸眞黑白濟群生 總願五路能開關 凡聖咸通任途程 (중략) 東方金剛沙兜 與佛唵扵吽其身那 靑與 南方妙蓮寶勝 與佛唵扵吽其身那 紅與 西方極樂彌陀 與佛唵扵吽其身那 白與 北方有意成就 與佛唵扵吽其身那 綠與 中方毘盧遮那 與佛唵扵吽其身那 黃與" 「齋後作法節次」, 『天地冥陽水陸齋儀梵音刪補集』(앞의 책, 3권, p.18).

32 『통도사 금강계단과 도량장엄의식구』(통도사 성보박물관, 2009), p.94. 이 기록에 의하면, 〈오방오제도〉에 대해 『예기(禮記)』에 등장하는 오제와 일치하며 의식을 행할 때 도량장엄과 각 방위를 옹호하는 의미를 지니고 있다고 보았다.

33 "祇事上帝 雖無間斷 爭如香火之別陳 敬受洪恩 蓋是尋常 況値年厄之偶險 特憑科教 益冀玄扶 恭惟人命之更延 實賴神功之再造 故命臣僧 歸靈山 入深洞 設三位之華筵 誠備妙供 盛寶器列淨壇 獻九光之金殿 玆一心之悃愊 想諸天之照詳 伏願己身 九天冥加 三光陰隲 千災雪釋 萬福雲興 壽命則歲月無窮 快樂則塵沙莫喩 中宸有慶 見堯風舜日之高明 邊境無憂 致賊霧狼煙之頓息 國泰民阜 物各得寧 仰對天尊 表宣謹疏 玉盧中母臨之化 有感卽通 金殿裏嬰慕之誠 無時不篤 況値流年之否運 盍罄歸命而霞忱 弟子某 宿植勝妙勝因 今作聖烈聖后 旣往時災消障盡全 是九天之恩 將來日德邵年高 豈非三光之德 玆下命於慶雲山上 遙設筵於九光殿中 香花燭之交陳 茶果食之互列 禮天尊之聖像 誦玉樞之寶經 " 「行天醮疏」, 『懶庵雜著』(『韓國佛教全書』, 7책, p.582).

34 " … 展金文之寶經 琅風淸微 正見九霄之光 降綺雲郁麗 已蒙三淸之否臨 伏願元始天尊 貞明大聖 俯察吾王之脩省 下愍我心之兢惶 同運冥慈 各垂陰隲 主上殿下 轉千災爲萬福 令寶曆而天長 合億載爲一年 使珠基而地久 金枝繼繩 玉葉繩繩 銅禁凝休 椒闡集樂人 神咸悅 中外同歡 更無天文之錯行 永有地理之順序 黎元輯睦 皆歸富壽之途 邊鄙安寧 不見戰爭之事 仰對天尊云云 … " 「祝聖天醮疏」, 『懶庵雜著』(『韓國佛教全書』, 7책).

35 오여래번에 대한 규정은 하단의 위패규식에 수록되었다. "維那命判首及沙彌五人 奉五如來幡蓋 立於庭中 又使沙彌 奉下壇花燭 立五如來之後 又使鐘頭 奉神幡 立花燭之後 又使施主奉家親位板 立神幡之後 又使施主 奉無主幡 立家親之後 又使沙彌 奉宗室幡 立無主之

444

後 下壇法主 及末番主 次次列立 ○次使沙彌 奉中壇花燭 立末番之後 察衆親 奉三藏位板 立花燭之後 中壇法主及中番主 次次列立"「三壇花燭及位牌列位規」,『天地冥陽水陸齋儀梵音刪補集』(『韓國佛敎儀禮資料叢書』, 3권, p.25).

36 "南無東方滿月世界藥師尊佛 惟願大慈 接引新圓寂 某靈靑琉璃世界中 衆和 南無阿彌陀佛書之靑幡 南無南方歡喜世界 勝如來佛 惟願大慈 接引新圓寂 某靈赤琉璃世界中 衆和 南無阿彌陀佛書之赤幡 南無西方極樂世界阿彌陀佛 惟願大慈 接引新圓寂 某靈白琉璃世界中 衆和 南無阿彌陀佛書之白幡 南無北方無憂世界不動尊佛 惟願大慈 接引新圓寂 某靈黑琉璃世界中 衆和 南無阿彌陀佛書之黑幡 南無中方華藏世界毘盧遮那佛 惟願大慈 接引新圓寂 某靈黃琉璃世界 中衆 和南無阿彌陀佛書黃幡"「五方佛請書規」,『僧家禮儀文』(1670)(『韓國佛敎儀禮資料叢書』 2권, pp.433-434). 동일한 내용은 진일(眞一)의 『석문가례초(釋門家禮抄)』(1631)(『韓國佛敎儀禮資料叢書』 2권, pp.161-162)와 벽암 각성의 『석문상의초(釋門喪儀抄)』(1636)에도 수록되었다.『석문가례초』에는 미타청(彌陀請)에 나타나는데, 각 여래별로 다스리는 정토의 색은 표현했으나 번(幡)의 색은 규정하지 않았다. 반면 『승가예의문(僧家禮儀文)』에서는 오방색을 구별하여 번의 색과 연결지었고,『작법귀감』에 오면 오방불번(五方佛幡)을 만드는 규식이 수록되었다.

37 "南無東方滿月世界藥師尊佛 唯願大慈 接引新圓寂某靈駕 靑琉璃世界中 衆和 南無阿彌陀佛 靑幡黑足 南無南方歡喜世界 寶勝如來佛 唯願大慈 接引新圓寂 某靈駕 赤琉璃世界中 衆和 南無阿彌陀佛 亦幡靑足 南無西方極樂世界阿彌陀佛 唯願大慈 接引新圓寂 某靈 白琉璃世界中 衆和 南無阿彌陀佛 白幡黃足 南無北方無憂世界 不動尊佛 唯願大慈 接引新圓寂 某靈駕 黑琉璃世界中 衆和 南無阿彌陀佛 黑幡白足 南無中方華藏世界 毗盧遮那佛 唯願大慈 接引新圓寂 某靈駕 黃琉璃世界中 衆和 南無阿彌陀佛 黃幡赤足"「五方佛請書規」,『作法龜鑑』(『韓國佛敎儀禮資料叢書』, 3권, p.45).

38 " … 運行四洲紀陳寒暑年直方位神 破暗益物能冷能熱日月時直神 … "「神衆位目」(위의 책, p.387).

39 " … 右位奉請娑婆界主大梵天王 地居世主帝釋天王 護世安民四大天王 日月二宮兩大天子 二十諸天諸大天王 北斗大聖七元星君 妙好音聲阿修羅王 二十五位護戒大神 一十八位福德大神 道場土地伽藍大神 竈王山王二位大神 五方五帝五位神祇 伽耶那提二大金剛 監齋直符二位使者 一切護法善神等衆"「略禮神衆位目」(위의 책, p.398).

11장 연결된 공간

1 자기단 설단법에서도 볼 수 있듯이 주불전, 정문(正門), 누(樓), 천왕문, 해탈문으로 이어지는 도량의 도처에 의식단이 마련된다. 수륙재를 지낼 때 낮에 영산작법을 행하

며, 개최하고자 하는 본 재가 수륙재일지라도 낮에 영산작법을 먼저 진행했다.

2 「선문조사예참(禪門祖師禮懺)」은 선종(禪宗)의 33조사(祖師)와 해동(海東)의 역대 고승을 청해 공양을 올리고 참회하는 의식이다. 중례(中禮) 2주야(晝夜)에 예참(禮懺)을 겸하게 되면 대중이 모이는 날 막제게(莫啼偈) 뒤에 유나(維那)는 종두(鐘頭)에게 명하여 법당 전면(前面)의 문호(門戶)를 모두 다 견고하게 닫게 한 뒤에, 베로 만든 휘장이나 종이로 만든 휘장을 전면에 치고 조사단(祖師壇)을 설치한다. 유나는 여러 사미와 판수를 거느리고 연(輦)을 모시는 위의(威儀)를 갖추어 조사전(祖師殿)에 나가 이운한다. 증명(證明)은 불패(佛牌)를 가마에 들여서 받들어 모시되, 그 나머지 조사들의 진영은 법중(法衆)이 손으로 받들고 들어 차례로 인도하여 평소대로 이운(移運)하며, 거령산(擧靈山)하고 요잡(繞匝)한다. 법당 앞에 이르면 음악을 그친다. 다음 좌불게를 할 때 불패(佛牌) 및 조사영정(祖師影幀)을 차례차례 단 위에 봉안하는데 매번 한 자리마다 각기 작은 상 하나를 놓고 향로 하나와 촛대 하나를 놓는 것이 좋다. 영정이 없으면 이운을 하지 않는다. "禪門祖師禮懺 或中禮二晝夜兼禮懺 則衆會日 莫啼後 維那一邊命鐘頭法堂前面門戶 悉皆牢閉之後 或布帳 或紙帳 掛圍前面 仍設祖師壇 一邊維那率諸沙彌及板首侍輦威儀 俱進祖師殿 移運而證明佛牌 入輦奉侍 其餘祖師幀 則法衆以手奉持 次咽導如常移運擧靈山繞帀 至法堂前止樂 次座佛偈時 佛牌及祖師幀 次次奉安 壇上 每一位各安一小床 床上置香爐一口燭 一鋌可也 幀無則不用移運"「禪門祖師禮懺法」, 『天地冥陽水陸齋儀梵音刪補集』, pp.199-200(『韓國佛敎儀禮資料叢書』, 3권, p.152).

3 1930년대 동화사 극락전의 기록을 보면, 현재와는 달리 고금당(古金堂) 영역의 주불전에 역대 조사의 진영이 봉안되어 있다. 1930년 동화사 극락전을 방문했을 때 좌우로는 심지(心地), 홍진(弘眞), 보조(普照), 청허, 사명, 함우, 용허 7위(位)의 진영이 걸려 있고, 불장후면(佛藏後面)에는 낙빈(洛濱), 기성(箕城), 인악(仁岳), 용암(龍巖) 등 27위의 진영을 괘치(掛置)하였다. 晩悟生,「桐華寺의 一週(續)」,『佛敎』75(1930), pp.34-35(김승희, 앞의 논문, 2008, p.249에서 재인용); 정명희,「화엄사의 불교회화」, (앞의 책, 2010), pp.8-45. 의식에 사용되었던 불화는 의식을 마치면 원래의 봉안처로 돌아간다. 주불전을 구성하는 단(壇)과 불화를 보면 개별적인 설단법의 차이는 있지만, 삼단을 주축으로 하면서 의식의 수요가 있었던 단을 추가로 마련했다. 예를 들면 현왕도, 칠성도, 산신도 등이 봉안되는데, 이들 불화는 현왕청(現王請), 칠성청(七星請), 산신청(山神請)의 형태로 의례를 올리고 예경하던 청문(請文) 절차와 관련 깊다. 의식의 수요가 증가함에 따라 일부 단과 불화는 주불전에 고정 배치되었다.

4 주불전에서 영산작법으로 의식을 시작한 후 명부전으로 이동해 시왕에게 권공하는 본재를 지내는 방식은 『천경집(天鏡集)』에 수록된 「위모생일재소(爲母生日齋疏)」에서도 확인할 수 있다. "정갈하게 음식을 차리고 정성스레 향을 사르고 낮에는 영축산의 참다운 설법을 연설하여 삼보를 청하옵고 밤에는 명부전에 정찬을 준비하여 시왕

을 모두 모셔둡니다. 저희가 준비한 정성은 비록 작지만 감응은 두루 할 것입니다. 엎드려 바라옵나니 자모께서는 생전에는 수명을 다 누리시고 복이 냇물처럼 흐르며, 세상을 떠나신 후에는 극락정토에 나시어 과보가 성인처럼 되어지이다[恭陳香火 畫演靈鷲之眞詮 三寶俱臨 夜設冥府之淨齋 十殿齋赴 葵誠雖小 菱鑑卽周 伏願慈母 生亨遐齡 福如川至 死歸樂土 果如聖齋]"「爲母生日齋疏」,『天鏡集』(『韓國佛敎全書』9책), p.342.

참고문헌

1. 1차 사료

1) 경전, 불교의식집 등

『孔雀王呪經』(後秦 鳩摩羅什), (T19.984).

『大吉義神呪經』(北魏 曇曜), (T21.1335).

『大方廣佛華嚴經』(唐 地婆訶羅),「入法界品」, (T10.295).

『大方光十輪經』(未詳撰者), (T13.410).

『妙法蓮華經』(後秦 鳩摩羅什), (T9.262).

『白花道場發願文略解』(高麗 體元), 1328년, (『韓國佛教全書』6, p.570下).

『佛說灌頂百結神王護身呪經』(東晉 帛尸梨蜜多羅譯), (T21.1331).

『佛說灌頂伏魔封印大神呪經』(東晉 帛尸梨蜜多羅譯), (T21.1331).

『佛說大孔雀呪王經』(唐 義淨), (T19.985).

『佛說大摩里支菩薩經』(宋 天息災), (T21.1257).

『佛說千手千眼觀世音菩薩廣大圓滿無碍大悲心陀羅尼經』(唐 伽梵達摩), (T20.1060).

『佛說七俱胝佛母心大准提陀羅尼經』(唐 地婆訶羅譯), (T20.1077).

『佛說陀羅尼集經』(唐 阿地瞿多), (T18.901).

『佛頂尊勝陀羅尼經』(唐 罽賓國 佛陀波利), (T19.967).

『佛頂尊勝陀羅尼念誦儀軌法』(唐 不空), (T19.972).

『釋迦如来行蹟頌』(高麗 無寄), (水清山 龍腹寺 1636년).

『釋氏稽古略』(明 覺岸), (T49.2037).

『釋氏要覧』(宋 道誠集), (T54.2127).

『焰羅王供行法次第』(唐 阿謨伽), (T21.1290).

『瑜伽集要焰口施食儀』(明 袾宏 重訂), (T21.1320).

『一字頂輪王經』(唐 菩提流志 譯), (T19.951).

『七俱胝佛母所說准提陀羅尼經』(唐 不空), (T20.1076).

『陀羅尼雑集』(未詳撰者), (T21.1336).

『華嚴普賢行願修証儀』卷1(宋 浄源), (X74.1473).

『禪苑清規』(宋 慈覚宗賾), (최법혜 역, 『고려판 선원청규 역주』, 가산불교문화연구원, 2001).

『金剛薩埵說頻那夜迦天成就儀軌經』卷3(宋 中印度 法賢), (T21.1272).

『佛頂心經諺解』(1485년)(한국문헌연구소 편, 『諺解阿彌陀經 諺解觀音經』, 아세아문화사, 1974).

『勸供諸般文』, (석왕사 1574년刊: 박세민, 『한국불교의례자료총서』 1집, 보경문화사, 1993, pp.651-704).

『大刹四明日迎魂施食儀文』(元 夢山德異, 東賓編), (해인사 1707년: 박세민, 『한국불교의례자료총서』 2집, 보경문화사, 1993, pp.547-578).

『法界聖凡水陸勝會修齋儀軌』(宋 志磐), (X74.1497), (공림사 1573년: 박세민, 『한국불교의례자료총서』 1집, 보경문화사, 1993, pp.573-620).

『佛頂心陀羅尼經』, (新光寺 1711년: 동국대학교 중앙도서관).

『刪補梵音集』, (보현사 1713년: 박세민, 『한국불교의례자료총서』 2집, 보경문화사, 1993, pp.579-625).

『水陸無遮平等齋儀撮要』, (덕주사 1573년: 박세민, 『한국불교의례자료총서』 1집, 보경문화사, 1993, pp.621-650).

『水月道場空花佛事如幻賓主夢中問答』(普雨), (해인사 1642년).

『靈山大會作法節次』, (용복사 1634년刊: 박세민, 『한국불교의례자료총서』 2집, 보경문화사, 1993, pp.127-153).

『預修十王生七齋撮要』(大愚), (광흥사 1576년刊: 박세민, 『한국불교의례자료총서』 2집, 보경문화사, 1993, pp.9-64).

『五大眞言集』(唐 不空 佛陀波利), (박세민, 『한국불교의례자료총서』 1집, 보경문화사, pp.135-192).

『五種梵音集』(志禪), (무주 적상산 호국사 1661년 개정판: 박세민, 『한국불교의례자료총서』 2집, 보경문화사, 1993, pp.177-214).

『雲水壇歌詞』(『雲水壇』, 『雲水壇儀文』, 淸虛休静 撰), (반용사 1627년: 박세민, 『한국불교의례자료총서』 2집, 보경문화사, 1993, pp.9-64).

『慈悲道場懺法』(梁 諸大), (박세민, 『한국불교의례자료총서』 1집, 보경문화사, pp.3-134).

『作法龜鑑』(白波亘璇), (백양산 운문암 1827년: 박세민, 『한국불교의례자료총서』 3집, 보경문화사, 1993, pp.372-470).

『作法節次』, (간기미상: 박세민, 『한국불교의례자료총서』 4집, 보경문화사, 1993, pp.159-185).

『諸般文』, (금산사 1694년: 박세민, 『한국불교의례자료총서』 2집, 보경문화사, pp.475-546).

『造像經』(聳虛), (담양 용천사 1575년).

『增修禪教施食儀文』(元 德異), (박세민, 『한국불교의례자료총서』 1집, 보경문화사, pp.261-278).

『眞言勸供·三壇施食文言解』(국학자료총서 제2집, 명지대학교출판부, 1978).

『眞言勸供』, 1496년(박세민,『한국불교의례자료총서』1집, 보경문화사, 1993, pp.435-498).

『天地冥陽水陸雜文』, (송광사 1531년: 박세민,『한국불교의례자료총서』1집, 보경문화사, 1993, pp.499-572).

『天地冥陽水陸齋儀梵音刪補集』(智還 撰), (삼각산 중흥사 1721년).

『天地冥陽水陸齋儀纂要』(竹庵猷公), (신흥사 1562년: 박세민,『한국불교의례자료총서』2집, 보경문화사, 1993, pp.215-250).

『湖山碌』下(天頙), (『한국불교전서』6책)

2) 사료·사적, 문집 등

『국역고려사열전』, 민족문화, 2006.

『金山寺誌』, (한국학문헌연구소, 아세아문화사, 1983).

『三國遺事』제4, 5권, 1281년(李丙燾 譯註, 한국학술정보, 2012).

『譯註 羅末麗初 金石文(上)-原文校勘 篇』, 혜안, 1996.

『朝鮮寺刹史料』, 朝鮮総督府, 1911.

『朝鮮王朝實錄』.

權近(1352-1409),『陽村先生文集』권22, 1394년(韓國文集編纂委員會(編), 韓國歷代文集叢書 27-29, 景仁文化社, 1993).

金守溫(1410-1481),『拭疣集』,「舍利靈應記」, 1673년(『국역 식우집』, 영동향토사연구회, 2001).

奇巖法堅(1552-1634),『奇巖集』(이상현 역, 동국대학교출판부, 2010).

懶庵普雨(1509-1565),『懶庵雜著』(『韓國佛教全書』第7冊, 朝鮮時代篇 1, 동국대학교 불전간행위원회, 1997).

得通己和(1376-1433),『儒釋質疑論』(現代佛教新書 51, 동국대학교 역경원, 1978).

晩悟生,「同華寺의 一週日(続)」,『佛教』75, 1930, pp.34-35.

無竟子秀(1664-1737),『無竟集』(『韓國佛教全書』第9冊, 朝鮮時代篇 3, 東國大學校出版部, 1989).

四溟惟政(1544-1610),『四溟堂大師集』(『韓國佛教全書』第10冊, 朝鮮時代篇 4, 東國大學校出版部, 1989).

徐居正(1420-1488),『東文選』(『國譯東文選』, 민족문화추진회, 1982).

安震湖,『釋門儀範』, 법륜사, 1931.

袖竜賾性, 草衣意恂,『大屯寺誌』(대둔사지간행위원회·강진문헌연구회, 1997).

楊衒之(임동석 譯),『洛陽伽藍記』, 동서문화사, 2009.

月渚道安(1582-1655),『月渚集』(『韓國佛教全書』第9冊 , 朝鮮時代篇 3, 東國大學校出版部,

　1989).

義天(1055-1101),『대각국사문집』(이상현 역, 동국대학교 출판부, 2012).

李奎報(1168-1241),『東國李相國全集』(『국역 동국이상국집』, 민족문화추진회, 1980).

이능화,『朝鮮佛教通史』, 신문관, 1918.

張彦遠(조송식 역),『歷代名畵記』, 시공사, 2008.

조동원 編,『韓國金石文大係』1, 원광대학교출판국, 1979.

진홍섭,『한국미술사자료집성』2, 일지사, 1987.

淸虛休靜(1520-1640),『淸虛集』, (한글대장경 152, 동국대학교 역경원, 1987).

『한국불교찬술문헌총록』, 동국대학교출판부, 1976.

海源,『天鏡集』, 1821년(『韓國佛教全書』第9冊, 朝鮮時代篇 3, 동국대학교출판부, 1989).

허홍식,『韓國金石全文-中世』下, 한국역사연구회 편, 1984.

2. 도록·보고서·사전류

『경기금석대관』5, 경기도, 1992.

『고대불교조각대전』, 국립중앙박물관 특별전, 2015.

『고려화전집1: 구미소장편』, 한국고등교육재단, 浙江大學出版社, 2019.

『괘불을 보는 관점과 과제』, 문화재청, 성보문화재연구원, 국립중앙박물관, 2021.

『괘불조사보고서』, 문화재연구소, 1992.

『괘불조사보고서 Ⅱ』, 문화재연구소, 2000..

『금산사실측조사보고서』, 문화공보부 문화재관리국, 1987.

『기림사대적광전 해체실측보고서』, 경주시, 1997.

김용선,『역주고려묘지명집성』상, 한림대출판부, 2006.

『내소사대웅보전 후불벽 백의관음보살벽화 문화재 지정신청보고서』, 부안군, 2023.

『대고려, 그 찬란한 도전』, 국립중앙박물관 특별전, 2018.

『대형불화 정밀조사』, 문화재청, 성보문화재연구원, 2016-2023.

『동산문화재지정조사보고서』, 문화재관리국, 1991.

『묘법연화경』, 민족사, 1986.

『미술사학지: 여천 흥국사의 불교미술』제1집, 1993, 한국고고미술연구소.

『미술사학지: 선암사의 불교미술』제2집, 1997, 한국고고미술연구소.

『미술사학지: 선운사·내소사·개암사의 불교미술』제3집, 2000, 한국고고미술연구소.

『미술사학지: 동화사·은해사의 불교미술』제4집, 2007, 한국고고미술연구소.

박상국 편,『전국사찰소장목판집』, 국립문화재연구소, 1987.

백파 긍선(김두환 역), 『작법귀감』, 동국대학교출판부, 2010.

『발원, 간절한 바람을 담다-불교미술의 후원자들』, 국립중앙박물관 특별전, 2018.

『봉정사 극락전수리공사보고서』, 문화재연구소, 1992.

불교문화재연구소, 『불복장의식 현황조사보고서』, 2013.

『불교의식』, 문화재관리국 문화재연구소, 1989.

『불전장엄, 붉고 푸른 장엄의 세계』, 불교중앙박물관 특별전, 2015.

『불화초: 밑그림 이야기』, 동아대학교 석당박물관, 2013.

『사적 259호 강화선원사지 발굴조사보고서』 Ⅰ·Ⅱ, 동국대학교 박물관·강화군, 2003.

『서울전통사찰의 불화』, 서울특별시, 1996.

『양산의 사찰벽화』, 통도사성보박물관·양산시립박물관 특별전, 2018.

『여수 흥국사』, 국립광주박물관, 2022.

『연화옥천의 향기』, 옥천사, 1999.

『영혼의 여정』, 국립중앙박물관 특별전, 2003.

『유리건판으로 보는 북한의 불교미술』, 국립중앙박물관, 2014.

『조선의 원당1-화성 용주사』, 국립중앙박물관, 2016,

『조선의 원당2-안성 청룡사』, 국립중앙박물관, 2017.

『조선의 승려 장인』, 국립중앙박물관 특별전, 2021.

조선총독부, 『조선고적도보』 13권(조경화, 경인문화사, 1980).

『진언·의식관계불서전관목록』, 동국대학교 불교문화연구소, 1976.

지환(김순미 역), 『국역 천지명양수륙재의 범음산보집』, 양사재, 2011.

지환(김두환 역), 『천지명양수륙재의범음산보집』, 동국대학교출판부, 2012.

『진관사 국행수륙대재의 조명 학술세미나』 제3집, 진관사수륙재보존회, 2010.

『팔공산 동화사』, 국립대구박물관, 2008.

『한국금석문대계』 권1, 원광대학교 출판국, 1979.

한국불교총람편찬위원회, 『한국불교총람』, 대한불교진흥원, 1998.

『한국 괘불의 미1: 경상지역』, 문화재연구소, 2022.

『한국 괘불의 미2: 전라지역』, 문화재연구소, 2023.

『한국의 불화』 1-40권, 통도사 성보문화재연구원, 1996-2007.

『한국의 불화-송광사편』, 국립박물관 특별조사보고서, 1970.

『한국의 불화초본』, 통도사 성보박물관, 1992.

『한국의 사찰문화재』, 문화재청·불교문화재연구소, 2002-2011.

『한국의 사찰문화재』, 문화재청·불교문화재연구소, 2002-2012.

『한국의 사찰벽화』, 문화재청·불교문화재연구소, 2006-2013.

홍윤식, 『문화재관리국 조사보고서-영산재』, 문화재관리국, 1989.

홍윤식, 『문화재연구소 조사보고서-불교의식』, 문화재관리국 문화재연구소, 1989.

『화엄사 각황전 실측조사보고서』, 문화재청, 2009.

안귀숙·최선일, 『조선후기승장인명사전: 불교조소』, 양사재, 2007.

안귀숙·최선일, 『조선후기승장인명사전: 불교회화』, 양사재, 2008.

국립문화재연구소, 『한국 역대 서화가 사전』, 2011.

고 경, 『한국의 불화 화기집』, 성보문화재연구원, 2011.

동국대학교 불교문화연구소, 『한국불교찬술문헌』, 동국대학교 출판부, 1976.

이지관, 『伽山佛教大辭林』, 가산불교문화원출판부, 1998.

나카무라 하지메·쿠노 켄(中村元·久野健), 『佛教美術事典』, 東京: 東京書籍, 2002.

모치즈키 신코(望月信亨), 『望月佛教大辭典』, 東京: 世界聖典刊行協會, 1974.

『陳清香, 諦阿羅漢: 中國佛畫之美. 羅漢篇』, 許志平發行, 2003.

『高麗·李朝の佛教美術展』, 日本: 山口県立美術館, 1997.

『聖地寧波-日本佛教1300年の源流』, 日本: 奈良國立博物館, 2009.

『高麗仏画-香り立つ装飾美』, 日本: 泉屋博古館, 2016.

『うるわしき祈りの美-高麗·朝鮮時代の仏教美術』, 日本: 九州国立博物館, 2023.

3. 단행본

강소연, 『잃어버린 문화유산을 찾아서』, 부엔리브로, 2008.

강영철, 『조선시대 수륙재와 감로탱: 불교의례와 시대도상』, 꽃피는 아몬드나무, 2023.

강희정, 『중국 관음보살상 연구: 남북조시대에서 당까지』, 일지사, 2004.

김리나·정은우·이승희·이용윤·안귀숙·신숙 등 공저, 『한국불교미술사』, 미진사, 2011.

김리나, 『한국의 불교조각』, 사회평론아카데미, 2020.

김리나, 『미술의 교류: 아시아의 조각과 공예』, 경인문화사, 2020.

김문식, 김지영, 박례경, 송지원, 심승구, 이은주, 『왕실의 천지제사: 조선왕실의 행사1』, 돌베개, 2011.

김성호, 『천수경 신앙의 역사적 전개, 미래불교의 향방』, 장경각, 1997.

김소연, 『아주 특별한 그림들의 여행-동아시아 불교회화의 이동과 아름다움』, 서해문집, 2022.

김영주, 『조선시대 불화 연구』, 지식산업사, 1986.

김용태, 『조선후기 불교사 연구: 임제법통과 교학전통』, 신구문화사, 2010.

김정희, 『불화, 찬란한 불교 미술의 세계』, 돌베개, 2009.

김정희,『조선시대 지장시왕도 연구』, 일지사, 1996.

김정희,『왕실, 권력 그리고 불화: 고려와 조선의 왕실 불화』, 세창출판사, 2019.

김정희,『조선왕실의 불교미술』, 세창출판사, 2020.

김종명,『한국 중세의 불교의례』, 문학과지성사, 2001.

김호성,『천수경의 비밀』, 민족사, 2005.

김호성,『천수경과 관음신앙』, 동국대학교 출판부, 2006.

남동신,『안성 칠장사와 혜소국사 정현』, 사회평론, 2011.

동국대학교 불교문화연구소편,『한국불교찬술문헌총록』, 1976.

덕성여자대학교 인문과학연구소,『한국의례문화연구사 및 연구방법』, 1997.

문명대,『한국의 불화』, 열화당, 1977.

문명대,『한국불교미술사』, 한국언론자료간행회, 1997.

문명대,『한국불교회화사』, 다할미디어, 2021.

박은경,『조선 전기 불화 연구』, 시공사, 2008.

박은경 · 한정호,『영남지역 전통사찰 불전벽화의 장엄요소와 상징체계』, 세종출판사, 2018.

범해 각안,『동사열전』, 동국대학교출판부, 2015.

법 현,『영산재연구』, 운주사, 1997.

법회연구원,『상용 불교의식해설』, 정우서적, 2004.

송은석,『조선 후기 불교조각사』, 사회평론, 2012.

송주환,『조선전기 왕실재정연구』, 조선시대사 연구총서 9, 집문당, 2000.

신광희,『한국의 나한도』, 한국미술사연구소, 2014.

신영훈,『한국의 살림집』상, 열화당, 1983.

연제영(미등),『국행수륙대재-삼화사 수륙대재를 중심으로』, 조계종출판사, 2010.

용 허,『조상경』, 운주사, 2006.

운묵 무기(김성옥, 박인석 역),『석가여래행적송』, 동국대학교출판부, 2017.

유근자,『조선시대 불상의 복장기록 연구』, 불광출판사, 2017.

유근자,『조선시대 왕실 발원 불상의 연구』, 불광출판사, 2022.

유마리 · 김승희,『불교회화』, 솔출판사, 2004

유탁일,『영남지방출판문화논고』, 세종출판사, 2001.

윤열수,『괘불』, 대원사, 2000.

윤용출,『조선 후기의 요역제와 고용노동』, 서울대학교출판부, 1998.

이병희,『고려시기 사원경제 연구』, 경인문화사, 2009.

이 욱,『조선시대 재난과 국가의례』, 창비, 2009.

자각 종색(최법혜 역),『고려판 선원청규 역주』, 가산불교문화연구원, 2001.

장충식,『한국불교미술연구』, 시공사, 2004.

장희정, 『조선후기 불화와 화사 연구』, 일지사, 2003.

전운덕, 『법화삼매참의 외 6종』, 민족사, 1996.

정명희(공저), 『한극(韓劇)의 원형을 찾아서-불교의례』, 열화당, 2015.

정우택, 정은우 등, 『불교미술, 상징과 염원의 세계』, 국사편찬위원회, 2007.

정우택, 『조선 전기 석가탄생도-후쿠오카 혼가쿠지[本岳寺]』, 한국불화명품선1, 2020.

정우택, 『고려 1310년 수월관음도-가라쓰[唐津] 가가미진자[鏡神社]』, 한국불화명품선2, 2021.

정 각, 『천수경연구』, 운주사, 1996.

정 각, 『한국의 불교의례』, 운주사, 2002.

정 각, 『예불이란 무엇인가』, 운주사, 1993.

정병삼, 『한국전통사상총서 불교편-정선 화엄2』, 대한불교조계종 한국전통사상총서 간행위원회, 2009.

정은우, 『고려후기 불교조각 연구』, 문예출판사, 2007.

정은우·신은제, 『고려의 성물, 불복장』, 경인문화사, 2017.

조명기, 『고려 대각국사와 천태사상』, 동국문화사, 1964.

지두환, 『조선 전기 의례연구』, 서울대학교 출판부, 1994.

천혜봉, 『고산 천혜봉교수 정년기념선집 한국서지학연구』, 삼성출판사, 1991.

채상식, 『고려후기 불교사 연구』, 일조각, 1991.

최선일, 『조선후기 조각승과 불상 연구』, 경인문화사, 2011.

최웅천, 『한국의 범종-천년을 이어온 깨우침의 소리』, 미진사, 2022.

탁현규, 『조선시대 삼장탱화 연구』, 신구문화사, 2011.

태경, 『불복장에 새겨진 의미』, 양사재, 2008.

한용운, 『조선불교유신론』, 회동서관, 1913.

안귀숙·유마리·김정희 공저, 『조선조 불화의 연구: 삼불회도』, 한국정신문화연구원, 1985.

안귀숙·유마리·김정희 공저, 『조선조 불화의 연구2: 지옥계 불화』, 한국정신문화연구원, 1993.

자현, 『불화의 비밀: 삼국시대 벽화에서 조선시대 괘불까지』, 조계종출판사, 2017.

홍선표, 『고려의 회화』, 한국회화통사2, 한국미술연구소, 2022.

홍윤식, 『한국 불화의 연구』, 원광대학교 출판국, 1980.

홍윤식, 『불교와 민속』, 1980.

강호선, 『한국불교사의 연구』, 교문사, 1988.

황선명, 『조선조 종교사회사 연구』, 일지사, 1986.

황준연, 『영산회상연구』, 서울대학교 동양음악연구소 연구총서2, 서울대학교출판부, 1999.

4. 논문

강관식, 「털과 눈: 조선시대 초상화의 제의적 명제와 조형적 과제」, 『미술사학연구』 248, 2005, pp.95-129.

강동균, 「정토신앙에 있어서 의례·의식의 의의」, 『정토학연구』 6, 2003, pp.9-22.

강소연, 「가정29년명 〈관세음보살삼십이응탱〉의 형식적 독창성과 도상해석학적 고찰」, 『원불교사상과종교문화』 83, 2020, pp.445-481.

강우방, 「사천왕사지 출토 채유 천왕부조상의 복원적 고찰: 오방신과 사천왕상의 조형적 습합현상」, 『미술자료』 25, 1979, pp.1-46.

강우방, 「감로탱의 양식 변천과 도상 해석」, 『감로탱』, 예경, 1995. pp.341-376.

강호선, 「충렬·충선왕대 임제종 수용과 고려불교의 변화」, 『한국사론』 46, 2001, pp.57-110.

강호선, 「원간섭기 천태종단의 변화–충렬·충선왕대 묘련사계를 중심으로」, 『보조사상』 16, 2001, pp.333-375.

강호선, 「송·원대 수륙재의 성립과 변천」, 『역사학보』 206, 2010, pp.139-177.

강희정, 「중국 고대 양류관음도상의 성립과 전개」, 『미술사학연구』 232, 2001, pp.156-176.

강희정, 「조선 전기 불교와 여성의 역할」, 『아시아여성연구』 41, 2002, pp.269-297.

강희정, 「한국 불교미술 연구의 새로운 모색–이미지: 도상과 기능의 소통을 위하여」, 『미술사와 시각문화』 6, 2007, pp.134-169.

강희정, 「예경과 선업을 위하여: 요잡을 위한 탑과 상」, 『미술사와 시각문화』 10, 2011, pp.142-165.

고상현, 「고려시대의 수륙재 연구」, 『선문화연구』 10, 2011, pp.1-49.

곽동석, 「고려 경상의 도상적 고찰」, 『미술자료』 44, 1989. pp.67-113

곽동석, 「준제관음, 백의관음선각방형경상의 도상 해석」, 『미술자료』 48, 1991, pp.74-100.

곽동엽·김일진, 「한국 사찰 불전의 정면 창호형식 변경에 관한 연구」, 『건축역사연구』 11, 1997, pp.27-46.

구미래, 「사십구재의 의례 기반과 지장신앙의 특성」, 『정토학연구』 15, 2011, pp.105-136.

권상로, 「이조시대 불교제가곡과 명칭가곡의 관계」, 『일광』 7, 1936. pp.31-41.

김경숙, 「16세기 사대부 집안의 제사설행과 그 성격–이문건의 『묵재일기』를 중심으로」, 『한국학보』 26, 2000, pp.2-39.

김동욱, 「곡성 태안사와 순천 송광사 건물 구성에 대한 고려시대 문서」, 『건축역사연구』 3, 1996, pp.147-152.

김동현, 「한국 사찰의 법당」, 『문화사학』 6·7, 1997, pp.469-480.

김무봉, 「영험약초 연구」, 『한국어문학연구』 57, 2011, pp.5-47.

456

김문기, 「17세기 중국과 조선의 소빙기 기후변동」, 『역사와 경계』 77, 2010, pp.133-194.

김문기, 「17세기 중국과 조선의 재해와 기근」, 『이화사학연구』 43, 2011, pp.71-130.

김미경, 「팔공산 동화사 목조삼세불좌상의 복장물 검토」, 『불교미술사학』 3, 2005, pp.268-291.

김미경, 「조선 17세기-18세기 관음보살도 연구」, 『역사와 경계』 61, 2006, pp.25-56.

김미경, 「마곡사 대광보전과 백의관음벽화」, 『한국의 사찰벽화-충청남도·충청북도』, 문화재청·성보문화재연구원, 2007, pp.369-383.

김미경, 「19세기 여래도에 융합된 관음보살의 신도상 연구」, 『문물연구』 18, 2010, pp.159-196.

김봉렬, 「근세기 불교사찰의 건축계획과 구성요소 연구: 수도권 원당사찰을 중심으로」, 『건축역사연구』, 4권 2호, 1995, pp.9-24.

김봉렬, 「진관사 수륙사의 건축학적 해석」, 『진관사 국행수륙대재의 재조명』, (사)진관사수륙재보존회, 2010, pp.13-32.

김상현, 「의상의 신앙과 발원문」, 『의상의 사상과 신앙 연구』, 의상기념관, 2001, pp.154-188.

김상현, 「조선 불교사 연구의 과제와 전망」, 『불교학보』 39, 2002, pp.265-271.

김상현·김일진, 「사찰 불전의 평면구성과 불단위치에 관한 연구」, 『대한건축학회』, 17권 2호, 1997, pp.31-35.

김성수·최정이·남권희, 「북한산 지역의 사찰간행 불서에 관한 연구」, 『서지학연구』 58, 2014, pp.353-393.

김성우·김홍주, 「18세기 사찰 주불전의 건축적 특성」, 『대한건축학회논문집』 17집 6호, 2001, pp.83-90.

김성호, 「원본 『천수경』과 독송용 『천수경』의 대비: 가범달마 역본을 중심으로」, 『불교학보』 40, 2003, pp.53-103.

김수연, 「고려 전기 금석문 소재 불교의례와 그 특징」, 『역사와 현실』 71, 2009, pp.33-61.

김수연, 「고려시대 관정도량의 사상적 배경과 특징」, 『한국사상사학』 42, 2012, pp.105-135.

김수현, 「조선 중후기 관음경전 간행 연구」, 『문화사학』 24, 2005. pp.137-158.

김순미, 「천지명양수륙재의범음산보집 판본고」, 『동양한문학연구』 17, 2003, pp.27-67.

김순미, 「불교의식에서 불찬류 시가의 기능」, 『동양한문학연구』 19, 2004, pp.51-86.

김순미, 「불가의 상례와 승상복도(僧喪服圖)」, 『동양한문학연구』 21, 2005, pp.33-66.

김승희, 「감로도의 도상과 신앙 의례」, 『감로탱』, 예경, 1995. pp.379-411.

김승희, 「우학문화재단 소장 감로탱화」, 『단호문화연구』 5, 2000, pp.124-126.

김승희, 「감로탱의 이해」, 『감로탱』, 통도사성보박물관 특별전, 2005, pp.255-300.

김승희, 「조선시대 불전의 벽화」, 『불국토, 그 깨달음의 염원: 사찰벽화전』, 국립대구박물관, 2006, pp.280-289.

김승희, 「팔공산 동화사의 불교회화-극락전과 대웅전에 봉안된 불화를 중심으로」, 『팔공산 동화사』, 국립대구박물관, 2008, pp.242-259.

김승희, 「조선시대 감로도에 대한 몇 가지 단상-제명(題銘)과 관련하여」, 『경계를 넘어서-한중 회화 국제학술 심포지엄 논문집』, 국립중앙박물관, 2008, pp.324-366.

김시덕, 「감모여재도와 유교식 제사」, 『한국민화』 1, 2009. pp.199-231.

김영미, 「고려시대 불교와 전염병 치유문화」, 『이화사학연구』 34, 2007, pp.121-158.

김영희, 「1730년 의겸(義謙) 작 내원정사 목조관음보살좌상 연구-조선후기 백의관음신앙의 측면에서」, 『불교미술사학』 29, 2020, pp.121-142.

김영태, 「백화도량발원문의 몇 가지 문제」, 『한국불교학』 13, 1988, pp.11-32.

김용태, 「조선 후기 화엄사의 역사와 부휴계 전통」, 『지방사와 지방문화』 12권 1호, 2009, pp.381-409.

김윤희, 「조선후기 명계불화 현왕도 연구」, 『미술사학연구』 270, 2011, pp.67-95.

김윤희, 「17세기 화승 철현(哲玄)작 시왕도 연구」, 『불교미술사학』 15, 2013, pp.175-204.

김자현, 「조선 전기 사찰판 간행불서 고찰」, 『불교연구』 49, 2018, pp.63-195

김자현, 「15세기 왕실발원 불교변상판화의 제작과 흐름」, 『불교미술사학』 27, 2019, pp.39-72.

김자현, 「명대 출상금강반야바라밀경의 계통과 판화도상 연구」, 『불교미술사학』 34, 2022, pp.33-66.

김정은, 「조선시대 삼장보살도의 기원과 전개-중국 명대 수륙화와의 비교」, 『동악미술사학』 8, 2007, pp.125-148

김정희, 「고려 말·조선 전기 지장보살화의 고찰」, 『미술사학연구』 157, 1983, pp.32-47

김정희, 「고성 옥천사 명부전 도상의 연구: 지장보살화와 시왕도를 중심으로」, 『정신문화연구』 10집 1호, 1987, pp.255-278.

김정희, 「조선시대의 명부신앙과 명부전 도상연구」, 『미술사학보』 4, 1991, pp.33-74.

김정희, 「조선 전기의 지장보살도」, 『강좌미술사』 4, 1992, pp.79-118.

김정희, 「송광사 명부전의 도상연구」, 『강좌미술사』 13, 1993, pp.57-89.

김정희, 「19세기 지장보살화의 연구」, 『불교미술』 12, 1994, pp.141-175.

김정희, 「한·중 지장도상의 비교고찰: 두건지장을 중심으로」, 『강좌미술사』 9, 1994, pp.63-103.

김정희, 「조선시대 신중탱화의 연구Ⅱ」, 『한국의 불화5-해인사본말사편下』, 1997, pp.231-241.

김정희, 「조선 전기 불화의 전통성과 자생성」, 『한국미술의 자생성』, 한길아트, 1999,

pp.173-212.

김정희, 「조선 후기 화승 연구(2): 해운당 익찬」, 『강좌미술사』 18, 2002, pp.83-123.

김정희, 「삼막사 명부전의 도상 연구」, 『강좌미술사』 20, 2003, pp.17-38.

김정희, 「송림사 명부전 삼장보살상과 시왕상 연구」, 『강좌미술사』 27, 2006, pp.43-80.

김정희, 「조선 후기의 불화 – 특징과 양식, 그리고 연구과제」, 『불교미술사학』 5, 2007, pp.325-351.

김정희, 「조선 후반기 불화의 대외교섭: 대중교섭을 중심으로」, 『조선 후반기 미술의 대외교섭』, 예경, 2007, pp.107-172.

김정희, 「조선말기 왕실발원 불사와 수도사 불화」, 『강좌미술사』 30, 2008, pp.175-207.

김정희, 「조선시대 왕실불사의 재원」, 『강좌미술사』 45, 2015, pp.229-260.

김정희, 「감로도 도상의 기원과 전개–연구현황과 쟁점을 중심으로」, 『강좌미술사』 47, 2016, pp.143-181.

김정희, 「한국미술사, '비틀어보기'와 다양성의 모색: 한국미술사연구(2015-2016)의 회고와 전망」, 『역사학보』 235, 2017, pp.431-472.

김정희, 「조선 후기 직지사 대웅전 벽화의 도상과 특징」, 『석당논총』 73, 2019, pp.137-177.

김종명, 「퇴계의 불교관–평가와 의의」, 『종교연구』 41, 2005, pp.121-146.

김종명, 「한국 일상예불의 역사적 변용」, 『불교학연구』 18, 2007, pp.149-178.

김종민, 「일본에 유존하는 한국 불교미술에 관한 고찰–사경을 중심으로」, 『서지학보』 36, 2010, pp.349-377.

김창언·이범재, 「한국 사찰입지 유형별 중정공간의 공간구성 특성에 관한 연구」, 『대한건축학회논문집』 8권 2호, 1988, pp.223-228.

김창현, 「원 간섭기 고려 개경의 사원과 불교행사」, 『인문학연구』 32, 충남대 인문학연구소, 2006, pp.89-126.

김희준, 「조선 전기 수륙재의 설행」, 『호서사학』 30, 2001, pp.27-76.

남권희, 「자비도량참법요해의 복각본에 관한 고찰」, 『문헌정보학보』 4, 1990, pp.185-207.

남권희, 「홍덕사자로 찍은 『자비도량참법집해』의 찬자와 간행에 관한 고찰: 새로 발견된 복각본의 권수사항을 중심으로」, 『서지학연구』 7, 1991, pp.15-31.

남권희·임기영, 「경상도 북부지역 사찰의 불교 자료 간행」, 『국학연구』 34, 2017, pp.9-67.

남희숙, 「조선시대 다라니경·진언집의 간행과 그 역사적 의의: 서울대 규장각 소장본의 분석을 중심으로」, 『회당학보』 5, 2000, pp.67-105.

남희숙, 「16-18세기 불교의식집의 간행과 불교대중화」, 『한국문화』 34, 2004, pp.97-165.

노성환, 「일본으로 건너간 조선의 한글 불화」, 『일어일문학』 78, 2018, pp.301-323.

다니엘 스티븐슨(Daniel B, Stevenson)·우제선, 「천태사종삼매의 의례집 연구–천태의례문헌 상호비교를 중심으로」, 『천태학연구』 7, 2005, pp.149-194.

문명대, 「고려 불화의 조성 배경과 내용」, 『고려불화: 한국의 미』, 중앙일보사, 1981.

문명대, 「비로자나삼신불도상의 형식과 기림사 삼신불상 및 불화의 연구」, 『불교미술』 15, 1998, pp.77-99.

문명대, 「송광사 대웅전 소조석가삼세불상」, 『강좌미술사』 13, 1999, pp.7-26.

문명대, 「항마촉지인 석가불 영산회도의 대두와 1578년작 운문(雲門) 필 영산회도(日本 大阪 四天王寺 소장)의 의미」, 『강좌미술사』 37, 한국미술사연구소, 2011, pp.333-341.

문선희, 「고려 14세기 40화엄경 사경변상도 연구」, 『불교미술사학』 5, 2007, pp.429-472.

문선희, 「고려시대 묘법연화경 사경변상도의 도상 연구」, 『미술사학연구』 264, 2009, pp.5-34.

문영빈, 「사찰」, 『임진왜란 이후의 조영활동에 대한 연구-한국건축사총서 Ⅱ』, 한국문화재보존기술진흥위원회, 1992, pp.93-146.

미즈노 슌페이(水野俊平), 「범자의 한글 음사에 대한 고찰」, 『국어학』 62, 2011, pp.131-166.

민순의, 「조선 초 법화신앙과 천도의례」, 『역사민속학』 22, 2006, pp.87-131.

박도화, 「한국 불교 벽화의 연구: 고려시대를 중심으로」, 『불교미술』 6, 1981, pp.89-113.

박도화, 「조선시대 간행 지장보살본원경 판화의 도상」, 『고문화』 53, 1999, pp.3-26.

박도화, 「15세기 후반기 왕실발원 판화: 정희대왕대비 발원본을 중심으로」, 『강좌미술사』 19, 2002, pp.155-183.

박도화, 「한국 사찰벽화의 현황과 연구의 관점」, 『불교미술사학』 7, 2009, pp.99-127.

박도화, 「의미와 유형으로 본 '변상(變相)'의 분화」, 『미술사학연구』 277, 2013, pp.41-67.

박도화, 「16·17세기 경전 간행의 양상과 변상도의 특징」, 『한국불교사연구』 14, 2018, pp.214-254.

박도화, 「봉정사 대웅전 영산회후불벽화 도상의 연원과 의의」, 『석당논총』 73, 2019, pp.103-137.

박은경, 「조선 전기의 기념비적인 사방사불화: 일본 호쥬인(寶壽院) 소장 〈약사삼존도〉를 중심으로」, 『미술사논단』 7, 1998, pp.111-140.

박은경, 「일본소재 조선불화 유례: 안코쿠(安國寺)藏 천장보살도」, 『고고역사학지-단설 이난영박사정년기념논총』 16집, 동아대학교박물관, 2000, pp.577-593.

박은경, 「조선 전기 불화의 서사적 표현, 불교설화도」, 『미술사논단』 21, 2005, pp.137-170.

박은경, 「일본 소재 조선 16세기 수륙회 불화, 감로탱」, 『감로탱』, 통도사성보박물관, 2005, pp.255-300.

박은경, 「조선 전반기 불화의 대외교섭」, 『조선 전반기 미술의 대외교섭』, 예경, 2006, pp.108-113.

박은경, 「조선전기 불화의 연구동향과 과제」, 『불교미술사학』 5, 2007, pp.235-252.

박은경, 「조선 16세기 감로도의 위난 이미지를 통해 본 사회상」, 『한국문화』 49, 2010,

pp.25-49.

박은경,「서일본 지코쿠·시코쿠(中國·四國) 지역의 조선 15-16세기 불화고(考)」,『석당논총』 46, 2010, pp.301-335.

박은경,「일본 소재 조선 전기 석가설법도 연구」,『석당논총』 50, 2011, pp.261-309.

박은경,「고려불화의 변죽: 본지(本地), 화폭, 그리고 봉안에 대한 시론」,『미술사논단』 34, 한국미술연구소, 2012, pp.35-65.

박은경,「안성 칠장사 법형(法泂) 작〈오불회괘불〉의 재검토」,『불교미술사학』 13, 2012, pp.65-105.

박은경,「조선 17세기 충청권역 대관(戴冠) 보살형 괘불의 특색」,『문물연구』 23, 2013, pp.90-120.

박은경,「한국 괘불탱의 저변과 확장성」,『석당논총』 84, 2022, pp.77-95.

박정원,「조선전기 수륙회도 연구」,『미술사학연구』 270, 2011, pp.35-65.

박정원,「조선전기 수륙회도의 일본 수용과 인식에 대하여,『동악미술사학』 23, 2018, pp.67-92.

박종기,「이규보의 생애와 저술경향」,『한국학논총』 19, 1997, pp.38-50.

박종민,「한국 불교의례집의 간행과 분류:『한국불교의례자료총서』와『석문의범』을 중심 으로」,『역사민속학』 12, 2001, pp.109-124.

박혜원,「고려시대 아미타내영도와 임종의례의 관련성 시론」,『미술자료』 80, 2011, pp.45-68.

서수생,「퇴율(退栗)의 불교관」,『퇴계학과 유교문화』 15, 1987, pp.35-60.

서윤길,「요세의 수행과 준제주송(准提呪誦)」,『한국불교학』 3, 1977, pp.63-76.

손신영,「조선후기 사찰 누 연구」,『강좌미술사』 52, 2019, pp.261-293.

손신영,「고종년간 왕실의 불사 후원과 관계자」,『강좌미술사』 60, 2023, pp.223-249.

손인애,「경제〈사다라니〉연구」,『한국음악사학보』 44, 2010, pp.195-233.

손인애,「경제 흩소리 보공양진언과 보회향진언의 음악사적 연구」,『한국음악사학보』 46, 2011, pp.205-243.

송은석,「고려 천수관음도 도상에 대하여」,『호암미술관연구논문집』 4, 1999, pp.38-63.

송은석,「조선 17세기 조각승 유파의 합동작업」,『한국미술사교육학회지』 22, 2008, pp.69-103.

송은석,「조선 후기 불전 내 의식의 성행과 불상의 조형성 연구」,『미술사학연구』 263, 2009, pp.71-97.

송일기, 한지희,「불교의례서『중례문』의 편찬고」,『서지학연구』 43, 2009, pp.115-149.

송창한,「이율곡의 척불론에 대하여: 불자이적지일법(佛者夷狄之一法)을 중심으로」,『경북 사학』 5, 경북대인문대학사학과, 1982. pp.113-135

신광희, 「조선 전기 명종대의 사회변동과 불화」, 『미술사학』 23, 2009, pp.321-346.

신광희, 「한국 나한도의 독자성」, 『미술사연구』 25, 2011, pp.309-337.

신광희, 「조선시대 석가설법도의 범본: 일본 四天王寺 소장 1587년 〈석가설법도〉」, 『정신문화연구』 35권 제2호, 2012, pp.163-196.

신광희, 「명대 화보류 나한 삽도의 유전: 도상의 집성과 전파」, 『미술사학』 26, 2012, pp.363-398.

신광희, 「근대기 서울·경기 화사의 원정활동 일례: 해남 대흥사의 불화」, 『서울과 역사』 89, 2015, pp.5-49.

신규탁, 「고대한중불교교류의 일 고찰-고려의 의천과 절강의 정원(淨源)을 사례로」, 『동양철학』 27, 2007, pp.229-259.

신규탁, 「대한불교조계종 현행 '상단칠정례' 고찰」, 『정토학연구』 16, 2011, pp.53-84.

심주완, 「임진왜란 이후의 대형 소조불상에 대한 연구」, 『미술사학연구』 233·234, 2002, pp.95-138.

심주완, 「조선시대 삼세불상의 연구」, 『미술사학연구』 259, 2008, pp.5-40.

심효섭, 「조선 전기 수륙재의 설행과 의례」, 『동국사학』 40, 2004, pp.219-246.

심효섭, 「조선 전기 영산재의 성립과 그 양상」, 『보조사상』 24, 2005, pp.247-282.

안귀숙, 「조선후기 불화승의 계보와 의겸비구에 관한 연구(상)」, 『미술사연구』 8, 1994, pp.63-136.

안귀숙, 「조선후기 불화승의 계보와 의겸비구에 관한 연구(하)」, 『미술사연구』 9, 1995, pp.153-201.

안계현, 「팔관회고」, 『동국학보』 4, 1956, pp.31-54.

안대환·김성우, 「사찰 주불전 평면에서 불단 위치와 마루귀틀설치방식의 상관성에 관한 연구」, 『대한건축학회』 27권 1호, 2007, pp.597-600.

안주호, 「『진언권공, 삼단시식문언해』의 진언표기방식 연구」, 『국어학』 40, 2002, pp.89-112.

안주호, 「안심사본 『진언집』과 망월사본 『진언집』의 비교 연구」, 『배달말』 31, 2002, pp.175-196.

안주호, 「『진언권공, 삼단시식문언해』의 문법적 특징-존대법과 사동법을 중심으로」, 『언어과학연구』 22, 2002, pp.125-140.

엄기표, 「조선 세조대의 불교미술연구」, 『한국학연구』 26, 2012, pp.463-506.

연제영, 「감로탱화에 나타난 추천대상(追薦對象)의 지속과 변화」, 『역사민속학』 21, 2005, pp.253-288.

연제영, 「의례적 관점에서 감로탱화와 수륙화의 내용 비교」, 『불교학연구』 16, 2007, pp.265-297.

오지섭, 「16세기 조선성리학파의 불교인식」, 『종교연구』 36, 2004, pp.33-72.

오진희, 「화엄사 대웅전 목삼신불상의 연구」, 『강좌미술사』 28, 2007, pp.25-46.

옥나영, 「관정경과 7세기 신라 밀교」, 『역사와 현실』 63, 2007, pp.249-277.

옥나영, 「고려시대 선각불상경과 밀교의식」, 『한국미술사교육학회지』 24, 2010, pp.7-38.

우진웅, 「밀교경전의 판화본과 판화의 삽입에 관한 연구」, 『서지학연구』 48, 2011, pp.255-288.

우진웅, 「조선시대 밀교경전의 간행에 대한 연구」, 『서지학연구』 49, 2011, pp.235-273.

우진웅, 「수륙무차평등재의촬요의 판본에 대한 연구」, 『서지학연구』 50, 2011, pp.351-386.

유경희, 「용주사 삼장보살도 연구」, 『천태학연구』 12, 2009, pp.465-514.

유경희, 「조선 후기 백의관음벽화의 도상과 신앙 연구」, 『미술사학연구』 265, 2010, pp.197-231.

유경희, 「고종대 순헌황귀비 엄씨 발원 불화」, 『미술자료』 86, 2014, pp.111-136.

유경희, 「조선 말기 흥천사와 왕실 발원 불화」, 『강좌미술사』 49, 2017, pp.87-122.

유마리, 「천은사 극락전 아미타후불탱화의 고찰」, 『미술자료』 27, 1980, pp.24-33.

유마리, 「조선조의 탱화」, 『조선불화: 한국의 미』 16, 중앙일보, 1984, pp.188-197.

유마리, 「조선후기 서울·경기지역 패불탱화의 고찰」, 『강좌미술사』 7, 1995, pp.21-45.

유마리, 「일본에 있는 한국불화 조사: 교토·나라지방을 중심으로」, 『문화재』 29, 1996.

유수란, 「산서성 보녕사 수륙화의 후원자 계층과 활용 양상의 변화: 명 황실의 하사와 청대 중수 기록을 중심으로」, 『미술사학연구』 318, 2023, pp.161-192.

유재빈, 「조선 후기 어진 관계 의례 연구: 의례를 통해 본 어진의 기능」, 『미술사화 시각문화』 10, 2011, pp.74-99.

윤석환·한삼건, 「범어사 가람배치의 중단영역 변화에 관한 연구: 사진과 도판을 중심으로」, 『건축역사연구』 14집 4호, 2005, pp.41-58.

윤석환, 「구한말 범어사의 복원도 작성에 관한 연구」, 『건축역사연구』 14, 2005, pp.137-155.

윤소희, 「한·중 수륙법회 연구: 대만 가오슝 포광산사 수륙법회를 중심으로」, 『한국음악연구』 43, 2008, pp.193-215.

윤은희, 「화승 성징(性澄)의 불화 연구」, 『강좌미술사』 26, 2006, pp.609-636.

윤은희, 「의식집을 중심으로 본 패불화의 조성 사상」, 『강좌미술사』 33, 2009, pp.57-81.

이강근, 「조선후기 불교사원건축의 전통과 신조류: 불전 내부공간의 장엄을 중심으로」, 『미술사학연구』 202, 1994, pp.127-161.

이강근, 「화엄사 불전의 재건과 장엄에 관한 연구」, 『불교미술』 14, 1997, pp.77-151.

이강근, 「완주 송광사 건축과 17세기의 개창역」, 『강좌미술사』 13, 1999, pp.103-136.

이강근, 「한국과 중국의 고대 불교건축 비교연구: 불전의 장엄 법식을 중심으로」, 『미술사

학연구』 230, 2001, pp.5-38.

이강근, 「진관사의 수륙사」, 『진관사 수륙재』, 2009, pp.19-34.

이경미, 「기문으로 본 세조연간 왕실원찰의 전각평면과 가람배치」, 『건축역사연구』 제18권 제5호 66호, 2009, pp.81-100.

이경화, 「무위사 극락보전 백의관음」, 『불교미술사학』 5, 2007, pp.263-287.

이기운, 「사명 지례의 법화삼매 연구: 수참요지를 중심으로」, 『한국불교학』 47, 2007, pp.165-197.

이기운, 「고려의 법화삼매 수행법 재조명: 새로 발견된 법화삼매 수행집을 중심으로」, 『동서비교문화저널』 24, 2011, pp.139-169.

이대형, 「17세기 승려 기암 법견의 산문 연구」, 『열상고전연구』 31, 2010, pp.321-349.

이대형, 「기암집해제」, 『한글본 한국불교전서』, 동국대학교출판부, 2010, pp.7-18.

이동주·최순우·황수영·안휘준, 「고려시대의 불교회화(학술좌담)」, 『한국학보』 14, 일지사, 1979, pp.178-203.

이만, 「고려시대의 관음신앙」, 『한국 관음신앙 연구』, 동국대학교출판부, 1988, pp.137-161.

이만, 「고려 미수(彌授)의 유식사상: 조구(祖丘)의 『자비도량참법집해』를 중심으로」, 『한국불교학』 20, 1995, pp.369-391.

이병희, 「조선전기 원각사의 조영과 운영」, 『문화사학』 34, 2010, pp.111-145.

이봉수, 「조계산 선암사 대웅전 실측조사보고」, 『불교문화연구』 10, 2003, pp.101-124.

이분희, 「조선 전반기 아미타불상의 연구」, 『강좌미술사』 27, 2006, pp.191-224.

이선용, 「불복장물 구성형식에 관한 연구」, 『미술사학연구』 261, 2009, pp.77-104.

이선용, 「불화에 기록된 범자와 진언에 관한 고찰」, 『미술사학연구』 278, 2013, pp.125-162.

이선용, 「우리나라 불복장의 특징」, 『미술사학연구』 289, 2016, pp.93-119.

이선용, 「한국 불교미술에 수용된 범자의 특징 고찰(1)」, 『동악미술사학』 32, 2022, pp.267-295.

이선이, 「백의해의 관음수행관 고찰」, 『불교연구』 24, 2006, pp.165-203.

이성운, 「한국불교 시식의문의 성립과 특성」, 『불교학보』 57, 2010, pp.181-206.

이성운, 「한국불교 공양의식 일고: 변공의궤의 형성과 수용」, 『한국불교학』 57, 2010, pp.349-379.

이수미, 「경기전 태조어진의 제작과 봉안」, 『왕의 초상: 경기전과 태조 이성계』, 국립전주박물관, 2005, pp.228-241.

이숙희, 「통일신라시대 오방불의 도상 연구」, 『미술사연구』 16, 2002, pp.3-44.

이승혜, 「복장(腹藏)과 한국 불교미술사 연구-회고와 전망」, 『인문과학연구』 41, 2020, pp.47-76.

이승희,「고려 말 조선 초 사천왕도상 연구」,『미술사연구』22, 2008, pp.117-150.

이승희,「무위사 극락보전 백의관음도와 관음예참」,『동악미술사학』10, 2009, pp.59-84.

이승희,「1628년 칠장사〈오불회괘불도〉연구」,『미술사논단』, 2006, pp.171-204.

이승희,「영산회상변상도 판화를 통해 본 조선 초기 불교문화의 변화」,『미술사연구』28, 2014, pp.187-191.

이승희,「조선전기 관경십육관변상도에 보이는 고려 전통의 계승과 변용–정토인식과 왕생관의 변화를 통해」,『문화재』, 51, 2018, pp.126-147.

이영숙,「해남 대흥사의 두 관음보살도: 11면 천수관음과 준제관음」,『전남문화재』3, 1991.

이용윤,「조선후기 화엄칠처구회도와 연화장세계도의 도상 연구」,『미술사학연구』, 233·234, 2002, pp.187-232.

이용윤,「조선후기 삼장보살도와 수륙재의식집」,『미술자료』73·74, 2005, pp.91-122.

이용윤,「직지사 대웅전 내부 벽화의 도상과 조성 시기」,『한국의 사찰 벽화: 경상북도 2』, 2011, pp.644-663.

이용윤,「퇴운당(退雲堂) 신겸(信謙) 불화와 승려문중의 후원」,『미술사학연구』269, 2011, pp.71-101.

이용윤,「조선후기 불화의 복장 연구」,『미술사학연구』289, 2016, pp.121-154.

이용윤,「조선후기 편양(鞭羊) 문중의 불사와 승려장인의 활동」,『미술사연구』32, 2016, pp.137-165.

이용윤,「조선후기 황악산 화승의 활동과 벽암(碧巖) 문중의 조력」,『미술사학연구』297, 2018, pp.147-174.

이용윤,「화승 의균(義均)의 불화 조성과 사명문중의 불사」,『불교미술사학』28, 2019, pp.499-522.

이용윤,「일제강점기 기록자료로 본 북한의 조선 후기 불화 –함경도와 강원도를 중심으로」,『미술사학연구』304, 2019, pp.201-229.

이욱,「조선전기 원혼을 위한 제사의 변화와 그 의미: 수륙재와 여제를 중심으로」,『종교문화연구』3, 2001, pp.169-187.

이은희,「조선후기 미륵보살도의 연구」,『문화재』30, 1997, pp.164-206.

이은희,「조선 말기 괘불의 새로운 도상 전개」,『문화재』38, 2005, pp.223-284.

이장렬,「천도재의 의의와 국행 수륙재」,『진관사 국행수륙대재의 재조명』, (사)진관사수륙재보존회, 2010.

이재범,「고려 전기 금석문을 통해 본 불교」,『역사와 현실』71, 2009, pp.21-32.

이정국,「고대 및 중세 불전 이용방식에 관한 연구」,『건축역사연구』제12권 2호, 2003, pp.7-20.

이종수,「17세기 유학자의 불교인식 변화」,『보조사상』37, 2012, pp.257-293.

이종수, 「18세기 불교계의 동향과 송광사의 위상」, 『보조사상』 45, 2016, pp.103-135.

이종수, 「18세기 불교계의 표충사(表忠祠)와 수충사(酬忠祠) 건립과 국가의 사액」, 『불교학연구』 56, 2018, pp.201-228.

이종수, 「조선시대 생전예수재의 설행과 의미」, 『불교학연구』 61, 2019, pp.41-73.

이종수·허상호, 「17-18세기 불화의 화기 분석과 용어 고찰」, 『불교미술』 21, 2010, pp.136-181.

이주형, 「종교와 미학 사이: 불상 보기의 종교적 차원과 심미적 차원」, 『미학·예술학연구』 25, 2007, pp.89-118.

이주형, 「미륵을 만나다: 감산사 미륵보살상의 형식과 의미에 대한 해명」, 『미술사와 시각문화』 9, 2010, pp.8-27.

이주형, 「인문학으로서의 미술사학」, 『미술사학연구』 268, 2010, pp.117-138.

이지관, 「고성 유점사 기암당 법견대사비문(高城楡岾寺奇岩堂法堅大師碑文) 교감역주」, 『가산학보』 11, 2003, 12, pp.385-397.

이태승, 「진언집 범자(梵字) 한글음역 대응 한자음의 연원과 그 해석」, 『인도철학』 28, 2010, pp.171-197.

이희재, 「율곡의 불교관」, 『율곡사상연구』 11, 2005, pp.155-176.

임영애, 「조선시대 감로도에 나타난 인로왕보살 연구」, 『강좌미술사』 7, 1995, pp.55-70.

임영애, 「사천왕사지 소조상의 존명」, 『미술사논단』 27, 2008, pp.7-37.

장원규, 「규봉(圭峰)의 교학사상과 이수(二水)·사가(四家)의 화엄종재흥」, 『불교학보』 16, 1979, pp.5-27.

장희정, 「조선후기 조계산지역 불화의 연구」, 『미술사학연구』 210, 1996, pp.71-104.

장희정, 「18세기 팔공산지역 불화의 화파와 특징」, 『미술사학연구』 250·251, 2006, pp.287-314.

전해주, 「의상화상 발원문 연구」, 『불교학보』 29, 1992, pp.327-353.

정각, 「상장례에 나타난 왕생미타정토행법: 한국 소전행법의 형태적 측면을 중심으로」, 『정토학연구』 6, 2003, pp.165-211.

정 각, 「지장신앙과 지장의례」, 『정토학연구』 15, 2011, pp.137-194.

정명희, 「조선 후기 괘불탱의 도상연구」, 『미술사학연구』 233·234, 2004, pp.159-195.

정명희, 「의식집을 통해 본 괘불의 도상적 변용」, 『불교미술사학』 2, 2004, pp.6-28.

정명희, 「보석사 감로탱」, 『감로』, 통도사성보박물관, 2005, pp.15-23.

정명희, 「운흥사 감로탱」, 『감로』, 통도사성보박물관, 2005, pp.110-121.

정명희, 「17세기 후반 동화사 불화승 의균 연구」, 『미술사학지』 4, 2007, pp.118-151.

정명희, 「불교 의례와 의식 문화」, 『불교 미술, 상징과 염원의 세계』, 국사편찬위원회, 2008, pp.223-228.

정명희, 「봉안 공간과 의례의 관점에서 본 조선 후기 현왕도 연구」, 『미술자료』 78, 2009, pp.95-126.

정명희, 「화엄사의 불교회화」, 『불교미술연구 조사보고 제2집–화엄사의 불교미술』, 국립중앙박물관, 2010, pp.8-45.

정명희, 「의식, 관상, 환영–기능적 측면에서 본 고려불화」, 『고려불화대전』, 국립중앙박물관 특별전, 2010, pp.258-271.

정명희, 「이동하는 불화: 조선후기 불화의 의례적 기능」, 『미술사와 시각문화』 10, 2011, pp.100-141.

정명희, 「장곡사 괘불을 통해 본 도상의 중첩과 그 의미」, 『불교미술사학』 14, 2012, pp.71-105.

정명희, 「조선시대 주불전의 불화 배치와 기능: 삼단의 형성과 불화 봉안을 중심으로」, 『미술사학연구』 288, 2015, pp.61-88.

정명희, 「조선시대 불교 의식과 승려의 소임 분화: 감로도와 문헌 기록을 중심으로」, 『불교미술사학』 31, 2016, pp.253-291.

정명희, 「조선시대 불화와 의례 공간」, 『불교문예연구』 6, 2016, pp.83-120.

정명희, 「18세기 경북 의성의 불교회화와 제작자–밀기(密機), 치삭(稚朔), 혜식(慧湜)의 불사를 중심으로」, 『불교미술사학』 24, 2017, pp.243-281.

정명희, 「고려시대 신앙의례와 불교회화 시론–'대고려, 그 찬란한 도전' 특별전 출품작을 중심으로」, 『미술사학연구』 302, 2019, pp.37-66.

정명희, 「1653년 영수사 영산회 괘불탱을 중심으로 살펴본 조선시대 야외의식과 괘불」, 『동아시아불교문화』 40, 2019, pp.105-131.

정명희, 「조선 15-17세기 수륙재에 대한 유신의 기록과 시각 매체」, 『문화재』 53, 2020, pp.184-203.

정명희, 「유리건판으로 보는 북한 사찰 불교회화의 현황과 과제」, 『미술사연구』 40, 2021, pp.59-82.

정명희, 「18세기 후반 마곡사 대광보전의 재건과 불교회화」, 『미술사연구』 41, 2021, pp.64-96

정명희, 「화원(畫員)으로 불린 승려: 조선시대 불교회화의 제작자」, 『불교미술사학』 34, 2022, pp.171-198.

정병삼, 「고려 후기 체원(体元)의 관음신앙의 특성」, 『불교연구』 30, 2009, pp.43-83.

정병삼, 「백화도량발원문약해(白花道場発願文略解)의 저술과 유통」, 『한국사연구』 151, 2010, pp.33-61.

정상모·김경표, 「사찰건축에서의 누(樓)의 건축형식」, 『대한건축학회 학술발표대회 논문집』 24권 1호, 2004, pp.466-469.

정선모, 「북송후기 고려사절단의 북송사행 노정고(路程考): 성심(成尋)의 참천태오대산기(參天台五臺山記)를 바탕으로」, 『대동문화연구』 99, 2017, pp.223-249.

정성언·박언곤, 「한국 사찰건축에 나타난 명부전 배치 특성에 관한 연구」, 『대한건축학회 학술발표대회 논문집』 23권 1호, 2003, pp.381-384.

정우택, 「한국불교회화사연구 30년: 불교회화」, 『미술사학연구』 188, 1990, pp.47-59.

정우택, 「동문선과 고려시대의 미술 ; 불교회화」, 『강좌 미술사』 1, 1988, pp.114-117.

정우택, 「한국의 불교회화」, 『중원문화논총』 5, 2001, pp.151-160.

정우택, 「나투신 은자의 모습: 나한도」, 『구도와 깨달음의 성자, 나한』, 국립춘천박물관, 2003, pp.166-179.

정우택, 「불교미술 서술의 용어 문제」, 『미술사학』 17, 2003, pp.111-131.

정우택, 「미술사 연구 현황과 과제」, 『역사학보』 187, 2005, pp.365-379.

정우택, 「일본 시코쿠[四國] 지역 조선조 전기 불화 조사 연구」, 『동악미술사학』 9호, 2008, pp.57-89.

정은우, 「고려 후기 보살상 연구」, 『미술사학연구』 236, 2002, pp.97-131.

정은우, 「경천사지 10층석탑과 삼세불회고」, 『미술사연구』 19, 2005, pp.44-53

정은우, 「불교 조각의 제작과 후원」, 『불교미술, 상징과 염원의 세계』, 국사편찬위원회, 2007, pp.168-213.

정은우, 「고려시대의 관음신앙과 도상」, 『불교미술사학』 8, 2009, pp.113-127.

정은우, 「남양주 흥국사의 조선 전기 목조 16나한상」, 『동악미술사학』 10, 2009, pp.137-160.

정은우, 「한국의 복장 경전적 의미와 해석」, 『한국문화연구』 37, 2019, pp.163-200.

정지희, 「고려 수월관음경상과 서울역사박물관 경상의 연구」, 『강좌미술사』 24, 2005, pp.11-48.

정진희, 「조선후기 칠성신앙의 도불습합 연구」, 『정신문화연구』 42, 2019, pp.87-117.

정진희, 「중봉당 혜호(慧皓)의 작품과 화맥연구」, 『선문화연구』 30, 2021, pp.305-350.

정진희, 「기록으로 살펴본 조선 후기의 어산(魚山): 불화와 불상 조성기를 중심으로」, 『무형유산』 14, 2023, pp.81-115.

정태혁, 「천수관음다라니의 연구」, 『불교학보』 11, 1974, pp.103-122.

정형우, 「서여 민영규 선생 고희기념논총: 『제불여래보살명칭가곡(諸佛如来菩薩名称歌曲)』의 수입과 그 보급 송습 문제」, 『동방학지』 54·55·56, 1987, pp.717-734.

조명기, 「대각국사의 천태의 사상과 속장의 업적」, 『백성욱박사 송수기념 불교학 논문집』, 동국대학교출판부, 1959, pp.891-931.

조은주, 「구례 화엄사 대웅전 비로자나삼신불회도 연구」, 『미술사학』 44, 2022, pp.151-176.

조인수, 「조선 초기 태조 어진의 제작과 태조 진전의 운영」, 『미술사와 시각문화』 3, 2004, pp.116-153.

주경미, 「불교미술과 물질문화: 물질성, 신성성 의례」, 『미술사와 시각문화』 7, 2008, pp.38-63.

주경미, 「오월왕 전홍숙의 불사리신앙과 장엄」, 『역사와 경계』 61, 2006, pp.57-85.

주수완, 「기록문화재를 통한 조선시대미술의 도상해석학적 연구 특집: 조선 전반기 불교건축과 예배상과의 관계에서 본 도상의미 연구」, 『강좌미술사』 36, 2011, pp.396-437.

진성규, 「세조의 불사행위와 그 의미」, 『백산학보』 78, 2007, pp.165-193.

차상엽, 「관상법(觀想法)의 형성과정」, 『구산논집』 11, 2006, pp.67-87.

채상식, 「강화 선원사의 위치에 대한 재검토」, 『한국민족문화』 34, 2009, pp.135-170.

채상식, 「청계사의 연혁과 소장 목판의 현황」, 『서지학연구』 87, 2021, pp.203-239.

최경원, 「조선 전기 불교회화에 보이는 접인용선 도상의 연원」, 『미술사연구』 25, 2011, pp.275-308.

최경원, 「조선 전기 왕실 비구니원 여승들이 후원한 불화에 보이는 여성구원」, 『동방학지』 156, 2011, pp.177-211.

최선일, 「조선 후기 전라도 조각승 색난(色難)과 그 계보」, 『미술사연구』 14, 2000, pp.35-62.

최승순, 「율곡의 불교관에 대한 연구」, 『율곡학보』 1, 1995, pp.29-56.

최연미, 「조선시대 여성 편저자, 출판협력자, 독자의 역할에 관한 연구」, 『서지학연구』 23, 2002, pp.113-147.

최연식·강호선, 「『몽산화상보설(蒙山和尙普說)』에 나타난 몽산의 행적과 고려후기 불교계와의 관계」, 『보조사상』 19, 2003, pp.163-206.

최엽, 「근대 서울·경기지역 불화의 화사와 화풍」, 『불교미술』 19, 2008, pp.67-94.

최엽, 「20세기 전반 불화의 새로운 동향과 화승의 입지: 서울 안양암의 불화를 중심으로」, 『미술사학연구』 266, 2010, pp.189-219.

최엽, 「중국 청대 『석가여래응화사적』과 한국 근대기 불화」, 『동악미술사학』 15, 2013, pp.301-326.

최엽, 「한국 근대기 불화에 미친 외래 종교와 미술의 영향」, 『동악미술사학』 17, 2015, pp.71-95.

최엽, 「불화 화기의 화제 및 명칭 검토」, 『미술사논단』 45, 2017, pp.205-225.

최엽, 「화승의 회화 제작 역량과 영역 – 민화와 관련하여」, 『불교미술사학』 31, 2021, pp.141-164.

최엽, 「조선 중후기 왕실 도화서 화원들의 불화 제작과 그 영향」, 『온지논총』 68, 2021, pp.9-35.

최학, 「조선후기 화승 관허당 설훈(雪訓) 연구」, 『강좌미술사』 39, 2012, pp.189-212.

최학, 「18세기 경기화승집단의 형성배경 연구」, 『불교미술사학』 35, 2023, pp.203-205.

최응천, 「조선 전반기 불교공예의 도상해석학적 연구–명문과 도상적 특성」, 『강좌미술사』 36, 2011, pp.317-345.

한상길, 「불영사 소장 불연과 불전패에 관한 고찰」, 『강좌미술사』 28, 2017, pp.245-273.

태경, 「의례내용은 교리와 합치하는가–석문의범을 중심으로」, 『불교평론』 57, 2013, pp.74-97.

한기문, 「고려시기 정기 불교 의례의 성립과 성격」, 『민족문화논총』 27, 2003, pp.29-57.

한상길, 「조선시대 불교사 연구와 『조선불교통사』」, 『불교학보』 40, 2003, pp.349-363.

한상길, 「조선전기 수륙재 설행의 사회적 의미」, 『한국선학』 23, 2009, pp.671-710.

허상호, 「조선후기 기림사 사라수왕탱 도상고」, 『동악미술사학』 7, 2006, pp.299-325.

허상호, 「조선후기 불화와 불전장엄구에 표현된 기물 연구」, 『문화사학』 27, 2007, pp.853-879.

허상호, 「불교의례의 불구(佛具)와 그 용법: 감로탱 재회(齋會) 절차에 따른 불구의 재발견」, 『문화사학』 31, 2009, pp.179-220.

허상호, 「조선후기 영남지역 사찰벽화의 위계와 불전성향」, 『불교미술사학』 24, 2017, pp.283-320.

허상호, 「조선후기 명문 패불궤 연구」, 『불교미술사학』 28, 2019, pp.757-792.

허형욱, 「석굴암 범천·제석천상 도상의 기원과 성립」, 『미술사학연구』 246·247, 2005, pp.5-46.

허형욱, 「실상사 백장암 석탑의 오방신상에 관한 고찰」, 『미술사연구』 19, 2005, pp.3-30.

허형욱, 「화엄사의 불교조각」, 『불교미술연구 조사보고 제2집–화엄사의 불교미술』, 국립중앙박물관, 2010, pp.53-57.

허형욱, 「국립중앙박물관 유리건판 사진에 보이는 북한 소재 불교조각의 고찰」, 『미술사연구회』 40, 2021, pp.25-57.

홍기용, 「중국 원·명대 수륙법회도에 관한 고찰」, 『미술사학연구』 219, 1998, pp.41-85.

홍병화, 김성우, 「조선시대 사찰 정문의 기능과 형식에 관한 연구」, 『대한건축학회 학술발표대회 논문집』 27권 1호, 2007, pp.561-564.

홍병화, 「조선시대 사찰건축에서 정문과 문루의 배치관계 변화」, 『건축역사연구』 62, 2009, pp.51-65.

홍병화, 「조선시대 사찰건축에서 사동중정형배치의 형성과정」, 『대한건축학회 학술발표대회 논문집』 25권 3호, 2009, pp.159-166.

홍윤식, 「불교의식에 나타난 제신의 성격: 신중작법을 중심으로」, 『한국민속학』 창간호, 1969, pp.39-51.

홍윤식, 「한국 불교의식의 삼단분단법」, 『문화재』, 1975, pp.1-13.

홍윤식, 「삼장탱화에 대하여」, 『남계 조좌호박사 화갑기념논총』, 일조각, 1977, pp.495-525.

홍윤식, 「하단탱화(영단탱화)」, 『문화재』 11, 1977, pp.143-152.

홍윤식, 「영산회상탱화와 법화경신앙」, 『한국불교학』 3, 1977, pp.105-123.

홍윤식, 「한국의 불화와 일본의 불화」, 『불교학보』 18, 1981, pp.123-147.

홍윤식, 「불교의 공양」, 『종교신학연구』 3, 1990, pp.145-163.

홍윤식, 「불화와 한국문화」, 『불교미술』 12, 1994, pp.3-25.

홍윤식, 「불교의식용구로서의 불교공운」, 『불교미술』 13, 1996, pp.5-29.

홍윤식, 「제종 불교 전통의례의 기원, 역사와 그 사상성」, 『불교미술』 1, 1998, pp.147-211.

홍윤식, 「기림사의 가람구조와 그 의미」, 『불교미술』 15, 1998, pp.31-50.

홍윤식, 「한국불화의 기본구조와 유형분화」, 『문화사학』 11·12·13, 2009, pp.827-840.

황금순, 「조선시대 관음보살도 도상의 한 연구」, 『미술자료』 75, 2006, pp.55-90.

황금순, 「조선말기 관음보살도의 제 양상」, 『불교미술사학』 8, 2009, pp.73-110.

황금순, 「조선후기 불화와 의식집에 보이는 내세구제 관음신앙」, 『미술자료』 79, 2010. pp.81-112.

황금순, 「중국과 한국의 백의관음에 대한 고찰」, 『불교미술사학』 18, 2014, pp.97-129.

황은경·조창한, 「조선시대 사찰 주불전 내부공간의 건축적 의미에 관한 연구」, 『대한건축학회』 11권 2호, 1991, pp.189-194.

황인규, 「고려후기 선원사의 창건과 선승들」, 『경주사학』 21, 2002, pp.57-81.

황인규, 「여말선초 천태종승의 동향」, 『천태학연구』 11, 2008, pp.297-319.

5. 학위논문

강재훈, 「준제진언과 염송의궤 연구」, 동국대학교 불교학과 석사학위논문, 2005.

강지연, 「조선시대 감로도의 도상에 보이는 신앙의 변화」, 홍익대학교 미술사학과 석사학위논문, 2011.

강진길, 「기암 법견의 생애와 문학」, 한국학중앙연구원 석사학위논문, 2003.

강호선, 「고려 말 나옹혜근 연구」, 서울대학교 국사학과 박사학위논문, 2011.

권지원, 「조선 후기 석가설법도 연구」, 홍익대학교 석사학위논문, 2003.

김미경, 「조선후기 관음보살도 연구」, 동아대학교 박사학위논문, 2014.

김봉렬, 「조선시대 사찰건축의 전각구성과 배치형식 연구-교리적 해석을 중심으로」, 서울대학교 박사학위논문, 1989.

김상태, 「신라시대 가람의 구성원리와 밀교적 상관관계 연구」, 홍익대학교 건축학과 박사학위논문, 2004.

김상현, 「한국 사찰 불전의 평면 구성과 불단의 위치에 관한 연구」, 영남대학교 건축학과 석사학위논문, 1997.

김성일, 「청허 휴정의 운수단 가사연구」, 동국대학교 불교학과 석사학위논문, 2008.

김소라, 「불국사 대웅전의 조선 후기 불상·불화 연구」, 이화여자대학교 미술사학과 석사학위논문, 2016.

김소연, 「16세기 천도의식용 불화로서의 함창 상원사 사회탱 연구」, 서울대학교 석사학위논문, 2011.

김수경, 「복원적 고찰을 통한 진관사의 건축적 변화」, 한국예술종합학교 건축학과 석사학위논문, 2011.

김수연, 「고려시대 불정도량 연구」, 이화여자대학교 석사학위논문, 2004.

김수영, 「조선 16-17세기 석가설법도 연구」, 동아대학교 고고미술사학과 석사학위논문, 2007.

김수현, 「조선시대 관음도상과 신앙 연구」, 동국대학교 박사학위논문, 2005.

김순미, 「조선조 불교의례의 시가(詩歌) 연구: 『범음산보집(梵音刪補集)』을 중심으로」, 경성대학교 박사학위논문, 2005.

김연민, 「신라 문무왕대 명랑의 밀교사상과 그 의미」, 국민대학교 석사학위논문, 2005.

김영희, 「금용 일섭(1900-1975)의 불상조각 연구」, 고려대학교 문화재학 협동과정 미술사학전공 석사학위논문, 2009.

김용조, 「조선전기의 국행기양불사 연구」, 동국대학교 박사학위논문, 1990.

김용태, 「조선후기 불교의 임제법통과 교학전통」, 서울대학교 박사학위논문, 2008.

김윤희, 「조선 후기 명계불화 현왕도 연구」, 홍익대학교 미술사학과 석사학위논문, 2008.

김자현, 「조선전기 불교변상판화 연구」, 동국대학교 미술사학과 박사학위논문, 2017.

김정희, 「조선시대 명부전 도상의 연구」, 한국정신문화연구원 박사학위논문, 1993.

김종민, 「려말선초 사경서체에 대한 연구」, 대구카톨릭대학교 석사학위논문, 2003.

김종민, 「조선시대 사경 연구」, 대구카톨릭대학교 박사학위논문, 2007.

김재길, 「조선시대 중층 사찰건축의 비례에 관한 연구」, 목원대학교 문화재학과 석사학위논문, 2006.

김형곤, 「조선시대 선묘불화 연구, 동국대학교 석사학위논문, 2009.

김형우, 「고려시대 국가적 불교행사에 대한 연구」, 동국대학교 박사학위논문, 1992.

김홍주, 「18세기 사찰 불전의 건축적 특성」, 연세대학교 대학원 건축공학과 석사학위논문, 2001.

김효경, 「조선시대의 기양의례 연구 -국가와 왕실을 중심으로」, 고려대학교 민속학과 박사

학위논문, 2009.

남희숙, 「조선후기 불서간행 연구: 진언집과 불교의식집을 중심으로」, 서울대학교 국사학
　과 박사학위논문, 2004.

문상련, 「한국불교 경전신앙 연구」, 동국대학교 불교학과 박사학위논문, 2006.

문선희, 「고려시대 묘법연화경 사경변상도 연구」, 홍익대학교 미술사학과 석사학위논문,
　2005.

박도화, 「조선 전반기 불경판화의 연구」, 동국대학교 박사학위논문, 1997.

박정원, 「조선시대 감로도 연구」, 동국대학교 미술사학과 박사학위논문, 2020.

박혜원, 「조선후기 신중탱화의 예적금강 도상 연구」, 서울대학교 미술사학과 석사학위논
　문, 2005.

배병선, 「다포계 맞배집에 관한 연구」, 서울대학교 박사학위논문, 1993.

서승연, 「고려시대 백의예참문 연구-백의해를 중심으로」, 동국대학교 불교학과 석사학위
　논문, 1988.

서재영, 「만해 한용운의 불교유신사상 연구」, 동국대학교 불교학과 석사학위논문, 1994.

손신영, 「19세기 불교건축의 연구: 서울·경기지역을 중심으로」, 동국대학교 박사학위논문,
　2007.

송은석, 「17세기 조선 왕조의 조각승과 불상」, 서울대학교 박사학위논문, 2007.

송현주, 「현대 한국 불교의례의 성격에 관한 연구」, 서울대학교 박사학위논문, 2007.

신광희, 「한국의 나한도 연구」, 동국대학교 미술사학과 박사학위논문, 2010.

신현경, 「조선후기 기림사 삼세불화 연구 : '기림사 창건 연기 설화'를 중심으로」, 이화여자
　대학교 미술사학과 석사학위논문, 2012.

심상현, 「영산재 성립과 작법의례에 관한 연구」, 위덕대학교 박사학위논문, 2011.

심효섭, 「조선 전기 영산재 연구」, 동국대학교 박사학위논문, 2004.

안귀숙, 「중국 정병 연구」, 홍익대학교 미술사학과 박사학위논문, 2000.

안지원, 「고려시대 국가불교의례연구-연등·팔관회와 제석도량을 중심으로」, 서울대학교
　박사학위논문, 1999.

양지윤, 「조선 후기 수륙재 연구」, 동국대학교 사학과 석사학위논문, 2002.

어준일, 「16세기 조선시대의 불교조각 연구」, 홍익대학교 미술사학과 석사학위논문, 2011.

여동찬, 「고려시대 호국법회에 대한 연구」, 서울대학교 박사학위논문, 1970.

연제영, 「한국 수륙재의 의례와 설행양상」, 고려대학교 문화재학협동과정 박사학위논문,
　2015.

오세례, 「조선시대 후불벽 이면 백의관음도에 대한 연구」, 이화여자대학교 미술사학과 석
　사학위논문, 1990.

오숙현, 「백파의 작법귀감에 대한 연구-유치(由致)를 중심으로」, 동국대 문화예술대학원

한국음악 전공 석사학위논문, 2001.

옥나영, 「『관정경(灌頂經)』과 7세기 신라 밀교」, 숙명여대 한국사학과 석사학위논문, 2005.

우주옥, 「고려시대 선각불상경연구」, 고려대학교 문화재학 협동과정 석사학위논문, 2008.

우진웅, 「한국 밀교경전의 판화본에 관한 연구」, 경북대학교 박사학위논문, 2010.

유경희, 「도갑사 관세음보살삼십이응신탱 연구」, 동국대학교 석사학위논문, 2000.

유경희, 「조선 말기 왕실발원 불화 연구」, 한국학중앙연구원 박사학위논문, 2015.

유마리, 「한국 관경변상도와 중국 관경변상도의 비교 연구」, 동국대학교 박사학위논문, 1992.

유수란, 「명·청대 보녕사 수륙화의 후원자와 기능」, 서울대학교 석사학위논문, 2016

윤기엽, 「고려후기 사원의 실상과 동향에 관한 연구」, 연세대학교 박사학위논문, 2004.

윤은희, 「감로왕도 도상의 형성 문제와 16-17세기 감로왕도 연구」, 동국대학교 석사학위논문, 2003.

이경미, 「고려·조선의 법보신앙과 경장건축의 변천 연구」, 이화여자대학교 미술사학과 박사학위논문, 2007.

이도영, 「조선후기 승려진영 연구」, 홍익대학교 석사학위논문, 2011.

이상백, 「조선 후기 사찰의 불서 간행 연구」, 한국학중앙연구원 박사학위논문, 2021.

이선용, 「한국 불교복장(腹藏)의 구성과 특성 연구」, 동국대학교 박사학위논문, 2018.

이성운, 「한국불교 의례체계 연구: 시식 공양 의례를 중심으로」, 동국대학교 불교학과 박사학위논문, 2012.

임수민, 「19세기 말-20세기 초 불화와 화승들의 변화하는 정체성-혜호·철유·축연과 강원·서울 지방을 중심으로」, 서울대학교 석사학위논문, 2020.

이숙희, 「통일신라대 밀교계 도상 연구」, 홍익대학교 미술사학과 박사학위논문, 2004.

이승희, 「조선 후기 신중탱화 도상 연구」, 홍익대학교 미술사학과 석사학위논문, 1998.

이승희, 「고려후기 정토불교회화의 연구: 천태·화엄신앙의 요소를 중심으로」, 홍익대학교 미술사학과 박사학위논문, 2011.

이영숙, 「조선후기 괘불 연구」, 동국대학교 미술사학과 박사학위논문, 2003.

이용윤, 「조선후기 화엄계 불화의 연구」, 홍익대학교 미술사학과 석사학위논문, 1999.

이용윤, 「조선후기 영남의 불화와 승려문중 연구」, 홍익대학교 박사학위논문, 2015.

이영화, 「조선초기 불교의례의 성격」, 한국정신문화연구원 석사학위논문, 1992.

이지영, 「조선시대 관음보살도 연구」, 동국대학교 미술사학과 석사학위논문, 2005.

장희정, 「조선후기 불화의 화사 연구」, 동국대학교 박사학위논문, 2000.

정명희, 「조선후기 괘불탱의 도상 연구」, 홍익대학교 석사학위논문, 2000.

정명희, 「조선시대 불교의식의 삼단의례와 불화 연구」, 홍익대학교 박사학위논문, 2013.

정성화, 「조선후기 쌍계사 불화의 연구」, 동국대학교 미술사학과 석사학위논문, 1997.

정승연, 「조선시대 삼장보살도 연구」, 동국대학교 미술사학과 석사학위논문, 2010.

정재일, 「자각 종색의 『선원청규(禪苑淸規)』 연구」, 동국대학교 박사학위논문, 2006.

정지연, 「조선후기 불화의 장황 연구」, 용인대학교 문화재보존학과 석사학위논문, 2010.

조태건, 「17세기 후반 명부전의 지장보살상과 시왕상 연구: 승호, 색난, 단응의 작품을 중심으로」, 명지대학교 미술사학과 석사학위논문, 2011.

진명화, 「고려시대 관음신앙과 불화의 도상연구」, 연세대학교 한국학협동과정 박사학위논문, 2010.

천옥희, 「백화도량발원문 연구」, 동국대학교 불교학과 석사학위논문, 2006.

최선일, 「조선후기 조각승의 활동과 불상연구」, 홍익대학교 박사학위논문, 2006.

최수경, 「마곡사의 불사를 통해 본 근대기 불화의 특성」, 서울대학교 석사학위논문, 2018.

최연미, 「조선시대 여성 저서의 편찬 및 필사 간인에 관한 연구」, 성균관대학교 문헌정보학과 박사학위논문, 2000.

최엽, 「근대 화승 고산당 축연(古山堂 竺演)의 불화 연구」, 이화여자대학교 석사학위논문, 2001.

최엽, 「한국 근대기의 불화 연구」, 동국대학교 미술사학과 박사학위논문, 2012.

최학, 「조선 후기 불화승 관허당 설훈(寬虛堂 雪訓) 연구」, 동국대학교 미술사학과 석사학위논문, 2010.

최학, 「18세기 경기 화승과 불화의 화풍 연구」, 동국대학교 미술사학과 박사학위논문, 2022.

탁현규, 「조선시대 삼장보살도의 도상 연구」, 한국학중앙연구원 박사학위논문, 2009.

토니노 푸지오니, 「고려시대 법상종 교단의 추이」, 서울대학교 박사학위논문, 1996.

한지희, 「죽암 편찬 『천지명양수륙재의찬요』의 서지적 연구」, 중앙대학교 문헌정보학과 석사학위논문, 2009.

허상호, 「조선시대 불탁장엄 연구」, 동국대학교 석사학위논문, 2002.

허형욱, 「통일신라 범천·제석천상 연구」, 홍익대학교 석사학위논문, 2002.

허형욱, 「한국 고대의 약사여래 신앙과 도상 연구」, 홍익대학교 박사학위논문, 2017.

홍병화, 「조선후반기 불교건축의 성격과 의미: 사찰 중심영역의 배치 및 건축 계획의 변화 과정」, 연세대학교 건축공학과 박사학위논문, 2010.

6. 외국어 논저

1) 일문 논저

가마타 시게오(鎌田茂雄), 『中國の佛教儀礼』, 東京: 東京大学東洋文化研究所, 1986.

야마기시 츠네도(山岸常人), 『塔と佛堂の旅: 寺院建築から歴史を読む』, 東京: 朝日新聞社,

2005.

이토우 신지(伊藤信二), 『繡佛』, 日本の美術 470, 東京: 至文堂, 2005.

치모토 히데시(千本英史), 『儀礼にみる日本の佛教-東大寺, 興福寺, 薬師寺』, 京都: 法蔵館, 2000.

하토리 요시오(服部良男), 『薬仙寺蔵重要文化財「施餓鬼図」を読み解-半途に斃れしし者への鎮魂譜』, 東京: 日本ェデイタスクール出版部, 2000.

『鏡像の美: 鏡に刻まれた佛の世界』, 奈良: 大和文華館, 2006.

『觀音: 尊像と変相』, 豊中: 國際交流美術史研究會, 1986.

『密教工芸: 神秘のかたち』, 奈良: 奈良國立博物館, 1992.

『佛教法會の調査: 民衆の伝統的生活習慣に占める涅槃會調査報告書』, 奈良: 元興寺文化財研究所, 1979.

『涅槃會の研究: 涅槃會と涅槃図』, 奈良: 元興寺文化財研究所, 1981.

『王朝の儀礼と佛畫』, 東京: 至文堂, 2000.

기쿠다케 준이치(菊竹淳一), 「高麗佛畫にみる中國と日本」, 『高麗佛畫』, 東京: 朝日新聞社, 1981, pp.64-82.

나이토 사카에(内藤栄), 「鏡像の成立」, 『佛教芸術』206, 大阪: 毎日新聞社, 1993.

니시야마 마사루(西山克), 「地獄と絵解く」, 『職人と芸能』, 東京: 吉川弘文館, 1994.

니시야마 마사루(西山克), 「朝鮮佛畫甘露幀と熊野觀心十界図: 特集-絵解き-その意義と魅力, 東アジアの絵解きとその周辺」, 『國文学解釋と鑑賞』68집 6호, 2003, pp.154-162.

니시야마 마사루(西山克), 「熊野觀心十界図とはなにか-朝鮮甘露幀の受容をめぐる精神史」, 『日本史研究』551, 2008, pp.30-47.

니시야마 마사루(西山克), 「七如来の顕現-寛正飢饉と施食の風景」, 『関西学院史学』38, 2011, 83-112.

니시야 이사오(西谷功), 「泉涌寺僧と普陀山信仰-觀音菩薩坐像の請来意図」, 『聖地寧波』, 奈良國立博物館, 2009.

다카스 준(鷹巣純), 「高達奈緒美氏蔵「十王地獄図」仮題と水陸畫, 絵解き研究」, 『絵解き研究』13, 1997, pp.1-26.

다카스 준(鷹巣純), 「新知恩院本六道絵の主題について一水陸畫としての可能性」, 『密教図像』18, 1999, pp.69-85.

다카스 준(鷹巣純), 「愛知県下の水陸畫関連作例について」, 『愛知県史研究』4, 2000, pp.113-128. 朴銀卿, 「李朝前期佛畫の研究: 地蔵菩薩畫像を中心に」, 九州大学 美学・美術史 博士学位論文, 1993.

사카시타 사토시(坂下聡), 「水陸齋感応記」譯注-亀田鵬齋の碑文〈特集〉」, 『中國古典研究』32, 1987, pp.106-112.

세키노 타다시(常盤大定),「大覚國師義天僧統」,『密教』2集 1号, 1912.

시모무라 에이신(霜村叡眞),「天地冥陽水陸齋儀」と「水陸無遮平等齋儀」,『佛教文化学會紀要』 6, 大正大学, 1997, pp.131-166.

아마누마 슌이치(天沼俊一),「金井山梵魚寺」,『東洋美術』, 1932.

야마기시 츠네도(山岸常人),「法會の変遷と場の役割」,『儀礼にみろ日本の佛教』, 京都: 法蔵館, 2001.

이데 세이노스케(井手誠之輔),「南宋の道釋畫」,『世界美術大全集 6-南宋・金』, 東京: 小学館, 2000, pp.123-140.

이데 세이노스케(井手誠之輔),「降臨する諸尊と東錢湖の四時水陸道場」,『日本の美術』418, 東京: 至文堂, 2001, 3, pp.60-70.

이데 세이노스케(井手誠之輔),「大德寺伝来の五百羅漢図」,『日本の宋元佛畫』, 東京: 至文堂, 2001.

이시다 히세도요(石田尚豊),「密教美術, 鏡像」,『密教講座』10, 1977, 3, pp.104-109.

이주미 타케오(泉武夫),「王朝佛畫への視線-儀礼と絵畫」,『王朝の佛畫と儀礼』, 京都國立博物 館, 1998, pp.283-306.

이토우 신지(伊藤 信二),「大きな畫を掛けること-日本佛畫の齦を中心に」,『巨大掛軸をめぐ る文化交流』, 日本九州國立博物館, 2010, pp.30-39.

鄭明熙,「韓國の佛教儀式と掛佛」,『巨大掛軸をめぐる文化交流』, 日本九州國立博物館, 2010, pp.40-47

鄭于沢,「高麗時代阿弥陀畫象の研究」, 九州大学 美学・美術史 博士学位論文, 1989.

하토리 아츠코(服部敦子),「奈良時代の鏡の用例とその典拠について-『陀羅尼集經』を対象と して」,『帝塚山大学大学院人文科学研究科紀要』10, 2008, pp.99-105.

하토리 요시오(服部良男),「朝鮮李朝佛畫《初期甘露幀》の世界(1) 大津市西教寺所蔵『盂蘭盆 經說相』を 読む-新出資料紹介」,『アジア遊学』28, 2001, pp.127-137.

하토리 요시오(服部良男),「明石市光明寺蔵『盂蘭盆經曼茶羅図』を読む-朝鮮李朝佛畫《初期甘 露幀》の世界」,『絵解き研究』19, 2005, 12, pp.1-41.

하토리 호쇼(服部法照),「准提鏡壇について」,『宗教研究』70권 4집, 1997, pp.288-289.

황 메이(黄美),「智光禪寺の水陸道場について」,『印度学佛教学研究』35집 2호, 1987, 3, pp.680-682.

2) 중문 논저

北京文物鑑賞 編委會 編,『明清水陸畫』, 北京: 北京美術撮影出版社, 2004.

山西省博物館,『宝寧寺明代水陸畫』, 北京: 文物出版社, 1988.

山西省,『佛教水陸畫研究』, 北京: 中國社會科学出版社, 2009.

釋道昱,「水陸法會淵源考」,『普門学報』37, 2007, pp.119-149.

釋聖凱, 『中國佛教懺法研究』, 北京: 宗教文化出版社, 2004.

王素芳·石永士, 『毗盧寺壁畫世界』, 石家荘: 河北教育出版社, 2002.

李 淞 主編, 『山西寺觀壁畫新証』, 北京: 北京大学出版部, 2011.

丁 度 等, 『集韻: 附考正』, 台北: 中華書局, 1980.

戴曉云, 「《北水陸法會図》考 -以北方地区明清水陸畫為中心」, 中央美術学院 博士論文, 2007.

陳英善, 「從梁武帝的齋祭到志盤的水陸儀」, 『世界佛教論壇論文集』第2屆, 2009.

陳玉女, 「明万曆時期慈聖皇太后的崇佛 -兼論佛‘道両勢力的対峙」, 『歷史学報』23, 1997, pp.195-245.

陳姿妙, 「宝寧寺水陸畫明王像探析」, 『佛学論文聯合発表會』第18屆, 圓光佛学研究所, 2007.

洪錦淳, 『水陸法會儀軌』, 台北: 文津出版社有限公司, 2006.

侯 沖, 『中國佛教儀式研究 -以齋供儀式為中心』, 上海: 上海師范大学, 2009.

3) 영문 논저

Fraser, Sarah E., *Performing the Visual: The Practice of Buddhist Wall Painting in China and Central Asia 618-960,* Stanford, Ca.: Stanford University Press, 2004.

Foulk, Griffith T., and Sharf Robert H., "On the Ritual Use of Ch'an Portraiture in Medieval China", *Chan Buddhism in Ritual Context,* (ed.), Bernard Faure, London; New York: Routledge Curzon, 2003, pp.74-150.

Gerhart, Karen M., *The Material Culture of Death in Medieval Japan,* Honolulu: University of Hawai'i Press, 2009.

Jing, Anning, *The Water God's Temple of the Guangsheng Monastery: Cosmic Function of Art, Ritual, and Theater*, Boston: Brill, 2001.

Mair, Victor H., *T'ang Transformation Texts: A Study of the Buddhist Contribution to the Rise of Vernacular Fiction and Drama in China,* Cambridge, MA: Harvard University Press, 1989.

Sharf Robert H., "The Rhetoric of Experience and the Study of Religion", *Journal of Consciousness Studies,* vol. 7 n. 11-12, Ann Arbor: Imprint Academic, (2000), pp.267-287.

Sharf Robert H., "Ritual", *Critical Terms for the Study of Buddhism,* (ed.), Donald S. Lopez Jr., Chicago: University of Chicago Press, 2005, pp.245-269.

Stevenson, Daniel B., "Text, Image, and Transformation in the History of the Shuilu Fahui, the Buddhist Rite for Deliverance of Creatures of Water and Land", *Cultural Intersections in Later Chinese Buddhism.* (ed.), Marsha Weidner, Honolulu: University of Hawai'i Press, 2001, pp.30-70.

Stiller, Maya. "Transferring the Dharma Message of the Master-Inscriptions on Korea

Monk Portraits from the Choson period", *Seoul Journal of Korean Studies*, vol. 21, n. 2, (2008), pp.251-294.

Wang, Eugene Y., *Shaping the Lotus Sutra: Buddhist Visual Culture in Medieval China*, Seattle: University of Washington Press, 2005.

Wu, Hung, "What is Bianxiang?: On the Relationship between Dunhuang Literature and Dunhuang Art", *Harvard Journal of Asiatic Studies*, vol. 52 n. 1, (Jun. 1992), pp.111-192.

찾아보기

[ㄱ]

간경도감 90, 92, 326

감로도 20, 83, 140, 255, 273

감로왕탱 257

감로회 257, 258

감모여재도 227, 260, 262

개심사 사보살도 및 팔금강도 327

개심사 오방오제위도 및 사직사자도 324

거불(擧佛) 78, 168, 173, 240, 295, 312

『거찰사명일영혼시식의문』 224, 252

게송(偈頌) 78, 139, 301, 312

『결수문(結手文)』 55, 83, 88, 92, 96

결수인법 92

경단(鏡壇) 63, 64, 72, 75

계파 성능 156

고묘지〈감로도〉 119, 121, 271

고혼단(孤魂壇) 241, 267

『공작명왕다라니경』 60

관경변상도 76

『관불삼매해경』 72

관상(觀想) 48, 71, 75, 134

관욕(灌浴) 212, 234, 275

관음경(觀音鏡) 72, 74

관음단(觀音壇) 142, 144, 364

관음보살도 68, 122

관음보살도 벽화 21, 129, 144

관음의례 131, 137, 150, 374

관음참법(觀音懺法) 374

『관음현상기』 148

광통보제선사비 105

괘불(탱) 26, 154, 290, 305, 370

괘불궤 261

괘불이운 169, 310, 312

괘불탱권선문 290

국행수륙재 107

국혼단 227

국혼전 227

권공(勸供) 89, 95, 109, 116, 167, 181, 223, 251, 321, 343

권근 92, 106, 107

그림 장막 260

『금강경』 208, 324, 329, 331

금강산도솔암기 191

금강역사 310

기림사 164

기암 법견 197, 230

『기암집』 56

기우(祈雨) 134

김수온 91

[ㄴ]

나암 보우 77, 94, 171, 352

『나암잡저』 56, 109

낙암 의눌 94

남장사 125

내소사 150

내탕금 89, 114
노주석 289
누(각) 43, 175, 235, 254, 264, 275, 284, 288, 310, 357, 363, 370
능가사사적비 155, 317, 335

[ㄷ]
단 50, 52, 58, 60, 282, 337
당번(幢幡) 260
대곡사창건전후사적기 336
대령(의) 127, 169, 253, 275, 289
대례(문) 91, 96, 357
대례작법 203
『대비다라니신주경』 66
대영산회탱 180
『대찰사명일영혼시식의문』 252
도량장엄번 322, 358
도상학 44, 45
『동국이상국집』 66
동리산태안사사적 133
동화사 46

[ㅁ]
마구단 210, 211
만다라 58
명랑(明朗) 61
명부신앙 179, 199
명부전 199, 200, 204, 211, 343
무경 자수 56, 111, 290
『무경집』 56
무용 수연 89, 157, 335
무위사 64, 71, 129, 130
무차평등재의 92
『묵암집』 56, 178

문두루법 61
문식(文飾) 94, 225
문정왕후 94

[ㅂ]
반승(飯僧) 109
배면 134, 135, 144
배문 136, 284
배비문(排備文) 88, 92, 93
백암 성총 156
백의관음보살도 145, 148, 150
백파 긍선 96, 98, 111, 216
「백화도량발원문」 72, 75
번(幡) 63, 72, 241, 254, 289, 308, 309, 312, 322
법상도권 72, 74
『법계성범수륙승회수재의궤』 91, 113, 138, 192, 239
법화거불 169, 171, 172, 300
『법화경』서품 180
법화예참(法華禮懺) 134
벽암 각성 94, 96, 155, 179
벽화 53, 64, 104, 129, 132
변식(變食) 141, 267, 269
보녕사(寶寧寺) 수륙화 103, 349, 350
보제사 104
봉서암 감로도 83, 258
봉안 공간 37, 45, 53, 150, 369
봉청(奉請) 78, 116, 243, 349, 356
분단배치규 307, 309
분단법(分壇法) 117, 374
불교의례 35, 62, 85
불교의식집 80, 88, 279
『불설다라니집경』 337

불연 316
불영사 불연 316
불전패 14, 309, 312, 317
불정도량(佛頂道場) 62

[ㅅ]
사로각첩 336
『사명당대사집』 56
사명일(四明日) 87, 223, 250
사보살 팔금강 307, 324, 327, 330
사불회도 187
사오로단 340, 354
사오로탱 155, 198, 237, 335, 337, 344,
　354
사자단 210, 321, 343
사직사자도 307, 324, 336, 343, 345
삼단(三壇) 51, 100, 107, 108, 109, 110,
　181, 223, 312
삼단시련(三壇侍輦) 318
삼단시식문 114
삼단의례 50, 52, 53, 120, 360, 372
삼단작관변공(三壇作觀變供) 269, 271
삼단탱 114, 370, 372, 374
삼신불괘불도 295
삼연기현판 318
삼장보살도 20, 122, 182, 184, 191, 375,
　376
삼장회(三藏會) 125, 187
삼전패 315
삼황오제 337
삼회(三會) 105
상단 26, 51, 95, 112, 116, 124, 153
상단 거불 170
상단권공 168

상단탱 24, 53, 157, 305
상연(上輦) 317
『서산대사집』 56
『석문가례초』 355
『석문의범』 85, 96
선문조사예참 175, 309, 361
선암사 16, 22, 125, 154
선암사 중수비 155
선원사비로전단청기 104
『설선의』 88, 173, 301
『설초과식』 340
설훈 207
소례 91, 96
소청 267, 329
소청사자소 338
소화사(昭化寺) 346
송광사 10, 13, 154, 214, 234
송광사개창비 154
쇄수 138, 139, 140, 144
쇄수게 140
쇄수관음 137
쇄수구 142
수륙당 100, 104, 372
『수륙무차평등재의촬요』 92, 192, 338,
　345
수륙벽화 346
수륙사 108, 372
수륙식양간(水陸式樣簡) 333
수륙연기 112
『수륙의문』 87, 92, 106
수륙의식집 91, 191
수륙재 29, 54, 87, 106, 111, 138, 184,
　191, 197, 224, 229, 233, 372
수륙재 권선문 230

수륙재소 105
수륙전 100, 152, 372
수륙화 105, 137, 191, 345, 349, 375, 376
수륙회 112
수생경(受生經) 190, 208, 210
수월관음보살도 66, 148
『수월도량공화불사여환빈주몽중문답』 77,
 139
수타사 206
『승가예의문』 355
승혼단(僧魂壇) 267
시라삼귀오계첩 333
시련(侍輦) 275
시식(施食) 115, 116, 255, 266
시식단 230, 257, 273
시식단배치규식 224, 267
시식단배치방법 333
시식의(례) 141, 167, 223, 278
시식의문 54, 87, 95, 105, 112, 240
시아귀(施餓鬼) 242
시왕각배재 203
시왕도 237, 239
시왕시식 201
신중단 216, 218
신중대례 218, 221
신중대례문 357
신중도 216, 375
신중약례 218
신중위목 218, 219, 220, 357
쌍계사 124

[ㅇ]
야단법석 282
약례신중위목 334, 357

약례왕공문 203
『어산집(魚山集)』 83
억불숭유 32, 378
엔메이지〈삼장보살도〉197
연중행사회권 133
염화게 301, 305
염화미소 175, 301
영단(靈壇) 190, 235, 264
영반 229, 234
영산대회작법절차 54, 96, 172
영산작법 89, 168, 179, 181, 290, 359
영산작법절차 142, 146
영산재 29, 168, 184
영산회 111, 178, 310
영산회거불 159
영산회괘불 293, 362
영산회상도 180, 291, 299, 362
영산회상불보살 170, 173, 300
영산회탱 24, 175, 198, 336
영청(迎請) 134, 211
영청단 234, 254, 274
영혼단 253
『예수시왕생칠경』190, 208, 340
『예수시왕생칠재의촬요』190, 193
예수재 29, 87, 179, 190, 193, 197, 199,
 208, 210, 287, 361
예적금강 213, 221
오계수호신장 332, 334
오로단 321, 340, 343
오로소 339, 345
오방불 246, 355, 356
오방신상 61
오방오제 336, 343
오방오제위도(五方五帝位圖) 307, 324,

344, 354

오불회괘불 295, 364

오여래 241, 242, 354

『오종범음집』 54, 96, 160, 172, 179

옥추경 352

옹호단 213, 218

옹호신중 220, 324

왕공문 201, 203

요불(繞佛) 132

요잡(繞匝) 137, 318

욕실(浴室) 107, 108, 233, 277

용화회상불보살 171

우란분재 255, 256, 273

운관(運觀) 77

운수단 83, 250

원각사 114

원구단 338

원당(願堂) 48, 227, 228

『월저당대사집』 56

월저 도안 111

위목 209, 211, 219, 322

위패 48, 228, 275, 277, 308, 309, 318, 322

『유가집요구아난다라니염구의궤경』 233

『유가집요염구시식의』 233

유점사 197, 230

육광보살 192, 203, 209

의겸 12,165, 300, 303, 371

의균 46

의천 69

이규보 62, 66

이운(移運) 309, 311

익찬 157

인경목활자 114

인로왕보살 224, 241, 266, 317

인수대비 52, 114, 374

일상의례 189, 212

일상재공의식집 87

『입당구법순례행기』 61

[ㅈ]

자기단배치규식 246

자기문 91, 168, 227, 287, 321, 339

『자기문절차조열』 94, 211, 227, 246, 321

『자기산보문』 92, 307

『자비도량참법』 171

작관(作觀) 77, 78, 115

『작법귀감』 85, 98, 216, 334, 356

작법절차 167, 253

장엄 322

장엄신(莊嚴身) 305

재공의식집 94, 216, 242

재전작법 168

전패이운 316

점안(點眼) 180, 201, 307

정문(正門) 220, 254, 287, 318

정원 69

제사 231

제석 · 범천도 324

조사단 361

조사탱 309

족자형 불화 70

종실단(宗室壇) 267

주불전 15, 49, 50, 100, 125, 152, 209, 369, 372

『주자가례』 225

죽간 260

죽림사 〈세존괘불도〉 290

준제관음 75

중단 113, 116, 186

중단 불화 51, 185

중단작법 213, 216

중단탱 24, 53, 182, 185, 186, 235, 359

『중례문』 83, 91, 92

중연(中輦) 317

중정(中庭) 43, 264, 275, 284, 287, 310, 322, 340, 368, 371

증명단 361, 375

증명법사 270

『증수선교시식의문』 224

지반문 89, 91, 287, 340

지선 96, 179

지장보살도 375

지장보살본원경변상도 237

지장시왕도 202, 208

지환 77

진관사 107, 372

진관사수륙사조성기 107

『진언권공』 52, 114, 139, 148, 233, 250, 374

진영 361

[ㅊ]

참회 134

『천경집』 56

천경 함월 178

천도재 283

천선신부이십사중 122

천선신부중 100, 105, 191, 192, 194, 225, 240

천수관음 134, 139

천은사 125, 194

『천지명양수륙잡문』 89, 112, 192, 203, 239, 338

『천지명양수륙재의범음산보집』 77, 96, 142, 209, 310, 343

『천지명양수륙재의찬요』 239

『천지명양수륙재의촬요』 340

천책 105

청계사사적기비 227

청곡사 30, 205, 209, 303, 377

『청관세음보살소복독해다라니주경』 137

『청관음경』 137

청규(淸規) 80

청문(請文) 79, 93, 218

청허 휴정 94

초제(醮祭) 352, 354

『총림사명일영혼시식절차(叢林四明日迎魂施食節次)』 128, 224, 252

축제 34, 37

칠여래 241, 242, 267

[ㅌ]

태산부군 206

탱화 23, 70, 372

통도사 29, 59, 264, 307, 332, 344, 354

[ㅍ]

파계사 46, 48

팔금강 179, 307, 324, 330

팔부신중 310

평상 271

『풍계집』 56

풍도대제 206, 209, 211

[ㅎ]

하단 116, 273

하단배치법 95, 234, 250

하단 시식법 225

하단탱 24, 53, 236, 258

하연(下輦) 317

학조 90, 94, 373

한강수륙재 109

해인사 141, 200, 227, 252, 278

현왕도 248

현왕재 248, 251

화상법(畫像法) 68

화승 45

화엄사 156, 164

효령대군 108

후불벽 124, 129, 134, 152

후불탱 24, 26, 152, 374

휴정 122, 181

홍국사 17, 160, 182

홍국사중수사적비 284

부록

부록

조선시대 불교의식집의 종류와 간행 현황*

종류	불교의식집	간행 시기	대표적인 현존 판본
① 수륙의식집 (水陸儀式集)	『수륙무차평등재의촬요 (水陸無遮平等齋儀撮要)』 *이명(異名): 『결수문(結手文)』	15~16세기	1470년 광평대군 부인 신씨 발원, 1483년 진안 중대사, 1514년 순천 大光寺, 1529년 무량사, 1532년 영천 公山本寺 개간본, 1533년 고창 文殊寺, 1535년 영천 公山本寺 개간본, 1536년 安陰地 靈覺寺, 1538년 안동 광흥사, 1542년 춘천 文殊寺 개간본, 1559년 황해도 兎山地 石頭寺, 1561년 詳原 深谷寺 개간본, 1566년 서산 보원사, 1568년 상주 普門寺 개간본, 1569년 합경도 文川 靈德寺 개간본, 1571년 무위사, 1573년 충주 德周寺, 1573년 풍기 毘盧寺 중간본, 1574년 송광사, 1574년 恩津 雙溪寺 개간, 1581년 용인 瑞鳳寺 개간본, 1586년 황해도 佛峯庵
		17세기	1604년 지리산 能仁庵, 1622년 계룡산 갑사 개간본, 1631년 청도 水岩寺, 1634년 해남 대흥사, 1635년 광주 兜率庵, 1635년 송광사 개간본, 1635년 龍藏寺 개간본, 1636년 양주 回龍寺 개간본, 1638년 남원 감로사, 1641년 해인사, 1648년 통도사 개간본, 1651년 寶城 開興寺, 1659년 경상도 곤양 栖鳳寺, 1660년 전라도 흥국사, 1661년 강원도 神興寺, 1673년 불암사 개간본, 1688년 보현사 개간본, 1694년 해인사 개간본
		18세기	1724년 해인사
	『천지명양수륙재의찬요 (天地冥陽水陸齋儀纂要)』 *이명(異名): 『중례문(中禮文)』	16세기	1513년 전라도 大光寺, 1515년 청도 운문사, 1529년 무량사, 1536년 경상도 靈覺寺, 1538년 안동 廣興寺 개간본, 1540년 충청도 小馬寺 개간본, 1562년 雙峯寺 개간본, 1565년 가야산 普願寺 개간본, 1568년 경상도 普門寺 개간본, 1571년 무위사 개간본, 1573년 속리산 空林寺 개간본, 1574년 전라도 송광사, 1581년 해인사, 1593년 전라도 龍泉寺
		17세기	1604년 지리산 능인암, 1607년 공주 갑사, 1631년 청도 水巖寺 개간본, 1634년 해남 대흥사, 1635년 龍藏寺 개간본, 1635년 송광사, 1642년 송광사 개간본, 1648년 통도사 개간본, 1651년 전라도 開興寺, 1658년 함경도 開心寺 개간본, 1659년 栖鳳寺 개간본, 1660년 전라도 흥국사, 1661년 강원도 神興寺 개간본, 1694년 해인사 개간본

* 　불교문화연구소, 『한국불교찬술문헌총록』(동국대학교출판부, 1976); 박상국, 『전국사찰소장목판집』(문화재청, 1987); 천혜봉, 「조선전기 불서판본」, 『고산 천혜봉교수 정년기념 한국서지학연구』(1991), pp.673-712; 박세민, 『한국불교의례자료총서』(보경문화사, 1993); 남희숙, 「조선후기 불서간행 연구: 진언집과 불교의식집을 중심으로」, 서울대학교 국사학과 박사학위논문, 2004, pp.182-186; 한지희, 「죽암 편찬 『천지명양수륙재의찬요』의 서지적 연구」(중앙대학교 문헌정보학과 석사학위논문, 2009); 우진웅, 「한국 밀교경전의 판화본에 관한 연구」(경북대학교 박사학위논문, 2010)을 참조하여 작성.

내용 및 구성

물과 육지의 외로운 영혼과 아귀들을 공양하고 구제하는 수륙재 의식문. 의식 절차를 진행할 때의 진언(眞言)과 수인(手印)을 그림으로 실어 활용도가 높았음. 현존하는 가장 오래된 판본은 광평대군(廣平大君)의 부인 신씨(申氏)가 아들 영순군(永順君)에게 필사하게 한 1470년 본을 비롯해 18세기 본까지 40여 종 이상의 판본이 전하는데『결수문(結手文)』으로 불리며 전국 사찰에서 널리 간행되었음. 영순군은 '고려시대부터 재의(齋儀)를 다룬 책들은 다양했지만, 그중에서도『수륙무차평등재의촬요』가 일상에서 간편하게 사용되었다. 모친인 신씨가 구판에는 빠진 글자가 많고 유통되는 책이 드물었기에 새로이 간행하기를 소원하여 자신에게 정서본을 필사하게 했다'고 책의 간행 경위를 밝힘. 부록에는 문방(門榜), 단방(壇榜), 욕실방(浴室榜), 간경방(看經榜), 소청사자소(召請使者疏), 개통오로소(開通五路疏), 행첩(行牒) 등 수륙재에 필요한 소(疏), 방문(榜文) 등을 수록.

『중례문(中禮文)』으로 불렸던 수륙의식집으로, 1469년 김수온(金守溫)이 쓴 발문에 의하면 정의공주(貞懿公主)가 세상을 떠난 남편 안맹담(1415~1562)의 명복을 빌기 위해 간행했다고 함. 대체로 16세기부터 17세기에 간행된 본이 전함. 대례(大禮), 지반(志磐), 자기(仔夔) 등과 더불어 조선시대 널리 행해졌던 수륙의식문의 한 계통으로, 완월 처휘(玩月處徽)의 발문(跋文)을 보면 수륙의문(水陸儀文)의 저작(著作)은 6, 7가지가 되는데 오직 중례·결수(中禮結手)가 의식문의 대소(大少)를 절충해 가장 잘 요약했기에 성행했다고 함.

종류	불교의식집	간행 시기	대표적인 현존 판본
① 수륙의식집 (水陸儀式集)	『천지명양수륙잡문 (天地冥陽水陸雜文)』 *이명(異名): 『배비문(排備文)』	15세기	1464년 왕실발원(금속활자본), 1496년 금강산 표훈사(목활자본)
		16세기	1531년 송광사, 1571년 무위사 개간본, 1563년 안동 광흥사 개간본, 1581년 서산 講堂寺 개간본
		17세기	1635년 삭녕 용복사 개간본, 1655년 영암 불갑사
	『법계성범수륙승회수재의궤 (法界聖凡水陸勝會修齋儀軌)』 *『지반문(志磐文)』	15세기	1470년 송광사, 1498년 無量寺 개간본
		16세기	1563년 안동 광흥사 개간본, 1565년 서산 普願寺 개간본, 1573년 속리 산 空林寺 개간본
		17세기	1632년 삭녕 龍腹寺 개간본, 1649년 통도사
	『자기산보문(仔夔刪補文)』	16세기	1568년 廣興寺 개간본
		17세기	1649년 통도사 중간본, 간년미상본(규장각)
	『자기문절차조열 (仔夔文節次條例)』	18세기	1724년 해인사 개간본
② 시식의문 (施食儀文)	『대찰사명일영혼시식의문 (大利四明日迎魂施食儀文)』	17·18세기	간행연도 미상 해인사 개간본 1695년 해인사 1707년 해인사 간행본, 1733년 묘향산 보현사 간년 및 간행처 미상(동국대도서관 소장본)
③ 예수재 (預修齋)	『불설예수시왕생칠경 (佛說預修十王生七經)』	15세기	1454년 평양 天明寺, 1469년 안심사
		16세기	1564년 충청도 화산 광덕사, 1574년 황해도 흥율사, 1575년 불갑사, 1577년 계룡산 동학사, 1581년 예천 普門寺
		17세기	1601년 光教山 瑞峯寺, 1618년 송광사, 1618년 전라도 花岩寺, 1641년 光州地 證心寺, 1687년 보현사
		18세기	1718년 화엄사, 1720년 安陰 靈覺寺
	『예수시왕생칠재의찬요 (預修十王生七齋儀纂要)』	16세기	1566년 평안도 成川 靈泉 개판 安國寺 유진본, 1574년 송광사, 1576년 안동 광흥사 개간본, 1577년 서산 보원사 유진본
		17세기	1632년 삭녕 용복사 개간본, 1632년 경상도 水巖寺, 1639년 월정사, 1647년 송광사 개간본, 1655년 영암 도갑사, 1662년 강원도 표훈사, 1662년 보성 開興寺, 1663년 興國寺, 1663년 순천 定慧寺, 1670년 갑사 개간본, 1680년 보현사 개간본, 17세기 중엽 淸溪寺
④ 일상재공의식집 (日常齋供儀式集)	『진언권공(眞言勸供)』	15세기	1496년 왕실 간행

내용 및 구성

수륙재에 필요한 문(文), 표장(表章), 방(榜) 등 여러 문식(文飾)들 수록한 의식집. 원본은 중국 문소무(文蕭武)가 지은 『수륙의문(水陸儀文)』이며 원(元) 성종대 무외(無外)가 보완하였는데, 주로 『배비소방(排備疏榜)』으로 불림. 조선 초 세조가 중국에서 선본(善本)을 구입해 처음으로 간행하게 했으며 1496년 왕실 간행본부터 17세기 간행본이 전함. 발문에는 '수륙의문(水陸儀文)에는 자기(仔虁), 지반(志磐), 중례(中禮), 결수(結手) 등이 있으며 이들은 모두 판본이 있는데 유독 배비소방(排備疏榜)만 간행되지 못하자 1463(세조9)년 중국에서 이를 구해와 글자를 주조해[鑄字] 수십 권을 인쇄, 반포하여 어찰(御刹)에서 봉행(奉行)하게 했다고 함. 그 책자가 귀해 사람들이 병통으로 여기자 왕대비(王大妃, 성종의 계비인 자순대비 윤씨)께서 다시 목활자로 200건을 인출했고 성종이 금강산 표훈사에서 수륙재를 행할 때 이로써 하였다고 함.

송대(宋代)의 승려 지반(志磐)이 1270년에 6권본으로 간행한 『법계성범수륙승회수재의궤』으로, 조선시대에는 『지반문』으로 명명됨. 조선의 『지반문』은 6권본인 『법계성범수륙승회수재의궤』의 권1 부분만을 싣고 있는 영본(零本)으로 전함. 1470년 세조비 정희왕후(1418~1483)가 세조, 예종, 덕종의 명복을 빌기 위해 간행한 판본을 비롯해 다수의 간행본이 알려짐.

중국의 불교의례집인 『자기집(仔虁集)』을 조선 승단의 상황에 맞게 산보(刪補)한 것으로 1568년 본은 전체 10권 중 10권 부분, 그 중에서도 일부만을 소략해 담은 영본(零本)으로 1책임. 완본 10권 중 2항목, 제산단(諸山壇), 종실위(宗室位)만을 대상으로 종실위에는 태조부터 예종까지 역대 왕과 왕후를 소청하고 조선왕실 외에도 신라제왕(新羅諸王), 고려제왕(高麗諸王), 백제제왕(百濟諸王) 등도 소청하여 권공하는 내용으로 구성됨.

1150년에 중국의 자기(仔虁)가 편찬한 수륙재의문인 『자기문(仔虁文)』을 조선의 신앙형태에 맞도록 보충하고 수정하여 편찬한 것으로 1724년 성능(聖能)이 뽑아 엮은 본이 현존함. 낙암 의눌(洛岩義訥)이 쓴 서문에는 의식문이 대부분 임진난의 병화에 없어지자 그 인멸을 걱정해 전 총섭 석능이 공인(工人)에게 명해 완성했다고 함. 석능의 발문에는 『자기산보문(仔虁刪補文)』에서 실제 행사에 필요로 하는 부분을 엮었다고 함. 삼보단(三寶壇), 비로단(毘盧壇), 풍백단(風伯壇), 우사단(雨師壇), 용왕단(龍王壇), 제천단(諸天壇), 제신단(諸神壇), 종실단(宗室壇), 가친단(家親壇), 지옥단(地獄壇), 아귀단(餓鬼壇), 축생단(畜生壇)에 대한 작법절차와 권공 의례로 구성됨.

조선 후기 승려 동빈이 원나라 몽산덕이(夢山德異)가 지은 책으로, 1707년(숙종 33)에 해인사 백련암(白蓮庵)에 있으면서 중국 양산사(楊山寺)에서 간행한 책을 보고, 우리의 의례와 중첩된 부분과 우리 실정에 맞지 않는 부분을 고치고 새로 편집하여 1710년에 해인사에서 간행함. 불탄일(佛誕日)·성도일(成道日)·열반일(涅槃日)·백중일(百中日)의 불교 4대 기념일인 사명일(四明日)에 모든 영혼에게 시식하는 의식 절차를 수록했음.

당(唐)나라의 장천(藏川)이 지은 불서로 원명은 『염라왕수기사중역수생칠왕생정토경(閻羅王授記四衆逆修生七往生淨土經)』. 도교의 명부관에서 유래한 태산신앙(泰山信仰)이 불교의 지장신앙과 결합되어 예수신앙의례(預修信仰儀禮)로 체계화되고 유포되는데 이론적 배경이 된 경전. 사후 망자가 중음(中陰)기간 중에 태광왕, 초강왕, 송제왕 등 10명의 왕 앞에서 생전의 죄업을 재판받는 절차를 설명하였는데 사후 초 칠일부터 49일, 백일, 일주기, 삼주기로 이어지는 시왕의 심판과 지장보살의 구원, 유족의 추선공양(追善供養)을 권장하는 내용으로 구성됨.
*1469년에 『수생경(受生經)』과 『불설예수시왕생칠경』이 합본되어 간경도감에서 간행됨.

생전에 사후의 왕생을 빌기 위한 의식인 예수재의 시원을 밝히고 예수재 절차를 수록함.
송당 대우(松堂 大愚, 1676~1763)가 『수생경』과 『시왕경』의 사상을 주내용으로 하여 예수재 의식집인 『예수시왕생칠재의찬요』 1권을 편집하여 간행함. 총 31편으로 16~17세기 간행본이 전함.

사찰의 일상 의례에 사용되는 진언과 절차에 대해 소개한 책으로 『진언권공』과 『삼단시식문(三壇施食文)』으로 구성됨. 1496년 승려 학조(學祖)가 인수대비(仁粹大妃)의 명에 따라 국역하여 『육조법보단경』 300부와 함께 목활자로 400부 찍어낸 책.
한글 독음(讀音)을 먼저 적고 다시 행을 바꾸어 한문원문(漢文原文)이나 진언의 경우 한자음(漢字音)을 수록함. 이 책은 불경간행에만 쓰인 것이라 하여 인경목활자(印經木活字)라고도 불리는 정교한 목활자로 인쇄되었는데, 15세기의 국어사 자료로도 중요한 의미를 지님.

종류	불교의식집	간행 시기	대표적인 현존 판본
④ 일상재공의식집 (日常齋供儀式集)	『운수단(雲水壇)』, 『운수단가사(雲水壇謌詞)』, 『운수단의문(雲水壇儀文)』	16세기	1588년 청도 운문사
		17세기	1607년 송광사 개판본, 1624년 盤龍寺, 1627년 盤龍寺 개간본, 1632년 용복사 개판본, 1636년 송광사 개간본, 1639년 장성 大原寺 개판본, 1639년 장흥 天冠寺 般若庵 개간본, 1644 고성 용흥사, 1647년 보현사, 1656년 곤양(사천) 栖鳳寺 개간본, 1659년 함경도 천불산 개심사 개판, 1659년 서봉사 개간본, 1659년 합흥 開寺壇 개간본, 1662년 금강산 表訓寺 개판본, 1664년 해인사, 1680년 [妙]香山 간행본
		18세기	1719년 해인사 개간, 1732년 묘향산 개간본, 간년미상 해인사 개간본, 간년미상 용흥사 개간본
	『설선의(說禪儀)』	17세기	1634년 삭녕 龍腹寺 개간본
	『수월도량공화불사여빈환주 몽중문답 (水月道場空花佛事如賓幻主夢 中問答)』	17세기	16세기 간행본 미상 1642년 해인사본, 1721년 화엄사 개간본
	『제반문(諸般文)』	16세기	1566년 서산 보원사 개간본, 1574년 안변 석왕사, 1576년 용천사 개간본, 1580년 경기도 瑞峰寺
		17세기	1647년 묘향산 보현사, 1658년 문경 鳳岩寺 개간본, 1691년 고성 龍興寺 개간본, 1694년 金山寺 개간본
		18세기	1702년 김해 감로사, 1719년 해인사 중간본
		19세기	1883년 해인사
	『권공제반문(勸供諸般文)』	16세기	1574년 안변 석왕사 개판본
	『청문(請文)』	16세기	1535년 경상도 靈覺寺, 1540년 청주 德周寺
		17세기	1610년 부안 實相寺, 1639년 통도사, 1652년 전라도 開興寺, 1670년 강원도 신흥사, 1681년 고성 龍興寺본
		18세기	1719년 해인사 중간(1883년 인출본), 1729년 보현사, 1769년 안동 鳳停寺
	『승가일용식시묵언작법 (僧家日用食時黙言作法)』	15세기	1496년 경상도 玉泉寺
		16세기	1531년 경상도 鐵窟, 1570년 안심사, 1572년 무위사, 1573년 法泉寺, 1576년 전라도 龍泉寺
		17세기	1652년 전라도 開興寺, 1659년 운문사, 1661년 仙巖寺, 1666년 설악산 新興寺, 1680년 운흥사, 1680년 靈臺, 1696년 선암사
		18세기	1704년 예천 龍門寺, 1720년 경상도 靈覺寺
		19세기	1827년 明寂寺, 1829년 해인사 도솔암, 1869년 해인사 도솔암 개간, 1882년 해인사 중간본, 간년미상 칠성 용흥사, 간년미상 청도 磧川寺

조선 중기의 선승 휴정(休靜, 1520~1604)이 당시 여러 사찰에서 시행되던 불보살, 천신(天神), 귀신(鬼神) 등에 대한 헌공의식(獻供儀式)을 새롭게 개편 정리하여 간행한 의식집. 운수단(雲水壇)이라는 제명(題名)은 '운수행각(雲水行脚)을 하는 납자(衲子), 곧 선가(禪家)가 여러 단(壇)에 헌공(獻供)하는 의식'이라는 뜻. 내용은 먼저 본격적인 헌공을 시작하기 전에 외는 여러 진언들이 나열되어 있고 이어 상위(諸佛菩薩) 헌공식, 중위 천신신중(天仙神衆) 헌공식, 하위(鬼魂) 헌공식의 순으로 되어 있다. 조선 후기에도 지속적으로 간행되면서 내용의 가감이 있고 부록으로 영혼식(迎魂式) 등이 추가됨.

휴정에 의해 간행된 선(禪)을 설하는 법에 관한 의식서. 석가불이 설산(雪山) 보리수(菩提樹) 아래 앉아 정각을 이룬 후 제천의 하례를 받고 또 문수보살의 여러 질문에 대답하는 내용으로, 석가세존과 대가섭의 염화미소(拈華微笑)를 비롯하여 부처의 교외별전(敎外別傳)을 수록함.『설선의』에 전국 고승들의 신위(神位)를 불러 공양하는 내용인『동국제산선등직점단(東國諸山禪燈直點壇』조선의 사조(四祖) 이래 태조로부터 선조에 이르기까지 역대 왕과 왕비를 소청해 공양을 받으시기를 청하는『선왕선후조종열위단(先王先后祖宗列位壇』을 합본한 형식으로도 간행됨. 또한 휴정의『선가구감(禪家龜鑑』,『운수단(雲水壇』등을 합본하여 간행하기도 했음.

수월도량에서 공화불사(空花佛事)를 하는 빈주(賓主)가 꿈에서 문답(問答)한 것을 쓴 책. 조선 명종 때의 승려 보우(普雨)가 도량의식의 관법(觀法)에 관하여 문답형식으로 서술한 책으로 16세기에 간행된 원간본은 전하지 않고 현존본으로는 1642년에 지선(智禪) 등이 간행한 해인사판과 1721년에 상월(霜月) 등이 간행한 화엄사판 등이 전함.

사찰의 각종 재공의례(齋供儀禮)와 시식의례(施食儀禮)에 사용되었던 의식문을 모아놓은 의식집으로, 시왕·나한·사자(使者)·관음·가사(袈裟)·제석·제불(諸佛)의 청문(請文)과 시식문(施食文), 불·나한·탑상(塔像)·시왕·천왕의 점안문(點眼文), 삭발문(削髮文)과 성도재문(成道齋文), 칠성·현왕·지장·독성에 대한 각종 의식문으로 구성됨.

사찰의 각종 재공의례와 시식문을 수록한 의식집으로 2권 2책. 1574년 석왕사 개판본 등이 알려졌는데 구성은『제반문』,『청문』과 유사함. 신중작법, 신묘장구대다라니, 사방찬(四方讚) 등의 예비의식과 망령의 천도를 위한 명부시왕을 청하는 청사(請詞), 삼보에 대한 공양과 명부시왕에 대한 시식, 나한청문, 사자청, 관음청, 가사청문, 석존문(釋尊文), 제불보살 통청(通請), 시식문, 조사공양문(祖師供養文) 등과 점안문, 수계의식절차·성도재문·다비작법·북두칠성청문·현왕재의문(現王齋儀文) 등으로 구성됨.

조선 후기에 널리 간행된 재공시식집(齋供施食集)으로 제반문(諸般文), 약례왕청문(略禮王請文), 나한청문, 관음청문, 가사청문, 제석청문, 제불보살청문, 시식문, 조사공양문, 점안문, 탑점안문, 천왕점안문, 삭발문, 성도재문, 다비작법, 북두칠성청의문, 지장청의문, 독성재의문으로 구성됨.

사찰 대중이 묵언으로 발우 공양을 할 때 묵언작법과 식당작법의 절차를 비롯해 사찰의 일상 의례 절차와 행위 규범을 수록한 의식집. 의식 진행시의 주문과 염송, 부적, 도안 등의 내용으로 구성됨.

종류	불교의식집	간행 시기	대표적인 현존 판본
④ 일상재공의식집 (日常齋供儀式集)	『작법절차(作法節次)』	19세기	동국대학교 도서관본
	『영산대회작법절차 (靈山大會作法節次)』	17세기	1613년 경산 安興寺 개간본, 1634년 龍腹寺 개간본
	『오종범음집(五種梵音集)』	17세기	1661년 무주 호국사 개판본(서문 작성연도 1652년)
		18세기	1740년 경상도 언양 石南寺
	『천지명양수륙재의범음산보집 (天地冥陽水陸齋儀梵音刪補 集)』	18세기	1700년 범어사 간행본(『魚山集』), 1709년 곡성 道林寺 개간본, 1721년 양주 중흥사 개간본, 1739년 곡성 도림사 중간본
	『산보범음집(刪補梵音集)』	18세기	1713년 보현사 간행
	『일판집(一判集)』		조선 후기, 간행연도 미상(국립중앙도서관본)
	『작법귀감(作法龜鑑)』	19세기	1827년 장성 雲門庵 개간본
⑤ 승가상례집 (僧家喪禮集)	『승가예의문(僧家禮儀文)』	17세기	1670년 갑사 개간본, 1670년 통도사 개간본, 1682년 장흥 寶林寺, 1694년 담양 옥천사 개간본
	『석문상의초(釋門喪儀抄)』	17세기	1656년 전라도 大興寺, 1657년 낙안 澄光寺 개판
		18세기	1705년 澄光寺 중간본
	『석문가례초(釋門家禮抄)』	17세기	1660년 문경 裵珊瑚 개간본, 1670년 통도사본
	『다비문(茶毘文)』		1542년 춘천 문수사 개간본, 1688년 묘향산 불영대 개간, 1882년 해인사 개간본

494

내용 및 구성

작법절차, 영산회, 중례문, 지반문, 예수문 등 조선시대 널리 활용되었던 의식 절차로 구성된 의식집으로, 부록에는 영청단배치(迎請壇排置), 관욕당배치(灌浴堂排置), 영혼단배치, 하위향욕당제(下位香浴堂制), 욕구(浴具), 하단배치, 삼단변공의(三壇變供儀), 하단헌식의(下壇獻食儀) 등이 추가됨. 19세기 백파 긍선(白坡亘璇)이 『작법귀감』을 편찬할 때 참고한 기본 의식집으로 언급됨.

영산대회작법절차를 위주로 소례결수작법절차, 중례문작법절차, 지반문작법절차, 성도작법절차, 별축상작법절차(別祝上作法節次), 독성의문, 지장단청, 작법절차 등이 수록된 의식 모음집.

1652년 승려 지선(智禪)이 편찬하고 벽암 각성(碧巖覺性)이 교정하여 간행한 의식서로 당시 가장 많이 사용되던 다섯 가지 의식인 영산작법·중례·결수·예수·지반문으로 구성됨.
당시 행해지는 의례가 보편적이지 못하고 산란함을 탄식해 고금의 여러 의례집에서 채록하여 교정한 것으로 의식의 체계화를 목적으로 한 만큼 내용적으로도 현행되던 의식에 대한 상세하고 실질적인 언급이 많음.

조선 후기 승려 지환(智還)에 의해 간행된 수륙의식집으로, 소례, 대례, 예수, 지반, 자기 등 5종의 의례문을 산보·절충하여 산보집(删補集) 삼편으로 간행한 것. 18세기 이후 조선의 불교 의식에 큰 영향을 미쳤던 의식집.

영산단법, 중례단법, 삼보단법, 종실위단법, 성도재의, 점안단법, 신불이영의(新佛移迎儀), 축상의문(祝上儀文), 추천재법의(追薦齋法儀), 시리이운의(舍利移運儀), 지반단법, 결수단법, 예수단법, 풍백우사단법(風伯雨師壇法)과 각단소(各壇疏) 등 수록.

간행처 및 편자는 미상으로 영산회, 중례문, 결수문, 지반문, 예수문 등 6편의 핵심 절차를 수록함.

불전(佛前) 및 신중(神衆)에 올리는 재공의식에 관한 작법절차를 기록한 것으로, 백파 긍선(白坡亘璇, 1767~1852)이 제자들의 부탁을 받고 이전 의식문의 착오와 결함을 교정, 보충하여 의식의 통일을 이루기 위하여 저술한 재공의식집(齋供儀式集). 태인 지역의 방각본 업자인 박치유(朴致維)가 백파 긍선의 저술을 맡아서 출판한 책이라는 점에서 출판 문화사적으로도 의미가 있음.

사찰의 상례(喪禮) 및 다비(茶毘) 절차를 정리한 의식집으로 허백 명조(虛白明照, 1593~1661)에 의해 편찬되고 1670년 간행됨.

1636년 승려 각성(覺性)이 편찬한 불교의식집으로, 조선 중기 승가(僧家)의 상례를 상·하 2권으로 정리한 『석문상의초』에 불교식 장례에서 가장 중요한 다비의식의 절차와 방법 및 의식문을 상세하게 기술한 『다비문』, 『다비작법』을 합본함. 조선이 관혼상제에 대한 유교적 정비를 마치고 불교 의식에 대한 비판이 컸던 시기에 불교의 상례가 유교의 상례에 버금가는 의미를 지니고 있음을 밝히는 데에도 일익을 담당.

1660년 간행된 승려들의 흉례(凶禮)·길례(吉禮)를 뽑은 의식집으로 진일(眞一)이 편찬한 1책 상하권. 서문에는 길례는 경(輕)하고 흉례는 더욱 중하며 석가(釋家)에서 예법(禮法)은 언제나 소중한데, 원래는 『석씨가례(釋氏家禮)』가 있었으나 우리나라에는 그것이 없어 석문(釋門)의 흉례에 많은 잘못이 있었기에 자각대사(慈覺大師)의 『선원청규(禪院淸規)』와 응지대사(應之大師)의 『오삼집(五杉集)』, 『석씨요람(釋氏要覽)』 등을 참고해 편찬했다는 발간 연유를 밝힘.

사찰의 상례문으로 영구(靈柩)에 쓰는 서식(書式), 무상계서식(無常戒書式), 사자작법(使者作法), 안위공양문(安位供養文), 삭발문(削髮文), 목욕(沐浴)시 고하는 글[告文], 수의(壽衣) 입힐 때의 고하는 글[告文], 시식문, 다계(茶戒), 입감시제문(入龕時祭文), 제문서식(祭文書式), 미타작법(彌陀作法), 반혼제시(返魂祭時)의 진언 및 제문(祭文), 오복도법(五服圖法), 비명작법(碑銘作法), 무상원기(無常院記), 부작·방위보는 법, 택일법(擇日法) 등을 수록하였음.